秋史 名品

추사 명품(秋史 名品)

1쇄 발행 2017년 4월 15일
2쇄 발행 2021년 5월 15일

지은이 | 최완수
펴낸이 | 조미현
기획 | 이승철
편집 | 김현림, 고혁
사진 | 김해권
디자인 | 김효창

펴낸곳 | (주)현암사
등록 | 1951년 12월 24일 · 제10-126호
주소 | 04029 서울시 마포구 동교로12안길 35
전화 | 02-365-5051 · 팩스 | 02-313-2729
전자우편 | editor@hyeonamsa.com
홈페이지 | www.hyeonamsa.com

ISBN 978-89-323-1846-2 93650

이 도서의 국립중앙도서관 출판예정도서목록(CIP)은 서지정보유통지원시스템 홈페이지(http://seoji.nl.go.kr)와
국가자료공동목록시스템(http://www.nl.go.kr/kolisnet)에서 이용하실 수 있습니다.(CIP제어번호: CIP2017008117)

秋史 名品

최완수 지음

현암사

머리말

필자가 추사(秋史) 친필의 글씨와 그림을 번역하고 해설하기 시작한 것은 1976년 10월 30일에 지식산업사(知識産業社)에서 대형 서화첩인『간송 수장 추사 명품첩(澗松收藏 秋史名品帖)』을 간행하면서 그 해설집으로 동시 출간한『추사 명품첩 별집(秋史名品帖別集)』의 집필로부터다.

시인 고(故) 최하림(崔夏林) 학형의 부드러운 회유와 간청에 우쭐해서 넘어간 탓이었다. 최 형은 현암사에 있으면서『추사집(秋史集)』을 번역 출판하게 하더니 지식산업사의 주간으로 자리를 옮겨 김경희(金京熙) 사장과 함께『간송 수장 추사 명품첩』이라는 초유의 대형 서화집 출판을 계획하면서 35세의 애송이에게 추사 명품 서화의 번역과 해설을 맡긴 것이다.

아무리『추사집』을 번역한 뒤라 하더라도 명구(名句) 명문장을 가려 뽑아 써놓은 추사의 대표작들을 번역하여 그 의미를 손상 없이 한글로 전한다는 것은 쉽지 않은 작업이었다. 함축된 의미를 밝히고 고사(故事)를 풀어내며 출전(出典)을 찾아내고 사람의 이름과 자호(字號)를 분별해야 하기 때문이었다. 이런 보충 작업은 주(註)로 처리할 수밖에 없는데 본문보다 주의 길이가 길어지는 경우가 허다했다.

이 지리한 작업의 결과로 세상에 처음 출간한 추사 명품 해설집이『추사 명품첩 별집』이다. 그러나 출간 직후부터 미흡하거나 바로잡아야 할 내용들이 눈에 띄기 시작했다. 과감하게 바로잡는 교정 작업을 끊임없이 진행하였고 그 내용은 1983년 7월 10일에 지식산업사에서 출판한『추사정화(秋史精華)』의 석문(釋文)에 반영했다.『추사정화』는『추사 명품첩』의 판형을 반으로 줄여 타블로이드판으로 재판하면서 내용을 크게 정비 교체한 것이다.

그 이후 2002년 10월 15일 발간한『간송문화』63호 추사 명품 원문 해석에서 총체적 재점검과 보충을 시도하면서 글씨의 편년 가능성을 타진하기 시작했다. 그러나 기년작(紀年作)이 드물어 간송

미술관 수장품만 가지고는 편년의 기준을 세우기 어려웠다. 그래서 기년이 분명한 각처 소장 명품들과 한데 모아 편년 배열하기로 했다. 나이에 따른 추사체의 변화를 한눈으로 파악할 수 있으리라는 기대감 때문이었다.

편액(扁額)과 대련(對聯), 임서(臨書) 등 큰 글자로부터 시고(詩稿), 논고(論考), 비석 문자 등 중간 글자와 서간문의 작은 글씨까지 크기와 종류를 가리지 않고 연기가 분명하고 진적이 확실하다면 『추사 명품』으로 받아들였다. 그리고 이들을 편액, 임서, 시화(詩畵), 대련, 서첩(書帖), 회화(繪畵), 서간(書簡), 비석(碑石)의 8분야로 분류하고 각 분야별로 편년 배열하는 방법으로 명품첩을 꾸며갔다.

명품을 원색 도판으로 수록하고 내용을 번역 해설해나갔는데 서법의 특징과 변화를 제작 연도와 연결 지어 이해하는 합리적인 이해 방법을 모색했다. 그러자니 중국 7체 서법과 역대 명필들의 필법을 융합하고 한국 서예사의 성과를 함축해 이루어낸 추사체의 내용 설명을 이해하기 위해 중국 서예사와 한국 서예사 흐름의 총체적인 파악이 선행될 필요가 절실했다. 이에 책 뒤 끝에 추사체 이해를 위한 서예사 특강으로 「1. 중국 서예사의 흐름」, 「2. 한국 서예사 대강」이란 특강 내용을 실어 이 문제를 해결했다. 1980년대에 정리해두었던 내용을 지난해 9월에 수정 보완한 글들이다. 추사체를 이해하는 데 큰 도움이 될 것이다.

간송 소장 추사 명품은 40년 연구로 익숙하게 가려내어 해설할 수 있었지만 각처 소장 추사 명품들은 비록 그 존재를 파악하고 있었다 해도 종합적인 연구 관찰이 쉽지 않아 해설에 난관이 적지 않았다. 그런데 국립중앙박물관에서 2006년 10월 3일에 추사 서거 150주기 기념전을 개최하며 『추사(秋史) 김정희, 학예일치의 경지』라는 도록을 출간하면서 간송 소장 이외의 추사 명품들을 집중 수록하고 수준 높은 해설을 베풀어놓았다. 미술부의 이수경 학예사와 유호선 학예사 및 박철상 고문헌연구가 등이 협력하여 이루어낸 성과였다.

필자는 이 성과를 활용하기로 했다. 이 중에서 기년이 있는 명품들을 가려내어 다시 번역하고 해설하였다. 2015년 11월 20일부터 시작해 12월 23일까지 6차 교정을 거치며 이를 마무리 짓고, 누락분들을 찾아 보충하며 2016년 4월 4일에 8차 교정을 끝냈다.

그다음 간송 소장 추사 명품 해설을 다시 손보기 시작, 2016년 4월 11일에 10교(校)를 거쳐 2016년 5월 25일에 13교(校)로 마무리 지었다. 드디어 5월 25일 간송 소장 추사 명품 해설과 각처 소장 추사 명품 해설을 섞어서 다시 편년하고 2016년 6월 10일부터 전체 교정을 시작하여 7월 4일에 5교(校)

를 끝으로 현암사에 원고를 넘기니 원색 도판 267매, 삽도 50매와 본문 해설 200자 원고지 1,834매였다. 그 뒤 2016년 10월 28일에는 추사체 이해를 위한 서예사 특강 원고를 6차 교정으로 마무리 지어 현암사에 추가로 넘기니 본문은 456매에 해당하고 삽도는 모두 100매였다.

그사이 현암사 조미현 사장은 2009년 10월 2일에 『겸재 정선(謙齋 鄭敾)』 3권의 출판으로 미술 출판의 능력을 충분히 인정받았고 다시 2014년 10월 2일에는 『추사집(秋史集)』을 미술 출판 체제로 대폭 수정하여 복간해냄으로써 고인이 된 부친 조근태 회장에 대한 효도와 책임을 다하였다. 그러고 나서 추사 관계 연속 출판으로 『추사 명품』의 호화 미술 출판을 감당하겠다 했다.

『겸재 정선』 3권이 겸재 그림 감정의 기준이 되듯이 『추사 명품』도 추사 서화 감상과 감정의 기준서가 되리라 굳게 믿는다. 한국 미술 출판에 있어서 또 하나의 금자탑을 쌓았다 하겠다. 고마울 따름이다.

크기가 일정치 않은 도판들을 연대순으로 배열한다는 것이 쉽지 않고 본문보다 긴 주를 보기 좋게 처리해주는 것도 어려운 일이며 한자 용어를 한글로 풀어낼 때의 배분도 문제일 텐데 이를 잘 해소하여 무리 없이 편집해낸 김현림 주간과 김효창 실장 등 편집진들에게 사의를 표한다.

만 40년에 걸친 장기 연구 과정을 거쳐 이루어진 일이다. 그사이 문하(門下)의 정병삼(鄭炳三), 유봉학(劉奉學), 이세영(李世永), 지두환(池斗煥), 조명화(曹明和), 김유철(金裕哲), 김항수(金恒洙), 김천일(金千一), 김기홍(金起弘), 강관식(姜寬植), 박재석(朴載碩), 조덕현(曺德鉉), 오병욱(吳秉郁), 이태승(李泰承), 송기형(宋起炯), 방병선(方炳善), 김현철(金賢哲), 김종덕(金鍾德), 서창원(徐昌源), 이승철(李承哲), 고정한(高貞漢), 백인산(白仁山), 장지성(張志誠), 정재훈(鄭在薰), 이재찬(李哉讚), 이민식(李敏植), 김정찬(金正贊), 손광석(孫光錫), 이상현(李相鉉), 김해권(金海權), 최경호(崔慶鎬), 차웅석(車雄碩), 양기두(梁基斗) 오세현(吳世炫), 탁현규(卓賢奎), 김민규(金玟圭) 등 여러 교수들과 한장원(韓長元), 박찬석(朴贊錫), 장극중(張極中), 김효창(金孝昌), 현승조(玄承祚), 최용준(崔容準), 문종근(文鍾根), 이동석(李東石), 김성호(金惺浩), 김예성(金禮成), 김규훈(金奎勳), 곽현우(郭玄又), 우성명(禹聖命), 손재현(孫在賢), 김동욱(金東旭) 등 연구원들이 동심협력(同心協力)하여 좌우에서 적극 보좌했기에 이만한 연구 성과를 거둘 수 있었다. 고맙고 자랑스러울 뿐이다.

그중에서 특히 백인산, 오세현, 탁현규, 김민규 교수와 김동욱 연구원은 항시 좌우에서 보좌하며 곁을 떠나지 않았으니 노고가 적지 않은데 김민규 교수는 5, 6차 혼합 편집과 원색 도판 및 삽도의

수색 배열을 도맡아 하고 근 2,300매 원고의 16차 교정을 차질 없이 해냈다. 그 공로가 가장 크다. 그 사이 항상 건강을 보살펴서 연구에 차질 없게 한 서울의대 이춘기(李春基) 교수와 사상의학(四象醫學) 대가인 반룡인수(盤龍人數)한의원 한태영(韓太榮) 원장 및 경희강한의원 김동일(金東一) 원장도 고맙고 자랑스러운 제자들이다. 사진 촬영은 김해권 교수가 전담했는데 그 노고에 감사할 뿐이다.

이 모든 일들은 고(故) 간송(澗松) 전형필(全鎣弼) 선생의 유지(遺志)를 받들어 우리 전통문화를 연구하는 작업의 일환으로 간송미술관(澗松美術館)의 한국민족미술연구소(韓國民族美術硏究所)에서 이루어진 것이다. 선생의 기대에 크게 어긋나지 않았다면 다행이겠다. 간송미술문화재단 전성우(全晟雨) 이사장과 간송미술관 전영우(全暎雨) 관장의 성원에도 감사드린다. 자료 사용을 허락해주신 국립중앙박물관을 비롯한 공·사립 박물관과 미술관 및 개인 소장가 여러분들께 깊이 감사드린다.

2017년 정유(丁酉) 4월
보화각(葆華閣)에서
가헌(嘉軒) 최완수(崔完秀) 씀

차례

1
추사(秋史) 초상(肖像)

1. 추사영실(秋史影室)

秋史影室

彝齋.

추사의 진영(眞影)을 모시는 방

이재(彝齋).

옹방강체의 영향을 받아 풍윤중후(豊潤重厚, 살지고 기름지며 묵직하고 두터움)한 특징을 보이던 추사 20대 후반의 글씨를 따라 쓴 듯한 이재(彝齋) 권돈인(權敦仁, 1783~1859)[1] [그림 1]의 행서다. 추사가 돌아간 다음 해인 철종 8년(1857) 정사(丁巳) 10월에 추사 영정을 영당(影堂)에 봉안했다 했으니 이 어름에 썼을 것이다. 젊은 시절부터 석교(石交, 돌처럼 변함없는 사귐)로 불릴 만큼 깊은 우정을 나누며 함께 서예 수련한 소중한 추억을 영원히 간직하기 위해서 일부러 이런 서체로 썼으리라 생각된다.

'권돈인인(權敦仁印)' 흰 글씨 네모 인장과 '이재(彝齋)'라는 붉은 글씨 네모 인장의 두 방 인장이 낙관(落款)으로 찍혀 있다. 오른쪽 첫 글자 머리 위에는 '죽의심천(竹意深舛)'이라는 붉은 글씨 타원형 두인(頭印)을 찍어 낙관과 균형을 이루도록 했다.

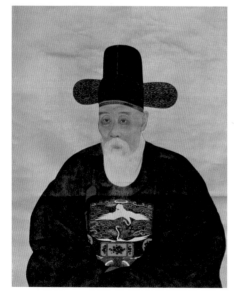

그림 1 〈이재(彝齋) 권돈인(權敦仁) 초상〉 부분.
종손 소장

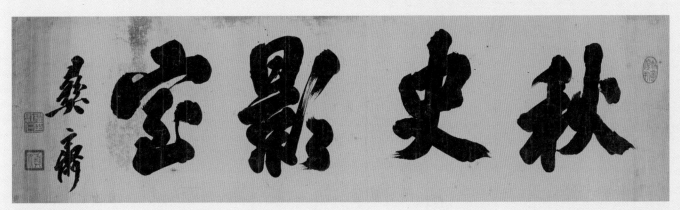

추사영실(秋史影室)

권돈인, 철종 8년 정사(1857) 4월, 지본묵서(紙本墨書), 35.0×120.5cm, 간송미술관 소장

권돈인인
(權敦仁印)

이재
(彛齋)

죽의심천
(竹意深쳐)

2. 추사(秋史) 김정희(金正喜) 초상(肖像)

秋史金公像

八年丁巳 前監牧官李漢喆摹.

秋史先生眞像贊幷叙.

六藝之家, 學術日敝, 先生豎起脊梁. 孤情高詣, 淹貫百氏, 而根抵九經, 密抽方寸, 而發揮千載, 爲大雅之冠冕. 啓古微之津逮, 理誼闇然, 而采章繩墨, 介然而不移. 惇立儒行, 儼持師資, 盖妙力之淵富, 匪衆智之涯闊. 若以明堂皇喬之文, 詞林綜博之餘, 蔽先生者, 是猶全鼎之臠莫味 道之腴. 嗚呼, 先生兮. 朗月光風, 粹玉良金. 寔事求是, 山海崇深. 夫何道之泰, 而遇之否兮. 仲尼曰, 不容然後見君子.

丁巳初夏 友人權敦仁 謹述.

추사(秋史) 김공상(金公像)

(철종) 8년(1857) 정사(丁巳)에 전 감목관(監牧官) 이한철(李漢喆, 1808~1889)[2]이 그리다.

추사 선생의 사진영상을 기리며 아울러 머리말을 쓴다.

육예(六藝)[3]의 집안에서 학술(學術)이 날로 피폐해지더니 선생이 그 등골을 세워 일으켰다. 고고(孤高)한 예술과 학문의 경지가 넓어 제자백가(諸子百家)를 관통했으나 구경(九經)[4]을 뿌리로 삼으니 세밀하게 작은 것을 뽑아내어도 천년의 일을 발휘하므로 선비들의 우두머리가 되었다.

오래되어 희미함을 여는 나루로 이치와 뜻이 어둡더라도 분명한 법칙과 기준을 세우고 단단히 해서 움직이지 않게 했다. 또 선비 행실을 두텁게 세우고 스승과 제자 관계를 근엄하게 지켰으니 어찌 신묘한 힘이 깊고 풍부하다 하지않겠으며 많은 지혜가 멀리 내다본 것이 아니라 하겠는가.

만약 조정에서 쓰이는 아름다운 문체나 문장가들이 넓게 종합해놓은 찌꺼기로 선생을 가리는 것이라면 이는 솥 전체의 고기를 맛보지 않고 맛을 얘기하는 것과 같다.

아아! 선생이시여! 밝은 달과 빛나는 바람이셨고 티 없이 맑은 옥과 질 좋은 금이었습니다. 실제 있는 일에서 올바름을 구하셨으니 산과 바다처럼 높고 깊으셨습니다. 대체 무엇을 일컬어 크다 하겠습니까. 그러나 만남은 좋지 않았습니다. 중니〔仲尼, 공자(孔子)의 자(字)〕께서도 용납되지 않은 연후에야 군자를 본다 하셨었지요.

정사(1857) 첫여름에 벗 권돈인(權敦仁)이 삼가 씁니다.

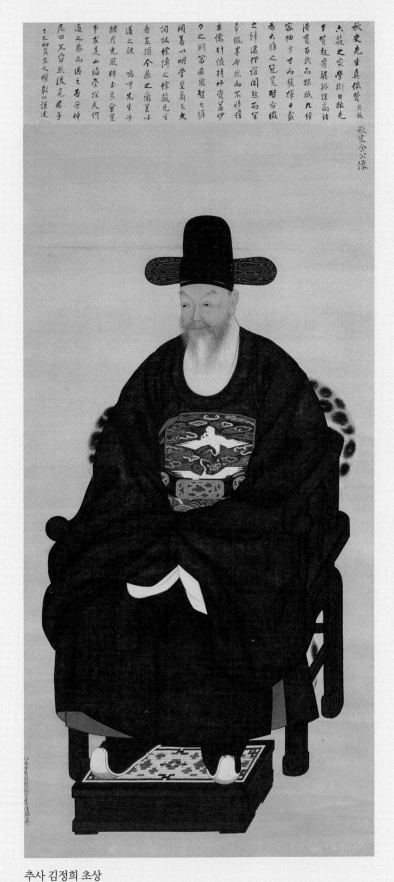

추사 김정희 초상
이한철, 철종 8년 정사(1857) 4월, 견본채색(絹本彩色), 131.5×57.7cm, 예산 김정희 종손가 소장. 국립중앙박물관 위탁. 보물 547호

3. 추사 초상 유지 초본(油紙草本)

阮堂先生肖像

李道榮 謹題.

완당 선생 초상

이도영(李道榮, 1884~1933)[5]이 삼가 쓰다.

추사(秋史) 김정희(金正喜, 1786~1856) 초상의 유지 초본(油紙草本)이다. 관복을 입고 두 손을 마주 잡아 공수(拱手)한 뒤 반우향으로 앉았는데, 평소 공무(公務)를 볼 때 간편하게 입던 시복(時服)이라 붉은 단령(團領)과 오사모(烏紗帽)를 착용하고 흉배(胸背) 없이 품대(品帶)만 착용했다.

낮고 둥근 오사모와 장식 문양이 자잘한 품대는 특히 19세기에 유행했던 형식이다. 얼굴의 명암을 자세하고 짙게 묘사하지 않고 필선을 강조한 뒤 담백하고 옅은 필묘법(筆描法)으로 가볍게 묘사한 것도 19세기 중반경에 특히 많이 유행했던 특징적인 화법이다. 물소 뿔로 장식한 서대(犀帶)는 본래 1품관(品官)이 착용하는 것이라 종2품 참판(參判)을 지낸 추사는 소금대(素金帶)를 착용하는 것이 법식에 맞는 도상(圖像)이다. 그러나 초상화에서는 이러한 격식을 엄격하게 적용하지 않았던 듯, 19세기에는 서대를 착용한 2품관의 초상화들도 적지 않게 보인다.

추사는 체구에 비해 얼굴이 다소 작은 편이고, 콧등과 뺨에는 천연두를 앓았던 듯 얽은 자국이 적지 않다. 그러나 살결이 희고 수염이 풍만하며 상법(相法)에서 말하는 여러 가지 길상(吉相)을 갖추어 고귀(高貴)한 기품이 풍긴다. 특히 반듯하고 넓으며 시원한 이마에 칼처럼 생긴 준수한 검미(劍眉)가 매우 높고 길게 솟아 있을 뿐만 아니라, 코도 반듯하고 큰 용비(龍鼻) 상(相)이라서 매우 귀티가 난다. 가늘고 긴 봉안(鳳眼)은 비범한 지혜와 총명함을 전해주는데, 조선시대 초상화 중에서는 이례적으로 옅은 미소를 머금고 있어 따스한 마음과 장난기가 느껴지기도 한다.

추사의 정본(正本) 초상화(19쪽 참조)는 추사가 돌아간 다음 해인 철종 8년(1857) 여름에 단금의 벗인 이재 권돈인이 추사의 제자로서 당대 최고의 어진화사(御眞畫師)였던 희원(希園) 이한철(李漢喆, 1808~1889)에게 부탁하여 그린 사모단령(紗帽團領)의 교의좌상(交椅坐像)이다. 이 초상화는 예산(禮山) 고택(古宅)의 '추사영실(秋史影室)'에 봉안되어오다가 근래 국립중앙박물관에 기탁되어 보물

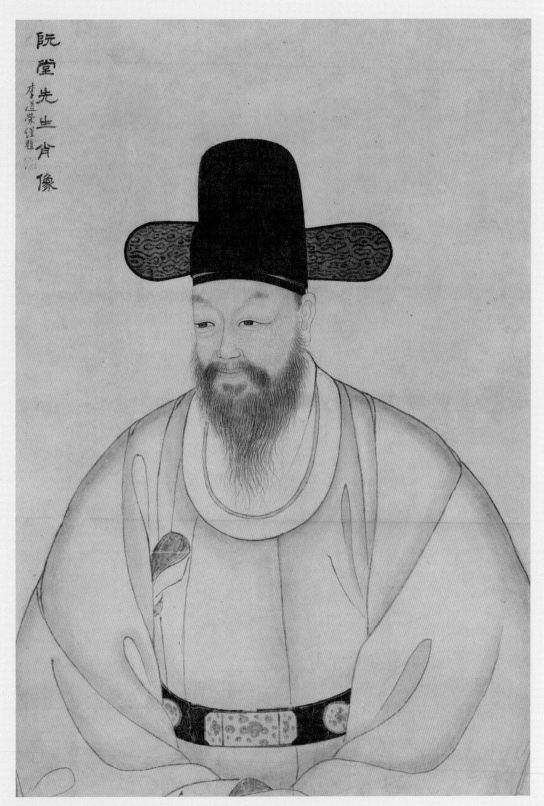

추사 초상 유지 초본(油紙草本)
이한철, 철종 8년 정사(1857) 4월, 유지채색(油紙彩色), 51.0×35.0cm, 간송미술관 소장

547호로 지정되어 있다.

이 유지 초본(油紙草本)은 '추사영실'에 봉안했던 정본 초상화와 얼굴 모습은 물론 수염 형태와 의관(衣冠)의 구조, 필법(筆法)까지 거의 같다. 따라서 이 유지 초본은 정본을 그릴 때 사용했던 저본으로서 이한철이 그린 것이라고 생각된다. 아마도 권돈인이 써주었던 〈추사영실(秋史影室)〉 편액(扁額)의 진적(眞蹟)과 함께 어느 때 추사 고택을 떠나 유전하다 추사를 몹시 흠모했던 간송(澗松) 수장으로 들어오게 되었던 모양이다. 〈추사영실〉의 편액은 이미 판각(板刻)해서 영당(影堂)에 걸었고 추사 영정도 이미 정본을 봉안했기 때문에 가능한 일이었을 것이다. (강관식 해설 인용,『간송문화(澗松文華)』, 71호, 166쪽 참고)

주(註)

1. 권돈인(權敦仁, 1783~1859). 안동(安東)인. 자 경희(卿羲), 호 이재(彜齋), 우염(又髥), 과지초당 노인(瓜地草堂老人) 등. 좌의정 권상하(權尙夏, 1641~1721)의 5대손. 진산(珍山)군수 권중즙(權中緝, 1753~1814)의 장자. 1813년 증광문과 병과로 급제. 정자(正字), 헌납(獻納) 등을 거쳐 1819년 10월 24일에는 동지사(冬至使) 서장관(書狀官)으로 연경(燕京)에 다녀왔고 1823년부터 홍문관 부수찬 등을 거쳐 1832년 10월 25일에는 함경감사로 나간다. 1835년에 형조판서에 오르고 1836년 2월 9일에는 진하겸사은정사(進賀兼謝恩正使)가 되어 다시 연경에 다녀온 다음 10월 10일에 한성판윤(漢城判尹)으로 자리를 옮긴다.

1838년 3월 1일에 판의금부사(判義禁府事)가 되고 경상감사로 잠시 나가 있다가 다음 해에는 다시 한성판윤, 이조판서로 돌아오고 1840년과 1841년에도 이조판서, 형조판서, 공조판서 등을 전전하다 1842년 11월 11일에 드디어 우의정에 오른다.

1843년 10월 26일에 좌의정이 되고 1845년 5월 11일에는 영의정에 오른다. 1849년 6월 6일에 헌종(憲宗, 1827~1849)이 23세 젊은 나이로 갑자기 돌아가니 영의정으로 원상(院相)이 되어 임시로 국정을 총괄하는 책임을 맡지만 의원을 잘못 천거한 책임을 지고 자리를 물러난다. 그러나 1851년에 다시 영의정으로 들어가고 부묘도감(祔廟都監) 도제조(都提調)가 되어 헌종의 신주(神主)를 종묘에 모시는 일을 총괄하게 된다.

이때 헌종에게는 숙부 항렬인 철종을 후계 왕으로 옹립한 안동 김씨 측에서는 5묘제(廟制)의 원칙에 따라 진종(眞宗)의 신위를 당연히 옮겨야 한다고 주장했으나 권돈인은 오히려 대수가 하나 올라서 진종이 증조에 해당하므로 옮겨서는 안 된다는 주장을 폈다(진종조례론(眞宗祧禮論)). 결국 안동 김씨 세력에 밀려 조천이 강행되고 영의정 권돈인은 직위를 박탈당해 낭천(狼川)으로 부처되었다. 뒤이어 계속되는 탄핵으로 권돈인은 순흥(順興)으로 유배되고 이 주장의 배후 발설자로 지목된 추사 김정희는 함경도 북청(北靑)으로 유배되었다. 이후 판중추부사로 복직되어 있었으나 1859년 1월 5일에 대사간 이정신(李鼎信, 1792~1871)의 탄핵으로 다시 연산(連山)에 부처되어 4월 14일 이곳에서 돌아갔다.

추사의 단금지우(斷金之友)로 평생 학예(學藝)에 뜻을 같이하여 필법(筆法)이 추사에 핍진했으며 시문은 물론 금석(金石) · 경사(經史) · 고증(考證)도 추사에 버금갈 정도였다. 이재와 추사의 우정은 『완당선생전집(阮堂先生全集)』권3에 실린 33통의 편지글 속에서 대강 짐작할 수 있는데 그 학문과 예술에 대한 교감(交感)이 심금을 울린다. 추사가 돌아간 다음 이재는 추사의 진영을 그들의 제자인 화원 이한철(李漢喆)에게 그리게 하고 〈추사선생진상찬병서(秋史先生眞像贊幷序)〉는 본인이 직접 짓고 썼다. 그리고 〈추사영실(秋史影室)〉이라는 영당(影堂) 편액도 손수 썼다. 모두 추사체이다.

2. 이한철(李漢喆, 1808~1889). 안산(安山)인. 자는 자상(子常), 호는 희원(希園), 희원(喜園), 송석(松石). 화원인 신원(信園) 이의양(李義養, 1768~1824)의 아들로 화원을 세습하였다. 일찍부터 추사 문하에 출입하여 청조 문인화풍을 지도받았으나 가전(家傳)의 진경시대 초상화풍을 계승하여 당대 제일 초상화가로 꼽혔다. 그래서 〈헌종 어진〉, 〈철종 어진〉을 비롯하여 〈대원군 초상〉, 〈권돈인 초상〉, 〈조인영 초상〉, 〈조만영 초상〉 및 스승인 〈추사 선생 초상〉 등 수많은 초상화를 그려 남겼다. 그런 공로로 벼슬이 영춘현감을 시작으로 포천·용인현감을 거쳐 진위현령에 이르렀었다.

3. 육예(六藝). 선비가 배워야 할 6종의 기예(技藝). 예(禮, 예절), 악(樂, 음악), 사(射, 활쏘기), 어(御, 말타기), 서(書, 글씨), 수(數, 수학). 〔『주례(周禮)』 지관(地官), 대사도(大司徒), 보씨(保氏)〕

4. 구경(九經). 9종의 유가(儒家) 경전(經典). 학자에 따라 그 내용이 서로 다르다. 『역경(易經)』, 『서경(書經)』, 『시경(詩經)』, 『예기(禮記)』, 『악경(樂經)』, 『춘추(春秋)』, 『논어(論語)』, 『효경(孝經)』, 『소학(小學)』을 꼽기도 하고 『악경』과 『소학』 대신 『주례(周禮)』와 『맹자(孟子)』를 넣기도 하며, 『이아(爾雅)』, 『춘추좌전(春秋左傳)』, 『공양전(公羊傳)』, 『곡량전(穀梁傳)』, 『예기』, 『주례(周禮)』, 『의례(儀禮)』, 『서경』, 『효경』을 꼽기도 하고, 『논어』, 『맹자』, 『중용(中庸)』, 『대학(大學)』의 4서(四書)와 『역경』, 『시경』, 『서경』의 3경에 『효경』과 『소학』을 더해 9경으로 부르기도 한다.

5. 이도영(李道榮, 1884~1933). 연안(延安)인. 자는 중일(仲一). 호는 관재(貫齋), 면소(帒素), 벽허자(碧虛子). 월사(月沙) 이정귀(李廷龜)의 12대손. 예조판서 이세재(李世宰)의 손자. 양근군수 이인승(李寅承)의 아들. 서울 원남동 출생. 1900년대 초 안중식과 조석진에게서 그림을 배우고 1911년 봄에 설립되는 서화미술회에서 스승들과 함께 교수진으로 참여하였다. 1918년에는 고희동 주도의 서화협회 창립 동인으로 참여, 1922년부터 1925년까지 조선총독부가 주관한 조선미술전람회 심사위원 위촉 수임으로 민족문화에 대한 모호한 태도 때문에 문화계 지탄을 받는다. 오원(吾園) 장승업(張承業)으로 부터 심전(心田) 안중식(安中植), 소림(小琳) 조석진(趙錫晉)으로 이어지는 조선 최후 화원화풍을 계승하였으나 무기력으로 답습에 그치고 말았다.

2

편액(扁額)

1. 이위정기(以威亭記)

象奎 守南城, 旣爲堂爲樓於行宮之北. 又爲亭於樓之西, 名之曰 以威, 以爲與賓佐
軍校, 燕射之地. 易繫辭曰 弧矢之利, 以威天下, 聖人觀象於天, 觀法於地, 以智創
物. 當其未有弧矢之時, 而輒爲之, 其禽駭獸獷之類, 一朝見木之弦者 剡者, 發必有
殪, 則莫不震恐, 相率而馴, 其亦可以威天下矣.

然雖非聖人, 莫可創也, 旣一有弧矢焉, 則其駭且獷, 而震恐者, 亦將漸習, 而遍能
之, 是又安可以威天下哉. 故非聖人, 而徒欲恃此, 以威於人, 雖一井之里, 吾知其不
能也, 而況天下之衆乎.

肅愼之楛矢, 林胡 樓煩之騎射, 凶奴之鳴鏑, 莫强於天下, 是皆聖人之所欲威者也,
而今其習而能之, 反已威於人矣. 然則 吾今日射於此者, 將安所可威乎.

夫弧矢 器也, 如耕之器 未耜錢鎛器一也. 地有膴确之異, 農有良惰之殊, 而其穫 輒
相懸. 譬則戎賊之悍猾貪暴, 确而惰者也, 君子之仁義忠勇, 膴而良者也.

彼悍猾貪暴, 徒習其器, 而尙能莫强焉, 則苟有仁義忠勇, 而又益而其器之利 如是,
而不威天下者, 吾未之信也. 然則 吾射於此, 非直弧矢之是事 深勉, 而大望於此城
之人, 欲其日興於仁義忠勇之塗, 豈卒不能以威天下乎哉.

歲 三周 丙子之閏月 靑松 沈象奎記.

상규가 남한산성을 지키매 이미 행궁(行宮)의 북쪽에 당(堂)을 짓고 누각을 지었다. 또 누각의
서쪽에 정자를 지어 이름하기를 이위(以威)라 하니 빈객(賓客, 손님)과 좌료(佐僚, 도움 주는 동료)
및 군교(軍校, 장교)와 더불어 모여서 활 쏘는 곳으로 삼기 위해서였다. 『주역(周易)』계사(繫辭,
하전(下傳) 제2장)에 이르기를, "활과 화살의 이로움으로 천하를 두렵게 했고, 성인(聖人)이 하늘
에서 형상을 관찰하고 땅에서 법도를 살펴보아 지혜로 만물을 창조했다." 하였다.

그 활과 화살이 없던 때를 당하여 문득 이를 만들자 놀란 새와 사나운 짐승 무리가 하루아침에
나무로 만든 활과 화살이란 것이 쏘면 반드시 쓰러짐이 있음을 보았고, 곧 무서워 떨면서 서로
거느리고 와서 좇지 않을 수 없었으니 그 또한 천하를 두려워하게 할 수 있었다.

그러나 비록 성인이 아니면 창조할 수 없다 해도 이미 한번 활과 화살이 있고 나면 곧 그 놀라

달아나고 사나우나 무서워 떨던 자들도 또한 장차 점점 익혀서 두루 능해질 터이니 이 또 어찌 천하를 두려워하게 할 수 있겠는가. 그러므로 성인도 아니면서 한갓 이를 믿고 남을 두렵게 하고자 한다면 비록 일정〔一井, 사방 1리(里)의 넓이. 2만 7,000평〕의 마을일지라도 나는 그 할 수 없음을 알고 있는데 하물며 천하의 무리겠는가!

숙신(肅愼)[1]의 호시(楛矢)와 임호(林胡),[2] 누번(樓煩)[3]의 기사(騎射, 말 타고 활쏘기)와 흉노(匈奴)의 명적(鳴鏑, 소리나는 화살)은 천하에 막강하니 이는 모두 성인이 두려워하게 하고자 하는 것이다. 그런데 이제 그를 익혀 능하면 도리어 자기가 남을 두렵게 할 것이다. 그렇다면 내가 오늘 여기서 쏘는 것은 어느 곳을 두렵게 할 수 있을까.

대체로 활과 화살은 기구(噐具)이니 밭갈이 기구인 쟁기 손잡이나 보습 및 가래와 호미같이 기구의 하나일 뿐이다. 땅은 기름지고 척박한 차이가 있고, 농사지음은 부지런하고 게으름의 다름이 있어서 그 수확은 문득 서로 현격하다. 비유한다면 오랑캐의 한활탐폭(悍猾貪暴, 사납고 교활하며 탐욕스럽고 포악함)은 척박하고 게으른 것이고 군자의 인의충용(仁義忠勇, 어질고 의로우며 충성스럽고 용맹함)은 기름지고 부지런한 것이다.

저 사납고 교활하며 탐욕스럽고 포악함도 한갓 기구를 익혀서 오히려 막강할 수 있다면 곧 진실로 어질고 의로우며 충성스럽고 용맹함이 있고 또 더해서 그 기구의 이로움이 이와 같은데 천하를 두려워하게 하지 않는다는 것을 나는 믿지 못하겠다.

그러니 내가 여기서 쏘는 것은 활 쏘는 이 일에 당면해서 깊이 힘쓰라는 것이 아니라 이 성 사람에게 큰 바람은 그날마다 인의충용의 길을 일으키게 하고자 함이니 어찌 마침내 천하를 두려워하게 하지 않을 수 있겠는가!

해는 3주갑이 되는 병자년 윤6월 청송 심상규[4] 짓다.

두실(斗室) 심상규(沈象奎, 1766~1838)는 안동 김씨 척족 세도정치의 중심인물이던 풍고(楓皐) 김조순(金祖淳, 1765~1832)의 최측근 중 한 사람으로 순조 16년(1816) 병자 2월 19일에 광주유수(廣州留守)를 제수받는다.(1817년 12월 26일까지) 이해 병자년은 병자호란이 일어났던 인조 14년(1636) 병자로부터 3주갑(180년)이 되는 해라서 이를 기념하기 위해 광주 유수부가 있는 남한산성의 대대적인 정비 작업을 계획했기 때문이었다.

김조순의 7대조부인 청음(淸陰) 김상헌(金尙憲, 1570~1652)이 이곳 남한산성에서 주전파의 수장으로 결사 항전을 주장했던 사실을 부각시키려는 김조순의 의도가 반영된 인사 발령이었을 것이다.

그래서 심상규는 부임하자마자 남한산성 행궁의 북쪽에 대당(大堂)과 누각을 짓고 누각의 서쪽

에 정자를 지어 열병(閱兵)과 습무(習武)의 자리를 마련한다. 이때 활터로 지은 정자를 이위정(以威亭)이라 이름하고 직접 심상규가 그 기문을 짓는데 이때 31세밖에 안 된 젊은 추사에게 그 기문 글씨를 부탁하여 쓰게 하니 바로 이 탁본이 그 원 모습이다.

명필 추사의 명성이 이미 중국과 조선에 널리 퍼져 있었기 때문이기도 했겠지만 이때 추사의 생부 유당(酉堂) 김노경(金魯敬, 1766~1837)이 경기감사로 있어(1815년 10월 1일부터 1816년 11월 18일까지) 상호 돈독한 관계를 유지할 필요가 있었기 때문이기도 했을 것이다. 그렇지 않아도 두실과 유당은 동갑 절친으로 이 시기까지는 김조순의 좌우 수족에 해당하는 인물들이었다.

추사는 부친의 동갑 절친의 부탁으로 쓰는 글씨였기에 반듯한 해서체로 정중하게 써냈는데 이 시기 추사체의 특징대로 살집 있고 묵직한 옹방강풍의 해서체가 근간을 이룬다. 한 달 뒤인 7월에 금석우(金石友)인 동리(東籬) 김경연(金敬淵, 1778~1820)과 함께 〈북한산 진흥왕순수비〉를 심정(審定)하고 비석 측면에 새겨놓은 〈진흥왕순수비〉풍의 고졸한 해서 글씨와는 자못 대조적인 차이를 보인다. 그림 2

그림 2 〈북한산(北漢山) 진흥왕순수비(眞興王巡狩碑) 탁본(拓本)〉 부분, 김정희 1816년·1817년 부기(附記) 씀. 지본묵탁(紙本墨拓), 국립중앙박물관 소장

2. 상촌 선생 비각 사실을 기록하다(桑村先生碑閣紀事)

八代祖考 觀察使公, 居在府城南門外. 以孝行旌閭, 後登洪武甲寅科壯元, 官至高麗
觀察使. 逮我太祖卽位, 徵拜刑曹判書, 公自安東詣京師, 行至廣州秋嶺, 遂自決, 以
明不事二姓之義. 臨終, 遺命子孫曰, 吾自盡 臣節而已. 死後, 勿立墓道碑碣, 以光
耀後世. 且吾死於是, 葬於此足矣. 子孫遵 遺言, 不敢違, 因葬于秋嶺, 竟闕墓道石
刻. 以是公死節之蹟, 終湮滅而無傳, 史亦逸而不收焉.

公舊基知在府城門外, 不能的知其處. 有孝子碑 至今在南城下, 蓋古宅之距南門, 必
不遠也. 徃在辛亥年間, 家君爲安奇督郵, 作一間屋, 以庇碑石, 無守者, 後十數年而
毁. 余以敬差官, 來到是府, 徃審碑石, 尚在, 而上邊自姓字以上, 折破不存. 搜索而
竟不得, 乃掃除傍近草棘. 感慨之餘, 遂成一律, 因記其始末云爾.

8대조부 관찰사공(고려에서 충청도관찰사를 지낸 김자수(金自粹))[5]은 거처가 안동부 성 남문 밖에
있었다. 효행으로 정려(旌閭)했고 홍무(洪武) 갑인년(1374) 과거 장원에 올라 벼슬이 고려 관찰
사에 이르렀다.

우리 태조가 즉위함에 미쳐서 형조판서로 부르니 공은 안동(安東)으로부터 서울로 나가다가 행
보가 광주(廣州) 추령(秋嶺)에 이르자 드디어 자결하여 두 성(姓)을 섬기지 않는 의리를 밝혔다.

임종에 자손에게 유명하기를 "내가 자진함은 신하의 절개일 뿐이다. 죽은 뒤 묘소 앞에 비갈
(碑碣)을 세워서 후세에 빛내려 하지 말라. 또 내가 여기서 죽었으니 여기에 장사 지내면 족하
다." 하였다. 자손이 유언을 좇아 감히 어기지 못하고 그대로 추령에 장사 지내고 마침내 묘소
앞 석각(石刻)을 빠뜨렸다. 이로써 공이 죽음으로 절개를 지킨 사적은 끝내 사라져 전함이 없
으니 역사(『고려사』)도 또한 잃어버려 싣지 않았다.

공이 옛날 살던 터가 안동부 성문 밖인 것만 알 뿐 그곳을 분명하게 알 수는 없었다. 효자비가
있어 지금도 남쪽 성 아래에 있으니 대체로 고택은 남문에서 반드시 멀지 않을 것이다. 지난
신해년(1611)에 돌아가신 아버지(金積, 1564~1646)께서 안기(安奇)찰방이 되시자 한 칸 집을 지
어 비석을 덮었으나 지키는 사람이 없어 십수 년 뒤에는 허물어졌다. 내가 경차관(敬差官, 민정
을 살피기 위해 지방에 임시로 파견하는 관리)으로 이 안동부에 이르러 가서 살피니 비석은 아직 있

상촌선생비각기사(桑村先生碑閣紀事)

순조 18년 무인(1818) 봄, 33세, 탁본, 56.5×175.5cm, 개인 소장

先祖鶴洲府君以
仁祖庚辰使嶺南鋟本府記其始末如此辰後子孫之按
是盖者或有之未有重建
云宗辛亥伯氏泰判公魯永為府使未審則片石寄在於
者即葵除洗剔建閣以庇之盖容訪府君始建之四回
甲也工鏡說而伯氏旋有内移之令在府僅月餘施措
者惟此事而之歲紀相待顯晦有時其来其去始若為此
城外堰里之間風雨剝蝕榛蕪蒙敲火殘宜有不忍見
者菽呵点具兄魯應以觀察使来新其丹臒丙
子冬余小子又永先麻按節是道尊明年春行郤到府

奉考諗仲俯伏余先生之夫節已眼人身目嶺湖之間
享之以俎豆者非一二則固無待共此閣之廢興而在後
人報末之誠寧可忍歸之湮滅乎若考其廢興之所由点
惟子孫之責貝彼其當可為之地恝焉而忘者固無足
言繼此而来者以先祖之心為心昌毅於起廢
補葺之道也伯氏甞於建閣之時欲書揭鶴洲府君詩
与文末果而歸嗚呼其点有待者半非是俾家兒正喜之
永伯氏後者書以鏤板揭之閣内以成其未卒之志仍識
顛末以告末者
時
仁祖庚辰後二百三十九年戊寅月　日
鶴洲府君六代孫嘉善大夫慶尚道觀察使兼兵馬水
軍節度使巡察使大邱都護府使魯敬謹識
七代孫生員正喜謹書

상촌선생비각기사(桑村先生碑閣紀事)(부분 확대)

으나 상변의 성(姓)자 이상으로부터는 깨져서 남아 있지 않았다. 수색했으나 끝내 찾을 수 없어 이에 근처의 풀과 가시덤불만 쓸어 없앴다. 감개한 끝에 드디어 시 한 수를 짓고 인하여 그 시말을 기록한다.

先祖聲名冠一時, 凜然松柏雪霜姿.

前朝自盡忠臣節, 後世猶存孝子碑.

秋嶺路傍瞻古墓, 花山城外問遺基.

經過此日無窮意, 下馬踟躕涕淚垂.

선조 명성 한 시대를 타고 누르니, 늠름한 소나무 측백이 눈서리 맞은 자태다.

전 조 위해 자진함은 충신의 절개, 후세에는 도리어 효자만 남아 있네.

추령 길가에서 옛 무덤 우러러보고, 화산(花山, 안동 옛 이름) 성 밖에서 남긴 집터 묻는다.

이날의 무궁한 뜻 지나쳐 가자니 생각이 끝이 없어, 말을 내려 머뭇거리며 눈물 흘린다.

附 廣州庄舍所題記.

광주(廣州) 장사(庄舍, 향장에 있는 집)에 씌어 있는 바의 기문(記文)을 붙이다.

孝子石碑, 在安東南門城下. 先人於萬曆辛亥年間, 爲安奇察訪, 搜諸草萊間, 灑掃而樹之. 造一間屋, 以庇風雨. 後二十九年庚辰, 不肖孫弘郁, 以敬差官, 到本府, 訪問旌閭, 則屋已毀不存, 而碑復顚仆矣.

下馬摩挲, 剔除榛棘, 感愴之餘, 遂賦長律一篇. 係以小序, 懸之于府東軒壁上, 而本府居士人裵益謙, 曾與亡兄相識, 得見其詩, 乃次韻, 袖而來見, 且告之曰, 有異事故, 欲相語耳. 往在癸亥年, 遭喪居廬, 夢有白髮翁 儼然長者. 示詩一篇, 見之則乃七言四韻也. 餘未能記, 只記一聯, 而韻則昭然猶在目, 今見君詩, 歷歷夢中所見韻也. 心竊歎異, 因用其詩, 足以成篇, 敢此相示.

乃指其一聯曰, 此老人詩也. 其詩曰, 增開兆宅光神道, 改築旌閭賁舊基. 蓋語意是老人自道也. 余聞之, 不覺起敬, 而驚且感焉. 謹識其詩句而藏之矣.

裵且言, 去府治一里許, 向北有金氏洞, 世傳以爲觀察公故居云矣.

효자비석은 안동 남문 성 아래에 있다. 돌아가신 아버지께서 만력 신해년(1611)에 안기찰방이 되어 잡초 사이에서 찾아내고 씻고 닦아 세우셨다. 한 칸 집도 지어 비바람을 가렸다. 29년 뒤인 경진(1640)에 못난 후손 홍욱(金弘郁, 1602~1654)[6]이 경차관으로 본부에 이르러 정려를 찾아

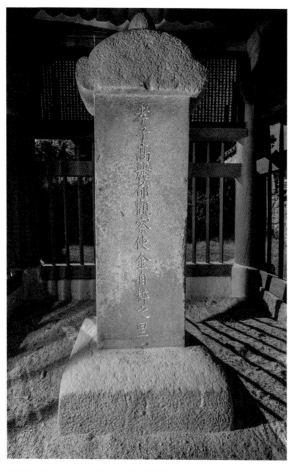

그림3 〈김자수 효자비(金自粹孝子碑)〉, 석조(石造), 높이 106㎝, 너비 40㎝, 두께 20㎝, 경북 안동시

가니 집은 이미 무너져 남아 있지 않고 비석은 다시 쓰러져 있다.그림3 말에서 내려 쓰다듬다가 덤불을 깎아내고 슬픈 나머지 드디어 긴 시 한 수를 지었다. 짧은 서문을 붙여 본부 동헌 벽 위에 걸었더니 본부에 사는 선비 배익겸(裵益謙)이 일찍이 돌아간 형과 서로 아는 사이였는데 그 시를 보고 이에 차운(次韻)하여 소매에 넣고 와서 보고 또 이르기를 "이상한 일이 있는 까닭에 서로 얘기하고자 할 뿐이라." 한다. 지난 계해년(1623)에 상을 당해 시묘를 사는데 꿈에 백발 노인이 있었는데 점잖은 어른이었다. 시 한 수를 보여주어 보니 곧 칠언사운이었다. 나머지는 기억하지 못하겠으나 다만 한 구절은 기억하겠고 운자만은 환하게 눈에 박힌 듯한데 이제 자네 시를 보니 꿈속에서 보던 바의 운자가 분명하다. 마음속으로 가

만히 기이함을 탄식하고 그 시를 인연해서 시를 지을 수 있었으니 감히 이를 보여주겠노라.

이에 그 한 구절을 가리키며 이르기를 이는 노인의 시다. 그 시에 이르기를 "묘소를 넓혀 여니 신도(神道)가 빛나고, 정려를 개축하여 옛 집터 꾸민다." 대체로 말뜻은 노인이 스스로 말한 것이다. 내가 이를 들으니 저도 모르게 공경심이 일어나 놀라고 감격했다. 삼가 그 시구를 써서 갈무렸다.

배 선비가 또 말하기를 "부치(府治)에서 1리쯤 떨어져 북쪽을 향해 김씨동이 있는데 세상에서 전하기를 관찰공의 옛터라 한다."라고 한다.

先祖鶴洲府君, 以仁祖庚辰, 使嶺南, 到本府, 記其始末如此. 厥後子孫之按是藩者, 或有之, 未有重建. 正宗辛亥, 伯氏參判公魯永, 爲府使來審, 則片石寄在於城外墟

里之間, 風雨剝蝕, 榛蕪蒙蔽, 敲火礪角, 有不忍見者. 卽芟除洗刷, 建閣以庇之, 盖察訪府君始建之四回甲也.

工纔訖, 以伯氏旋有內移之命, 在府僅月餘, 施措者, 惟此而已. 歲紀相符, 顯晦有時, 其來其去, 殆若爲此者然. 呼! 亦異矣.

壬申從兄魯應, 以觀察使來, 新其丹雘. 丙子冬, 余小子, 又承先蔭, 按節是道. 粵明年春, 行部到府, 奉審訖, 仍竊伏念. 先生之大節, 已昭人耳目, 嶺湖之間, 享之以俎豆者. 非一二, 則固無待於此閣之廢興, 而在後人報本之誠, 寧可忍歸之湮滅乎.

若考其廢興之所由, 亦惟子孫之責耳. 彼其當可爲之地, 恝焉而若忘者, 固無足言, 繼此而來者, 以先祖之心爲心, 曷敢不益勉於起廢補弊之道也.

伯氏嘗於建閣之時, 欲書揭鶴洲府君詩與文, 未果而歸. 嗚呼! 其亦有待者乎! 於是俾家兒正喜之承伯氏後者, 書以鏤板, 揭之閣內, 以成其未卒之志. 仍識顚末, 以告來者.

時 仁祖 庚辰後 二百三十九年 戊寅 月 日.

鶴洲府君 六代孫 嘉善大夫 慶尙道觀察使兼兵馬水軍節度使巡察使 大邱都護府使 魯敬 謹識.

七代孫 生員 正喜 謹書.

선조 학주부군에게 인조 경진년(1640)에 영남을 살피게 하니 본부에 이르러 그 시말을 이와 같이 기록하였다. 그후 자손으로 이 변방 다스리는 이가 간혹 있기는 했지만 중건은 있지 않았다.

정종(正宗, 正祖) 신해년(15년, 1791)에 큰형인 참판공 노영(金魯永, 1747~1797)[7]이 부사로 와서 살피니 조각돌이 성 밖 빈터가 된 마을 사이에 붙어 있는데 비바람이 벗기고 갈아 먹으며 덤불이 덮어 싸서 부싯돌과 숫돌 같아 차마 볼 수 없는 데가 있었다. 곧 깎아내고 씻어내며 집을 지어 이를 덮으니 대개 찰방부군이 처음 건립한 지 4회갑(240년) 만이었다.

공사가 겨우 끝나자 큰형은 돌이켜 내직으로 옮기라는 왕명이 있게 되어 부사로 있던 것이 겨우 한 달 남짓이라(5월 9일에 제수되고 6월 23일에 개차됨) 베풀어놓은 것은 이 일뿐이었다. 연때가 시로 맞고 드러나고 숨는 것이 때가 있으며 오고감이 거의 이렇게 되는 것과 같은 것인가! 아아! 또한 이상하구나!

임신년에 사촌형 노응(金魯應, 1758~1824)[8]이 관찰사로 와서(1812년 7월 15일 제수) 그 단청을 새로 하였다. 병자년 겨울에는 어린아이인 내가 또 선조의 그늘을 이어받아 이 도(道)를 보살피게

되었다.(1816년 11월 8일 제수) 건너서 그다음 해(무인년) 봄에 행차가 안동부에 이르러 봉심을 끝내자 가만히 엎드려 생각했다. 선생의 큰 절개는 이미 사람들의 이목에 밝게 알려져 영남과 호서 사이에서 신위를 모시고 제사 지내는 이가 한둘이 아니니 진실로 이 비각의 폐흥(廢興, 폐지하고 일으킴)을 기다릴 것 없지만 뒷사람이 근본에 보답하는 성의에 있어서 어찌 인멸로 돌아가는 것을 참을 수 있으랴!

만약 그 폐흥의 유래하는 바를 살펴본다면 역시 오직 자손의 책임일 뿐이다. 저 그 할 만한 처지를 당해서 근심 없이 만약 잊는 사람이라면 진실로 족히 말하지 않겠지만 이를 이어온 사람이라면 선조의 마음으로 마음을 삼아야 하거늘 어찌 감히 황폐함을 일으키고 해진 것을 깁는 길에 더욱 힘쓰지 않겠는가!

큰형이 일찍이 비각을 세울 때에 학주부군의 시와 문장을 써서 걸고자 했었는데 이루지 못하고 돌아갔다. 아아! 그 또한 기다리는 사람이 있었던가!

이에 아들애 정희(正喜)로 하여금 큰형의 뒤를 이은(양자로 간) 사람으로 써서 목판에 새겨 비각 안에 걸게 하여 그 마치지 못한 뜻을 이루게 하였다. 이어서 그 전말을 써서 오는 사람(뒷사람)에게 알린다.

때는 인조 경진(1640) 후 239년 무인(1818) 월 일.

학주부군 6대손 가선대부 경상도관찰사겸병마수군절도사순찰사 대구도호부사 노경[9]이 삼가 짓다.

7대손 생원 정희가 쓰다.

추사는 충절 가문의 후손이라는 것을 무척 자랑스러워했다. 그래서 고려에 충절을 지키기 위해 자결한 15대조인 고려 충청도 관찰사 상촌(桑村) 김자수(金自粹)와 강빈(姜嬪)의 원옥(冤獄)을 바로잡으려다 효종에게 맞아 죽어 충의를 빛낸 7대조 황해도관찰사 학주(鶴洲) 김홍욱(金弘郁, 1602~1654)을 특히 존경하였다.

그런데 생부 김노경(金魯敬, 1766~1837)이 순조 16년(1816) 11월 8일에 경상감사에 제수된다. 이에 상촌의 생가 터와 효자비가 남아 있는 안동 남문 밖에 두 분을 위해 무엇이든지 추모 사업을 해야겠다 생각했던 듯하다. 그래서 백부이자 양부인 예조참판 김노영(金魯永)이 정조 15년(1791)에 잠시 안동부사를 지내는 동안(5월 9일부터 6월 23일까지) 상촌의 효자비석을 보호하기 위해 지어놓은 비각 안에 상촌에 관한 학주의 시문(詩文)을 써서 현판에 새겨 걸기로 했다.

이에 우선 「상촌선생비각기사(桑村先生碑閣紀事)」라는 제목으로 『학주선생전집(鶴洲先生全集)』

그림4 〈가야산 해인사 중건상량문(伽倻山 海印寺 重建上樑文)〉 부분, 김정희(金正喜), 1818년, 흑견금니(黑絹金泥), 95×483cm, 해인사 성보박물관 소장

그림5 〈화도사고승옹선사사리탑명(化度寺故僧邕禪師舍利塔銘)〉, 당(唐), 631년, 이백약(李百藥) 찬(撰), 구양순(歐陽詢) 서(書)

권9의 「선조상촌공유허감술시서(先祖桑村公遺墟感述詩序)」를 옮겨 썼다. 그리고 나서 「부광주장사소제기(附廣州庄舍所題記)」라는 제목으로 『상촌선생실록(桑村先生實錄)』 권5에 실린 학주 글 「광주장사소제기(廣州庄舍所題記)」의 앞부분을 뽑아내어 옮겨 썼다.

그다음에 생부인 경상감사 김노경으로 하여금 그 후기를 짓도록 하고〔『유당유고(酉堂遺稿)』 권6에 「육대조학주부군기 선조상촌부군비각사 서게 비각후부지(六代祖鶴洲府君記 先祖桑村府君碑閣事 書揭 碑閣後附識)」라는 제목 아래 이 내용이 실려 있다.〕 이를 써서 마무리 지었다. 이렇게 세 부분의 문장을 함께 써서 하나의 현판에 새겨놓은 것이 이 〈상촌선생비각기사〉 현판이다.

이때 추사 나이가 33세로 6월 21일에는 〈가야산 해인사 중건상량문(伽倻山海印寺重建上樑文)〉[그림4]을 짓고 써서 서로 비교된다. 두 글씨가 정중단아(鄭重端雅, 점잖고 묵직하며 단정하고 아담함)한 면에서는 공통성이 있으나 〈해인사 상량문〉이 훨씬 원만중후(圓滿重厚, 둥글고 넉넉하며 무겁고 두터움)하여 마치 안진경의 〈다보탑비(多寶塔碑)〉[10]를 보는 듯한 느낌인데 이 〈비각기사〉 글씨는 주경방정(遒勁方正, 힘차고 굳세며 모지고 반듯함)한 특징이 강조되어 흡사 구양순의 〈화도사고승옹선사사리탑명(化度寺故僧邕禪師舍利塔銘)〉[11][그림5]을 보는 느낌이다. 혹시 학주의 서체가 이와 비슷했던 것은 아닌지 모르겠다.

3. 묵소거사가 스스로 기리다(默笑居士自讚)

當默而默, 近乎時, 當笑而笑, 近乎中. 周旋可否之間, 屈伸消長之際. 動而不悖於天理, 靜而不拂乎人情. 默笑之義, 大矣哉. 不言而喻, 何傷乎默. 得中而發, 何患乎笑. 勉之哉. 吾惟自況, 而知其免夫矣. 默笑居士 自讚.

침묵해야 하는데 침묵함은 시의(時宜)에 가깝고, 웃어야 하는데 웃음은 중도(中道)에 가깝다. 가부(可否, 옳고 그름)를 주선하는 사이와 소장(消長, 줄이고 늘임)을 결심하는 때에 움직여서 천리(天理)에 어긋나지 않고 고요해서 인정을 떨쳐내지 않으니, 침묵과 웃음의 뜻이 위대하구나. 말하지 않고 일깨운다면 침묵으로 무엇을 다치겠으며, 중도를 얻어 피워낸다면 웃음으로 무엇을 근심하겠나. 힘써 해라. 내가 내 정황을 생각하니 그 면할 길을 알겠구나.

묵소거사[12]가 스스로 기리다.

추사는 해서(楷書)의 기준을 초당(初唐) 3대가인 구양순(歐陽詢), 우세남(虞世南), 저수량(褚遂良)의 해서에 두고 특히 주경방정(遒勁方正)한 구양순의 〈구성궁예천명(九成宮醴泉銘)〉[13](135쪽 참조)과 〈화도사고승옹선사사리탑명(化度寺故僧邕禪師舍利塔銘)〉(37쪽 참조)을 높이 평가하여 이를 따라 배울 것을 기회 닿는 대로 강조한다.

이 글씨는 구양순 해서체를 따라 쓴 것으로 마치 〈화도사고승옹선사사리탑명〉의 글씨를 그대로 옮겨 온 듯한 느낌이다. 붉은 바탕의 냉금지(冷金紙)에 행간과 자간을 맞추기 위해 줄(界線)을 치고 단정하고 정중하게 써내었다. 이 글씨가 추사 글씨인 것은 '완당(阮堂)'이라는 검은 글씨 네모 인장과 '김정희인(金正喜印)'이라는 흰 글씨 네모 인장으로 확신할 수 있어 당연히 글도 추사 글이라 생각했었다.

그러나 최근 간행된 황산(黃山) 김유근(金逌根, 1785~1840)의 문집인 『황산유고(黃山遺藁)』 권4 잡저(雜著)에 이 「묵소거사자찬」이 한 자도 틀림없이 그대로 실려 있었다. 이로써 이 글이 순원왕후(純元王后) 안동(安東) 김씨의 친오빠로 안동 김씨 세도의 수장이던 김유근의 작품임을 알게 되었다. 그런데 이 글이 1823년 계미(癸未)에 지은 「기효람연명(紀曉嵐硏銘)」과 1828년 무자(戊子) 여름에 지은 「화수정기(花水亭記)」의 사이에 실려 있어 1823년에서 1828년 사이에 지어진 사실을 짐작하게 한다.

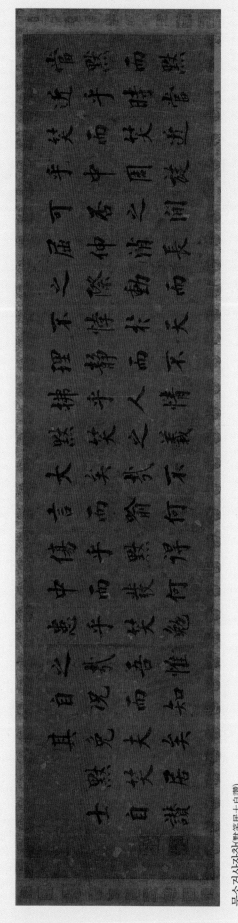

묵소거사자찬(默笑居士自讚)

순조 27년 정해(1827), 42세, 횡권(橫卷), 지본묵서, 32.7×136.4cm, 국립중앙박물관 소장

완당
(阮堂)

김정희인
(金正喜印)

그래서 묵소거사라고 은인자중하지 않을 수 없는 사건이 있지 않을까 살펴보니 1827년 계해(癸亥) 4월 27일에 황산이 평안감사가 되어 호기롭게 도임해 가다가 황해도 서흥(瑞興)에서 평안도 덕천(德川) 아전 장(張) 모에게 칼을 맞고 가솔이 살해당하는 수치를 당한 사실을 발견할 수 있었다.

이로 말미암아 황산은 바로 평안감사직을 사임하고 대리청정하고 있던 생질 효명세자(孝明世子, 1809~1830)가 5월 19일에 병조판서로 불렀으나 이 역시 사직할 수밖에 없어서 두 차례 사직 상소를 올려 윤5월 7일에 결국 체임된다. 6월 10일에는 수원유수로 강등하니 몇 번 사양 끝에 9월 11일 수원유수 교지를 받들고 부임한다.

그러니 1827년 4월 27일에서 9월 11일 사이는 말없이 웃고만 지내지 않을 수 없는 자중의 시기라 하지 않을 수 없다. 이 기간을 견뎌야 하는 세도 재상의 심회를 표출한 것이 「묵소거사찬」이 아닌가 한다.

그런데 황산이 『황산유고』 권4 「서화정(書畵幀, 그림 족자에 쓰다)」에서 말했듯이 황산과 추사와 이재 권돈인은 석교(石交)라 불릴 정도로 우정이 돈독했다. ^{그림6} 그래서 황산은 자신이 지은 글을 추사에게 부탁하여 자주 쓰게 했으니 「제화수도(題花水圖, 화수도에 제함)」에서는 "벗 김정희에게 부탁해서 쓴다(屬友人金正喜書)."라고 이 사실을 노골적으로 밝히고 있다. 따라서 이 「묵소거사자찬」도 황산이 글을 짓고 추사가 쓴 것이 확실하니 추사 42세 때 글씨라 해야 하겠다.

그사이 황산이 1837년 겨울 중풍으로 쓰러져 실어증을 얻고 3년여를 고생하다 돌아갔다는 사실

그림6 〈괴석(怪石)〉, 김유근(金逌根), 지본수묵(紙本水墨), 24.5×16.5cm, 간송미술관 소장. 김유근이 추사에게 그려 보낸 작품

과 연계하여 이「묵소거사자찬」을 1838년경에 짓고 쓴 것으로 추측하고 추사 53세 때 글씨가 아닌가 했으나 추사 51세 때 글씨인《송취미태사잠유시첩》(267쪽 참조)과 연결 관계가 매끄럽게 이어지지 않아 선뜻 수긍이 가지 않았었는데 추사 42세 때 글씨로 풀면 추사 글씨 편년에 큰 무리가 없을 듯하다.

4. 차를 마시며 선정에 들다(茗禪)

茗禪

草衣寄來自製茗, 不減蒙頂露芽. 書此爲報, 用白石神君碑意. 病居士隷.

차를 마시며 선정(禪定)에 들다.

초의(草衣)[14]가 스스로 만든 차를 보내왔는데, 몽정(蒙頂)[15]과 노아(露芽)[16]에 덜하지 않다. 이를 써서 보답하는데, 〈백석신군비(白石神君碑)〉[17][그림7]의 필의(筆意, 쓰는 뜻)로 쓴다. 병거사(病居士)[18]가 예서(隷書)로 쓰다.

〈백석신군비〉는 추사 45세 때인 순조 30년(1830) 10월 29일에 청나라 금석학자 유희해(劉喜海, 1793~1852)[19]가 추사 글씨 〈소단림(小丹林)〉 편액에 대한 보답으로 섭지선(葉志詵, 1779~1863)[20]을 통해 그 탁본을 보내주었었다. 그러나 때마침 추사 집에는 10월 8일에 추사 생부 김노경(金魯敬)이 고금도(古今島)에 위리안치(圍籬安置, 집 둘레에 가시울타리를 두르고 그 안에 가둬둠)되는 환란을 당해 추사는 이를 감상하고 임모할 겨를이 없었다.

그러다가 1833년 9월 13일에 김노경을 방송(放送)하라는 특명이 내려지고 9월 22일에 석방돼 나오자 추사는 차츰 학예 연마에 정신을 기울이는 일상으로 돌아온다. 그러나 뒤이어 순조 34년(1834)

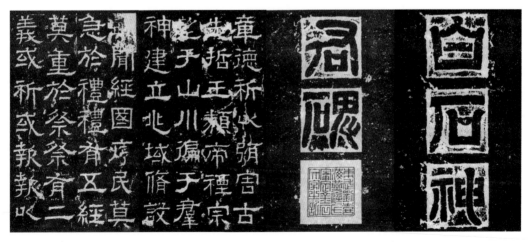

그림7 〈백석신군비(白石神君碑)〉 탁본, 후한(後漢), 183년. 유희해 소장본

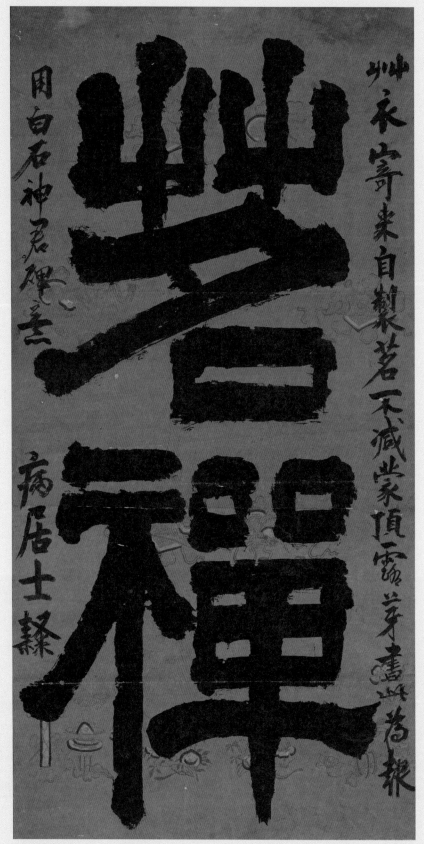

명선(茗禪)

헌종 원년 을미(1835), 50세, 지본묵서, 115.2×57.8cm, 간송미술관 소장

11월 13일에 순조가 갑자기 돌아가는 불행을 당한다. 이에 추사 부자는 벼슬에 뜻을 거두는 듯 헌종 원년(1835)에 50세의 추사는 병거사(病居士)를 자처하며 과천에 은둔한다.

이때 초의에게 중국의 몽정(蒙頂), 노아(露芽)에 못지않은 차를 얻어 마시고 그 보답으로 〈백석신군비〉 필의로 〈명선(茗禪)〉이란 대자(大字)를 써 보냈던 모양이다.^{그림8} 방서(傍書, 곁에 쓴 작은 글씨) 의 내용으로 이를 확인할 수 있는데 이해 2월 20일에 추사가 초의에게 보낸 편지(550쪽 참조)와 12월 5일에 추사가 초의에게 보낸 편지(556쪽 참조)에서 병거사(病居士)가 보낸다고 분명하게 밝히고 있 어 이 사실을 더욱 분명하게 해준다. 뿐만 아니라 방서 글씨와 두 편지 글씨의 서체가 거의 동일한 예해 합체(隷楷合體, 예서와 해서를 합친 서체)로 서로 구별할 수 없는 추사체임에랴! 따라서 〈명선〉 은 추사 50세 때의 대표작이라 해야 하겠다.

5. 옥산서원(玉山書院)

玉山書院

萬曆甲戌 賜額後 二百六十六年己亥失火 改書宣賜.

옥산서원

만력 갑술년(선조 7년 1574)에 현액을 내린 후 266년 만인 기해(己亥, 1839)에 불 타서 다시 써 내려보낸다.

회재(晦齋) 이언적(李彥迪, 1491~1553)[21]의 위패를 모신 서원인 옥산서원(玉山書院)의 현판 글씨다. 추사가 제주도로 귀양 가기 전 해인 54세 때 쓴 글씨다. 전서 필의로 쓴 해서인데 '송곳으로 철판을 꿰뚫는 듯한 힘을 느낄 수 있다'는 평이 있다.

같은 필체로 다음과 같은 방서(傍書)를 남기고 있다. "만력(萬曆) 갑술(甲戌) 사액(賜額) 후 이백육십육년(後二百六十六年) 기해(己亥) 실화(失火) 개서(改書) 선사(宣賜)."

만력 갑술년(선조 7년, 1574년)에 현판을 내려보냈는데 266년 뒤인 기해년(1839)에 불이 나서 다시 써서 하사한다는 내용이다.

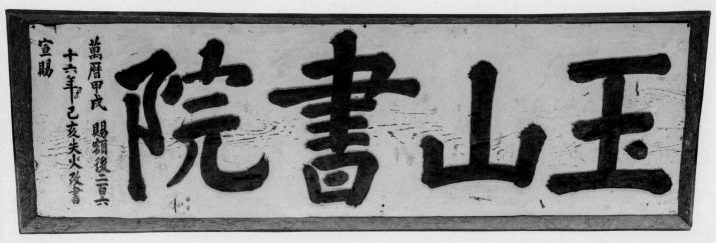

옥산서원(玉山書院)

헌종 5년 기해(1839), 54세, 목각 현판, 79×180cm, 경북 경주 안강 옥산서원 소장

6. 영모암 편액 뒷면 제지에 발함(永慕庵扁背題識跋)

此惟我曾王考 永慕庵扁背題識手墨也. 山下事, 自吾家專管 八九十年矣. 不肖後生,
祗知戊寅後 事理之或然, 不知有高王考遺訓 曾王考受付託之重也. 今因扁背題識,
始知之.

嗚呼, 楹訓庭誥, 幾乎沈晦, 忽於鸞飄鳳泊之中, 如是覺得者, 殆祖靈有以開發之, 凜
然懼惕, 顙汗益惕. 不肖之罪, 若無以獲免也. 況於淪謫海上, 久曠瞻展者哉. 敢摹
扁背題識, 顯刻而高揭之, 並使修庵, 而重新之.

夫桑梓恭敬, 人之所同, 惟我子子孫孫, 世世告戒, 有加於人一等, 可爲不墜前規. 仰
追志之石一也, 少或有忽, 曾王考題識手墨, 如日月之臨格.

建庵後八十九年壬寅月日, 曾孫正喜謹書.

이는 우리 돌아가신 증조할아버지〔증왕고(曾王考), 김한신(金漢藎), 1720~1758〕께서 '영모암(永慕
庵)'이라는 편액(扁額)의 뒷면에 제사(題辭)로 손수 쓰신 글씨이다. 영모암의 산 아랫일(절에 보
시하는 일, 즉 절에 살림 비용을 대는 일)을 우리 집에서 도맡아온 지가 팔구십 년이다. 이 못난 후손
은 다만 무인년(戊寅年, 1758) 이후에 사리(事理)가 혹시 그러리라고만 알고 있었지, 고조할아버
지〔고왕고(高王考), 김흥경(金興慶), 1677~1750〕의 유훈(遺訓)이 계셔서 증조할아버지께서 무거운
부탁을 받으셨던 것은 알지 못하였다. 이제 편액의 뒷면에 제지(題識)로 인연해서 비로소 그것
을 알게 되었다.

오호라, 집안의 가르치심이 거의 사라질 뻔하였는데, 갑자기 서로 헤어지는 중에[22] 이와 같이
깨달아 찾아내게 된 것은 거의 조상의 넋이 그것을 열어 보인 때문이라 하겠으니 떨릴 만큼 두
려워 이마에 진땀이 더욱 솟아날 뿐이다. 못난 죄는 거의 면할 수 없을 것 같다. 하물며 바다 밖
으로 귀양 와서 오래도록 살펴보지도 못했음에서이랴! 감히 편액의 뒷면에 제사(題辭) 쓰신 것
을 본떠서 드러나게 새기어 높이 그것을 걸고, 아울러 암자(庵子)를 수리하게 하여 거듭 그것을
새롭게 하였다.

대체로 선조(先祖)의 유적(遺蹟)[23]을 공경하는 것은 사람마다 같겠으나 오직 우리 집안의 자손
들이 세세(世世)로 경고(警告)하고 훈계(訓戒)해서, 남보다 한 등급 더 공경한다면 가히 전부터

此

曾王考永慕庵扁背題識

手墨也山下事自吾家

專管八九十年矣不肖

後生祗知戊寅後事理

之或然不知有

高王考遺訓

曾王考受付記之重也今

因扁背　題識始知之

嗚呼樞訓庭誥羹乎沉

胸忽於驚飄鳳泊之中

如是覺得者殆

祖靈有以開發之凜然懼

惕額汗蓋泚不肖之罪

若無以覆免也況於淪

謫海上久曠瞻展者歟

영모암 편배 제지발(永慕庵扁背題識跋) (부분)
헌종 8년 임인(1842), 57세, 지본묵서, 크기 미상, 소장처 미상

지켜오던 규칙을 허물어뜨리지 않을 수 있을 것이다. 선대의 뜻을 우러러 찾아볼 수 있는 돌 조각 하나라도 조금이나마 소홀함이 있으리오만, 증조할아버지께서 제사(題辭)로 쓰신 글씨 가 해와 달이 비치는 것과 같은 데서이겠는가. 암자를 세운 뒤 팔십구 년 되는 임인년(壬寅年, 1842) 월(月) 일(日)에 증손 정희가 삼가 씁니다.

조선화된 송설체인 촉체(蜀體)와 조선화된 왕희지체인 진체(晋體)를 융합하여 팔분예서(八分隷 書) 필의로 써낸 단아정중한 해서체다. 아마 추사의 증조부인 월성위(月城尉) 김한신(金漢藎)의 글씨 가 이런 서체였을 것이다. 가로획을 가늘게 쓰고 세로획을 굵게 쓰는 특징이 두드러지게 나타나 추 사체의 진면목이 드러나기 시작한다. 2년 뒤에 쓰는 〈세한도(歲寒圖)〉 발문(跋文)(508쪽 참조) 글씨 의 선구를 이루는 글씨라 하겠다.

7. 시경루(詩境樓)

詩境樓

시(詩)의 경지(境地)에 들어갈 수 있는 누각

 예산의 추사 고택 인근에 있는 화암사(華巖寺)의 홍각(虹閣, 누마루)에 걸려 있던 편액이다. 추사가 환갑을 맞아 가문의 누대(累代) 원찰인 화암사를 중수하게 하면서 써 보내 새겨 걸게 한 것이다. 제주도 대정(大靜) 적소(謫所)에서 환갑을 지내려니 고향의 원찰 화암사 홍각 누마루에 앉아 보던 오석산(烏石山) 아래 용산(龍山) 일대가 아련히 떠오르고 그곳이 진정 시경(詩境)이었음을 절감했던 모양이다. 그래서 24세 때(1809) 연경에 따라가서 12월 29일 옹방강(翁方綱, 1733~1818)을 초대면하던 석묵서루(石墨書樓)에서 처음 보고 감격했던 육방옹(陸放翁)[24]의 글씨 〈시경(詩境)〉 각석 탁본[25]을 떠올리고 이를 토대로 〈시경루(詩境樓)〉 현판 글씨를 써냈다.

 청경유려(淸勁流麗, 맑고 굳세며 물 흐르듯 막힘없고 아름다움)한 수금서(瘦金書)[26]풍의 해서를 전한(前漢) 고예(古隸) 필법으로 써낸 예해 합체이다. 추사체의 진면목이 드러나기 시작하는 작품이다. 시정(詩情) 표출을 극대화하려는 의도로 법고창신(法古創新, 옛것을 본받아 새것을 창조함)한 서법이라 하겠다. '추사(秋史)'라는 검은 글씨 긴 네모 인장이 찍혀 있다.

 함께 써 보낸 〈무량수각(無量壽閣)〉[그림8]은 전한 고예체인 경명(鏡銘, 거울 뒷면에 새겨진 글씨) 글씨를 기본 골격으로 하여 전서와 해서의 필의를 더한 것인데 역시 수금서풍의 영향이 짙어 청경유려한 특징이 두드러진다. 1840년(55세)에 대흥사에 써준 〈무량수각〉[그림9]이 주경중후(遒勁重厚, 힘차고 굳세며 무겁고 두터움)한 특징을 보이던 것과는 대조적이다. '추사(秋史)'라는 검은 글씨 긴 네모 인장은 〈시경루〉와 동일하다.

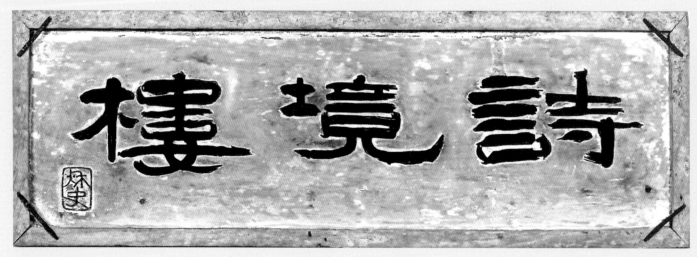

시경루(詩境樓)

헌종 12년 병오(1846), 61세, 목각 현판, 55×125cm, 충남 예산 수덕사 성보박물관 소장

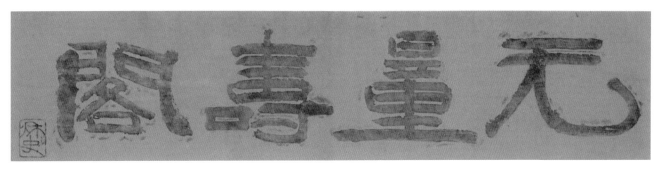

그림8 〈화암사 무량수각(無量壽閣) 편액 탁본〉, 김정희, 헌종 12년 병오(1846), 61세, 지본묵탁(紙本墨拓), 30×124cm

그림9 〈대흥사 무량수각(無量壽閣) 편액〉, 김정희, 헌종 6년 경자(1840), 55세, 목각 현판, 67×186cm

8. 불광(佛光)

佛光
부처님 광명

은해사 불광각(佛光閣)에 걸려 있던 현판 글씨다. 철종 13년 임술(壬戌, 1862) 3월 3일에 혼허(混虛) 지조(智照) 대사가 지은 「은해사중건기(銀海寺重建記)」에 의하면, 헌종 13년 정미(丁未, 1847)에 실화로 은해사는 극락전을 제외한 천여 칸의 사우(寺宇)가 전소되는데 왕실과 지방 수령의 시주로 3년의 불사 끝에 헌종 15년 기유(己酉, 1849)에 그 중창을 마무리 짓는다.

마침 추사가 전해에 제주 귀양이 풀려 이해 여름에 상경해 있었으므로 서승(書僧)으로 추사와 친교가 깊던 만파(萬波) 석란(錫蘭)[27] 대사는 추사에게 중요 현판 글씨의 서사를 부탁했던 모양이다.

그래서 〈은해사(銀海寺)〉, 〈대웅전(大雄殿)〉, 〈불광(佛光)〉, 〈보화루(寶華樓)〉의 현판 글씨를 써 받는다. 9년의 유배 생활 중에 서법 수련과 서학 연구로 절정에 이른 추사체가 중건한 은해사 전각에서 빛을 발하게 되었다.

이 〈불광〉도 그중의 하나다. 다만 '불광'이란 두 글자를 써서 파격을 보였는데 '불(佛)' 자의 세로 획을 길게 뽑아 호방장쾌(豪放壯快, 호기 있고 털털하며 씩씩하고 쾌활함)한 기상을 드러내었다. 해서에 전서와 예서, 행서 필의를 융합하여 졸박원후(拙樸圓厚, 어수룩하고 순박하며 둥글고 두터움)한 특징을 보여준다. 부처 불(佛) 자에서 한 다리를 길게 뽑는 각장체(脚長體)의 특징을 보이고 있다.

불광각이 다시 소실되어 이 편액은 은해사 성보박물관에 수장되어 있다.

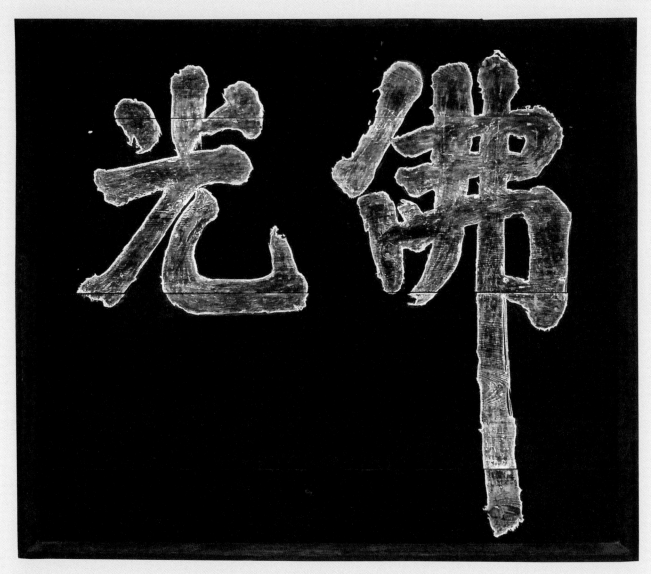

불광(佛光)

헌종 15년 기유(1849), 64세, 목각 현판, 145.0×160.5cm, 경북 영천 은해사(銀海寺) 성보박물관 소장

9. 대웅전(大雄殿)

大雄殿

석가모니 부처님을 모신 전각

 은해사 대웅전 현판 글씨다. 추사가 64세 때 〈불광〉(54쪽 참조)과 함께 쓴 것이다. 육조체(六朝體)의 해서를 전서(篆書) 필의(筆意)로 써냈다. 송곳이나 철필(鐵筆)로 쓴 듯 웅경고졸(雄勁古拙, 크고 굳세며 예스럽고 어수룩함)한 특징이 돋보인다. 일체의 기교를 배제한 듯하나 굵은 필획으로 무심한 듯 어수룩하게 짜 맞추어놓은 글씨는 신묘한 조화를 이루어 중후한 아름다움과 천 근의 무게를 느끼게 한다. 가히 추사체가 절정에 이른 시기의 대표작 중 하나라 할 만하겠다.

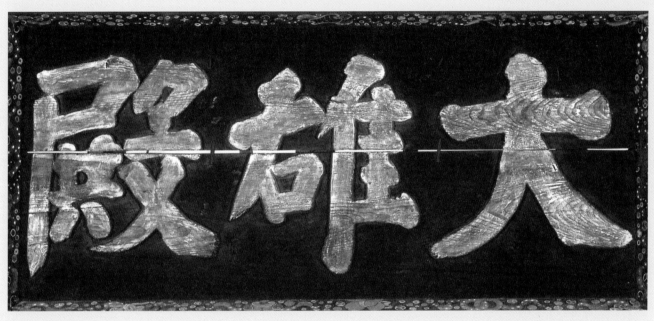

대웅전(大雄殿)

헌종 15년 기유(1849), 64세, 목각 현판, 100×230cm, 경북 영천 은해사 성보박물관 소장

10. 단연죽로시옥(端硯竹爐詩屋)

端硯竹爐詩屋
三泖老戲.
단계 벼루와 차 끓이는 대나무 화로와 시가 있는 집
삼묘 노인이 장난치다.

전한 고예법으로 썼다. 실제로는 고예법이 아직 많이 남아 있던 후한의 〈한중태수축군개통포사도마애각기(漢中太守�君開通襃斜道磨崖刻記)〉[28](그림10)의 필법을 기준으로 글자의 구성에 멋을 더하고 필획의 흐름에 율동감을 보태었다. 맑고 굳세며 예스럽고 전아한 특징을 뿜낸다.

'삼묘노희(三泖老戲, 삼묘 노인이 장난치다)'라는 관서(款書)가 있어 제주 귀양살이에서 풀려나 서울로 올라와서 삼개[麻浦] 강가에 집을 마련하고 살던 시기에 쓴 것임을 알 수 있으니 65세 때인 철종 1년(1850)에서부터 철종 2년(1851) 신해(辛亥) 7월 22일까지 사이에 해당한다. 이날 추사는 다시 북청으로 귀양 가기 때문이다. 삼호(三湖)나 삼고(三沽), 삼묘(三泖)의 별호는 마포(麻浦)를 의미하는 우리말 삼개를 아취 있게 한자로 변형해 쓰던 호라서 그렇게 볼 수 있다.

'단계(端溪) 벼루와 차 끓이는 대나무 화로와 시가 있는 집'이라는 의미니 추사와 같은 일사(逸士, 세속에서 벗어난 선비)가 거처하는 청빈한 집을 일컫는다. 추사가 스스로 써 붙인 옥호(屋號)였을 것이다.

그림10 〈한중태수축군개통포사도마애각기(漢中太守鄐君開通襃斜道磨崖刻記)〉, 후한(後漢), 63년

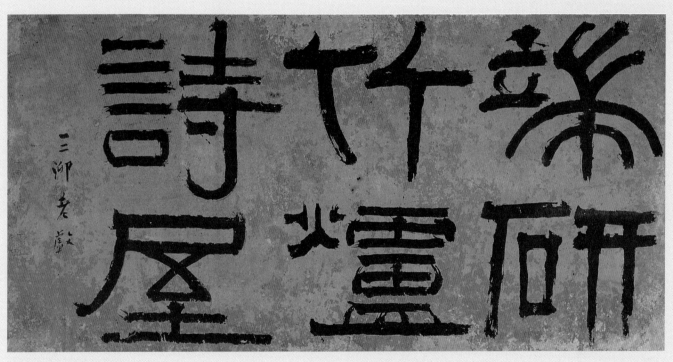

단연죽로시옥(端硯竹爐詩屋)
철종 1년 경술년(1850)경, 65세, 지본묵서, 81.0×180.0cm, 영남대학교 박물관 소장

11. 잔서완석루(殘書頑石樓)

殘書頑石樓

書爲瀟候 三十六鷗主人.

남은 글씨와 깨진 빗돌이 있는 누각

소후(瀟候)[29]를 위해 쓰다. 삼십육구주인

팔분예서에 북위 해서와 수·당 시대 행서 및 초서의 운필법을 섞어 써서 새롭게 꾸며낸 추사 만년기 서체이다. 장중활달(壯重闊達, 씩씩하고 묵직하며 막힘없이 넓게 터짐)하고 졸박웅혼(拙樸雄渾, 어수룩하고 순박하며 크고 듬직함)한 기상이 넘쳐 난다. 힘차고 거친 붓질이 비백(飛白)[30]을 자연스럽게 만들어내었고 짙은 먹빛은 종이를 뚫고 나갔다.

'사라지고 남은 글씨와 험하게 깨진 빗돌이 있는 누각'이란 의미이니 금석학(金石學) 연구 자료를 모아놓은 누각에 걸도록 써준 현판 글씨일 것이다. 소후(瀟候)에게 써준다 했는데 고문헌 연구가 박철상의 연구에 의하면 소후는 추사의 글씨 제자인 우범(雨帆) 유상(柳湘)의 별호라 한다.

유상은 자(字)가 청사(靑士)인데, 철종 2년(1851) 신해 2월 7일에 삼십육구초정(三十六鷗草亭)에서 추사의 〈세한도〉에 첨부돼 있는 추사 친필 발문과 청나라 문사들의 제사를 베낀 적이 있으니 '삼십육구주인(三十六鷗主人)'이란 관서가 있는 이 글씨도 그 어름에 써서 준 것이 아닌가 한다 했다. 타당한 견해라고 본다.(『추사 김정희 학예일치의 경지』, 58. 〈잔서완석루〉 박철상 해설 참조)

잔서완석루(殘書頑石樓)
철종 2년 신해년(1851)경, 66세, 지본묵서, 31.8×137.8cm, 손창근(孫昌根) 소장

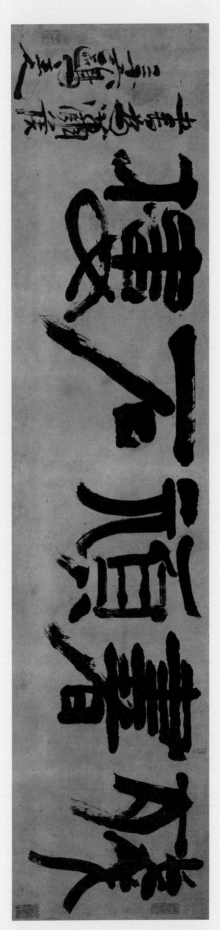

12. 침계(梣溪)

梣溪

以此二字轉承正囑, 欲以隷寫, 而漢碑無第一字, 不敢妄作, 在心不忘者, 今已三十
年矣. 近頗多讀北朝金石, 皆以楷隷合體書之, 隋唐來陳思王 孟法師諸碑, 又其尤
者. 仍仿其意, 寫就, 今可以報命, 而快酬夙志也. 阮堂幷書.

침계(梣溪)[31]

이 두 글자로써 사람을 통해 부탁받고 예서(隷書)로 쓰고자 했으나 한비(漢碑)에 첫째 글자가
없어서 감히 함부로 지어 쓰지 못하고 마음속에 두고 잊지 못한 것이 이제 이미 삼십 년이 되었
다. 요사이 자못 북조(北朝) 금석문(金石文)을 많이 읽는데 모두 해서(楷書)와 예서의 합체(合體)
로 씌어 있다.

수당(隋唐) 이래의 〈진사왕비(陳思王碑)〉[32][그림 11]나 〈맹법사비(孟法師碑)〉[33][그림 12]와 같은 여러
비석들은 또한 그것이 더욱 심한 것이다. 그대로 그 뜻을 모방하여 써내었으니 이제야 부탁을
들어 쾌히 오래 묵혔던 뜻을 갚을 수 있게 되었다. 완당이 아울러 쓴다.

침계(梣溪)는 이조판서 윤정현(尹定鉉, 1793~1874)[그림 13]의 호이다. 윤정현은 추사의 제자로 추사가 철종 2
년(1851) 7월 22일에 진종조례론(眞宗祧禮論)의 배후 발설자로 몰려 함경도 북청(北靑)으로 유배된 후에 추
사의 보호를 위해 같은 해 9월 16일에 함경감사로 나갔다가 철종 3년(1852) 8월 14일에 추사가 방면되자 같
은 해 12월 15일에 함경감사직에서 물러난다.

아마 이사이 추사는 침계의 도움을 많이 받았을 것이다. 그래서 그 보답으로 30여 년 전에 부탁받
았던 '침계'의 예서 편액을 웅혼장쾌(雄渾壯快, 크고 듬직하며 씩씩하고 통쾌함)한 해예 합체(楷隷合體,
해서와 예서를 합친 서체)로 혼신의 힘을 기울여 써주게 되었던 모양이니 방서 내용에서 이를 확인할
수 있다. 따라서 이 글씨는 1851년 늦가을부터 1852년 가을 사이에 씌어졌을 가능성이 크다. '김정
희인(金正喜印)'의 흰 글씨 네모 인장, '추사예서(秋史隷書)'의 흰 글씨 네모 인장을 찍었다.

무호(無號) 이한복(李漢福)[34]이 예서로 상서(箱書, 상자에 쓴 글씨)를 썼는데 그 내용은 다음과 같다.

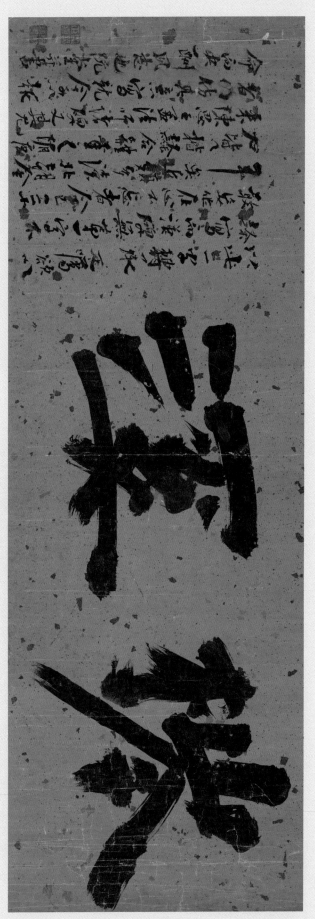

척제(瘠楬)

철종 2년 신해~3년 임자(1851~1852), 66~67세, 지본묵서, 42.8×122.7cm, 간송미술관 소장

김정희인
(金正喜印)

추사예서
(秋史隷書)

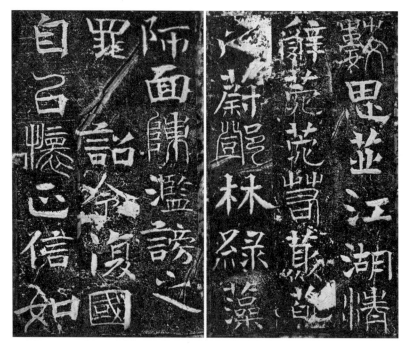

그림11 〈진사왕비(陳思王碑)〉, 수(隋), 593년

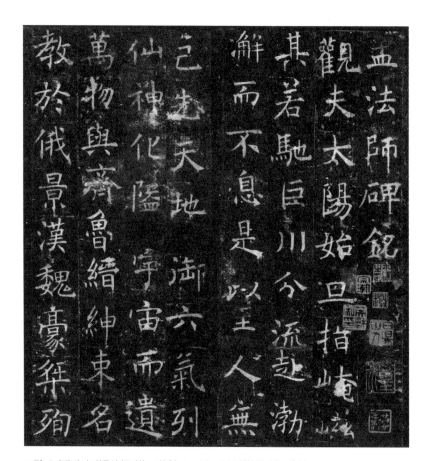

그림12 〈맹법사비(孟法師碑)〉, 당(唐), 642년, 저수량(褚遂良) 서(書)

阮堂先生楷隸合體額梣溪二字 希園先生筆梣溪尙書七十一歲像
甲戌(1934)孟冬 靑園仁兄囑 無號李漢福拜觀因題

완당 선생의 해예 합체 현액 침계 두 자와 희원 선생이 그린 침계상서 칠십일 세상

갑술(1934) 초겨울 청원(靑園) 인형의 부탁으로 무호 이한복이 배관하고 인해서 쓴다.

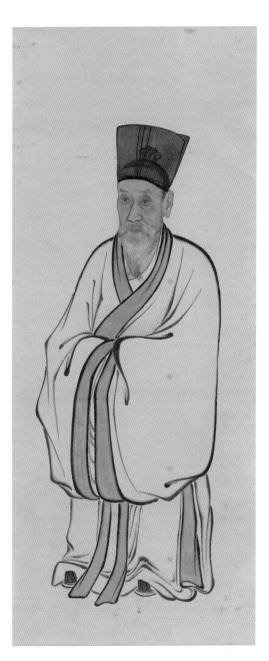

그림13 〈침계(梣溪) 윤정현(尹定鉉) 초상〉,
이한철(李漢喆), 1863년, 지본채색(紙本彩色),
74.0×31.0cm, 간송미술관 소장

13. 사야(史野)

史野.[35]

세련되고 조야(粗野)한 멋

1852년 8월 14일 추사의 북청 유배가 풀릴 즈음 쓰여졌을 〈진흥북수고경(眞興北狩古竟)〉[그림14] 에서 현판과 동일한 서법이니 이를 전후한 67세 때의 작품일 듯하다. 추사는 이해 10월 9일에 과천 과지초당에 도착한다. 고예를 바탕으로 팔분예서 및 해서 필의를 융합하여 창신한 추사체 예서이다. 웅혼고졸(雄渾古拙, 웅장하고 듬직하며 예스럽고 어수룩함)하고 험경(險勁, 험상궂고 굳셈) 침착(沈着) 통쾌(痛快)한 특징을 두루 갖추었다. 추사체의 진면목을 보여주는 글씨라 하겠다. 인장은 '김정희인(金正喜印)'이란 흰 글씨 네모 인장을 찍었다. 많이 쓰던 인장은 아니다.

예조판서 사야(史野) 권대긍(權大肯, 1790~1858)[36]에게 써준 글씨인 듯하다.

그림14 〈진흥북수고경(眞興北狩古竟)〉, 김정희, 지본묵탁, 54.8×96.0cm, 국립중앙박물관 소장

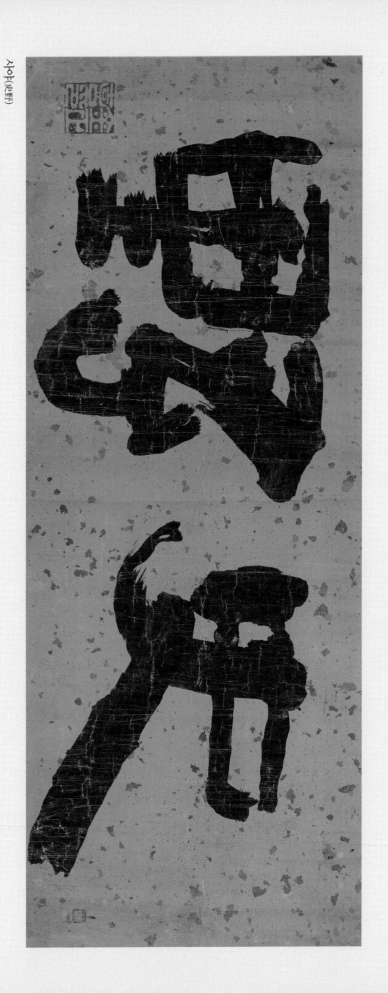

사야(史野)
철종 3년 임자(1852), 67세, 지본묵서, 37.5×92.5cm, 간송미술관 소장

김정희인
(金正喜印)

14. 계산무진(谿山無盡)

谿山無盡

계산(溪山)은 끝이 없구나.

계산(溪山) 김수근(金洙根, 1789~1854)[37]에게 써준 것이다.

추사체의 완성된 모습을 보여주는 횡액(橫額)의 대표작이다. 자법(字法, 점획이 결합하는 한 글자의 결구법)이나 장법(章法, 글자들을 서로 연결하는 배치법)에서 파격적인 완성도를 발현하였으니 높고 넓은 복잡한 자 한 자와 낮고 단순한 자 한 자에 가로획과 점이 중첩하는 높고 넓은 자 두 자를 가로 세로로 연결 배열하는 탁월한 조형성을 보여주고 있다.

구체적으로 살펴보면 시내 계(谿)는 어찌 해(奚)와 골 곡(谷)을 합친 이체자(異體字)를 택해 해(奚)에서 발톱 조(爪)를 생략하고 전서법(篆書法)으로 작을 요(幺)를 둥글게 일으키어 팔분예서법(八分隸書法)의 큰 대(大)가 받게 했는데 대자의 한 일(一) 자 획이, 윗줄에 높이를 맞추느라 낮고 넓어진 뫼 산(山) 자 아래를 깊숙이 밀고 들어가 공간을 채워주고 있다.

곡(谷)자는 위 팔(八) 획을 초서법(草書法)으로 상향시켜 두 뿔처럼 벌리고 아래 팔(八) 획은 해서나 행서법으로 아래로 벌려 합치면 방사선처럼 사방으로 뻗쳐나가 넓게 확산하는 형세를 이루어놓고 입 구(口)는 아래 두 다리 사이에 빈약하게 끼어 다른 획의 기세를 살려주고 있다. 뫼 산(山) 자가 가장 단순하고 낮은 모양이면서 복잡한 좌우 글자들 사이에 끼어 중심을 잡아줌으로써 좌우 글자들의 형세를 극대화시켜주는 것과 같은 원리라 하겠다.

그래도 산 자가 지나치게 단순하므로 후한 영평(永平) 6년(63)에 쓰인 고예체인 〈한무도태수이홉석리교부각송(漢武都太守李翕析里橋鄜閣頌)〉을 전거 삼아 산(山) 자의 가운데 세로획을 인(人)으로 대신하여 무게와 회화성을 극대화시켜주고 있다.

없을 무(無)와 다할 진(盡)은 가로획이 중첩하고 네 점이 따라 붙는 비슷한 구조를 가지고 있어 중첩해서 두 자를 내려 쓰면 지루하고 답답한 포치(布置, 경물의 배치)에서 자유롭기 힘든데 가로획을 고예 필법(古隸筆法)으로 굵은 철사 모양 빽빽하게 밀집시키고 무(無) 자의 네 점은 팔분서법으로 여덟 팔(八) 자를 두 번 쓰듯 벌려놓았으며 진(盡) 자의 네 점은 가로획으로 대신하는 편법으로 변화와

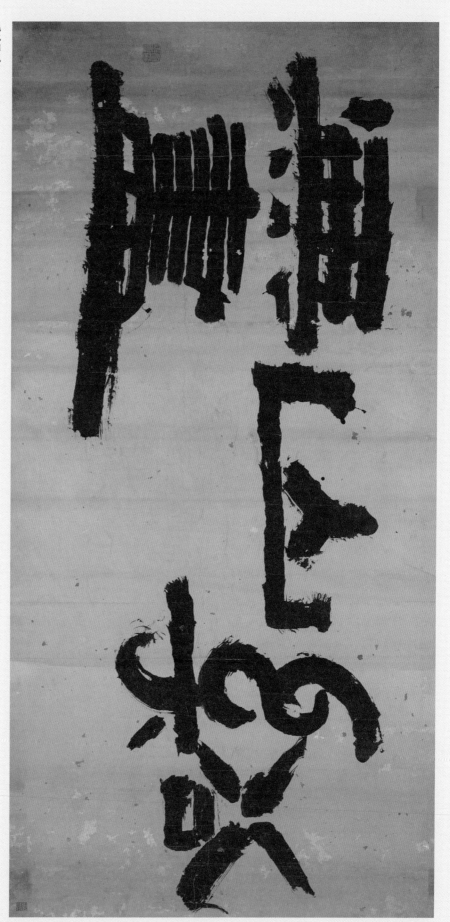

제산무진(霽山無盡)

철종 4년 계축(1853), 68세, 지본묵서, 62.5×165.5cm, 간송미술관 소장

김정희인
(金正喜印)

조화를 도모하였다.

뿐만 아니라 진 자에서 그릇 명(皿)의 맨 아래 가로획을 산 자 아래 빈 공간으로 굵고 길게 뻗아냄으로써 전체를 지극히 안정시키면서 첫 자인 계 자와 끝 자인 진 자를 자연스럽게 연결시켜준다. 이로써 '계산무진' 네 자는 전서와 고예 및 팔분서법을 두루 혼용하고 해서(楷書)와 행서(行書), 초서(草書)의 필법으로 자법과 장법을 창신(創新)해내어 추사체의 완결처를 과시한다.(정도준, 「추사체의 조형성. 계산무진을 중심으로」; 고재식, 「추사 김정희 글씨의 조형분석 시론」, 『추사연구』 6호, 2005. 12. 참조)

이 글씨는 대체로 철종 4년(1853) 추사 68세 전후한 시기에 씌어졌으리라 추정된다. 계산 김수근의 아우인 김문근(金汶根, 1801~1863)의 따님이 철종왕비로 책봉되는 것이 철종 2년(1851) 윤8월 24일이고 추사가 북청에서 귀양이 풀리는 것이 철종 3년(1852) 8월 14일이며 김수근과 두 아들인 김병학(金炳學, 1821~1879), 김병국(金炳國, 1825~1905) 3부자가 세도를 담당하는 것이 1853년경부터이고 김수근이 철종 5년(1854) 11월 4일에 돌아가기 때문이다.

이 글씨가 김수근 집 소장품이었던 것은 '김용진가진장(金容鎭家珍藏)'이라는 소장인으로 확인할 수 있다. 김용진은 문인화가 영운(穎雲) 김용진(金容鎭, 1878~1968)으로 김병국의 손자이자 김수근의 증손자이기 때문이다.

인장은 '김정희인(金正喜印)'이라는 흰 글씨 네모 인장을 '진(盡)' 자 왼편에 한 방 찍었는데 글씨에 비해 너무 작고 빈약하다. 큰 글씨의 웅혼장쾌(雄渾壯快, 크고 듬직하며 씩씩하고 통쾌함)한 기상을 해치지 않으려는 의도된 낙관법이었을 듯하다.

성당(惺堂) 김돈희(金敦熙, 1871~1937)[38]가 해서로 '완당 선생 계산무진 예서 횡피(阮堂先生 谿山無盡 隷書 橫披)'라고 표제를 쓰고 행서 잔글씨로 '간송서실진장(澗松書室珍藏)'이라 쓴 다음 '성당제(惺堂題)'라 관서하였다. '김돈희(金敦熙)'의 흰 글씨 네모 인장과 '성당(惺堂)'이란 붉은 글씨 네모 인장을 아래에 차례로 찍었다.

15. 황화주실(黃花朱實)

黃花朱實

노란 꽃 붉은 열매[39]

도연명(陶淵明, 365~427)의 시 「『산해경』을 읽고(讀山海經)」 13수 중 제4수에서 뽑아낸 내용이다. 원시는 이렇다.

"단목(丹木)이 어디쯤 나나, 바로 전산(崟山) 남쪽에 있다.

노란 꽃에 다시 붉은 열매인데, 먹으면 수명이 길다.

(丹木生何許, 乃在崟山陽. 黃花復朱實, 食之壽命長.)"

〈차호·호공(且呼好共) 예서 대련〉(201쪽 참조)과 동일한 촉예법(蜀隷法)으로 전한 고예법(古隷法)의 필의가 강하다. 1853년 68세경에 썼을 듯하다. '김정희인(金正喜印)'이라는 붉은 글씨 네모 인장과 '완당(阮堂)'이라는 흰 글씨 네모 인장을 찍었다. 〈차호·호공 예서 대련〉에 찍은 그 인장이다. '완당' 인장에서 '완' 자 오른쪽 아래 끝이 이지러진 흔적을 보이고 있지 않은 것도 68세 제작설에 힘을 보탠다.

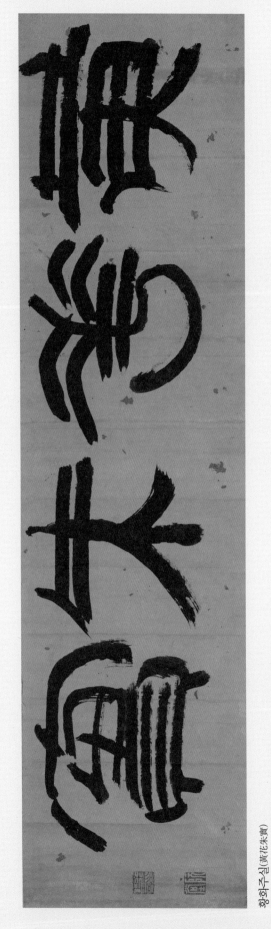

황화주실(黃花朱實)

철종 4년 계축(1853), 68세, 지본묵서, 29.0×110.0cm, 간송미술관 소장

완당
(阮堂)

김정희인
(金正喜印)

16. 경경위사(經經緯史)

經經緯史

경전(經典)을 날줄로 하고 역사(歷史)를 씨줄로 한다.[40]

此經經緯史隸額, 余曾得於佛手硯齋, 此乃二十年前事也. 晝宵愛翫, 藏於笈裏, 不幸遭逢庚寅六二五動難, 繼被一四胡匪之介侵, 携笈於釜山南濱, 再遷于蔚山左兵營山城, 轉輾崎嶇, 猶余之避兵戈, 愛莫措之矣.

幸得昨秋癸巳, 微運纔展, 去都三年, 始得還都, 居接梨峴舊舍. 舍與余而已老, 垣與身而自頹, 四壁荒凉, 無物展美. 因解笈抽出此阮堂書, 自手裝糊掛壁上, 於是乎 少得佳趣.

葦滄先生, 曾謂余曰, 此經經緯史, 秋史隸額, 與葆華閣所藏 珊瑚碧樹橫額, 三王字聯珠爲玉, 同軌同趣. 三糸爲糸, 龍蛇飛騰, 天下之名品云者也. 葦滄先生, 亦避禍于大邱, 以九十邵齡, 未得還都, 溘然騎鯨於客寓, 於焉一朞. 余獨歸廬, 寂寞過冬, 再逢寒食, 憶得往時, 感淚潛然. 甲午暮春, 澗松.

이 경경위사(經經緯史, 경전을 날줄로 하고 역사를 씨줄로 한다. 인문학의 기본자세를 일컫는 말. 추사의 학문관(學問觀)] 에서 현액은 내가 일찍이 불수연재(佛手硯齋, 위창 오세창의 서재)에서 얻었으니 이는 곧 이십 년 전(1933)의 일이었다. 밤낮으로 사랑하고 즐기어 책 상자 속에 감추어 두었었는데 불행히 경인년(1950) 6·25 동란을 만나고 이어서 1·4 오랑캐의 끼어든 침략을 입어 부산 남쪽 바닷가로 책 상자를 끌고 갔다가 다시 울산 좌병영 산성으로 옮기니 험난하게 굴러다님이 나의 병난 피함과 같았으나 사랑하여 놓을 수 없었다.

다행히 지난 가을 계사년(1953)에 희미한 운세가 조금 펼쳐져서 서울 버린 지 3년 만에 비로소 환도할 수 있어 이현(梨峴, 배오개) 옛집에 붙이살게 되었다. 집과 나는 이미 늙었고 담장과 몸은 벌써 허물어졌으며, 네 벽은 황량하여 아무것도 아름다움을 펼쳐낼 것이 없었다. 이로 인해서 책 상자를 풀고 이 완당 글씨를 뽑아내어 손수 풀 발라 꾸며 벽 위에 거니 이에서야 조금 아름다운 정취를 얻을 수 있다.

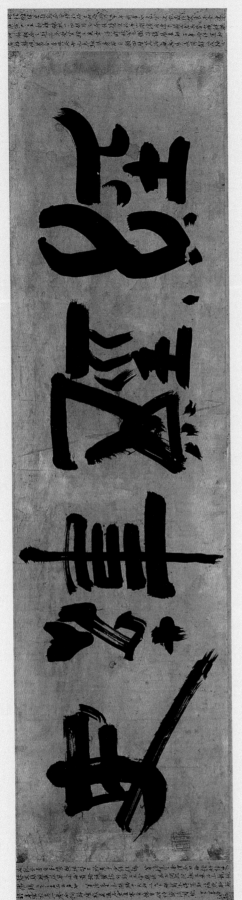

경경위사(經經緯史)

철종 5년 갑인(1854). 69세. 지본묵서. 32.0×113.0cm. 간송미술관 소장

완당
(阮堂)

위창(葦滄)[41] 선생이 일찍이 내게 이르기를 이 〈경경위사〉 추사 에서 현액은 보화각 소장 〈산호벽수(珊瑚碧樹)〉 횡액(橫額)이 3왕(王) 자의 구슬꿰미가 옥(玉)이 되는 것과 바큇자국을 같이하고 정취를 같이하듯이 3사(糸)가 실(糸)이 되어 용과 뱀이 하늘로 날아오르듯 하니 천하의 명품이라 할 만한 것이다 하셨었다.

위창 선생도 역시 대구로 화를 피하셨다가 구십의 높은 나이로 환도하지 못하시고 갑자기 객지 우거에서 세상을 뜨셨는데 벌써 한 돌이 되었다. 나 홀로 집으로 돌아와 쓸쓸히 겨울을 보내고 다시 한식(寒食)을 맞아 옛날을 추억하니 감개한 눈물이 절로 흐른다. 갑오(1954) 늦봄 간송.[42]

〈계산무진(谿山無盡)〉(68쪽 참조) 서법과도 방불하니 역시 68세경에 쓴 글씨로 추정한다. 팔분예 서법을 근간으로 은허(殷墟)의 〈갑골문(甲骨文)〉과 주나라 〈종정이기문(鐘鼎彝器文)〉, 전국의 고문(古文)과 주문(籒文), 진한의 전서(篆書)와 고예(古隷) 서법을 두루 융합해낸 험경고졸(險勁古拙, 험상궂고 굳세며 예스럽고 어수룩함)한 추사체다.

'완당(阮堂)' 이라는 흰 글씨 네모 인장이 찍혀 있다. 〈황화주실(黃花朱實)〉의 '완당' 인장과 동일한데 그 마모도가 조금 심하니 69세 초반 글씨로까지 올려 잡을 수 있지 않을까 한다.

17. 신안구가(新安舊家)

新安舊家

阮堂題.

신안(新安)의 옛집[43]

완당제(阮堂題).

전한고예경명(前漢古隷鏡銘)법〔119쪽 〈고예경명(古隷鏡銘)〉 참조〕에 〈장천비(張遷碑)〉[44(그림15)]풍의 팔분예서법을 융합하여 대담한 조형을 단행한 추사체이다. 웅혼박무(雄渾朴茂, 크고 듬직하며 순박하고 우거짐)한 이 글씨는 1854년 가을에 추사가 이재 권돈인의 택호(宅號)로 써준 현판일 듯하다. 권돈인은 율곡학파의 제3대 수장인 우암(尤庵) 송시열(宋時烈, 1607~1689)의 수제자 수암(遂庵) 권상하(權尙夏, 1641~1721)의 5대손으로 주자학(朱子學)의 정통을 이은 집안 출신이기 때문이다.

이해 10월 26일에 추사와 이재는 합작으로 《완염합벽첩(阮髥合璧帖)》(381쪽 참조)을 꾸며 대흥사 승려 철선(鐵船, 1791~1858)에게 주고 있으니 이 어름에 추사와 이재는 서로의 거처를 자주 내왕했음을 짐작할 수 있다.

'김정희인(金正喜印)'이라는 붉은 글씨 네모 인장과 '완당(阮堂)'이라는 흰 글씨 네모 인장을 찍었다. 만년에 많이 쓰던 인장들이다. '동이지인(東夷之人)'이라는 흰 글씨 네모 인장도 머리 부분 하단에 찍혀 있다.

신안구가(新安舊家)

철종 5년 갑인(1854), 69세, 지본묵서, 39.3×164.2cm, 간송미술관 소장

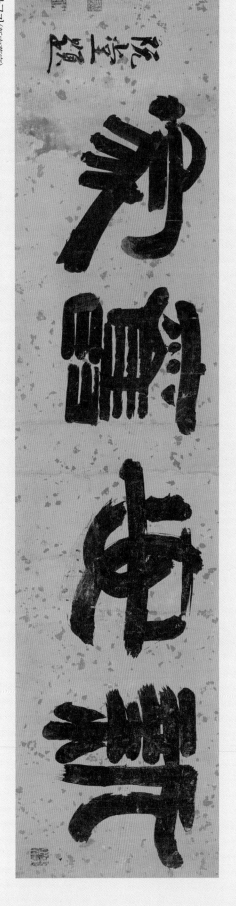

김정희인
(金正喜印)

완당
(阮堂)

김정희인
(金正喜印)

동이지인
(東夷之人)

그림 15 〈장천비(張遷碑)〉, 후한(後漢), 186년

18. 숭정금실(崇禎琴室)

崇禎琴室
숭정금(崇禎琴)[45]이 있는 방

'숭정금(崇禎琴)'을 보관하고 있는 방이란 의미로, 추사가 침계 윤정현에게 써준 글씨다. 이 편액(扁額)을 써주게 되는 내력은 추사의 제자인 어당(峿堂) 이상수(李象秀, 1820~1882)가 지은 「숭정고금가(崇禎古琴歌)」의 서문(序文)에서 분명히 밝히고 있으니 옮겨보면 다음과 같다.

"정종(正宗) 임자(壬子, 16년 즉 1792년)에 검서관(檢書官) 초정(楚亭) 박제가(朴齊家, 1750~1805)가 연경(燕京)에 가서 사인(舍人) 손형(孫衡)을 만나니 〈숭정금(崇禎琴)〉을 기증한다. 초정은 돌아와서 석재(碩齋) 윤공[尹公, 행임(行恁), 1762~1801]에게 보내었고 뒤에는 굴러서 김추사[金秋史, 정희(正喜)]에게 빌려지게 되어 오랫동안 돌아올 수 없었는데 이해(철종 4년, 계축, 1853)에 침계[梣溪, 윤정현(尹定鉉), 1793~1874] 상서(尙書)가 비로소 찾아 돌려받아 왔다.

줄은 없고 흠집만 있어서 공인(工人)에게 보수하여 완전하게 하도록 명하니, 칠빛은 거울 삼을 만하나 세월이 단문[斷紋, 거문고가 수백 년 묵어서 생긴 무늬. 이 무늬로 고금(古琴)인지 여부를 증명하게 된다. 무늬 형태에 따라 매화단(梅花斷), 우모단(牛毛斷), 사복단(蛇腹斷), 용문단(龍紋斷) 등의 구별이 있다.]을 만들어내었다. 거문고 뱃바닥[琴腹]에 관지(款識)가 있는데, 이르기를 '숭정(崇禎) 11년(1638) 무인년(戊寅年)에 칙명(勅命)을 받들어 만들다. 태감(太監) 신(臣) 장윤덕(張允德)이 감독하여 만들다.'라고 했으니 지금부터 210년이 된 일이다.

상(商)나라 술항아리[彝]나 주(周)나라 솥[鼎]만 홀로 보배가 되는 것이 아니거늘 하물며 충정[忠貞, 윤집(尹集)의 시호(諡號)]의 옛집에 있어서임에랴! 더욱 귀중하다 할 수 있다. 공[公, 침계공(梣溪公)]이 노래를 지으라 명하므로 이를 기록한다.

(正宗, 壬子, 檢書官 楚亭 朴齊家 赴燕, 遇舍人孫衡, 贈以崇禎琴. 楚亭 歸遺碩齋尹公, 後轉借於金秋史, 久不得還, 是歲, 梣溪尙書, 始索還. 無絃有傷毁, 命工補而完之, 柒光可鑑, 時作斷紋. 腹有款識曰 崇禎十一年 戊寅年, 奉勅製. 太監臣張允德督造. 距今二百有十年也. 商彝周鼎不獨爲寶, 況在忠貞古家, 尤可貴焉. 公命作歌 記之.)"

조선열수지간
(朝鮮洌水之間)

숭정금실 (崇禎琴室)

철종 5년 갑인(1854.), 69세, 지본묵서, 36.2×138.2cm, 간송미술관 소장

완당
(阮堂)

김정희인
(金正喜印)

이로 보면 이 '숭정금'은 명나라 마지막 황제인 의종(毅宗, 1628~1644)이 숭정(崇禎) 11년(1638)에 칙명(勅命)을 내려 태감〔太監, 내시(內侍)에게 주는 벼슬〕 장윤덕(張允德)으로 하여금 감독해 만들게 했던 거문고임을 알 수 있으니, 의종이 직접 타던 거문고일 수도 있다.

일찍이 임진왜란(壬辰倭亂) 때 조선을 구원해준 의리를 내세워, 명나라를 멸망시키고 중국을 차지한 여진족(女眞族)의 청(淸)나라를 끝까지 중화(中華)로 인정치 않으려 했던 조선은 스스로가 명나라의 계승자임을 자처(自處)하며 숭정(崇禎) 연호를 고수하고 있었던 형편이니 이 숭정금은 조선왕조를 주도해가던 사대부들에게는 특별한 의미가 있는 것이었다.

더구나 석재 윤행임은 병자호란(丙子胡亂) 때 끝까지 척화(斥和)를 주장하다 만주로 끌려가 청 태종에게 피살된 척화삼학사(斥和三學士) 중의 한 분인 윤집(尹集, 1606~1637)의 6대 종손(宗孫)이었음에서랴! 추사도 그 7대조부인 학주(鶴洲) 김홍욱(金弘郁, 1602~1654)의 백씨(伯氏)인 김홍익(金弘翼, 1581~1636)이 연산(連山)현감으로 재직하다 남한산성(南漢山城)이 포위됐다는 소식을 듣고 근왕병(勤王兵)을 이끌고 국왕을 구하러 갔다가 광주(廣州) 험천에서 청군에게 패해 전사(戰死)하였다. 이런 연유로 이들 두 가문(家門)에서는 이 숭정금이 더욱 특별한 의미를 가지게 되었을 것이다.

그래서 추사는 정조대왕의 측근이던 석재가 순조 원년(1801) 윤가기(尹可基) 투서옥(投書獄)에 연루되어 참형(斬刑)당하고 그 가산(家産)이 흩어지자 이 숭정금을 찾아다가 자신의 서재에 보관하였던 모양이다. 그런데 석재의 자제인 침계(梣溪) 윤정현(尹定鉉)은 추사의 제자였다. 이에 추사는 헌종 14년(1848) 2월 4일에 윤정현이 황해감사가 되었다는 소식을 듣고 제주도에서 이 숭정금을 윤정현에게 되돌려주게 되었던 모양이다. 이 심부름은 추사의 유배지와 윤정현 막하를 내왕하던 어당 이상수가 맡아 해냈을 듯하다. 그래서 이상수는 1848년에 『숭정고금가』를 지었던 것이다.

그 후 침계는 추사가 헌종 2년 진종조례론(眞宗祧禮論)의 배후 발설자라 하여 함경도 북청(北靑)으로 귀양 갔을 때 함경감사로 있으면서 추사를 각별히 보호했었는데 이런 인연이 추사로 하여금 〈침계(梣溪)〉와 〈숭정금실〉 편액을 써서 침계에게 선물하게 했을 것이다.

고예와 팔분에서의 졸박청고(拙樸淸高, 어수룩하고 순박하며 맑고 고상함)한 필법에 행초서의 유려한 필의를 융합하여 써낸 예서 현액(懸額)이다. 〈침계〉의 필법과 비슷한 듯하면서도 풍류가 넘쳐나는 경쾌하고 시원한 글씨다. 거문고 가락을 연상하며 쓴 글씨이기 때문일 것이다. '김정희인(金正喜印)' 붉은 글씨 네모 인장과 '완당(阮堂)'의 흰 글씨 네모 인장이 찍혀 있다. 두인(頭印)은 '조선열수지간(朝鮮洌水之間)'이라는 흰 글씨 세로 긴 네모 인장이다.

19. 사십로각(四十鱸閣)

四十鱸閣

噉麵.

사십 마리 농어(鱸魚)가 있는 집[46]

국수꾼(국수 삼키는 이).

추사가 70세에 쓴 〈효자(孝子) 김복규(金福圭) 정려비(旌閭碑)〉(653쪽 참조) 서법과 동일한 예서체다. 따라서 1855년경의 작품일 가능성이 높다. '매화구주(梅花舊主)'와 '비운각(飛雲閣)'이라는 두 방의 흰 글씨 네모 인장을 찍었다. 이 두 방의 인장은 《완염합벽첩(阮髥合璧帖)》에도 그대로 찍혀 있다. '담면(噉麵)'이란 관서는 국수를 즐기던 추사의 음식 기호를 표방한 별호일 것이다. '담면'은 초서법으로 휘둘러 썼는데 예서 필의가 짙어 국수가락을 말아놓은 듯한 느낌이다.

'농어회를 먹을 수 있는 강가의 큰 집'이란 의미로 추사와 친교가 깊던 다산(茶山) 정약용(丁若鏞, 1762~1836)의 장자 정학연(丁學淵, 1783~1859)에게 써준 당호(堂號) 현액이다.

매화구주
(梅花舊主)

비운각
(飛雲閣)

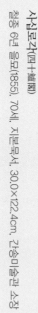

시십로각(四十鑪閣)
철종 6년 을묘(1855), 70세, 지본묵서, 30.0×122.4cm, 간송미술관 소장

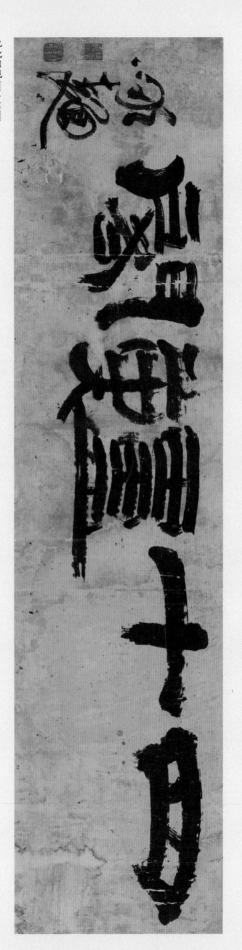

20. 판전(板殿)

板殿

七十一果病中作.

판전

칠십일 세 과천인이 병중에 쓰다.

대화엄강백이던 남호(南湖) 영기(永奇, 1820~1872)[47] 대사가 『소초화엄경(疏鈔華嚴經)』 80권을 판 각하기 위해 철종 6년(1855) 을묘(乙卯) 봄에 봉은사에 간경소(刊經所)를 차렸다. 그해 가을부터 판 각을 시작하여 다음 해인 철종 7년(1856) 병진(丙辰) 가을까지 1년 공기로 판각을 완료하고 목판을 보관할 판전(板殿)까지도 신축해낸다.

화은(華隱) 호경(護敬) 대사가 지은 「봉은사 화엄판전 신건기」나 「판전 상량문」이 모두 병진년 9월 에 지어진 것을 보면 이것이 사실임을 알 수 있다. 그런데 추사는 이해 10월 10일에 돌아간다. 〈판전 (板殿)〉 현판 글씨를 쓴 지 3일 만에 돌아갔다는 전설이 사실일 수 있다는 확실한 증거다.

그렇다면 〈판전〉은 추사체의 절필이라 해야겠는데 사실 절필답다. 전서와 예서 필의로 해서를 쓰되 한 터럭의 꾸밈도 없이 서툴고 어설프기만 하다. 졸박(拙樸)의 극치를 보인 것이다. 군센 필력 을 드러내려 하지도 않았으며 결구와 배자에 신경을 쓰지도 않았다. 그저 해묵은 솔가지를 툭툭 던 져놓은 듯한데 80권이나 되는 화엄경판을 가득 쌓아놓은 판전의 무게와 힘이 단 두 글자의 현판 글 씨에 모두 실려 있는 느낌이다. 필력이란 이런 것인가!

'칠십일과 병중작(七十一果病中作)'이라는 관서는 절필임을 강조하면서 병거사(病居士, 주 18 참 조), 즉 유마거사임을 자부하는 당당한 자신감의 표출이라 하겠다.

판전(板殿)

철종 7년 병진(1856), 71세, 목각 현판, 65.5×191cm, 서울 봉은사 소장

주(註)

1. 숙신(肅愼), 식신(息愼), 직신(稷愼)이라고도 쓴다. 춘추전국시대 동북에 있던 오랑캐 나라. 송화강(松花江), 오소리강(烏蘇里江), 흑룡강(黑龍江) 일대를 차지했다. 호시(楛矢, 호목으로 살대를 만든 화살)와 석노(石弩, 돌로 만든 쇠뇌)를 공물로 바쳤다.〔『국어(國語)』 노어(魯語) 하(下)〕

2. 임호(林胡). 한(漢)시대 흉노(匈奴) 종족의 이름. 『사기(史記)』 흉노전(匈奴傳)에 "진(晉, 지금 산서성 일대)의 북쪽에 임호와 누번(樓煩)의 오랑캐가 있다." 하였다.

3. 누번(樓煩). 춘추시대 산서성 북부 보령(保寧) 영무부(寧武府) 일대에 있던 오랑캐 나라. 전국시대 조(趙) 무령왕(武寧王)이 멸하였다. 한 대에 누번현(縣)을 두었다. 말 타고 활쏘기(騎射)를 잘했다.

4. 심상규(沈象奎, 1766~1838). 청송(靑松)인. 자는 가권(可權), 치교(穉敎). 호는 두실(斗室), 이하(彛下). 초명은 상여(象輿). 정조의 지우를 받아 상규와 치교라는 이름과 자를 하사받았다. 부친은 규장각 직제학 심염조(沈念祖)이고 모친은 이조판서 권도(權導)의 딸이다. 1783년 진사 출신으로 1789년 알성문과에 병과로 급제. 교서관 정자, 규장각 대교를 지내다 1796년 문체가 순정(醇正)하지 못하다 하여 웅천(熊川)현감으로 외보되기도 했다.

정조 사후 정순왕후(貞純王后)가 집정하자 1801년에 홍원으로 유배되고 남원으로 옮겨졌으나 1804년 정순왕후가 수렴을 거두고, 왕비 순원왕후(純元王后)의 친정아버지인 영안부원군(永安府院君) 김조순(金祖淳, 1765~1832)이 세도를 잡자 그의 최측근으로 정계에 복귀하여 『정조실록』 편수당상에 임명되고, 이조, 호조, 형조참판과 전라감사를 거쳐 1809년에는 예조판서와 홍문관 직제학에 오른다.

1811년 병조판서로 홍경래 난을 수습하고 다음 해에는 성절사(聖節使)로 연경에 다녀온다. 1821년 대제학이 되고 이어 예조·이조·공조판서를 거치면서 궁방전(宮房田, 면세지) 5,000결을 감축하기도 했다.

1825년 우의정에 올랐으나 1827년 효명세자(孝明世子)의 대리청정이 시작되자 대사간 임존상(任存常)의 탄핵으로 면직되어 풍양 조씨(豊壤趙氏) 세도정치 기간 동안에는 장단(長湍)으로 퇴거해 있었다. 1830년 효명세자의 급서로 안동 김씨가 세도를 탈환하자 1832년 우의정에 복귀하고, 1834년 순조가 돌아가자 원상(院相)이 되어 헌종 초년의 정사를 관장하였다. 『순조실록』 편찬 총재관을 지내고 정조, 순조, 익종의 어제(御製)를 찬진하였다.

문재(文才)를 타고나서 어려서부터 시문(詩文)에 뛰어나고 글씨를 잘 썼으며 그림까지 겸했다 한다. 이는 그 부친이 모아놓은 만여 권 장서를 읽은 때문이라 하는데 그 자신도 수집벽이 있어 서화 골동의 수집이 질량 면에서 당대 제일이었다 한다. 이를 수장하기 위해 가성각(嘉聲閣)이라는 건물을 따로 지을 정도였다. 그 편액 글씨는 옹방강이 썼다. 저서는 『두실존고(斗室存稿)』 16권, 『두실척독(斗室尺牘)』이 남

아 있다. 시호는 문숙(文肅)이다.

5. 김자수(金自粹). 초명은 자수(子粹). 경주(慶州)인. 자는 순중(純仲), 호는 상촌(桑村). 1374년(공민왕 23) 문
과에 급제하여 덕녕부주부(德寧府注簿)에 제수되었다. 우왕 초에 정언이 되었는데, 왜구 토벌의 공으로
포상받은 경상도도순문사 조민수(曺敏修)의 사은 편지에 대하여 회답하는 교서를 지으라는 왕명을 받
았다. 그러나 조민수가 전날 김해·대구에서 있었던 왜구와의 전투에서 비겁하게 도망하여 많은 사졸
을 죽게 한 사실을 들어 거절하고 그 죄로 전라도 돌산(突山)에 유배되었다.

　뒤에 전교부령(典校部令)을 거쳐 판사재시사(判司宰寺事)가 되고, 공양왕 때에 이르러 대사성·세자
좌보덕(世子左輔德)이 되었다. 이때에 왕대비에 대하여 효성을 다할 것, 왕세자의 봉숭례(封崇禮)를 서두
르지 말 것, 사전(祀典)에 기재된 바를 제외하고는 일체의 음사(淫祀)는 금지하고 모든 무당의 궁중 출입
을 엄단할 것, 천변이 자주 일어나는 것은 숭불로 인한 것이니 연복사탑(演福寺塔)의 중수 공사를 중지할
것, 언관의 신분을 보장할 것 등의 상소를 올렸다.

　1392년에 판전교시사(判典校寺事)가 되어 좌상시에 전보되고 충청도관찰사·형조판서에 이르렀다.
고려 말 정세가 어지러워지자 일체의 관직을 버리고 고향인 안동에 은거하였다. 조선이 개국된 뒤 태종
이 형조판서로 불렀으나 나가지 않고, 자손에게 결코 묘갈(墓碣)을 만들지 말라는 유언을 남기고 자결하
였다. 이숭인(李崇仁)·정몽주(鄭夢周) 등과 친분이 두터웠으며, 문장이 뛰어나 그의 시문이 『동문선』에
실려 있다.

6. 김홍욱(金弘郁, 1602~1654). 경주(慶州)인. 자는 문숙(文叔), 호는 학주(鶴洲). 1635년 증광문과에 을과로
급제해 검열이 된 뒤 설서(說書)를 겸했다. 이듬해 병자호란이 일어나자 남한산성에 호종, 주전론을 주
장했다. 당진현감으로 나가서는 감사와 뜻이 맞지 않아 벼슬을 그만두었다. 그 뒤 다시 복관되어 대교
(待敎)·전적·지평·부수찬·정언 등을 차례로 역임했다. 1641년 수찬이 된 뒤 1644년 교리·헌납을
거쳐 1645년 이조좌랑이 되었는데, 권신 김자점(金自點)과 뜻이 맞지 않아 사직했다.

　1648년 응교가 되어 관기(官紀)·전제(田制)·공물 방납(貢物防納) 등 시폐(時弊) 15개조를 상소했다. 효
종의 즉위와 더불어 1650년 사인(舍人)이 된 뒤 집의·승지를 거쳐 홍충도관찰사(洪忠道觀察使)가 되어
대동법(大同法)을 처음 실시했다.

　1654년 황해도관찰사 재임 시 천재로 효종이 구언(求言)하자 8년 전 사사된 소현세자빈(昭顯世子嬪) 강
씨(姜氏)의 억울함을 풀어줄 것을 상소했다. 이른바 '강옥(姜獄)'이라고 불리는 이 사건은 종통(宗統)에 관
한 문제로 효종의 왕위 보전과도 관련되는 것이기 때문에 누구도 감히 말하지 못했다. 그런데 그가 이
말을 꺼내자 격노한 효종에 의해 하옥되었고, 결국 친국을 받던 중 장살되었다.

　그가 죽기 전 "언론을 가지고 살인해 망하지 않은 나라가 있었는가?"라고 한 말은 후세인에게 큰 감

명을 주고 있다. 1718년 이조판서에 추증되고, 1721년 서산의 성암서원(聖巖書院)에 제향되었다. 『학주집
(鶴洲集)』이 전하고, 시호는 문정(文貞)이다.

7. 김노영(金魯永, 1747~1797). 경주(慶州)인. 자는 가구(可久). 우참찬 김이주(金頤柱)의 장자. 월성위(月城尉)
김한신(金漢藎)의 장손. 추사(秋史) 김정희(金正喜)의 양부. 1763년 계미 진사. 1774년 갑오(甲午)에 금화(金
化)현감으로 정시(庭試) 문과에 갑과 제1인으로 장원하여 영조 특명으로 사악(賜樂)했다. 이미 1770년에
영조 특명으로 선공감(繕工監) 가감역(假監役)에 출사하기 시작했다. 영조의 장외증손이라 각별히 사랑
하여 이런 특명이 있었다.

1786년 안악군수를 거쳐 동부승지에 오르고 1787년 형조참의를 거쳐 1788년 형조참판에 올랐다. 1789
년 대사간, 1790년 형조참판, 호조참판, 대사헌, 1791년 안동부사, 삼척부사, 1792년 예조참판, 광주(廣
州)부윤, 1793년 개성유수, 1794년 세자시강원 우윤, 좌윤, 1795년 형조참판을 지내고 1796년 동춘추(同春
秋) 동의금(同義禁)에 이르렀다. 내척(內戚) 발호를 염려한 정조가 큰 고모의 장손인 그를 조금의 실수만
있어도 일벌백계로 가혹하게 응징하니 처신이 평생 자유롭지 않았다.

8. 김노응(金魯應, 1758~1824). 경주인. 자는 유일(唯一), 호는 일와(一窩). 문화현령 김태주(金泰柱)의 제3자
로 영의정 김흥경(金興慶)의 증손. 좌의정 김도희(金道喜)의 생부. 1786년 진사, 1796년 별시문과에서 1자
(字) 탈락으로 낙방. 현릉참봉. 전생서 직장, 활인서 별제, 사헌부 감찰 등을 역임했다. 장악원 주부로
있으면서 1805년 정시문과에 을과로 급제. 병조좌랑, 정언, 지평 등을 거쳐 1807년 사복시정, 응교를 지
내고 동지사 서장관으로 연경에 다녀왔다.

1808년 황해도 암행어사로 민정을 사찰하고 지방관의 탐학을 제거하였다. 1811년 대사성이 되었다가
경주부윤으로 나갔다. 이해 홍경래 난이 일어나자 병사를 징발하여 대비시켰다. 동래부사, 경상도관찰
사, 지중추부사, 형조판서 등을 거쳐 1812년 한성부판윤과 병조판서겸동지성균관사에 이르는데 병으
로 사퇴하였다. 효행과 우애가 돈독하고 일상이 검소했으며 경사(經史)에 박통하고 역대 사실이나 조선
의 전고(典故)에 밝았다. 시호는 정헌(正獻).

9. 김노경(金魯敬, 1766~1837). 경주인. 자 가일(可一), 호 유당(酉堂). 우참찬 옥포(玉圃) 김이주(金頤柱)의 제
4자. 추사 김정희 생부. 참판 김노영의 막내아우. 1787년 문효세자(文孝世子) 소상(小祥)에 종척집사(宗戚
執事) 행공(行公) 시상으로 부사용(副司勇, 종9품)에 제수. 1788년 대상 행공으로 품계 올리고 1789년 현릉
원 천봉시 종척집사 행공으로 다시 품계를 올려 드디어 의금부도사가 된다.

이로부터 제용감 주부, 한성부 주부, 1790년 장악원 주부, 사복시 주부를 거쳐 1791년에는 현륭원령
(정5품)이 된다. 1792년에 종묘령이 되고, 1793년에 다시 현륭원령이 되며 1795년에는 경모궁령, 한성주
부, 의빈도사를 거쳐 1796년에는 사복시 주부에 이른다. 1800년에는 건원릉령이 되고 정조 국상 시에

종척집사 행공으로 외직에 조용(調用)하기로 하니 선공부정(繕工副正) 김노경은 1803년에 천안군수로 나간다.

1805년에 정순왕후 국장 시 시흥, 홍천현감으로 종척 행공하고 이해 10월 28일 증광문과에 병과 12인으로 급제한다. 이로부터 현요의 직에 오르기 시작한다. 1806년 성균관 전적, 예조좌랑, 사헌부 지평, 동부승지(정3품 당상관), 병조참의, 돈녕부 도정이 되어 당상의 반열에 오른다. 이후 우부승지, 좌부승지, 예조참의를 옮겨 다니다 1809년에는 예조참판(종2품)에 오르고 호조참판으로 옮겨 동지부사가 된다. 이때 장자인 김정희가 자제군관으로 수행하여 연경에 가서 옹방강, 완원과 사제 관계를 맺고 청조 고증학의 학맥을 이어온다.

1814년에는 도승지에 오르고 1815년 이조참판을 거쳐 경기감사로 나간다. 1816년에는 경상감사로 자리를 옮기고 1818년에 병조참판으로 상경한다. 도승지, 이조참판을 거쳐 1819년 1월 25일 마침내 공조판서(정2품)가 되어 구경(九卿)의 지위에 오른다. 이후 예조·호조·형조·이조판서를 두루 거치며 세자시강원의 좌우빈객으로 왕세자의 교육을 담당하는 측근으로 부상한다.

1822년에는 예조판서로 동지 정사가 되어 다시 연경에 가는데 이때는 둘째 아들인 김명희(金命喜)가 자제군관으로 수행하여 연경에 가서 문명(文名)을 드날리니 옹방강 제자 오숭량(吳嵩梁) 같은 이는 이들 3부자를 소식(蘇軾) 3부자에 비유하기도 했다. 1824년에는 우참찬과 좌참찬이 되고 이후 여러 해 동안 구경(九卿)의 직을 순환하다 1827년 효명세자가 대리청정하자 세자의 측근 실세로 부상하여 풍양 조씨 세도의 핵심 인물이 된다.

이로부터 김조순의 안동 김씨 척족 세력과 적대 관계를 맺게 되는데 안동 김씨 측에서는 김노(金鑪), 홍기섭(洪起燮), 이인부(李寅溥)와 함께 김노경을 대리 시 전권 4간(專權四奸)이라 하여 이들을 주적으로 여겼다. 김노경은 이조판서, 호조판서, 병조판서, 예문제학, 예빈제조, 훈련도감제조 등 온갖 요직을 장악하고 가장 노른자위 지방관인 평안감사 자리까지 차지한다.

그러다가 1830년 효명세자가 급서하자 평안감사 자리에서 물러나는데 안동 김씨 측에서 삼사와 의정부를 움직여 집중 탄핵하게 하니 강진현 고금도에 위리안치된다. 1833년 순조의 특명으로 석방되어 판의금부사를 지내다 1837년에 돌아갔다. 이후 1840년에 안동 김씨 측이 추사를 사지로 몰기 위해 '윤상도(尹尙度) 옥(獄)'을 재론하면서 삭탈관직하는데 1857년에 시원임 대신들의 연차(聯箚)로 신원 복관되었다. 글씨를 잘 써서 아들 김정희로 하여금 추사체를 이루노록 영향을 끼쳤다. 『유당유고(酉堂遺稿)』 8권이 남아 있다.

10. 〈다보탑비(多寶塔碑)〉. 당 현종 천보(天寶) 11재(載, 752년) 8월에 세운 비로 비석은 섬서성 서안(西安, 장안(長安))에 있다. 안진경이 44세 때 쓴 해서 글씨로 아직 안진경의 특징이 다 드러나지 않아 차라리 구

양순과 우세남, 저수량에 가깝다 하겠다. 해서의 기준으로 삼을 만큼 근엄장중(謹嚴莊重, 점잖고 엄숙하며 큼직하고 묵직함)하여 한 · 중 · 일 3국에서 서예 교본으로 널리 쓰이고 있다.

11. 〈화도사비첩(化度寺碑帖)〉.〈화도사고승옹선사사리탑명(化度寺故僧邕禪師舍利塔銘)〉을 번각(翻刻)하여 법첩(法帖)으로 만든 것. 화도사비(化度寺碑)는 정관(貞觀) 5년(631)에 이백약(李百藥)이 찬(撰)하고 구양순(歐陽詢)이 77세의 고령으로 쓴 것이다. 해서체(楷書體)로 구서(歐書) 중에서도 해법(楷法)의 극칙(極則)을 이루는 것이라 한다. 특히 옹방강(翁方綱, 1733~1818)은 화도사비의 숭배자로 이 비첩(碑帖)도 그가 송탑(宋搨)을 합교(合校, 합쳐 교정함)하여 건륭 57년(1792)에 제녕학원(濟寧學院)에서 각출(刻出)한 것이다.

12. 김유근(金逌根, 1785~1840). 안동(安東)인. 자 경선(景先), 호 황산(黃山). 영안부원군(永安府院君) 김조순(金祖淳, 1765~1832)의 장자. 순원왕후(純元王后) 안동 김씨(1789~1857)의 친오빠. 증조부 종손인 당백부 김용순(金龍淳, 1754~1823)에게 양자로 갔다.

1810년 11월에 식년 정시문과에 을과로 급제. 사서(司書)와 검상(檢詳) 등을 거쳐 1817년에 이조참의가 되고 1819년 성균관 대사성과 홍문관 부제학에 올랐다. 1822년에는 이조참판이 되고, 1825년에는 대사헌에 이르렀다. 1827년 2월 18일에 생질인 효명세자(孝明世子, 1809~1830)가 대리청정을 시작하자 3월 26일 평안감사를 제수받는데 부임 도중 4월 27일에 황해도 서흥(瑞興)에서 평안도 덕천(德川) 아전 장(張) 모에게 피격되어 수행 일가 5명이 살상되는 불행을 맞는다.

감사직을 사임하자 병조판서를 제수하고 이조판서와 예조판서로 자리를 옮겨주는데 1837년 11월 25일에 예조판서로 임명된 뒤에 중풍으로 쓰러져 4년 동안 실어증(失語症)으로 고생하다 1840년 12월 17일에 돌아갔다. 사실상 안동 김씨 세도정치의 중심 인물로 척족(戚族) 세도의 정점에 서 있었다.

시 · 서 · 화에 능하고 금석 고증에도 관심이 깊어서 추사 김정희, 이재 권돈인과 뜻을 같이하고 항상 어울려 다니니 '석교 3인(石交三人, 돌같이 변함없이 사귀는 3인)'을 자타가 공인하였다. 여기에 동리(東籬) 김경연(金敬淵, 1778~1820)을 보태어 '절친 4지음(絕親四知音)'이라 부르기도 했다. 특히 괴석도(怪石圖)를 잘 그렸다.

13. 〈구성궁예천명(九成宮醴泉銘)〉. 당나라 정관(貞觀) 6년(632) 4월에 섬서성(陝西省) 인유(隣遊)에 있던 이궁(離宮)인 구성궁(九成宮, 수(隋) 문제(文帝) 건립(建立))으로 태종(太宗)이 피서(避暑)를 갔을 때 물이 부족하던 이곳에서 감천(甘泉)이 솟아난 것을 기리는 내용을 새긴 비명(碑銘). 위징(魏徵)이 찬(撰)하고 구양순(歐陽詢)이 썼다. 이수(螭首)는 쌍룡쟁주(雙龍爭珠)의 조각이 있는 원수(圓首)이고 전액(篆額)이 있다.

원석(原石)이 아직 남아 있으며 해서(楷書, 정서(正書))의 준칙(準則)으로 〈화도사비(化度寺碑)〉와 병칭(竝稱)된다. 찬자(撰者)와 서자(書者)의 이름이 맨 앞에 가지런하게 쓰이는 것이 상례(常例)인데 찬자(撰

者)의 이름은 앞에 쓰고 서자(書者)의 이름은 맨 뒤에 쓴 것이 이 비의 특색이다. 높이 5자 2치, 나비 2자 6치, 34항(行) 50자(字).

14. 초의(草衣) 의순(意恂, 1786~1866). 승려. 속성(俗姓) 장씨(張氏). 흥덕(興德)인. 무안(務安)출신. 법호(法號) 초의(草衣). 15세에 운흥사(雲興寺) 벽봉(碧峰) 민성(敏性)에게 출가, 19세에 대흥사(大興寺) 완호(玩虎) 윤우(倫佑, 1758~1826)의 인가(印可)를 받아 법을 이었다.

다산(茶山) 정약용(丁若鏞, 1762~1836)의 강진(康津) 적거 시(謫居時, 귀양살이 때)에 유서(儒書) 및 시문(詩文)을 배우고 경향(京鄕)의 제 산(諸山)을 편력하며 명사(名士)들과 교유(交遊). 선교(禪敎)의 묘리(妙理)는 물론 시 · 문 · 서 · 화(詩文書畵)와 다도(茶道) 등에 박통(博通, 널리 꿰뚫음)하여 홍석주(洪奭周, 1774~1842), 신위(申緯, 1769~1847), 김정희 등 당대 일류 문사(文士)들의 추숭(推崇, 추어올려 떠받듦)을 받았다.

중년 이후에는 두륜산(頭輪山)에 일지암(一枝庵)을 짓고 40여 년 동안 지관(止觀, 마음을 정지시켜 만법을 관조함. 마음을 고요히 하여 사물을 관찰함)을 닦았다. 『초의시고(草衣詩稿)』2권, 『사변만어(四辨漫語)』1권, 『동다송(東茶頌)』1권 등의 저술이 있다.

15. 몽정(蒙頂). 중국 사천성(四川省) 아주(雅州) 명산현(名山縣) 서쪽 몽산(蒙山)에서 나는 천하제일 명차(名茶). 『농촉여문(隴蜀餘聞)』에 의하면 최고봉이 상청봉(上淸峰)인데, 그 봉두(峰頭, 봉우리 끝)의 수간옥(數間屋, 몇 칸 집) 크기 바위 위에 일곱 그루의 차나무가 나 있으며, 틈도 없는 곳에 나 있는 이 차나무는 감로대사(甘露大師)가 심었다고 전하는 것으로 나는 차의 양이 무척 적어서 명 대(明代)에는 황실에만 바쳤다고 한다.

청(淸) 적호(翟灝)는 『통속편(通俗編)』에서 「태평환우기(太平寰宇記)」를 이끌어 몽산이 엄도산(嚴道山)과 서로 이어져서 우로상몽(雨露相蒙, 비와 이슬이 서로 덮음)하므로 몽산이라 하며, 그 정상은 양기(陽氣)를 충분히 받는 까닭에 차 맛이 천하제일로 일컬어진다고 했다.

16. 노아(露芽). 역시 중국 강소성(江蘇省) 강녕현(江寧縣) 동남 방산(方山)에서 나는 명차. 당(唐) 이조(李肇)는 『국사보(國史補)』에서 차의 명품으로 방산의 노아가 있다고 했으며, 명(明) 이시진(李時珍)은 당인(唐人)이 차를 숭상하여 차품(茶品)이 많았는데 아주의 몽정과 석화(石花), 노아, 곡아(穀牙)를 제일로 삼았다고 했다.

17. 〈백석신군비(白石神君碑)〉. 중국 하북성(河北省) 원씨현(元氏縣)에 있는 태행산(太行山) 줄기의 백석산(白石山)에 세워져 있는 팔분서비(八分書碑). 후한(後漢) 영제(靈帝) 광화(光和) 6년(183)에 상산상(常山相) 풍순(馮巡)과 원씨령(元氏令) 왕익(王翊) 등이 백석산 신(神)인 신군(神君)이 구름과 비를 일으키어 백성을 이롭게 하는 공덕을 찬양하기 위해 조정의 청허(聽許, 듣고 허락함)를 얻어 세웠다.

서법은 방경결제(方勁潔齊, 모지고 굳세며 깨끗하고 가지런함)하여 위예(魏隸, 해서)의 선구를 이루었다. 비 형식은 다른 한비(漢碑) 양식과 달리 귀부(龜趺, 거북 모양의 비석 받침돌), 이수(螭首, 용의 형상으로 조각한 비석의 머릿돌)를 갖추고 있어 후대의 이런 형태 비 양식의 선구를 이룬다. 높이 4척 3촌, 넓이 3척 6촌, 16항 35자. 전액(篆額, 전서로 비석의 이마에 이름을 쓰는 것)이 있다.

18. 병거사(病居士). 『유마힐소설경(維摩詰所說經)』에 의하면 재가(在家) 불제자로 대승법문(大乘法門)을 체득하여 그 법력이 제대보살(諸大菩薩)을 능가할 정도이던 유마(維摩, Vimalakīrti)거사가 해탈의 실상(實相)을 보여주기 위해 방편(方便)으로 병(病)을 나타내고 그 병본(病本, 병의 근본)을 치유하는 방도를 제시하여 대중들을 교화했다 한다. 추사 자신이 유마거사와 같은 대승 재가 불제자로 중생의 병을 스스로 앓고 있음을 은연중에 나타낸 자호(自號). 직역하면 병든 재가 불자라는 의미.

19. 유희해(劉喜海, 1793~1852). 청 산동 저성(諸城)인. 자는 길보(吉甫), 호는 연정(燕庭), 연정(燕亭), 연정(硯庭). 석암(石庵) 유용(劉墉, 1720~1804)의 동생 유감(劉堪)의 손자. 금석학(金石學), 고천학(古泉學)의 대가. 사천안찰사(四川按察使)로서 백련교(白蓮敎)의 봉기를 진압하고 절강포정사(浙江布政使)에 이르렀다. 유희해는 섬서, 사천 등지의 관직에 있으면서 주 대(周代) 동기(銅器), 진(秦)의 조판(詔板), 한(漢)의 봉니(封泥), 옛 동전과 탁본들을 수집한 양이 이전에 없을 정도였다. 이를 바탕으로 『금석원(金石苑)』, 『고천원(古泉苑)』 등을 저술했다. 추사와 조인영 등과 교류하며 수집한 한국 금석문으로 『해동금석원(海東金石苑)』을 편찬하기도 했다.

20. 섭지선(葉志詵, 1779~1863). 청 호북(湖北) 한양(漢陽)인. 자는 동경(東卿), 호는 수옹(遂翁), 담옹(淡翁). 옹방강과 유용의 문하에 드나들었으며, 금석문자학을 잘해 그 연원과 원류를 잘 밝혀내었다. 금석, 서화, 고금의 도서 수장이 풍부해서 장서루(藏書樓)만 해도 간학재(簡學齋), 평안관(平安館), 이이초당(怡怡草堂), 난화당(蘭話堂), 이백난정재(二百蘭亭齋) 등이 있었다. 이 소장품들은 『균청관금석록(筠淸館金石錄)』에 수록되어 있다. 『평안관시문집(平安館詩文集)』, 『간학재문집(簡學齋文集)』, 『영고록(咏古錄)』 등의 저술이 있다.

21. 이언적(李彦迪, 1491~1553). 여주(驪州)인. 자 복고(復古). 호 회재(晦齋), 자계옹(紫溪翁). 생원 번(蕃)의 아들. 초명은 적(迪). 중종의 명으로 언적(彦迪)으로 개명. 24세 문과 급제, 이조정랑, 사헌부 장령, 밀양부사를 거치고, 1530년 사간이 되어 김안로(金安老) 등용을 반대하다 파직. 경주 자옥산(紫玉山)에 들어가 성리학 연구. 1537년 김안로 몰락 후 다시 출사하여 홍문관 교리, 응교, 직제학, 전주부윤을 거치며 선정(善政).
이조·예조·형조판서 거쳐 명종 즉위년(1545)에 좌찬성. 을사사화 추관이 되었으나 사퇴. 1547년 양재역 벽서 사건에 연루, 강계에 유배. 많은 저술을 남기고 유배지에서 63세로 서거. 독학으로 주자의 주리론(主理論)적 입장을 정통으로 확립. 이선기후설(理先氣後說)을 주장하여 이황(李滉, 1501~1571)에

게 전수. 영남 이학파의 선구를 이루었다. 광해군 2년(1610)에 문묘에 종사. 옥산서원 등에 배향. 시호
는 문원(文元).

22. 난표봉박(鸞飄鳳泊). 난새는 떠나고 봉새는 내린다는 뜻으로, 부부(夫婦)가 서로 헤어지는 것을 일컫는
말이니, 여기서는 추사가 유배(流配)되어 식구들과 헤어지는 것을 말하는 듯하다.

23. 상재(桑梓). 조상이 자손을 위해서 심어놓은 뽕나무와 가래나무라는 뜻이니, 경로(敬老)의 뜻이나 또는
조상의 유적(遺蹟) 내지 고향(故鄕)을 일컫는 의미로도 쓰이는 말이다.

24. 육유(陸游. 1125~1210). 남송 산음[山陰, 지금 절강성 소흥(紹興)]인. 자 무관(務觀), 자호(自號) 방옹(放翁).
가태(嘉泰) 3년(1203) 보장각(寶章閣) 대제(待制)에 이르다. 남송을 대표하는 대시인으로 글씨도 잘 썼다.
주자(朱子, 1130~1200)가 일찍이 그의 시를 보고 '필찰(筆札)이 정묘(精妙)하고 의치(意致)가 고원(高遠)하
다고 칭송하였다.『검남집(劍南集)』이 있다.

25. 육유 글씨〈시경(詩境)〉각석 탁본. 남송 시대 탈속불기(脫俗不羈, 세속에서 벗어나 매이지 않음)한 시서
(詩書)의 대가로 유명했던 방옹(放翁) 육유(陸游)가 쓴〈시경(詩境)〉이란 글씨의 각석 탁본이란 뜻이다.

육유의 동시대 후배로 역시 호탕하고 시원한 성격을 타고나 평생 시주(詩酒)로 벗하며 살던 회동전
운사(淮東轉運使) 방신유(方信孺, 1177~1222)는 육유를 몹시 존경하여 그가 쓴〈시경(詩境)〉이란 글씨를
보배로 아꼈다. 그래서 그 글씨가 널리 오래도록 전해지게 하기 위해 그가 지방관으로 임지를 옮길 때
마다 그곳 명승지 석벽에 이를 새겨놓았다.

알려진 곳만 네 곳이다. 1. 광동성 소주(韶州) 무계(武溪) 석벽, 2. 호남성 도주(道州) 와준(窊尊) 석벽,
3. 광서성 임계(臨桂) 중은산(中隱山) 북유동(北牖洞) 석벽, 4. 광서성 임계 용은암(龍隱巖) 풍동(風洞) 석
벽의 각석이다. 송 영종 가정(嘉定) 4년(1211)부터 7년(1214)까지 해다마 한 곳씩 새겨놓았다. 이를 청나
라 때 옹방강이 건륭 29년(1764)부터 건륭 37년(1772)까지 광동성 시학(視學)으로 재임하면서〈무계본 시
경 각석 탁본〉을 얻어 와 그의 서재에 보장하고〈시경헌(詩境軒)〉의 편액을 써서 건다. 그리고 건륭 45
년(1780)에는 계림각석본들의 탁본까지 구해서 서재인 석묵서루(石墨書樓)에 비장한다. 추사는 이를
1809년 12월 29일 옹방강의 초청으로 석묵서루에 가서 모두 볼 수 있었다. 그래서 이 두 글자를 예산 고
택의 뒷산인 오석산(烏石山) 석벽에 새겨놓기도 하였다. 그런 연유로〈시경루(詩境樓)〉현판이 출현하게
된 것이다. (후지쓰카 지카시,『추사 김정희 연구』,「옹방강 부자와 김정희, 육방옹서 시경 각석 탁본」참조)

26. 수금서(瘦金書). 북송 휘종(徽宗, 1082~1135)의 서체. 철선(鐵線)과 같이 강하고 가는 필신으로 써낸 성쾌
유려하고 수경(瘦勁, 깡마르고 굳셈)한 글씨체. 전한 동용(銅甬) 글씨체로부터 연원하여 후한〈예기비(禮
器碑)〉(156년)를 거쳐 초당(初唐)의 저수량(褚遂良, 596~658)으로 이어져 내려온 필법이라 한다.

27. 만파(萬波) 석란(錫蘭). 해남 대흥사 승려. 글씨를 잘 쓴 서승이었다. 특히 추사체에 능하여 추사와 구분

이 어려울 정도다. 그러나 행장은 미상이다. 다만 「해남 대흥사 월초당 창준화상비(海南 大興寺 月初堂 昌準和尚碑)」에서 창준 화상(1852~1926년 이후)의 은사로만 밝혀놓고 있을 뿐이다. 대흥사 승려였기 때문에 초의 선사를 통해 추사와 친교를 맺었을 것인데 은해사 중창 시기에 은해사 산내 말사인 백흥암(百興庵)에 주석하면서 중창 불사에 동참하고 있었던 듯하다. 백흥암에 〈시홀방장(十笏方丈)〉의 판각 현판 글씨가 남아 있다.

28. 〈한중태수축군개통포사도마애각기(漢中太守鄐君開通褒斜道磨崖刻記)〉. 후한(後漢) 영평(永平) 6년(63)에 포사도〔褒斜道, 섬서성(陝西省) 포성현(褒城縣) 남서(南西) 300여 리(里) 일대의 계곡으로 관중(關中)과 파촉(巴蜀)을 상통하는 험로(險路)〕의 개통(開通)을 기념한 마애비(磨崖碑). 팔분서(八分書)의 시초. 전한(前漢) 고예(古隸)의 서법 잔영이 아직 남아 있어 파임(波磔)이 거의 없다.

29. 유상(柳湘). 자 청사(靑士), 호 우범(雨帆), 별호 소후(瀟候). 추사의 제자로 글씨를 잘 썼다. 1851년 2월 7일에 삼십육구초정(三十六鷗草亭)에서 〈세한도(歲寒圖)〉의 추사 서문과 청조 문사들의 제사를 베낀 적이 있다. (2006년. 국립중앙박물관 편, 『추사 김정희 학예일치의 경지』. 216~217쪽. 박철상 해설 참조)

30. 비백(飛白). 후한 팔분서의 대가인 채옹(蔡邕)이 만들었다는 서체. 홍도문(鴻都門)에서 장인이 흙칠하는 붓질을 보고 창의했다 한다. 붓질이 날듯 빠르고 경쾌하며 힘차서 먹이 깊이 스며들지 않으니 흰 붓 터럭 자국을 많이 남긴다. 팔분예서 중 가장 경쾌한 서체다.

31. 윤정현(尹定鉉, 1793~1874). 남원(南原)인. 자는 정수(鼎叟). 호는 침계(梣溪). 이조판서 윤행임(尹行恁, 1762~1801)의 외아들이다. 조부 윤염(尹琰, 1709~1771) 묘소가 있는 용인 수청탄〔水靑灘, 물푸레 여울. 현재 용인시 청덕동(淸德洞)〕을 한자로 표기하면 침계(梣溪)가 된다.

헌종 9년 계묘(1843) 문과. 벼슬이 이조판서와 지중추부사(知中樞府事)에 이르다. 추사를 종유(從遊)하여 경사(經史), 금석(金石)에 박통했고 글씨도 잘 썼다. 추사가 북청(北靑)에 유배되었을 때 함경감사(咸鏡監司)로 가 있으면서 여러 가지 편의를 도모했을 뿐만 아니라 추사의 뜻을 받들어 함흥(咸興) 황초령(黃草嶺)의 〈진흥왕순수비(眞興王巡狩碑)〉를 수색하여 보호각을 짓고 복원 보호하는 등 추사학파로서 기치를 선명히 하고 맹활약했다.

32. 〈진사왕비(陳思王碑)〉. 위(魏) 진사왕(陳思王) 조식(曹植)의 비. 산동(山東) 동아(東阿)에 있다. 해(楷) · 예(隸) · 전(篆) 합체로 썼다. 수(隋) 개황(開皇) 13년(593)에 세웠다.

33. 〈맹법사비(孟法師碑)〉. 당(唐) 저수량(褚遂良)의 글씨. 해예(楷隸) 합체로 쓰다. 당 정관(貞觀) 16년(642)에 비를 세우다. 비는 현재 없어지고 탁본이 전한다. 〔임천 이씨(臨川 李氏) 구장본(舊藏本)〕

34. 이한복(李漢福, 1897~1940). 전의(全義)인. 호는 무호(無號). 수재(壽齋). 대지주 아들로 북악산 아래 궁정동에 살았다. 근대기에 활동한 서화가. 1911년에 설립된 서화미술회 1기 졸업생으로 안중식, 조석진

문하에서 전통화법을 익히고 1918년 동경미술학교 일본화과에 입학하고 1923년에 졸업하여 일본화풍을 배웠다.

골동품 감식안이 뛰어나 근처에 살던 손재형(孫在馨)과 거의 매일 만나는 사이였다. 글씨는 추사체(秋史體)와 오창석(吳昌碩)체를 주로 따라 써서 전·예·해·행 등 각체를 구사할 수 있었다. 추사의 〈계산무진(谿山無盡)〉을 임서한 작품이 남아 있다. 진명여고 미술 교사를 지냈다.

35. 『논어(論語)』 '옹야장(雍也章)'의 "공자가 이렇게 말했다. 바탕(本質)이 꾸밈(文彩)을 이기면 조야(粗野)하고 꾸밈이 바탕을 이기면 세련되니 꾸밈과 바탕이 빛나게 어우러진 뒤에야 군자라 하겠다(子日 質勝文則野, 文勝質則史, 文質彬彬然後, 君子)."에서 따온 말이다.

36. 권대긍(權大肯, 1790~1858). 안동(安東)인. 자는 계구(季搆), 호는 사야(史野). 병조판서 권엄(權馣)의 손자, 부사(府使) 권익(權襶, 1755~1824)의 아들. 순조 23년(1823) 문과. 벼슬이 예조판서에 이르렀다. 철종 원년(1850) 한성판윤으로 진하사(進賀使) 겸 세폐사(歲幣使) 정사(正使)로 10월 20일 청나라 연경에 갔다가 다음 해 3월 18일 귀국하는데 이때 『해국도지(海國圖志)』를 최초로 구입해 들였다. 이 『해국도지』를 과지초당에 머물고 있던 추사에게 보여주고 자신의 호를 써 받았던 듯하다.

37. 김수근(金洙根, 1789~1854). 안동(安東)인. 자는 회부(晦夫), 호는 계산초로(溪山樵老). 목사(牧使) 김인순(金麟淳)의 아들. 순조(純祖) 무자(戊子, 1828) 진사(進士), 갑오(甲午, 1834)에 문과(文科), 벼슬은 이조판서(吏曹判書)에 이르렀다. 두 아들 김병학(金炳學)과 김병국(金炳國)이 모두 상위(相位, 재상의 지위)에 올랐다. 아우 김문근(金汶根)은 철종(哲宗) 국구(國舅)인 영은부원군(永恩府院君)이다.

38. 김돈희(金敦熙, 1871~1937). 경주(慶州)인. 자는 공숙(公叔), 호는 성당(惺堂). 중인 출신으로 부친은 사자관(寫字官) 김동필(金東弼). 7세부터 한학과 시문학을 익히고 16세에 법관양성소에 입학. 1895년 25세 때부터 관직에 나가 검사, 주사, 참의 등을 거치고 일제강점기에는 총독부위원 등을 지냈다. 부친의 영향으로 글씨를 잘 썼고 이론에도 밝았다.

자연히 신구 지식에 박통하여 근대 서예의 새로운 기준을 마련하기에 이르렀으니, 그의 문하에서 손재형과 장우성 등의 근대 서예 대가들이 배출되었다. 전·예·해·행초 5체에 능해서 예서는 〈장천비〉와 〈조전비〉의 필의로 많이 쓰고, 해서는 안진경과 황정견의 서법을 혼용했으며, 행서는 왕희지와 황정견을 섞어 쓰고, 초서는 손과정의 〈서보〉를 근간으로 삼아 일가를 이루었다. 서론(書論)에도 밝아 『서도연구의 요점』, 「서의 연원」 등의 논문을 남겼다.

1918년 서화협회 창립 당시 13인의 발기인 중 하나로 1922년 제4대 회장을 지냈으나 총독부 주도의 조선미술전람회에서도 1회부터 심사위원으로 참여하여 민족문화를 고수하려는 서화협회 측의 인사들로부터 지탄을 받기도 했다. 전각에도 능하여 『성당인보집(惺堂印譜集)』을 남겼다. 총독부 금석문

편찬사로 활동하며 『조선금석총목(朝鮮金石總目)』의 편찬에도 참여했다.

39. 『산해경』「서산경(西山經)」전산(峚山) 조에서 이렇게 말하고 있다.

"그 위에 단목(丹木)이 많은데, 둥근 잎이면서 붉은 줄기이고, 노란 꽃이면서 붉은 열매다. 그 맛은 엿과 같은데, 먹으면 시장하지 않으며, 붉은 물이 나온다(其上多丹木, 員葉而赤莖, 黃華而赤實. 其味如飴, 食之不飢, 丹水出焉)."

40. 이 말은 청나라에서도 이미 쓰던 것으로 장옥(張玉, 1642~1711)의 「시비아소각문집서(施匪莪掃閣文集序)」나 고동고(顧棟高, 1679~1759)의 『춘추대사표(春秋大事表)』 권19 「오례원류구호(五禮源流口號)」 등에서 이를 확인할 수 있다. 그러나 이를 학문하는 방법으로 처음 제시한 것은 정조(正祖, 1752~1800)였으니, 진덕수(眞德秀)의 『대학연의(大學衍義)』와 구준(丘濬)의 『대학연의보(大學衍義補)』에서 밝힌 대로 경전을 이끌고 역사로 증명한다는 의미로 받아들인 것이다.〔『홍제전서(弘齋全書)』 권165, 「일득록(日得錄)」 5. 문학(文學) 5〕

추사 집안은 이 학문관에 공감하여 순조 19년 11월 29일 시강원에서 왕세자 진강책자를 의논할 때 우부빈객이었던 추사 생부 김노경(金魯敬)이 『맹자(孟子)』와 함께 『소미통감(少微通鑑)』도 겸해서 진강해야 '경경위사'의 뜻에 적합하다고 주장했다. 이때 추사의 나이 34세로 이해 4월 25일에 문과 급제했으니 추사 의견이 반영됐을 가능성이 크다.

41. 오세창(吳世昌, 1864~1953). 해주(海州)인. 자는 중명(仲銘) 호는 위창(葦滄). 한역관(漢譯官) 오경석(吳慶錫, 1831~1879)의 장남. 서예가, 언론인, 독립운동가, 미술사학자. 1883년 20세에 한역관이 되었다가 1886년 박문국주사로 《한성순보》 기자를 겸했다. 1894년 군국기무처 총재 비서관이 되었고, 농상공부 참서관과 통신원국장 등을 역임하였다. 1897년 일본 문부성 초청으로 동경외국어학교에서 조선어 교사로 1년간 체류했다.

1902년 개화당 사건으로 일본에 망명 중 손병희(孫秉熙)를 만나 천도교에 입교. 1906년 귀국 후 《만세보》, 《대한민보》 사장 역임. 1919년 3·1운동 때 민족 대표 33인 중 하나로 활동하다 3년간 옥고를 치렀다. 1910년 국망 이후에는 서화사 연구 자료를 수집하기 시작하고, 1918년 서화협회 설립 시에는 13명의 발기인 중 하나로 참여하였다. 1928년에 그동안 수집한 서화 자료를 정리하여 『근역서화징(槿域書畵徵)』 5권을 편찬하니 우리나라 최초의 서화 인명 사전이다.

추사(秋史) 김정희(金正喜)의 제자인 우선(藕船) 이상적(李尙迪)의 제자로 추사의 금석학과 서화 감식의 학맥을 잇고 있던 부친 오경석의 학통을 이어 금석학에 박통하고 전서와 예서를 비롯한 선진(先秦) 문자에 정통하여 서예도 일가를 이루었다. 전각에도 뛰어났고 서화 감식에도 당대 제일인자라서 우리나라 역대 명사들의 인장을 수집하여 『근역인수(槿域印藪)』를 편찬해냈고 글씨와 그림을 모아 《근역

서휘(槿域書彙)》와《근역화휘(槿域畵彙)》로 묶어내기도 했다.

일제강점기라는 특수 상황에서 우리 문화재의 수집 보호가 절실함을 통감하고 그 열의와 능력이 있는 간송(澗松) 전형필(全鎣弼)을 후원하여 우리 문화재의 정수를 모으게 한 것은 큰 업적이다. 1945년 광복 이후에는 서울신문사 명예사장. 대한민국촉성국민회장. 전국애국단체총연합회장 등을 역임하였다. 1950년 6·25전쟁 중 대구로 피란을 가는데 피란지인 그곳에서 1953년 서거했다. 대구에서 사회장(社會葬)으로 장례를 치르고 1962년에 대한민국 건국공로훈장 복장을 추서하였다.

42. 전형필(全鎣弼, 1906~1962). 정선(旌善)인. 자는 천뢰(天賚). 호는 간송(澗松), 지산(芝山), 취설재(翠雪齋), 옥정연재(玉井研齋). 서울 종로구 종로4가 112번지 출생. 중추원 의관 전영기(全泳基)와 밀양 박씨 사이의 차남. 숙부인 참서관 전명기(全命基)에게 양자로 갔다. 증조부인 중군 전계훈(全啓勳) 때부터 배우개(종로4가) 일대의 상권을 장악한 10만 석 부호의 유일한 상속권자가 되었다.

1926년 휘문고보를 나와서 1930년에는 일본 와세다(早稻田)대 법학부를 졸업했다. 귀국 후 우리 민족 문화 전통을 단절시키지 않기 위해서는 우리 문화재를 지켜내야 한다는 위창 오세창의 가르침에 크게 공명하여 생부의 3년상을 치르고 난 다음 해인 1932년부터 본격적으로 문화재 수집에 나선다. 그가 양가와 생가로부터 물려받은 막대한 재력과 위창의 탁월한 감식안은 최상급의 고미술품을 회수해 들이는 데 충분한 조건이었다. 뿐만 아니라 청년 간송의 문화광복운동에 공명하는 우국지사들의 소리 없는 후원은 더욱 간송의 뜻을 신속하게 이루어나가게 했다.

그래서 1934년에는 문화재 수집 보호와 우리 미술사 연구의 요람을 건설하려는 원대한 포부를 가지고 현재 성북동에 1만여 평의 대지를 구입하여 북단장(北壇莊)을 개설한다. 그리고 1935년에는 일본 골동상에게서 고려청자를 대표하는 〈청자상감운학문매병〉(국보 68호)을 사들이고, 1936년에는 백자큰 병의 대표작인 〈백자청화철채동채초충난국문병〉(국보 294호)을 경매에서 일본 거상을 꺾고 되찾아 왔다.

이해부터 인수 경영하기 시작한 관훈동의 고서점 한남서림(翰南書林)을 통해서는 겸재(謙齋) 정선(鄭敾)의 대표작《해악전신첩(海嶽傳神帖)》과 현재(玄齋) 심사정(沈師正)의 대작 〈촉잔도권(蜀棧圖卷)〉을 구입해 들이고 1937년에는 당시 고려청자의 세계 세일 수집품으로 일컬어지던 일본 동경의 영국인 변호사 개츠비의 청자 수집품을 일괄 인수해 온다.

이렇게 최고급 문화재들을 활발하게 수집해 들이자 이를 수장할 공간이 필요하게 되었다. 이에 1938년 7월에는 우리나라 최초 사립 박물관인 보화각(葆華閣)을 건립한다. 위창은 이름을 짓고, 정초명(定礎銘)을 짓고 써서 새겨 남기며, 고희동(高羲東), 안종원(安鍾元), 박종화(朴鍾和) 형제 등 간송의 측근들과 함께 개관식에 참석하여 감개무량한 심정으로 문화광복운동의 성공을 축하하였다.

간송은 문화재 수집 보호 연구와 함께 인재 양성이 절실한 문제임을 통감하고 1940년 6월 재단법인 동성학원(東成學園)을 설립하여 보성고등보통학교(普成高等普通學校)를 인수한다. 1945년 광복 이후에 잠시 보성중학교장을 부득이 맡은 적이 있으나 바로 사임하고 문화재보존위원회 제1분과 위원에 피촉되어 참석하는 것이 유일한 사회활동이었다.

1950년 6·25사변을 만나 문화재들이 몰수당할 위기에 처해 있었으나 손재형과 최순우(崔淳雨)의 기지로 위기를 모면하고 그들이 포장해놓은 것을 그대로 가지고 1·4후퇴 때 부산으로 피란해 갔다 올라온다. 그때 상황을 〈경경위사〉 방서에서 대강 짐작할 수 있다. 간송은 1960년 김상기(金庠基), 최순우, 진홍섭(秦弘燮), 황수영(黃壽永), 김원룡(金元龍) 등과 함께 고고미술동인회(考古美術同人會)를 발기하여 운영의 핵심을 담당하며 10여 편의 논문을 동인지 『고고미술(考古美術)』에 발표하였다. 1962년 급성신우염으로 급서하였다.

1962년에 대한민국 문화포장을 추서하고, 1964년에는 대한민국 문화훈장국민장을 추서하였다. 1966년 4월에는 그의 자제 및 그와 뜻을 같이하던 고고미술동인회 발기인들이 합심하여 북단장 안에 한국민족미술연구소를 설립하여 미술사 연구를 통해 우리 문화의 우수성을 증명하려 했던 그의 평생 소원을 이룩해놓는다. 이후 보화각은 간송미술관으로 개명하여 이곳을 중심으로 연구와 전시 기능을 충실히 살려나가고 있다.

43. 주자 성리학(朱子性理學)의 비조(鼻祖)인 주희(朱熹)가 신안인(新安人)이므로 주자 성리학자의 전통을 가진 집이라는 의미.

44. 〈장천비(張遷碑)〉. 〈곡성장탕음령장천표송(穀城長蕩陰令張遷表頌)〉의 약칭이다. 후한 영제 중평(中平) 3년(186)에 세운 팔분예서비다. 둥근 비석머리를 하고 비신 주변에는 쌍조반룡문(雙鳥蟠龍文)을 새겨 장식했으며, 전액(篆額)과 비음(碑陰)이 있다.

명나라 말기에 산동성 동평부(東平府)에서 출토되어 처음 세상에 알려졌으므로 송 대의 금석 자료집에는 언급되지 않는다. 그래서 진위 시비가 있었으나 청 대 금석학자들의 다양한 연구 결과 틀림없는 한비(漢碑)로 밝혀졌다. 동평부 주학(州學)에 옮겨 보관했다. 청 대 금석학자 우운진(牛運震)은 그의 저서인 『금석도(金石圖)』에서 〈장천비〉 글씨의 특징을 '단정하고 정직하며 순박하고 무성하다(端直朴茂)'고 평가하고 있다.

45. 이 '숭정금(崇禎琴)'에 대해서는 이미 초정의 사우(師友)이던 연경재(研經齋) 성해응(成海應, 1760~1839)이 「숭정금명(崇禎琴銘)」(『연경재전집(研經齋全集)』 권15)을 지어 세상에 알리고 있으니 그 내용을 다음에 옮겨보겠다.

"박초정(朴楚亭) 제가(齊家)가 일찌기 연경(燕京)으로 들어가서 절강총독(浙江總督) 손사의(孫士毅)의 자

제인 형(衡)을 찾아가니 형이 거문고를 하나 주는데 자개칠로 배에 쓰기를 '숭정(崇禎) 11년 태감(太監) 장윤덕(張允德)이 감독하여 만들었다.'라고 했다. 7년이 지나서 매산(煤山)의 사변(事變, 의종 황제가 자결하여 명나라가 망한 일)이 일어났다. 초정이 끼고 돌아왔기에 나는 일찍이 그것을 삼가 쓰다듬으며 명(銘)을 지었다.

숭정(崇禎) 무인(戊寅, 1638)에 태감(太監)이 깎고,

갑신(甲申, 1644) 봄 늦게 하늘이 무너지고 땅이 꺼졌다.

좋은 장막 구슬발 모두 사라졌는데,

다행히 너는 동방(東方) 군자의 나라에 스스로 의탁했구나.

(朴楚亭齊家, 嘗入燕中, 訪浙江總督孫士毅子衡, 衡以一琴遺之, 貝徽漆質腹書, 崇禎十一年太監張允德監製. 後七年有煤山之變. 楚亭携以歸, 余嘗敬拊之銘曰. 崇禎戊寅太監斲, 甲申春季天崩地坼. 甲帳珠濂盡零落, 爾自托于東方君子之國.)"

46. 강소성(江蘇省) 송강(松江)에서 나는 농어는 아가미가 넷이라 하므로 40이라는 상징적인 숫자를 썼을 듯하다.

47. 남호(南湖) 영기(永奇, 1820~1872). 속성 진주(晋州) 정씨(鄭氏). 우복(愚伏) 정경세(鄭經世, 1563~1633)의 후예. 법명 영기(永奇), 법호 남호(南湖). 전라도 고부(古阜) 출신. 부친은 언규(彦奎), 모친은 반(潘)씨. 어려서 부모를 잃고 떠돌다가 14세 때 삼각산 승가사에서 대연(大演) 장로에게 출가. 교학에 밝고 경전 간행 유포에 뜻을 두어 1852년 철원 보개산 지장암에서 『미타경』을 서사하여 다음 해 승가사에서 판에 새기고 이어 『십육관경』과 『연종보감(蓮宗寶鑑)』을 새겨서 양주 수락산 흥국사에 봉장하였다.

철종 6년 을묘(1855) 봄에는 광주(廣州) 봉은사(奉恩寺)에 간경소(刊經所)를 차리고 『소초화엄경(疏鈔華嚴經)』 80권 등을 목판에 새기기 시작하여 다음 해인 철종 7년 병진(1856) 가을에 이를 완각한다. 경판을 보관할 판전 건물까지 그사이 완공하여 서거 직전의 추사에게 〈판전(板殿)〉 현판 글씨를 받아내니 추사의 절필이다.

1860년 보개산 석대암(石臺庵)을 중건하고 1865년에는 해인사 『고려대장경』을 두 벌 인출하여 한 벌은 설악산 오세암에 봉안하고 한 벌은 오대산 적멸보궁에 봉장하였다. 1872년 철원 보개산 심원사(深源寺) 삼전(三殿)을 중수하고 강원도 정선 태백산 갈래사(葛來寺, 정암사(淨岩寺))보탑을 중수한다. 그 일을 끝내고 나서 병이 나자 절식(絶食)하고 열반에 드니 9월 22일이었다. 세수 53, 승랍 39세 때였다.

3
임서(臨書)

1. 기러기 발 모양의 등잔대에 새긴 글씨(鴈足鐙銘)

建昭三年考工輔, 爲內者 造銅鴈足鐙. 重二斤八兩. 護建佐博 嗇夫福 掾光主 右丞 宮令相. 省中宮內者, 第五故家.

此爲鴈足鐙銘, 青浦王述菴所藏, 西京古法, 惟是殘金而已. 爲藕泉仿作. 耦堂.

건소(建昭) 3년(서기전 36년)에 고공(考工, 국가의 기계 만드는 것을 관장하는 벼슬)인 보(輔)가 내자령(內者令)을 위해 동제(銅製) 안족등(鴈足鐙)을 만들다. 무게는 2근 8량이다. 호건좌(護建佐)인 박(博), 색부(嗇夫)인 복(福), 연(掾)인 광주(光主), 우승궁령(右丞宮令)인 상(相). 성중(省中) 궁내(宮內)라는 것은 제오(第五, 복성(復姓)) 씨의 옛집이다.

이는 〈안족등명(鴈足鐙銘)〉그림16으로 청포(青浦) 왕술암(王述菴)[1]이 소장했었는데, 서경(西京, 西漢)의 옛 법은 오직 이 잔금(殘金, 파손되고 남은 쇠붙이 그릇에 새겨진 글씨)뿐이다.[2] 우천(藕泉, 한재락(韓在洛))[3]을 위해서 본떠 쓴다. 우당(耦堂).

그림16 〈안족등명(鴈足鐙銘)〉, 전한(前漢), 36년

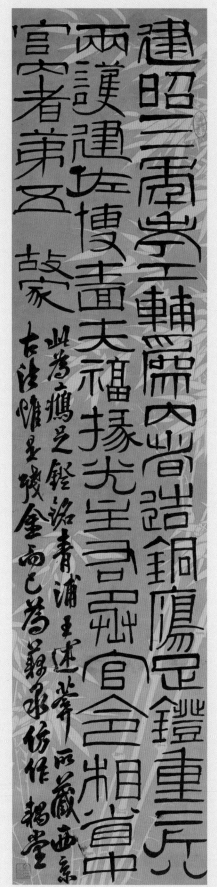

建昭三季孝元輔窮内當路銅鴈足鐙重三斤
兩護建佐博畫夫福掾光坐言孫宦守者第五故家

此爲之鴈之鐙詺詺青浦王述峯而藏西亰
古法惟星陵金而己爲彝泉修作揭堂

김정희인
(金正喜印)

안족등명(鴈足鐙銘)
순조 25년 을유(1825), 40세, 지본묵서,
132.2×30.5cm, 간송미술관 소장

이 글씨는 건소 3년(서기전 36년)에 제작된 '안족등'에 새겨진 명문을 임서한 것이다. 인장은 '김정희인'이라는 희고 붉은 글씨 네모 인장을 찍었다. 〈호고 · 연경(好古硏經) 예서 대련〉이나 〈강성 · 동자(康成董子) 행서 대련〉에 사용한 인장과 다르게 희(喜) 자의 밑변에 심(心)이 없고 인문(印文)의 서법과 각법도 서로 다르다. 발문 글씨가 옹방강풍의 추사체니 혹시 40세(1825) 전후한 시기의 임서는 아닐지 모르겠다. 건소는 전한 원제(元帝)의 연호니 전한 고예 필법이 분명하다.

오동 상자 표면에는 위창이 예서로 '완당 선생 임고금문서경예법(阮堂先生臨古金文西京隷法, 완당 선생이 임서한 옛 금문의 서경 예서법)'이라 크게 쓰고 작은 행서로 '위창제상(葦滄題箱, 위창이 상자에 쓰다)'라 관서하였다. 인장은 '오세창인(吳世昌印)'의 흰 글씨 네모 인장과 '위창노부(葦滄老夫)'의 붉은 글씨 네모 인장을 찍었다.

2. 완당이 고예(古隷)를 따라 쓴 서첩(阮堂依古隷帖)

許氏作竟自有紀, 青龍白虎居左右. 聖人周公魯孔子, 作吏高遷車生耳. 郡舉孝廉州博士, 少不努力老乃悔吉.

허씨가 동경(銅鏡)을 만드는 데 법도가 있었으니, 청룡과 백호가 좌우에 있었다. 성인인 주공(周公)과 노나라 공자(孔子)는, 관리가 되어 높이 오르니 수레가 생겼을 뿐이다. 군(郡)은 효렴(孝廉)을 천거하고, 주(州)는 박사(博士)를 했다. 젊어서 노력하지 않으면 늙어서 이에 후회한다.

尙方佳竟眞大好, 上有仙人不知老. 渴飮玉泉飢食棗, 浮游天下敖四海. 壽如金石, 之天保大利.

상방(尙方)[4]에서 만든 아름다운 거울은 참으로 크게 좋아, 위에는 신선이 있어 늙는 줄을 모른다네. 목마르면 옥천수를 마시고 배고프면 대추를 먹고, 천하를 떠돌아다니면서 사방에 거만을 떤다. 목숨은 금석(金石)과 같고, 하늘은 큰 이익을 보존한다.

角王巨壺曰得憙, 延年益壽吉德事. 長樂萬世宜酒食, 子孫具家大富.

각왕거호(角王巨壺)[5]에는 '득희(得憙, 기뻐함을 얻다)'라 썼으니, 연년익수(延年益壽, 수명을 더 오래 늘려나감)는 좋고 큰 일이다. 만년 동안 오래 즐기려면 술과 음식이 마땅해야 하니, 자손이 갖추어지고 집안이 큰 부자라야.

漢有善銅出丹陽, 湅冶銀錫淸而明. 巧工刻之成文章, 左龍右虎辟不羊. 朱鳥玄武順陰陽, 子孫居中央, 長保二親樂富昌.

한나라에 좋은 구리가 있는데 단양(丹陽)에서 나오고, 은과 주석과 담금질하면 맑고도 빛난다. 솜씨 좋은 장인이 새겨 문양을 완성하면, 좌청룡 우백호가 상서롭지 못한 기운을 물리친다. 주작(朱雀)과 현무(玄武)가 음양을 따르면 자손들은 중앙에 머물면서, 길이 양친(兩親)을 모시고 부 가기 기득함을 즐거워한다.

君宜高官宜子孫 日利大方.

阮堂學隷.

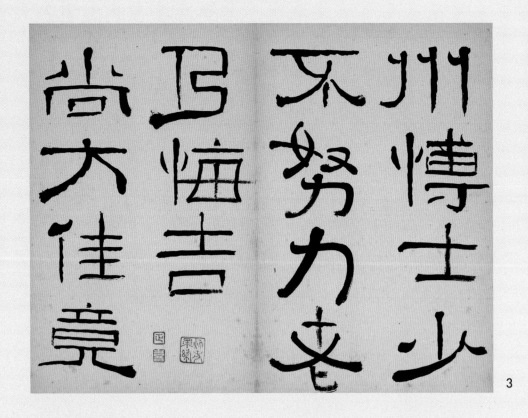

3

정(正)

희(喜)

추사묵연
(秋史墨緣)

4

완당의고예첩(阮堂依古隷帖)(1~4면)
순조 25년 을유년(1825)경, 40세, 서첩(書帖) 12면, 지본묵서, 26.7×33.8cm, 국립중앙박물관 소장

許作竟自有紀青龍白虎居左右聖人 阮堂

1

周問魯孔子作夫高遺車生耳郡舉孝廉

2

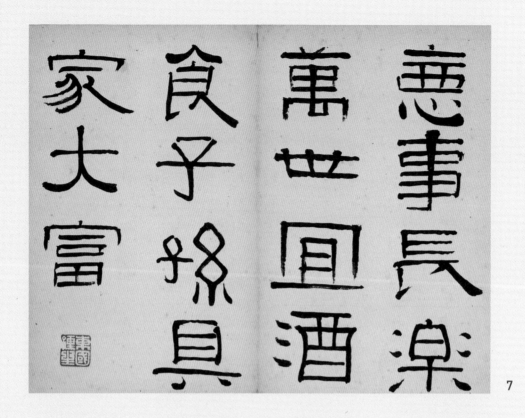

惡事長樂
萬世宜酒
食子孫具
家大富

7

漢有善銅
出日陽涷
洽銀錫清
而明打三

8

동국유생
(東國儒生)

완당의고예첩(阮堂依古隷帖) (5~8면)

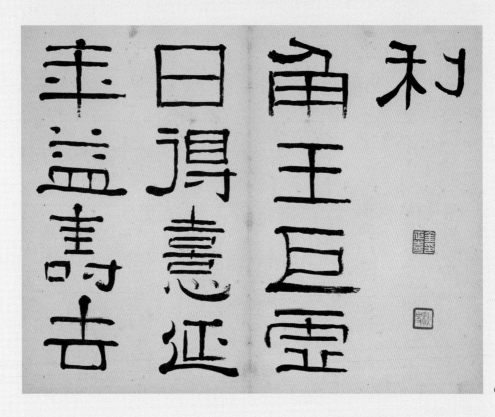

5

6

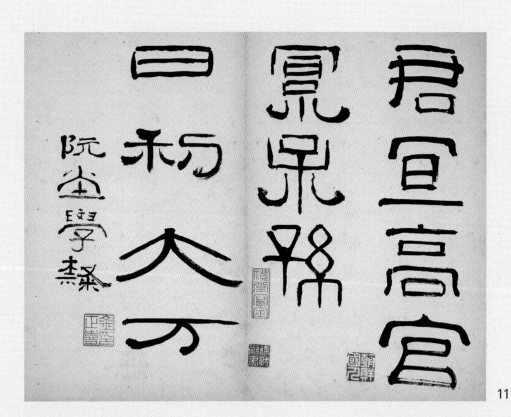

君宜高官

冝鼎縣

日利大方

院坐學縣

漢縣之令存皆東
京古碑西京縣不一
見已自歐陽公時
然矣如鄐君銘亦
京之最古尚不大豊
於西京略有鼎鑑爐
鐙殘款斷識亦渊
於西京者緣鼓種
而已今以其意仿之
以塞史言之求禮堂

완당의고예첩(阮堂依古隷帖) (9~12면)

11

12

剡之成文
童左龍右
雨辟兵羊
朱鳥玄武

順陰陽子
孫居中央
長保二親
樂富昌

김정희인
(金正喜印)

그대는 마땅히 관직이 높고, 자손이 많을 터이니 모든 지역을 이롭게 하리라.
완당이 예서를 배우다.

漢隷之今存, 皆東京古碑. 西京槪不一見. 已自歐陽公時然矣. 如郙君銘, 東京之最
古, 尙不大變於西京. 略有鼎鑑爐鐙 殘款斷識, 可溯於西京者, 纔數種而已. 今以其
意仿之, 以塞史言之求. 禮堂.

한 대(漢代) 예서(隷書) 중 지금 남아 있는 것은 모두 동한(東漢) 시대의 고비(古碑)이고 서한(西
漢) 시대의 비석은 대개 하나도 보이지 않는다. 이미 구양수(歐陽脩)[6] 때부터 그랬다. 〈축군명
(郙君銘)〉[7]과 같은 것은 동한 시대의 가장 오래된 비(碑)라서 아직 서한에서 크게 변하지 않았
다. 대략 정(鼎), 감(鑑), 노(爐), 등(鐙)에 남아 있는 끊어진 관지(款識)가 있지만 서한으로 거슬러
올라갈 수 있는 것은 겨우 몇 종류뿐이다. 이제 그 필의(筆意)로 이를 모방하여 사언(史言, 김덕
희(金德喜))[8]의 요구에 응한다. 예당(禮堂).

추사는 역대 명필의 각종 서법을 연구·임서(臨書, 보고 베낀 글씨)하며 그 특장을 자기화함으로
써 추사체를 이루어냈다. 그래서 각 시대의 대표 문자이던 주(籀), 전(篆), 고예(古隷), 팔분(八分), 해
행(楷行) 등 여러 자형(字形)의 서사에 정통했을 뿐만 아니라 중국과 우리나라의 역대 명필의 필체까
지도 임서하여 그 필법을 자가 서법으로 녹여들였다.

그러는 중에 후한 시대의 팔분예서가 붓과 종이의 획기적인 발전에 힘입어 파임과 삐침으로 화려
한 변화를 구사함으로써 율동성과 조형성을 극대화하기에 이르렀음을 간파하고 추사는 이에 주목
하여 이를 추사체의 근간으로 삼으려 한다.

후한 시대에는 유교 이념의 대중화와 함께 충효(忠孝) 사상의 과시 현상으로 부모와 사장(師長)의
묘비 건립이 유행하자 명문장가와 함께 명필들이 출현하여 개성미 짙은 각종 필법의 팔분예서로 비
석 글자를 새겨 남겼기 때문이다.

그중에서도 추사는 25세 때 연경에 가서 스승 옹방강의 서재인 석묵서루(石墨書樓)에서 감상했던
〈한중태수축군개통포사도마애각기〉(후한, 63년) (682쪽 참조)의 탁본 글씨를 잊을 수가 없었다. 파
임이 극도로 자제되어 순박하고 맑고 굳세며 네모반듯하나 전서의 경직성은 이미 풀려서 필세가 살
아 움직이는 듯했다.

이런 필법은 아직 전한(前漢) 고예의 필법이 계승되기 때문에 가능한 것이라 여긴 추사는 고예에
서 진정한 서예미의 기준을 찾으려 한다. 그러나 전한의 서예 작품은 동경(銅鏡) 뒷면에 새긴 몇 자

씩의 명문(銘文)에서 거우 그 흔적을 찾을 수 있을 뿐이었다.

후한의 팔분예서비의 유례와는 비교할 수가 없었다. 이에 40세 전후한 시기에 추사는 몇 자씩밖에 남지 않은 전한 시대 동경의 명문들을 열심히 모아 모사하는 수련으로 추사체의 근간을 마련하는 작업을 하는데 이《완당의고예첩》도 그렇게 만들어진 것 중의 하나라고 생각된다.

현존하는 동경 실물의 명문과 대조해보면〈한중태수축군개통포사도마애각기〉등 후한 팔분예서의 필의가 많이 영향을 끼친 듯하여 추사의 임서가 법고창신(法古創新)의 목표 아래 이루어졌던 것임을 알 수 있다. 그래서 사라지고 없는 전한 고예를 추사는 추사체의 근간으로 표방하며 창신(創新)하는 자세로 추사체를 이루어냈던 것이 아닌가 한다.

말미의 발문에 이런 뜻을 밝혀놓았는데 1826년경(41세)에 쓴〈함추각 대련 행서〉의 본문 및 방서 글씨와 이 서첩의 글씨가 유사하니 1825년 전후의 40대 초반 글씨로 보아야 할 듯하다. 이런 추측에 신빙성을 보태주는 또 다른 자료가 있으니 간송미술관 소장〈안족등명(鴈足鐙銘)〉(102쪽 참조) 임서의 발문 글씨와 인장이 동일하다는 사실이다. 인장은 '김정희인(金正喜印)'이라는 희고 붉은 글씨 네모 인장인데 흔치 않은 것으로 완전 동일 인장이다. 이 역시 40세(1825)경의 작품으로 알려져 있다.

제3면에는 '추사묵연(秋史墨緣)'의 붉은 글씨 네모 인장 및 '정(正)'이라는 붉은 글씨 네모 인장과 '희(喜)'라는 흰 글씨 네모 인장이 찍혀 있다. 제6면에는 '김정희인(金正喜印)'의 흰 글씨 네모 인장과 '추사(秋史)'라는 붉은 글씨 네모 인장이 찍혀 있다. 제7면에는 '동국유생(東國儒生)'의 흰 글씨 네모 인장이 찍혀 있고, 제10면에는 '김정희인(金正喜印)'이라는 희고 붉은 글씨 네모 인장이 찍혀 있다. 본문의 끝 면인 제11면에는 '조선국인(朝鮮國人)'의 흰 글씨 네모 인장과 '예당사정(禮堂寫定)'의 붉은 글씨 세로 긴 네모 인장, '우연욕서(偶然欲書)'의 흰 글씨 네모 인장 및 '김정희인(金正喜印)'의 붉은 글씨 네모 인장 등 네 방의 인장이 찍혀 있다.

이 서첩은 추사가 8촌(본생 6촌) 동생인 김덕희(金德喜, 1800~1853)의 부탁으로 쓴 작품이다.

3. 한대 전서 남은 글자(漢篆殘字)

是吾字安都 維恩寡居廿年 拜都官中黃 萬業其功譽 延光四年八月廿四日庚戌

延光殘碑 怡堂屬.

老阮.

(※ 깨지고 남은 비석 글자들이라 문맥이 통하지 않는다.)

연광(延光) 4년(125) 8월 24일 경술 연광의 남은 비[9].

이당(怡堂)[10]이 부탁하다.

노완.

親能階望浮雲

漢碑句 世無傳本.

河東爲甘泉上林宮造. 行鐙重六斤十兩. 行鐙殘字.

친히 계단에 올라 뜬구름을 바라볼 수 있다.

한비(漢碑)의 글귀인데 세상에 전해지지 않는 본이다.

하동(河東)이 감천(甘泉) 상림궁(上林宮)을 위해 만들다. 행등(行燈, 손에 들고 다니는 등)의 무게는

6근 10냥이다. 행등의 남은 글자.

〈연광잔비(延光殘碑)〉와 〈한비잔구(漢碑殘句)〉 및 〈행등잔자(行鐙殘字)〉의 전서를 임서한 글씨다. 이당(怡堂) 조면호(趙冕鎬, 1803~1887)가 부탁하여 썼다는 말과, 노완(老阮, 늙은 완당)이라는 관서로 보아 과천 시절인 철종 4년(1853) 68세경에 쓴 것이 아닌가 한다.

'김정희인(金正喜印)', '추사(秋史)'라는 붉은 글씨 네모 인장이 찍혀 있는데 모두 소형 인장이고 '추사예서(秋史隷書)', '동이지인(東夷之人)' 흰 글씨 네모 인장은 차례로 커진다.

아래 부분에 '파산(坡山)', '윤희중인(尹希重印)', '적고각기(積古閣記)', '파산윤희중서화감상도사(坡山尹希重書畵鑑賞圖史)' 등의 붉은 글씨 네모 인장이 어지럽게 찍혀 있어 윤희중의 소장을 거쳤던 것을 알 수 있다.

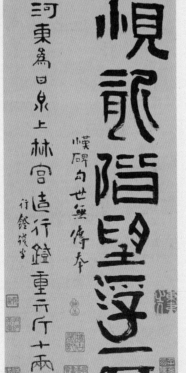

김정희인
(金正喜印)

추사
(秋史)

추사예서
(秋史隷書)

동이지인
(東夷之人)

한전잔자(漢篆殘字)
철종 4년 계축(1853), 68세, 지본묵서,
127.8×25.7cm, 간송미술관 소장

4. 전서 필의가 있는 한나라 예서(篆意漢隸)

五鳳二年 魯卅四年 六月四日成.

此是西京古字之在於世者. 又有竟背若干字. 書寄怡堂印定.

오봉(五鳳) 2년(서기전 56) 노(魯) 34년 6월 4일에 이루다.

이는 서경(西京, 장안에 도읍하던 전한(前漢) 시대를 일컬음)의 옛 글자가 세상에 남아 있는 것이다.

또 거울의 뒷면에 약간의 글자가 있다. 이당(怡堂, 조면호(趙冕鎬))에게 써 보낸다.

根道核藝.

'도(道)를 뿌리로 하여 예(藝)를 씨 맺는다.'

東京隸之未變者.

勝雪老人造.

동경(東京, 낙양에 도읍하던 후한(後漢))의 예서(隸書)가 아직 변하지 않은 것.

승설 노인(勝雪老人)이 만들다.

阮堂老人 書此, 寄怡堂先生, 先生 贈我玉均.

완당 노인(阮堂老人)이 이를 이당 선생에게 써주었고 이당 선생은 나에게 주었다. 옥균(玉均).

이 글씨는 전한과 후한의 예서를 한 점씩 모아 임서(臨書)한 작품이다. '오봉 2년(서기전 56)'으로 시작하는 〈노효왕각석(魯孝王刻石)〉[11](그림17)은 전한 시대 고예체(古隸體)이며, '근도핵예(根道核藝)'는 〈익주태수북해상경군비(益州太守北海相景君碑)〉[12](그림18) 속에 들어 있는 글씨로 전서(篆書) 필의(筆意)가 남아 있는 후한 예서이다. '승설 노인이 만들다'라는 관서 아래에 '완당인(阮堂印)'이라는 흰 글씨 네모 인장이 찍혀 있다.

추사가 '승설 노인'이란 호를 과천 시대(1852년 10월 9일부터 1856년 10월 10일까지) 초기에 주로 썼으므로 68세경의 임서로 추정한다.

추사가 생질서(甥姪婿)인 이당(怡堂) 조면호(趙冕鎬)에게 써준 작품으로, 이후 이당은 김옥균(金玉均, 1851~1893)[13]에게 주었다고 김옥균이 추기를 써놓았다.

완당인
(阮堂印)

전의한예(篆意漢隸)

철종4년 계축(1853), 68세.

지본묵서, 101.5×30.5cm.

간송미술관 소장

그림17 〈노효왕각석(魯孝王刻石)〉, 서기전 56년

그림18 〈익주태수북해상경군비(益州太守北海相景君碑)〉, 143년

5. 거울에 새긴 고예 글씨(古隸鏡銘)

多賀君家受大福, 官位尊顯蒙祿食.

子孫備具孝且力, 長樂無極天下復.

자네 집에 내린 큰 복 참으로 축하하네, 관위(官位) 높고 드러날 제 녹(祿) 받아먹어지고.

자손이 두루 갖춰 효도하며 노력하니, 끝없는 즐거움 천하에 다시없네.[14]

70세에 쓴 〈백파율사(白坡律師) 대기대용지비(大機大用之碑)〉(649쪽 참조) 에서 글씨와 동일 서법이다. 이 시기에 임서한 전한 고예(古隸) 경명(鏡銘)으로 보아야 한다.

말미에 위창이 예서로 '완당예고일품(阮堂隸古逸品)'이란 발문을 별지에 써서 붙여놓았다. 내용을 옮기면 다음과 같다.

阮堂隸古逸品

玉井硯齋主人, 持此以問余, 余曰 阮堂先生臨漢鏡銘集句. 其隸書中最得意筆. 未易觀也, 宜珍重之. 昔先生 爲人作書, 每書畢 卽與之, 人曰 請着款 或印章焉. 先生笑曰, 吾書孰不知之. 擧世皆詆吾書之奇險不類, 故無人不知之.

噫 先生 睥睨一世之態, 於此亦可窺之矣. 如昌者之作書, 必着名號, 泊纍纍朱印, 猶恐後人之不我知也. 其優劣何似哉. 但因貧以得頑健, 較諸先生之壽, 已添一齡過爾. 東涂西抹, 不自知醜拙, 是可慨也.

先生騎鯨後 八十歲之 乙亥 重陽翌日 葦滄 七十二叟 吳世昌識.

옥정연재(玉井硯齋, 간송의 별호) 주인이 이를 가지고 내게 묻기에 나는 이렇게 말했다. "완당 선생이 한나라의 경명(鏡銘)을 집구하여 임서하였다. 그 예서 중에서 가장 득의필이라 보기 쉽지 않으니 마땅히 진중하게 간직하라." 예전에 선생이 사람들을 위해 글씨를 쓰면서 늘 쓰기를 마치고 곧바로 내어주면 사람들은 낙관을 붙이거나 도장을 찍어주기를 청하였다. 선생은 웃으면서 이렇게 말했다. "내 글씨를 누가 알지 못하겠는가. 온 세상이 모두 내 글씨가 기괴하고 험상궂어 남과 같지 않음을 꾸짖으니 그런 까닭으로 그것을 모르는 사람은 없다."

고예경명(古隸鏡銘)
철종 6년 을묘(1855), 70세, 지본묵서, 38.5×69.4cm, 간송미술관 소장

阮堂隸古逸品

玉井硯室主人持此以問多多曰
阮堂先生臨漢鏡銘纍句其隸書
中最得意筆未易觀也宜珍重之
昔先生為人上書奇書畢即與之
人曰請着靫或印章焉夫生笑曰
吾書執不知之舉並吾書之
奇險不類故無人不知之憶先生
睥睨一世之態於此大可窺之矣
如昌者之占書必着名辣泪纍
未印猶恐後人之不戒知也其優
劣何似教但因貪以得頑健較諸
先生之壽己添一齡俯爾東涂西
抹不自知醜拙是可慨也
先生騎鯨後八十二歲之乙亥重陽
翌日葦滄七十二叟吳世昌識

완당예고일품(阮堂隸古逸品) 발(跋)
위창 오세창, 1935년, 지본묵서, 간송미술관 소장

아아! 선생이 한세상을 가엽게 보는 태도를 여기서도 엿볼 수 있다.

세창과 같은 사람은 글씨를 쓰면 반드시 이름과 호를 붙이고 거듭거듭 인장을 찍어 오히려 뒷사람이 나를 알지 못할까 겁내는 듯하니 그 우열이 어찌 비슷이나 하겠는가. 다만 가난으로 억세고 튼튼해져서 선생의 나이와 비교하면 이미 한 살을 더 보태고 지났을 뿐이다. 이리저리 돌아다니며 쓰기는 하나 스스로 못 쓰고 서툰 것을 알지 못하니 이것이 개탄스럽다.

선생이 돌아간 뒤 80년인 을해(乙亥, 1935) 중양절 다음 날(9월 10일)에 위창 72세 노인 오세창 짓다.

주(註)

1. 왕창(王昶, 1725~1807 혹은 1724~1806). 청 강소성 청포(靑浦, 현재 상해시)인. 자는 덕보(德甫), 금덕(琴德), 호는 술암(述菴). 학자들이 난천 선생(蘭泉先生)이라 불렀다. 건륭(乾隆) 진사(進士). 벼슬은 내각중서(內閣中書)를 거쳐 형부(刑部) 좌시랑(左侍郎)에 이르렀다. 경학(經學)과 금석고증학(金石考證學) 및 서법에 정통하고 정사(政事)와 병학(兵學)에도 통달하였으며 시와 고문(古文)도 역시 뛰어나서 통유(通儒)로 일컬어졌다. 『금석수편(金石粹編)』160권을 비롯하여 『춘룡당시문집(春龍堂詩文集)』, 『청포시전(靑浦詩傳)』, 『호해시전(湖海詩傳)』, 『명청사종(明淸詞綜)』 등 많은 저술이 있다. 「건소안족등(建昭鴈足鐙)」이라는 시를 남겼다.

2. 완원(阮元)의 『적고재종정이기관지(積古齋鍾鼎彝器款識)』권9 참조.

3. 한재락(韓在洛). 청주(淸州)인. 자는 정원(鼎元), 호는 우천(藕泉), 우방(藕舫), 우화 노인(藕花老人). 개성 출신. 중인 문사. 진사 한석호(韓錫祜)의 아들이며, 『고려고도징(高麗古都徵)』의 저자인 진사 한재렴(韓在濂, 1775~1818)의 아우이다. 자하(紫霞) 신위(申緯, 1769~1847), 추사 김정희 등 경화사족(京華士族) 문사들과 사귀며 문한 활동을 전개한 풍류 문사. 평양 기생 67명의 전기인 『녹파잡기(綠派雜記)』를 남기었다.

4. 상방(尙方). 한(漢)나라 때 천자가 쓰는 기물(器物)을 만들던 곳.

5. 각왕거호(角王巨壺). 모나고 큰 술 항아리.

6. 구양수(歐陽脩, 1007~1072). 북송(北宋) 강서(江西) 여릉[廬陵, 지금 길안(吉安)]인. 자는 영숙(永叔), 호는 취옹(醉翁)·육일거사(六一居士). 벼슬이 한림학사(翰林學士)·태자소보(太子少保)에 이르러 치사(致仕, 벼슬을 사양하고 물러남)했다. 시호(諡號)는 문충(文忠). 중국 금석학(金石學)의 시조(始祖). 주한(周漢) 이래의 금석 유문(金石遺文)을 모아 『집고록발미(集古錄跋尾)』10권 저술. 서법에도 능하여 필세험경(筆勢險勁, 붓놀림의 형세가 험상궂고 굳셈), 자체신려(字體新麗, 글씨체가 산뜻하고 아름다움)의 평을 듣는다. 첨필건묵(尖筆乾墨, 뾰족 붓과 된 묵)을 즐겨 썼다. 전서(篆書)도 잘 썼다. 대문장가(大文章家)로 당송8대가(唐宋八大家)의 한 사람이며 경사(經史)에 박통(博通)하여 『신당서(新唐書)』225권·『신오대사(新五代史)』75권·『모시본의(毛詩本義)』16권 등 많은 저서를 남겼다.

7. 〈한중태수축군개통포사도마애각기〉. 94쪽, 주 28 참조.

8. 사언(史言). 김덕희(金德喜, 1800~1853)의 자(字)이다. 김덕희는 추사의 8촌(본생으로는 6촌) 동생으로 병조판서 김노응(金魯應, 1758~1824)의 2남(男)이다. 의주부윤(義州府尹), 호조참판(戶曹參判) 등을 지냈다. 좌의정 김도희(金道喜, 1783·1060)의 본생 아우. 김노희의 자는 사경(史經)이다.

9. 〈연광잔비(延光殘碑)〉. 후한 안제(安帝) 연광(延光) 4년(125) 8월 24일 경술에 세운 전서비(篆書碑). 산동성 저성현(諸城縣)에 있다. 청 강희(康熙) 연간(1662~1722)에 출토되었다.

10. 조면호(趙冕鎬, 1803~1887). 임천(林川)인. 자는 조경(藻卿), 호는 옥수(玉垂), 이당(怡堂). 형조판서 오재(寤齋) 조정만(趙正萬, 1656~1739)의 5대손. 순안(順安)현령 조기항(趙基恒, 1779~1827) 장자, 헌종 3년(1837)진사. 장악원정, 돈녕도정, 공조참의, 호조참판, 지의금부사 등을 지냈다. 추사의 생질서(甥姪婿)이며 제자로 학문과 서법의 법통을 이었다. 김노영(金魯永)의 다섯째 사위인 이서(李墅)의 맏사위이다. 『옥수선생집(玉垂先生集)』32권 16책, 부습유(附拾遺) 1권의 저서가 있다.

11. 〈노효왕각석(魯孝王刻石)〉. 전한(前漢) 선제(宣帝)의 연호인 '오봉(五鳳) 2년(서기전 56)'으로 시작되며, 전한 예서(前漢隸書, 古隸)의 드문 유례(遺例) 중의 대표로 꼽히는 것이다. 1191년에 곡부(曲阜) 공묘(孔廟)를 수리하는 과정에서 영광전(靈光殿) 서남쪽의 태자조어지(太子釣魚池)에서 발견되었다.

12. 〈익주태수북해상경군비(益州太守北海相景君碑)〉. 후한 순제 한안(漢安) 2년(143)에 세워진 비석. 현재 산동성 제녕(濟寧) 주학(州學)에 보장되어 있다. 전서(篆書) 필의(筆意)가 남아 있는 팔분예서비로 글씨는 주경방정(遒勁方正)하고 졸박고아(拙樸古雅)하다. 삐침과 파임이 일반 팔분예서비보다 짧고 힘차다.

19항(行) 33자(字)로 문하(門下)와 고리(故吏. 연고 있는 관리) 54인이 힘을 모아 스승을 위해 세운 비석이다. 〈사삼공산비(祀三公山碑)〉, 〈배잠기공비(裵岑紀功碑)〉와 함께 전서 필의가 남아 있는 팔분예서비 3종 중 하나이다. 비석머리가 삼각형인 전형적인 규수비(圭首碑)로 비면 상단 중앙에 천(穿. 줄을 끼우던 둥근 구멍)이 뚫려 있다.

13. 김옥균(金玉均, 1851~1893). 안동(安東)인. 자는 백온(伯溫), 호는 고우(古愚), 고균(古筠), 삼화두타(三和頭陀). 고종 9년(1872) 문과 급제. 벼슬은 옥당승지(玉堂承旨), 호조참판(戶曹參判)에 이르렀다. 개화당(開化黨)의 중심인물로 박영효(朴泳孝), 홍영식(洪英植) 등과 같이 갑신정변(甲申政變, 1884)을 일으켰다. 정변의 실패 후 일본으로 망명. 다시 상해로 건너갔다가 홍종우(洪鍾宇)에게 암살되었다. 시·서·각(刻)에 모두 능했다.

14. 한예경명(漢隸鏡銘)에서 집자적구(集字摘句. 글자를 모으고 글구를 따옴)하여 이룩한 대구(對句).
(예) 張氏作竟四夷服, 多賀君家人民息. 宦至三公得天福, 子孫備具孝且力. 樂毋亟兮張氏.(『金石索』金索 六鏡鑑 漢張氏竟一)

肖氏作竟四夷服, 多賀新家人民息 .胡虜殄滅天下復, 風雨時節五穀孰. 官位尊顯蒙祿食, 葰葆二親子孫力. 傳之後世(同書 新肖氏竟)

4

시화(詩話)

1. 연경 가는 조운경을 보내며(送曺雲卿入燕)

松風石銚墨緣眞, 一縷香烟念念塵.

万里相看靑眼在, 蘇齋又是問津人.

솔바람이는 돌솥[茶罐]에서 묵연(墨緣)은 참되었고,

한 가닥 향연(香烟)에서 생각마다 옛일이었네.

만 리를 서로 보는 반가운 눈 있으니,

소재(蘇齋)는 또한 스승이라네.

余之瓣香在於蘇齋老人. 今雲卿庚兄赴燕, 喩以此義, 仍囑叩謁. 又接問津之舊緣耳.

秋史 金正喜 未成艸.

나의 판향(瓣香, 제자가 스승에게 바치는 향)은 소재 노인에게 있다. 지금 운경(雲卿, 조용진(曺龍振))¹ 경형(庚兄, 동갑 친구)이 연경에 간다 하니 이 뜻으로 깨우친다. 이어 찾아뵙고 또 가르침을 청하던 옛 인연을 접해보도록 부탁할 뿐이다.

추사 김정희가 아직 이루지 못한 초고.

순조 11년(1811) 10월 30일에 추사의 동갑 친구인 조용진(曺龍振, 1786~1826)은 부친인 동지 정사 조윤대(曺允大, 1748~1813)의 자제군관으로 연경에 가게 된다. 2년 전에 역시 동지부사였던 생부 김노경(金魯敬)의 자제군관으로 연경에 가서 옹방강(翁方綱, 1733~1818)과 사제 관계를 맺고 돌아온 추사는 다음 해 8월 16일에 돌아오는 옹방강의 80세 생신을 축수하는 선물들을 조용진 편에 부쳐 보내며 찾아뵙고 배움을 청하라고 권유한다.

그래서 조용진을 전별하는 자리에서 이런 전별시를 짓고 써주었던 모양이다. 옹방강에게 심취하여 그의 학예 전반을 따라 배우던 시기답게 필법도 옹방강체를 그대로 따르고 있다. 원만중후한 행서체로 운필과 용묵에서도 닮으려 노력한 흔적이 드러난다. 옹방강과의 만남 이후에 추사체의 변화를 확인할 수 있는 기준작이라 할 수 있다. 이때 추사 나이 26세였다.

말미에 '시암(詩盦)'이라는 붉은 글씨 네모 인장과 '홍두산장(紅豆山莊)'의 흰 글씨 네모 인장이 찍혀 있고, 오른쪽 상단의 글머리에는 '한묵연(翰墨緣)'이라는 흰 글씨 세로 긴 네모 인장이 두인(頭印)으로 찍혀 있다.

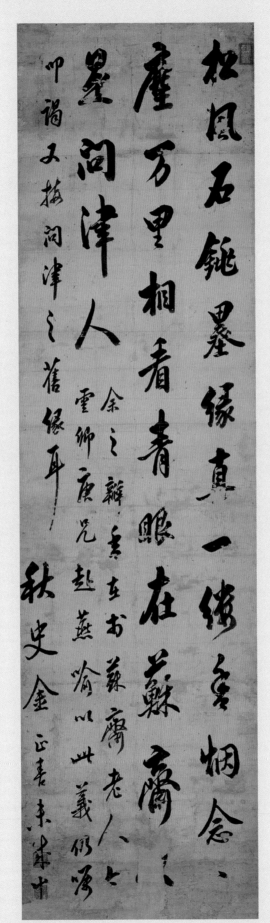

松風石罏墨緣真一綂 惘念、

塵万里相看青眼在 蘇齋

墨間津人

叩詢又將問津之舊緣耳

余之辦裝是在蘇齋老人之

雲卿廣兄趙燕喻以此義假署

秋史 金正喜書來

송조운경입연(送曺雲卿入燕)
순조 11년 신미(1811) 10월 30일,
26세, 지본묵서, 111.8×30.6cm,
국립중앙박물관 소장

2. 자하의 작은 초상(紫霞小照)과 제시(題詩)

순조 12년(1812) 임신(壬申) 7월 18일에 토역진주겸주청왕세자책봉사(討逆進奏兼奏請王世子册封使) 서장관(書狀官)으로 서울을 떠난 자하(紫霞) 신위(申緯, 1769~1847)가 언제 연경에 도착했는지 확실치 않다. 대체로 한 달쯤 걸리는 노정이니 8월 16일 옹방강(翁方綱, 1733~1818) 팔순 잔치 전후해서 도착했을 듯하다. 그러나 공식 임무를 처리하는 것이 우선이므로 9월 말이 지나서야 몸을 빼칠 수 있었던 듯 자하는 10월 1일에 추사의 심부름을 위해 소재로 옹방강을 찾아간다. 수행군관인 정벽(貞碧) 유최관(柳最寬, 1788~1843)[2]을 대동하고서였다.

옹담계 부자는 추사를 본 듯이 두 사람을 환대하며 추사 부탁을 즉석에서 들어주어 『배파공생일시초책(拜坡公生日詩草册)』에 합장할 〈동파선생상(東坡先生像)〉과 〈담계선생상(覃溪先生像)〉을 그리게 하고 그 제시를 친필로 써준다.

그 과정에서 자하는 옹방강에 경도되어 시제자(詩弟子)가 되는 인연을 맺으니 그 좌중에 함께 있던 화가 왕여한(汪汝瀚)이 자하의 소요상(逍遙像)을 그렸다. 왕여한은 자가 재청(載青)이며 완평(宛平, 지금 북경) 사람으로 옹방강의 제자였다. 왕시민(王時敏, 1592~1680)의 《두보시의(杜甫詩意)》 중 〈추산소요(秋山逍遙)〉에서 화상(畵想)을 취해 온 듯 선비가 호젓한 산길을 혼자 거니는 장면이다.

두 그루의 둥치 큰 고목나무가 듬성듬성 단풍잎을 달고 있고 그들을 가려준 큰 바위더미 뒤에는 대숲이 가을바람 소리를 일으키고 있다. 구름에 가려진 건너 산봉우리에서는 폭포가 떨어지니 몽환적인 분위기다. 그런 산길을 자하가 갓 쓰고 도포 입고 목화 신고 부채 든 조선 선비 차림으로 거닐고 있다. 갓에 대한 이해 부족으로 조금 어색한 것 빼고는 흠잡을 데 없는 소요상이다.

자하의 시재(詩才)와 청순한 외모에 왕여한은 두보를 연상하고 이런 그림을 그려서 기증할 생각을 냈던 모양이다. 아쉬운 것은 인물상을 화사하게 돋보이려고 연분(鉛粉)을 전신에 써서 전신이 변색된 것이다. 담묵을 주조로 하고 농묵과 초묵으로 보조하여 채색을 극도로 억제하였다. 그 결과 탈속한 기운이 화면에서 은은히 배어난다.

화면 왼편 중앙에 예서로 '자하소조(紫霞小照)'라 써놓았는데 그 밑에 '담계(覃溪)'라는 흰 글씨 네모 인장을 찍어 옹방강 글씨임을 밝혀놓았다. 그 아래 왼쪽 귀퉁이에 잔글씨로 이렇게 써 놓았다. "가경 임신(1812) 입동 전 2일 완평 왕여한이 그리다.(嘉慶壬申立冬前二日 宛平汪汝瀚寫.)"

그리고 그 밑에 '왕여한인(汪汝瀚印)'이라는 흰 글씨 네모 인장이 찍혀 있다. 관지가 분명하다. 오른쪽 상단 귀퉁이에는 '도경보봉(道經寶封)'이란 알 수 없는 인장이 표구와 그림에 걸쳐 찍혀 있는데 그릴 당시의 것은 아닌 듯하다.

〈자하소조〉 별폭으로 옹방강, 옹수곤, 추사의 제화시가 이어져 있다. 우선 옹방강의 친필 제화시가 맨앞에 있다. 안진경(顔眞卿, 708~784)풍의 중후한 옹방강체의 글씨가 돋보이는데 그 내용은 이렇다.

淨慈禪偈答周邠, 未得周邠自寫眞.

袖裏靑蒼雲海氣, 篆香特爲補斯人.

君取坡公答周長官詩, 淸風五百間, 以顔其齋故云爾.

嘉慶壬申孟冬朔 方綱.

정자사(淨慈寺, 항주 서호(西湖))에서 선게(禪偈)로 주빈(周邠, 자(字) 개조(開祖). 항주 전당인. 동파제자)에게 답했으나,

주빈이 스스로 그린 진영 얻지 못했네.

소매 속의 푸르디푸른 구름 바다 기운은,

향연처럼 특별히 이 사람 돕게 되리라.

군이 동파공이 주장관에게 답하는 시중 '청풍오백간'을 취하여 그 서재를 이름하려 하므로 말했을 뿐이다.

가경 임신(1812) 초겨울 초하루(10월 1일) 방강.

다음은 옹방강의 막내아들 옹수곤(翁樹崑, 1786~1815)의 제화시다.

爲補蘇齋雅集圖, 西園不借米書摹.

淸風一榻松濤起, 正合齋題證寶蘇.

學士 求家大人書淸風五百間五字, 爲扁.

紫霞學士, 過蘇齋, 適坐中汪載靑, 爲作小照, 屬家大人題句, 并附小詩於後. 樹崑.

소재아집도(蘇齋雅集圖)를 보태기 위해,

서원(西園)에서 미불이 글씨 쓰는 것 빌지 않았었네.

제시(題詩)

옹방강(翁方綱)·옹수곤(翁樹崑)·김정희(金正喜), 순조 12년(1812) 임신, 지본묵서, 53.0×95.0cm, 간송미술관 소장

김정희인
(金正喜印)

옹수곤인
(翁樹崑印)

성원
(星原)

보소실
(寶蘇室)

옹방강
(翁方綱)

자하소조(紫霞小照)
왕여한(汪汝瀚), 순조 12년(1812) 임신, 지본담채, 55.0×125.0cm, 간송미술관 소장

담계
(覃溪)

왕여한인
(汪汝瀚印)

맑은 바람 한자리에 솔바람 소리 일어나니,

바로 서재 이름과 합쳐져서 보소임을 증명한다.

학사가 우리 아버지 글씨 청풍오백간(淸風五百間) 다섯 자를 구해서 편액을 삼았다. 자하 학사
가 소재를 지나는데 마침 좌중의 왕재청(汪載靑)이 소조(小照)를 그리고 우리 아버지께 제시를
부탁하였다. 아울러 뒤에 작은 시를 붙인다. 수곤.

추사는 다시 그 뒤에 이어 썼다.

龍眠畵坡像, 山谷曾拜之. 且看蓬萊閣, 香烟裊一絲.

秋史 金正喜 恭題於小蓬萊閣中.

용면〔龍眠, 이공린(李公麟)〕이 동파상을 그리니,

산곡〔山谷, 황정견(黃庭堅)〕이 일찍이 그에 배례하였다.

또 봉래각에서 보니,

향 연기 한 줄기 간들거린다.

추사 김정희가 소봉래각에서 삼가 쓰다.

아들과 아들의 동갑인 해외 제자가 한 면에 나란히 제시를 쓰면서 부친과 스승의 필체를 따라 썼
는데 아들은 필태(筆態)를 얻고, 제자는 필의(筆意)를 터득한 듯하다. 추사와 옹수곤은 모두 27세이
고 옹방강은 80세 때 글씨들이다.

각기 서명한 뒤에 '옹방강(翁方綱)'(흰 글씨 네모 인장), '옹수곤인(翁樹崑印)'(흰 글씨 네모 인장),
'성원(星原)'(붉은 글씨 네모 인장), '보소실(寶蘇室)'(흰 글씨 네모 인장), '김정희인(金正喜印)'(흰 글씨
네모 인장) 등이 찍혀 있다.

3. 대정촌사(大靜邨舍)

綠礬丹木紫牛皮, 朱墨紛紛批抹之.

縣庫文書生色甚, 背糊邨壁當看詩.

戲題

녹반[3]과 단목[4]과 자금우[5] 껍질로,

붉은 먹 어지러이 뭉개었구나.

고을 창고 문서가 생색 심하니,

촌벽에 붙이면 마땅히 시로 봐야지.

장난삼아 짓다.

낱장 미표구 시초(詩草)이다. '13년 정미(丁未, 1847)'라는 표제 속에 들어 있으나 시의 내용으로 보아 대정현 귀양 살 집 방을 첫 대면하고 표출한 감흥일 듯하여 아무래도 1840년(55세) 10월 1일에 쓴 것으로 보아야 하지 않을까 한다.

추사가 둘째 아우 김명희에게 보낸 편지에서 "10월 1일 제주에서 대정으로 떠나 대정현 군교(軍校) 송계순(宋啓純)의 집에 주인 삼았다." 했으니 송계순의 집 방 안 풍경일 듯하다. 글씨는 힘차고 굳세며 반듯하고 날카로워 구양순의 〈구성궁예천명(九成宮醴泉銘)〉[그림19]이나 〈화도사탑비명(化度寺塔碑銘)〉을 연상시키는데 묵직하고 예리한 필력은 오히려 이를 능가한다 하겠다. 죽음을 극복하고 제주 9년 유배 생활을 견뎌낼 만한 씩씩한 기개가 엿보인다. 추사가 상황과 경우에 따라 그에 걸맞는 서체를 자유롭게 구사했던 사실을 이 시고(詩稿) 글씨에서 확인할 수 있다.

『완당선생전집』권10에 실려 있다.

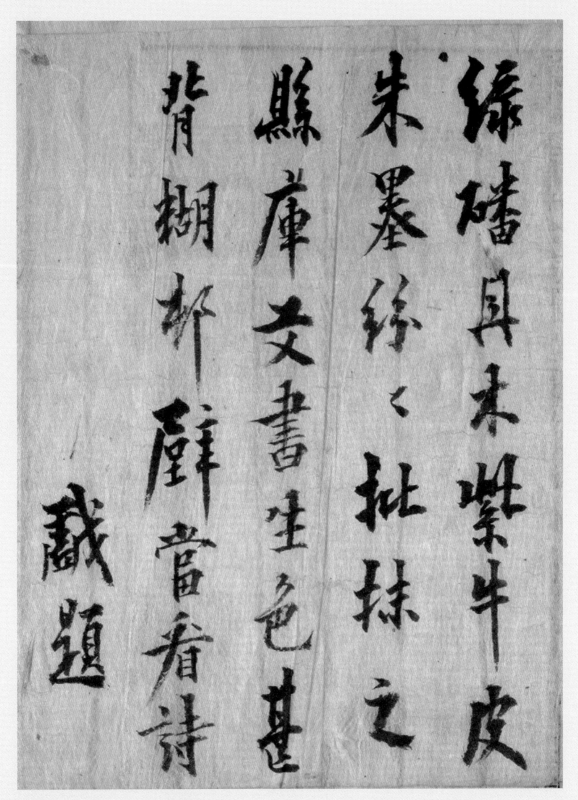

대정촌사(大靜邨舍)

헌종 6년 경자(1840) 10월경, 55세, 미표구, 지본묵서, 18.0×14.8cm, 예산 김정희 종가 소장, 국립중앙박물관 기탁, 보물 547호

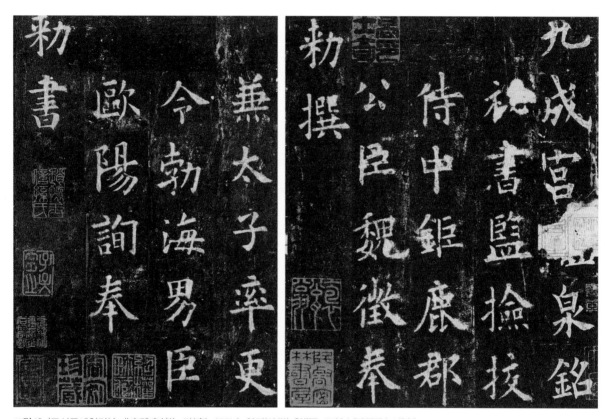

그림 19 〈구성궁예천명(九成宮醴泉銘)〉, 당(唐), 623년, 위징(魏徵) 찬(撰), 구양순(歐陽詢) 서(書)

4. 수선화(水仙花)

一點冬心朶朶圓, 品於幽澹冷雋邊.

梅高猶未離庭砌, 淸水眞看解脫仙.

한 점 겨울 마음 떨기마다 둥근데,

품격이 그윽하고 냉담하여 차갑기 그지없다.

매화가 고상해도 오히려 뜰안 섬돌 못 뜨거늘,

맑은 물에서 참으로 해탈 신선 보겠구나.

구양순체와 저수량체를 융합한 행서체에 팔분에서 필의를 첨가한 듯한 필법으로, 1844년 갑진(甲辰)에 쓴 것이 분명한 〈세한도(歲寒圖)〉(507쪽 참조) 발문 글씨와 방불하니 1844년 추사 59세 때 짓고 쓴 시고(詩稿)로 보아야겠다. 이해에 짓고 썼으리라 추정되는 〈서원교필결후(書員嶠筆訣後)〉(280쪽 참조)의 글씨와도 서로 같다. 맑고 굳세며 경쾌하고 호방하며 전아(典雅)한 특징이 있다.

一點冬心朵朵圓
品於幽澹泠雋邊
梅高猶未離庭砌
清水真看解脫仙

수선화(水仙花)
헌종 10년 갑진년(1844)경, 59세, 미표구, 지본묵서, 18.0×16.8cm, 예산 김정희 종가 소장, 국립중앙박물관 기탁, 보물 547호

5. 유리병 속의 술(琉璃甁裏酒) 행서권(行書卷)

琉璃甁裏酒, 恨未敎君嘗. 猶幸空壺在, 知曾大海藏.

饞官元疾足, 賤子但饞腸. 宛是金臺飮, 天涯憶舊香.

此甁 本是番舶中物. 番釀釅甚香酷, 可得三四十年不敗. 以軟木塞口, 無流洩一點者, 雖漂轉海中, 酒則如舊, 甚可異也. 余昔從金臺諸名士, 飮得一嘗之, 卽此甁所貯也. 聞島民得之 海角漂流中, 甁內酒尙存云. 磐溪但得空甁, 甚珍秘之, 恐有豪奪之者. 余聞而大笑之. 島民不敢自有, 納之官宜也. 但恐有爲累於氷操, 不如以大邑磁故事, 急送茆齋爲可也. 仍和其軸中詩, 余不喜作趁韻詩, 隨筆漫書如此. 並以示小林. 老髥.

유리병 속의 술, 자네에게 맛 못 뵈어 한일세.

다행히 빈 병이 있어, 일찍이 대해(大海)에 잠겼던 걸 알겠네.

같잖은 벼슬아치들 싫도록 마시겠으나, 천한 사람은 다만 속을 축일 뿐.

완연히 금대(金臺)⁶에서 마셨던 것, 하늘 끝에서 옛 향기 되새기다.

이 병은 본래 서양 배 속에 있던 물건이다. 서양 술맛이 매우 진하고 향기롭고 독해서 삼사십 년은 상하지 않을 수 있다고 한다. 연한 나무(코르크 마개)로 주둥이를 막아서 한 방울도 새어 나가지 않게 한 것으로 비록 바다 속을 떠돌아다닌다 해도 술은 옛날과 같다니 매우 이상하다고 할 수 있다.

나는 예전에 연경(燕京)의 제 명사(諸名士)들을 좇아서 마시는 것으로 한 번 맛볼 수 있었는데, 곧 이 병에 담은 것이었다. 듣건대 섬사람이 바닷가에 떠돌아다니는 것을 주웠고 병 안에는 술이 아직 남아 있었다 한다. 반계(磐溪)⁷가 다만 빈 병을 얻어서 매우 진기하게 여겨 깊이 감추어 두었다 하니 아마 억지로 빼앗을 사람이 있을까 보아서인 모양이다. 나는 듣고 크게 웃었다.

섬사람은 감히 스스로 가지지 못하니 관에 바치는 것이 마땅하다. 다만 빙옥(氷玉) 같은 절조(節操)에 험이 갈까 무서우니 대읍자(大邑磁) 고사(故事)⁸로써 급히 초가집에 보내버리는 것만 같지 못하리라. 그대로 그 축중(軸中)의 시(詩)에 화답하였으나 내가 운(韻)에 맞춰 시 짓는 것을 즐거워하지 않아서 붓 가는 대로 이와 같이 이리저리 쓴다. 아울러 소림(小林)⁹에게 보이노

라. 노교(老嶠).

유리병 속에 들어 있는 양주(洋酒)에 관해 읊고 그 술맛과 보관 방법을 시화(詩話)로 밝히고 있다. 섬사람이 바닷가에서 술이 들어 있는 유리병을 주웠고 반계(磐溪)라는 사람이 그 빈 유리병을 얻어 깊이 숨겨두고 있다는 웃지 못할 얘기까지 시화에 담고 있다.

제자인 추금(秋琴) 강위(姜瑋, 1820~1884)에게 준 시화권(詩話卷)이라 하는데 추금이 제주도에 드나들며 추사를 시중들고 좇아 배웠으니 있음직한 얘기다. 헌종 11년(1845) 5월 22일에 영국 군함 사마랑(Samarang)호가 측량차 제주도 정의현 지만포(止滿浦) 우도(牛島)에 정박해 있었다 하니 양주병이 해변에 떠밀려 오는 일이 일어날 수 있었을 것이다. 추사 60세 때 일이다.

따라서 추사의 이 〈유리병리주 행서권〉도 이 어름에 지어졌을 가능성이 크다. 글씨는 구양순풍의 굳세고 반듯한 행서체인데 예서 필의로 썼다. 추사가 59세 때 쓴 〈세한도〉(507쪽 참조) 발문 글씨나 〈서원교필결후〉(286쪽 참조) 글씨와 일맥이 상통하니 이것도 60세경의 제작설과 무관한 일은 아닐 듯하다.

노교(老嶠)라는 관서 왼쪽에 '정희(正喜)'라는 붉은 글씨 세로 긴 네모 인장이 찍혀 있다.

위창(葦滄) 오세창(吳世昌, 1864~1953)은 '추사시필(秋史詩筆)'이라 전서(篆書)로 두제(頭題)를 붙이고 성당(惺堂) 김돈희(金敦熙, 1871~1937)는 행초서로 발문을 달았으며, 무호(無號) 이한복(李漢福, 1897~1940)은 두루마리 겉에 '완당선생시필묘품(阮堂先生詩筆妙品)'이란 표제(表題)를 예서로 썼다. 또 위창은 행서로 오동 상자 표면에 '김추사 행서권(金秋史行書卷)'이라 상서(箱書)하였다.

유리병리주(琉璃甁裏酒) 행서권(行書卷)(부분)

정희
(正喜)

유리병리주(琉璃甁裏酒) 행서권(行書卷)
헌종 11년 을사(1845), 60세, 지본묵서, 22.5×171.0cm, 간송미술관 소장

琅瑘瓶裹
涇恨未毅
君曾猶幸
曾夫海藏
康官元廣
之戲子絚
饒騰宛是
金臺飲天
清恒舊香
此龍希至香
舶平暢香礦
騰基季陆可
恰三四千年不
致以穎木寧口
盡滋洋一點者
骟滋粉海平

6. 고봉 화상(高峯和尙) 선게(禪偈) 행서(行書)

海底泥牛含月走, 崑崙騎象鷺絲牽.
바다 밑 진흙 소가 달을 물고 달리고, 곤륜산(崑崙山)이 코끼리 타니 백로(白鷺)가 고삐를 끈다.[10]

雪嵒持誦. 老髥.
설암(雪嵒)[11]이 늘 외우던 말이다. 노교(老髥).

〈유리병리주 행서권〉(138쪽 참조)의 글씨와 방불하고 '노교(老髥)'라는 별호를 관서로 쓰고 있는 것도 서로 같다. 60세 때인 헌종 11년(1845)에 썼다고 생각된다.

'김정희인(金正喜印)'의 흰 글씨 네모 인장과 '추사(秋史)'의 붉은 글씨 네모 인장이 찍혀 있다.

코끼리 상(象) 자가 은허의 갑골문이나 주 대의 종정문에서 보이는 상형문자라서 추사가 이 시기에 이런 고대 문자를 임서하고 있었던 사실을 확인할 수 있다.

안진경풍의 행서에 〈서악화산묘비(西嶽華山廟碑)〉(650쪽 참조)[12]풍의 팔분예서 필의와 전한 〈동경명(銅鏡銘)〉의 필법 및 은주 시대의 상형문자 필법까지 융합해가는 추사체 형성의 진행 과정이 잘 드러나는 작품이다.

고봉화상(高峯和尙) **선게**(禪偈) **행서**(行書)
헌종 11년 을사(1845), 60세, 지본묵서, 46.0×53.3cm, 간송미술관 소장

김정희인
(金正喜印)

주사
(秋史)

7. 수선화(水仙花)·연전금화(年前禁花)

수선화(水仙花)

碧海靑天一解顔, 仙緣到底未終慳.

鋤頭棄擲尋常物, 供養窓明几淨間.

푸른 바다 파란 하늘 한 번 개이니,

선연(仙緣)은 도저히 끝내 아끼지 못해서인가.

호미 끝이 던져버린 평범한 물건,

밝은 창 깨끗한 책상 사이에 공양드린다.

水僊花 在在處處, 可以谷量. 田畝之間尤盛, 土人不知爲何物, 麥耕之時, 盡爲鋤去.

수선화가 곳곳에 여기저기 널려 있어 골짜기로 헤아릴 만하다. 밭이랑 사이가 더욱 무성한데

지방 사람들이 무슨 물건인지 알지 못하여 보리 갈 때에 모두 캐 버려진다.

연전금화(年前禁花, 몇 해 전 꽃을 금하다)

鼇厮曾未到神山, 玉立亭亭識舊顔.

一切天葩元不染, 世間亦復歷千艱.

年前禁花.

미천한 몸이라 일찍이 신산에 이르지 못했지만,

옥처럼 꼿꼿하게 서 있는 것 낯이 익구나.

일체의 하늘 꽃은 원래 물들지 않지만,

세간에서는 또다시 온갖 어려움 겪었겠구나.

몇 해 전에 꽃을 금하였다.

추사 51세 때인 1836년에 쓴 《송취미태사잠유시첩(送翠微太史暫游詩帖)》(267쪽 참조)에서 보인 저수량풍의 청경수려(淸勁秀麗, 맑고 굳세며 빼어나게 아름다움)하고 경쾌예리(輕快銳利, 가뿐하고 상쾌하며 베일 듯 날카로움)한 행서체에 〈서악화산묘비(西嶽華山廟碑)〉(165년)풍의 웅후질박(雄厚

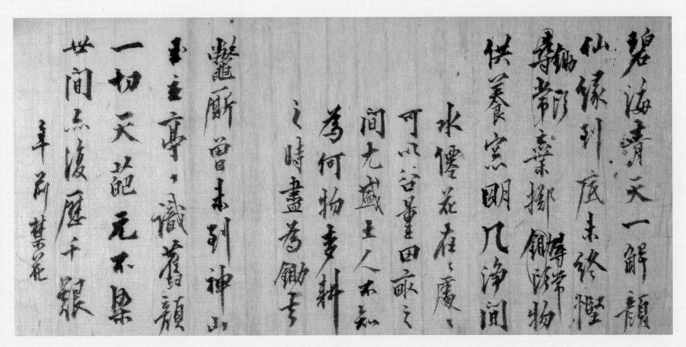

수선화(水仙花)·**연전금화**(年前禁花)

헌종 13년 정미년(1847)경, 62세, 미표구, 지본묵서, 18.0×37.0cm, 예산 김정희 종가 소장, 국립중앙박물관 기탁, 보물 547호

質樸, 크고 두툼하며 꾸민 데 없이 순박함)한 팔분에서 필의를 더하여 새롭게 만들어낸 필법이다. 이런 필법은 1849년 4월 20일에 쓴《장포산진적첩(張浦山眞蹟帖)》의 발문 글씨(147쪽 참조)에서 확인할 수 있다.

그런데 앞부분은 1847년이나 1848년경에 쓴 것으로 추정할 수 있어 이 글씨와 거의 같은 시기에 썼으리라 생각되어 이 시고의 제작 시기를 1847년경으로 추정했다. 금석기 짙은 만년 추사체의 시원에 해당하는 글씨라 하겠다. 호방장쾌하고 청경고아(淸勁高雅, 맑고 굳세며 고상하고 우아함)하며 졸박무속(拙樸無俗, 어수룩하고 순박하며 속기 없음)한 풍미가 엿보인다. 위의 수선화 관련 시 3수는 모두『완당전집』권10에 실려 있다.

8. 장포산의 진적첩에 발함(張浦山眞蹟帖跋)

此是倪黃以後 眞諦神髓, 不可妄示人. 且千金勿傳非其人. 東海琅嬛 平生珍玩.

이는 예찬과 황공망 이후의 진체(眞諦, 참된 깨달음의 경지) 신수(神髓, 신묘한 본 모습) 즉 진수(眞髓, 참모습)니 함부로 남에게 보여서 안 된다. 또 그 사람이 아니면 천금이라도 전하지 말라. 동해낭경이 평생 보배로 여기며 사랑했다.

此余在海中 病甚時, 書付家人以遺托者. 今乃還歸, 重見於萬死之餘, 舊時月色依然, 故在樹金環, 宛若平生. 今又病, 歎蜉蝣之靡托, 感烟雲之變幻, 又題於此. 雖千萬人, 不可示. 只可以一證之於彛齋. 吾弟若子. 其識之. 己酉 四月二十日. 阮堂題于龍山墓田丙舍.

이는 내가 바다 속에서 병이 심했을 때 집안사람들에게 남기는 부탁으로 써서 부친 것이다. 이제 이에 돌아와서 만 번의 죽음 끝에 다시 보니 옛날 달빛이 그대로라 나무에 있는 금반지(걸린 달덩이)도 평생 보던 것과 같다. 지금 또 병들어 하루살이의 부탁하지 못함을 한탄하며 안개구름이 변해 흩어지는 것을 느껴서 또 여기에 쓴다. 비록 천만 인이라도 보여서 안 된다. 다만 이재(彛齋, 권돈인, 1783~1859)에게는 한번 증명하게 해도 좋다. 내 아우와 아들들은 알아두어라. 기유(1849) 4월 20일. 완당이 용산의 묘전병사[墓田丙舍, 선산재실(先山齋室)]에서 쓴다.

이 글은 추사가 소장하고 있던 장경(張庚, 1685~1760)의 《장포산진적첩(張浦山眞蹟帖)》 첫 면과 두 번째 면에 걸쳐 써놓은 것이다. 이 화첩을 그린 장경은 『국조화징록(國朝畵徵錄)』과 『포산논화(浦山論畵)』 등을 저술할 만큼 회화사와 화론에 뛰어난 실력을 갖추고 있던 학자이자 문인화가였다.

장경은 왕시민(王時敏, 1592~1680), 왕감(王鑑, 1598~1677), 왕휘(王翬, 1632~1717), 왕원기(王原祁, 1642~1715)로 이어지는 4왕화파를 계승한 인물이다. 그래서 원말 4대가인 황공망(黃公望, 1269~1354), 오진(吳鎭, 1280~1354), 예찬(倪瓚, 1301~1374), 왕몽(王蒙, 1308~1385)의 그림을 남종문인화의 절대 기준으로 삼고 이를 모방하는 것으로 궁극의 목표를 삼았었다.

이 화첩 제사에 "건륭 경오(1750) 초겨울 10면에 흥을 펼쳐놓다. 미가거사 장경 이때 나이 육십육(乾隆庚午 初冬 漫興十頁 彌伽居士 張庚 是年六十六)"이라는 내용을 덧붙여^{그림20}장경 스스로 제작 시기

장포산진적첩발(張浦山眞蹟帖跋)

헌종 15년 기유(1849), 64세, 지본묵서, 18.0×25.4cm, 지본수묵, 25.4×18.0cm, 간송미술관 소장

성추
(星秋)

이재심정
(彝齋審定)

해내존지기
(海內存知己)

此是倪黄以後真諦
神髓不可長示人且于
金勿傳非真人

東海振環平
生珍玩

此奉得海士痾甚時書付
家人遺託者今逆遠歸
重見於万死之餘雖
時月名位如昨在稍作
宛若平生今主病歡懌
惘之藤花處惆云之沒少
又起於此雖千百人亦如是

와 경위 및 작가의 별호, 이름과 나이까지 상세히 밝혀놓았다. 완벽한 끝마무리다. 작가가 마음먹고 그려냈음을 짐작하게 하는 대목이다.

그래서 추사는 이 화첩을 보물처럼 아끼며 평생 끼고 살았던 모양이다. 이 〈장포산진적첩발〉은 추사가 제주도 귀양지에서 예산 고향집으로 이를 돌려보내며 써넣은 글과 귀양이 풀려 고향집으로 돌아와 다시 이어 써넣은 글에서 그 내용을 확인할 수 있다.

추사 친필 발문 뒤에는 '해내존지기(海內存知己)'라는 추사의 흰 글씨 네모 인장이 찍혀 있고 그 왼쪽에 '이재심정(彛齋審定)'이라는 붉은 글씨 네모 인장이 찍혀 있어 이재 권돈인의 심정(審定, 감상)도 거친 사실을 확인할 수 있다. '성추(星秋)'라는 붉은 글씨 네모 인장은 이 화첩이 옹방강(翁方綱, 1733~1818)의 막내 자제인 성원(星原) 옹수곤(翁樹崑, 1786~1815)을 통해 추사에게 전해진 사실을 시사한다.

그림 20 〈산촌적설(山村積雪)〉, 장경, 《장포산진적첩(張浦山眞蹟帖)》, 1750년, 지본수묵, 18.0×25.4cm, 간송미술관 소장

9. 화악 대사 진영을 찬하다(華嶽大師影讚)

華嶽 不欲留影, 余爲作華嶽二大字, 以代影, 華嶽 笑而許之. 今此華嶽之影, 非華嶽 本意, 其門徒之必欲留影, 何哉.

余嘗見如來栴檀瑞相, 卽優塡王所造. 如來照影於水而爲之, 故衣紋 皆作水紋, 其爲 如來眞相無疑. 如來常以爲三十二相覓我, 非我弟子也. 然而 以瑞像許優闐王, 少無 擬議商量, 直截如心印之相傳, 何哉. 此是八萬四千方便之一, 亦理無礙, 事無礙耳.

華嶽之影, 卽一栴檀瑞相之義, 今以非華嶽之本意爲說, 亦屹華嶽本意. 余嘗以爲丹 霞 燒木佛 大是可笑. 未知 此木佛之外, 更有 何眞佛耶.

噫. 華嶽之影兮, 月白徹底, 花紅透頂.

金狗中秋 勝蓮老人 漫題.

화악이 진영을 남기려 하지 않기에 내가 '화악(華嶽)'이란 큰 두 글자를 써서 진영을 대신하자 하니, 화악이 웃으면서 이를 허락하였다. 지금 이 화악 진영은 화악의 본의가 아니건만 그 문 도들이 반드시 진영을 남기려 하니 어째서인가?

내 일찍이 여래의 전단서상(栴檀瑞相)을 보았는데 곧 우전왕이 만든 것이었다. 여래가 그림자 를 물에 비추어 만들었으므로 옷 무늬가 모두 물결무늬를 짓는다 하니, 그 여래의 참모습이 됨 은 의심이 없다. 여래는 늘 32상으로 나를 찾는다면 나의 제자가 아니라고 했다. 그런데 서상 (瑞像)으로 우전왕에게 허락하면서 조금도 의논하거나 생각함이 없고 직절(直截)하기가 마치 심인(心印)을 서로 전하듯 했으니 어째서인가. 이는 팔만사천 방편 가운데 하나이며, 또한 이 무애(理無礙, 원리에 걸림이 없음)이고 사무애(事無礙, 현상에 걸림이 없음)일 뿐이다.

화악의 진영은 곧 전단서상의 뜻과 한가지이니, 지금 화악의 본의가 아니라고 말한다면 또한 화악의 본의에서 벗어난다. 나는 일찍이 단하(丹霞)[13]가 목불을 태운 것을 크게 가소롭다고 여 겼었다. 이 목불 이외에 다시 무슨 진짜 부처가 있겠는가.

아! 화악의 모습이여, 달은 바다까지 희고, 꽃은 꼭지까지 붉구나.

경술년(1850) 중추에 승련 노인이 붓가는 대로 쓰다.

華嶽大師影讚(華嶽大師影讚)

철종 1년 경술(1850) 중추(8월) 65세, 목각 현판, 29.7×131.8cm, 경북 김천 직지사 성보박물관 소장

원래는 경북 문경 김룡사(金龍寺) 대성암(大成庵)에 〈화악당 지탁대사 진영(華嶽堂知濯大師眞影)〉^{그림21}과 함께 전해오던 현판이다. 추사 65세 때인 철종 1년 경술(1850) 중추(8월)에 썼다고 연기를 분명히 밝히고 있어 추사체 편년에 없어서는 안 될 귀중한 자료다. 더구나 '승련 노인(勝蓮老人)'의 관서(款書)가 나란히 씌어 있어 추사가 제주 해배 후에 상경하여 북청으로 다시 유배 가기 전까지(1849년 윤6월부터 1851년 7월 22일까지) 용산과 마포 일대의 한강 주변을 떠돌며 살던 시기인 소위 강상(江上) 시기에 이 별호를 주로 썼을 것이라는 추측을 사실로 확인시켜주고 있다.

서체는 저수량체의 행서 필법을 근간으로 전한 〈동용서〉¹⁴와 후한 〈예기비〉 및 북송 휘종(徽宗)의 수금서(瘦金書) 필의까지 융합하여 청경유려(淸勁流麗)한 특징을 보이는 행서체다.

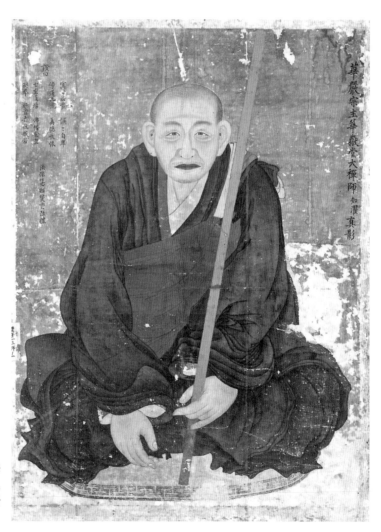

그림21 〈화악당 지탁대사 진영(華嶽堂知濯大師眞影)〉, 조선 후기, 견본채색, 113×83.3cm, 직지사 성보박물관 소장

10. 수운(岫雲) 유덕장(柳德章) 묵죽(墨竹) 제발(題跋)

岫雲竹 勁蒼古拙, 腕下具金剛杵. 當於灘隱遜一籌, 至於近日淺徒, 皆懸絕, 不可批擬. 但其布置窘於八幅, 稍欠板刻. 然近日自謂變活無方, 直一脆艸之於百尺勁幹, 不可易看耳.

老蓮題.

수운〔岫雲, 유덕장(柳德章)〕[15]의 대나무는 굳세고 무성하면서도 고졸(古拙)하니 팔목 아래 금강저(金剛杵)를 구비했다. 탄은〔灘隱, 이정(李霆)〕[16]에게는 한 등급 양보해야 하지만, 근래의 천박한 무리에게 이르러서는, 모두 현격한 차이가 있으니, 비교할 수가 없다.

다만 그 포치(布置)가 여덟 폭 병풍으로 하기에는 군색하고, 나무 판에 새긴 듯하다는 점이 약간 흠이다. 그러나 요즘 '변화시켜 살리는 데는 일정한 방법이 없다'고 스스로 말하면서, 강한 줄기에 힘없는 이파리만 두고 있으니, 쉽게 볼 수 없다.

노련이 제함.

吾東專工墨竹, 畵科品在山水上.(此是三百年以前 院試舊法.) 嘗見虛舟畵竹, 勁健古雅, 與石陽似爲甲乙. 岫雲竹法, 是虛舟 石陽一派相傳者. 東土之入中國, 以岫雲竹敗紙, 裹包以去. 張風子見之大驚, 亟要去裝池, 懸壁見稱, 具眼如此.

老蓮又題.

우리 동쪽 나라에서는 묵죽을 전공하면, 화과의 등급이 산수보다 위에 있었다. (이는 삼백 년 이전 화원 시험의 옛 법도이다.) 일찍이 허주〔虛舟, 이징(李澄)〕[17]가 그린 대를 보았었는데, 굳세고도 고아(古雅)해서 석양정〔石陽正, 이정(李霆)〕과 갑을이 될 만하였다. 수운의 죽법(竹法)은 허주와 석양 일파에서 전래되어온 것이다.

동쪽 나라 선비가 중국에 가면서 수운이 대 그리다 버린 종이로 짐을 싸 갔다. 장풍자〔張風子, 장도악(張道渥)〕[18]가 보고 깜짝 놀라 간절히 달라고 해 가지고 가더니 장황을 하여 벽에 걸어두고 보면서 칭찬하였다 한다. 안목이 있으면 이와 같다.

노련이 또 제하다.

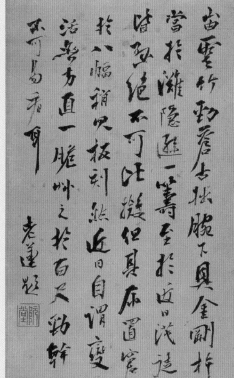

岫雲（완당 阮堂）

수운(岫雲) 유덕장(柳德章) 묵죽(墨竹) 제발(題跋)

헌종 15년 기유년(1849)~철종 2년 신해년(1851)경 글씨, 64~66세, 병풍 8폭 중 2폭, 견본수묵, 54.9×30.6cm, 지본묵서, 95.0×30.6cm, 화정박물관(和庭博物館) 소장

진경시대 묵죽의 대가인 수운(岫雲) 유덕장(柳德章, 1675~1756)의 8폭 묵죽 병풍 중 두폭이다. 〈순죽(筍竹, 죽순과 대나무)〉과 〈설죽(雪竹, 눈 쌓인 대나무)〉인데 비단 바탕에 수묵으로 그렸고 '수운옹사(岫雲翁寫, 수운옹이 그리다)'라는 관서가 씌어 있다.

추사의 고졸험경(古拙險勁, 예스럽고 어수룩하며 험상궂고 굳셈)한 필법으로 보나 '노련(老蓮)'이란 별호 관서로 보아 추사가 64세에서 66세 사이에 수운의 묵죽 8폭 병풍을 동시에 감상하고 그 제발을 별지에 써서 각 그림마다 상단에 합장하여 서화합벽(書畵合璧)을 이루어놓은 것이라 생각된다. '완당(阮堂)'이라는 붉은 글씨 네모 인장이 각 폭에 낙관으로 찍혀 있다.

〈순죽〉에서는 탄은(灘隱) 이정(李霆, 1554~1626)보다는 한 수 아래지만 근래 속된 화가들과는 비교할 수 없다고 칭찬하였다. 이는 진경문화의 조선 고유색을 부정적인 시각으로만 보려 들었던 추사에게 큰 변화가 있었음을 시사한다. 노년에 자각한 자존적 회귀의식의 발로 현상은 아닐지 모르겠다. 그러나 8폭 병풍의 포치(布置)가 군색하고 화법이 판박이처럼 경직된 흠을 예리하게 지적하였다.

〈설죽〉에서는 탄은과 허주(虛舟) 이징(李澄, 1581~1653)의 묵죽이 경건고아(勁健古雅, 굳세고 힘차며 예스럽고 우아함)한 조선 죽의 특징을 보이는데 수운의 묵죽도 그 일파에서 전래돼 내려온 것이라 지적하고 있다. 조선 묵죽의 독자적 우수성을 인정한 것이다.

이어서 조선 선비가 중국에 사신으로 가면서 수운이 대 그리다 버린 종이로 짐을 싸 갔는데 청나라 시 · 서 · 화 삼절로 꼽히던 장풍자(張風子) 장도악(張道渥, 1757~1829)이 우연히 이를 보고 깜짝 놀라 달라고 간청하여 가져다 장황(粧䌙, 그림을 보호하기 위해 비단, 종이 등을 바르는 것)하여 벽에 걸어두고 칭찬을 아끼지 않았다는 고사를 소개하며 중국 명화가의 안목을 빌려 수운 묵죽의 우수성을 밝히고 있다.

11. 마음을 가지런하게 함(齊心)

禪偈非佛, 理障非儒. 心之孔嘉, 其言藹如.

선게(禪偈)는 불법(佛法)이 아니고, 이장(理障)은 유학(儒學)이 아니다. 마음이 매우 기뻐야 그 말

이 나긋나긋하다.[19]

청나라 대시인 원매(袁枚, 1716~1797)[20]의『속시품(續詩品)』「제심(齊心)」을 베껴 쓴 내용 중 맨 마

지막 구절이다. 전문은 다음과 같다.

시는 북과 거문고 같아서, 소리마다 마음을 나타낸다.

마음은 사람의 소리통이 되니, 참된 가운데서 밖으로 모습을 드러낸다.

내 마음이 맑고 편안하면 말이 화기(火氣)가 없고, 내 마음이 심란하면 독자는 눈물을 흘린다.

선종의 게송은 불법이 아니고, 이학의 장애는 유학이 아니다.

마음이 매우 기뻐야 그 말이 나긋나긋하다.

(詩如鼓琴, 聲聲見心. 心為人籟. 誠中形外. 我心清妥, 語無煙火,

我心纏綿, 讀者泫然. 禪偈非佛, 理障非儒. 心之孔嘉, 其言藹如.)

추사가 1851년 7월 22일 진종조례론(眞宗祧禮論)의 배후 발설자로 몰려 북청으로 귀양 가기 전에

당시 사림들의 융통성 없는 예론에 실망하고 쓴 내용이라고 생각된다. 예서 필의가 있는 노련한 추

사 행서체 글씨이다. '완당(阮堂)'이라는 세로 긴 네모 인장은 필획이 가는 붉은 글씨이다.

제심(齊心)

철종 2년 신해(1851), 66세, 지본묵서, 각 25.3×14.4cm, 간송미술관 소장

완당
(阮堂)

12. 지빠귀 시 이야기 두루마리(百舌詩話軸)

百舌野中得氣高, 邨花欲萼柳將濤. 小窓白日猶佳境, 宿食飛鳴莫漫勞.

百種鶯鶯燕燕聲, 聲聲具足自天成, 老人不是機心者. 雕鎈春風最有情.

尋常凡鳥亦來親, 者個天機必近人. 舌相似參消息妙, 聖知君子道長辰.

백설(百舌, 지빠귀)²¹은 들 가운데서 기운 드높고, 마을 꽃 움트고 버들잎 물결치려 한다.

작은 창 밝은 해 그도 좋거늘, 자고 먹고 날며 울기 애쓰지 마라.

백 가지 꾀꼬리 제비들 소리, 소리소리 갖추니 저절로여라.

노인은 해칠 맘 없는 자이니, 새장에 봄바람 가장 정답다.

심상한 보통 새라도 또 와서 친하긴 하나, 이놈은 천성으로 반드시 사람을 따른다.

혀 모양 사라졌다 자라나는 신묘한 이치, 성인이 동짓날 양기 발생 아는 것 같네.

百舌冬至始有聲, 夏至遂無聲, 是陽鳥也. 一陰生後無舌, 甚可慨也. 余特爲此解. 且
聲者有足以感發, 前人竟無一及於此義, 反有譏誚其多. 所居近野多此鳥, 使邨童
輩, 以此詩爲媒而求之. 鳥必有喜, 而來親者耳. 老阮書爲彦收. 下澓田舍春日

백설은 동짓날에 비로소 소리를 내고 하짓날에는 드디어 소리가 들어가니 이는 양조(陽鳥)이
다. 한 가닥 음기(陰氣)가 생긴 후에 소리가 없어지니 심히 개탄할 만하다. 나는 특히 이를 위해
해명한다. 또 소리라는 것이 족히 느낌이 일게 함이 있는데 옛사람들은 이런 뜻에는 하나도 언
급하지 않고 도리어 그 많은 것만을 조롱하였다. 내가 사는 가까운 들판에 이 새가 많으니 촌
아이들로 하여금 이 시로써 매개를 삼아 그것을 구해보게 하련다. 새는 반드시 기쁘게 와서 친
하는 놈이 있으리라.

노완(老阮)이 언수(彦收, 누구의 자(字)인지 미상)를 위해 쓴다.

하손(下澓)²² 시골집 봄날에.

『완당선생전집』권10 「백설조를 읊다. 서와 아울러 3수(詠百舌鳥. 並序三首)」에 실려 있는 시 3수
를 그대로 써놓은 시고(詩稿)다. 그러나 시 앞에 붙인 서문 대신 시 뒤에 발문을 붙이고 있어 동일 시
고의 원본이 아님을 알 수 있다. 비교해보기 위해 문집에 실린 서문을 다음에 옮겨놓겠다.

백설시화축(百舌詩話軸)

철종 3년 임자(1852년), 67세, 지본묵서, 27.6×357.0cm, 간송미술관 소장

완당인
(阮堂印)

百舌野
中日氣
高柳飛
冶蕩柳
將濤小
宜日日
稚雀境
宿食飛
鳴鳥莫灣
勞

百種鶯
之一燕
之
聲數
具足

百舌冬至
始有聲
夏至遂無
聲是
陽鳥也一
會生後無
舌甚可慨
也余特為
此解且
聲者有
之以感發
前人竟無

崔生所居南川, 川上 多百舌鳥. 使求之, 以此三詩爲媒. 百舌每夏至無聲, 自冬至始
聲, 是亦陽鳥也. 一陰生後無聲者, 似若與陰陽相消息, 凡鳥之所未有也. 前人賦百
舌者, 未有及此, 反有譏之者. 余深有所感發, 爲作此冤詞, 以解之.

최생이 사는 곳인 남천(南川) 냇가에는 백설조(百舌鳥, 지빠귀)가 많다고 한다. 이 시 3수를 매개
로 삼아 이를 구하게 하였다. 백설은 매양 하지에 소리가 없다가 동지로부터 비로소 소리를 내
니 이 역시 양조(陽鳥)이다. 한 가닥 음기(陰氣)가 생긴 후에 소리가 없는 것은 마치 음양이 서로
사라졌다 자라나는 것과 같으니 보통 새는 있지 않은 바이다.

옛사람들이 백설을 읊은 것은 이를 언급하지 않고 도리어 그를 조롱하는 것만 있었다. 내가 깊
이 느낌이 이는 바가 있어 이 원사(冤詞)를 지어 이를 해명한다.(『완당선생전집』권10)

발문과 서문이 내용은 비슷하지만 서로 다른 표현인 것을 한눈에 알아볼 수 있다. 써주는 대상을
서문에서는 남천(南川)에 사는 최생(崔生)이라 하고 발문에서는 언수(彦收)라 했으니 합치면 최언수
가 되어 누구인지 알 수 있는 길이 한층 가까워진다.

"늙은 완당이 하손의 시골집 봄날에 쓴다." 했는데 이 시화(詩話)를 추사의 둘째 아우인 산천(山
泉) 김명희(金命喜, 1788~1857)[23]가 옮겨서 《완당일가묵첩(阮堂一家墨帖)》을 꾸미면서 이 시가 추사
의 북청 유배 시절에 짓고 씌어진 사실을 발문으로 밝히고 있다. 1854년에 쓴 발문의 내용은 이렇다.

백씨가 북청의 적소(謫所)에 있을 때 우연히 이 글을 지었다. 조카 상우(商佑)가 나에게 이를 보
이며 글을 부탁하는데, 병든 눈으로 글씨를 잘 쓸 수 없어 거칠고 엉성하니 부끄럽기만 하다.
백씨는 일찍이 글을 짓지 않았으며 우연히 지은 것마저도 보관하지 말라고 했는데, 상우가 이
를 써서 보관하려 하는 것은 그 뜻이 가상하다 하겠다. 외진 언덕 초췌한 삶 속에서도 원망과
수심의 정이 글 속에 털끝만큼도 나타나 있지 않으니, 자손들은 소장하는 것만을 능사로 삼을
일이 아니라 이러한 뜻을 더욱 높이지 않으면 안 될 것이다.'(과천문화원,『붓 천 자루와 벼루 열 개
를 모두 닳아 없애고』, 2005, p. 214)

이로 보면 간송미술관 소장〈백설시화축(百舌詩話軸)〉은 추사 친필의 초고본임이 분명하다 하겠다.
호방장쾌(豪放壯快, 기개 있고 털털하며 씩씩하고 쾌활함)한 황산곡(黃山谷)풍그림22의 행서에 청경예
리(淸勁銳利, 맑고 굳세며 베일 듯 날카로움)한 수금서(瘦金書)풍의 행서기를 더하고 경쾌유려한〈예

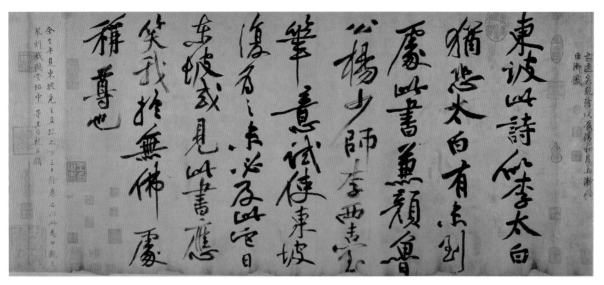

그림 22 〈황주한식시권발(黃州寒食詩卷跋)〉, 황정견(黃庭堅), 북송(北宋), 1100년, 지본묵서, 34.3×64.0cm, 대만 국립고궁박물원 소장

기비(禮器碑)〉[24]풍의 팔분에서 필의로 거침없이 써나가니 자유분방하고 졸박청고(拙樸淸高, 어수룩하고 순박하며 맑고 고상함)한 기상이 변화무쌍한 글자와 글줄 사이에 넘쳐난다.

점획(點劃)과 결구(結構) 및 포치(布置)의 서법 3대 요건이 모두 묘경(妙境)에 이르러 가히 묘품(妙品)에 이르렀다 할 만한 명작이다. '노완(老阮)'이란 호를 북청 시절부터 쓰고 있던 사실을 이 작품에서 확인할 수 있다. '완당인(阮堂印)'이라는 흰 글씨 네모 인장이 말미에 찍혀 있다.

13. 매화를 찾아서(探梅)

怡堂鑒

尋花不惜命, 愛雪常忍凍. 三爲郡太守, 淸似於陵仲.

阮堂.

이당(怡堂)[25] 보게

꽃 찾아 목숨 아끼지 않고, 눈 사랑에 늘 얼어 지낸다.

세 번 군태수(郡太守)에, 맑기는 오릉중자[26] 같아라.

완당(阮堂).

추사 생질서(甥姪婿)이자 문하 제자인 이당(怡堂) 조면호(趙冕鎬, 1803~1887)가 추사 문하에 자주 드나들며 가르침을 받던 시기는 추사 말년의 과천 시기(1852~1856)이다. 아마 이 글씨도 그 시절에 써 받았을 것이다.

팔분에서 필의로 행서를 마음먹은 대로 써내던 추사 만년 행서체의 특징을 두루 갖추고 있기 때문이다. 이 글씨에서는 후한 〈장천비(張遷碑)〉(78쪽 참조)풍의 팔분예서 필의가 짙게 느껴져 군세고 어수룩한 면모가 돋보인다. '추사(秋史)'의 흰 글씨 네모 인장을 낙관으로 찍었다.

옹방강 학파에서 존숭의 대상으로 삼던 동파(東坡) 소식(蘇軾, 1036~1101)[27]의 시「증이방직탐매(贈李邦直探梅, 이방직에게 드리는 매화를 찾아서)」를 그대로 옮겨 쓴 내용이다. 이 시는 북송 철종 원우(元祐) 2년(1087) 인일(人日, 음력 정월 초이렛날)에 썼다 했다.(『동파전집(東坡全集)』「보유(補遺)」권1)

추사는 이 시를 통해 이당과 시정(詩情)을 공감할 수 있다고 생각하였기 때문에 그대로 옮겨 써주 었던 모양이다.

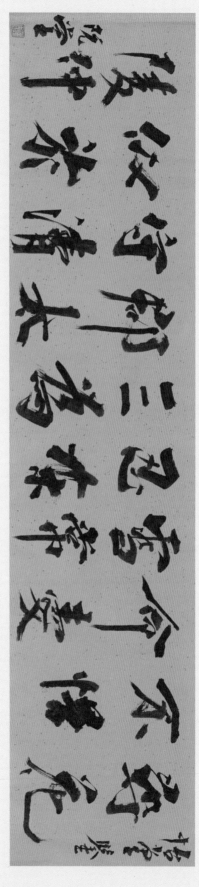

탐매(探梅)
철종 4년 계축(1853), 68세, 지본묵서, 29.0×125.9cm, 간송미술관 소장

14. 시골집 벽에 쓰다(題村舍壁)

禿柳一株屋數椽, 翁婆白髮兩蕭然.

不過三尺溪邊路, 玉蜀西風七十年.

몽둥이 버드나무 한 그루에 집은 서까래 몇 개,

백발의 영감 할멈 둘 다 쓸쓸하기만.

석 자도 되지 않는 시냇가 길 옆에서,

옥수수 서풍과 칠십 년이었다네.

路旁邨屋在蜀黍中, 兩翁婆熙熙自得. 問翁年幾何. 七十. 上京否. 未曾入官. 何食. 食蜀黍. 余於南北萍蓬, 風雨飄搖. 見翁聞翁語, 不覺窅然自失.

길 옆 시골집이 옥수수 가운데 있는데 두 영감 할멈이 즐겁게 지내고 있다. 노인네 나이가 몇이냐 물으니 일흔이라 한다. 서울에는 올라가지 않았었냐고 묻자 일찍이 관청에도 들어가지 않았었다고 한다. 무얼 먹느냐 하니 옥수수를 먹는다 한다. 나는 남북으로 떠돌아다니며(제주도 대정과 함경도 북청 유배) 비바람에 휩쓸렸었다. 노인을 보고 노인 말을 듣자 나도 모르게 멍하니 정신이 없다.

추사는 철종 3년(1852) 임자 8월 14일에 북청 유배가 풀리자 1824년 부친 김노경이 마련해둔 과천 청계산 옥녀봉 아래의 묘막(墓幕) 과지초당(瓜地草堂)으로 돌아와 살 수밖에 없었다. 67세의 추사가 과지초당에 도착한 것은 10월 9일이었다. 이후 추사는 귀양살이와 다름없는 고단한 삶을 이 과지초당에서 살다가 철종 7년(1856) 10월 10일 71세로 돌아간다.

충의 가문이자 왕가 외손의 후예인 명문가에서 태어나 학문과 예술로 조선은 물론 중국에 까지 20대부터 명성을 떨쳐 세상의 부러움을 한 몸에 받는 영광을 누리던 추사가 외척 안동 김씨와 세도 다툼에서 패하여 55세부터 남쪽 바다 끝 제주도 대정에서 9년 동안 귀양 살고, 다시 66세부터 67세까지 북쪽 땅끝 북청에서 1년 귀양 살다 왔으니 사람이 겪을 수 있는 온갖 영욕을 다 겪었다 할 수 있다.

이에 추사는 명예와 권세를 추구하며 학문과 예술의 성취를 궁극의 목표로 삼고 살아온 자신의

제촌사벽(題村舍壁)
철종 5년 갑인년(1854)경, 69세,
미표구, 지본묵서, 30.8×11.0cm,
예산 추사 종가 소장,
국립중앙박물관 기탁. 보물 547호

일생이 부질없게 느껴졌던 모양이다. 그래서 몇 칸 초가집에서 칠십 평생 부부가 해로하며 옥수수 농사를 짓고 산 평범한 생활을 차라리 부러워하는 심정을 즉흥시로 휘둘러 써내었다.

글씨는 수금서(瘦金書)풍의 경쾌유려한 행초체에 〈한중태수축군개통포사도마애각기〉(58쪽 참조)에서 보인 고예(古隷) 필의를 더하여 청경고졸(淸勁古拙, 맑고 굳세며 예스럽고 어수룩함)한 특징을 보이는 만년 추사체이니 69세쯤에 짓고 쓴 것이 아닌가 한다.

15. 춘풍 · 추수(春風秋水) 행서 대련(行書對聯) 습작

春風大雅能容物,

秋水文章不染塵.

車渠薦紳章甫甫甫紳辛.

上之五年十一月己巳.

봄바람처럼 큰 아량은 만물을 용납하고,

가을 물같이 맑은 문장 티끌에 물들지 않는다.

거거(車渠), 천신(薦紳), 장보(章甫).

주상이 즉위한 지 5년 되는 11월 기사일.

(철종 5년, 1854년 갑인 11월 4일이 기사일이다. 추사 69세)

 간송미술관 소장본 〈춘풍 · 추수 행서 대련〉(222쪽 참조)의 예습본이다. 간송본은 명교(明橋) 상유현(尙有鉉, 1844~1923)이 13세 때인 1856년 봄에 봉은사로 71세의 추사를 뵈러 갔을 때 써놓은 것을 보았었다는 행서 대련으로 추정되어 71세 작으로 알려지고 있다. 예서 필의가 있는 행서로 평담천진(平淡天眞, 고요하고 깨끗하며 자연 그대로 진실함)하고 경쾌전아(輕快典雅, 경쾌하며 법도에 맞고 우아함)한 특징이 보인다.

 두 본을 비교하면 이 종가 연습본은 예서 필의가 두드러지지 않아 필획이 유연(柔軟, 부드럽고 연함)할 뿐 결구와 운필법은 완전 동일하다. 연습본은 크기가 33.3×7.0센터미터, 간송본은 130.5×29.0센터미터라서 거의 4배 차이가 난다. 간송본이 웅장하게 느껴지는 이유다. 이어지는 다음 폭 말미에 '상지오년 십일월 기사(上之五年十一月己巳)'라는 연기가 적혀 있는데 이는 철종 5년(1854) 11월 4일 기사(己巳)에 해당하는 날이라 이날 쓴 것이 분명하다.

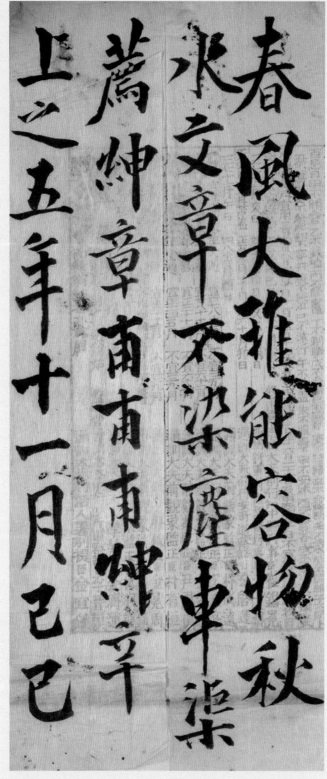

춘풍 · 추수(春風秋水) 행서 대련 습작

철종 5년 갑인(1854) 11월 4일 기사(己巳), 69세, 미표구, 지본묵서,
33.3×7.0cm, 예산 추사 종가 소장, 국립중앙박물관 기탁, 보물 547호

16. 문형산 글씨를 논함(論文衡山書)

文衡山書眞贗寂多, 必得其眞蹟, 始見其神理. 如坊刻俗本, 皆惡札, 切不可近. 蓋其書, 得瘦金書之妙, 卽如西漢銅筩書, 瘦勁踈直. 非深於書者, 不能窺其藩也. 晚年又專習山谷書, 直造山陰門庭. 但欠一變, 如董之一切解脫, 變現無方, 所以董之過文耳. 見今內府所收鍾王眞迹, 皆文之殘膏剩馥也. 我東雖安平, 石峯, 擧不能夢見此一絲一豪, 何以傲衡山也. 皆無佛處稱尊, 南粤之自大而已. 仙客又書.

문형산(문징명)[28] 글씨는 진짜와 가짜가 가장 많으니, 반드시 그 진적을 얻어야만 그 신묘한 이치를 볼 수 있다. 시장에서 새긴 통속본 같은 것들은 모두 몹쓸 글씨들이니 절대로 가까이해서는 안 된다. 대체로 그 글씨는 수금서(瘦金書)[29]의 오묘함을 터득했으니, 서한(西漢) 시대 동용(銅筩)[30]의 글씨처럼 마르고 굳세며 성글고 곧다. 글씨에 깊지 않은 사람이라면 그 울타리를 들여다볼 수 없다.

만년에 또 오로지 황산곡(黃山谷, 황정견(黃庭堅)[31] 글씨를 익히고 곧장 왕희지(王羲之)[32]의 문정으로 나아갔다. 다만 싹 달라지지 못했으니 동기창(董其昌)[33]이 일체에서 벗어나는 것처럼 변화해 나타낼 방도가 없었다. 그 때문에 동기창이 문징명보다 뛰어나다고 할 뿐이다. 지금 내부(內府)에서 거둬들인 바의 종요(鍾繇)[34]와 왕희지 진적을 보면 모두 문징명이 남긴 보물들이다. 우리 동쪽 나라에서는 비록 안평대군(安平大君)[35]이나, 한석봉(石峯, 한호(韓濩)[36]이라 해도 모두 꿈에서도 이 한 오라기 한 터럭을 보지 못했을 텐데, 어떻게 문징명에게 오만하겠는가. 모두가 부처 없는곳에서 세존(世尊)을 일컫고, 남월(南粤, 남방 오랑캐)이 스스로 크다고 하는 격일 뿐이다. 선락이 또 쓰다.

명나라 남종 문인화의 거장인 형산(衡山) 문징명(文徵明)이 시·서·화를 모두 잘했는데, 글씨는 북송 휘종의 수금서법(瘦金書法)을 터득하여 마르고 굳세며 성글고 곧은 특징이 있다. 이는 전한(前漢) 동용(銅甬) 글씨 서법을 계승한 것이니 이 사실을 알아야 문징명 글씨의 진위를 감정할 수 있다.

또한 만년에는 북송의 산곡(山谷) 황정견의 글씨를 익히고 동진(東晉) 왕희지 글씨로 나아갔으나 독창성은 부족하여 자기화는 동기창에 뒤진다. 이런 서법의 각체들은 역대 명필 진적의 소장 학습이 있었기 때문에 가능한 것이었다. 이것이 불가능했던 조선 명필들이 어떻게 문징명 글씨를 깔볼

文衡山書真鴈寂多必淳其真蹟始見其神理
如揚斟俗本皆毀札拟不可近盖其書勁練直
如西漢銅富書瘦瘦金書之妙即非深於書者末
僦窺其藩也晚年一又壽習山谷書直造山陰
門庭但欠一變如董之一十餘脫慶現無方所
以董之過也文每一見今内府所收鍾王眞忘皆
文之殘專副醜也我東輒尖平吉峯奉不能多見此
一線一家何以傲衡山也皆無偉禝尊南嶺之自
失电仙雲又書

논문형산서(論文衡山書)

철종 6년 을묘년(1855)경, 70세, 지본묵서, 24.1×89.8cm, 영남대학교 박물관 소장

완당인
(阮堂印)

수 있겠느냐는 내용이다.

글씨는 논서(論書)의 내용대로 전한 동용의 수금서체로 써서 문징명 글씨의 진면목을 과시하려 했는데 문징명 글씨보다 훨씬 더 수금서 필법의 진수를 잘 드러내고 있다. 전한 고예법을 서예의 근간으로 삼고 역대 중체의 특장을 융합하여 추사체를 이루어내려는 추사의 의도가 완성 단계에 이르렀음을 보여주는 글씨이다. 그러니 70세쯤에 짓고 쓴 글이 아닌가 한다.

'완당인(阮堂印)'이라는 희고 붉은 글씨 네모 인장을 말미에 찍었는데 '완당'은 흰 글씨이고 '인'은 붉은 글씨이다. 흔히 쓰지 않던 인장이다. '선락(仙䕙)'이란 관서도 다만 〈불이선란(不二禪蘭)〉(522쪽 참조)에서만 보이는 별호이다.

17. 해붕 대사 진영에 제함(題海鵬大師眞影)

海鵬之空兮, 非五蘊皆空之空, 卽空卽是色之空. 人或謂之空宗, 非也. 不在於宗. 又
或謂眞空, 似然矣. 吾又恐眞之累其空, 又非鵬之空也. 鵬之空 卽鵬之空, 空生大覺,
是鵬之錯解, 鵬之空之獨造獨透, 又在錯解中. 當時一庵 栗峰, 華岳 畸庵 諸名宿,
各有見識, 與鵬相上下, 其於透空, 似皆後於鵬之空. 昔有人云, '禪是大溈詩是朴,
大唐天子只三人.' 鵬是大唐天子禪也耳. 尙記鵬眼細而點, 瞳碧射人. 雖火滅灰寒,
瞳碧尙存. 見此三十年後落筆, 呵呵大笑. 歷歷如三角道峰之間.

해붕(海鵬)[37]의 공(空)은 오온개공(五蘊皆空)의 공이 아니라 곧 공즉시색(空卽是色)의 공이다. 사람들이 간혹 그를 공종(空宗)이라 일컫기도 하지만 아니다. 그는 종(宗)으로 삼는 데 있지 않았다. 혹은 진공(眞空)이라고도 하는데 그럴듯하다. 나는 또한 진(眞)이 그 공(空)에 누가 될까 무서워하노니 또한 해붕의 공이 아니다.

해붕의 공은 바로 해붕만의 공인데 공이 대각을 낳는다는 것은 해붕의 잘못된 해석이고, 해붕의 공이 홀로 이르러 홀로 꿰뚫는 것 또한 잘못된 해석 속에 있다. 당시에 일암(一庵),[38] 율봉(栗峰),[39] 화악(華岳),[40] 기암(畸庵)[41] 등 여러 명숙(名宿)들이 각각 견식이 있어 해붕과 서로 오르내렸지만, 그 공을 꿰뚫음에서는 모두 해붕의 공에 뒤지는 듯하다.

옛날에 어떤 사람이 "선(禪)은 대위(大溈),[42] 시(詩)는 주박(周朴)[43]이니, 대당 천자는 다만 세 사람이다(禪是大溈詩是朴, 大唐天子只三人)."라 했는데 해붕이 대당 천자 선일 뿐이다. 아직도 해붕이 눈을 가늘게 뜨고 반짝거리며 파란 눈동자로 사람을 쏘아보던 것이 기억난다. 비록 불이 꺼지고 재가 식어도 파란 눈동자만큼은 아직 남아 있으리라. 이분을 본 지 30년 뒤에 붓을 대는데 웃음이 크게 터진다. 삼각산과 도봉산 사이에 있는 듯 뚜렷하구나.

〈해붕당대화상 진영(海鵬堂大和尙眞影)〉의 우측 상단 흰 바탕 빈 칸에 추사가 친필로 영찬을 짓고 쓴 것이다. 전한 고예와 후한 팔분예서 및 해서와 행서 필법을 거침없이 융합하여 붓 가는 대로 써낸 글씨다. 졸박천진(拙樸天眞)하고 탈속무구(脫俗無垢)한 기품이 유감없이 드러나 공학(空學)에 정통한 해붕 대사의 영찬 글씨로는 손색이 없다 하겠다.

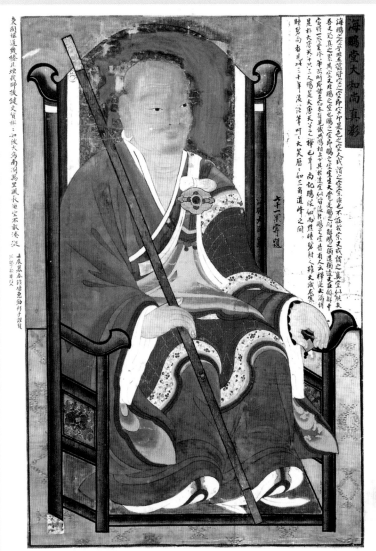

海鵬堂大和尚真影

海鵬之空非五蘊皆空之空即是色之空人或謂之空宗非也不極於宗丈武謂之真空似默矣
吾丈慈真之累其空丈非鵬之空也鵬之空所謂之空堂生天覺是鵬之箚鮮鵬之衛造佃遠丈在錯辭中
當時一歷棄隆筆盂時廬諸名佃各有見識與鵬相上下其拕遺空纵皆後悅鵬之空昔有人云禪是太滿詩
是朴攴唐天子六三人鵬是太唐天子之禪也耶尚記鵬眼佃而難瞳碧財人云禪大滅太寒
睛碧尚者見此三十年淩滾筆咀と大笑歷と如三角道峰之間

제해붕대사진영(題海鵬大師眞影)
철종 7년 병진(1856) 5월 초, 71세, 견본묵서, 전면 125×76.5cm, 전남 순천 선암사 성보박물관 소장

주(註)

1. 조용진(曹龍振. 1786~1826). 조선 창녕(昌寧)인. 자 운경(雲卿). 호 초재(蕉齋). 이조판서 조윤대(曹允大, 1748~1813)의 차자이고, 이조판서 조봉진(曹鳳振. 1777~1838)의 아우로 추사의 동갑 친구이다. 1811년 동지정사로 연경에 가는 부친 조윤대의 자제군관이 되어 10월 30일 연경으로 떠나는데, 추사가 다음 해로 다가온 스승 옹방강(翁方綱. 1733~1818)의 80세 생신(8월 16일)을 축하하기 위해 친필 글씨『무량수경(無量壽經)』과〈남극수성(南極壽星)〉등의 선물을 그 편에 부쳐 보낸다.

추사의 소개로 조용진은 옹방강의 제자가 되고 옹방강의 막내아들인 동갑의 옹수곤(翁樹崑. 1786~1815)과 친교를 맺고 돌아오는데, 옹방강 부자가 추사에게 보내는〈시암(詩盦)〉예서 현판과〈여송·이충(如松以忠)〉행서 대련 등 옹방강 글씨와 편지 등을 가지고 와서 추사에게 전한다. 추사는 연경으로 떠나는 조용진에게〈전별시(餞別詩)〉1폭을 옹방강 필법으로 써주었는데 이것이 바로 그〈전별시〉이다. 현재 국립중앙박물관에 소장돼 있다.

2. 유최관(柳最寬. 1788~1743). 조선 전주인. 자 순교(舜敎), 호 정벽(貞碧). 호조좌랑 유위(柳偉)의 현손. 통덕랑 유휘석(柳輝錫)의 제4자로 막내. 자하(紫霞) 신위(申緯. 1769~1847)의 제자. 묵죽법을 잘 계승하여 자하로부터 정벽(貞碧)의 호를 받았다 한다.

순조12년(1812) 임신 7월 18일에 자하가 토역진주겸주청왕세자책봉사(討逆進奏兼奏請王世子冊封使) 서장관으로 연경에 가면서 수행군관으로 발탁하여 동행해 갔다 오는데 이때 추사 소개로 옹방강을 찾아갈 때도 함께 다녀왔다.

거기서 옹방강과 사제 관계를 맺고 옹방강의 막내 자제인 옹수곤과는 형제의 의를 맺어 옹수곤으로 하여금 그 서재 이름을 '성추하벽지재(星秋霞碧之齋)'라 짓게 하였다. 옹수곤 자신의 자인 성원(星原)과 추사(秋史) 및 자하와 정벽이 늘 함께하는 서재란 뜻이다. 이후 귀국해서도 스승 자하와 함께 추사의 학문과 예술에 공감하여 뜻을 같이하였다.

3. 녹반(綠礬). 황산제일철. 녹색 염료로 쓴다.

4. 단목(丹木). 다목 또는 소목(蘇木)이라고도 한다. 콩과에 속하는 상록교목. 높이 5미터. 가시가 있다. 동인도 원산. 목재는 탄력이 있어 활 만드는 데 쓰고 속의 붉은 부분은 소방(蘇方)이라 하여 홍색 염료로 쓰며 소목(蘇木)이라 하여 약재로도 쓴다. 뿌리는 황색 염료로 쓴다.

5. 자금우(紫金牛). 자금우과에 속하는 상록활엽관목. 높이 30센티미터. 남해안과 그 도서 지역에 자생. 껍질을 자색 염료로 쓴다.

6. 천자(天子)의 거처를 금대(金臺)라 하니 연경(燕京)을 말한다.

7. 누구의 호인지 미상.

8. 대읍자(大邑磁)는 당 대(唐代)의 명요(名窯)인 사천성(四川省) 대읍현(大邑縣)에서 만들어낸 자기를 말하는
 것으로, 여기서 대읍자 고사라는 것은 두보(杜甫)의 시 「또 위씨 집에서 대읍자 사발을 빌리다(又於韋處
 乞大邑瓷碗)」를 가리킨다. 내용은 다음과 같다.

 "대읍에서 구운 자기 가볍고 단단하니, 두드리면 애옥(哀玉)처럼 금성(錦城)으로 소리 전한다.
 자네 집 흰 사발은 눈서리보다 더 하얀데, 급히 초가집으로 보내려니 가련하구나.
 (大邑燒瓷輕且堅 扣如哀玉錦城傳 君家白碗(盌)勝霜雪 急送茅齋也可憐.)"

9. 누구의 호인지 미상. 강위(姜瑋)의 자나 호일 듯.

10. 원(元) 고봉(高峯) 원묘(原妙, 1238~1295) 화상(和尙)의 어록(語錄)인 『고봉화상선요(高峯和尙禪要)』에 나
 오는 선게(禪偈). '海底泥牛嗰月走, 巖前石虎抱兒眠. 鐵蛇鑽入金剛眼, 崑崙騎象鷺絲牽.'에서 뽑
 아낸 구절.

11. 석의성(釋義誠, 1758~1839). 속성(俗姓) 김씨(金氏), 법호(法號)는 설암(雪嵒) 또는 영주(靈珠). 총지사(總持
 寺) 해암(海岩)에게 출가, 대흥사(大興寺) 완호(玩虎)의 법(法)을 이었다. 초의(草衣)의 법형(法兄).

12. 〈서악화산묘비(西嶽華山廟碑)〉. 섬서성 화음현(華陰縣) 서악묘(西嶽廟) 안에 있다. 후한 환제 연희(延
 熹) 8년(165) 4월에 세운 비로 서법이 호방장쾌하고 웅경고졸(雄勁古拙)하다. 죽타(竹坨) 주이존(朱彝尊,
 1629~1709)은 한예 제일이라 꼽고, 옹방강은 〈예기비〉를 제일로 삼아야 하지만 위로 전서에 통하고 아
 래로 해서에 통하여 전후 변화를 짐작하게 한다 했다.

 명 대까지는 원석이 남아 있었으나 가정(嘉靖) 34년(1555) 대지진으로 비석이 파괴되어 쪼가리도 남
 지 않았다. 파괴 이전의 탁본은 〈상구(商邱) 송씨본(宋氏本)〉, 〈화음(華陰) 왕씨본(王氏本)〉이 남아 있어
 현재 유행하는 탁본은 모두 이 두 계통의 모각본이다. 현존하는 비석은 전곤전(錢坤錢)의 중각비(重刻
 碑)이다.

13. 단하(丹霞, 739~824). 당 선사(禪師). 마조(馬祖) 도일(道一)의 제자 천연(天然)의 호. 낙양 혜림사(慧林寺)
 에서 추운 겨울날 목불(木佛)을 땔감으로 아궁이에 불 땐 일화로 '단하소불(丹霞燒佛)'의 공안(公案)이 나
 왔다. 시호는 지통(智通)선사. 탑호는 묘각(妙覺)이다.

14. 동용서(銅甬書). 전한 동종(銅鐘)의 용통(甬筒) 위에 새겨 쓴 글씨. 강경(强勁) 섬세(纖細) 유려(流麗) 경쾌
 (輕快)하여 수금서의 연원이 된 서법이라 한다.

15. 수운(岫雲) 유덕장(柳德章, 1675~1756). 조선 진주(晉州)인. 자 자고(子固), 호 수운(岫雲), 가산(茄山). 조선
 전기 묵죽 대가인 공조판서 유진동(柳辰仝)의 6대손. 묵죽 대가. 훈련대장 유혁연(柳赫然)의 종손(從孫).
 사간 유성삼(柳星三)의 막내아들. 유진동과 유혁연으로 이어지는 가법(家法) 위에 탄은(灘隱) 이정(李霆)

의 조선 묵죽법을 더하여 일가를 이룬 진경시대 묵죽의 대가. 만년으로 갈수록 사생적 필치가 돋보여 탄은 이후의 제일인자로 꼽는다. 간송미술관 소장 〈설죽(雪竹)〉, 〈통죽(簡竹)〉 등이 대표작이다. 벼슬은 수직으로 동지중추부사에 이르렀다.

16. 탄은(灘隱) 이정(李霆, 1554~1626). 조선 종실(宗室). 세종 현손. 임영대군 증손. 석양정(石陽正)을 거쳐 석양군(石陽君)에 봉해졌다. 자는 중섭(仲燮), 호는 탄은(灘隱). 조선 성리학을 이념 기반으로 하여 사생을 바탕으로 조선 고유의 묵죽화법을 창안한 조선왕조 제일의 묵죽 대가. 임진왜란 중 왜적의 칼에 맞아 오른팔이 끊어질 뻔했으나 이후에 필력이 검기(劍氣)를 극복하여 화품이 더욱 상승에 이르니 청신하고 강인한 불굴의 기백이 화면에 넘쳐나게 된다. 대표작으로는 간송미술관 소장 〈풍죽(風竹)〉과 《삼청첩(三淸帖)》을 꼽을 수 있다. 화훼·인물과 산수에도 능하였다.

17. 허주(虛舟) 이징(李澄, 1581~1653 이후). 조선 종실. 중종 제8왕자 익양군(益陽君)의 현손. 종실 화가인 학림정(鶴林正) 이경윤(李慶胤, 1545~1611)의 서자. 자는 자함(子涵), 호는 허주(虛舟). 종실 화가 집안에서 태어나 가학(家學)으로 그림을 익혀 산수·인물·영모·화훼·묵죽 등 여러 화과에 두루 통달했으나 특히 이금산수(泥金山水)에 뛰어나 독보적인 경지에 이르렀다. 간송미술관 소장 〈고사한거(高士閑居)〉와 〈강상청원(江上淸遠)〉은 대표적인 이금산수화이다.

　　종실 화가이면서도 화원(畵員)으로 출사하고 전통적인 조선 전기 화원화풍을 철저히 계승하여 북송 원체 화풍에 기반을 둔 특징적 묘사법을 구사하고 있다. 운두준(雲頭皴, 뭉게뭉게 일어나는 구름머리 모양의 둥근 필선. 산봉우리나 바위 형상을 표현하는 데 주로 쓴다.)의 산형(山形)과 추림법(錐林法, 송곳 모양으로 단순하게 나무를 그리는 그림법)과 해조묘(蟹爪描, 나뭇가지를 게 발처럼 구부러진 형태로 그리는 방법)로 묘사된 원근(遠近)의 수림(樹林) 표현이 그것이다. '각체에 능했고 법도를 어기는 일이 없었으나 자신만의 개성이 부족하여 화원의 그림에 머무르고 말았다'는 세평이 타당하다고 하겠다.

18. 장도악(張道渥, 1757~1829). 청 산서(山西) 부산인(浮山人). 자는 봉자(封紫), 수옥(水屋). 호는 죽휴(竹畦)·기려공자(騎驢公子). 벼슬은 지울주(知蔚州)에 이르렀다. 시(詩)·서(書)·화(畵)를 모두 잘하되 산수(山水)와 지두화(指頭畵)에 능하였다. 성품이 매인 데 없이 활달하여 사람들이 장풍자(張風子)라 불렀는데 곧 이로써 자호(字號)를 삼았다. 그림도 법식에 구애받지 않았으나 수윤(秀潤)한 기운이 넘쳐났다.

19. 정도(正道)는 지엽말단을 다투는 방식에 있는 것이 아니라 마음으로 근본을 터득하는 데 있다는 말.

20. 원매(袁枚, 1716~1797). 청나라 절강성 항주 전당인(錢塘人). 자는 자재(子才). 호는 간재(簡齋). 건륭(乾隆) 4년(1739) 진사(進士), 벼슬은 지현(知縣)에 그쳤다. 강녕(江寧) 소창산(小倉山) 아래에 집을 지어 수원(隨園)이라 이름하고 은거했다. 50여 년 동안 저작에 힘쓰고 여러 문사(文士)와 교유(交遊)했다. 시문(詩文) 모두 잘했으나 특히 시는 성령(性靈)을 주장하여 질탕한 느낌이 있다. 세상에서는 수원 선생(隨園先生)이

라 불렀다. 『소창산방집(小倉山房集)』, 『수원시화(隨園詩話)』, 『수원수필(隨園隨筆)』 등의 저서가 있다.

21. 백설(百舌)은 지빠귀의 한자 이름이다. 아름다운 소리로 잘 울며 백 가지 소리를 흉내 낼 수 있어서 얻은 이름이다. 종류도 많아 검은지빠귀, 붉은지빠귀, 호랑지빠귀, 흰귀지빠귀, 흰배지빠귀 등등이 있다. 5월 신록 속에서 백 가지 신비한 소리로 울음을 울어 마음을 들뜨게 하는 새가 바로 이 새다.

22. 하손(下潠)은 도연명이 귀향하여 농사짓던 곳의 지명. 『도연명집(陶淵明集)』 권3, '병진세 8월 중 하손 전사(田舍)'에서 참조.

23. 김명희(金命喜, 1788~1857). 자는 성원(性元), 호는 산천(山泉). 이조판서 김노경(金魯敬)의 차자. 추사 김정희의 둘째 아우. 순조(純祖) 10년(1810) 경오(庚午) 진사(進士), 창령현감, 강동현감을 지내다. 학문과 서예가 추사에 버금갔으나 형의 명성에 가려 빛을 못 보았다. 추사체를 따라 써서 소자(小字)는 서로 구별할 수 없을 정도였다. 1822년 동지겸사은사 정사인 부친 김노경의 자제군관으로 수행하여 연경에 가서 옹방강 문하의 고증학 및 금석학의 대가들과 친교를 맺고 돌아와 추사 고증학의 문호를 더욱 탄탄히 다지는 역할을 하였다. 오숭량(吳嵩梁)은 추사 3부자를 소식(蘇軾) 3부자에 비유하기도 했다.

24. 〈예기비(禮器碑)〉. 〈노상한칙조공묘예기비(魯相韓勅造孔廟禮器碑)〉. 후한(後漢) 환제(桓帝) 영수(永壽) 2년(156)에 노상(魯相)인 한칙(韓勅)이 공자의 덕을 사모하여 산동(山東) 곡부(曲阜)에 있는 공자의 사당을 수리하고 예기(禮器)를 만들어둔 것을 기념한 한칙의 기공비(紀功碑)다. 〈수공자묘기표(修孔子廟器表, 『集古錄』)〉·〈한명부공자묘비(韓明府孔子廟碑, 『金石錄』)〉·〈한노상한칙조공묘예기비(漢魯相韓勅造孔廟禮器碑, 『天下金石志』)〉·〈한칙조공묘예기비(韓勅造孔廟禮器碑), 『金石粹編』)〉 등의 여러 이름으로 불리는데, 줄여서 〈예기비〉라 한다.

　　이 비의 서체(書體)는 후한(後漢)의 예서〔隸書, 팔분서(八分書)〕체 중에서 그 형태가 가장 정리된 것으로 역대(歷代)의 평서가(評書家)들이 한(漢)의 팔분서(八分書) 중 제일의 신품(神品)으로 꼽는다. 높이 5자 6치, 폭 2자 5치 6푼. 비양〔비석의 앞면. 뒷면은 비음(碑陰)〕16항(行) 36자(字).

25. 조면호(趙冕鎬, 1803~1887). 123쪽, 주 10 참조.

26. 오릉중자(於陵仲子). 전국시대 초(楚)인 혹은 제(齊)인. 이름은 자종(子終). 세상에서는 진중자(陳仲子)라 일컬었다. 염사(廉士)로 초왕(楚王)이 그 현명함을 듣고 백금(百金)을 보내어 맞아들이려 하였으나 처(妻)의 충고를 듣고 이를 사절한 다음 피하여 남의 집 채마밭에 물 주는 일로 평생을 보냈다고 한다.

27. 소식(蘇軾, 1036~1101). 북송(北宋) 사천(四川) 미주(眉州) 미산(眉山) 사람. 자는 자첨(子瞻), 호는 동파(東坡). 순(洵)의 장자(長子). 부(父)·제(弟, 철(轍))와 더불어 삼소(三蘇)로 일컬어지며, 당송 8대가(唐宋八大家) 중의 한 사람으로 꼽히는 대문장가. 경전(經典)과 사서(史書)는 물론 선리(禪理), 시(詩), 서(書), 화(畵) 모두 능통하였다. 글씨는 해(楷), 행(行), 초(草) 제체(諸體)에 두루 통하고 그림은 묵죽(墨竹)을 잘하

였으며 감식(鑑識)에도 정통하여 많은 서화에 제발(題跋)을 남겼다. 그의 시·문·서·화는 후세 문사(文士)들의 표적(標的)이 되었다.

　가우(嘉祐) 2년(1057)의 진사(進士). 구법당(舊法黨)인 구양수(歐陽脩)로부터 지우(知遇)를 얻어 정치 노선을 함께했다. 병부상서(兵部尙書)·예부상서 겸 단명전 한림시독양학사(禮部尙書兼端明殿翰林侍讀兩學士) 등을 지냈으나, 말년에는 신법당(新法黨)에게 몰리어 외직(外職)으로 전전하다 죽었다. 남송(南宋) 고종(高宗)은 자정전학사(資政殿學士)와 태사(太師)의 직을 추증(追贈)하였다. 『동파전집(東坡全集)』 115권, 『동파칠집(東坡七集)』 110권 등 많은 저술이 있다. 시호는 문충(文忠).

28. 문징명(文徵明, 1470~1559). 명나라 강소(江蘇) 장주(長洲, 현재 소주(蘇州))인. 이름은 벽(璧)이고, 자가 징명(徵明) 또는 징중(徵仲), 호는 형산(衡山). 자인 징명(徵明)으로 통한다. 시문(詩文)은 포암(匏庵) 오관(吳寬)에게, 글씨는 이응정(李應禎)에게, 그림은 석전(石田) 심주(沈周)에게 배우고, 조맹부(趙孟頫)를 사숙(私淑)하여 시(詩)·서(書)·화(畵) 삼절(三絶)로 일컬어진다. 축윤명(祝允明)·당인(唐寅) 서정경(徐禎卿)과 친교를 맺어 오중4재자(吳中四才子)로 칭송되었다.

　가정(嘉靖) 2년(1523) 제공생(諸貢生)으로 경사(京師)에 나가서 한림원(翰林院) 대조(待詔)로 시강(侍講)의 직무를 맡았으나 5년 만에 치사(致仕, 벼슬을 사양하고 물러남)하고 돌아와 시·문·서·화(詩文書畵)로 벗하다. 사시(私諡) 정헌 선생(貞獻先生). 남경국자감박사(南京國子監博士)를 추증(追贈)했다. 그림은 오파(吳派)에 속하며 심주(沈周)·당인(唐寅)·구영(仇英)과 더불어 명4대가(明四大家)로 불린다. 글씨는 소해(小楷)와 행(行)·초(草)에 뛰어나서 《정운관첩(停雲館帖)》을 남기고, 시문집(詩文集)으로는 『보전집(甫田集)』 35권과 부(附) 1권이 있다.

29. 수금서(瘦金書). 93쪽, 주 26 참조.

30. 동용서(銅甬書). 177쪽, 주 14 참조.

31. 황정견(黃庭堅, 1045~1105). 북송(北宋) 홍주(洪州) 분녕(分寧, 강서(江西) 심양도(潯陽道) 수수현(修水縣))인. 자는 노직(魯直), 호는 부옹(涪翁) 또는 산곡(山谷). 소식(蘇軾)의 문하생으로 장뢰(張耒)·조보지(晁補之)·진관(秦觀)과 함께 소문4학사(蘇門四學士)로 일컬어졌다. 시문을 모두 잘하였으나 특히 시가 뛰어나서 스승인 소식과 함께 소황(蘇黃)으로 불리며, 강서시파(江西詩派)의 비조(鼻祖)가 되었다.

　또한 해(楷)·행(行)·초서(草書)를 잘 써 일가를 이룩하였다. 그의 글씨는 호방불기하여 거침이 없는데 추사가 사숙(私淑)하여 추사체 형성에 많은 영향을 끼쳤다. 진사 출신으로 벼슬은 집현전(集賢殿) 교리(校理)를 거쳐 이부원외랑(吏部員外郎) 지태평주(知太平州)에 이르렀다. 남긴 저서는 『산곡내집(山谷內集)』 30권, 외집(外集) 13권, 별집(別集) 20권, 사(詞) 1권, 간척(簡尺) 20권, 연보(年譜) 3권으로 모아져 있다. 문절 선생(文節先生)이라 사시(私諡)했다.

32. 왕희지(王羲之, 303~379). 동진(東晉) 낭야(琅邪) 고우(皐虞) 또는 임기(臨沂, 현재 산동(山東) 임기현)인. 자는 일소(逸少). 서예가. 서성(書聖)이라 일컫는다. 우군장군(右軍將軍), 회계내사(會稽内史)의 벼슬을 지내었다. 초(草) · 예(隸) · 팔분(八分) · 비백(飛白) · 장(章) · 행(行) 등 제체(諸體)에 능하여 일가를 이루었다. 〈난정서(蘭亭叙)〉, 〈악의론(樂毅論)〉 등의 법첩(法帖)이 널리 전해지고, 〈상란첩(喪亂帖)〉, 〈이사첩(二謝帖)〉, 〈득시첩(得示帖)〉, 〈쾌설시청첩(快雪時晴帖)〉 등의 진적(眞蹟)이 전해온다.

33. 동기창(董其昌, 1555~1636). 명나라 강소(江蘇) 송강부(宋江府) 화정(華亭, 현재 상해)인. 자는 현재(玄宰), 호는 사백(思白) · 향광(香光). 만력 16년(1588) 진사, 서길사(庶吉士), 편수, 예부상서(禮部尚書), 태자태부(太子太傅), 태상소경(太常少卿), 시독학사(侍讀學士). 시호는 문민(文敏).

막여충(莫如忠)의 문인으로 제반 학문(學問)과 시(詩) · 서(書) · 화(畵)에 모두 뛰어났지만 특히 서화는 각기 일가를 이루어 명나라 일대의 최고봉을 이루었다. 남북종화(南北宗畵)의 분류를 체계화했다. 『용대문집(容臺文集)』 9권, 『용대시집(容臺詩集)』 4권, 『용대별집(容臺別集)』 4권, 『화선실수필(畵禪室隨筆)』 4권 등의 저서가 있는데, 이 중에는 서론(書論)과 화론(畵論)이 상당히 포함되어 있다.

34. 종요(鍾繇, 151~230). 삼국 위(魏) 영천(潁川) 장사(長社, 현재 하남(河南) 장갈(長葛))인. 자는 원상(元常). 서예가. 문제(文帝) 때에 대리(大理) · 정위(廷尉)를 거쳐서 숭고향후(嵩高鄉侯)에 봉하여지고 다시 태위(太尉)를 거쳐서 평양향후(平陽鄉侯)에 피봉되었으며, 명제(明帝) 때에는 정릉후(定陵侯)에 봉함을 받고, 태부(太傅)에 이르렀다. 정서(正書)를 잘 썼고, 팔분서(八分書), 행서(行書)에도 능했다. 조희(曹喜), 채옹(蔡邕), 유덕승(劉德昇)을 사사(師事).

35. 안평대군(安平大君) 이용(李瑢, 1418~1453). 조선 세종(世宗) 제3자. 자는 청지(淸之). 호는 비해당(匪懈堂) · 매죽헌(梅竹軒) · 낭간거사(琅玕居士). 시(詩) · 서(書) · 화(畵)에 모두 뛰어났으나 특히 글씨는 송설체(松雪體)의 진수(眞髓)를 얻어 진(眞) 초(草)에 능하여서 국중은 물론 중국에서까지 진중히 여기었다. 내외 서화의 수장이 풍부하고 장서가 수만 권에 이르며 문인들과의 교유가 끊이지 않았으므로 감식안(鑑識眼)에 타의 추종을 불허하다. 그의 글씨로는 〈영릉비(英陵碑)〉, 〈용인(龍仁) 청천부원군심온묘표(青川府院君沈溫墓表)〉 등의 금석문(金石文)이 있고, 《해동명적(海東名跡)》, 《대동서법(大東書法)》, 《고금법첩(古今法帖)》 등의 법첩에 수각(收刻)되어 있는 것이 있다.

36. 한호(韓濩, 1543~1605). 조선 삼화(三和)인. 송도(松都)에서 출생. 자는 경홍(景洪), 호는 석봉(石峯) · 청사(晴沙). 정랑(正郞) 한관(韓寬)의 손자로 명종(明宗) 22년 진사(進士). 벼슬은 가평(加平) 군수(郡守)에 이르고 사자관(寫字官)으로 해(楷) · 행(行) · 초서(草書)에 모두 능하여 우리나라는 물론 중국에까지 필명을 널리 떨쳤다.

임진왜란(壬辰倭亂)의 구원병(救援兵)으로 왔던 이여송(李如松) · 마귀(麻貴) 등이 모두 글씨를 얻어 가

서 엄주(弇州) 왕세정(王世貞)의 『필담(筆談)』에서 언급되고 주지번(朱之蕃)이 우리나라에 와서 왕희지(王羲之)와 안진경(顔眞卿)과 우열을 다툴 만하다고 하여 더욱 세상에서 보배로 여겼다. 안평대군(安平大君) 용(瑢)과 자암(自庵) 김구(金絿), 봉래(蓬萊) 양사언(楊士彦)과 더불어 조선 전기(朝鮮前期)의 4대가(四大家)로 일컬어진다.

37. 해붕(海鵬) 전령(展翎, ?~1826). 자는 천유(天遊), 호는 해붕(海鵬). 법명이 전령(展翎)이다. 순천 출신으로 선암사로 출가하여 선과 교의 깊은 뜻을 연구하여 공(空)에 대한 독자의 견해를 세우고 송광사 묵암(黙庵) 최눌(最訥, 1717~1790)의 법을 이었다. 문장에 능하고 덕망이 높아 호남 7고붕(七高朋) 중 하나로 이름을 날렸다.

저서로는 『장유대방록(壯遊大方錄)』이 있다. 추사와는 순조 15년(1815) 겨울에 양주 수락산 학림암(鶴林庵)에서 만나 공각(空覺)에 대한 토론으로 하룻밤을 지새우는데 그때 추사는 30세 청년이었고 해붕은 노장이었다 한다. 그 자리에서 추사는 동갑인 초의(草衣, 1786~1866)를 만나 평생지기가 되었다. 영찬에서 해붕의 공에 대한 견해를 독창적이기는 하나 잘못 해석하고 있는 것이라 한 것은 추사의 그날 밤 주장이었을 듯하다.

38. 일암(一庵). 행장 미상.

39. 율봉(栗峰) 청고(靑杲, 1738~1823). 자는 염화(拈花), 법명은 청고(靑杲), 호는 율봉(栗峰)이다. 속성은 백(白)씨. 순천 사람으로 19세에 무구(無垢) 대준(大俊)에게 출가하다. 운월(雲月) 숙민(淑敏)에게 구족계를 받고 청봉(靑峰) 거안(巨岸)에게 법을 받았다. 금강산 마하연에서 『금강경』을 연구. 송광사와 통도사에서 이름을 떨쳤다. 순조 23년(1823)에 돌아가니 세수 86, 법랍 67세였다.

40. 화악(華嶽) 지탁(知濯, 1750~1839). 청주 한씨(淸州韓氏). 법호는 화악(華嶽). 삼각산에 오래 머물렀다 하여 삼봉(三峰)이라고도 한다. 아버지는 상덕(尚德)이다. 견불산 강서사(江西寺)로 출가하여 성붕(性鵬)의 제자가 되었다. 금강산과 보개산(寶蓋山)에 오래 머물렀는데, 『수능엄경』을 만 번 읽고 도를 깨쳤다.

행장에 의하면, 영특하여 불교학에 통달하고 꾸준한 행실과 뛰어난 문장력으로 세상에 이름을 떨쳤으며, 김정희와 교의가 두터웠다. 화엄학의 대가로 한암(漢巖) 체영(體詠)에게 법을 받아 화담(花潭) 경화(敬和, 1786~1848)에게 법을 전했다. 문경 김룡사 대성암(大成庵)에 진영과, 추사가 짓고 쓴 영찬 목각 현판이 전해진다.

41. 기암(畸庵). 행장 미상.

42. 대위(大潙) 영우(靈祐, 771~853). 당 복주(福州) 장계(長溪)인. 속성 조(趙)씨. 위앙종(潙仰宗)의 초조(初祖). 본군 건선사 법상(法常)에게 출가. 23세에 백장(百丈) 회해(懷海)의 제자가 되었다. 원화(元和, 806~820) 말년에 백장의 명으로 장사(長沙)로 가던 중 대위산(大潙山)을 지나다 머물렀더니 군민이 몰려들었다.

배휴(裵休)가 절을 짓고 머물게 하여 40여 년 선풍을 떨쳤다. 대중(大中) 7년(853)에 열반에 드니 세수 83세, 법랍 60세였다. 뒷날 제자 혜적(慧寂)이 앙산(仰山)에서 선풍을 드날렸으므로 이 종파를 위앙종(潙仰宗)이라 했다.

43. 주박(周朴, ?~878). 당 복주(福州) 장락(長樂)인. 혹은 오흥〔吳興, 지금의 호주(湖州)〕인이라고도 한다. 시를 잘 짓고 공명(功名)에 뜻이 없어 숭산(嵩山)에 은거하며 절이나 사당에서 얻어먹고 살았다. 항상 산승이나 낚시꾼들과 사귀니 시승(詩僧)인 관휴(貫休)와 방간(方干), 이빈(李頻) 등이 시우(詩友)였다. 평생 시 읊기를 좋아했는데 어려운 시를 더욱 좋아했다. 뒤에 복주로 피란 가서 오석산(烏石山) 사묘(寺廟)에 기식하고 있자 관찰사 양발(揚發)과 이해(李海)가 초빙하려 했으나 모두 거절하고 가지 않았다.

건부(乾符) 5년(878) 황소(黃巢)가 복건 지방을 함락하고 쓰려 하니 주박이 거절하기를 "내가 처사가 되어 오히려 천자에게도 굽히지 않았는데 어찌 도적을 좇을 수 있겠는가." 하였다. 결국 황소에게 죽임을 당했다. 주박이 대위 선사에게 보낸 시구가 '선시대위시시박(禪是大潙詩是朴), 대당천자지삼인(大唐天子只三人)'인데 『전당시(全唐詩)』 권 673에 실려 있다.

5

대련(對聯)

1. 직성·수구(直聲秀句) 행서 대련(行書對聯)

直聲留闕下, 秀句滿天東.

곧은 소리는 대궐 아래 머무르고, 빼어난 구절은 하늘 동쪽(동쪽 우리나라)에 가득하다.

顧南雅先生文章風裁, 天下皆知之. 向爲湘浦一言, 尤爲東人所傳誦, 而盛道之. 萬里海外, 無緣梯接, 近閱復初齋集, 多有南疋唱酬之什. 因是而敢託於墨緣之末, 集句寄呈, 以伸夙昔憬慕之微私. 海東秋史金正喜具草.

고남아(顧南雅)[1] 선생의 문장과 풍재(風裁)는 천하가 모두 다 압니다. 저번에 상포(湘浦)[2]를 위한 한 말씀[3]은 더욱 동쪽 우리나라 사람들이 전해 듣고 외우는 바 되어 성대하게 이야기합니다. 만리 해외에 제접(梯接, 사다리를 놓아 서로 만남)할 길이 없더니 요즈음 『복초재집(復初齋集)』(옹방강의 문집)을 보는데, 남아(南雅)와 주고받은 시 구절들이 많이 있었습니다.

이로 말미암아 감히 묵연(墨緣, 먹으로 맺은 인연 즉 학문과 예술로 맺은 인연)의 끝에 붙여서 집구(集句, 남의 글을 모아 새롭게 꾸며냄)하여 보내드림으로써 일찍부터 동경하고 사모하던 작은 뜻을 폅니다. 해동의 추사 김정희가 갖추어 씁니다.

옹방강(翁方綱)풍의 원만중후한 행서체^{그림23}에 웅경고박(雄勁古樸)한 고예 필의와 굴곡과 파임 있는 모습을 보여주는 서법이다. 이런 글씨를 보고 부친 김노경(金魯敬)과 동갑인 청나라 학예 대가 오

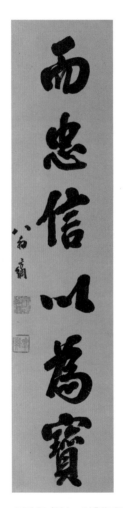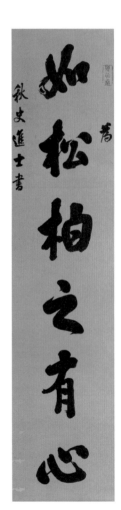

그림23 〈여송·이충(如松以忠)〉 행서 대련, 옹방강(翁方綱), 지본묵서, 각 132.7cm×30.5cm, 간송미술관 소장

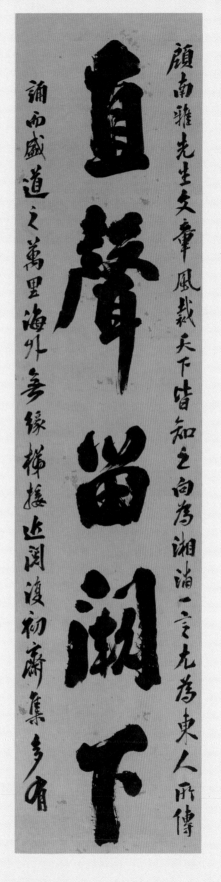

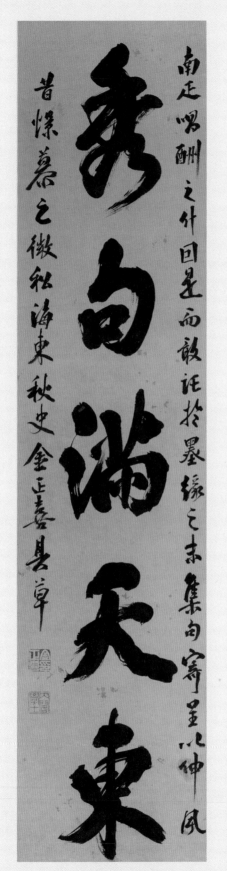

직성·수구(直聲秀句) 행서 대련

순조 22년 임오(1822년), 37세, 지본묵서, 각 122.1×28.0cm, 간송미술관 소장

숭량(吳嵩梁, 1766~1834)이 1824년 2월 1일 산천(山泉) 김명희(金命喜, 1788~1857)에게 보낸 편지에서 추사 서법(秋史書法)이 입신(入神)의 경지에 이르렀다고 말했던 모양이다.

'김정희인(金正喜印)'이라는 흰 글씨 네모 인장과 '내각학사(內閣學士)'라는 붉은 글씨 네모 인장을 찍었다. 1822년 10월 20일에 동지 정사(冬至正使)인 부친 김노경이 연경으로 출발하자 그 자제군관으로 수행하는 아우 김명희 편에 부쳐 보낸 글씨다. 추사 37세 때였다.

위창은 오동 상자 뚜껑의 표면에 '완당선생행서오언대련(阮堂先生行書五言對聯)'이라 크게 쓰고, '관증고남아순자(款贈顧南雅純者, 고남아 순에게 관서하여 기증한 것)'이라 잔글씨로 이어 써서 내용의 일단을 암시하였다. 그리고 좌우에는 간송의 구득 경로를 간략하게 밝혀놓았다. 옮기면 이렇다.

此聯 有人 自燕市購歸, 轉爲全氏葆華閣物, 一奇緣也. 己卯冬 吳世昌題.
이 대련은 어떤 사람이 연경 시정에서 사 왔는데 돌아서 전씨 보화각 물건이 되었으니 하나의 기이한 인연이다. 기묘(1939) 겨울 오세창 쓰다.

顧純 字南雅 號息廬 長洲人. 工詩古文, 書法歐虞, 隸宗秦漢, 畵善梅蘭. 嘉慶壬戌 進士 官通政副使. 敢言自任, 人以君子稱之. 道光壬辰卒, 壽六十八也. 是歲阮堂先生之年四十七, 此聯乃其前之作, 方擬劉石庵筆法時代之書也. 此直聲留闕下五言, 宛有石庵氣魄, 尙佳品矣. 葦滄老人呵凍再題.
고순. 자는 남아 호는 식려. 장주인이다. 시와 고문(古文)을 잘하고 글씨는 구양순과 우세남을 본받고 예서는 진·한 시대를 으뜸으로 삼았으며 그림은 매화와 난을 잘 쳤다. 가경 임술년(1802) 진사로 벼슬은 통정부사를 지냈다. 감히 말하는 것으로 자임하여 사람들이 군자로 일컬었다. 도광 임진년(1832)에 돌아가니 나이 68세였다. 이해는 완당 선생의 나이 47세이니, 이 대련은 이에 그 이전의 작품으로 바야흐로 유석암 필법을 따라 배우던 시대의 글씨다. 이 '직성유궐하(直聲留闕下)' 5언은 완연히 유석암의 기백이 있어 가품이라 할 만하다. 위창 노인이 얼음을 불며 다시 쓰다.

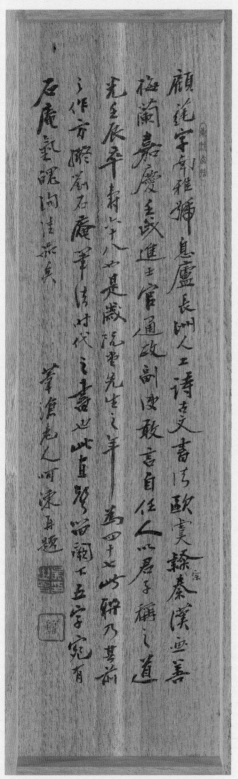

阮堂先生手書文書對聯

此聯有人自燕中贈歸轉爲

金氏葆華閣物一哥繡也

己卯冬吳世昌題

款贈

顧南雅藏者

顧茝宇名雉孫息廬長洲人工詩古文書法歐褚紊秦漢無善
梅蘭嘉慶壬戌進士官通政副使敢言自任人以君子稱之道
先壬辰卒壽六八也是歲阮雲先生之年爲四十七此聯乃其前
三作方辦劖石廳筆法对代之書也此直壁署淵下五字宛有
石廳氣罷詢清飛矣
葦滄老人何東年題

〈직성 · 수구(直聲秀句) 행서 대련〉 상서(箱書)
오세창, 1939년

2. 고목·석양(古木夕陽) 행서 대련

古木曾嵫雅去後,
夕陽迢遞客來初.
까마귀 떠난 후에 고목(古木)만 우뚝하고,
석양빛 아득한데 나그네 처음 온다.

野雲先生愛此詩意, 屢發於畵藁. 仍以書寄, 爲涵秋閣楹聯. 復宣其義, 作一絶句, 並
求指謬.
야운(野雲, 주학년(朱鶴年))[4] 선생께서 이 시의 의미를 사랑하여, 여러 차례 화고(畵藁)에서 언급
하셨습니다. 글씨를 써서 보내니 함추각(涵秋閣, 주학년의 서재) 기둥의 대련으로 삼도록 하십시
오. 그 의미를 다시 펼치고자 한 편의 절구를 지었는데 아울러 잘못을 지적해주시기 바랍니다.

古木寒雅客到時,
詩情借與畵情移.
煙雲供養知無盡,
笏外秋光滿硯池.
고목에 까마귀 날아가고 나그네 이르는 때라는,
시정(詩情)을 빌려주어 화정(畵情)으로 옮겨 갔다.
연운공양(煙雲供養)[5]이 끝없음을 알겠는데,
홀(笏) 밖의 가을빛은 벼루못에 가득하다.

先生藏有古牙笏宋蘭亭硯. 硯背刻蘇齋玉枕小字. 較之陳香泉本, 更佳. 酷肖定武.
선생의 수장에 고아홀(古牙笏, 옛날에 만든 상아홀)과 송나라 난정연(蘭亭硯)[6]이 있다. 벼루 뒷면
에는 소재(蘇齋, 옹방강(翁方綱))[7]가 '옥침(玉枕)'이라고 쓴 작은 글자가 새겨져 있다. 진향천(陳
香泉, 진혁희(陳奕禧))[8]이 쓴 글씨와 비교하면 훨씬 좋다. 정무본(定武本) 글씨와 매우 닮았다.

天東 金正喜 懸臂學書
하늘 동쪽(조선)의 김정희가 현비법(懸臂法)으로 글씨를 배우다.

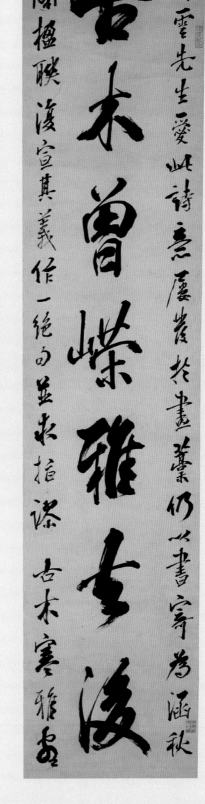

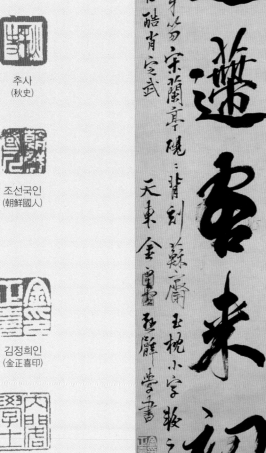

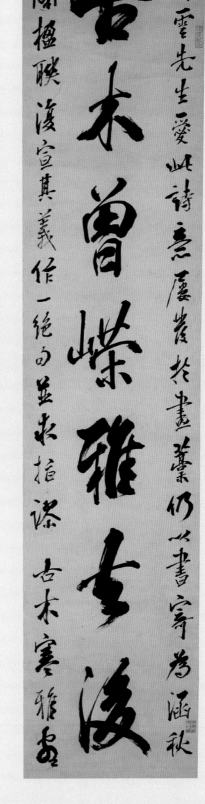

예당사정
(禮堂寫定)

추사
(秋史)

조선국인
(朝鮮國人)

김정희인
(金正喜印)

내각학사
(內閣學士)

고목·석양(古木夕陽) 행서 대련
순조 26년 병술년(1826)경, 41세, 지본묵서, 각 135×32.5cm, 손창근(孫昌根) 소장. 국립중앙박물관
기탁

추사가 1809년 11월에 동지부사인 생부 유당(酉堂) 김노경(金魯敬)의 자제군관으로 연경(燕京)에 가서 연경 학예계의 여러 명류들과 사귀어 사우(師友) 관계를 맺고 1810년 2월에 연경을 떠나 귀국하는데 화가로는 야운(野雲) 주학년(朱鶴年, 1760~1834)이 대표적인 인물이었다.

주학년은 옹방강의 제자로 추사의 부친보다도 6세 연장의 대선배였으나 추사를 극진히 사랑하여 망년지교(忘年之交)를 허락하고, 자신이 그린 그림들도 아낌없이 기증하며 피차의 생일날에 술을 부어 축수하자는 약속까지 하고 이를 평생 지켜나간다.

이런 관계 아래서 추사가 연경을 떠날 날이 가까워오자 1월 29일에 추사는 흰 부채 하나를 야운에게 내놓으며 그림 하나를 부탁한다. 이에 야운은 북학파의 선구 중 하나인 영재(泠齋) 유득공(柳得恭, 1749~1807)의 시의(詩意)를 빌려 〈고목한아도(古木寒鴉圖)〉를 그려주며 이런 제사를 써놓는다.

> 전에 조선 유영암(柳泠菴)의 글을 보니 시구가 있는데, "고목만 우뚝하니 갈가마귀 날아간 뒤요, 석양빛 아득한데 손님이 처음 든다."라고 하였다. 그 시 속에 그림이 있는 것을 사랑하여 읊조리며 입속에서 버릴 수가 없었는데 가경 경오 정월 29일에 추사 선생이 흰 부채를 내놓으며 그림을 그려달라 하니 곧 이 시의(詩意)로 그림을 그려 기증한다. 양주 주학년이 아울러 쓰다.(向見朝鮮柳泠菴, 有句云 古木崢嶸雅去後, 夕陽沼遞客來初. 愛其詩中有畵, 諷咏不能去口, 嘉慶庚午正月卄九日, 秋史先生, 出素捷索畵, 卽用詩意作圖, 爲贈. 揚州 朱鶴年 幷識.)

이 부채 그림을 몹시 사랑한 추사는 뒷날 소치(小癡) 허유(許維, 1809~1892)[9]로 하여금 여러 벌을 임모하게 하기도 하고 스스로는 그 시구(詩句)를 대련(對聯)으로 쓰기도 하였다. 이 행서 대련 글씨가 바로 그것이다.

1831년경에 야운이 추사에게 보낸 편지에서 이 행서 대련을 그 훨씬 이전에 보냈다는 내용이 확인되므로 추사가 41세 때인 1826년경에 쓴 글씨로 추정할 수 있지 않을까 한다. '천동 김정희(天東 金正喜)'라는 관서(款書)를 37세 때인 1822년에 쓴 〈직성·수구(直聲秀句) 행서 대련〉(188쪽 참조)에도 쓰고 있기 때문이다.

옹방강의 원만중후한 행서체에 청경예리(淸勁銳利, 맑고 굳세며 베일 듯 날카로움)하고 유려경쾌(流麗輕快, 흐르듯 아름다우며 가뿐하고 상쾌함)한 후한 〈예기비(禮器碑)〉[그림24]의 팔분 필의를 융합하는 데 성공한 서체로 보아야 할 듯하다. 〈직성·수구〉가 옹방강 필법을 근간으로 하고 있는 것도 서로 비슷한 시기임을 증명하는 요건이라 하겠다.

그림 24 〈예기비(禮器碑)〉, 후한(後漢), 156년

　　'김정희인(金正喜印)'이라는 흰 글씨 네모 인장과 '내각학사(內閣學士)'라는 붉은 글씨 네모 인장도
양쪽이 동일하다.

3. 화법 · 서세(畫法書勢) 예서 대련(隷書對聯)

畫法有長江萬里, 書勢如孤松一枝.

화법(畫法)은 장강(長江) 만 리(萬里)가 있고,

서세(書勢)는 외로운 소나무 한 가지와 같다.

近以乾筆儉墨, 强作元人荒寒簡率者, 皆自欺而欺人也. 如王右丞 大小李將軍 趙令穰 趙承旨, 皆以靑綠見長. 蓋品格之高下, 不在跡而在意, 知其意者, 雖靑綠泥金亦可, 書道同然. 勝蓮老人.

요사이 건필(乾筆)과 검묵(儉墨)[10]으로써 원(元)나라 사람들의 거칠고 간략한 것을 억지로 꾸며 내려고 하지만 모두 자기를 속이고 남을 속이는 것이다. 왕우승(王右丞),[11] 대소(大小) 이장군(李將軍),[12] 조영양(趙令穰),[13] 조승지(趙承旨)[14]는 모두 청록색(靑綠色)을 쓴 그림으로 뛰어났다. 대개 품격의 높고 낮음은 형태에 있지 않고 뜻에 있으니 그 뜻을 아는 사람은 비록 청록이나 이금(泥金)을 쓴다 해도 또한 좋다. 서도(書道)도 같다. 승련 노인.

추사는 헌종 15년 기유 11월 10일에 초의에게 편지(『나가묵연(那迦墨緣)』14)를 보내며 승련 노인(勝蓮老人)이라 하였고 다음 해(1850) 2월 15일 자 편지(『나가묵연』 17)에서도 승련 노인이라 쓰고 있으니, 승련 노인의 관서가 있는 이 글씨는 아무래도 64세 때인 헌종 15년(1849)경에 쓰인 것으로 보아야 할 듯하다.

추사는 이해 6월 20일부터 7월 14일까지 제자들과 서화 휘호 대회를 열고 일일이 그 품평을 가해 『예림갑을록(藝林甲乙錄)』을 꾸미고 있었는데 이 대련은 그 서화 휘호 대회에 걸어놓기 안성맞춤인 내용이기 때문이다.

용산이나 마포에 거처를 마련해 살던 강상(江上) 시절에 해당한다. 고예와 팔분서를 융합하고 안진경의 행서 필의[그림25]로 써내니 웅경고졸(雄勁古拙, 큼직하고 굳세며 예스럽고 어수룩함)하고 풍윤중후(豊潤重厚, 살지고 기름지며 묵직하고 두터움)한 필묵이 안목을 제압한다.

방서(傍書)의 작은 글씨는 이해 4월 20일에 추사가 예산 용산의 고향집에서 쓴《장포산진적첩(張浦山眞蹟帖)》(147쪽 참조) 발문 글씨와 방불하니 이 글씨의 제작 연대를 밝히는 데 결정적인 증거 자료가

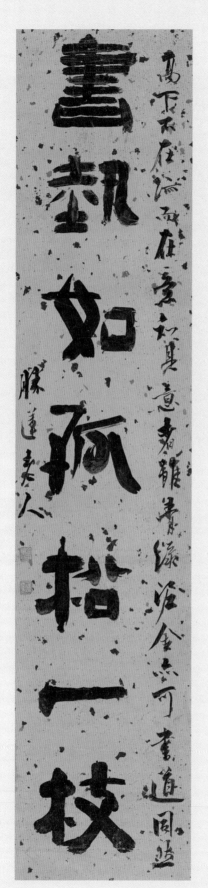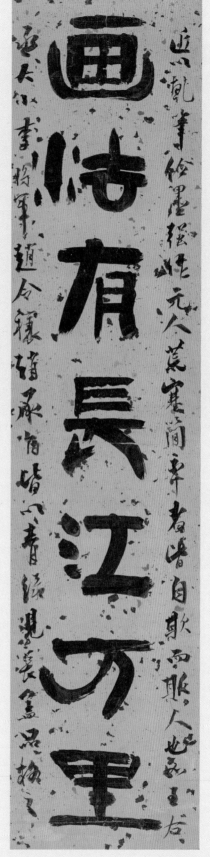

화법·서세(畫法書勢) 예서 대련

헌종 15년 기유(1849), 64세, 지본묵서, 각 129.3×30.8cm, 간송미술관 소장

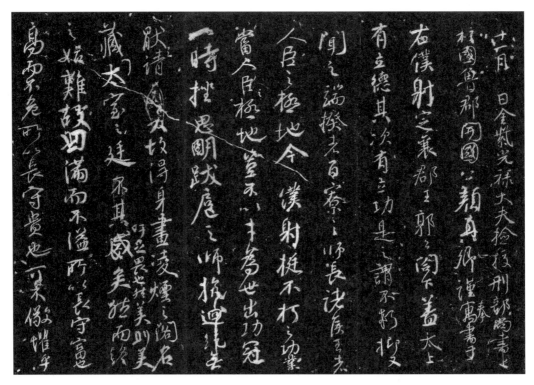

그림 25 〈쟁좌위고(爭座位稿)〉, 안진경(顏眞卿), 당(唐), 764년

될 듯하다.

50대 중반 이후에 잘 쓰지 않던 '추사(秋史)' 인장을 이곳에서 확인할 수 있는 것은 무슨 의미인지 잘 모르겠다. '김정희인(金正喜印)'의 희고 붉은 글씨 네모 인장과 '추사(秋史)'라는 흰 글씨 네모 인장은 〈호고·연경(好古研經) 예서 대련〉(197쪽 참조)에 찍혀 있던 인장이다. 서법도 동질성이 강하다.

4. 호고·연경(好古研經) 예서 대련

好古有時搜斷碣, 研經婁日罷吟詩.
書爲 石坡先生疋鑒. 三硯老人.
옛것 좋아서 때로 깨어진 비갈(碑碣)을 찾고,
경전 연구 여러 날에 시 읊기를 파한다.
석파 선생(石坡先生, 홍선대원군)[15]에게 보이기 위해 쓴다. 삼연 노인(三硯老人).

같은 내용의 대련이 호암(湖巖)미술관에도 소장돼 있다.[그림26] 다만 방서(傍書) 내용이 다르니 다음과 같다.

竹琬雅鑒, 并請削定. 近日隷法, 皆宗鄧完白, 然其長在篆, 篆固直溯泰山琅邪, 有變現不測, 隷尙屬第二. 如伊墨卿, 頗奇古, 亦有泥古之意. 只當從五鳳皇龍字, 參之蜀碑, 似得門徑. 阮堂.
죽완(竹琬) 보시고 아울러 깎아 교정하기를 청합니다. 요즈음 예서 쓰는 법은 모두 등완백(鄧完白, 1743~1805)[16]을 으뜸으로 친다. 그러나 그 잘하는 것은 전서에 있고 전서는 진실로 곧장 〈태산각석(泰山刻石)〉[17]과 〈낭야대각석(琅琊臺刻石)〉[18]으로 거슬러 올라가서 변화해 나타남이 헤아릴 수 없으니 예서는 오히려 제2에 속한다.
이묵경(伊墨卿, 이병수(伊秉綬), 1754~1815)[19]과 같은 이는 자못 기이하고 예스러우나 또한 옛것에 빠지는 뜻이 있다. 다만 마땅히 오봉(五鳳, 서기전 57~54)과 황룡(皇龍, 서기전 49)의 글자를 좇아 촉비(蜀碑)로 그를 참작해야만 문으로 난 길을 얻을 수 있을 듯하다. 완당.

이로 보면 추사는 전한 선제(宣帝, 서기전 73~서기전 49) 〈노효왕각석〉(서기전 56)과 〈황룡 원년 각석〉(서기전 49)에 남겨진 전한 고예법(古隷法)으로 이 〈호고·연경〉의 대련을 써 죽완에게 보냈던 모양이다. 그래서 호암미술관이 소장한 죽완에게 보낸 대련 글씨는 파임이 자제된 졸박주경(拙樸遒勁)한 고예체인 데 반해 간송미술관이 소장한 석파에게 보낸 대련 글씨는 후한 팔분예서의 굴절과

김정희인
(金正喜印)

추사
(秋史)

호고·연경(好古研經) 예서 대련

철종 1년 경술(1850), 65세, 지본묵서, 각 129.7×29.5cm, 간송미술관 소장

파임이 첨가되어 졸박하면서도 유려한 풍미가 감돈다.

석파와 같이 난을 잘 치는 제자에게 예서 쓰는 법으로 난을 치라는 가르침을 주기 위해 창작한 고예 분예 합체의 만년 추사 예서체라 할 수 있다. 65세경의 작품으로 볼 수 있겠다. '김정희인(金正喜印)'의 희고 붉은 글씨 인장과 '추사(秋史)'라는 흰 글씨 네모 인장을 찍었는데 양쪽이 모두 동일한 인장이어서 시사하는 바가 크다.

위창은 상자 뚜껑 표면에 '완당예증석파대련(阮堂隷贈石坡對聯)'이라 예서로 쓰고, 그 이면에는 행서 소자로 다음과 같이 써놓았다.

好古研經, 未知誰句, 阮堂喜書之. 余曾見三四聯, 而此隷, 係爲石坡, 故最着意作也. 己丑元春, 八十六翁吳世昌.

〈호고연경〉은 누구의 문구인지 모르겠으나 완당이 즐겨서 이를 썼다. 나는 일찍이 서너 틀의 대련을 보았었는데 이 예서 대련이 석파와 관계되어 그런지 가장 마음을 두고 써내었다. 기축(1949)년 설날 86세 늙은이 오세창.

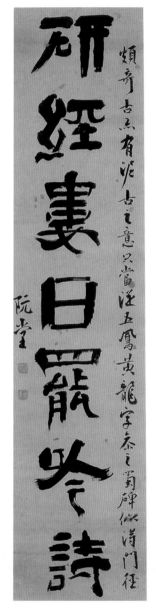

그림26 〈호고·연경(好古研經) 예서 대련〉, 김정희, 65세, 지본묵서, 각 124.7×28.5cm, 호암미술관 소장

199

5. 차호 · 호공(且呼好共) 예서 대련

且呼明月成三友, 好共梅花住一山.

桐人仁兄印定, 阮堂作蜀隷法.

또 밝은 달을 불러 세 벗(나와 청풍과 명월)을 이루고,

매화와 같이 한 산에 머물기를 좋아한다.

동인인형(桐人仁兄)[20]에게. 완당(阮堂)이 촉예법(蜀隷法)[21]으로 쓰다.

아직 전한 고예(古隷)의 필의(筆意)가 남아 있는 촉예법(蜀隷法) 즉 〈한중태수축군개통포사도마애각기(漢中太守都郡開通褒斜道磨崖刻記)〉의 필법으로 썼다 했다. 그래서 자법(字法)이 기이하고 굳세며 간략하고 예스럽고 엄정하다.

고예를 바탕으로 전서와 팔분에서의 필의를 융합하여 거침없이 창신(創新)해내었으니 추사체의 완성을 보는 듯하다. 청경고졸(清勁古拙, 맑고 굳세며 예스럽고 어수룩함)한 품격이 최고조에 이르러 서권기(書卷氣)와 문자향(文字香)이 저절로 피어난다.

인장은 〈천벽 · 경황(淺碧硬黃) 행서 대련〉(205쪽 참조)에서 사용한 '김정희인(金正喜印)'의 붉은 글씨 네모 인장과 '완당(阮堂)'이란 흰 글씨 네모 인장이다. '완당'의 흰 글씨 네모 인장의 선명도까지 동일하여 그 인장 사용의 초기 단계인 68세 때의 글씨가 아닌가 한다. '동해한구(東海閒鷗)'라는 붉은 글씨 세로 긴 네모 인장이 '동인인형인정(桐人仁兄印定)'이란 방서(傍書) 머리글 아래에 두인(頭印)으로 찍혀 있다.

등석여(1743~1805)의 의발 제자인 포세신(包世臣, 1775~1855)[22]의 제자 오희재(吳熙載, 1799~1870)[23]의 시 「증우(贈友)」의 두 구절인 '우호명월간천고(偶呼明月間千古), 증공매화주일산(曾共梅花住一山)'을 첫 구절에서 '우(偶)' 자를 '차(且)'로, '간천고(間千古)'를 '성삼우(成三友)'로 점화(點化, 남의 글에 한두 자나 한두 구절을 고쳐서 내용의 완성도를 극대화는 문장법)하고 아래 구절에서 '증(曾)'을 '호(好)'로 고쳐 점화해서 고아한 의미를 극대화해놓았다.

위창은 오동 상자 뚜껑 표면에 '완당선생작촉예대련신품(阮堂先生作蜀隷對聯神品)'이라 예서로 크게 쓰고 그 양옆으로 다음과 같이 써놓았다.

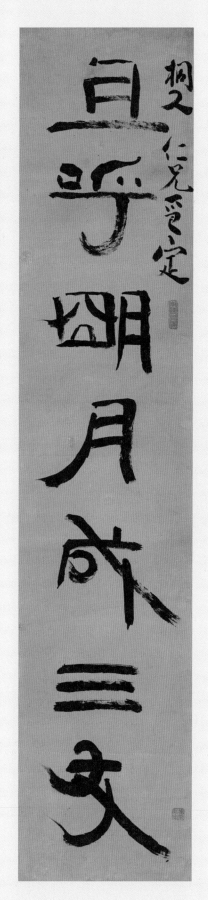

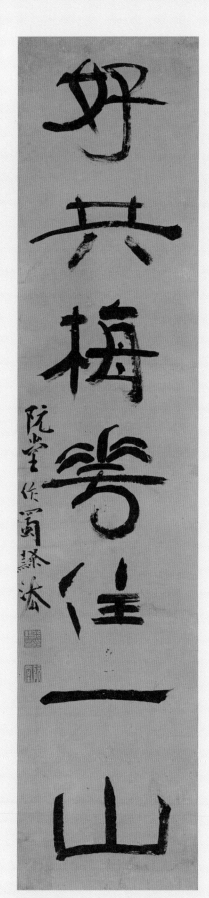

차호·호공(且呼好共) 예서 대련

철종 4년 계축(1853), 68세, 지본묵서, 각 135.7×30.3cm, 간송미술관 소장

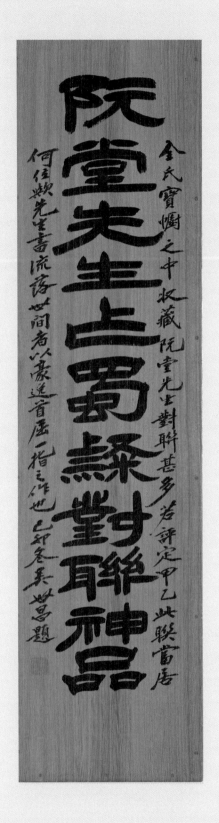

〈차호·호공(且呼好共) 예서 대련〉 상서(箱書)
오세창, 1939년

全氏寶嶹之中, 收藏阮堂先生對聯甚多, 若評定甲乙, 此聯當居何位歟. 先生書流落
世間者, 以豪逸, 首屈一指之作也. 己卯冬 吳世昌題.

전씨 보배 창고 안에 수장한 완당 선생 대련이 매우 많은데 만약 갑을을 평가해 정한다면 이 대
련은 몇째에 해당할까. 선생 글씨로 세간에 떠도는 것에서 호방종일(豪放縱逸, 기개 있고 털털하
며 놓여나서 멋대로 치달림)로는 첫째로 한 손가락을 굽힐 작품이다. 기묘(1939)년 겨울 오세창이
쓰다.

다시 뚜껑 이면에는 다음과 같이 썼다.

此聯饒有郁閣 西狹二頌之筆韻, 果如入蜀棧之險. 若非大名家, 安能如是放膽落筆
耶. 余嘗以孫君素筌所得漢鏡銘臨本, 爲阮堂隷古觀止帖者, 尙屬第二論也. 今書證
之, 庸博. 葆華閣主人 一笑. 葦滄老夫又題.

이 대련은 〈부각송(郁閣頌)〉[24]과 〈서협송(西狹頌)〉[25]이라는 2송의 필운이 넘쳐나고 있어 과연
촉잔도의 험란함으로 들어가는 듯하다. 만약 대명가(大名家, 이름난 대가)가 아니라면 어찌 능
히 이와 같이 대담하게 붓을 댈 수 있겠는가. 나는 일찍이 손군(孫君) 소전(素筌)[26]이 얻은바 한
경명(漢鏡銘) 임모본으로《완당예고관지첩(阮堂隷古觀止帖)》을 삼은 것으로 아마 둘째에는 속
하리라 논평했었다. 이제 이 글씨로 이를 증명했으니 겨우 (안목이) 넓다 하겠다. 보화각[27]주인
은 한번 웃으라. 위창 노부가 쓰다.

6. 천벽 · 경황(淺碧硬黃) 행서 대련

淺碧新瓷烹玉茗, 硬黃佳帖寫銀鉤.

파르란 새 자기(瓷器)에 옥명(玉茗)[28]을 달이고,

경황지(硬黃紙)[29] 좋은 서첩(書帖)에 은구(銀鉤)[30]를 쓴다.

청경단아(淸勁端雅)한 필법(筆法)에서 팔분예서비의 백미라는 〈예기비(禮器碑)〉(193쪽 참조)와 저수량체 및 송 휘종 수금서(瘦金書)[그림27]의 필의가 엿보이는 행서 대련이다.

'김정희인(金正喜印)'의 붉은 글씨 네모 인장과 '완당(阮堂)'이라는 흰 글씨 네모 인장이 찍혀 있다.

〈차호 · 호공(且呼好共) 예서 대련〉이나 〈범물 · 어인(凡物於人) 행서 대련〉에도 같은 인장이 찍혀 있는데 '완당'이란 흰 글씨 네모 인장의 선명도를 놓고 보면 〈차호 · 호공〉과 〈천벽 · 경황〉은 한자리에서 찍은 듯 동일하고 〈범물 · 어인〉은 조금 마모된 느낌이다. 그래서 〈차호 · 호공〉과 〈천벽 · 경황〉은 이 인장을 처음 쓰기 시작하는 68세 때의 제작으로 보고 〈범물 · 어인〉은 69세 작으로 보아야 할 듯하다.

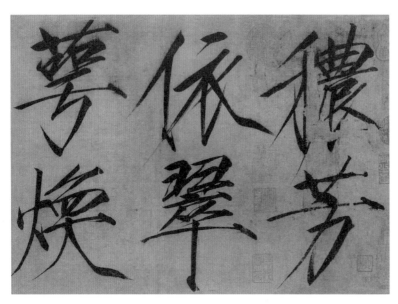

그림27 〈시첩(詩帖)〉, 휘종(徽宗), 북송(北宋), 지본묵서, 27.0×266.0cm, 대만 고궁박물관 소장

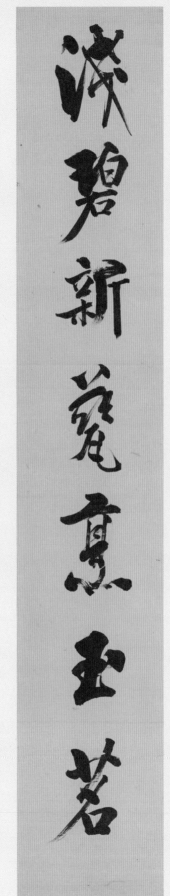

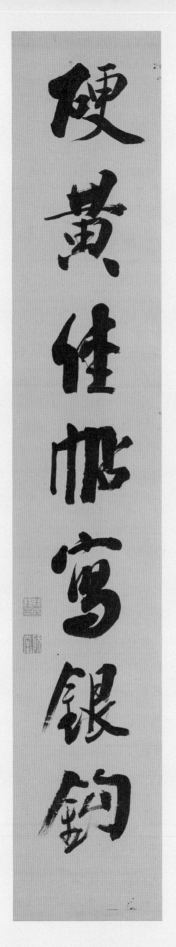

淺碧新甆烹玉茗

硬黃佳帖寫銀鉤

김정희인
(金正喜印)

완당
(阮堂)

천벽·경황(淺碧硬黃)
행서 대련
철종 4년 계축(1853),
68세, 지본묵서,
각 23.0×131.0cm,
간송미술관 소장

7. 범물·어인(凡物於人) 행서 대련

凡物皆有可取, 於人何所不容.
무릇 물건에서도 모두 취할 바가 있는데,
사람에게서야 무엇인들 용납할 수 없겠는가.

曾於端研竹爐室, 見此聯與共欣賞, 今已近二十年. 煙雲幻滅, 書香墨翠 無可尋處.
賴有圭齋 尙與之追尋前夢, 書此以識故事.
阮迂.
일찍이 단연죽로실(端研竹爐室)[31]에서 이 대련을 보고 더불어 같이 즐겁게 감상했었는데 지금
벌써 이십 년이 가깝다. 연기와 구름처럼 흔적 없이 사라져서 글씨의 향기와 먹의 푸른빛은 찾
을 길이 없구나. 규재(圭齋)[32]가 의뢰함이 있기에 오히려 그와 더불어 옛꿈을 뒤쫓아 찾고 이를
써서 옛일을 알린다.
완우(阮迂).

〈시위·마쉬(施爲磨淬) 예서 대련〉(209쪽 참조)과 비슷한 서법이다. 다만 행서 필법에 예서 필의
를 융합했느냐, 예서 필법에 행서 필의를 융합했느냐 하는 차이가 있을 뿐이다. 방서의 행서 글씨는
동일하다. 마찬가지로 1854년 69세 작으로 추정한다. 추사 만년 행서체 대표작 중 하나다. 인장도
〈시위·마쉬〉에 찍은 붉은 글씨 네모 인장 '김정희인(金正喜印)'과 흰 글씨 네모 인장 '완당(阮堂)'을
그대로 찍었다.

"我之大賢與 於人何所不容, 我之不賢 人將拒我, 如之何其拒人也.(내가 크게 어질다면 남에게 있어
서 무엇인들 용납하지 못하겠으며, 내가 어질지 못하다면 남이 나를 거절하려 할 터이니, 어떻게 남을 거절하
겠는가.)"라는『논어(論語)』제19 자장(子張) 편의 한 구절을 이끌어 대련으로 점화(點化)한 내용이다.

위창은 오동 상자 표면에 '완당선생행서대련관남규재(阮堂先生行書對聯款南圭齋)'라고 써놓았다.
남병철에게 관서해준 행서 대련이라는 의미다.

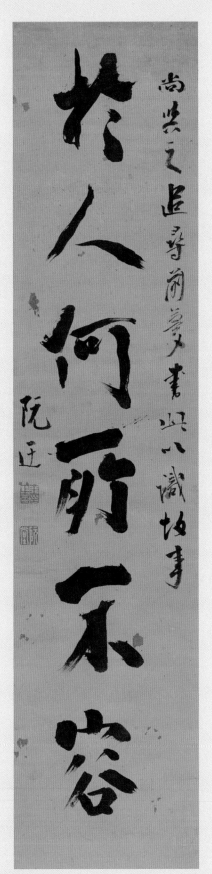
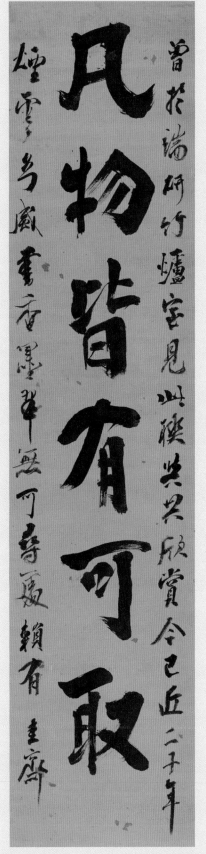

범물·어인(凡物於人) 행서 대련

철종 5년 갑인(1854), 69세, 지본묵서, 각 124.6×27.7cm, 간송미술관 소장

8. 시위 · 마쉬(施爲磨淬) 예서 대련

施爲要似千鈞弩, 磨淬當如百湅金.

베풀기는 천균(千鈞, 1균은 20근) 나가는 쇠뇌와 같아야 하고,

갈고닦기는 마땅히 백 번 금을 단련하듯 해야 한다.[33]

或問如何是千鈞弩. 朱子曰 只是不妄發. 如子房在漢 漫說一句, 當時承當者 便須百
碎. 景仲屬書此, 其意可佳, 書以副之, 且勉之. 阮堂老叔.

어떤 사람이 묻기를 어떻게 하는 것이 천균 나가는 쇠뇌입니까 하니 주자(朱子)[34]가 말하기를
다만 함부로 내쏘지 않는 것일 뿐이라 했다. 자방(子房)[35]이 한(漢)나라에 있으면서 말한 만설
(漫說)의 한 구절 중 "그때에 얻어맞는 사람은 반드시 백 조각으로 부서졌을 것이다."라는 것과
같으리라. 경중(景仲)[36]이 이것을 써달라는데 그 뜻이 아름답다 할 수 있기에 쓰고 이로써 그에
곁들이니 또 그것을 힘쓰라. 완당 노숙(阮堂老叔).

인장은 '김정희인(金正喜印)'의 붉은 글씨 네모 인장과 '완당(阮堂)'이라는 흰 글씨 네모 인장이 찍혀 있
다. 〈범물·어인(凡物於人)〉(207쪽 참조)에 찍힌 인장과 동일한데 '완(阮)' 자의 선명 정도가 〈범물·어인〉의
그것과 비슷하므로 다 같이 69세 작으로 보려는 것이다.

1853년 초봄에 추사가 전한 고예(古隸)의 필의로 후한 팔분 서체의 〈곽유도비(郭有道碑)〉를 임서
하여 추사체의 실체를 보여주는데, 이 서법에 추사가 상상하는 이상적인 고예 필법을 과감하게 보
태어 고졸하고 질박하게 써낸 것이 이 글씨다. 추사체의 극치를 보이는 완성도를 갖춘 걸작이라 하
겠다.

상서(箱書)는 '완당예고대련(阮堂隸古對聯)'이라 예서 대자로 쓰고 그 아래에 소자 행서로 다음과 같이
써놓았다.

此幀之始出售也. 人多愛之, 爭欲購之, 價金益騰, 竟歸玉井硯齋主人所獲, 而改裝
之. 丙子春正 葦滄識.

이 족자가 파는 데 처음 나오자 사람들이 많이 사랑하여 값이 더욱 올랐으나, 마침내 옥정연재
주인이 획득하는 데로 돌아가서 이를 고쳐 꾸민다. 병자년(1936) 설날 위창이 쓴다.

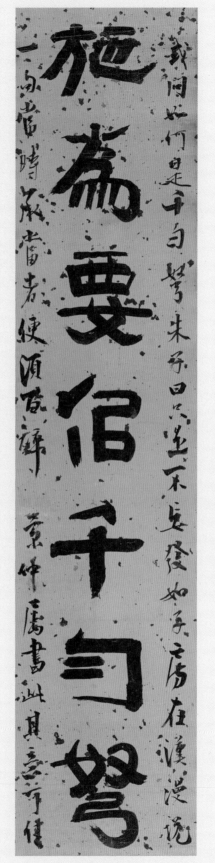

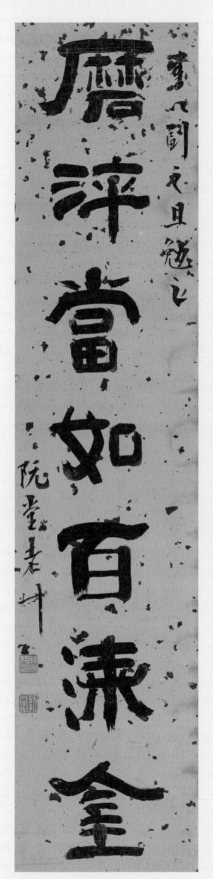

김정희인
(金正喜印)

완당
(阮堂)

시위 · 마쉬(施爲磨淬) 예서 대련

철종 5년 갑인(1854), 69세, 지본묵서, 각 129.7×29.7cm, 간송미술관 소장

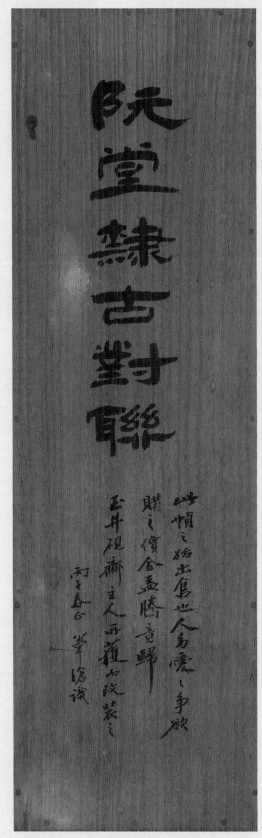

〈시위·마쉬(施爲磨淬) 예서 대련〉 상서(箱書)

오세창, 1936년

9. 유애 · 차장(唯愛且將) 행서 대련

唯愛圖書兼古器, 且將文字入菩提.

오직 도서(圖書)를 사랑하되 고기(古器)도 겸하며,

또 문자(文字)[37]를 가지고서 보리[菩提, 정각(正覺) 또는 대각(大覺)]에 든다.

행서 대련이다. 추사의 학예관과 불교관을 함축 표현한 명구(名句)로 추사 행서체의 진수를 보여 주는 대표작 중 하나이다.

선종(禪宗)은 본래 교종(敎宗) 불교가 문사(文字)의 늪에서 빠져 헤어나지 못하자 이를 타파하기 위해 '불립문자 직지인심(不立文字 直旨人心)' 즉 '문자를 세우지 않고 곧바로 사람의 마음을 가리킨 다'는 것을 종지(宗旨)로 내세워 개혁을 단행한 개신 불교였다.

그런데 추사 시대에 이르면 다시 선종이 불립문자의 늪에서 빠져 헤어나오지 못하는 양상을 보이 게 된다. 이에 추사는 이런 문구로 당시 우리 불교계에 정상일침(頂上一針)을 놓고 있다. 추사가 불 교에 접근하는 방법이기도 했다.

그러나 첫 구절은 당나라 시인 주경여(朱慶餘, 826년 진사)[38]의 시 「기유소부(寄劉少府)」 중 '유애도 서겸고기(唯愛圖書兼古器), 재관유자미리빈(在官猶自未離貧).'에서 앞 구절을 취하고 뒤 구절은 스스 로 지어 보태는 찬구(撰句) 형식을 취한 내용이다. 자타 합벽으로 자신의 학예관과 불교관을 남김없 이 표출해내는 것도 추사 아니고서는 하기 힘든 일이라 하겠다.

'김정희인(金正喜印)'의 붉은 글씨 네모 인장과 '완당(阮堂)'이란 흰 글씨 네모 인장이 찍혀 있다.

위창 오세창이 전서(篆書)로 쓴 상서(箱書) 내용은 다음과 같다.

오세창이 일찍이 잠시 보고 사랑하여 다시 빌려다 완상(玩賞)하기 달포가 지난지라 상자에 표 제를 써서 간송에게 돌려보낸다. 때는 을해년(乙亥年, 1935) 섣달 그믐 전 10일이다.(吳世昌 曾暫 見愛之, 再借玩閱月, 題箱歸之于澗松. 時乙亥大晦前十日.)

이 글씨는 철종 5년(1854)년 11월 4일 기사에 쓰인 〈춘풍 · 추수(春風秋水) 행서 대련 습작〉(170쪽

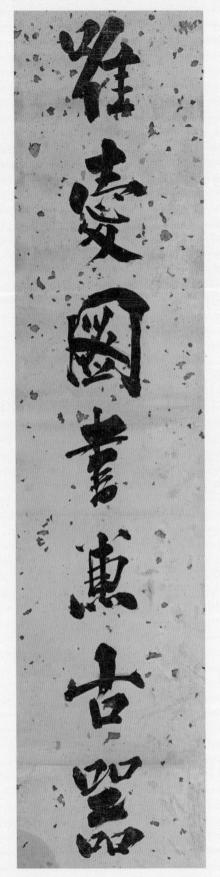

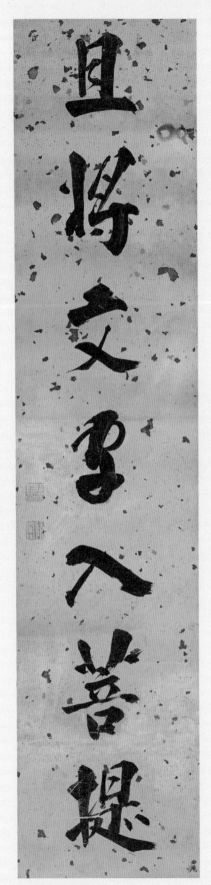

유애 · 차장(唯愛且將) 행서 대련

철종 6년 을묘(1855), 70세, 지본묵서, 각 127.4×31.2cm, 간송미술관 소장

참조)이나 2년 뒤인 철종 7년(1856) 봄에 써놓은 것을 보았다는 〈춘풍 · 추수 행서 대련〉(223쪽 참조) 글씨와 그 서체가 동일하므로 69세 이후의 최만년작이라 할 수 있다. 인장도 〈춘풍 · 추수 행서 대련〉에 찍은 인장과 동일한데 조금 덜 이지러져 있다. 그래서 70세 작품으로 편년하였다.

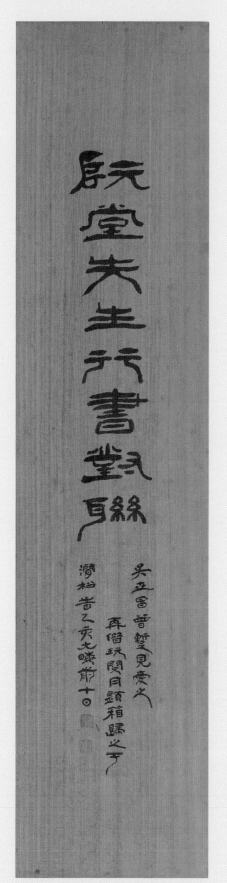

〈유애 · 차장(唯愛且將) 행서 대련〉 상서(箱書)
오세창, 1935년

10. 강성 · 동자(康成董子) 행서 대련

康成階下多書帶, 董子篇中有玉杯.

書贈台濟. 嘗見石盦此聯, 筆意圓化神妙.

阮堂老人.

강성(康成)[39]의 섬돌 아래에는 서대초(書帶草)[40]가 많고,

동자(董子)[41]의 책편(冊篇) 속에는 『옥배(玉杯)』[42]가 있다.

태제(台濟)[43]에게 써준다.

일찍이 석암(傍書)[44]의 이 연구〔聯句, 대련(對聯)〕를 보았었는데 필의(筆意)가 원만하고 신묘했

었다.

완당 노인(阮堂老人).

방서(傍書)의 내용으로 보면 유용(劉墉, 1719~1804)의 대련을 옮겨 쓴 것임을 알 수 있는데, 다음 세
대의 금석고증학자이자 서예가인 손성연(孫星衍, 1753~1818)[45]도 '봉성계하다서대(奉成階下多書帶),
동자편중유옥배(董子篇中有玉杯)'의 대련을 남기고 있다. '강(康)' 자 한 자를 점화(點化)했을 뿐이다.

서법이 〈유애 · 차장(唯愛且將) 행서 대련〉(212쪽 참조)과 한자리에서 쓴 듯 동일하니 추사 70세 때
인 1855년 작으로 보아야겠다. 추사로부터 이 글씨를 받은 김태제(金台濟, 1827~1906)가 29세 때이다.
고예와 분예 해서 등 각체의 필의가 융합하여 완성된 추사 행서체이다.

'완당예고(阮堂隸古)'의 붉은 글씨 네모 인장과 '김정희인(金正喜印)'의 흰 글씨 네모 인장이 찍혀
있는데 '김정희인'은 〈계산무진(谿山無盡)〉에서 편액(69쪽 참조)에 찍은 인장과 동일하다.

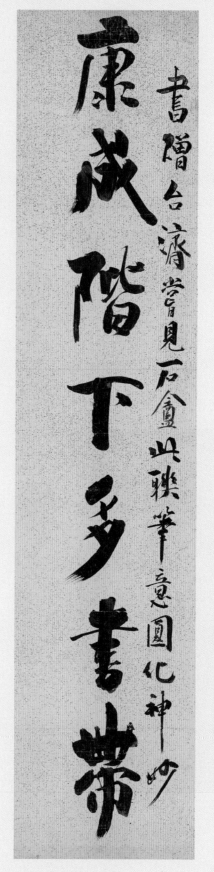

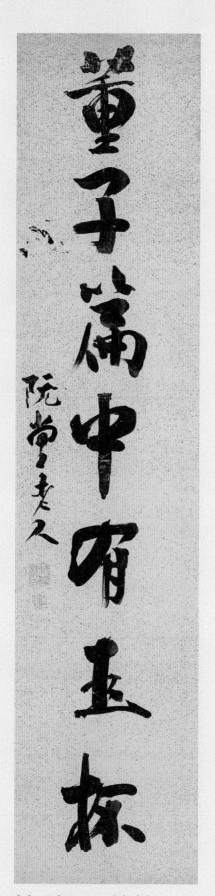

강성 · 동자(康成董子) 행서 대련
철종 6년 을묘(1855), 70세, 지본묵서, 각 144.0×32.0cm, 간송미술관 소장

11. 한무·완재(閒撫宛在) 행서 대련

閒撫青李來禽字, 宛在天池石壁圖.

한가히 〈청리래금첩(青李來禽帖)〉[46](그림28)의 글자를 본뜨니,

완연히 〈천지석벽도(天池石壁圖)〉[47](그림29)가 있구나.

서법이 〈유애·차장(唯愛且將) 행서 대련〉(212쪽 참조) 서법과 동일하다. 추사 70세경의 작품으로 추정한다. 여기에도 〈유애·차장 행서 대련〉 등에 찍었던 '김정희인(金正喜印)'의 붉은 글씨 네모 인장이 찍혀 있다. '완당(阮堂)'이라는 흰 글씨 네모 인장과 함께 그 제작 시기를 짐작할 수 있게 하는 훌륭한 증거 자료이다. '완당'의 흰 글씨 네모 인장에서 '완' 자의 마모도가 조금 높아 70세 작품으로 편년하는 것이 좋을 듯하다.

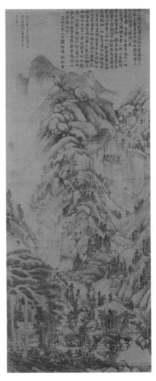

그림28 〈청리래금첩(青李來禽帖)〉, 왕희지(王羲之)

그림29 〈천지석벽도(天池石壁圖)〉, 황공망(黃公望), 원(元), 1341년, 견본 담채(絹本淡彩), 139.4×57.3cm, 북경 고궁박물원 소장

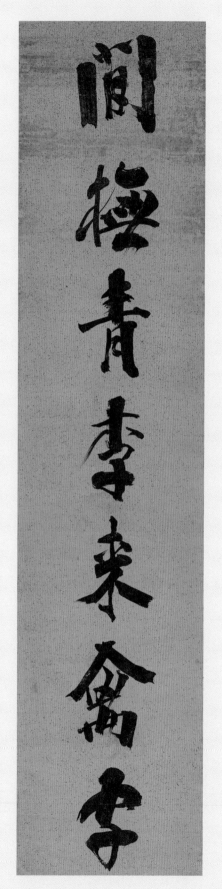

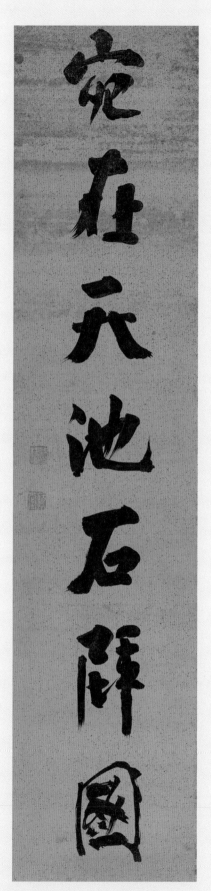

김정희인
〈金止喜비〉

완당
(阮堂)

한무 · 완재(閒撫宛在) 행서 대련

철종 6년 을묘(1855), 70세, 지본묵서, 각 130.4×29.8cm, 간송미술관 소장

12. 하정·진비(夏鼎秦碑) 예서 대련

夏鼎商彝周石鼓, 秦碑漢隷晉銀鉤.

하(夏)나라 솥과 상(商)나라 때 이기(彝器), 주(周)나라의 석고문(石鼓文),

진(秦)나라 비문(碑文)과 한(漢)나라 예서(隷書), 진(晉)나라 때 은구(銀鉤).[48]

전한 고예(古隷)의 필법을 바탕으로 후한 팔분예법을 섞어 쓴 추사 예서체 대련이다. 전주(全州) 〈효자(孝子) 김기종(金箕鍾) 정려비(旌閭碑)〉(656쪽 참조)와 방불하여 70세 작품으로 추정한다. 서법이 고졸웅경(古拙雄勁, 예스럽고 어수룩하며 크고 굳셈)하다. '김정희인(金正喜印)'의 붉은 글씨 네모 인장과 '완당(阮堂)'이라는 흰 글씨 네모 인장을 찍었다. '전당지가(專當之家)'라는 붉은 글씨 둥근 인장이 두인(頭印)으로 찍혀 있다.

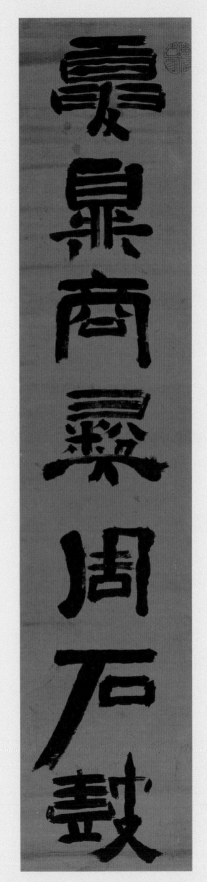
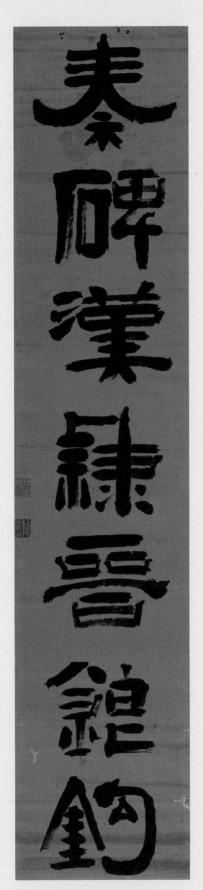

하정·진비(夏鼎秦碑) 예서 대련

철종 6년 을묘(1855), 70세, 지본묵서, 각 128.7×27.2cm, 간송미술관 소장

13. 만수 · 일장(万樹一莊) 행서 대련

万樹琪花千圃葯, 一莊修竹半牀書.

書應彝齋相國, 方家正之.

果山 金正喜.

만 그루 기이한 꽃 천 이랑 작약 밭,

한 둘레 시누대 반 쌓인 상(책상) 위 책.

이재상국(彝齋相國, 권돈인(權敦仁))[49]의 부탁에 응해 써드리니 대방가(大方家, 학문이나 문장이 뛰어난

사람. 방가(方家), 또는 대가(大家)로 줄여 부르기도 함)는 이를 바로잡으십시오.

과산(果山) 김정희(金正喜).

자법(字法)에서 태세(太細)의 대비(對比)가 극명(克明)하고 고예(古隷) 필의(筆意)가 있는 일자(一字) 등의 특징이 철종 7년 병진(1856)에 썼다는 〈춘풍 · 추수(春風秋水) 행서 대련〉(223쪽 참조)과 유사하다.

'김정희인(金正喜印)'의 붉은 글씨 네모 인장과 '완당(阮堂)'이란 흰 글씨 네모 인장을 찍었는데 〈춘풍 · 추수(春風秋水) 행서 대련〉에 찍은 인장과 동일하다. 뿐만 아니라 '완당'의 '완(阮)' 자 오른쪽 아래 이지러진 부분까지 〈춘풍 · 추수〉의 그것과 서로 방불하니 〈춘풍 · 추수〉와 같이 71세 때 씌었다고 보는 것이 옳을 듯하다.

시 · 서 · 화 삼절로 꼽히던 청나라 문사 장조(張照, 1691~1745)[50]의 대련 내용을 그대로 옮겨 쓴 것이다. 장조 역시 당나라 시인 조당(曹唐, 867년 이전 생존)[51]의 「소유선시(小游仙詩)」 98수 중 '만수기화천포약(万樹琪花千圃藥), 심지불감첩형상(心知不敢輒形相)'의 두 구절에서 첫 구절을 뽑아 집구하였다.

위창이 상자 표면에 '완당선생행서대련관증권이재(阮堂先生行書對聯款贈權彝齋)'라 쓰고 '위창첨(葦滄簽)'이라 낙관했다. 관증(款贈)은 관서하여 기증했다는 뜻이고 첨(簽)은 서명한다는 뜻이다.

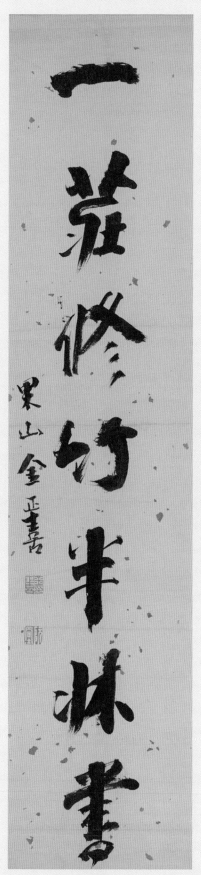

(金正喜印)

완당
(阮堂)

만수·일장(万樹一莊) 행서 대련

철종 7년 병진(1856), 71세, 지본묵서, 각 128.1×28.6cm, 간송미술관 소장

14. 춘풍 · 추수(春風秋水) 행서 대련

春風大雅能容物, 秋水文章不染塵.

봄바람처럼 큰 아량[52]은 만물을 용납하고,

가을 물[53]같이 맑은 문장 티끌에 물들지 않는다.

명교(明橋) 상유현(尚有鉉, 1844~1923)이 13세 때인 1856년 봄에 봉은사(奉恩寺)로 71세의 추사를 찾아뵈었을 때 보았다는 행서 대련이다. 예서 필의(筆意)가 있는 행서로 평담천진(平淡天眞, 고요하고 깨끗하며 물들지 않고 지극히 순진함)하고 경쾌전아(輕快典雅, 가뿐하고 상쾌하며 법도에 맞고 아담함)한 특징을 보인다. 〈만수 · 일장(万樹一莊) 행서 대련〉(221쪽 참조)이나 〈추수 · 녹음(秋水綠陰) 행서 대련〉(225쪽 참조)과 인장이 같다. '김정희인(金正喜印)'의 붉은 글씨 네모 인장과 '완당(阮堂)'이라는 흰 글씨 네모 인장인데 그 이지러진 정도까지 동일하다.

이는 청나라 비파서학(碑派書學)의 창시자로 전서와 예서를 특히 잘 쓰고 전각에도 능했던 등석여(鄧石如, 1743~1805)[54]의 자제(自題) 대련을 옮겨 쓴 것이다. 현재 중국에는 같은 내용의 예서 필의 짙은 해서 대련이 남아 있다. 그림30

등석여의 독자인 등전밀(鄧傳密, 1795~1870)[55]이 1822년 동지정사로 연경에 간 추사의 부친 김노경(金魯敬)을 만나 친교를 맺고 그 부친 등석여의 묘지명 찬술을 부탁하며 그 부친의 대련 글씨를 선물했다 하니 추사는 이 대련을 직접 접했을 가능성이 높다.

그림30 〈춘풍 · 추수(春風秋水) 예서 대련〉 등석여(鄧石如). 지본묵서. 상해박물관 소장

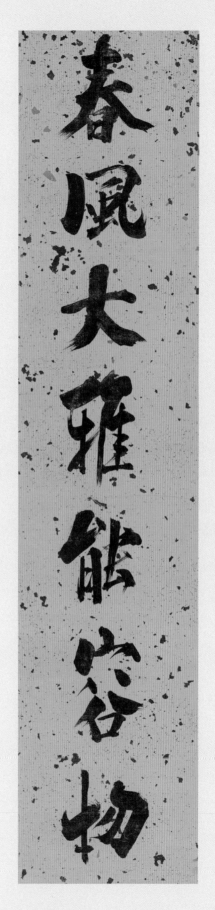
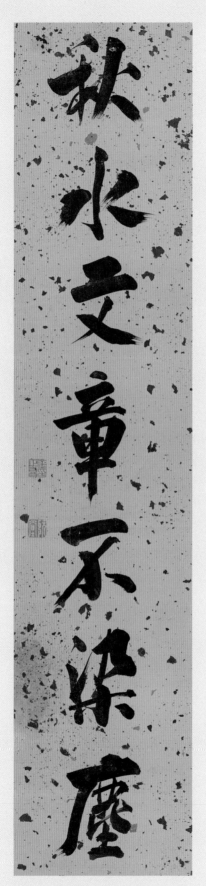

춘풍 · 추수(春風秋水) 행서 대련

철종 7년 병진(1856), 71세, 지본묵서, 각 130.5×29.0cm, 간송미술관 소장

15. 추수 · 녹음(秋水綠陰) 행서 대련

秋水纔深四五尺, 綠陰相間兩三家.

가을 물 깊어도 겨우 네댓 자,

녹음 사이사이론 두서너 집뿐.

〈춘풍 · 추수(春風秋水)〉(223쪽 참조)와 같은 필법의 행서 대련이다. 비슷한 시기에 썼을 것이다. 〈춘풍 · 추수 행서 대련〉에 찍은 인장과 동일한 인장이 찍혀 있다. '김정희인(金正喜印)'이라는 붉은 글씨 네모 인장과 '완당(阮堂)'의 흰 글씨 네모 인장이 그것이다.

당나라 두보(杜甫, 712~770)[56]의 시 「남린(南鄰)」 중 '추수자심사오척(秋水纔深四五尺) 야항흡수양삼인(野航恰受兩三人)'의 글귀에서 앞 구절을 뽑고, 당나라 사공도(司空圖, 837~908)[57]의 시 「양류지수배사(楊柳枝壽杯詞)」 중 '하사완사계반주(何似浣紗溪畔住), 녹음상간양삼가(綠陰相間兩三家)'의 글귀에서 뒤 구절을 뽑아 합성한 집구(集句) 형태의 대련이다. 원시(原詩)의 뜻에서는 상상도 할 수 없는 참신한 의미를 증폭시켜준다. 백과전서적인 지식을 갖고 있던 고증학자 추사의 면모가 빛나는 대목이다. 위창이 예서로 '완당행서대련(阮堂行書對聯)'이라 상서(箱書)하였다.

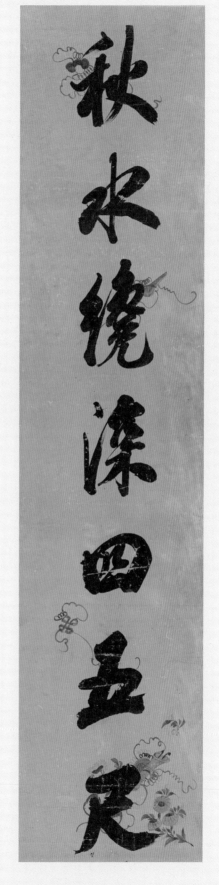

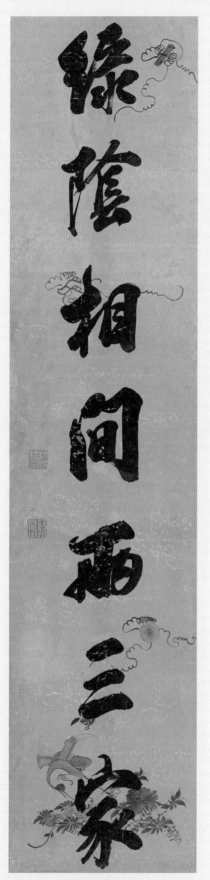

김정희인
(金正喜印)

완당
(阮堂)

추수·녹음(秋水綠陰) 행서 대련

철종 7년 병진(1856), 71세, 지본묵서, 각 124.5×28.8cm, 간송미술관 소장

16. 구곡 · 경정(句曲敬亭) 행서 대련

句曲水通茶竈外, 敬亭山見石闌西.

구곡산(句曲山)[58] 물은 다조(茶竈)[59] 밖으로 통하고,

경정산(敬亭山)[60]은 돌 난간 서쪽으로 보인다.

〈춘풍 · 추수(春風秋水) 행서 대련〉(223쪽 참조)과 방불한 서법이다. 인장도 역시 동일하여 '김정희인(金正喜印)'이라는 붉은 글씨 네모 인장과 '완당(阮堂)'이라는 흰 글씨 네모 인장이 찍혀 있다. 71세 전후에 쓴 글씨라고 보아야 할 듯하다.

청 한림원 시독 시윤장(施閏章, 1618~1683)[61]의 시「계관(鷄館)」4구절 중 제3구절 전체를 뽑아 쓴 집구(集句)이다.[62] 상서(箱書)는 위창의 예서 글씨인데 '완당행서대련(阮堂行書對聯)'이다.

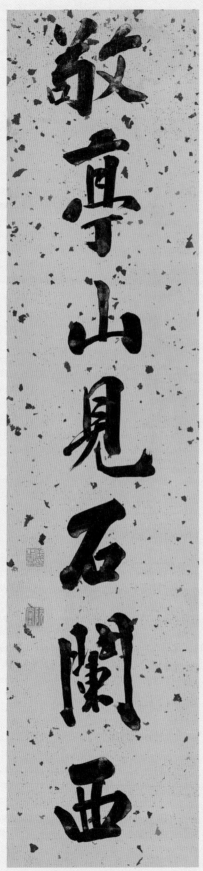

句曲水通茶竈

敬亭山見石闌西

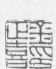

김정희인

(金正喜印)

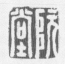

완당

(阮堂)

구곡·경정(句曲敬亭) 행서 대련

철종 7년 병진(1856), 71세, 지본묵서, 각 132.2×30.5cm, 간송미술관 소장

17. 대팽 · 고회(大烹高會) 예서 대련

大烹豆腐瓜薑菜, 高會夫妻兒女孫.

좋은 반찬은 두부 오이 생강나물,

훌륭한 모임은 부부(夫婦)와 아들딸 손자.

此爲村夫子第一樂上樂. 雖腰間斗大黃金印, 食前方丈侍妾數百, 能享有此味者幾

人. 爲杏農書. 七十一果.

이는 촌 늙은이에게 제일가는 즐거움이요 으뜸가는 즐거움이 된다. 비록 허리춤에 말(斗)만큼
큰 황금인(黃金印)을 차고,[63] 음식이 앞에 사방 한 길이나 차려지고 시첩(侍妾)이 수백 명이라 하
더라도[64] 능히 이런 맛을 누릴 수 있는 사람이 몇이나 될까. 행농(杏農)[65]을 위해 쓴다. 칠십일
과(七十一果).

추사 김정희가 철종 7년(1856) 10월 10일에 돌아가는데 이해 8월쯤 썼으리라 생각되는 절필 대련
으로 추사체의 진면목이 함축된 대표작이다. 71세의 과천 사는 노인이라는 의미의 71과(果)라는 관
서(款書)가 이를 증명해준다.

대련 내용은 명말청초의 명사인 동리(東里) 오영잠(吳榮潛, 1604~1686)의 시 「중추가연(中秋家宴)」
중 '대팽두부과가채(大烹豆腐瓜茄菜), 고회형처아녀손(高會荊妻兒女孫)'을 한 짝에 한 자씩 고쳐서
완성도를 극대화시키는 점화(點化) 방식을 취한 것이다. 평범한 일상생활이 가장 이상적인 최고의
생활 경지임을 피력한 내용이다. 평생 학문과 예술 수련에 종사하느라 가족과의 단란한 생활을 소
홀히 하고 지고지선(至高至善)의 경지를 추구하여 평범한 생활을 외면하고 살았던 추사가 죽음을
앞두고 깨달은 진리라 하겠다.

전한 고예(古隸) 필법을 바탕으로 진 대(秦代) 전서(篆書) 필의(筆意)와 후한 팔분예서기를 섞어 써
서 늙은 솔가지처럼 고졸담박(古拙淡樸, 예스럽고 어수룩하며 깨끗하고 순박함)한 느낌을 주는 편안한
예서체이다. 가히 추사체의 완성작이라 할 수 있다. '칠십일과(七十一果)' 아래에 '동해서생(東海書
生)'의 붉은 글씨 네모 인장과 '완당추사(阮堂秋史)'의 흰 글씨 네모 인장을 찍었다.

오동 상자 뚜껑 표면에 위창 오세창은 '완당선생예서대련(阮堂先生隸書對聯)'이라 전서(篆書)

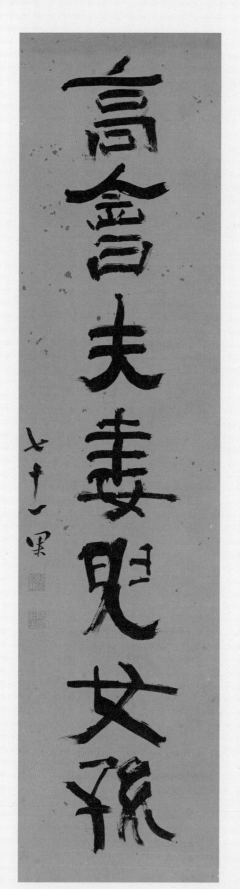
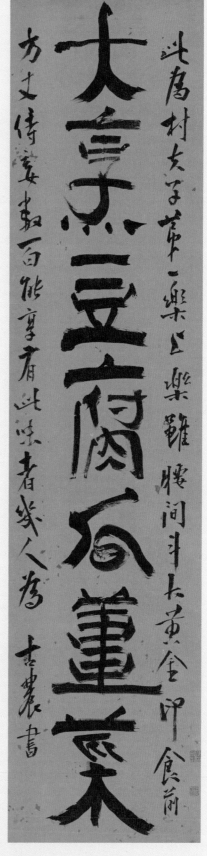

대팽 · 고회(大烹高會) 예서 대련

철종 7년 병진(1856), 71세, 지본묵서, 각 129.5×31.9cm, 간송미술관 소장

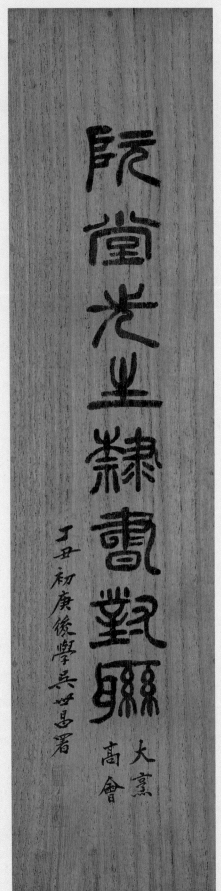

〈대팽·고회(大烹高會) 예서 대련〉 상서(箱書)
오세창, 1937년

로 크게 쓰고 그 아래에 소해(小楷)로 '대팽고회(大烹高會)'라 썼다. 그리고 왼쪽 아래에 '정축(丁丑, 1937) 초경(初庚, 초복)에 후학 오세창이 쓰다.(丁丑初庚, 後學 吳世昌署.)'라고 관서(款書)하였다.

주(註)

1. 고순(顧純, 1765~1832). 청 강소(江蘇) 오현(吳縣)인. 자가 희한(希翰), 호는 남아(南雅). 가경(嘉慶) 5년(1800) 진사. 벼슬은 통정사부사(通政司副使)에 이르다. 정무(政務)에 통달하고 성정이 개결하여 시폐(時弊, 당시 의 폐단)를 자주 직소(直疏, 곧게 상소함)함으로써 직성(直聲, 곧다는 소문)이 천하를 진동시켰다. 시·문· 서·화에 모두 능했다. 『사무사실유집(思無邪室遺集)』 6권, 『진남채풍록(滇南采風錄)』의 저서가 있다.

2. 송균(松筠, 1744~1835). 청 몽고정람기(蒙古正籃旗)인. 마랍특씨(瑪拉特氏). 자는 상포(湘浦). 벼슬은 군기 대신(軍機大臣), 국사관총재(國史館總裁), 길림장군(吉林將軍), 이리장군(伊犁將軍) 등을 역임했다. 성품이 청근(淸勤, 맑고 부지런함) 정직(正直)하고 대관(大官)의 풍채가 있었다.

3. 가경(嘉慶) 25년(1820) 선종(宣宗)이 즉위하고 송균을 열하도통(熱河都統)으로 임명하여 외임(外任)에 당하 게 하자 고순이 의당 송균 같은 중신(重臣)을 좌우에 두어 간쟁(諫爭)하게 해야 한다고 직간(直諫)한 말. 〔『청사열전(淸史列傳)』권 32 송균전(松筠傳) 참조〕

4. 주학년(朱鶴年, 1760~1834). 청 강소성 태주(泰州)인. 또는 유양(維揚, 지금 강소 양주)인. 북평(北坪, 북경)에 옮겨 가 살았다. 자는 야운(野雲). 어려서부터 서화를 잘하여 9세에 사승(寺僧)을 위해 소폭 산수화를 그 렸는데 고을 태수가 보고 그림으로 이름을 전하리라 예언했다고 한다. 집안이 가난하여 양친을 봉양하 기 위해 800전을 허리에 두르고 북경으로 상경하였다. 그림을 팔아서 생계를 유지하기 위해서였다.

북경에 올라가 당대 연경 학예계의 종장인 옹방강(翁方綱)의 문하에 들어가 사우(師友)들로부터 그림 솜씨를 인정받았다. 화리(畫理)가 더욱 정심해져서 산수는 석도(石濤)풍이 있고 사녀(仕女), 인물, 화훼, 죽석(竹石) 등 여러 화과에 정통하지 않은 게 없었다. 왕학호(王學浩), 마추약(馬秋藥), 장선산(張船山), 완 운대(阮芸臺) 등 시서화의 거장들과 친교를 맺었다.

추사 김정희가 1809년에 동지부사였던 생부 유당(西堂) 김노경(金魯敬)의 자제군관이 되어 연경에 가 서 옹방강과 사제 인연을 맺자 주학년은 망년지교(忘年之交)를 맺고 그가 임모한 〈서하·죽타양선생상 (西河竹坨兩先生像)〉을 비롯하여 〈동파입극상(東坡笠屐像)〉, 〈고목한아도(古木寒雅圖)〉, 〈추사전별연도(秋 史餞別宴圖)〉 등 많은 그림을 그려 선물한다. 그리고 피차의 생일이 되면 서로 있는 곳을 향해 술을 뿌려 생일을 축하하기로 약속하고 헤어진다.

이후 추사는 빼어난 글씨로 〈함추각(涵秋閣)〉, 〈의도시옥(擬陶詩屋)〉 등 야운의 서재 현판과 〈고목·석 양(古木夕陽)〉 등 대련 글씨 등을 끊임없이 써 보내고, 야운도 〈구양문충공상(歐陽文忠公像)〉, 〈산곡선생 상(山谷先生像)〉, 〈담계선생상(覃溪先生像)〉 등을 계속 그려 보낸다. 따라서 조선에서는 추사학파를 중심 으로 야운의 그림을 보배로 여겨 그의 그림과 초상화에 배례하는 애호가도 있었다 한다.

5. 연운공양(煙雲供養). 그림을 보거나 그려 눈을 즐겁게 하는 일.

6. 서성(書聖) 왕희지(王羲之)가 회계(會稽) 난정(蘭亭)에서 〈난정서(蘭亭叙)〉를 짓고 쓰던 시회 장면의 그림을 새겨 장식한 벼루.

7. 옹방강(翁方綱, 1733~1818). 청나라 순천부(順天府) 대흥(大興, 현재 북경)인. 자는 정삼(正三), 호는 담계(覃溪)·복초재(復初齋)·보소재(寶蘇齋). 건륭(乾隆) 17년(1752) 진사. 벼슬은 산동독학정사(山東督學政使)·내각학사(內閣學士)에 이르렀다. 당대의 거유(巨儒)로 박학다식하여 경학(經學)·서화(書畵)·금석학(金石學)에 깊이 통달하고 시문(詩文)에도 뛰어났으며, 글씨는 전(篆)·예(隷)·해(楷)·행(行)의 제체(諸體)를 모두 잘 썼다.

 문도(門徒)가 심히 많았는데 사행(使行)에 따라갔던 추사가 제자(弟子)가 되어 가르침을 받고 돌아오자 그의 학풍은 우리나라에도 크게 전파되었다. 『복초재시집(復初齋詩集)』70권, 동 외집(外集) 10권, 문집(文集) 35권, 『양한금석기(兩漢金石記)』22권, 『월동금석략(粵東金石略)』12권, 『난정고(蘭亭考)』8권 등 많은 저서를 남겼다.

8. 진혁희(陳奕禧, 1648~1709). 청나라 절강(浙江) 영해인(寧海人). 자는 육겸(六兼)·자문(子文), 호는 향천(香泉)·봉수(葑叟). 시(詩)·서(書)를 잘했다. 왕사진(王士禛) 문인(門人). 금석학(金石學)을 좋아했다. 『여녕당첩(子寧堂帖)』, 『고란재필(皐蘭載筆)』, 『금석유문록(金石遺文錄)』, 『춘애당집(春靄堂集)』등의 저서가 있다.

9. 허유(許維, 1809~1892). 양천인(陽川人). 자는 마힐(摩詰), 호는 소치(小癡). 개명(改名)하여 련(鍊)이라 했다. 진도(珍島)에 세거(世居)했다. 시(詩)·서(書)·화(畵)를 모두 잘하여 삼절(三絶)로 일컬어졌으며 추사(秋史) 문하에 나가 배워 화법(畵法)이 우리나라에서 제일이라는 칭찬을 받았다. 이로 더욱 유명해져서 중앙에 알려지고 헌종(憲宗)의 권우(眷遇)를 입어 벼슬이 지추(知樞)에 이르렀다.

 청조(淸朝) 문인화풍(文人畵風)의 산수(山水)·인물(人物)에 특히 뛰어나서 추사는 그 화법이 우리나라 식의 촌티를 모두 벗어버렸다고 극찬했다. 청조의 문인화풍을 조선 화단에 이식(移植) 정착시킨 화가. 추사의 진영(眞影)을 비롯한 많은 묵적(墨蹟)을 남겼다.

10. 건필(乾筆)은 사용할 때 붓끝에만 먹물을 묻혀 쓰는 마른 붓질[상대말은 수필(水筆)]을 말하며 검묵(儉墨)은 먹을 아껴 함부로 쓰지 않는 것.

11. 왕유(王維, 699~759). 당 산서(山西) 태원(太原) 기현(祁縣)인. 자는 마힐(摩詰). 개원(開元) 9년(721) 진사(進士), 벼슬이 상서(尙書) 우승(右丞)에 이르렀다. 시·서·화에 모두 능했으나 특히 화법(畵法)이 뛰어나서 후세에 남종화(南宗畵)의 비조(鼻祖)로 추앙되었다. 〈강산설제도(江山雪霽圖)〉, 〈복생수경도(伏生授經圖)〉 등이 현존한다. 안록산 난에 반군의 포로가 되었으나 절의를 지켰다.

12. 이사훈(李思訓, 651~720). 당 종실(宗室). 자는 건현(建見). 이임보(李林甫)의 백부(伯父). 측천무후(則天武

后) 때 은둔. 현종(玄宗) 때 팽국공(彭國公) 좌무위대장(左武衛大將) 진주도독(秦州都督)이 되었다. 서ㆍ화 모두 잘했으나 특히 화법이 뛰어나서 당 일대(唐一代) 제일로 꼽히는데 극채세밀(極彩細密)의 귀족화풍을 창시했다. 후세에 북종화풍(北宗畵風)의 시조로 추앙되었다. 자제질(子弟姪) 5인이 모두 그림으로 세상에 이름을 날리었는데 그중 아들 소도(昭道)는 산수(山水)에 뛰어나서 부업(父業)을 이었으므로 소이장군(小李將軍)의 칭호를 얻었다(실직은 장군이 아니었다).

13. 조영양(趙令穰). 송(宋) 종실. 자는 대년(大年). 북송(北宋) 철종(哲宗, 1086~1100) 때 벼슬이 숭신군절도관찰유후(崇信軍節度觀察留後)에 이르고 개부의동삼사영국공(開府儀同三司榮國公)에 추증(追贈). 경사문한(經史文翰)에 조예(造詣)가 깊고 서ㆍ화 모두 잘하였으나 특히 화법이 뛰어나 산수화에 일가를 이루었다.

14. 조맹부(趙孟頫, 1254~1322)원(元) 탁군인(涿郡人). 호주(湖州) 오흥(吳興)에 살았다. 맹견(孟堅)의 종제(從弟). 자는 자앙(子昻). 호는 송설도인(松雪道人), 송설재(松雪齋), 구파정(鷗波亭). 벼슬은 한림학사(翰林學士) 승지(承旨)에 이르고 위국공(魏國公)에 피봉(被封). 시호(諡號) 문민(文敏). 시(詩)ㆍ문(文)ㆍ서(書)ㆍ화(畵)에 모두 뛰어났다. 서체(書體)는 송설체(松雪體)의 일가를 이루고, 그림에서는 소위 시서화(詩書畵) 일치의 문인화풍(文人畵風)을 정립시킨 대가이다.

1314년부터는 고려 충선왕이 만권당(萬卷堂)의 주빈(主賓)으로 초빙해서 익재(益齋) 이제현(李齊賢, 1287~1367) 등 고려 자제들을 직접 가르치게 했다. 이로 말미암아 그의 서화풍이 우리나라에 막대한 영향을 끼치게 되었다. 『송설재집(松雪齋集)』 10권 6책이 남아 있다.

15. 이하응(李昰應, 1820~1898), 조선 종실(朝鮮宗室). 자는 시백(時伯), 호는 석파(石坡). 영조(英祖)의 현손(玄孫)으로 흥선군(興宣君)에 피봉되고 고종(高宗)의 사친(私親)으로 대원군(大院君)이 되어 일시 섭정(攝政)했다. 조선 말기 척족세도(戚族勢道)로부터 왕권을 확립시키고 말기적인 여러 가지 폐해를 극복하려는 과감한 쇄신 정책을 시도했으나 전통 성리학자들과 척족이 연합한 반동 세력의 정략에 말려 밀려나서 웅지(雄志)를 펴지 못하고 정쟁에 휘말려 불우한 만년을 보냈다.

추사와는 영조의 내외현손(內外玄孫)으로 8촌친(八寸親)의 척분(戚分)이 있으며, 또 추사 양모 남양 홍씨(1748~1806)가 흥선대원군의 조모 남양 홍씨(1755~1831)의 큰언니라서 외가로 따지면 추사가 5촌 아저씨인데 그 문하에서 수업하여 학통을 이었다. 사란(寫蘭)과 예서를 모두 잘했으나 특히 난초 그림만은 추사가 유일하게 그 법통을 인가할 만큼 독보적인 경지에 이르렀다.

16. 등석여(鄧石如, 1743~1805). 청 안휘성 회령(懷寧)인. 원명은 염(琰). 인종을 피휘하여 자(字)로 행세. 원자(原字) 석여(石如), 호 완백산인(完白山人), 완백(頑伯). 어려서부터 독서와 각석(刻石)을 심히 좋아하여 한인(漢人) 인전(印篆)을 매우 잘 모방했다. 성격이 개결하여 사람들과 잘 어울리지 못하였다. 당시에 옹방강이 전서와 팔분서를 휩쓸고 있었는데 석여가 그 문하에 오지 않는다 하여 힘써 헐뜯었다. 유용

(劉墉)과 육석웅(陸錫熊)은 그의 글씨를 보고 모두 크게 놀라서 찾아가 얼굴 보기를 청할 정도였다. 포세신(包世臣)은 그의 전서를 신품(神品)으로 떠받들었다.

어려서 강녕(江寧)의 대수장가 매료(梅鏐)의 집에 손님이 되어 진·한(秦漢) 이래의 금석 선본(善本)들을 마음대로 보고 백 번씩 임서하여 필력을 얻었다. 조문식(曹文埴)은 그의 4체서를 청조 제일로 꼽았다. 인장을 잘 새겨 진·한을 출입하며 스스로 일가를 이루니 세상에서는 등파(鄧派)라 일컬었다.

17. 〈태산각석(泰山刻石)〉. 진시황(秦始皇)은 26년(서기전 221)에 천하를 통일하자 여러 가지 통일 정책을 마련하는데 그중의 하나가 문자의 통일이었다. 그래서 승상 이사(李斯)에게 명해서 새로운 통일 문자를 만들어내게 하니 소전체(小篆體) 문자가 그것이다. 이 통일 문자를 전국에 전파시키기 위해 황제는 전국을 순수하며 돌비석을 세우고 새로운 문자로 진나라의 은덕을 칭송하는 황제의 명사(銘辭)를 새기니 28년(서기전 219)에는 동방의 역산(嶧山)과 태산(泰山), 성산(成山)과 낭야산(琅邪山)을 찾는다. 곳곳마다 각석을 남겼으나 모두 흔적 없이 사라지고 〈태산각석〉만 극히 일부가 남아 여러 형태의 번각본(翻刻本)으로 존재한다. 원나라 〈이처손본(李處巽本)〉, 명나라 〈안국본(安國本)〉, 태산 벽하원군(碧霞元君) 사당에 원석이 남아 있는 〈이십구자본(二十九字本)〉이 그것들이다.

〈태산각석〉은 진시황이 태산 상봉에 사면석주를 세우고 하늘 제사인 봉사(封祀)를 지낸 다음 양보(梁甫)로 내려와 땅 제사인 선사(禪祀)를 지내고 나서 석주의 동서남 3면에 진시황의 명사를 새겨놓은 것이다. 수행했던 승상 이사가 직접 썼다. 뒷날 이세황제(二世皇帝)가 그 원년(서기전 209)에 다시 순수하면서 북쪽 면에 그 순행 사실을 추서했는데 그 역시 수행하던 승상 이사가 직접 썼다는 것이 방삭(方朔) 등 청나라 고증학자들의 주장이다. 그래서 혼박주고(渾樸遒古, 듬직하고 순박하며 힘차고 예스러움)의 특징이 있다 했다. 〈이십구자본〉은 북쪽 면의 이세황제 추각의 일부라 한다. 추사가 언급한 것 역시 이 〈이십구자본〉이고 등완백 전서의 근저도 이 〈이십구자본〉이다.

18. 〈낭야대각석(琅邪臺刻石)〉. 낭야대는 산동성 저성현(諸城縣) 동남쪽 150리 지점 해안에 있는 산. 해변에 우뚝 솟아 있어 모양이 고대(高臺)와 같아 대해를 바라보기에 적합하다. 진시황 28년(서기전 219)에 이곳에 이르러 석주를 세우고 각석하니 〈낭야대각석〉이라 한다. 이세황제가 원년(서기전 209)에 추각한 것도 〈태산각석〉과 같다.

역시 이사가 쓴 소전체로 현재도 원석이 남아 있다. 완원(阮元)의 노력으로 13항(行) 86자(字)가 밝혀졌는데 완원의 연구에 의하면 진시황제의 송시(頌詩)와 시종신들의 이름은 모두 사라졌고 남은 글씨는 북면에 새긴 이세황제의 조서(詔書)와 시종신 이름 일부라 한다. 추사가 언급한 것도 완원이 발문을 붙인 〈낭야대각석 원석본〉이다.

19. 이병수(伊秉綬, 1754~1815). 청나라 복건(福) 영화인(寧化人). 자는 조사(組似), 호는 묵암(墨庵)·묵경

(墨卿). 건륭 54년(1789) 진사. 혜주(惠州), 양주(揚州) 지부. 시(詩)를 잘하고 서화(書畫)에 능하여 전(篆)·예(隸)·해(楷) 각체(各體)를 다 잘 쓰되 금석기(金石氣)가 넘쳐흘렀으며, 그림은 산수를 잘하여 간담고수(簡淡古秀, 간결하고 담박하며 예스럽고 빼어남)로 일컬어졌으나 돌아다니는 것이 매우 적고 묵매를 많이 그렸다. 고서화(古書畫)를 좋아하여 많이 수장(收藏)하고 있었다. 추사체 형성에 많은 영향을 끼쳤다. 『춘초당시집(春草堂詩集)』이 남아 있다.

20. 동인(桐人) 이근수(李根洙, 1824~1860). 전의(全義)인. 증 영의정 청강(淸江) 이제신(李濟臣, 1536~1583)의 7대손. 대사간 회계(迴溪) 이인배(李仁培, 1716~1774)의 증손자. 자는 성원(聖源), 호는 동인(桐人). 헌종 15년(1849) 기유 식년시 진사. 부친 나주목사 이현호(李玄好, 1781~1842)는 백하(白下) 윤순(尹淳, 1680~1741)의 양대 제자 중 하나인 명필 수헌(秀軒) 서무수(徐懋修, 1716~1785)의 사위였고, 백부(伯父) 나주목사 뇌재(瀨齋) 이현시(李玄始, 1765~1829)는 명필로 금석서(金石書)를 잘 썼다. 이런 가문에 태어나 자랐으니 당연히 글씨에 일가견이 있었을 것이다. 추사 제자인 추금(秋琴) 강위(姜瑋, 1820~1884)와 친교가 있어 그의 문집인 『고환당집(古懽堂集)』 권2와 권3에 증시(贈詩)한 기록이 있으니 추사 문하에 드나든 제자일 것이다.

21. 촉예법(蜀隸法)은 〈한중태수축군개통포사도마애각기(漢中太守鄐郡開通褒斜道磨崖刻記)〉의 필법을 일컫는다. 이 〈포사도마애각〉은 후한 명제(明帝) 영평(永平) 6년(63)에 새겨진 팔분예서각(八分隸書刻)이다. 후한 초기에 변방에서 새긴 글씨라 아직 팔분예서의 특징인 파임이 제대로 표현되지 않고 전한 고예(古隸)의 주경방정(遒勁方正, 힘차고 굳세며 모지고 반듯함)한 수직수평 필획이 주축을 이루며 전서(篆書)의 필의도 내포하고 있어 기고간엄(奇古簡嚴, 기이하고 예스러우며 간결하고 엄숙함)한 필법으로 평가한다. 추사는 이 필법을 고예 유추의 근거로 생각하고 추사체 창신의 근간으로 삼으려 했다.

22. 포세신(包世臣, 1775~1855). 청 안휘 경현(涇縣)인. 자 성백(誠伯). 호 신백(愼伯), 만호(晚號) 권옹(倦翁). 가경 13년(1808) 거인. 강서 신유(新喩)지현. 등석여 의발 제자로 등파의 진전(眞傳)을 얻다. 서법, 전각에서 당대 제일로 인정. 안진경, 구양순, 소식, 동기창을 거쳐 북비에 힘을 쏟고 만년에 왕희지 부자를 연습하는 것으로 서법 수련을 마무리 지었다. 간혹 산수화를 그리기도 했다. 『예주쌍즙(藝舟雙楫)』, 『청조서품(淸朝書品)』의 저술이 있다.

23. 오정양(吳廷颺, 1799~1870). 청 강소성 의징(儀徵)인. 자 희재(熙載). 50세 이후에 자(字)로 행세하다. 호 양지(讓之), 양옹(讓翁), 만학거사(晚學居士). 의징 제생으로 어려서 포세신의 입실(入室) 제자가 되어 소학(小學)과 각체서 수련에 매진. 전(篆), 예(隸)와 비각(碑刻), 모인(摹印)에서 등석여 의발을 전수받고 독창성을 추가하여 일가를 이루니 당시 종장으로 추앙받다. 금석고증(金石考證)에도 정통했고, 여기로 화훼화를 그리면 탈속한 풍운이 넘쳐났다. 『통감지리금석고(通鑑地理今釋稿)』, 『진동고재인존(晋銅鼓齋

印存)』, 『사신헌인보(師愼軒印譜)』 등의 저술이 있다.

24. 〈부각송(郙閣頌)〉. 후한(後漢) 영제(靈帝) 건녕(建寧) 5년(172) 제작된 마애석각(摩崖石刻). 한 무도태수(漢武都太守) 이흡(李翕)이 부각(郙閣) 잔도(棧道)를 중수하고 기념하여 새긴 것이다. 그래서 전체 이름은 〈한무도태수이흡석리교부각송(漢武都太守李翕析里橋郙閣頌)〉이다. 팔분예서의 표준이다. 결구가 엄정(嚴整, 엄숙하고 가지런함)하고, 장법이 무밀(茂密, 무성하고 빽빽함)하며 준일고박(俊逸古朴, 뛰어나게 훌륭하며 예스럽고 순박함)하고 풍격침욱(風格沉郁, 풍격이 침착하고 아름다움)하여 후한 팔분에서 중 아름다운 것으로 꼽힌다. 〈석문송〉, 〈서협송〉과 더불어 '한(漢) 삼송(三頌)'으로 일컬어진다.

25. 〈서협송(西狹頌)〉. 〈무도태수이흡서협송(武都太守李翕西狹頌)〉의 약칭. 무도태수 이흡이 서협의 도로를 개통하여 백성의 생활을 편리하게 한 공덕을 칭송하는 글을 암벽(巖壁)에 새긴 것. 팔분서(八分書)로 방정웅위(方正雄偉, 네모 반듯하고 웅장하고 큼직함)한 가품(佳品). 성숙기의 대표작. 후한(後漢) 영제(靈帝) 건녕(建寧) 4년(171)에 새겼다.

26. 손재형(孫在馨, 1903~1981) 서예가. 전남 진도군 진도면 교동리 출생. 자 명보(明甫), 호 소전(素筌). 1925년 양정고등보통학교 졸업. 1924년 제3회 선전(鮮展) 입선을 시작으로 계속 입선. 제10회에 특선하고 1932년 조선서도전 1회에 특선하고 제2회전에서는 심사위원이 되었다. 1945년 광복 후 조선서화동연회(朝鮮書畵同研會)를 조직, 초대 회장이 되고 1949년 제1회 국전부터 제9회(1960)까지 심사위원을 역임. 국전을 통해 현대 서예계에 큰 영향을 끼쳤다.

　처음에는 황정견(黃庭堅)의 해서와 행서체를 쓰다가 각체를 두루 거쳐 마침내 소전체(素筌體)라는 독자의 서체를 이루어냈다. 감상안이 뛰어나고 고서화의 수장도 상당량에 이르렀는데 특히 추사 작품을 존숭하여 심혈을 기울여 수집했으니 〈세한도(歲寒圖)〉도 한때는 그의 수장품 속에 들어 있었다. 1947년 재단법인 진도중학교를 설립하여 이사장이 되고 예술원 회원(1949), 민의원의원(1958), 한국예술단체총연합회 회장(1965), 예술원 부회장(1966), 국회의원(1971) 등을 지냈다.

27. 보화각(葆華閣). 간송(澗松) 전형필(全鎣弼, 1906~1962)이 서울 성북동에 지은 우리나라 최초의 사립 박물관. 1938년 7월에 준공했는데 1966년부터는 간송미술관이라 부른다. 우리 미술사 연구의 한 축을 담당하는 곳이다.

28. 옥명(玉茗). 백산다(白山茶) 좋은 것의 이름. 「은두옥명묘천하(銀頭玉茗妙天下)」〔육유(陸游) 시(詩)〕 자주(自注) 「백산다격운최고(白山茶格韻最高)」.

29. 경황지(硬黃紙). 1) 당 대(唐代)에 위진인(魏晉人)의 법서(法書) 묵적(墨蹟)을 본뜨기 위해 종이에 황랍(黃蠟)을 먹여 인두로 지져서 투명하고 딱딱하게 만든 종이. 2) 당 대에 좀먹는 것을 방지하기 위해 황백(黃柏)의 물감을 들여 만든 종이로 부드럽고 광택이 있으며 매끄럽다.

30. 은구(銀鉤). 진(晉)나라 때 팔분(八分)·초서(草書)·해서(楷書)를 모두 잘 썼던 대표적인 서예가 삭정(索 靖, 239~303)이 자신의 글씨 필세를 은구채미(銀鉤蠆尾) 즉 은 갈고리와 전갈의 꼬리로 비유한 데서 생 긴 말. 잘 쓴 초서의 필획을 일컫는 말이다. 〔제(齊) 왕승건(王僧虔), 『논서(論書)』〕

31. 단연죽로실(端硯竹爐室). 벼루 중 최고의 품질을 자랑하는 단계연(端溪硯)과 차 달이는 화로 중 가장 품 격이 높은 죽로(竹爐)가 있는 방이란 뜻으로 추사의 서재 명칭이다.

32. 남병철(南秉哲, 1817~1863). 의령(宜寧)인. 자는 자명(子明), 호는 규재(圭齋), 강설(絳雪), 구당(鷗堂), 계 당(桂堂). 이조판서 호곡(壺谷) 남용익(南龍翼, 1628~1692)의 8대손이며 영안(永安)부원군 김조순(金祖淳, 1765~1832)의 둘째 사위인 판관(判官) 남구순(南久淳, 1794~1853)의 장자. 영흥(永興)부원군 김조근(金祖 根, 1793~1844)의 맏사위로 헌종(憲宗, 1827~1849)의 만동서이기도 하다.

그래서 이모인 순원왕후 안동 김씨와 그 외숙부들이 주축이 되어 이끌어가던 안동 김씨 세도에 참여 했으나 추사의 제자이며 헌종의 만동서라는 관계 때문에 풍양 조씨 편에 서기도 했다. 헌종 3년(1837) 문과에 급제. 벼슬은 이조판서, 대제학에 이르다. 박학능문(博學能文)의 선비로 산술(算術)에도 밝았다. 특히 글씨를 잘 써서 외조부인 영안부원군 김조순의 신도비를 짓고 썼다. 『완당선생전집(阮堂先生全 集)』을 펴낸 남상길(南相吉)의 친형. 『규재유고(圭齋遺稿)』 6권 3책, 『의기집설(儀器輯說)』 2책, 『추보속해 (推步續解)』 4권 3책 등의 저술이 있다.

33. 소옹(邵雍, 1011~1077)의 시(詩) 「하사음(何事吟)」 중 한 구절을 빌려다 점화(點化) 형식으로 각 구에 한 자씩 변형시킨 대구(對句)이다. 원시는 다음과 같다. '何事教人用意深, 出塵些子素沈吟. 施爲欲似千鈞 弩, 磨礪當如百鍊金. 釣水誤持生殺柄, 着棊閑動戰爭心. 一杯美酒聊康濟, 林下時時或自斟.' 〔『소자전서 (邵子全書)』 권18〕

소옹은 북송(北宋) 범양(范陽)인. 자는 요부(堯夫). 시호가 강절(康節)이므로 강절 선생(康節先生) 혹은 소자(邵子)로 일컬어진다. 성리학의 선구를 이루는 상수학(象數學)의 체계를 세운 우주철학자(宇宙哲學 者). 우주 만유(宇宙萬有)의 생성 변화(生成變化)를 태극(太極)·음양(陰陽)·사상(四象)의 변화로 보고 모 든 현상을 수리(數理)로 풀어내려 하였다. 근본적으로 주역(周易)에 바탕을 둔 사상 체계이나 불교(佛敎) 의 우주관이 크게 작용한 것으로 보아야 한다. 저서(著書)는 『소자전서(邵子全書)』 24권으로 묶여 있는 데 「황극경세서(皇極經世書)」, 「어초문답(魚樵問答)」 등이 그의 사상을 나타내는 대표작이다.

34. 주자(朱子). 남송 주희(朱熹, 1130~1200)의 존칭. 강서성(江西省) 무원인(婺源人). 자는 원회(元晦), 호는 회암(晦庵), 회옹(晦翁), 운곡 노인(雲谷老人), 창주병수(滄洲病叟), 둔옹(遯翁), 고정(考亭) 선생이라 일컫 다. 복건성 건양(建陽)에서 살다. 소흥(紹興) 18년(1148) 진사. 광종 시 환장각(煥章閣) 대제(待制). 시호는 문공(文公). 주자 성리학의 완성자. 글씨를 잘 썼다. 필세(筆勢)가 빠르고 꾸미려 하지 않았으나 서법에

맞지 않는 것이 없었다. 안진경(顔眞卿)의 〈쟁좌위서(爭坐位書)〉를 본받아서 묵직하고 깊이가 있으며 예스럽고 전아하며 뼈대가 있었으나 글씨로 이름나지 않은 것은 학문으로 덮여졌기 때문이다.

　서주(瑞州)와 무주부학(撫州府學)의 현판이나 백록동서원(白鹿洞書院) 현액 글씨는 유명하다. 초상화도 잘 그려서 일찍이 자화상을 그려 휘주(徽州)에 새겨놓았다. 필법과 의습(衣褶)은 오도자(吳道子)를 깊이 터득했다고 일컬어졌다.

35. 장량(張良, ?~서기전168). 한(漢)의 개국공신(開國功臣). 한 고조(高祖)의 모사(謀士). 소하(蕭何)・한신(韓信)과 함께 창업의 삼걸(三傑)로 꼽는다. 한(韓)의 세족(世族)으로 조국의 복수를 위해 진(秦)을 멸망시키고자 한 고조를 도와 나라를 세운 뒤에 제후(諸侯)의 봉작(封爵)을 사양하고 은거하여 천수(天壽)를 누렸다. 시호는 문성후(文成侯).

36. 경중(景仲). 누구의 자인지 미상. 추사의 사촌형인 좌의정 김도희(金道喜, 1783~1860)의 서자이자 독자인 통진(通津)부사 김상찬(金商贊, 1812~1861)의 자인 듯. 족보에는 경니(景尼)로 적혀 있다.

37. 선종(禪宗)은 본래 교종(敎宗) 불교가 문자(文字)의 늪에 빠져 헤어나지 못하자 이를 타파하기 위해 '불립문자 직지인심(不立文字 直指人心)' 즉 '문자를 세우지 않고 곧바로 사람의 마음을 가리킨다'는 것을 종지(宗旨)로 내세워 개혁을 단행한 개신 불교였다. 그런데 추사 시대에 이르면 다시 선종이 불립문자의 늪에 빠져 헤어나지 못하는 양상을 보이게 된다. 이에 추사는 이런 문구로 당시 우리 불교계에 정상일침(頂上一針)을 놓고 있다. 추사가 불교에 접근하는 방법이기도 했다.

38. 주경여(朱慶餘). 당 민중(閩中)인. 혹은 월주(越州)인. 이름은 가구(可久). 자로 행세했다. 경종(敬宗) 보력(寶歷) 2년(826) 진사. 비서성 교서랑에 이르렀다. 시를 잘 지어 시집을 남겼다.

39. 정현(鄭玄, 127~200). 후한(後漢) 고밀(高密)인. 자는 강성(康成). 어려서 향색부(鄕嗇夫)가 되었으나 이를 사양하고 부풍(扶風)의 유학자 마융(馬融)에게 나아가 배웠다. 3년 만에 고향으로 돌아가려 하매 마융이 "정생이 지금 가니 내 도(道)가 이제 동쪽으로 가겠구나."라고 탄식했다 한다. 문도(門徒)가 천수백인에 이르렀으며 건녕(建寧, 168~171) 초 당화(黨禍)가 일어나자 문을 닫아걸고 수업하다.

　공융(孔融)이 북해상(北海相)이 되었을 때 이를 존경하여 고밀현(高密縣)을 정공현(鄭公縣)으로 하다. 황건적(黃巾賊)의 난이 일어났을 때도 적도(賊徒)들이 서로 약속하고 정공현은 범하지 않았다. 건안(建安, 196~220) 중에 대사농(大司農)에 불리어 나갔으나 곧 죽다. 저서(著書)가 수백만 언(數百萬言)에 이르렀다 하나 모두 산일(散佚, 흩어져 잃어버림)되고, 『모시전(毛詩箋)』, 『주례주(周禮注)』, 『의례주(儀禮注)』, 『예기주(禮記注)』 등 남아 있는 것도 모두 후대의 집일서(輯佚書, 잃어버린 뒤에 여러 군데, 책 속에 남아 있는 내용을 부분부분 찾아다가 다시 모아 엮어낸 책)이다.

40. 서대초(書帶草). 늘푸른여러해살이풀 이름. 맥문동(麥門冬). 부추 모양으로 길이가 한 자 정도 되며 부

드럽고 총생(叢生)한다. 가운데서 짧은 꽃대가 올라와 옅은 자주색의 작은 떨기 꽃을 피우고 푸른빛의 둥근 열매를 맺는다. 뜰안 섬돌 근처에 심어 즐길 만하다. 산동성 치천현(淄川縣) 정강성(鄭康成) 독서처(讀書處)에서 돋아난 것이라 하여 정강성서대초(鄭康成書帶草)라 불러온다.

41. 동중서(董仲舒, 서기전 179~서기전 108). 전한(前漢) 광천(廣川)인. 어려서 춘추(春秋)를 배우고 무제(武帝) 때 현량(賢良)으로 강도상(江都相)을 거쳐 뒤에 교서왕상(膠西王相)이 되었다. 한 초의 대유학자로 유교를 한의 정치 이념으로 확립시키는 데 많은 공로가 있다. 『춘추번로(春秋繁露)』『동자문집(董子文集)』의 저서가 있다.

42. 『옥배(玉杯)』. 동중서가 저술한 책 이름(현재 『춘추번로』에 수록된 일편임).

43. 김태제(金台濟, 1827~1906). 추사의 재종손(再從孫), 종형 관희(觀喜)의 손자. 자는 평여(平汝), 호는 성대(星岱). 추사가 지극히 사랑하여 슬하에 두고 훈육(訓育), 가학을 잇게 했다. 고종 24년(1887)에 문과 급제하고 벼슬은 장례원소경(掌禮院少卿), 태의원경(太醫院卿)을 지내고 특진관(特進官)에 이르렀다.

44. 유용(劉墉, 1719~1804). 청 산동 저성(諸城)인. 자는 숭여(崇如). 호는 석암(石庵), 청애당(清愛堂). 문정공(文正公) 유통훈(劉統勳)의 아들. 건륭(乾隆) 신미(辛未, 1751) 진사(進士). 벼슬은 체인각대학사(體仁閣大學士) 태자태보(太子太保)에 이르렀다. 시문도 잘했으나 특히 글씨를 잘 써서 청 일대(清一代)의 제일 서가(第一書家)로 꼽혔다. 시호는 문청(文清). 『석암시집(石庵詩集)』, 『유문청공유집(劉文清公遺集)』등의 저서가 있다.

45. 손성연(孫星衍, 1753~1818). 청 강소 양호[陽湖, 상주(常州)]인. 자 백연(伯淵), 계구(季逑). 호 연여(淵如). 건륭 52년(1787) 방안(榜眼), 편수(編修), 형부주사, 산동(山東) 독량도(督糧道)에 제수하자 병을 핑계로 사직. 경사문자음훈학(經史文字音訓學)을 깊이 연구하고 제자백가와 시문 및 금석학에 정통하였으며, 전서와 예서를 잘 썼다. 『환우방비록(寰宇訪碑錄)』, 『평진관금석수편(平津館金石粹編)』등 많은 저서를 남겼다.

46. 왕희지(王羲之) 진적(眞蹟)의 서첩으로 '청리래금 운운(青李來禽 云云)'으로 시작된다.

47. 〈천지석벽도(天池石壁圖)〉. 원(元) 황공망(黃公望, 1269~1354)의 그림. 지정(至正) 1년(1341). 견본담채(絹本淡彩). 북경 고궁박물원 소장.

황공망(黃公望, 1269~1354). 원 상숙(常熟)인, 혹은 부양(富陽)인, 혹은 구주(衢州)인. 이름을 견(堅)이라고도 하며 본성(本姓)은 평강(平江) 육씨(陸氏)이나 영가(永嘉) 황씨(黃氏)의 뒤를 이었다. 자는 자구(子久. 그의 양부(養父) 황공(黃公)이 90세가 되어서 처음으로 얻었으므로 '黃公望子久矣(황공이 아들 바란 것이 오래다.)'라는 문구를 파구(破句)하여 이름과 자를 짓다.), 호는 일봉(一峯) 또는 대치도인(大癡道人). 부춘산(富春山)에 은거. 산수화를 잘 그렸다.

천강색(淺絳色, 엷은 붉은색) 반두준법(礬頭皴法, 천강색 산수화에서 산봉우리가 백반 덩어리같이 생긴 둥근 바위들을 이고 있는 것처럼 표현하는 선묘법)과 수묵(水墨) 극소준법(極少皴法, 수묵 산수화에서 주름선을 최소화하는 선묘법)은 그의 2대(二大) 화법(畵法)이었다. 동원 · 거연(巨然)을 배워 남종화풍(南宗畵風)을 계승 발전시켰다. 원말 4대가[왕몽(王蒙) · 예찬(倪瓚) · 오진(吳鎭)]의 일인으로 가장 선배이다. 시문도 잘하고 음률(音律)에도 능통했다. 『산수결(山水訣)』, 『대치산인집(大癡山人集)』의 저술이 있다.

48. 은구(銀鉤). 진(晉)나라 때 팔분(八分) · 초서(草書) · 해서(楷書)를 모두 잘 썼던 대표적인 서예가 삭정(索靖, 239~303)이 자신의 글씨 필세를 은구채미(銀鉤蠆尾), 즉 은 갈고리와 전갈의 꼬리로 비유한 데서 생긴 말. 잘 쓴 초서의 필획을 일컫는 말이다. 〔제(齊) 왕승건(王僧虔), 『논서(論書)』〕

정(鼎)이나 이(彝)는 모두 청동 제기(靑銅祭器)로서 여기에 하 대(夏代)나 상 대(商代)의 상형(象形) 전자(篆字)인 소위 종정서(鐘鼎書)가 새겨져 있고, 석고문(石鼓文)은 춘추전국시대 진(秦)나라에서 당시의 서체인 주문(籀文)으로 북 모양의 돌에 새긴 글씨이다.

진(秦)의 비문은 시황제(始皇帝)와 이세황제(二世皇帝)가 천하를 순수(巡狩)하며 곳곳에 석비를 세워 소전(小篆)으로 그 사실을 새겨놓은 것을 말하고 후한 대에 크게 유행한 신도비(神道碑)는 팔분예서(八分隷書)로 씌어 있으며, 위(魏) · 진(晉) 시대에는 해서(楷書)와 행서, 초서(草書)의 기틀이 완성되었다. 이런 중국 서법사(書法史)의 흐름을 금석학(金石學)적인 안목으로 간결하게 정리해낸 명구(名句)이다.

49. 권돈인(權敦仁, 1783~1859). 23쪽, 주 1 참조.

50. 장조(張照, 1691~1745). 청 강소성 화정〔華亭, 현재 상해(上海) 송강(松江)〕인. 자 득천(得天). 호 경남(涇南). 오창(梧囪), 천병 거사(天瓶居士). 강희 48년(1709) 진사. 형부상서에 이르다. 시호 문민(文敏). 성품이 고명(高明)하고 불교 경전에 깊이 통해 시(詩)에 선어(禪語)가 많았다. 서법은 동기창을 따라 배우기 시작하여 안진경과 미불에 출입하니 천골개장(天骨開張, 타고난 골격이 열려 펼쳐져 있음)하고 기백혼후(氣魄渾厚, 기백이 크고 두터움)했다. 사란묵매(寫蘭墨梅)에도 능하고 인물화도 잘했다. 『천병재서화제발(天瓶齋書畵題跋)』, 『득천거사집(得天居士集)』, 『천병재첩(天瓶齋帖)』 등을 남겼다.

51. 조당(曹唐). 당 계주(桂州) 임계(臨桂)인. 자 요빈(堯賓). 처음에 도사(道士)가 되었다가 환속하여 누차 과거에 응시했으나 낙방. 소주(邵州) 용관(溶管) 등 사부(使府) 종사(從事)를 지냈다. 시를 잘 지어 두보(杜甫, 712~770), 이원(李遠) 등과 친했다. 「유선시(遊仙詩)」가 세상에서 애송되었다.

52. 대아(大雅). 『시경(詩經)』 편명(篇名). 서주(西周) 왕정(王政) 흥폐(興廢)의 사실을 노래한 것. 연향(宴饗)의 정악(正樂)이다. 雅者正也. 言王政之所由興廢也. 政有小大, 故有小雅焉, 有大雅焉.〔『시경(詩經)』 대서(大序)〕

53. 추수(秋水). 『장자(莊子)』 외편(外篇)의 편명. 대소정조(大小精粗, 크고 작거나 곱고 거침)의 한계가 없음을

논파(論破)한 내용으로 필의고상(筆意高尙)하고 문체(文體)가 담백(淡白)하다.

54. 등석여(鄧石如, 1743~1805). 234쪽, 주 16 참조

55. 등전밀(鄧傳密, 1795~1870). 청 안휘성 회령인. 등석여의 독자. 원명 상새(尙璽). 자 수지(守之). 호 소백(少白). 시를 잘하고 전서와 예서에서 가법(家法)을 잘 지켰다.

56. 두보(杜甫, 712~770). 당(唐) 섬서(陝西) 양양(襄陽) 두릉(杜陵, 현재 섬서성 장안)인. 자는 자미(子美), 호는 소릉(少陵). 성당(盛唐) 시대가 낳은 중국 최대의 시인으로 이태백(李太白)과 쌍벽을 이룬다. 서사시(敍事詩)의 명수로서 유교 이념에 철저하여 세상을 바로잡으려는 충의 강개(忠義慷慨)로 시사(時事)를 소재로 하여 풍자·고발하는 시를 쓰니, 시사(詩史) 혹은 시성(詩聖)으로 후인들은 추앙한다. 버슬은 공부원외랑(工部員外郞)에 그쳤다. 불우한 환경에서 살았으므로 시풍(詩風)이 비참침울(悲慘沈鬱)하다. 그의 유시(遺詩)는 『두공부시집(杜工部詩集)』 20권으로 모아져 있다.

57. 사공도(司空圖, 837~908). 당 하중(河中) 우향(虞鄕, 현재 산서성 우향)인. 자 표성(表聖). 자칭 내욕거사(耐辱居士). 함통(咸通, 860~873) 말 진사. 중서사인(中書舍人)을 거쳐 경복(景福, 892~893) 중에 간의대부에 제수했으나 나가지 않고 다시 호부시랑, 병부시랑으로 불러도 발병(足疾)을 핑계로 고사하였다. 중조산(中條山) 왕관곡(王官谷)에 은거하며 시서(詩書)로 자오했다. 『시품(詩品)』을 남겼다.

58. 구곡산(句曲山). 강소성(江蘇省) 구용현(句容縣) 동남쪽에 있는 명산. 한(漢)나라 때 모영(茅盈), 모고(茅固), 모충(茅衷) 삼형제가 이 산에 들어가 득도(得道)하여 신선이 되었다 하여 모산(茅山)이라 부르기도 한다. 양(梁)나라 때 대표적인 문예지사 도홍경(陶弘景)도 이 산에 은거하여 산중재상(山中宰相)의 칭호를 얻었다.

59. 다조(茶竈). 차 끓이는 부엌.

60. 경정산(敬亭山). 안휘성(安徽省) 선성현(宣城縣) 북쪽에 있는 명산. 「相看兩不厭, 只有敬亭山」〔이백(李白) 시(詩) 「독좌경정산(獨坐敬亭山)」〕

61. 시윤장(施閏章, 1618~1683). 명말청초 강남(江南) 선성(宣城)인. 자 상백(尙白). 호 우산(愚山), 확재(蠖齋). 순치 6년(1652) 진사. 형부주사. 18년(1661) 박학홍유과(博學鴻儒科) 급제, 시강(侍講), 시독(侍讀)에 이르렀다. 문장이 순후전아하고 시를 잘했다. 『학여당문집(學餘堂文集)』, 『시원빙연(試院冰淵)』, 『청원지략보즙(靑原志略補輯)』, 『구재잡기(矩齋雜記)』, 『확재시화(蠖齋詩話)』 등의 저술이 있다.

62. 원문은 다음과 같다.

幾日東風萬葉齊, 獨尋孤館就雙谿.

藤花小落過松鼠, 林雨初收啼竹雞.

句曲水通茶竈外, 敬亭山見石闌西.

殘編列架生涯足, 餘興還鋤種藥畦.

『흠정사고전서(欽定四庫全書)』「학여당시집(學餘堂詩集)」권34

63. 『사기(史記)』권79「범수채택열전(范雎蔡澤列傳)」의 채택 조에서 "나는 말을 타고 치달리며 황금인을 품고, 자주색 인끈을 허리에 차고(吾 …… 躍馬疾驅, 懷黃金之印, 結紫綬於腰.)"라고 한 내용과 같은 책 권59「오종세가(五宗世家)」에서 "한나라는 홀로 승상의 황금인을 두게 되었다(漢獨爲置丞相黃金印.)."라고 한 내용에서 인용한 구절이다.

64. 『맹자(孟子)』권14 진심장(盡心章) 하(下)의 "음식이 앞에 사방 한 길이나 차려지고 시중드는 첩이 수백 인인 것을 나는 뜻을 얻더라도 하지 않으리라.(食前方丈, 侍妾數百人, 我得志弗爲.)" 한 데서 인용한 구절이다.

65. 유치욱(俞致旭). 고환당(古歡堂) 강위(姜瑋, 1820~1884)의 지우(知友)로 추사의 문하 제자인 듯하나 행장(行狀) 미상(未詳). 강위와 함께 고종 10년 계유(1873) 동지사(冬至使)에 수행하다. 강위의 『북유일기(北游日記)』참조.

6
서첩(書帖)

1. 난설이 기유했던 16도에 붙인 시첩(題蘭雪紀遊十六圖詩帖)

옹방강(翁方綱)의 제자로 추사와 친분이 깊었던 난설(蘭雪) 오숭량(吳嵩梁, 1766~1834)[1]은 도광(道光) 5년 을유(1825) 3월 25일 그의 60세 생일을 기념하기 위해, 그가 평생 동안 유람했던 명승지와 그와 관련된 추억을 더듬어 이를 화가에게 부탁하여 그림으로 그려낸다. 그것이 《오난설기유십육도(吳蘭雪紀游十六圖)》이다.

난설은 이 그림이 이루어지자 그 화첩 맨 앞에 이 화첩이 꾸며지게 된 연유를 밝히는 「기유도서(紀游圖序)」를 붙이고 아울러 16도 각 폭마다 그 그림이 이루어지게 된 내력을 밝히는 제사(題辭)를 쓴다. 그리고 이 화첩을 여러 명사들에게 보이어 각 폭마다 제화시(題畵詩)를 받는데 마침내 추사에게까지 이 화첩이 전해진다.

추사는 생부(生父) 김노경(金魯敬)과 동갑인 동문 대선배 오숭량의 청에 기꺼이 응해서 《오난설기유십육도》의 16폭에 각 폭마다 제화시를 직접 써서 보내게 되는데 이 시첩은 그 초고이거나 필사본인 듯하다. 그래서 각 시구(詩句) 아래에 원서(原序)와 오숭량의 제사를 첨부해놓았다.

원서(原序)는 『완당선생전집』 권9, 「오난설숭량의 기육십도에 제함」에서 추가한 내용이고 「오숭량의 제사」는 후지쓰카 지카시(藤塚鄰)가 지은 『청조 문화 동전의 연구(淸朝文化東傳の硏究)』 제10장 「오난설과 완당(吳蘭雪と阮堂)」에서 추가한 내용이다. 이 시 내용을 정확하게 이해하려면 원서와 오숭량의 제사를 먼저 읽어야 하기 때문이다.

1.

六十年墨緣, 依依竹林自.

試拈筠上詩, 天然金石字.

耘山題竹.

육십 년 먹으로 맺은 인연,

아득히 죽림(竹林)으로부터 시작하였네.

대나무 표면에 시험 삼아 새겨 써본 시,

저절로 금석자(金石字)가 되었다.

혜산에서 대나무를 글제로 하다(秵山題竹).

오숭량의 제사를 옮기면 다음과 같다.

"혜산(秵山)은 하남성 수무현(修武縣)의 현치(縣治)에 있는데 그 가운데 죽림칠현(竹林七賢)의 유적이 있다. 어려서 돌아가신 아버지를 따라 여기서 관리 집안으로 살았는데 매번 새 시구(詩句)를 얻을 때마다 스스로 대나무 표면에 새기고 분칠해놓았다가 한 해 지나 보면 글자가 옛날 비석을 탁본해놓은 것같이 반짝이고 빛나서 사랑스러웠다. (山在河南修武縣治, 中有竹林七賢遺跡. 少隨先大夫, 宦游於此, 每拾新句, 自刻粉筠, 隔歲視之, 字如拓本舊碑, 班爛可愛.)"

2.
卓犖凌雲志, 乃在英妙歲.
梅花卅載夢, 明月千佛偈.
棲霞獻賦.
우뚝 빼어나서 구름 뚫고 오르려는 높은 뜻,
이에 꽃다운 어린 나이 적부터 있었네.
매화 30년 꿈에,
밝은 달은 천불(千佛)의 게송(偈頌)이어라.
서하산에서 글을 바치다(棲霞獻賦).

오숭량의 제사 내용은 다음과 같다.

"건륭(乾隆) 갑진(1784) 3월에 황제의 행차가 남쪽으로 떠나매 섭산〔攝山, 강소성 강녕현(江寧縣) 동북(東北), 일명 사하산(棲霞山), 건륭(乾隆) 황제가 강남(江南) 제일(第一) 명수산(明秀山)이라 쓰다.〕에서 글을 바치니 나이 겨우 열아홉이었다. 가경(嘉慶) 병자년(1816) 겨울에 천불암(千佛庵, 서하산에 있다.)에서 자다가 밤에 일어나 홍매화 아래에서 달빛을 밟으니 예전 30년 노닌 것이 전생(前生)의 얘기인가 의심스럽다. (乾隆 甲辰三月, 翠華南幸, 獻賦攝山, 年甫十九. 嘉慶丙子冬, 宿千佛庵, 夜起踏月 紅梅花下, 舊游卅載, 疑話前生.)"

秦松漢柏間初
謁罷溪老口
日與鳥雲知君
辭齋早岱岳觀雲
曾於隆漢淵齋一
讀題襟集茱

3

碧銀槎杯万里
餘香泡康山秋遜
千人石上樓猶
作宗時齋更潮
主嗣曾派傳
古宅芳 席卯嬉春

제난설기유십육도시첩(題蘭雪紀遊十六圖詩帖)
순조 25년 을유(1825), 40세, 지본묵서, 각 23.3×27.4cm, 간송미술관 소장

4

1

2

인추란이위패
(紉秋蘭以爲佩)

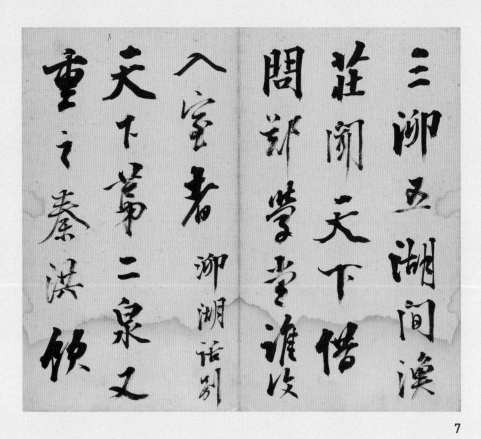

三泖五湖間渙
莊閒天下惜
問郭學堂誰沒
入室者　泖湖話別

天下第二泉又
重之秦洪傾

泉猶可溯二妙
真難同惠山啜茗
來謁武夷若白
雲圓鳳固且
香峯六月三十
六化身武夷汎舟

天機清妙處
山色向人青儼
館和好在應傾
兩屐傳 雲嵒踏雨
夢稼○鬆手
詩筆遍久朱堂

料真山墨一六能
過鴨水 不爐寺碑
風想綻光廬圖
中鐙寫目風
覷秋藥詩六洋
芸臺畫讀 韶光墨梅

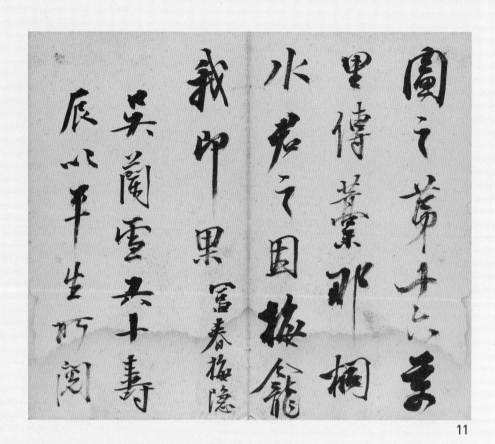

부귀여불가구종오소호
(富貴如不可求從吾所好)

심정금석문자
(審定金石文字)

정희인
(正喜印)

동해제일통유
(東海第一通儒)

제난설기유십육도시첩(題蘭雪紀遊十六圖詩帖)(계속)

八萬四千倘九
十九峯雲漂前
賢聖後生作觀
翰俯瞻黃巖之瀑

鄭祠聽月時棚
入漆園夢羅

浮五色蘭海外
行仙種蒲澗聽泉
吟詩何處好詩

境夢無邊天
上真腰官祝詩
無稅達津業蓮田

3.

華苑無疆壽, 又於黃鶴樓.

問他拔宅者, 何如(似)武昌舟.

漢江旅泊.

화원〔華苑, 내당(內堂)을 의미. 모친을 가리킴〕이 끝없이 오래 사심을,

또 황학루〔黃鶴樓, 호북성, 무창현(武昌縣) 서쪽 황학산 서북 강변에 있는 누각〕에서 빌다.

저 신선 되려 집을 버린 사람에게 묻노니,

무창으로 가는 배는 어떠하던가.

한강 지나다 배를 대다(漢江旅泊).

오숭량의 제사는 이렇다.

"을사년(1785)에 남쪽으로 돌아가면서 어머니를 받들고 무창으로 길을 나섰다. 빗속에 황학루에 올라 하루 종일 기대 앉았었는데 강과 하늘이 뒤섞여 아득하고 구름과 안개가 나타났다 사라지곤 한다. 쓸쓸히 신세(身世, 한 몸의 처지)를 살펴보니, 부평초처럼 초라하기만 하다. (乙巳南歸, 奉母道出 武昌. 雨中登黃鶴樓, 徒依竟日, 江天混茫, 雲嵐出沒. 曠觀身世, 渺若浮萍.)"

4.

秦松漢栢間, 初謁覃溪老.

紅日與烏雲, 知君瓣香早.

岱岳觀雲.

진나라 소나무와 한나라 측백나무 사이에서,

옹담계(翁覃溪) 노인 처음 뵈었지.

붉은 해와 검은 구름에서,[2]

그대가 의발 제자(衣鉢弟子)[3]임을 일찍 알았네.

대악에서 구름을 보다(岱岳觀雲).

오숭량의 제사 내용은 이렇다.

"계축년(1793) 5월에 옹담계 선생을 태안사원(泰安使院)에서 뵙고 함께 동악〔東岳, 대악(岱岳), 태산

(泰山)]에서 노닐었는데 진나라 소나무와 한나라 측백이 검푸른빛으로 하늘에 닿았다. 남천문(南天門)으로 해서 봉선대(封禪臺)에 올라 구름 비낀 천 봉우리들을 내려다보니 평지에 흩어져 떨어져서 봄 강에 쪼개진 얼음들이 떠 있는 듯하다. 정상(頂上)에서 한밤중에 첫해가 바닷속에서 솟아 나오는 것을 곧바로 보았는데 절에서 거듭 잘 수 없는 것이 아쉬웠을 뿐이다. (癸丑五月, 謁覃溪先生於泰安使院, 同遊東岳, 秦松漢栢, 黛色參霿. 由南天門, 登封禪臺, 俯視, 雲影千峯, 散落平地, 如春江之浮斷氷. 絶頂夜半, 卽見初日 從海中騰涌而出, 惜未能信宿寺中耳.)"

5.

曾於墮蝀齋, 一讀題襟集. (余於李心荃墮蝀齋 始見邘上題襟集.)

朱碧銀槎杯, 万里餘香沼.

康山秋讌.

일찍이 진돈재[墮蝀齋, 심암(心荃) 이임송(李林松)의 서재]에서,

한번 『제금집(題襟集)』을 읽었었지.

(내가 이심암 진돈재에서 『한상제금집』을 처음 보았다.)

붉고 푸른 은사배로,

만리 밖에서 남은 향기 적셔가네.

강산(康山)[4]의 가을 잔치(康山秋讌).

오숭량의 제사 내용은 이렇다.

"양주(揚州) 강씨원(江氏園)은 성곽에 가까이 있으나 산림(山林)처럼 깊숙하다. 증빈곡[曾賓谷, 욱(燠), 1759~1830][5]이 나를 위해 산중에 잔치를 베풀었는데 강대산[康對山, 해(海), 1475~1540][6]의 고사(故事)를 본떠서 손님에게 비파를 타게 하고 은사배(銀槎杯)로 술을 돌렸다. 이에 명사(名士)들이 뒤이어 와서 날마다 창화(唱和)하는 것이 많으니 드디어 지은 바를 간행하여 『한상제금집(邘上題襟集)』을 삼았다. (揚州江氏園, 近在城郭, 杳若山林. 曾公賓谷, 爲余張讌山中, 倣康對山故事, 命客彈琵琶, 以銀槎杯行酒. 於是名流踵至, 唱和日多, 遂刊所作, 爲邘上題襟集.)"

6.

千人石上樹, 猶作宋時香.

更溯王珣字, 流傳古宅芳.

虎邱嬉春.

천 사람 앉을 만한 돌 위의 나무,

아직도 송나라 때 향기 피우네.

다시 왕순(王珣)[7]의 글씨로 거슬러 오르니,

옛집의 꽃다움 흘러 전한다.

호구(虎邱)[8]에서 봄을 즐기다(虎邱嬉春).

호부사(虎阜寺)는 진나라 왕순(王珣)의 고택이라 왕순이 남긴 글씨가 아직도 있다. 진적(眞蹟)이 전해오던 것은 근래에 내부(內部)로 들어가 〈쾌설진본(快雪眞本)〉과 함께 수장되었다. (虎阜寺, 爲晋 王珣古宅, 王珣遺墨尙有. 眞蹟之流傳, 近入內府, 與快雪眞本同收.)

오숭량의 제사 내용은 이렇다.

"호구(虎邱) 뒷산의 옥란(玉蘭, 백목련) 한 그루는 남송(南宋) 때 물건이라 하는데 꽃 필 때 그 흰빛이 하늘을 비친다. 내가 유송람(劉松嵐, 대관(大觀))[9]과 함께 젊은 여자를 데리고 가서 붉은 적삼 입고 나무 사이에 앉아서 젓대를 불게 하자 보는 사람이 이를 부러워했다. (虎邱後山, 玉蘭一株, 相傳爲南宋物, 花時其白照天. 余與劉松嵐, 携女郞, 著紅衫, 坐樹間吹笛, 觀者艶之.)"

7.

天機淸妙處, 山色向人靑.

僊館知何在, 應煩兩屐停.

靈巖踏雨.

(靈巖仙館, 爲畢秋帆所居.)

하늘 기운 맑고 신묘한 곳,

산 빛은 사람 향해 푸르르지만.

선관이 어디 있는지 아는가.

응당 비가 성가셔 나막신 멈춰야겠네.

영암[10]에서 비맞다(靈巖踏雨).

(영암선관은 필추범[11]이 사는 곳이 되었다.)

오숭량의 제사 내용은 이렇다.

"봄 늦게 동교(桐橋)에서 배를 띄워 천평사(天平寺),[12] 백운사(白雲寺) 여러 절을 지나 곧바로 영암
(靈巖)에 이르렀다. 안개 구름 자욱하여 호수와 산이 깨끗하니 바로 미인이 갓 목욕하여 백 가지 아
리따움이 모두 살아 나온 듯하다. (春晩, 自桐橋放舟, 經天平白雲諸寺, 直抵靈巖. 煙雲空蒙, 湖山淸麗, 正
如美人新浴, 百媚俱生.)"

8.
夢樓掣鯨手, 詩筆遍久米.
豈料焦山墨, 亦能過鴨水.
瓜廬尋碑.
왕몽루(王夢樓)[13]의 고래 끌어내는 솜씨,
시와 글씨 구미산(久米山)[14]에 두루 퍼졌네.
어찌 초산(焦山)[15]의 묵적(墨迹)이,
또한 능히 압록강을 지날 줄 알았으랴!
과려(瓜廬)[16]에서 비(碑)를 찾다(瓜廬尋碑).

원서에 이르기를 "몽루가 나의 〈경구삼산연구시비(京口三山聯句詩碑)〉를 썼는데 거공(巨公)이 탑
본해주고 맞이해다 보여주었다." 하였다. (原序云 夢樓 書余京口三山聯句詩碑, 巨公搨貺, 且邀看.)

오숭량의 제사는 이렇다.

"초산(焦山)은 웅장화려함이 금산(金山)에 미치지 못하고 깊고 빼어남은 이를 지나친다. 왕몽루
(王夢樓) 공이 나의 〈경구삼산연구시비〉를 썼는데 아직도 산기슭에 있다. 왕공이 탑본해 보내주고
또 맞이해다 보여주었다. 자연암(自然庵)의 늙은 매화는 둥치가 청룡(靑龍)과 같은데 강 언덕에 임해
굽어 있으니 낙하(落花)는 나는 눈이 되어 봄 조수(潮水)에 흩어져 들어간다. (焦山雄麗, 不及金山, 深
秀過之. 王公夢樓 書余京口三山聯句詩碑, 猶在山麓. 王公 搨以見貺, 且邀看. 自然庵老梅, 幹若青虯, 俯臨
江岸, 落花飛雪, 迸入春潮.)"

257

9.

夙想弢光庵, 圖中蹔寓目.

碩匠(夙想은 잘못 쓴 글자)秋葯(藥)詩, 亦從芸臺讀.

韜光望海.

일찍이 도광암(弢光庵)[17] 상상했다가,

그림 속에서 잠깐 눈길 주었네.

거장(巨匠) 마추약(馬秋葯)[18]의 시는,

또한 완운대(阮芸臺)[19]를 좇아 읽었지.

도광암에서 바다를 바라보다(韜光望海).

원서(原序)에 이르기를, "내가 마추약 옹과 함께 두루 노닐었다. 추약은 시로 일대의 거장이 되었다."라고 하였다. 내가 연경(燕京)에 들어가서 완운대를 좇아 추약의 시를 볼 수 있었다. (原序云 余與 馬秋藥翁遍游. 秋藥詩爲一代碩匠. 余之入燕, 從阮芸臺, 得見秋藥詩.)

오숭량의 제사 내용은 이렇다.

"영은사(靈隱寺)[20]에서 도광암(韜光庵, 弢光庵)에 이르기까지 대나무 빛은 하늘에 닿았고 시냇물 소리가 길을 끼고 따르는데 누각 하나가 허공을 타고 나타난다. 호수와 산, 강과 바다의 승경이 모두 지극히 가까운 사이에 있다. 나는 마추약 노인과 함께 이안사(理安寺)[21]와 연하동(煙霞洞), 수락동(水樂洞) 등 여러 골짜기를 두루 노닐었는데 여기에 이르러 마침내 극도로 감탄했다. (靈隱寺至韜光庵, 竹色連天, 泉聲夾路, 一閣跨空而出. 湖山江海之勝, 畢在眉睫間. 余偕馬秋藥翁, 遍游理安寺 煙霞 水樂諸洞, 至是乃爲嘆絶.)"

10.

三泖五湖間, 漁莊聞天下.

借問鄭學堂, 誰復入室者.

泖湖話別.

삼묘(三泖)[22]와 오호(五湖)[23] 사이에.

어장(漁莊)은 천하에 소문이 났네.

정학당(鄭學堂)에 묻노니,

누가 다시 입실(入室)한 사람이던가.

묘호에서 이별을 말하다(泖湖話別).

왕술암의 〈삼묘어장도(三泖漁莊圖)〉 제영(題詠)에서 "몇 번이나 천하를 두루 다녔나!"라 한 것이 있다. 술암은 오로지 정학〔鄭學, 후한 정현(鄭玄)의 훈고학풍(訓詁學風)〕을 숭상하여 드디어 스스로 '정학(鄭學)'이라고 편액하기도 했다. (王述庵 有三泖漁莊圖題詠, 幾遍天下. 述庵專尙鄭學, 遂自扁鄭學.)

오숭량의 제사 내용은 이렇다.

"왕술암(王述庵)[24] 선생은 내가 삼묘어장(三泖漁莊)으로 돌아가겠다고 고하니 쪽배로 찾아와 닷줄을 매고 문에 있었다. 호수는 계단과 수평이 되고 안개는 난간으로 들어왔다. 날마다 선생과 죽 먹으며 상대했고 지팡이를 끌며 나가 노닐어 물가를 거닐었다. 「향소산관시집서(香蘇山館詩集叙)」 1편을 짓고 눈물 흘리며 이별했다. (王述庵先生, 予告歸三泖漁莊, 扁舟造訪, 繫纜在門. 湖水平階, 煙嵐入檻. 日與先生, 餐粥相對, 曳杖出遊瀨行. 爲作香蘇山館詩集叙一篇, 泫然而別.)"

11.

天下第二泉, 又重之秦洪.

飮泉猶可得, 二妙眞難同.

惠山啜茗.

천하에 둘째가는 샘에,

또 진소현(秦小峴)[25]과 홍치존(洪稚存)[26]을 포개었구나.

마시는 샘물이야 오히려 얻을 수 있지만,

두 큰 선비는 참으로 같이하기 어려워라.

혜산(惠山)[27]에서 차 마시다(惠山啜茗).

오숭량의 제사 내용은 이렇다.

"혜산천(惠山泉)[28]은 천하에서 둘째이다. 정자가 있어 이를 덮으니 그 맑음은 바닥을 꿰뚫는다. 매번 양호(陽湖)[29]에 이르러 문득 진소현〔秦小峴, 영(瀛)〕공과 홍치존〔洪稚存, 양길(亮吉)〕군과 함께 좋은 차

를 가지고 가서 샘물에 달여 조금씩 마시면, 눈 같은 싹과 구름 같은 진액으로 향기가 심장과 비장(脾臟)에 파고든다. (惠山泉 天下第二. 有亭覆之, 其淸徹底. 每至陽湖, 輒與秦公小峴 洪君稚存, 攜佳茗, 煮泉細啜, 雪芽雲液, 香透心脾.)"

12.
來謁武夷君, 白雲圓夙因.
且看峯峯月, 三十六化身.
武夷泛舟(月의 오자).
무이군(武夷君)[30]을 찾아와 뵈니,
백운동(白雲洞)[31] 묵은 인연 원만하구나.
또 봉우리마다 뜬 달을 바라다보니,
서른여섯 화신(化身)이어라.
무이산에 달뜨다(武夷泛月).

백운동에 백옥섬(白玉蟾)[32]의 작은 초상(肖像)이 있는데 오난설은 마치 스스로 전신(前身)임을 깨달은 듯 동경했다. (白雲洞 有白玉蟾小像, 蘭雪憬若 自悟前身.)

오숭량의 제사 내용은 이렇다.

"배가 구곡(九曲)을 지나는데 해는 밝고 잔잔한 물결이 푸르름을 쌓아가는 속에 있었다. 밤에 천유관(天遊觀)[33]에서 잤는데 삼십육 봉우리 달빛은 물과 같았다. 퉁소 한 번 연주에 메아리가 구름 손님에게 응답했다. (舟行九曲, 日在明漪積翠中. 夜宿天遊觀, 三十六峯, 月華如水. 洞簫一奏, 響答賓雲.)"

13.
八萬四千偈, 九十九峯雲瀑.
前賢畏後生, 仰觀輪俯矚.
黃巖看瀑.
팔만 사천 게송(偈頌)이,
구십구봉의 폭포로구나.

옛날 어진이 후생을 두려워해서,[34]

올려다봄이 내려다봄에 지게 했구나.

황암[35]에서 폭포를 보다(黃巖看瀑)

원서(原序)에 이르기를, "황암폭포가 제일 큰 볼거리다. 개선사(開先寺)[36]와 서현사(棲賢寺)[37]가 모두 올려다봄으로 이를 얻었기에 그 웅장호쾌함이 떨어진다. 이태백(李太白)과 소동파(蘇東坡)가 모두 와보지 못했다."라 하였다. (原序云, 黃巖瀑爲第一鉅觀. 開先 棲賢, 皆以仰觀得之, 遜其雄快. 太白東坡, 皆未至.)

오숭량의 제사 내용은 이렇다.

"광려산(匡廬山)[38] 구십구 봉은 봉우리마다 폭포가 있다. 황암(黃巖)으로 제일 큰 볼거리를 삼는데 곧바로 발밑에서 날아 나와 노을 비단과 소나무 검푸름으로 비추니 오색이 변화해 나타나서 신묘함이 끝이 없다. 개선사와 서현사는 모두 올려다봄으로 이를 얻었기에 그 웅장호쾌함이 떨어진다. 이태백과 소동파가 모두 찾아오지 못했으니 이 또한 한 가지 한스러운 일이다. (匡廬九十九峯, 峰峰有瀑. 以黃巖爲第一鉅觀, 直從脚底飛出, 照以霞綺松黛, 五色變現, 妙不可窮. 開先 棲賢, 皆以仰觀得之, 遜其雄快. 太白東坡, 皆未探尋至, 此亦一恨事也.)"

14.

鄭祠聽月時, 栩栩漆園夢.

羅浮五色繭, 海外竚仙種.

蒲礀聽泉.

정선사(鄭仙祠)에서 달빛 들을 때,

장자(莊子)의 나비 꿈을 즐기고 있었네.[39]

나부산(羅浮山)[40] 오색 고치는,[41]

해외에서도 기다리는 신선 종자지.

포간(蒲礀)에서 샘물 소리를 듣다(蒲礀聽泉).

나부산 신선나비는 아직도 연경의 태상시(太常寺)[42]에 있다. 명나라 때의 옛 물건이라 하여 노도

인(老道人)이라 부르는데 시제(詩題)로 읊는 사람이 매우 많다. 나부견(羅浮繭)은 간혹 전하는 종자가 있다고도 한다.

원서(原序)에 이렇게 말하고 있다. 무인년(1818)에 광주(廣州, 광동성)로 손님 가서 정선사(鄭仙祠) 아래서 자는데 포간(蒲磵)에서 흐르는 샘물이 밤새 조잘거린다. 꿈에 신선나비를 탔더니 날개가 수레바퀴만 해서 화수대(花首臺)와 황룡동(黃龍洞) 등 여러 명승을 마음대로 노닐었다. (羅浮仙蝶, 尙在燕京之太常. 爲明代舊物, 呼爲老道人, 題詠者甚多. 羅浮繭, 或有傳種. 原序云, 戊寅客廣州, 宿鄭仙祠下, 蒲磵流泉, 淙潺徹夕. 夢騎仙蝶, 翅如車輪, 恣遊花首臺, 黃龍洞諸勝.)

오숭량의 제사 내용은 이렇다.

"무인년(1818)에 광주(廣州)로 손님 가서 무릇 7개월을 지냈다. 일찍이 월수산(粤秀山)[43]에 올라 도사의 날개옷을 빌려 입고 흥이 올라 달빛을 밟으며 백운사(白雲寺)에 이르렀다. 구룡담(九龍潭)을 보고 돌아와 정선사(鄭仙祠) 아래에서 자는데 포간(蒲磵)에서 흐르는 샘물이 밤새 조잘거린다. 이슬 맞은 귀뚜라미와 바람 맞은 조릿대가 만 가지 소리로 가을과 함께한다.

오직 나부산(羅浮山)은 약속만 있고 이르지 않아서, 꿈에 신선나비를 탔더니 날개가 수레바퀴만 해서 화수대(花首臺)와 황룡동(黃龍洞) 등 여러 명승을 마음대로 노닐었다. 신선이구나 신선이었다. (戊寅客廣州, 凡七閱月. 登粤秀山, 借道士羽衣, 乘興踏月, 至白雲寺. 觀九龍潭, 歸宿鄭仙祠下, 蒲磵流泉, 淙潺徹夕. 露蛩風篠, 萬籟俱秋. 惟羅浮以有約未到, 夢騎仙蝶, 翅如車輪, 姿遊花首臺及黃龍洞諸勝. 仙乎仙乎.)"

15.

吟詩何處好, 詩境夢無邊.

天上眞腴宦, 稅詩兼稅蓮.

淨業蓮因.

시 읊자면 어느 곳이 제일 좋던가.

시 세계(詩境)가 꿈결처럼 가이없구나.

천상(天上)의 진정 알찬 벼슬이라서,

시를 세 받고 아울러 연도 세 받네.

정업호(淨業湖)[44]의 연꽃 인연(淨業蓮因).

원서에 이렇게 말하고 있다.

"내가 법시범(法時帆)[45]과 교제를 맺고 을축년(1805)에 시감(詩龕)으로 자리를 내려오니 정업호(淨業湖)의 꽃일이 더욱 무성했다. 드디어 육방옹(陸放翁)[46]의 말을 써서 연화박사(蓮花博士)로 자서(自署)했다. (原序云, 余與法時帆定交, 乙丑下榻詩龕, 淨業湖花事尤盛. 遂用放翁語, 以蓮花博士自署.)"

오숭량의 제사는 다음과 같다.

"나는 법시범과 교제를 맺고 적수담(積水潭)으로부터 연을 보기 시작했다. 을축년(1805)에 시감으로 자리를 내려오니 정업호의 꽃일이 더욱 성대했다. 늘 녹색 도롱이를 입고 비를 무릅쓰고 나가서 저녁의 시원함에 달빛을 밟고 새벽이 지나서야 겨우 돌아왔다. 드디어 육방옹의 말을 써서 연화박사로 자서했다. 감호(鑑湖)의 신선 꿈이 어찌 묵은 인연이 있어서일까. (余與法時帆定交, 自積水潭觀荷始. 乙丑下榻詩龕, 淨業湖花事尤盛. 每著綠蓑, 冒雨而出, 晩凉踏月, 通曉甫歸. 遂用放翁語, 以蓮花博士自署. 鑑湖仙夢, 豈有宿因耶.)"

16.
圖之第十六, 萬里傳藁那.

桐水君之因, 梅龕我卽果.

富春梅隱.

그림은 차례대로 열여섯 폭,

만 리에 원고를 어찌 전하나.

동수(桐水)[47]가 그대의 원인이라면,

매감(梅龕)[48]은 곧 내 결과이겠지.

부춘산에서 매화에 숨다(富春梅隱).

吳蘭雪六十壽辰, 以平生所閱歷,

作此紀遊十六圖, 書來索題.

圖各有小序, 一代名碩, 題詠殆遍.

오난설(吳蘭雪)이 육십 세 생신에 평생 겪고 지나온 바로,

이 〈기유십육도(紀遊十六圖)〉를 그리고 글을 보내 제시(題詩)를 구한다.

그림마다 소서(小序)가 있고 일대 명석(名碩, 이름 난 큰 선비)의 제영(題詠, 제시)이 거의 두루 미쳐

있다.

원서에 이렇게 말하고 있다.

"구리주(九里洲)는 부춘산(富春山)[49] 물 좋은 곳에 있는데 이랑을 헤아려 매화를 심으면 가히 삼십만 그루를 얻을 수 있다. 여기서 노년을 보내려고 이로 인해 '매은중서(梅隱中書)'라는 사인(私印)을 새겼다. 조선의 김추사(金秋史)와 그 아우 산천(山泉)이 이 그림을 그리게 하여 스스로 한 채 감실(龕室)로 내 시를 공양(供養)하고 감실 밖에는 모두 매화를 심었다 한다. 시를 보내 화답을 청한다. (原序云, 九里洲 在富春山水佳處, 計畝種梅, 可得三十萬樹. 欲投老於此, 因刻梅隱中書私印. 朝鮮金秋史與其弟山泉, 屬繪此圖, 自以一龕, 供養吾詩, 龕外皆種梅花. 寄詩乞和.)"

오숭량의 제사는 다음과 같다.

"구리주는 부춘산 물 좋은 곳에 있는데 이랑을 계산해 매화를 심으면 가히 삼십만 그루를 얻을 수 있다. 꽃밭 초가집도 자고 먹는 데 모두 향기로우리니 나는 여기서 노년을 보내려 한다. 이로 말미암아 '매은중서(梅隱中書)'라는 사인(私印)을 새기고 사는 곳을 '구리매화촌사(九里梅花村舍)'라고 이름 지었다.

조선 학사 김추사와 그 아우 산천[山泉, 명희(命喜)]이 장다농[張茶農, 심(深)]에게 부탁해서 이 그림을 그리게 했다. 스스로 한 채 감실(龕室)로 내 시를 공양하고 감실 밖에는 모두 매화를 심었다. 시를 보내 화답을 청하니, 인편을 거듭하며 전해 왔으나 산 사는 데 아직 진척이 없으니 참으로 개탄스러울 뿐이다.

(九里在富春山水佳處, 計畝種梅, 可得三十萬樹. 花田茅屋, 寢食俱香, 余欲投老於此. 因刻梅隱中書私印, 題所居曰, 九里梅花村舍. 朝鮮學士金秋史 與其弟山泉, 屬張茶農, 爲繪此圖. 自以一龕, 供養吾詩, 龕外皆種梅花. 寄詩乞和, 重譯流傳, 而買山未就, 良可嘅已.)"

오난설(吳蘭雪) 숭량(嵩梁)의 기유십육도(紀遊十六圖)에 제시(題詩)하고 아울러 서문(序文)을 붙이다. 을유(1825) 3월 25일은 오난설의 육십 회 생일이다. 그 평생 다녀본 산수로 친구에게 부탁하여 〈기유십육도(紀遊十六圖)〉를 만들게 하고 아울러 소서(小序)까지 붙여놓았다. 지은 시가 그 전함을 오래가게 하려 해서다.

「제십육도서(第十六圖序)」에 이르기를 "추사(秋史)와 산천(山泉)이 이 그림을 그리게 하고 스스로 한 채 감실(龕室)로 내 시를 공양하며 감실 밖에는 다 매화를 심고 시를 부친다 운운." 했으니 대개

秋史仁兄閣下 前歲荷
書檀帖見贈 心銘已切 昨復奉到尙
弟爲一幅 筆意起作
古侔二軸 天昌排蕩生氣淋漓玄韻
唱也 篇中于僕三十年來師友唱酬
江山游覽皆詩歷々 嘉慶之北 知

欽憬得塞閨繪事 因以畫梅多貽
實伯仲所題小詩右一幅苦趙又敏
子与董齋先生論交壬因以菅夫人
畫爲贈 此借補缺典此海東佳話
也 病初起恕未別具 諸葉
惠寄詩帖多珍 此市謝後帖
千萬荷愛 不宣 乙酉元春十九日 吳嵩梁

그림31 〈추사에게 보내는 편지〉, 오숭량(吳嵩梁), 1825년 1월 29일, 지본묵서, 간송미술관 소장

사실 기록이다. 내가 「십육도시(十六圖詩)」에서도 역시 이 뜻을 언급했으니 만리 밖에서 먹으로 맺은 인연이다.

(題吳蘭雪嵩梁紀遊十六圖並序. 乙酉三月二十又五日, 爲吳蘭雪六十初度. 以其平生筇屐山水, 屬友人, 作紀遊十六圖, 並係小序. 要作詩以壽其傳. 第十六圖序云, 秋史山泉, 爲繪此圖, 自以一龕, 供養吾詩, 龕外皆種梅花. 寄詩云云, 蓋紀實也. 余於十六圖詩, 亦及此意, 萬里墨緣也.)

도광(道光) 5년(1825) 을유 3월 25일에 오숭량이 자신의 60세 생일을 기념하기 위해 이루어낸《난설기유십육도시첩》의 제화시이니 이 시첩의 제작은 해를 넘기지 않았을 가능성이 크다.[그림31] 따라서 추사 40세 때의 글씨로 보는 것이 타당하지 않을까 한다. 중후한 옹방강의 풍미(風味)가 아직 남아 있지만 호방장쾌(豪放壯快)한 황산곡(黃山谷)풍의 필세가 가미된 서법의 변화에서도 이를 추측해볼 수 있다.

시첩의 머리에는 '인추란이위패(紉秋蘭以爲佩)'의 붉은 글씨 세로 긴 네모 인장이 두인(頭印)으로 찍혀 있고, 시첩 끝에는 '동해제일통유(東海第一通儒)'와 '정희인(正喜印)'이라는 흰 글씨 네모 인장 및 '부귀여불가구종오소호(富貴如不可求從吾所好)'와 '심정금석문자(審定金石文字)'의 붉은 글씨 세로 긴 네모 인장이 방자(放恣)할 정도로 호기(豪氣)롭게 찍혀 있다.

2. 취미 태사가 잠시 노닐러 감을 보내는 시첩(送翠微太史暫游詩帖)

1. 이헌위(李憲瑋) 시

送翠微太史

難爲情處慣爲情, 此地年年送此行.

豈有幾微來見色, 漫將歌曲發成聲.

薊門日落家何在, 遼野天長雪始生.

文苑夏盟曾屬子, 剩留佳句遣人驚.

階菊 李憲瑋.

취미(翠微)[50] 태사(太史)[51]를 보내며

정 두기 어려운데 항상 정을 두니,

이곳에서 해마다 이 행차 보내네.

어찌 와서 얼굴색 보일 기미 있으랴,

난만하게 노랫소리 일어나려 한다.

계문[薊門, 하북성 원평현(苑平縣) 북쪽]에 해 지는데 집은 어디쯤 있나,

요동벌 넓은 하늘 첫눈 내린다.

문원(文苑)의 여름 맹세 일찍이 자네를 점찍었으니,

아름다운 시구 남겨놓아 보낸 사람 놀래키소서.

계국(階菊) 이헌위(李憲瑋).[52]

'이헌위씨(李憲瑋氏)'라는 붉은 글씨 네모 인장과 '치보(稚寶)'라는 흰 글씨 네모 인장이 이름 곁에 찍혀 있고 '일금일학(一琴一鶴)'의 타원형 흰 글씨 두인(頭印)이 머리맡에 찍혀 있다.

동석했던 추사 김정희가 대필(代筆)하고 인장만 이헌위 자신의 것을 찍은 것이다. 머리 부분 아래쪽에 '민씨원선관심정금석서화(閔氏員船館審定金石書畫)'라는 붉은 글씨 세로 긴 네모 인장의 감상인(鑑賞印)이 찍혀 있다. 원선관(員船館)은 이조판서 민태호(閔台鎬, 1834~1884)의 양자인 지돈녕부사 민영기[閔泳琦, 민영린(閔泳璘)으로 개명, 1873~1932]의 별호이니 이《송취미태사잠유시첩》은 민태호

3

4

송취미태사잠유시첩(送翠微太史暫游詩帖)
헌종 2년 병신(1836), 51세, 지본묵서, 각 32.0×40.5cm, 간송미술관 소장

이헌위씨
(李憲瑋氏)

치보
(稚寶)

조인영씨
(趙寅永氏)

희경인
(羲卿印)

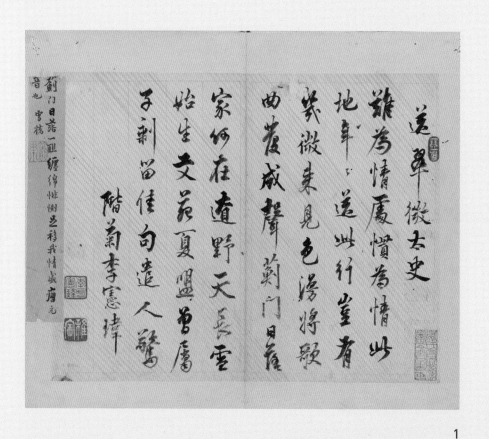

1

일금일학
(一琴一鶴)

민씨원선관심정
금석서화
(閔氏員船館審定
金石書畫)

2

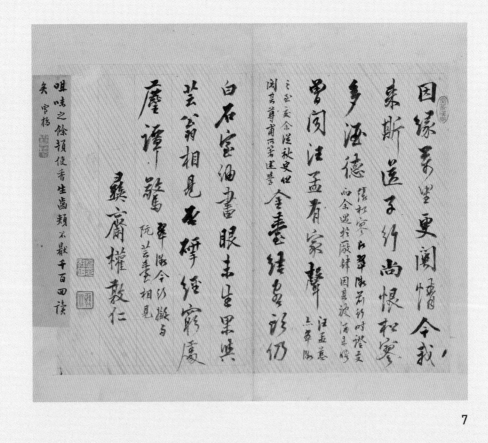

진전한화
(秦篆漢畵)

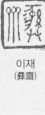
권돈인인
(權敦仁印)

이재
(彝齋)

이지연인
(李止淵印)

희곡거사
(希谷居士)

신심여수
(臣心如水)

송취미태사잠유시첩(送翠微太史暫游詩帖)(계속)

취미
(翠微)

신재식인
(申在植印)

5

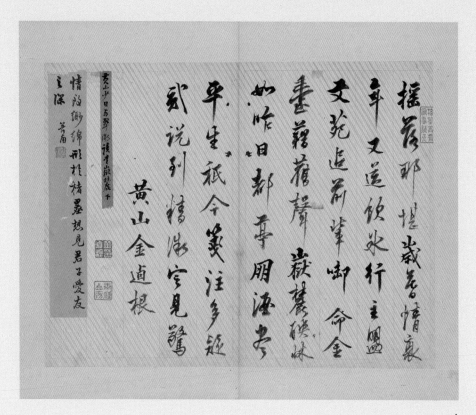

김유근인
(金逌根印)

옥경산방
(玉磬山房)

6

저묵존엄
고향습인
(楮墨尊嚴
古香襲人)

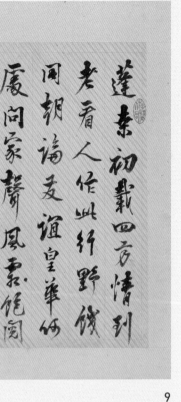

김유근인
(金逌根印)

황산
(黃山)

9

김정희인
(金正喜印)

조선국인
(朝鮮國人)

병오
(丙午)

송취미태사잠유시첩(送翠微太史暫游詩帖)(계속)

10

집안 전래품이었던 모양이다.

속표지의 '취미태사잠유시(翠微太史蹔游 詩)'라는 예서 내제(內題) 아래에도 '금당씨 (錦堂氏)'와 '민영기인(閔泳琦印)'의 붉은 글 씨 네모 인장이 찍혀 있어 이 시첩이 금당 민 영기의 소장이었던 것을 증명한다. 민태호 가 추사의 내종 5촌 조카이자 제자였던 것을 감안하면 당연한 일이라 할 수 있다.

2. 조인영(趙寅永) 시

心硯相傳已荷情, 況今惆悵贈君行.
煙邊遠樹濛濛色, 氷底長河澹澹聲.
縞紵重勞吳季子, 苔岑舊證魯諸生.
聯翩幕府多名士, 應使殊方有耳驚.
雲石 趙寅永.

심연(心硯)을 서로 전해[53] 이미 정이 깊은 데,

하물며 오늘 떠나는 임께 글 드리는 섭섭 함이랴!

안개 속 먼 나무 빛은 흐리고,

얼음 밑을 흐르는 긴 강은 물소리 맑다.

검은 띠와 모시를 주고받은 거듭된 노력은 오나라 계찰(季札)의 옛일,[54]

이태동잠(異苔同岑)[55]의 옛 증인은 노(魯)나라 제생(諸生).[56]

시구가 막부(幕府, 장군의 집무소. 청나라 조정을 일컬음)의 여러 명사에게 오가면,

응당 다른 나라로 하여금 놀라운 소리 들리게 하리라.

운석(雲石) 조인영(趙寅永).[57] (그림32)

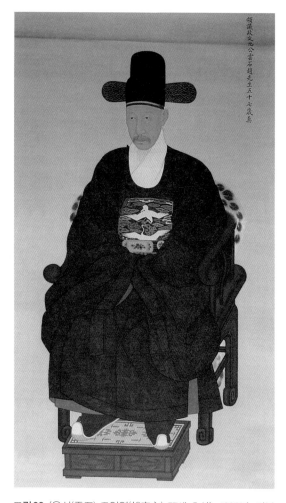

그림32 〈운석(雲石) 조인영(趙寅永) 57세 초상〉, 1838년, 견본 채색, 160.0×80.0cm, 조중구 소장

낙관으로 '조인영씨(趙寅永氏)'의 흰 글씨 네모 인장과 '희경인(羲卿印)'의 붉은 글씨 네모 인장이 찍혀 있다. 다른 시들과 동일한 필체의 추사 글씨이다.

3. 홍치규(洪稚圭) 시

惆悵今宵萬里情, 翠微太史作燕行.

寧辭雨雪勞于役, 已許瓊琚放厥聲.

離恨長河西日暮, 新詩古驛早梅生.

縱知熟路輕車徃, 可奈殊方節物驚.

梨坨 洪稚圭.

오늘 밤 만리정(萬里情, 길게 쌓인 정)에 실심해 탄식하니,

취미태사가 연경 행차 시작해서네.

어찌 눈비 맞고 노역(勞役)함을 사양하겠나,

이미 최고 관직 허락하여 그 소리를 펼쳐내었네.

긴 강에서 이별하는 한으로 서쪽 해 저무는데,

오래된 역관(驛館)에서 새로 시 짓자 이른 매화 피어난다.

비록 익숙한 길 가벼운 수레로 가심을 알고 있지만,

어찌 이방(異邦)의 시절 물건(節物)에 놀라실 수 있으랴.

이타(梨坨) 홍치규(洪稚圭).[58]

'홍치규인(洪稚圭印)'이라는 흰 글씨 네모 인장을 낙관으로 찍고, '해동조선지인(海東朝鮮之人)'의 붉은 글씨 세로 긴 네모 인장을 두인으로 찍었다.

4. 조만영(趙萬永) 시

巷門相對布衣情, 十載那堪再此行.

亭起桑閑稱酒隱, 宦淸太史擅詩聲.

大方經禮徵文士, 異域音書憶友生.

鬢已去時與一黑, 歸來應不雪添驚.

石厓 趙萬永.

골목 대문 마주하던 선비 시절 정,

십 년에 어찌 이 걸음 다시 감당하겠나.[59]

상한정(桑閑亭)을 짓고 주은(酒隱, 술에 숨은 사람)을 일컬으니,[60]

벼슬은 맑아 태사(太史)가 되고 시로 명성을 휩쓸었구나.

세상의 식자들은 경학(經學)과 예학(禮學)
으로 문사 부르고,

다른 나라 편지들은 친구를 기억한다.

귀밑머리는 갈 때 이미 한결같이 검었으
니,

돌아와도 응당 흰 터럭 보태지 않아 놀래
키시오.

석애(石厓) 조만영(趙萬永).[61](그림33)

'조만영인(趙萬永印)'의 흰 글씨 네모 인장
과 '윤경(胤卿)'의 붉은 글씨 네모 인장이 이
름 왼쪽에 찍혀 있다.

5. 신재식(申在植) 시

相看皓首故人情, 日夕招携餞我行.

太史紫毫中酒態, 將軍畫閣讀詩聲.

黃金臺古懷多士, 白雲樓空悵晚生.

前度遼陽觀陸海, 爲君騁辯四筵驚.

翠微 申在植.

흰머리 서로 바라보니 친구들의 정,

낮과 밤 부르고 이끌며 내 행보 전송(餞送)하네.

태사의 붓끝 속에 술기운 있고,

장군부(將軍府) 단청집에서 시 읊는 소리.

황금대(黃金臺)[62] 옛터에서 많은 선비 생각하니,

백운루(白雲樓)[63] 텅 비어 늦게 남이 한탄스럽다.

전번 요양에서 육지와 바다를 보고,

자네들 위해 말했는데 사방 술자리 놀래었겠지.

취미(翠微) 신재식(申在植).[64]

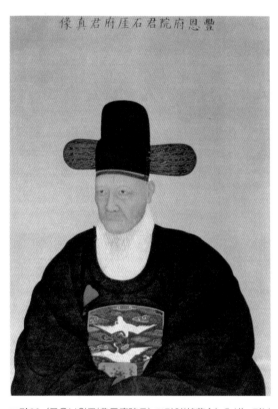

그림 33 〈풍은부원군(豊恩府院君) 조만영(趙萬永) 초상〉, 견본
채색, 95×65cm, 조중구 소장

'취미(翠微)'라는 붉은 글씨 네모 인장과 '신재식인(申在植印)'의 흰 글씨 네모 인장이 이름 곁에 찍혀 있다.

6. 김유근(金逌根) 시

搖落那堪歲暮情, 衰年又送飮氷行.

主盟文苑追前輩, 唧命金臺藉舊聲.

嶽麓聯牀如昨日, 都亭朋酒盡平生.

祇今箋注多疑貳, 說到精微定見驚.

黃山 金逌根.

낙엽 지니 세밑 정을 어찌 감당하겠나,

늙은 나이에 또 동지사행[65] 보내는구나.

문원(文苑)을 주도하고 선배를 좇아,

금대(金臺)[66]로 어명 받드니 옛 명성 깔고 앉는다.

북악산 기슭에서 책상 맞댄 것[67] 어제 같은데,

서울 정자에서 벗과 술로 평생 다했네.

다만 지금의 주석(註釋)이 많이 의심스러운데,

해설이 정밀하니 일정한 견해가 놀랍구나.

황산(黃山) 김유근(金逌根).[68]

'김유근인(金逌根印)'의 흰 글씨 네모 인장과 '옥경산방(玉磬山房)'의 붉은 글씨 네모 인장이 낙관으로 찍혀 있고 '저묵존엄 고향습인(楮墨尊嚴 古香襲人)'이란 붉은 글씨 세로 긴 네모 인장의 두인이 있다. 이 두인은 추사가 69세에 썼으리라 추정되는《완염합벽첩(阮髥合璧帖)》에도 그대로 찍혀 있으니 감상인으로 찍은 후낙관으로 보아야 할 듯하다.

7. 권돈인(權敦仁) 시

因緣萬里更關情, 今我來斯送子行.

尙恨松寥多酒德(張松寥卽翠微前行時證交, 而余遇於廠肆, 因其被酒未晤.), 曾聞汪孟有家聲.(汪孟慈亦翠微之至交, 余從秋史, 但閱其尊甫所著述學.)

金臺結盡頭仍白. 石室紬書眼未生.

果與芸翁相見否, 犀經窮處塵譚驚(翠微今行, 擬與阮芸臺相見.).

彝齋 權敦仁.

만리 인연에 다시 정을 두었기에,

내가 여기 와서 자네 가는 길 떠나보내네.

아직도 송료의 그 많이 먹은 술 한탄하는데(장송료[69]는 곧 취미가 먼저 갔을 때 사귀었었고 나도 유리창에서 마주쳤으나, 그가 술에 취해서 면대하지 못했다.),

일찍이 들으니 왕맹자(汪孟慈)[70]에게는 집안의 명성 있다네.(왕맹자 역시 취미와 가까운 친구인데 나는 추사로부터 다만 그 부친이 지은 바인 『술학(術學)』을 보았을 뿐이다.)

금대(金臺, 황제가 사는 곳. 즉 연경)에서 다 맺자니 머리는 세고,

석실(황실 서고)의 비단 책에 안목 아직 생경하다.

과연 운대(芸臺) 옹과 상견할 수 있을지,

경학 연마하는 곳에 토론이 놀라우리라.(취미의 이번 행보에 완운대와 만났으면 한다.)

이재 권돈인.[71]

　낙관으로 '권돈인인(權敦仁印)'이라는 희고 붉은 글씨 네모 인장과 '이재(彝齋)'라는 붉은 글씨 네모 인장이 찍혀 있고 두인(頭印)으로 '진전한화(秦篆漢畵)'라는 붉은 글씨 세로 긴 타원형 인장을 찍었다.

　8. 이지연(李止淵) 시

哀境去留等是情, 君曾西府送吾行.

十年再踏中原路, 一世獨推大雅聲.

共許詩篇傳信息, 先將杯酒說平生.

尙餘舊日貂裘否, 劫恐蒙戎雨雪驚.

希谷 李止淵.

늘그막에 가고 남기는 같은 정인데,

자네는 일찍이 서부(西府, 개성부)에서 내 행보를 전송했었지.[72]

10년 만에 중국 길 다시 밟으니,

한세상 큰 선비 소리 독차지했네.

시편(詩篇)으로 소식 전하기 같이 허락해,

먼저 술잔으로 평생을 말했지.

아직도 옛날 초구(貂裘)[73] 남아 있는가,

문득 오랑캐 땅에 어두어 눈비에 놀랄까 무섭네.

희곡(希谷) 이지연(李止淵).[74]

낙관으로 '이지연인(李止淵印)'의 흰 글씨 네모 인장과 '희곡거사(希谷居士)'의 붉은 글씨 네모 인장을 찍고, 두인은 '신심여수(臣心如水)'의 붉은 글씨 세로 긴 네모 인장이다.

9. 김유근(金逌根) 재고

蓬桑初載四方情, 到老看人作此行.

野餞同朝論友誼, 皇華何處問家聲.

風霜飽閱身仍健, 文酒相逢而不生.

往日管窺寧足道, 書篇四庫已堪驚.

黃山 金逌根 再藁.

봉래(蓬萊)[75]와 부상(扶桑, 미지의 세계)[76]으로 가는 첫해는 사방이 정이더니,

늘어서 사람 보자 이런 행사 지을 뿐.

들에서 동관(同官)을 전별하며 우정만 논하는데,

『황화집(皇華集)』어느 곳에서 가문의 명성 물을까.[77]

세상 고초 실컷 겪어 몸은 그냥 건강하니,

글과 술로 상봉해도 얼굴에 표 나지 않네.

지난날 좁은 소견 어찌 족히 말하겠는가.

글은 『사고전서(四庫全書)』로 편찬하여 이미 놀래키었네.

황산(黃山) 김유근(金逌根) 재고(再藁).

낙관으로 '김유근인(金逌根印)'의 붉은 글씨 네모 인장과 '황산(黃山)'이란 흰 글씨 네모 인장이 찍혀 있다.

10. 김정희(金正喜) 시

朱霞天末若爲情(張茶農), 歷歷鴻泥又此行.

万里杯尊還浪跡, 十年琴曲秖有聲(劉柏隣).

使星自與文星動, 妙理(郭蘭石淸心聯)多從畵理生(公約於今行但收畵卷).

喫酒東方(王葓友)添雅謔, 雄襟披拂(曹玉水)四筵驚.

秋史 金正喜.

하늘 끝 붉은 노을 정으로 된 듯(장다농),[78]

날아가는 기러기 떼(사신행차) 또 이 길을 간다.

만 리 가는 술잔이 아직도 떠도는데,

십 년 된 거문고 곡조 소리만 남았다.(유백린)[79]

사성(使星)이 스스로 문성(文星)과 더불어 움직이니,

묘한 이치(곽난석[80]의 청심련)는 그림 이치로부터 많이 나온다.(공이 이번 사행에 다만 그림을 많이

거둬 오겠다고 약속했다.)

동방에서 술 마시고(왕녹우)[81] 품위 있는 우스갯소리 더하며,

웅대한 가슴 헤쳐내면(조옥수)[82] 사방 술자리 놀라리라.

추사 김정희.(정병삼 번역, 2014, 『간송문화』 87호, 87쪽 참조)

'김정희인(金正喜印)'의 흰 글씨 네모 인장과 '조선국인(朝鮮國人)'의 흰 글씨 네모 인장이 나란히 찍혀 있고 '병오(丙午)'라는 붉은 글씨 세로 긴 네모 인장이 글머리에 찍혀 있다. 추사가 시를 짓고 글씨도 직접 쓴 것이다. 작은 글씨로 군데군데 써넣은 것은 친분이 있는 청나라 학자나 예술가들의 시구를 따다 지었다는 사실을 밝히는 주(註)로 당사자들의 이름이다. 추사가 박학강기(博學强記)를 자랑하는 고증학의 대가임을 나타내는 표시라 할 수 있다.

그래서 『완당전집』 권9에 "취장이 연경의 여러 명사들과 함께 주고받았던 시어를 모아 얘기 수풀 만들어내니 절로 웃음 터진다.(湊砌翠丈 與燕中諸名士 贈酬詩語 談藪而成 好覺噴飯.)"라는 긴 제목으로 이 시를 옮겨 싣고 있다. 아마 추사가 붙여놓은 시제(詩題)일 것이다.

이 《송취미태사잠유시첩》은 1836년 10월 16일에 취미(翠微) 신재식(申在植, 1770~1843)이 동지정사(冬至正使)로 떠나는 전별의 자리에서 당대 명사이자 실세들이 주고받은 전별시를 추사가 작심하고 청경수려(淸勁秀麗)한 행서체로 정서하여 모아놓은 시첩이다. 추사 51세 때의 서체를 가늠할 수 있는 대표작이라 해야 하겠다.

당(唐) 저수량체(褚遂良體)와 송(宋) 휘종(徽宗) 수금서체(瘦金書體)로 이어지는 청경수려한 행서체에 후한 시대 〈예기비(禮器碑)〉의 청경유려한 예서 필의를 융합한 추사의 독특한 행서체이다.

3.「원교필결」뒤에 씀(書員嶠筆訣後)

員嶠筆訣云, 吾東麗末來, 皆偃筆書, 畫之上與左, 毫銳所抹, 故墨濃而滑, 下與右, 毫腰所經, 故墨淡而澁, 書皆偏枯而不完. 其言似剖細析微, 而最不成說. 上但有左而無右, 下但有右而無左歟. 毫銳所抹, 不及於下, 毫腰所經, 不及於上歟. 濃淡滑澁, 是在用墨之法, 不可責之 於用筆之偃與直也. 書家有筆法, 又有墨法, 而今於書訣中, 無一影響於墨法者, 盖但論筆法已, 是偏枯. 且論筆法, 而不分於墨與筆, 囫圇說去, 無所區別, 不知爲何者是墨, 何者是筆, 是可成說乎.

麗末來 至於國初, 如李君侅 孔俯 姜希顔 成達生 諸名公, 無不龍騰鳳翥, 何嘗有一波一點之偃筆. 且如崇禮門 興仁之門 弘化門 大成殿扁額, 豈偃筆所可書者也. 其所云偃筆, 未知指何人書也. 且如起畫 伸毫下之, 利刀橫削者, 恐又不成說. 若令伸毫, 如利刀橫削, 當另製一種筆, 如畫工匾筆, 糊匠糊箒樣子, 然後可以中法, 以今通行之棗心筆, 無以下手矣.

其又云堅築筆者, 是古今書家所未聞之訣也. 古有築筆一法, 卽二水旁, 如次者左邊, 連點緊接, 謂之築筆. 非如員嶠所云 曳筆作屈曲體, 所以古今所未聞耳. 至於筆先手後者, 尤不可以示後者也. 書家所先, 在於懸腕懸臂, 乃至於一身之盡力, 而筆不知者爲上乘也. 今云筆先手後, 又云盡一身而送之, 筆旣先矣, 何庸更藉於手與身也. 先後矛盾, 自亂其例, 轉沒巴鼻. 寧不可歎也.

點法云 形雖尖, 毫皆伸者, 又何說乎. 欲以伸毫一法, 徧施於戈波點畫, 而最不合於點法, 故作此牽强之說. 夫尖者 聚而合之者也, 伸者 散而放之者也, 尖不可以爲伸也, 伸不可以爲尖也. 尖伸異體, 不可相入, 何以伸毫作尖形也.

結構者, 筆陣圖 以爲謀略也. 雖刀甲精利, 城池堅完, 非謀略, 無以施措. 所以書家最重結構. 自鍾索以下, 至於近日中國書家, 有一定不敢易之結構法, 如左短上齊, 右短下齊之類, 不可枚擧. 今所論結構者, 全無着落, 古人相傳之眞諦妙訣, 一無相及. 盖其書於結構一法, 尤以臆見, 嚮壁虛造, 醜惡不可狀. 乃反以歐顔爲方板一律, 至以爲悉蹈右軍, 不是書之科. 此何異於武叔毁聖, 波旬諂佛也. 此尤先闢者也.

詳準於右軍諸帖, 可知吾言之有本者, 未知指右軍何帖也. 其云 東人固陋, 不知攷据者, 秖是筆陣圖之爲僞 而不能辨. 至於右軍諸帖, 果皆無可攷據者, 而直證以吾言有本耶. 嘗試論之, 樂毅論 已自唐時 難得眞橅本, 黃庭經 非右軍書, 遺敎經 卽唐經生書, 東方贊 曹娥碑, 未知其出於何本. 淳化諸帖, 眞贋混淆, 轉轉翻訛, 最不可準. 外此又有右軍何帖, 可以詳準 證以吾言之有本耶.

其品第, 漢隷以禮器碑爲最, 以郭碑爲出後世, 可稱具眼, 忽又以受禪並擧於禮器, 至以孔龢 孔宙 衡方諸碑, 皆不及受禪, 不知其何据也. 漢隷雖桓靈末造, 與魏隷大不同, 有若界限. 受禪卽魏隷也. 純取方整, 已開唐隷之漸, 豈可與禮器並稱, 反居孔龢 孔宙之上也. 若知若不知, 殊不可測度耳. 噫, 世皆震燿於員嶠筆名, 又其上左下右, 伸毫筆先諸說, 奉以金科玉條, 一入其迷誤之中, 不可破惑, 不揆僭妄, 大聲疾呼, 極言不諱如是.

然此豈員嶠之過也. 其天品超異, 有其才而無其學. 無其學, 又非其過也. 不得見古今法書善本, 又不得就正大方之家. 但以天品之超異, 騁其貢高之傲見, 不知裁量, 此叔季以來, 所不能免也. 其三致意於不學古, 而緣情棄道者, 殆似自道也. 若使得見善本, 又就有道, 以其天品, 豈局於是而已.

爲今之計, 先須懸臂, 運以中鋒, 使筆鋒在筆畫之內. 起以逆筆, 隨勢橫竪, 斜正上下, 偃仰平側, 各有成法. 一畫之內, 以左右上下, 堺分, 便不成理. 趙子固云, 入道於楷有三, 化度 九成 廟堂. 若不由唐入晋, 多見其不知量也. 子固豈不知樂毅 像贊, 以唐碑立法也. 已於其時, 無善本, 莫如唐碑之確正. 況今人 後子固已近五百年者也.

〈원교필결(員嶠筆訣)〉[83]에 이르기를 "우리 동쪽 나라는 고려 말 이래로 모두 언필(偃筆, 붓을 뉘어서 쓰는 것)로 써서, 획의 위와 왼쪽은 붓끝이 지나는 바라 그런 까닭으로 먹빛이 진하고 매끈하며, 획의 아래와 오른쪽은 붓허리(중등)가 지나는 바라 그런 까닭으로 먹빛이 엷고 거칠어서 획이 모두 치우치고 메마르니 완전치 못하다."라고 하였다.

그 말은 자세하게 분석한 것 같으나 가장 말이 안 되는 소리이다. 위는 다만 왼쪽만 있고 오른쪽은 없으며, 아래도 다만 오른쪽만 있고 왼쪽은 없단 말인가. 붓끝이 지나는 비로는 아래에까지 미치지 못히며 붓허리가 지나는 바로는 위에까지 미치지 못한단 말인가. 진하고 엷고 매끄럽고 거친 것은 이는 먹 쓰는 법에 있으니 붓을 뉘어 쓰느냐 곧게 쓰느냐로 그것을 탓할 수 없다.

於上數濃淡滑澁是在用墨之
法不可畫之於用筆之偃与直
也書家有筆法又有墨法而今
於書訣中盖一語響於墨法者

蓋但論筆法已是偏枯且論筆
法而不系於墨与筆圖圖說云
無所區別不知爲如書是墨何
者是筆是可成說乎震東來

4　　　　　　　　　　　　　　3

서원교필결후(書員嶠筆訣後)
헌종 10년 갑진(1844), 59세, 지본묵서, 각 23.2×9.2cm, 간송미술관 소장

書貝嶠筆談後

貝嶠筆訣云吾束麓末来皆偃

筆畫之上与左毫銳而抹坡

墨濃而滑下与吾直毫腰所經坡

墨淡而澀畫皆偏枯而不完其言

似剖細析法而家不成說上但有

左而妄右下但有吾而無左敧毫

銳所抹不及扵下直毫腰所經不及

2　　　　　　　　　　　　1

중봉　　　　현비　　　　원정사
(中鋒)　　　(懸臂)　　　(元貞士)

當日製一種筆以畫工區筆
糊匠常樣子腿後可以中活之
今通行之畫心筆之以下之矣
其又云堅策筆者是吾今吾家
古有篆筆一法印二水南以此如

從西以古今所馬開句
四末聞之訣也至於筆先手後
者尤不可以示後者也書家所先在
於懸腕懸臂乃至於一身之畫
力而筆不知書者以上藥也今云筆

8　　　　　　　　　　　　　　　7

서원교필결후(書員嶠筆訣後)(계속)

至於 國初如李 君倓 孔俯 姜希顔

成達生 諸名公皆以龍騰鳳翥為佳

當書一波一點之偃筆且以爲榮

禮門興仁之門 弘化門大成殿扁

頒壼偃筆而而書者也其四云

偃筆未知拾竹人書也且以起

畫仲直毫下之利刀橫削書者又

而成說若令仲直毫如利刀橫削

중봉
(中鋒)

也尖右方以為伸也伸右方以為

尖也尖伸異體不可相入竹以

伸毫作尖形也繼撐者筆

陣圖以為謀略也雖刀甲精利

城池堅完此謀略恚以施撐所

以書家書重結撐自鍾索以

下至於近日中國書家有一字

不啟易之結撐法以左短上齊

서원교필결후(書員嶠筆訣後)(계속)

12

11

先王後又云畫一身而造之筆
既先矣的眉更藉於矣与耳
也先後矛盾自亂其例轉沒已甚
寧不以穎也黑法玉於雜実直毫

皆伸者又的說乎眀以伸直毫一
法編施於戈波黑畫而家石合
於黑法故作此章聲之說夫其去
聚而合之書也伸者散而散之去

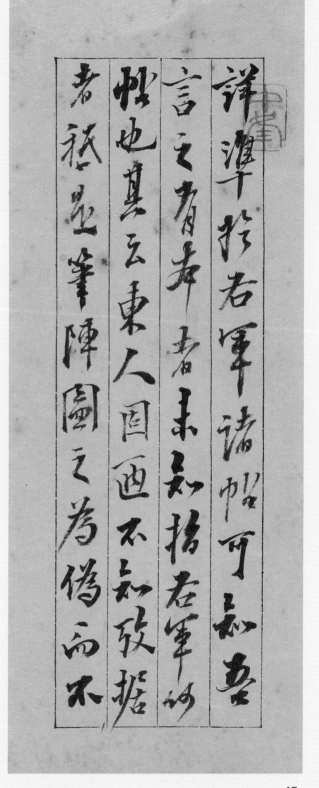

詳準千於右軍諸帖可知喜
言之為奉書未知擒右軍帖
帖也其云東人固西不知發擒
者獲墨筆陣圖之為偽而不

能辨 玉於右軍諸帖果皆
毎万役擾之而直證八喜言者奉
邪嘗試論之樂毅論之目庚
難曰真稽考黃庭経此右軍書

서원교필결후(書員嶠筆訣後)(계속)

右短不齊之類不可枚舉今所
論結撰者全在筆法古人相傳
之真諦妙訣一一相及盖其書
於結撰一法尤以腠見響辟

靈造醜惡不可狀乃反以歐顏
為古板一律而以為墨豬若軍
不羣董之科以似異於武村殘
聖波日謂佛也此先閣書也

衡方諸碑皆不及麴禪不知
其何据也漢麴雖栢雲末造与
魏麴大不同有若累限受禪
此魏麴也從取方整已闓唐麴之

漸豊可与孔罂盖種又居孔龢
孔宙之上也若不知者不知殊不可測
度夹嶠此皆雲耀扵員嶠
筆名又其上左下者仲臺筆先

서원교필결후(書員嶠筆訣後)(계속)

중봉
(中鋒)

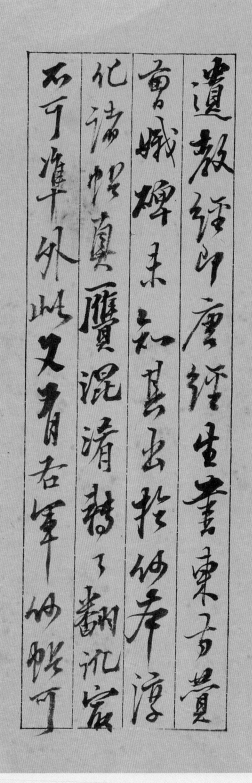

중봉
(中鋒)

此料李以來而不能究竟也且其三發

意於不學女而緣情棄道者耶

以自道也若使濟見善本又就

有道以其天照山局於是而已

為令之計先須盡屏舊運筆鋒使筆鋒

在筆畫之內起以運筆隨勢橫豎斜正

上下偃仰筆側各有成擬一畫之內以居上

不壞分便不成理趙子固云入道於楷有

三化慶九成廟堂苦不由唐人而得見其

不知董此乎回出筆不知樂殺像賞入唐碑之

法也已於其時要善本莫如唐碑之確正

況今人後子固已近五百年者也

서원교필결후(書員嶠筆訣後)(계속)

곡인
(穀人)

중봉
(中鋒)

중봉
(中鋒)

완당
(阮堂)

諸說奉以金科玉律一入其迷誤
主中不可破惑不撥僭妄大辭
疾呼趣言不諱以生起此壑
覓嬌之過也其天品趨異有

其才而善其學善其學之非甚
過也不得見古今法書善本之故
游就正大方之家但以天品之趨
異騁其貢高之傲見不知載量

서가(書家)에는 붓 쓰는 법(筆法)이 있고 또 먹 쓰는 법(墨法)이 있는데 지금 「서결(書訣)」 중에는 먹 쓰는 법에서 영향을 받았다는 것은 한마디도 없고 다만 붓 쓰는 법만을 논하였으니 이는 치우치고 메마른 일이다. 또 붓 쓰는 법을 논하였지만 먹과 붓을 나누지 않고 뭉뚱그려 말하고 지나가서 구별한 바 없으니, 어느 것이 먹이 되고 어느 것이 붓이 되는지 알 수 없다. 이 말이 될 수 있는가.

고려 말 이래로 조선 건국 초기에 이르기까지 이군해(李君俀, 이암(李嵓)),[84] 공부(孔俯),[85] 강희안(姜希顔),[86] 성달생(成達生)[87]과 같은 여러 이름난 분들은 용이 오르고 봉황새가 날 듯이 글씨를 잘 쓰지 못한 사람이 없거늘, 어찌 일찍이 한 파임 한 점의 언필이 있었겠는가. 또 숭례문(崇禮門)이나 흥인지문(興仁之門), 홍화문(弘化門), 대성전(大成殿)의 편액과 같은 것들이 어찌 언필로 쓸 수 있는 바의 것들이겠는가. 그 이른바 언필이 어떤 사람의 글씨를 가리키는지 모르겠다. 또 '획을 일으키는 데 붓을 펴 대어 날카로운 칼로 가로 끊듯 한다'와 같은 것도 아마 또 말이 되지 않을 듯하다. 만약 붓을 펴서 날카로운 칼이 가로 끊듯 하게 하려면 마땅히 따로 화공(畵工)의 납작붓[변필(匾筆)]이나 미장이의 귀얄[호취(糊箒)] 모양과 같은 일종의 붓을 만든 연후에야 그런 법에 맞출 수 있을 터이니, 지금 통행하는 대추씨 모양의 붓[조심필(棗心筆)]으로는 손댈 수가 없다.

그가 또 이르기를 '축필(築筆)을 굳게 한다'고 한 것은, 이는 옛날이나 지금의 글씨 쓰는 사람들이 아직 듣지 못하던 비결이다. 예전부터 축필이라는 일법(一法)이 있었는데, 곧 이수방(二水旁)으로 차자(次字)의 좌변(左邊)같이 점을 잇대어 긴밀하게 접하면 이를 일컬어 축필이라고 하였다. 원교가 이른 바처럼 붓을 끌어 굴곡을 짓는 모양이 아니니, 그런 까닭으로 고금에 듣지 못하던 바였을 뿐이다.

'붓이 앞서고 손이 뒤따른다'는 것에 이르면 더욱 뒷사람에게 보여줄 수가 없다. 글씨 쓰는 사람이 앞서 할 것은 팔목을 들고 쓰는 것[현완(懸腕)]과 팔뚝을 들고 쓰는 것[현비(懸臂)]이고 이에 일신(一身)의 힘을 다하기에 이르되 붓이 알지 못하게 하는 것을 상승(上乘)으로 삼거늘 이제 말하기를 '붓이 앞서고 손이 뒤따른다(筆先手後)' 하고, 또 말하기를 '일신을 다하여 이를 보낸다' 하였다. 붓이 이미 앞섰는데 어떻게 손과 몸에 다시 바탕을 두겠는가. 앞뒤가 모순되어 스스로 그 차례를 어지럽히니 도리어 요령을 잃게 되었구나. 어찌 한탄하지 않을 수 있으랴.

점법(點法)에 이르기를 '형태는 비록 뾰족하나 붓털을 모두 펴는 것[신호(伸毫)]'이라 하였으니 또 무슨 말인가. 붓을 편다[伸毫]는 한 법으로써 과획(戈畵)이나 파획(波畵)·점획(點畵)에 두루 베풀고자 한다면 가장 점법에 합당치가 않다. 그러므로 이런 억지로 갖다 붙이는 말을 만들어

내었다. 대체로 뾰족하다는 것은 모두어 합친 것이고 편다는 것은 헤쳐서 풀어놓는다는 것이니, 뾰족한 것은 퍼질 수 없고 퍼진 것은 뾰족해질 수 없다. 즉 뾰족한 것과 퍼는 것은 다른 형체이어서 서로 용납할 수가 없는데 어떻게 붓을 쫙 펴서 뾰족한 형태를 만들 수 있겠는가.

결구(結構, 짜임새)라는 것은 〈필진도(筆陣圖)〉[88]에서 모략(謀略)이라 하였다. 비록 칼과 갑옷이 뽑은 듯 날카로우며 성지(城池)가 굳세고 완전하다 해도 모사(謀事)와 책략(策略)이 없다면 베풀어놓을 수가 없다. 그런 까닭으로 글씨 쓰는 사람은 가장 결구를 중시하였다. 그래서 종요(鍾繇)와 삭정(索靖) 이하로 요즈음 중국 서예가에 이르기까지 한 가지로 정해져서 감히 바꾸지 못하는 결구법(結構法)이 있으니, 왼쪽이 짧으면 위를 가지런히 하고, 오른쪽이 짧으면 아래를 가지런히 하는 것들과 같은 것으로 일일이 들 수도 없다.

이제 논한바 결구라 하는 것은 전혀 근거를 잃어서(돌아갈 곳이 없어서) 옛사람들이 서로 전해주던 진체(眞諦)와 묘결(妙訣)에는 하나도 서로 미치지 못하였다. 그래서 대개 그 결구라는 한 가지 법칙에 대한 글은 더욱 억견(臆見)으로서 근거 없이 무턱대고(벽을 향하고서) 꾸며 만드니 추악하기가 형용할 수 없다. 이에 도리어 구양순(歐陽詢)과 안진경(顔眞卿)으로서 방판(方板, 네모 반듯함) 일률(一律, 한 가지 법칙)이 되었다 하여 모두 우군(右軍, 왕희지)을 뒤이었으나 글씨의 기준은 아니라고 생각하기에 이르렀다. 이 어찌 무숙(武叔)[89]이 성인(聖人, 공자)을 헐뜯거나 파순(波旬)[90]이 불타(佛陀)를 비방함과 다르겠는가. 이는 더욱 먼저 물리쳐야 할 것이다.

'자세히 우군의 여러 서첩에 맞추어보면 내 말이 근본이 있는 것을 알 수 있다.' 하였는데, 우군의 어느 서첩을 가리키는지 모르겠다. 그는 말하기를 '동쪽 우리나라 사람들은 고루해서 고거(考據)하는 것도 모른다' 하니 다만 이는 〈필진도〉를 변별할 수 없다는 말이다. 우군의 여러 서첩에 이르러서는 과연 모두 다 고거할 수 없는 것인데 곧장 내 말로써 근본이 있음을 증명하겠는가.

일찍이 그것을 논해보았듯이 〈악의론(樂毅論)〉[91]은 이미 당나라 때부터 진짜로 본뜬 본(本)조차도 구하기 힘들었고, 『황정경(黃庭經)』[92]은 우군의 글씨가 아니며 『유교경(遺敎經)』[93]은 당나라 경생(經生)의 글씨이고, 〈동방찬(東方贊)〉[94]·〈조아비(曹娥碑)〉[95]는 그것이 어느 본에서 나왔는지조차 모른다. 또한 순화(淳化)의 여러 법첩[96]은 진짜와 가짜가 뒤섞이고, 옮겨 새겨지면서 틀리게 되어 가장 기준을 삼을 수 없다. 이 밖에 또 우군의 무슨 서첩이 있어서 가히 '자세히 맞춰보아 내 말이 근본이 있음'을 증명할 수 있겠는가.

그 품제(品第)에 있어서는 '한(漢)의 예서(隷書)는 〈예기비(禮器碑)〉로 최고를 삼고 〈곽비(郭碑)〉[97]로 후세에 나온 것을 삼는다' 하였으니 가히 안목을 갖추었다고 할 수 있는데, 홀연히 또 〈수선

비(受禪碑)〉[98]로써 〈예기비〉에 아울러 들어 〈공화(孔和)〉·〈공주(孔宙)〉[99]·〈형방(衡方)〉[100]의 여러 비들로써 〈수선비〉에 미치지 못하기에 이르게 하였으니 그 어디에 근거했는지 모르겠다. 한예(漢隷, 팔분서)는 비록 환제(桓帝, 147~167)나 영제(靈帝, 168~188) 때와 같은 말기에 만들어졌다 해도 위예(魏隷)와는 크게 같지 않아서 한계 같은 것이 있다. 그런데 〈수선비〉는 곧 위예이다. 그래서 순전히 네모반듯하고 가지런함[方整]을 취하여 이미 당예(唐隷, 해서)의 발단(發端)을 열고 있는데, 어찌 〈예기비〉와 같이 일컬을 수 있겠으며, 도리어 〈공화〉, 〈공주비〉의 위에 둘 수 있겠는가. 알고 모르는 것은 그 서로 다름이 헤아릴 수도 없이 클 뿐이다.

아아 세상은 모두 원교의 필명(筆名)으로 울리고 빛나서 또 그 상좌하우(上左下右)나 신호(伸毫)·필선(筆先)과 같은 여러 이야기들을 금과옥조(金科玉條)로 받들어 한결같이 그 그릇된 속으로 빠져들어 갈 뿐이니, 미혹을 깨뜨릴 수 없으며 거짓되고 망령스러움을 헤아릴 수 없어서 크게 떠들어대고 거침없이 극단적으로 말하기를 이와 같이 하는구나.

그러나 이 어찌 원교의 잘못이겠는가. 그 천품은 뛰어났으나 그 재주만 있고 그 배움이 없었다. 그 배움 없음도 또한 그 잘못이 아니다. 고금 법서(法書)의 좋은 본[善本]을 볼 수 없었고 또 옳은 법을 알고 있는 대가(大家)에게 나아가 바로 배울 수 없었다. 그래서 다만 천품의 뛰어남으로써 그 드높은 오견(傲見, 거만한 견해)을 치달리어 재량(裁量)할 줄을 몰랐으니 이는 근세 이래에 면할 수 없는 바이었다. 옛것을 배우지 않는데 그 세 번 뜻을 두고 정(情)에 따라서 정도(正道)를 버린 사람은 거의 자기의 도를 정도와 같이 생각한다고 한다. 만약 선본을 볼 수 있게 하고 또 정도가 있는 곳에 나아가 배우게 하였다면 그 천품으로써 어찌 여기에 국한하였을 뿐이었겠는가.

지금을 위한 계책(計策)은 먼저 모름지기 팔뚝을 들고 중봉(中鋒)으로 움직여서 필봉(筆鋒)으로 하여금 필획 내(筆畫內)에 있게 하는 것이다. 역필(逆筆)로 일으켜서 형세(形勢)에 따라 가로 세로 쓰면 빗기고 바르고 올리고 내리는 것과 눕히고 들고 긋고 찍는 것이 각각 법을 이루게 된다. 일획의 안에서 좌우 상하로 경계 지어 나누는 것은 문득 이치를 이루지 못한다(이치에 맞지 않는다).

조자고[趙子固, 조맹견(趙孟堅)][101]가 이르기를 "해법(楷法)에 입도(入道)하는 데는 세 가지 길이 있으니 〈화도사비(化度寺碑)〉와 〈구성궁예천명(九成宮醴泉銘)〉과 〈공자묘당비(孔子廟堂碑)〉이다. 만약 당으로 말미암아서 진(晉)으로 들어가지 않는다면 그 헤아릴 줄 모르는 것을 많이 드러내 보이는 것이다."라고 하였다. 자고가 어찌 〈악의론〉과 〈동방상찬(東方像贊)〉을 몰라서 당비(唐碑)로 법을 세웠겠는가. 이미 그때도 선본(善本)이 없어서 당비(唐碑)의 정확(正確)함만 못하였

었다. 하물며 지금 사람은 자고보다 뒤지기를 이미 오백 년에 가까운 것임에서이랴.

추사는 고증학적인 가치관을 새롭게 확립하기 위해 전대의 조선 성리학적 가치관을 과감하게 부정할 수밖에 없었다. 이에 겸재(謙齋) 정선(鄭敾)과 현재(玄齋) 심사정(沈師正)의 진경산수화풍과 조선남종화풍을 고루하다 폄하하고 백하(白下) 윤순(尹淳)과 원교(員嶠) 이광사(李匡師)의 글씨도 인정하려 들지 않았다.

그런데 추사의 증조부 세대인 원교가 일찍이 「원교필결」[102](그림34)이라는 「서결(書訣)」 일만 오천 자를 지어 동국진체(東國眞體) 서법의 기준을 마련해놓음으로써 당시 조선 서예계는 그의 절대적인 영향 아래 놓여 있었다.

추사는 자신의 특기이자 전공 분야인 서예에 있어서 원교의 이런 막강한 영향력을 방치하고서는 고증학적 가치관의 확립은 불가능하다고 생각하였다. 그래서 작심하고 〈원교필결〉의 오류를 과감하게 지적하여 그 시비를 바로잡기 위해 짓고 쓴 것이 〈서원교필결후(書員嶠筆訣後)〉이다.

구양순(歐陽詢)·저수량(褚遂良)풍이 있는 행서를 예서 필법으로 써내었다. 청경고졸(淸勁古拙, 맑고 굳세며 예스럽고 어수룩함)하다. 추사 59세 때인 1844년에 쓴 〈세한도발문(歲寒圖跋文)〉 글씨와 방불하니 이 역시 1844년에 쓰인 것이 아닌가 한다. 천명(天命)을 아는 나이〔오십에 지천명(知天命), 『논어(論語)』, 「위정(爲政)」〕인 50대를 마감하면서 서단(書壇)의 시비(是非)를 분명히 가려놓겠다는 확고한 신념을 가지고 찬술한 내용일 수 있기 때문이다.

몇 번의 보태고 빼는 수정 작업이 있었던 듯 『완당선생전집』 권6에 실린 「원교필결 뒤에 씀」의 내용과 이 내용이 약간 다르다. 그 다른 내용은 『추사집』(현암사, 2014)에서 대조 번역해놓았다.

'중봉(中鋒)'이니 '현비(懸臂)'니 하는 붉거나 흰 글씨의 세로 긴 네모 인장을 곳곳에 찍어 붓 쓰는 법에서부터 정도(正道)를 강조하고 있는 만큼 법도에 맞게 또박또박 거침없이 써 내려간 글씨이다. '완당(阮堂)'이란 붉은 글씨 세로 긴 네모 인장과 '곡인(穀人)'이란 흰 글씨 네모 인장이 찍혀 있다. 23면 하단 말미에 찍힌 '완당' 인장은 〈세한도〉 하단 말미에도 그대로 찍혀 있다.

書訣

古人筆濃息家隸比直管伸毫而畫之
使萬毫齊力一畫之中上下內外毫
不速宋剛鞭有勁脆精鈒之差運筆
大率皆然吾東則應末運筆
畫畫皆之盧左毫銳而株扑墨濃

滑下与右毫要所經故淡而澀畫皆偏枯不
完既圓按其筆又手先於筆而引之有圓
絶緩無力吾國筆藝之空軍畫
坐扑此雖天下高者濃染枯哀自魏晉俗
不能超拔是以臨古濃書尤無以像只傳膽
其字甚可憐也余自劤學書心起于此欲一

그림34 「서결(書訣, 圓嶠筆訣)」, 이광사(李匡師), 견본묵서, 각 22.6×9.0cm, 간송미술관 소장

4. 소동파와 황산곡 기록(東坡山谷記)

1.

閱古畵 修開福.

옛 그림을 보며, 한가롭게 복을 닦는다.

'찬제거사(羼提居士)'[103]라는 타원형 흰 글씨 인장이 찍혀 있다.

2.

磐石筇枝醉態眞, 誰從燈影見精神.

匡盧八萬四千偈, 正要吾齋擧以人.

반석(盤石) 위에 대지팡이 짚고 취한 모습의 진영,

누가 등불 그림자 좇아 정신 보였나.

광려산(匡盧山) 팔만 사천 게[104]를,

바로 내 서재[105]에서 사람들에게 들어 보이고 싶네.

3.

此爲覃溪題坡公眞像詩也. 坡像有朱蘭嵎所摹龍眠笠屐本, 趙子固硯背笠屐圖, 宋
石門所摹笠屐本, 皆蘇齋所供, 其最眞者, 是吳下所傳顴誌本也. 嘉慶戊午(1798), 計
得坡公嵩陽帖三十春. 王生自謂笠下傳神, 豈卽所謂靑眼看人者耶. 此覃溪題王春波
所摹笠屐本者也, 又是一本耳.

小癡皆摹眞影本及王春波本, 靑眼墨緣, 又不讓與春波矣. 漫此書贈. 但恨無由携入
蘇齋, 徧閱諸本, 汎及於苦瓜濰州雪行圖 啖荔圖 相易作書圖 文衡山大軸 金壽門梅
畵幀 羅兩峰蘇齋圖 雪浪石圖 諸劇本耳.

世人皆於蘇迹着眼, 不知山谷更進一格. 蓋山谷遺蹟, 雖中國罕傳, 如七佛偈, 得崔
銘眞髓, 又有坡公所不可及者. 非特書法 乃然, 詩亦如之, 如禪悅文字, 較坡尤有深

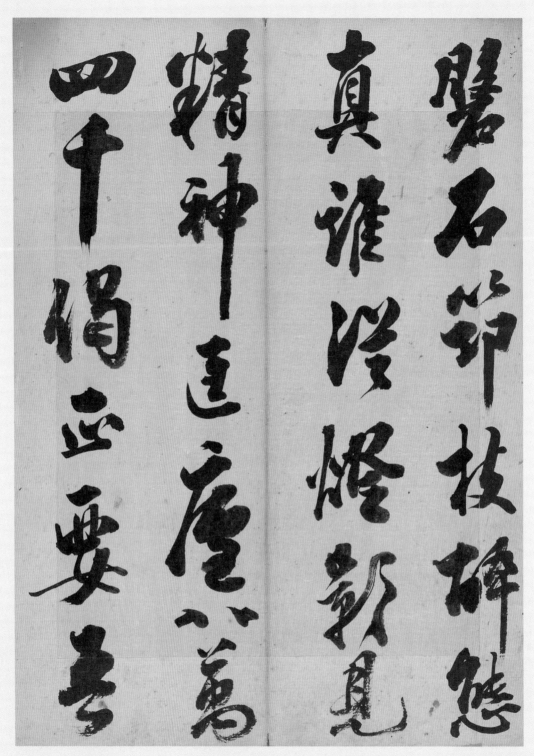

동파산곡기(東坡山谷記)
헌종 13년 정미(1847), 62세, 지본묵서, 각 24.2×17.3cm, 간송미술관 소장

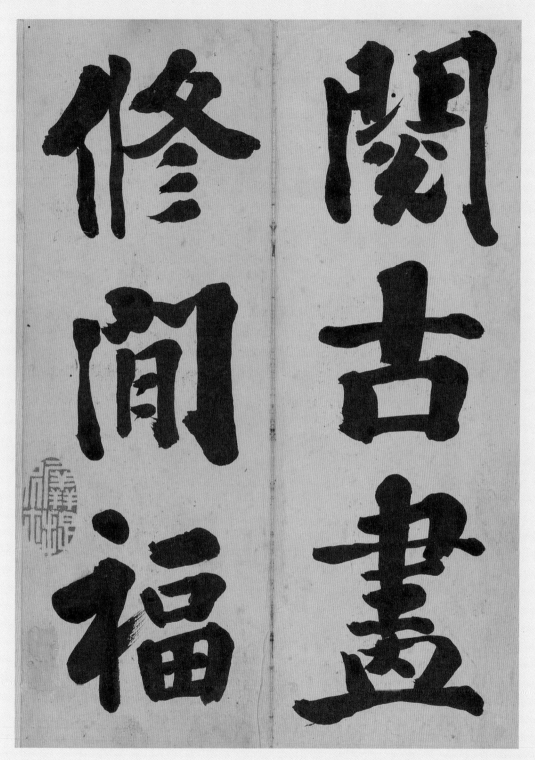

閱古畫
修間福

찬제거사
(羼提居士)

1

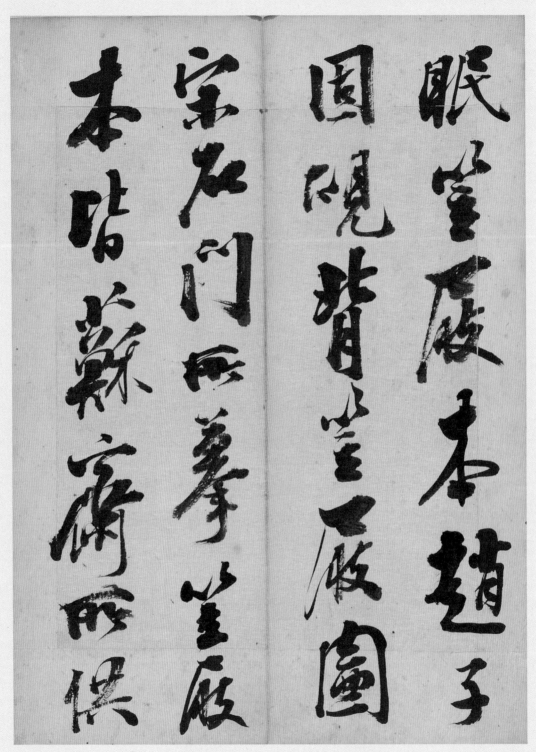

眠堂後本趙子
固碑背堂後圖
宗右門所摹堂後
本皆蘇齋所供

동파산곡기(東坡山谷記)(계속)

4

齋峯以人此書

雪溪貽坡坡公真

像詩也坡像僧

像詩碣兩峯龍

朱蘭閑兩峯龍

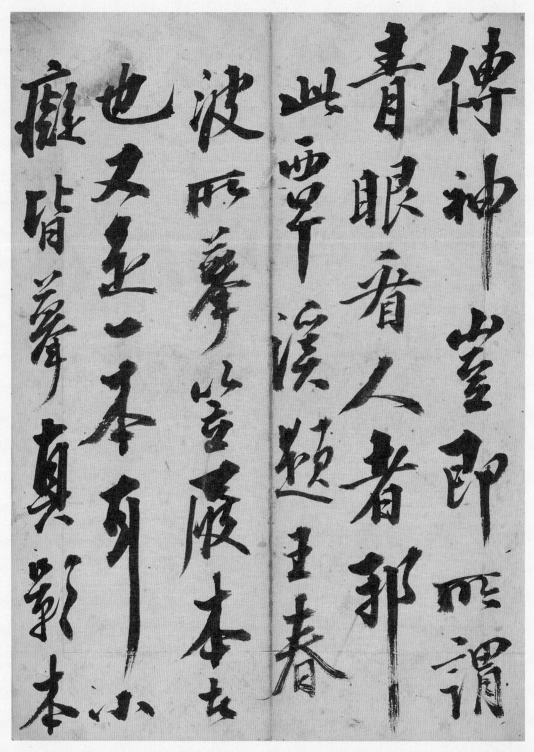

傳神　堂即所謂
青眼看人者耶
此西平濵題玉春
波所華堂屐本去
也又走一本列此
廳皆華真影本

동파산곡기(東坡山谷記)(계속)

其最真者呈吴

大而傳顴誌本也

嘉慶戊午計得

坡公嵩陽帖三十

春王生自謂笔下

圖散茘圖相圖緣

書圖文衡山大袖

金壽門梅花帖

羅兩峯蘇齋

圖雪浪石圖諸慮

本列

동파산곡기(東坡山谷記)(계속)

8

及王春波本青
眼墨緣又不讓与
春波尖矣漫此書贈
但恨無由攜汸入蘇
廉偏闌諸本沈及
於苦瓜瀧州雪行

7

然特書法乃然詩
点如之如禪恍又
字報坡尤有深入
處坡則八遠戲為
之山谷以金剛杵策
底一著其論書云

동파산곡기(東坡山谷記)(계속)

世人皆於蘇處眼

不知山谷更進一格

蓋山谷遺遺蹟雖多

國軍傳如七佛

偈淨寂銘真題

又有跋出而不可及者

豪不本於坡公飆
見其後亦內外集
任史注語本何知
耕畬不專在一
有谷園及谷緣
莽皆頗以詩葉

동파산곡기(東坡山谷記)(계속)

字中看筆如禪

家句中看眼皆深

於禪若不知此義

不看悟澈於妙真

一境何以說引也是

以雲霞於山谷風

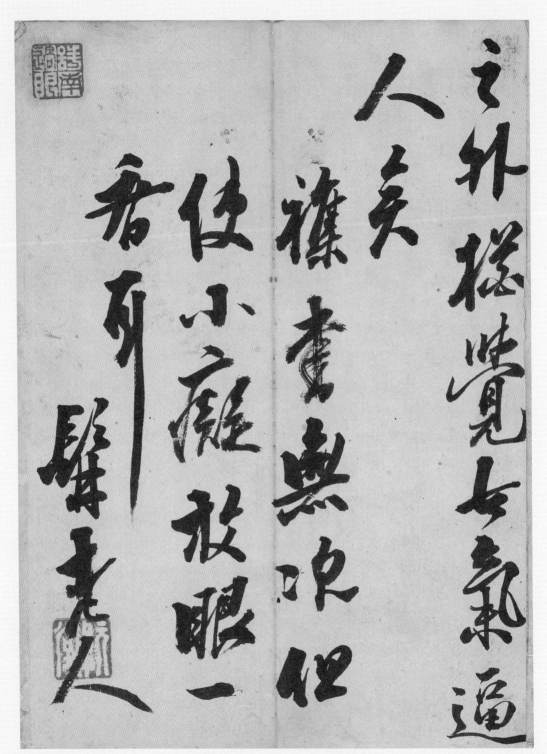

之外樓覽之氣遍
人矣襟壹無顧但
使小庭散眼一
香有驟走

동파산곡기(東坡山谷記)(계속)

시남과안
(詩南過眼)

완당
(阮堂)

六月十二日山谷生辰
拜像如曉月十九
其像賞筆法甚
奇屈如古木帆檣
如鐘鼎雲回之文
使人想象於百里

13

入處, 坡則以遊戲爲之, 山谷 以金剛杵, 築底一着.

其論書云, 字中有筆, 如禪家 句中有眼, 非深於禪者, 不知此. 若不有悟澈於妙眞一境, 何以說到也. 是以覃溪於山谷, 夙慕不下於坡公, 輒見其校正內外集任史注諸本, 可知瓣香不專在一耳. 谷園及谷緣莽, 皆顔以詩藁.

이는 담계〔覃溪, 옹방강(翁方綱)〕[106]가 동파〔東坡, 소식(蘇軾)〕[107] 공 초상에 붙인 시이다.

동파공 초상은 주난우〔朱蘭嵎, 주지번(朱之蕃)〕[108]가 모사한 바의 〈용면입극본(龍眠笠屐本)〉[109]이 있고 〈조자고연배입극도(趙子固硯背笠屐圖)〉[110]가 있으며, 〈송석문(宋石門, 송욱(宋旭)〕이 모사한 바의 입극본(宋石門所摹笠屐本)〉[111]이 있는데 모두 소재(蘇齋, 옹방강)가 공양하던 바로 그 가장 핍진한 것이니 오(吳) 지방〔蘇州〕에서 전해지던 광대뼈에 점 있는 본〔顴誌本〕이다.

가경(嘉慶) 무오년은 동파공의《숭양첩(嵩陽帖)》을 얻은 지 삼십 년을 헤아린다.[112] 왕생(王生)이 〈삿갓 쓴 초상(笠下傳神)〉이라 스스로 일컬었으니 어찌 곧 이른바 푸른 눈으로 사람을 반기기만 하는 것이겠는가. 이는 담계가 왕춘파〔王春波, 왕림(王霖)〕[113]가 모사한 바의 입극본(笠屐本)에 붙인 것이니 또 한 본일 뿐이다.

소치〔小癡, 허유(許維)〕[114]가 〈진영본(眞影本)〉 및 〈왕춘파본(王春波本)〉을 다 모사했으니 푸른 눈으로 맺은 필묵 인연도 또 왕춘파에게 양보하지 않으리라. 붓 가는 대로 이를 써서 준다. 소재(蘇齋)로 데리고 들어가서 여러 본을 두루 보아 고과〔苦瓜, 석도(石濤)〕[115]의 〈유주설행도(濰州雪行圖)〉, 〈담여도(噉荔圖)〉, 〈상역작서도(相易作書圖)〉와 문형산〔文衡山, 문징명〕[116]의 대축(大軸)과 금수문〔金壽文, 금농(金農)〕[117]의 〈매화정(梅花幀)〉과 나양봉〔羅兩峯, 나빙(羅聘)〕[118]의 〈소재도(蘇齋圖)〉, 〈설랑석도(雪浪石圖)〉 등 여러 최고 좋은 본들을 널리 미치게 할 수 없음이 한탄스러울 뿐이다.

세상 사람들은 모두 소식(蘇軾)의 자취에만 눈을 두어 산곡〔山谷, 황정견(黃庭堅)〕[119]이 한 등급(一格) 다시 나아갔음을 알지 못한다.

대개 산곡 유적은 비록 중국이라도 드물게 전하니 〈칠불게(七佛偈)〉 같은 것은 〈예학명(瘞鶴銘)〉[120]의 진수(眞髓)를 얻었는데 또 동파공이 미칠 수 없는 바의 것이 있다. 특별히 서법만 그런 게 아니라 시 역시 이와 같고, 선열문자(禪悅文字, 참선을 통해 법열을 주고받는 문자)와 같은 데선 동파와 비교하면 더욱 깊이 들어간 곳이 있다. 동파는 놀이〔遊戲〕로 이를 했는데 산곡은 금강저(金剛杵)로 한번 바닥을 굳게 다진다.

그 글씨를 논함에서 '글자 속에 붓이 있다(字中有筆)' 했는데 선가(禪家)의 '어구(語句) 중에 눈이 있다(句中有眼)'와 같으니 선(禪)에 깊지 않은 사람은 이를 알지 못한다. 만약 신묘하고 참된 한 경계를 깨달아 앎이 있지 않다면 어떻게 말이 이에 이르겠는가.

이로써 담계가 산곡을 일찍부터 숭모하기를 동파보다 못하지 않았으니 문득 그 내외문집(內外文集)의 임사주(任史注) 여러 본을 교정(校正)하는 것을 보면 사숙(私淑)함이 오로지 하나에게만 있지 않았음을 알 수 있을 뿐이다. 「곡원(谷園)」 및 「곡연암(谷緣菴)」은 모두 시고(詩藁)의 표제이다.

4.
六月十二日 山谷生辰, 拜像如臘月十九. 其像贊筆法, 甚奇屈, 如古木虯藤, 如鐘鼎雲回之文. 使人想象於萬里之外, 猶覺古氣逼人矣. 襍書無次, 但使小癡 放眼一看耳. 髯老人.

6월 12일은 산곡(山谷)의 생신이라 초상화그림35에 절하기를 섣달 십구 일[121]처럼 했다. 그 초상에 붙인 찬문(贊文)의 필법이 몹시 기이하고 구불거려 고목(古木)나무가 뒤틀린 것 같기도 하고 종정(鐘鼎, 청동으로 만든 은주 시대의 동기. 종과 솥이 대표적인 기형이다.)에 새겨진 구름도는 무늬 같기도 하다. 사람으로 하여금 만리 밖으로 상상하게 하는데, 오히려 옛 기운이 사람에게 다가옴을 느끼겠다. 마구 뒤섞어 써서 차례가 없으나 다만 소치(小癡)로 하여금 눈가는 대로 한번 보게 하려 했을 뿐이다. 염 노인(수염 많은 노인).

『완당선생전집(阮堂先生全集)』 권3 「권이재돈인에게(與權彝齋敦仁)」 24에 의하면 추사는 환갑 다음 해인 1847년 7월 16일 자로 보낸 권이재의 편지와 함께 허소치가 임모하고 이재가 제사를 쓴 〈동파입극도〉를 제주 귀양지에서 선물 받는다.그림36 아마도 추사의 진갑(進甲) 선물이었던 듯하다. 이에 추사는 크게 감동을 받고 이 글을 썼던 듯하다. 이때 추사는 소동파 글씨에 심취해 있다가 황산곡 글씨가 그보다 한 등급 진일보했다는 사실을 깨닫고 이를 따라 쓰려 하고 있었던 듯하다.

그러나 이 글씨는 황산곡의 웅후주경(雄厚遒勁, 크고 두터우며 힘차고 굳셈)하고 호방장쾌(豪放壯快, 기개 있고 털털하며 씩씩하고 쾌활함)한 특징보다는 소동파의 웅후장중(雄厚莊重, 크고 두터우며 큼직하고 묵직함)한 특징이 강하여 30대에 옹방강 글씨를 따라 쓰던 초기 추사체를 연상시킨다. 그래도 산곡의 호방장쾌한 필법이 감지되어 이와는 구별된다. 만년(晩年) 추사체로 진입하는 단초를 보이는 글씨라 하겠다.

'염 노인'이라는 관서(款書) 위에 '완당(阮堂)'이라는 흰 글씨 네모 인장이 찍혀 있다. 공간을 배려한 부득이한 낙관법일 것이다. 그 위쪽에는 '시남과안(詩南過眼)'이라는 흰 글씨 네모 인장도 찍혀 있다. 이왕직 장관을 지낸 시남(詩南) 민병석(閔丙奭, 1858~1940)의 감상인이다. 서화에 능했던 그의 수장을 거친 사실을 증명하는 인장이다.

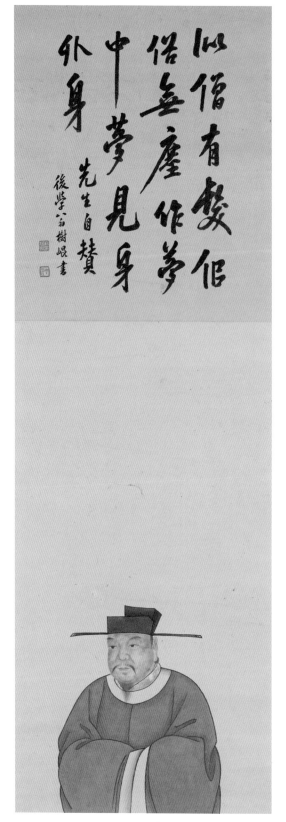

그림 35 〈황정견(黃庭堅) 초상〉, 주학년(朱鶴年), 1812년, 지본
채색, 93.2×31.8cm, 간송미술관 소장

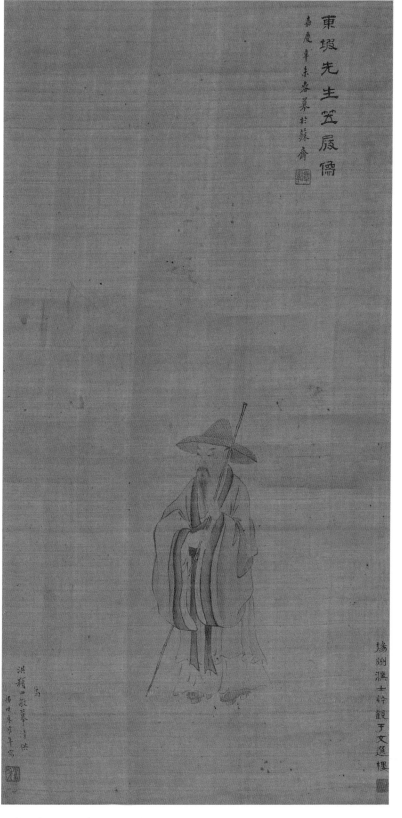

그림 36 〈동파입극상(東坡笠屐像)〉, 주학년, 1811년, 견본담채, 62.0×31.3cm, 간송미술관 소장

317

5. 난정첩 연구(蘭帖攷)

蘭亭最難考. 蕭翼賺蘭亭, 是千古不易之說. 然太宗在秦邸時, 已有得其眞本之一, 證此自原本收藏時, 其說之同異如是. 及其歐褚臨摹以來, 歐本即定武, 自是歐體, 褚本 即神龍, 自是褚體.

褚本又 不止一神龍而已, 兩摹各不同. 若以山陰眞跡言之, 又別矣. 如桑姜所攷, 皆偏在於歐摹之定武, 於褚摹不甚詳. 及米南宮, 得褚摹眞影, 以爲平生眞玩, 天下第一. 如論由字云 猶見其楷則, 此又在於褚本, 而不在於定武者也, 不可渾稱於歐褚兩本矣.

又如群之杈脚, 崇之三點, 歐褚之所同, 至於遷之開口 不開口, 歐褚不同. 太宗所書 及懷仁所集 聖教序, 皆以開口書. 太宗必從 眞本臨書, 未必學作褚法也, 懷仁 亦從眞本集取, 故皆作 開口之遷字. 歐本之未可確定 爲山陰眞影 一毫不爽, 所以歐本, 自是歐體者也.

乾隆間, 內府收藏, 爲一百二十本之多, 曾於裕府, 一借出諸本, 各自不同, 有非常可怪, 不可思議處. 是又何人所摹翻, 而湯馮諸摹, 亦各自一本歟. 今世間所傳, 以落水本, 爲第一, 而落水本, 又入於內府矣. 然落水本, 是趙子固所收藏, 而姜白石三本之一, 白石所證偏旁, 又未得盡合, 其證未必專以落水本爲說.

然定武, 則一耳, 三本中兩本, 又復如何歟. 以趙子固以上, 姜白石 俞紫芝 諸人觀之, 今但以落水本, 爲山陰眞影之圭臬者, 當復何如也. 趙之十三跋 十七跋等本, 今已燼殘. 褚本之王文惠本尚存, 然王本之原蹟, 爲領字從山者, 而亦爲無恒者, 所易去, 只其米跋爲眞而已. 今將何以追溯山陰原蹟, 定其甲乙. 至如秋碧 快雪諸本, 並不暇論耳. 己酉(1849) 初冬 書於玉笛山房. 阮堂.

〈난정첩(蘭亭帖)〉[122]은 가장 고증하기가 어렵다. 소익(蕭翼)[123]이 〈난정서(蘭亭敍)〉를 넘겨먹었다는 것은 옛날부터 변함없는 이야기이다. 그러나 태종(太宗, 唐)이 진왕(秦王)으로 있을 때 이미 그 진본(眞本) 중의 하나를 얻고 있었다 하니, 이는 원본(原本)을 수장하던 때부터 그 설이 일정치 않았음이 이와 같았음을 증명하는 것이다.

그 구양순(歐陽詢)[124]과 저수량(褚遂良)[125]이 임모(臨摹)한 이래에 이르러서는, 구양순본은 곧 정무본(定武本)[126][그림37]인데 스스로 이는 구양순체이었고, 저수량본은 곧 신룡본(神龍本)[127][그림38]인데 스스로 이는 저수량체이었다. 저수량본은 또한 하나의 신룡본에 그치지 않았을 뿐이니, 두 모사본(摹寫本)이 각각 같지 않아서이다. 만약 산음(山陰, 난정이 있던 곳의 지명)에서 쓴 진본과 비교하여 말한다면 또 다를 것이다.

상세창(桑世昌)[128]이나 강기(姜蘷)[129]가 고론(考論)한 바와 같은 것은 모두 구양순이 임모한 정무본에 치우쳐 있어서 저수량 임모본에는 매우 자세하지 못하다. 미남궁(米南宮)[130]에 이르러서는 저수량이 임모한 진적을 얻고서 평생 진심으로 아끼어 천하제일이라고 하였다. '유(由)' 자를 논하는 것과 같은 데서 이르기를 오히려 그 해서(楷書)의 준칙(準則)을 보는 듯하다고 하였으나, 이는 또한 저수량본에만 있으며 정무본에 있지 않은 것이니, 구·저 양 본을 뒤섞어 말할 수는 없다.

또 '군(羣)' 자의 갈라진 가지〔扠脚〕나 '숭(崇)' 자의 세 점(點) 같은 것은 구본과 저본이 같은 바인데, '천(遷)' 자의 밑이 터진 것과 터지지 않은 것에 이르러서는 구본과 저본이 같지 않다. 태종이 쓴 것 및 회인(懷仁)[131]이 집자(集字)한 〈대당삼장성교서(大唐三藏聖教序)〉[132][그림39]가

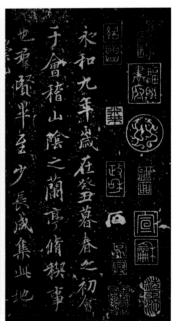

그림37 〈난정첩(蘭亭帖) 송탁(宋拓) 정무본(定武本, 吳炳本)〉

그림38 〈난정첩 저모본(褚摹本, 神龍半印本)〉

不同若以山陰真迹言之
又別美於棗姜所發皆
褚摹不必洋及米南
偏在甚歟摹之定武於
宮得褚摹真郭以為
平生真玩天下第一如
論由云獨見其楷則
此又在於褚本而不在於
定武者也不可渾淪於

계첩고(禊帖攷)
헌종 15년 기유(1849), 64세, 지본묵서, 각 27.0×33.9cm, 간송미술관 소장

蘭亭家難考筆興

爛蘭亭是千古不易之

說然在宗在秦郎時

已有得其真本之一徑

此自原本收藏時其說

之同異此是及具顯

臨摹以来顯本即定武

自畫顯禮諸本即神

龍自是褚體諸本又不

止神龍為己兩摹各

之未可確定為山陰真
蹟一毫無異所以題本自是
歐體者也乾隆間兩府
庋藏凡一百三十年之多而
於裕府一借出諸本有
不同有非常可怪多可
思議處至于今人所摹
翻而湯鴻諸本摹各自
一本頗令世間所傳以海
水本為第一而二諸水本又

4

계첩고(禊帖攷)(계속)

歐褚兩本美又如揖之

权腳棠之三點頤褚之

兩同正於遷之開口不開

口頤褚不同太宗所書及

懷仁以集聖教序皆以

開口書太宗必法真本

臨書未必學作褚法也

懷仁点注真本集取故

皆作開口之遷字頤本

竹如也趙之卄三遂十七陜未

卒之巳燼殘禧本之王文

忠庵尚有此王本之原

隨而領字洋山者而焉焉

無恨者眇焉去於其眞宋

隨爲眞而已今將竹追

山陰原蹟定其甲乙如

秋碧帳雪諸本蓋无賴

論矣巳酉初冬重撥

玉笛山房 阮堂

6

계첩고(稧帖攷)(계속)

김정희인
(金正喜印)

入於內府之本然餘水本

是趙子固所受藏而姜白

石三本之一石所修編蜀

又未得畫合畢陸本亦

壽以雁水本為說延定

武則一有三本中兩本

又後如師顏以道子圖公上

姜白君俞孟諸人觀

之又祖以雁水本由山陰

真蹟之重集書當後

5

그림 39 〈대당삼장성교서(大唐三藏聖教序)〉, 당(唐), 672년, 왕희지 집자(集字), 제갈신력(諸葛神力) 늑석(勒石), 주정장(朱靜藏) 전자(鐫子)

모두 밑이 터지게 썼다. 태종은 반드시 진본을 좇아 본떠 썼을 터이고 반드시 저법(褚法)을 배워 쓰지는 않았을 것이며, 회인 역시 진본을 좇아 모았을 터이니, 그런 까닭에 모두 밑이 터진 '천(遷)' 자로 썼을 것이다. 따라서 구본(歐本)도 아직 산음 진영(山陰眞影)에 털끝만큼도 틀리지 않는다고 확정할 수는 없다. 그런 까닭으로 구씨가 임모한 본은 그 자체가 구체(歐體)인 것이다.

건륭(乾隆, 1736~1759) 연간에 내부〔內府, 어보(御寶)를 수장한 창고나 그를 관할하는 관청〕에 수장된 것이 120본이나 되게 많았는데, 일찍이 유부〔裕府, 유왕부(裕王府)〕에서 한번 여러 본을 빌려 내 보니 각자 서로 같지 않아서 이상하고 기괴하기가 생각할 수 없을 정도였다고 한다. 이는 또 어떤 사람이 임모하고 찍어낸다 해도, 탕보철(湯普徹)[133]이나 풍승소(馮承素)[134]들이 임모한 여

러 모본들처럼 역시 각각 독자적인 일본(一本)을 이루기 때문인가.

지금 세간에 전하는 것은 〈낙수본(落水本)〉[135]으로 제일을 삼는데, 〈낙수본〉도 또 내부(內府)에 들어갔다. 그러나 낙수본은 본래 조자고(趙子固, 조맹견)가 수장하였던 것이며, 강백석(姜白石)이 가지고 있던 3본 중의 하나이다. 그런데 백석이 고증한 바 있는 편방(偏旁, 한자의 좌우변)마저도 또한 모두 이 〈낙수본〉에 합치되지 않으니, 그 고증이 반드시 오직 〈낙수본〉으로써만 하였다고 말할 수는 없다.

그러나 〈정무본〉은 곧 1본일 뿐이니, 3본 중 2본은 또 어떻다고 하겠는가. 조자고 이상 강백석 · 유자지(俞紫芝)[136]와 같은 여러 사람들이 보았다 해서 지금 다만 〈낙수본〉으로써만 산음진영(山陰眞影)의 표준을 삼는다는 것은 응당 다시 어떻다고 해야 할까. 조맹부(趙孟頫)[137]의 13항(行) 발문(跋文)이나 17항 발문 등이 있는 본들은 지금 이미 불타서 조각들만 남아 있다.

저본(褚本)인 〈왕문혜(王文惠)본〉[138]이 오히려 남아 있으나, 왕본의 원적(原籍)에는 '영(領)' 자가 '산(山)' 밑에 있는 것〔嶺〕이어서 또한 늘 있었던 것이 아니므로 쉽게 버려야 하는데, 다만 그 미불(米芾)의 발문이 진본을 삼을 뿐이다. 그러니 지금 장차 어떻게 산음(山陰)의 원적(原蹟)으로 거슬러 올라가서 그 갑을(甲乙)을 판정하겠는가. 《추벽당첩(秋碧堂帖)》[139]이나 《쾌설당법첩(快雪堂法帖)》[140]과 같은 데 있는 여러 본들에 이르러서는 상론할 겨를이 없을 뿐이다.

기유(1849) 초겨울 옥적산방에서 쓰다. 완당.

구양순의 〈난정서〉 행서체에 전한(前漢) 고예(古隸)와 후한 팔분에서 필법을 융합한 서체다. 황산곡(黃山谷) 필의도 가미되어 졸박청고(拙樸淸高, 어수룩하고 순박하며 맑고 고상함)하고 호방장쾌(豪放壯快, 호기 있고 털털하며 씩씩하고 쾌활함)한 특징을 보인다. 1849년 기유 10월에 동소문 밖 장위산(獐位山) 번리(樊里)에 있던 이재 권돈인의 별장인 옥적산방(玉笛山房)에서 추사가 짓고 썼다.

'금석교(金石交)'의 붉은 글씨 타원형 인장과 '해내존지기(海內存知己)'의 흰 글씨 네모 인장이 첫면에 두인(頭印)으로 찍혀 있고 제6면 말미에 '김정희인(金正喜印)'의 흰 글씨 네모 인장이 낙관으로 찍혀 있다.

6. 글씨 쓰는 비결(書訣)

書之爲道, 虛運也. 若天然, 天有南北極, 以爲之樞, 紐繫於其所不動者, 而後能運
其所常動之天. 書之爲道, 亦若是則已矣. 是故書成於筆, 筆運於指, 指運於腕, 腕運
於肘, 肘運於肩. 肩也 肘也 腕也 指也, 皆運於其右體者也. 右體則運於其左體, 左
右體者, 體之運於(運於體之라야 맞다.)上者也, 而上體則運於其下體, 下體者兩足也.
兩足著地, 拇踵下鉤, 如屐之有齒, 以刻於地者, 然此之謂下體之實也. 下體實矣, 而
後能運上體之虛. 然上體亦有其實焉者, 實其左體也. 左體凝然據几, 與下貳相屬
焉. 由是以三體之實, 而運右一體之虛, 而於是右一體者, 乃其至實夫.
然後以肩運肘, 由肘而腕而指, 皆各以至實, 而運至虛. 虛者其形也, 實者其精也.
其精也者, 三體之實之 所融結於至虛之中者也. 惟其實也, 故力透乎紙, 其虛也, 故
精淨乎紙.
點畫者, 生於手者也. 手輓之向於身, 點畫之屬乎陰者也. 手推之而麾諸外, 點畫之
屬乎陽者也. 一推一輓, 手之能爲點畫者 如是, 舍是則非所能也.
是故陰之畫四, 側也 努也 掠也 啄也, 皆右旋之, 運於東南者也. 陽之畫四, 勒也 啄
也 策也 磔也, 亦左旋之, 運於東南者也. 吾之手 生於身之西北, 故能卷舒於東南,
若運於西北, 弗能也. 强而行之, 縱譎怪橫生, 君子不由也. 阮堂老人書.

글씨가 법도(法道)로 삼는 것은 비우고 움직이는 것이다. 마치 하늘과 같으니, 하늘은 남북극
(南北極)이 있어서 그것으로 굴대(樞)를 삼아 그 움직이지 않는 곳에 잡아매고 그런 뒤에 능히
그 항상 움직이는 하늘을 움직여가게 할 수 있다. 글씨가 법도로 삼는 것도 역시 이와 같을 뿐
이다.
이런 까닭으로 글씨는 붓에서 이루어지고, 붓은 손가락에서 움직여지며, 손가락은 팔목에서
움직여지고, 팔목은 팔꿈치에서 움직여지며, 팔꿈치는 어깨에서 움직여진다. 따라서 어깨와
팔꿈치와 팔목과 손가락은 모두 그 오른쪽 몸뚱이라는 것에서 움직여진다. 오른쪽 몸뚱이는
곧 그 왼쪽 몸뚱이에서 움직여지는데, 왼쪽과 오른쪽 몸뚱이라는 것은 몸뚱이의 위쪽에서 움
직여지는 것이다. 그리고 윗몸뚱이(상체(上體))는 곧 아랫몸뚱이(하체(下體))에서 움직여지는

데, 아랫몸뚱이라는 것은 두 다리다.

두 다리가 땅을 딛는데 발가락과 뒤꿈치가 아래를 걸어 당기어 나막신 굽이 땅에 박히는 것처럼 하면, 그러면 이는 아랫몸뚱이가 충실하다고 말할 수 있다. 아랫몸뚱이가 충실해져야만 그 이후에 능히 윗몸뚱이의 텅 빈 것을 움직여갈 수 있다.

그러나 윗몸뚱이도 역시 그 충실함이 있어야 하는 것이니, 왼쪽 몸뚱이를 충실하게 해야 한다. 왼쪽 몸뚱이는 엉겨붙듯이 책상에 기대서 아래와 더불어 둘이 서로 이어져야 한다. 이로 말미암아 세 몸뚱이가 충실해지면, 오른쪽 한 몸뚱이의 빈 것을 움직여나갈 수 있는데, 여기서 오른쪽 한 몸뚱이라는 것은 이에 지극히 충실해지게 된다.

그런 뒤에 어깨로써 팔꿈치를 움직여나가고 팔꿈치로 말미암아 팔목을 움직여나가며 팔목으로 손가락을 움직여나가는데, 모두 각각 지극히 충실함으로써 지극히 텅 빈 것을 움직여나가게 된다. 비었다는 것은 그 형태이고 충실하다는 것은 그 정기(精氣)다. 그 정기라는 것은 세 몸뚱이의 충실한 것이 지극히 빈 가운데에서 무르녹아 맺힌 것이다. 오직 그 충실한 까닭으로 힘이 종이를 뚫고, 그 빈 까닭으로 정기가 종이에 맑게 배어나온다.

점획(點畫)이라는 것은 손에서 생기는 것이다. 손이 그것을 몸 쪽으로 끌어당기면 점획은 음(陰)에 속하는 것이 되고, 손이 그것을 밀어내어 밖으로 내치면 점획은 양(陽)에 속하는 것이 된다. 한 번 밀어내고 끌어당겨 손이 능히 점획을 만들 수 있는 것이 이와 같은데 이를 버리고는 할 수 없다.

이런 까닭으로 음(陰)의 획 넷인 측(側)・노(努)・약(掠)・탁(啄)은 모두 오른쪽에서 돌아 동남쪽으로 움직여나간 것이며, 양(陽)의 획 넷인 늑(勒)・적(趯)・책(策)・책(磔)은 역시 왼쪽에서 돌아 동남쪽으로 움직여나간 것이다.[141] 우리 팔이 몸뚱이의 서북쪽에 나 있는 까닭으로 능히 동남쪽으로 말고 펼 수 있는 것이니, 만약 서북쪽으로 움직여나간다면 될 수 없을 것이다. 억지로 해서 비록 엉터리로 괴상하게 마구 만들 수는 있겠지만 군자는 그렇게 하지 않는다.

완당 노인이 쓰다.

〈한경명(漢鏡銘)〉풍의 전한 고예 필법과 〈장천비(張遷碑)〉, 〈예기비(禮器碑)〉 등 후한 팔분에서 필법에 구양순, 황산곡 등의 행서체를 섞어 쓴 추사 행서체이다. 추사체가 비파서(碑派書) 위주로 기우는 현상을 보여주는 글씨다. 졸박청고(拙樸淸高, 어수룩하고 순박하며 맑고 고상함)하고 분방통쾌(奔放痛快, 멋대로 치달리며 매우 상쾌함)한 특징이 있다.

첫 면에 '천축고선생(天竺古先生)'이란 붉은 글씨 세로 긴 네모 인장이 두인으로 찍혀 있고 끝 면

於其左體左右體者體之
運於上者也而上體則運於
其下體下者兩足也兩足
著地拇踵下鉤如履之有
齒以刺於地者然此之謂下
體之實也下體實矣而後能
運上體之虛使上體無有其
實焉者實其左體也左體
서결(書訣)

헌종 15년 기유(1849), 64세, 지본묵서, 각 27.0×33.9cm, 간송미술관 소장

2

書之為道虛運也若天然
天有南北極以為之樞紐繫
於其兩不動者而後能運其
所常動之天書之為道亦若

是則已矣是故書成於筆之
運於指運於腕運於肘運
於肩近肘也腕也指也皆運
於其若體者也若體則運

천축고선생
(天竺古先生)

也懽其實也故力透乎紙

其虛也故精浮乎紙

點畫者生於全者也全軟

之向於身點畫之屬乎陰

者也全推之而麗諸外點

畫之屬乎陽者也一推一

軟之手之能為點、畫者 如是

會是則非兩能也是故陰之

서결(書訣)(계속)

凝然擬几與下貳相屬焉

由是以三體之實而運右一

體之虛而苦是右一體者内

其至實夫然後以肩運肘

由肘而腕而指各以至實而

運至虛者具形之實者其

精也其精也者三體之實之

所融結於至虛之中者

畫四側也努也掠也啄也趯

右旋之運於東南者也陽之

畫四勒也磔也策也樂也左

旋之運於東南者也吾之手

生於身之西北故能卷舒於

東南若運於西北弗能也撲

而行之縱謂堆橫生君子不

也　院堂老人書

서결(書訣)(계속)

완당
(阮堂)

인 제10면 말미에 '완당(阮堂)'이란 붉은 글씨 세로 긴 네모 인장이 낙관으로 찍혀 있는데 〈서원교필결후(書員嶠筆訣後)〉의 인장과 동일하다.[142]

7. 글씨를 논함(書論)

書道雖小, 亦不依古不能. 但如樂毅遺敎非古. 以此爲右軍眞影, 大不可. 不知樂毅
爲王著書, 遺敎卽唐經生書, 先辨此而後, 乃可言書耳.

서도(書道)는 비록 작은 길이지만 또한 옛 법에 의지하지 않으면 할 수 없다. 다만 〈악의론(樂毅
論)〉,[143]『유교경(遺敎經)』[144]과 같은 것은 옛 법이 아니다. 이로써 우군(右軍, 왕희지의 벼슬 이름)[145]
의 진영[眞影, 진적(眞蹟) 또는 진필(眞筆)]을 삼는다면 크게 잘못하는 것이다. 〈악의론〉이 왕저(王
著)의 글씨이고『유교경』은 곧 당나라 경생(經生)의 글씨임을 모르면 먼저 이를 분별하고 난 뒤
에 이에 글씨를 말할 수 있을 뿐이다.

生苦愛拙書, 未知其所愛, 在於何處. 拙書與近日俗尙大異, 人皆唾棄之. 生其不隨
俗波濫歟. 且野鶩之誚, 又何以銷受也. 老阮戲題.

후생(後生)이 매우 내 글씨를 사랑하는데 그 사랑하는 바가 어디에 있는지 모르겠다. 내 글씨
는 요새 세속이 숭상하는 것과는 크게 달라 사람들이 모두 침 뱉듯이 버린다. 후생은 그 세속
에 따라 출렁대지 않는가. 또 들오리(시끄럽게 떠드는 무리)의 꾸짖음을 또 어떻게 녹여 들이겠
는가. 노완(老阮)이 재미로 쓴다.

글씨는 황정견의 행서체를 근간으로 전한 고예와 후한 팔분에서 필법을 융합하여 이루어낸 추사
만년 행서체로 침착통쾌하고 졸박청고한 특징을 보인다.

제2면 말미에 '완당(阮堂)'이라는 붉은 글씨 세로 긴 네모 인장과 '금문지가(수文之家)'라는 붉은
글씨 세로 긴 네모 인장이 찍혀 있고 제4면 말미에는 '김정희인'이라는 흰 글씨 네모 인장이 찍혀 있
다. '김정희인'은 1852년경에 썼으리라 추정한 〈침계(梣溪)〉에도 찍혀 있다.

서론(書論)

철종 5년 갑인(1852), 67세, 지본묵서, 각 25.0×33.4cm, 간송미술관 소장

生苦憙拙
書未知其所
處在於仲廠
拙書妙近日
俗尚大異人
皆唾之棄之

서론(書論)(계속)

書畫遺教即唐經生書光拜此而後乃可言書畫有

금문지가
(今文之家)

완당
(阮堂)

2

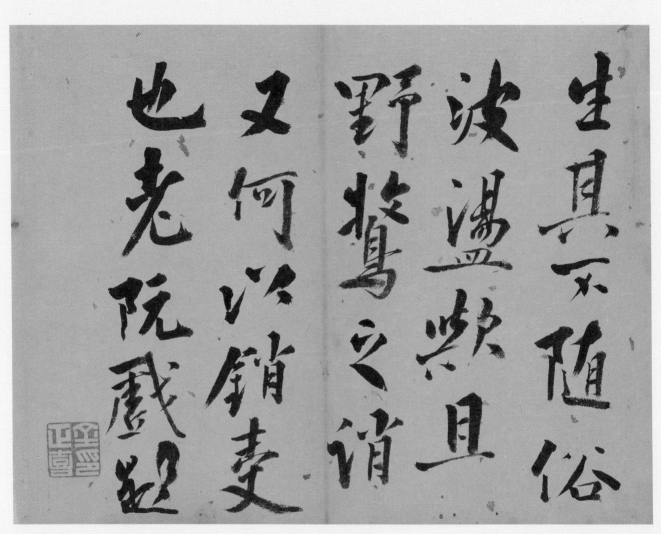

生具不隨俗
波湯然且
野鶩之消
又何以銷麦
也老阮戲題

서론(書論)(계속)

김정희인
(金正喜印)

8. 세 가지 보배 전서(三寶篆)

〈한돈황비탁발(漢敦煌碑拓跋, 한나라 돈황비 탁본에 발함)〉

敦煌碑在巴里坤. 去京萬里, 拓本極難得. 又有重刻一本. 其字之從口處, 方中帶圓
者爲眞本. 字體由篆變隸, 尙存西京舊法, 無波磔. 五鳳石以後, 東京書之不變古法,
惟此碑與郙刻而已. 老果 爲石帆尙書 恭題.

〈돈황비(敦煌碑)〉[146]는 파리곤(巴里坤)[147]에 있어 서울로부터 만 리이니 탁본은 지극히 얻기 어
렵고 또 중각(重刻)한 한 본이 있다. 그 글자가 구(口)를 좇은 곳이 있다면 모난 중에 둥근 맛을
띤 것이라야 진본으로 삼는다. 글자체는 전서(篆書)로 말미암아 예서(隸書)로 변했는데 아직도
서경(西京)의 옛 법이 남아 있어 파임이 없다. 오봉석(五鳳石) 이후에 동경(東京) 글씨가 옛 법을
바꾸지 않은 것은 오직 이 비와 〈축각(郙刻)〉[148] 뿐이다. 노과(老果)[149]가 석범(石帆)[150]상서를 위
해 삼가 쓰다.

관서(款書) 아래에 '완당(阮堂)'이라는 붉은 글씨 네모 인장이 찍혀 있다. 이 인장은 추사의 제자인
소산(小山) 오규일(吳圭一)이 새겼다는 방각(傍刻)을 간직한 채 현재 국립중앙박물관에 위탁 보관되
어 있다. 글씨는 고예기(古隸氣) 짙은 과천 시절의 특징을 보이는 졸박무속(拙樸無俗)한 행서체이다.

〈한주부군비잔액탁발(漢周府君碑殘額拓跋, 한나라 주부군비의 남은 전액 탁본에 발함)〉

近來新得蜀刻樊府君碑. 見於洪釋, 中間湮晦六七百年, 今復再出. 王光祿 錢宮信
皆未及見. 然尙是洪釋已收, 而此周府君殘額, 自歐趙洪皆未收, 況如王錢耶. 此不
過六字殘本, 一字可抵千黃金. 今得見歐趙之所未見, 豈不驚異. 非有文字精靈, 石
墨緣因, 互相感召, 何以得之也. 且此本之東來, 自石帆始, 雖謂之開山第一, 似當不
讓, 傳告後民, 寶閑无疆, 老果.

근래에 〈촉각번부군비(蜀刻樊府君碑)〉[151]를 새로 얻었는데 홍괄(洪适)[152]의 『예석(隸釋)』[153]에
서 보이고 중간 육칠백 년 동안 사라졌다가 이제 다시 출현하였다. 왕광록(王光祿)[154]과 전
궁신(錢宮信)[155]은 모두 보지 못했다. 그러나 오히려 이는 홍괄의 『예석』에 이미 수록했었고

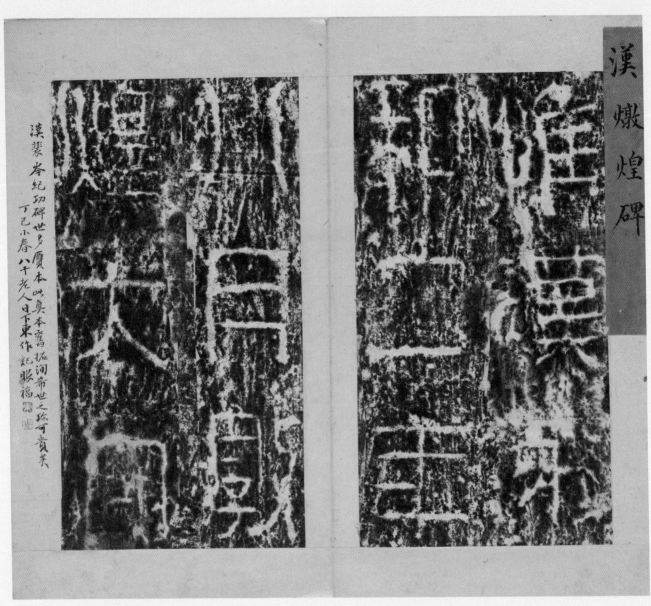

漢 燉 煌 碑

漢裵岑紀功碑世多贋本此真本舊拓洵希世之珎可貴矣
丁巳小春八十老人日下東作記 眼福齋閣

〈한돈황비(漢敦煌碑)〉 탁발(拓本)
철종 4년 계축(1853), 68세, 지본묵서, 각 31.9×36.7cm, 간송미술관 소장

2

敦煌碑在巴里坤去京万里
拓本極難得又有重刻一
本其空之浩口廠方中
帶圓書為真本字體由
篆變隸尚有西京舊法
無波磔五鳳石刻後東京書
之不變古法惟此碑与郙
閣兩已老軍着

石帆尚書春題

완당
(阮堂)

五鳳石是石非甎竹坫
老人誤以為甎近来阮氏
所得五鳳字即甎耳
此本多重刻真拓点
難謂此為真拓無疑如
五字中之两畫皆篆法
魯字不失以之奧尾形重
刻皆從可 老栗 书
石帆尚書鑒訂

〈노효왕각석(魯孝王刻石)〉 탁발

김정희인
(金正喜印)

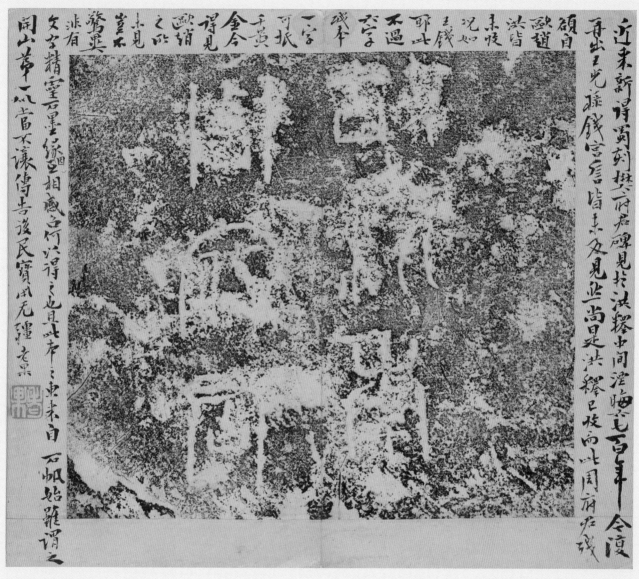

近來新得寅刻拱其府君碑見於洪釋中間湮晦殆百餘年今渡
再出王光祿錢宮言皆未及見此尚是洪釋已秩向此周府右殘

頌自歐趙洪皆未收此三錢况如耶此不過不字此本一字可拓千黄

得見金今小見莫有驚異冰有文字精靈石墨緣生相感至何以得之此此本之東來自石帆始羅謂之
開山第一以此當不讓傳古後民寶寶凤无疆 老果

〈한주부군비(漢周府君碑)〉 탁발

노과
(老果)

3

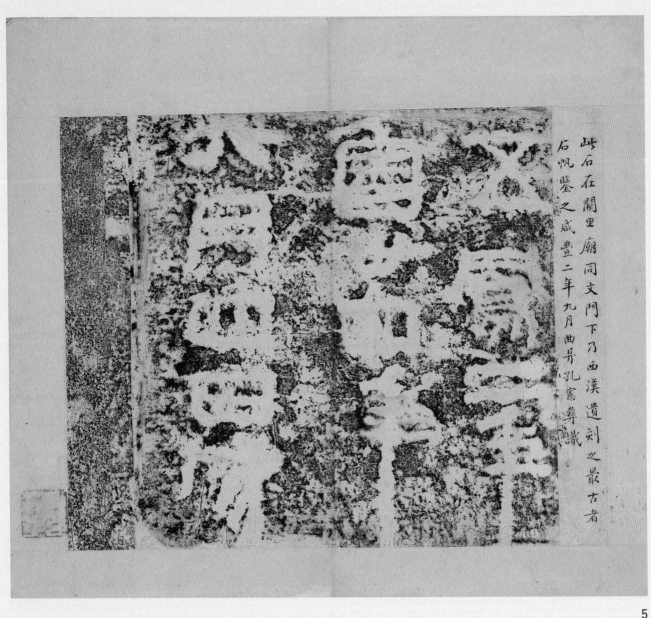

此石在闕里廟同文門下乃西漢遺刻之最古者

石帆鑒之咸豐二年九月曲阜孔憲彝識

〈노효왕각석(魯孝王刻石)〉 탁발(계속)

이 〈주부군잔액(周府君殘額)〉은 구양수(歐陽脩)[156]로부터 조명성(趙明誠),[157] 홍괄까지 모두 수록하지 못했으니 하물며 왕이나 전 같은 이이겠는가.

이는 여섯 글자에 지나지 않는 이지러진 본[殘本]이지만 한 글자가 황금 천 냥에 당할 만하다. 이제 구양수와 조명성이 보지 못했던 것을 볼 수 있으니 어찌 경이롭지 않겠는가. 문자(文字)의 정령(精靈)과 돌과 먹의 인연이 서로 감응하여 부름이 있지 않다면 어떻게 이를 얻겠는가.

또 이 본이 동쪽으로 전래함은 석범(石帆)으로부터 비롯하였으니 비록 개산(開山) 제일이라 일컬어도 응당 사양하지 않아야 할 듯하다. 뒷사람들에게 말을 전하노니 보배 문턱은 끝이 없다.

노과(老果).

'고여남주부군(故汝南周府君)'이라는 여섯 자의 〈주부군비잔액(周府君碑殘額)〉 탁본 주변 공간을 따라가며 쓴 제발이다. 끝에는 '노과(老果)'라는 흰 글씨 네모 인장이 찍혀 있다. 각법으로 보아 이 역시 오소산의 작품인 듯하다. 글씨체는 앞의 〈한돈황비탁발〉과 동일 서체다.

〈노효왕각석탁발(魯孝王刻石拓跋, 노효왕 각석 탁본에 발함)〉

五鳳石, 是石非甎, 竹垞老人, 誤以爲甎. 近來阮氏所得五鳳字, 卽甎耳. 此本多重刻, 眞拓亦難得. 此爲眞拓無疑. 如五字中, 交兩畫, 是篆法, 魯字不失火之魚尾形, 重刻皆訛耳. 老果爲石帆尙書題訂.

오봉(五鳳)의 명문이 있는 돌은 돌이지 벽돌이 아닌데, 죽타(竹垞)[158] 노인이 잘못 알고 벽돌이라고 생각했다. 근래에 완씨(阮氏)[159]가 얻은바 오봉의 글씨가 곧 벽돌일 뿐이다. 이 본은 다시 새긴 것이 많은데 진짜 탁본은 역시 얻기 어렵다. 이것이 진짜 탁본이 되는 것은 의심할 것 없다. 오(五) 자 가운데에서 두 획을 교차시키는 것은 전서(篆書) 쓰는 법이고 노(魯) 자에서는 화(火) 변의 어미(魚尾, 물고기 꼬리) 형태를 잃지 않았는데 중각본(重刻本)에서는 모두 잘못되고 있을 뿐이다. 노과(老果)가 석범(石帆) 상서를 위해 고증해 쓰다.

형조판서 석범(石帆) 서념순(徐念淳, 1800~1859)이 철종 3년(1852) 6월 11일에 사은정사로 연경에 가서 〈돈황비탁본〉과 〈노효왕각석탁본〉을 구해서 10월 18일에 돌아오고, 추사는 이해 8월 14일에 북청 유배가 풀려 10월 9일에 과천 과지초당에 도착하니 빠르면 철종 3년 연말에 썼을 수 있으나 고증하는 기간을 생각하면 철종 4년 초쯤 썼다고 보는 것이 타당하지 않을까 한다. 그렇다면 68세 작

이라 해야 하겠다.

'노과(老果)'라는 묵서(墨書) 위에 '김정희인(金正喜印)'이라는 흰 글씨 네모 인장을 찍는 특이한 낙관법을 보이었다. 세련미를 과시하기 위해서였던 듯하다. '김정희인'은 〈계산무진〉에도 찍혀 있다. 글씨는 고예 필법으로 쓴 추사 만년 행서체로 주경고졸(遒勁古拙, 힘차고 굳세며 예스럽고 어수룩함)한 특징을 보인다.

9. 영원히 집안 소장으로 삼을 서첩(永爲家藏帖)

동진(東晋) 왕희지(王羲之)「왕희지필세론(王羲之筆勢論)」중 일곱 번째 글

橫貴乎纖, 堅貴乎矑. 分間布白, 遠近宜勻. 上下得所, 自然穩當.

가로획은 가늚을 귀하게 여기고 세로획은 거칢을 귀하게 여긴다. 글자를 분간하고 배치함에
멀고 가까움이 딱 맞고, 위아래가 제자리를 찾으면 저절로 온당해진다.

송(宋) 진사(陳思)[160]의 『서원청화(書苑菁華)』권1 중

橫則正如孤舟之橫江浦, 堅則直如春筍之抽寒谷.

가로획은 반듯하기가 외로운 배가 강나루를 가로지르듯 해야 하고, 세로획은 곧기가 봄 죽순
이 찬 골짜기에서 솟아 나오듯 해야 한다.

명(明) 왕세정(王世貞)[161]의 「명왕세정논서(明王世貞論書)」중

正鋒偏鋒之說, 古本無之. 專欲以攻祝京兆, 而借此爲談. 正以立骨, 側以取態, 自不
容已.

정봉(正鋒)이니 편봉(偏鋒)이니 하는 이야기는 옛날 책에는 없었는데, 오로지 축경조(祝京兆, 축
윤명)[162]를 따라 배우려고 이를 빌려다 말을 삼았다. 정봉으로 뼈대를 세우고, 측봉으로 모양을
취함은 스스로도 어쩔 수 없을 뿐이다.(저절로 이루어지는 일이다.)

청(淸) 풍무(馮武)[163]의 『서법정전(書法正傳)』권3 중

如永字八法之第一畫, 卽側也. 筆鋒顧右, 審其勢險. 側下其筆, 使墨精暗墜.

영자팔법(永字八法)의 제1획과 같은 것이 측(側)이다. 붓끝이 오른쪽을 바라보는 것은 그 형세
의 가파름을 살피는 것이고, 그 붓을 기울여 내리는 것은 먹으로 하여금 곱고 짙게 떨어지도록
하기 위해서이다.

명(明) 동기창(董其昌)[164]의 『화선실수필(畵禪室隨筆)』중

書家雖貴藏鋒, 不得以糢胡爲藏鋒. 須有用筆, 如太阿剸截之意.

蓋以勁利取勢, 以虛和取韻. 顏平原所云, 如印印泥, 如錐畫沙. 是也.

글씨 쓰는 사람들이 비록 장봉(藏鋒)을 귀하게 여기지만, 모호한 것으로써 장봉이라고 할 수는 없으니, 반드시 붓을 씀에 태아검(太阿劍)이 싹 베어버리는 것과 같은 뜻이 있어야 한다.

대개 굳세고 날카로움으로 형세를 취하며 비우고 어울림으로써 운치를 취하니, 안평원공(顏平原公)[165]이 이른바 '인장(印章)이 진흙을 찍는 것 같고, 송곳이 모래를 긋는 것 같다'는 것이 바로 이것일 뿐이다.

당(唐) 손과정(孫過庭)[166]의 『서보(書譜)』중

書有五合, 神怡務閒, 感惠徇知, 時和氣潤, 紙墨相發, 偶然欲書. 又有五乖. 心遽體留, 意違勢屈, 風燥日炎, 紙墨不稱, 情怠手闌.

글씨 쓰는 데는 오합(五合, 다섯 가지 맞는 조건)이 있으니, '기분 좋고 한가하다. 은혜에 감사하거나, 알아줌에 따른다. 시절이 화창하고 기후가 윤택하다. 종이와 먹이 서로 피워낸다. 우연히 글씨를 쓰고 싶다'이다.

또 오괴(五乖, 다섯 가지 어그러지는 조건)가 있으니, '마음이 급하고 몸이 무겁다. 뜻이 내키지 않고 위세에 굽혔다. 바람이 건조하고 날씨가 덥다. 종이와 먹이 서로 맞지 않는다. 마음도 게으르고 손도 움직이기 싫다'이다.

송(宋) 주장문(朱長文)[167]의 『묵지편(墨池編)』권2 「서결(書訣)」중

剡紙易墨, 心圓管直. 漿深色濃, 萬豪齊力. 先臨告誓, 次寫黃庭, 骨豊肉潤, 入妙通靈. 努如直槊, 勒若橫釘. 開張鳳翼, 聳擢芝英. 麤不爲重, 細不爲輕. 纖微向背, 工之盡矣.

종이를 자르고 먹을 바꾸며, 붓 중심은 둥글고 붓대는 곧으니, 먹물은 색이 진하고 모든 붓털은 힘이 고르다. 먼저 (왕희지의) 〈고서문(告誓文)〉[168]을 임서(臨書)하고 다음은 (왕희지의) 『황정경(黃庭經)』[169]을 베끼니, 뼈대가 풍부하고 살도 윤택하여 신묘한 경지에 들어가서 신령과 통한다. 노(努)는 곧은 창과 같고 늑(勒)은 가로로 놓은 못과 같으니, 봉황은 날개를 활짝 펼치고 지초는 꽃다움을 높이 솟구친다. 거치나 무겁지 않고 가늘되 가볍지 않으며, 섬세하고 미묘한 향배니 재주는 다하였다.

송(宋) 동유(董迫)[170] 『광천서발(廣川書跋)』 권7

> 褚河南書, 踈瘦勁練, 又似西漢, 往往不減銅甬書.
>
> 저하남〔褚河南, 저수량(褚遂良)〕[171]의 글씨는 성글고 마르면서 굳세고 세련되어 또 서한(西漢) 같
> 으니, 때때로 동용(銅甬) 글씨에 덜하지 않는다.

송(宋) 동유(董迫)『광천서발(廣川書跋)』 권7

> 虞永興書, 出於智永禪師. 歐陽率更書出於史陵.
>
> 우영흥(虞永興, 우세남)[172]의 글씨는 지영 선사(智永禪師)[173]에서 나왔고, 구양솔경(歐陽率更, 구양
> 순)[174]의 글씨는 사릉(史陵)[175]에서 나왔다.

명(明) 조기미(趙琦美)[176]의 『조씨철망산호(趙氏鐵網珊瑚)』 권5 「조맹부논송십일가서(趙孟頫論宋
十一家書)」 중

> 東坡書如老熊當途, 百獸畏伏. 黃太史書如高人勝士.
>
> 동파 글씨는 늙은 곰이 길을 막자 모든 짐승이 두려워 움츠리는 듯하고, 황태사(黃太史, 황정견)
> 글씨는 고상한 사람이나 훌륭한 선비와 같다.

원(元) 소천작(蘇天爵)[177]의 『원문류(元文類)』 권39 「제서학찬요후(題書學纂要後)」 중

> 嘗云, 士大夫作書, 有數萬卷書卷氣. 不然卽一楷書吏耳.
>
> 일찍이 이르기를, 사대부가 글씨를 씀에는 수만 권의 서권기(書卷氣)를 담고 있어야 한다. 그렇
> 지 않으면 한 사람의 글씨 잘 쓰는 아전일 뿐이라 하였다.

추사는 중국 서예를 총체적으로 이해하기 위해 중국 역대 서론(書論)을 탐독하는데, 읽어가다 글
씨 쓰는 데 참고해야 할 부분이 있으면 뽑아서 모아 두고 이를 글씨에 반영하였다. 점획의 구성, 붓
의 운용, 먹의 사용, 서법 연원(淵源) 등 구체적인 운필법에 관한 내용들이었다. 이 서첩도 그런 종류
의 비망록 중의 하나다. 이를 통해서 추사체가 어떻게 이루어졌는지 그 법고창신(法古創新)의 과정
을 짐작해볼 수 있다.

글씨는 호방장쾌(豪放壯快, 기개 있고 털털하며 씩씩하고 쾌활함)한 황정견 행서체를 근간으로 저
수량체와 수금서체의 청경미(淸輕味, 맑고 가벼운 맛)를 융합하고 전한 고예와 후한 팔분에서 필의로

江浦開則直以
春筍之抽實
谷

正鋒偏鋒之
說古本無之
專欲以沒祝
京

영위가장첩(永爲家藏帖)
철종 5년 갑인(1854), 69세, 서첩, 지본묵서, 22.9×27.8cm, 손창근(孫昌根) 소장, 국립중앙박물관 기탁

橫貴乎纖闊
賣乎廉兮間
布白遠近宜

勻上下得所自
然穩當橫則
正品孤舟之橫

1

완당
(阮堂)

동해한구
(東海閒鷗)

審其翺陪倒
下具筆使墨
精暗歷
書家難爲藏
鋒不游八模胡
爲藏鋒湏有

영위가장첩(永爲家藏帖)(계속)

兆而倡此差談

正八立胃側以

取態自不容已

如水字八法之

第一畫乃側

也筆鋒順右

鍾書沙筆
書有五合神
怡務閒感惠

狗如時和氣閏
紙墨相發偶
然於書又宜

用筆如太阿剸截之意盖以勁利取勢以虛和取韻顏平原所謂如印之泥如

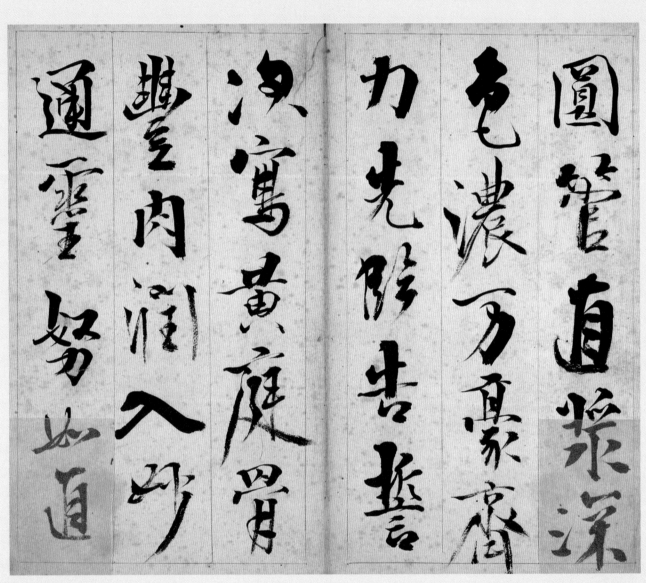

영위가장첩(永爲家藏帖)(계속)

五車心滿體

留言遣懃屈

風燥日炎紙

墨不辞惜怠

手閱

劃紙易裏墨心

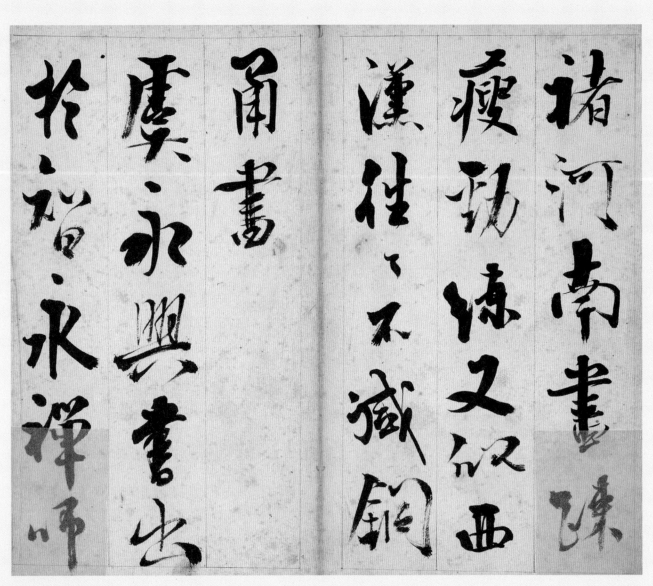

諸河南書陳
瘦勁練又似西
漢往往不藏鋒
甫書
虞永興書出
於智永禪師

영위가장첩(永爲家藏帖)(계속)

栗勒若橫釘
閑張鳳翼濤
擢芝英廉不
為雲細不為
輕纖微向背
三之畫失

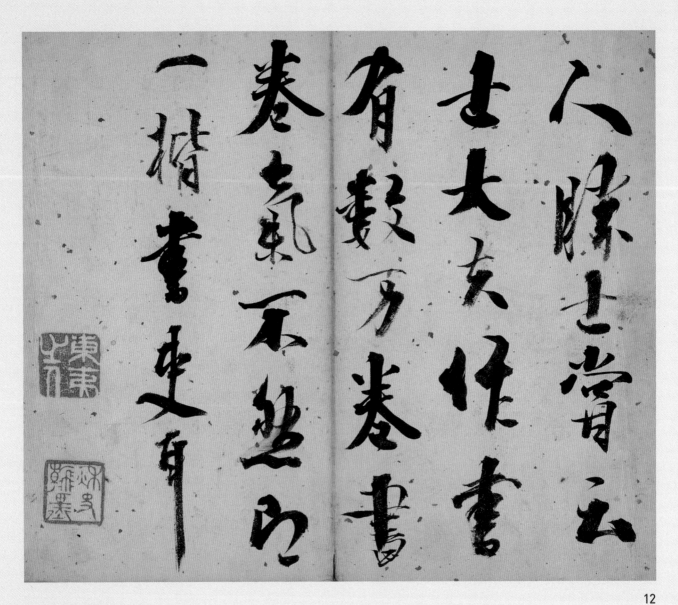

人際士嘗云
士大夫作書
有數方卷書
卷氣不然
一楷書更

영위가장첩(永爲家藏帖)(계속)

동이지인
(東夷之人)

추사한묵
(秋史翰墨)

歐陽率更生
出於史陵
東坡書如老

熊當塗百歲
昆仏
黄夫更書長篇

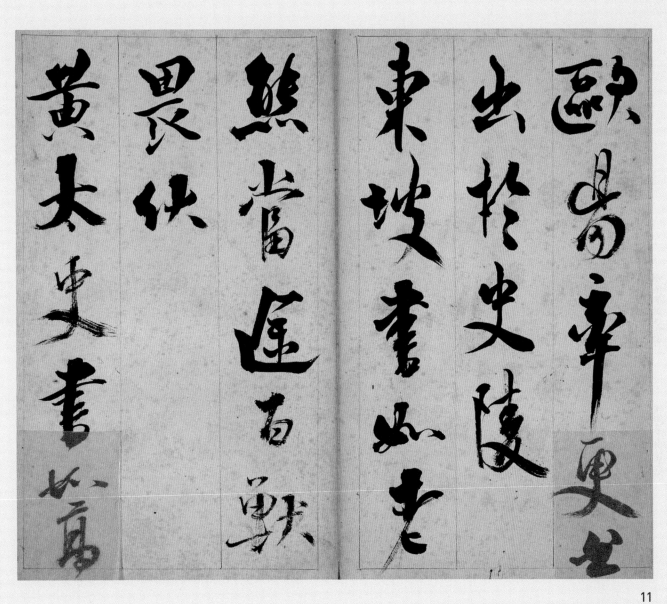

써낸 추사 만년 행서체다. 고졸청경(古拙淸勁, 예스럽고 어수룩하며 맑고 굳셈)하고 침착통쾌한 글씨다. 간송미술관 소장 〈연구시화(聯句詩話) 행서첩〉 글씨와 방불하고 '완당(阮堂)'이란 흰 글씨 네모 인장과 '추사한묵(秋史翰墨)'의 붉은 글씨 네모 인장이 양쪽에 함께 찍혀 있는데 그 마멸 정도까지 동일하여 다 같이 69세 때 씌어진 것이 아닌가 한다.

첫 면에 '동해한구(東海閒鷗)'의 붉은 글씨 세로 긴 네모 인장과 '완당(阮堂)'이란 흰 글씨 네모 인장이 두인으로 찍혀 있고, 끝 면인 12면 말미에 '동이지인(東夷之人)'의 흰 글씨 네모 인장과 '추사한묵(秋史翰墨)'의 붉은 글씨 네모 인장이 낙관으로 찍혀 있다.

10. 대련 구절 시 이야기(聯句詩話) 행서첩(行書帖)

〈제1~4면〉

錢蓮因女士, 卽張伯冶室, 並以詩畫擅名. 論畫則伯冶爲精, 論詩則蓮因尤健. 嘗因

伯冶豪飮健談, 爲手書座右云.

"人生惟酒色, 機關須百鍊.

此身成鐵漢, 世上有是非.

門戶要三緘, 其口學金人.

以閨媛, 能爲此格言, 眞不愧女史."

虎邱山後, 風景幽絕, 岸旁古刹, 懸一聯於客堂云,

"乾淨地常來坐坐, 太平時了去修修."

語極冷雋. 畫舫往來, 笙歌鼎沸之外, 忽聽此禪窟機鋒, 眞如暮鍾晨梵, 發人深省.

전연인(錢蓮因)[178] 여사는 곧 장백야(張伯冶)[179]의 부인인데 함께 시와 그림으로 이름을 떨쳤다.

그림을 논하면 곧 백야가 정밀했으나 시를 논하면 연인이 더욱 씩씩했다. 일찍이 백야가 술을

양껏 마시고 큰소리 치느라고 손수 써 곁에 앉은 사람에게 이렇게 말했다.

인생은 오직 술과 여색뿐, 장치를 백 번 단련해야만.

이 몸 쇠 몸뚱이 이루겠지만, 세상에 시비가 있네.

집 안에서 입을 봉해야 하니, 그 입은 금인(金人, 금빛 나는 사람. 즉 불상)을 배워야 하리.

규방 여인으로 능히 이를 격언(格言)으로 삼을 수 있다면, 참으로 여사에게 부끄럽지 않으리.

호구산(虎邱山)[180] 뒤는 풍경이 그윽하고 빼어났는데 낭떠러지 곁의 오래된 절에는 객당(客堂,

손님 묵는 집)에 이런 대련(對聯)이 걸려 있다.

"건조하고 깨끗한 곳 항상 와서 앉고 싶고,

태평할 때 끝날까 봐 갈수록 닦고 싶네."

말이 지극히 차갑도록 빼어났다. 그림 장식 배가 오가고 생황과 노랫소리 들끓는 밖에서 홀연

히 이 선굴(禪窟, 참선하는 굴)의 기봉(機鋒, 참선해 깨달은 마음의 소리, 오도송(悟道頌))이 들리니 참

으로 저녁 종소리와 아침 범패 소리 같아 사람에게 깊은 반성을 피워내게 한다.

〈제5, 6면〉

吳門滄浪亭畔, 有大雲庵, 六舟上人主之. 六舟名達受, 海寧人. 精於金石篆刻之學, 收藏甚富, 云台相國, 以金石僧呼之. 兼工書畵, 陳芝眉中丞, 延主斯席. 齊梅麓太守, 贈以聯云, "中丞敎作滄浪主, 相國呼爲金石僧."

嚴問樵爲撰一聯云, "商彝周鼎, 漢印唐碑, 上下三千年, 公自有情天得度. 酒膽詩腸, 文心畵手. 縱橫一萬里, 我於無佛處稱尊. 宅入先賢傳, 門聽長者車."

오문(吳門)[181] 창랑정(滄浪亭)[182] 가에 대운암(大雲庵)[183]이 있는데 육주(六舟)[184] 상인(上人)이 이를 주관한다. 육주는 이름이 달수(達受)니 해녕(海寧)[185] 사람이다. 금석(金石)과 전각(篆刻)의 학문에 정통하여 수장품이 심히 풍부했으니 운대〔云台, 완원(阮元)〕[186] 상국(相國)이 이를 금석승(金石僧)이라고 불렀다. 아울러 서화(書畵)도 잘해서 진지미(陳芝眉)[187] 중승(中丞)이 이 자리에 주인으로 모셔 왔다. 그래서 제매록(齊梅麓)[188] 태수는 대련(對聯)으로 기증해 말하기를, "중승은 창랑정 주인을 만들고, 상국은 금석승으로 불렀다."라고 했다.

엄문초(嚴問樵)[189]는 한 연구(聯句)를 지어 다음과 같이 말했다. "상(商)나라 때 이기(彝器)와 주(周)나라 솥, 한(漢)나라 도장과 당(唐)나라 비(碑)는, 위아래 삼천 년인데, 공(公)은 유정천(有情天)으로부터 득도(得道)하였네. 술 쓸개, 시 내장, 글 마음, 그림 손이 일만 리를 종횡으로 휩쓰니, 나는 부처가 없는 곳에서 세존을 일컬었다. 집으로 선현전(先賢傳)이 들어오니 문에서 장자(長者)의 수레 소리를 듣는다."

〈제7면〉

涇縣包順伯邑矦, 擅美才而有狂名. 齋中自題一聯, "喜有兩眼明 多交益友, 恨無十年暇 盡讀奇書."

경현(涇縣)[190]의 포순백(包順伯)[191] 지현은 아름다운 재주를 멋대로 부려 미쳤다는 이름이 있었다. 서재 속에 한 벌 대련 구절을 스스로 썼으니, "두 눈이 밝아 많은 좋은 친구를 사귐이 있어 기쁘고, 십 년 겨를에 기이한 내용의 책을 다 읽지 못했음이 한스럽다."이다.

〈제8면〉

宋悅硯鎔侍郎, 嘗書聯贈某上人.
"看梅子熟時, 箇中人酸甘自得.
聞木犀香否, 門外漢坐臥由他."
侍郎精通梵筴, 用彼法語絶工.

송열연(宋悅硯) 용(鎔, 1749~1825)[192]이 일찍이 어떤 승려에게 연구(聯句)를 써서 기증했다. "매실 익을 때 보면, 개개인들은 시고 단맛 저마다 얻고,

목서향이 있고 없고는, 문외한이라도 앉거나 눕거나 저로 말미암아 맡는다."

시랑은 범협[梵筴, 불경(佛經)]에 정통하여 그것을 법어(法語)로 쓰는 데 매우 교묘했다.

〈제9면〉

板橋解組歸田日聯云, "三絕畫詩書, 一官歸去來." 咸歎其工妙.

정판교(鄭板橋)[193]가 인(印) 끈을 풀고(관직을 사임하고) 전원(田園)으로 돌아가는 날 연구(聯句)에 이르기를, "3절(三絕)은 화(畫)·시(詩)·서(書)인데, 일관(一官, 하나의 벼슬아치)이 돌아갈 뿐이다." 하니 모두 그 교묘함에 감탄했다.

〈제10면〉

山谷祠堂, 査儉堂 重新之, 並製聯, "忠孝振綱常, 黨籍編名氣節." 宛如東漢文章, 垂宇宙, 詩家衍派, 門庭別啓西江. 公誕在六月十二日, 李蘭卿 權守時, 率諸生設祭, 如坡公生日故事. 阮堂老人 漫筆.

산곡(山谷)[194] 사당(祠堂)인 사검당(査儉堂)[195]을 중수하여 이를 새롭게 하고 아울러 연구(聯句)를 지으니 "충효(忠孝)는 강상(綱常, 3강과 5상, 즉 사람이 지켜야 할 도리)에 떨치고 당적(黨籍, 당의 기록부)은 기개와 절의로 이름 올렸다." 완연히 동한(東漢, 후한(後漢)) 문장이 우주에 드리우는 것 같고 시가(詩家)가 파를 늘려 문정(門庭)을 서강(西江)[196]으로 따로 여는 것과 같았다. 공(公)의 탄신이 6월 12일인데 이난경(李蘭卿)[197]이 임시로 맡고 있을 때 동파(東坡) 공의 생일 고사와 같이 제생을 거느리고 제사를 베풀었다. 완당 노인이 붓 가는 대로 쓰다.

맨 끝에 '완당 노인이 붓 가는 대로 쓴다'는 관서를 남겼고, 그 위에 '완당(阮堂)'이라는 흰 글씨 네모 인장을 찍는 호쾌한 낙관법을 과시했다. 글씨는 분방통쾌(奔放痛快, 멋대로 치달려서 몹시 상쾌함)한 황정견 행서체를 근간으로 저수량체와 수금서체의 청경미(淸輕味, 맑고 가벼운 맛)를 융합하고 예서 필의로 써낸 추사 행서체다. 고졸청경(古拙淸勁, 예스럽고 어수룩하며 맑고 굳셈)하고 침착통쾌한 글씨이다.

만년에 많이 사용한 '완당(阮堂)'이란 흰 글씨 네모 인장이 찍혀 있으며, '동해한구(東海閒鷗)'의 붉은 글씨 세로 긴 네모 인장의 유인(遊印)도 있다. 제9면에는 '학선(學仙)', '자강불식(自强不息), 제7면에는 '완당사서(阮堂史書)', 제6면에는 '정선(靜禪)', '일편심(一片心)', 제4면에는 '나무삼보(南無三寶)'

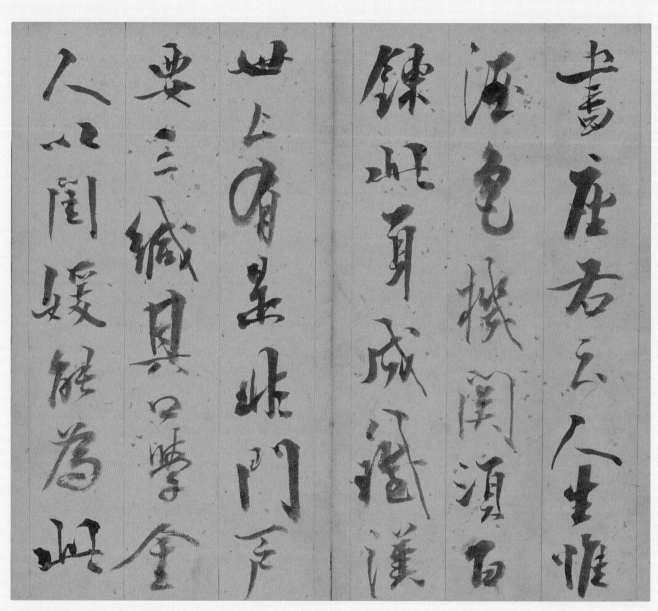

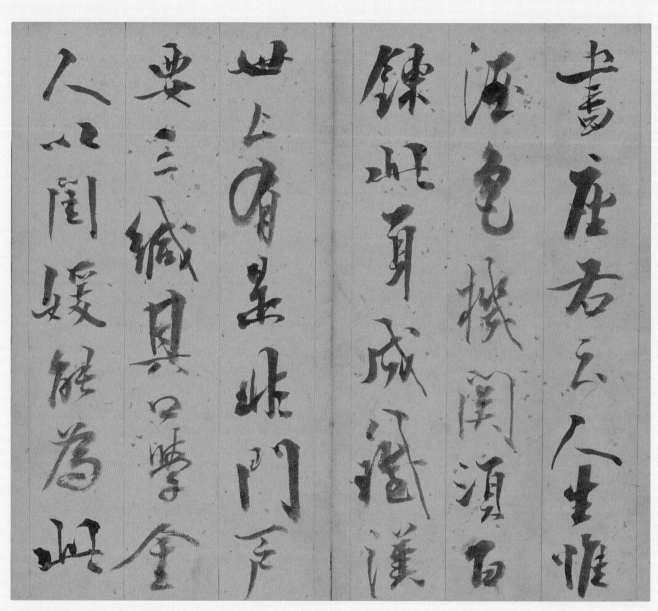

書座右云人生惟
酒色機關頒百
鍊此頁成鐵漢
世上有志此門尸
要三織具口學金
人八聞媛饒為此

연구시화(聯句詩話) 행서첩
철종 5년 갑인(1854), 69세, 지본묵서, 각 22.8×26.0cm, 간송미술관 소장

2

錢蓮因爲士止張
伯治宣並八詩並
檀名論畫則伯治
爲精論詩則蓮
因无健當曰伯治
襄傾健淡爲手

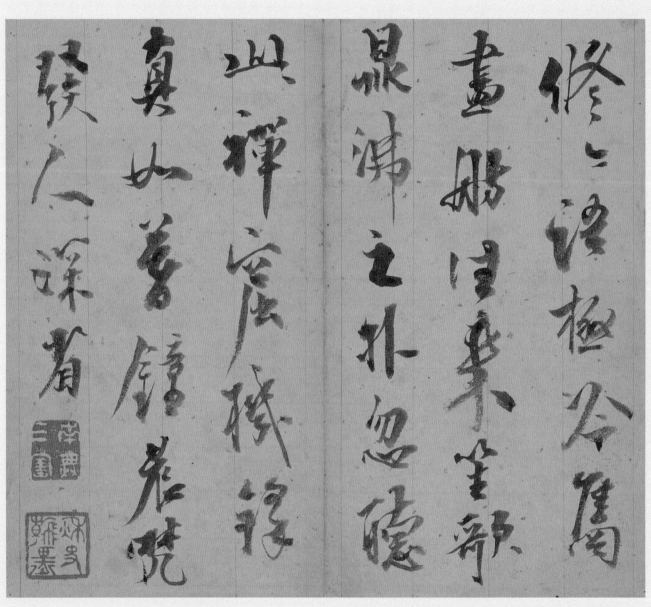

연구시화(聯句詩話) 행서첩(계속)

나무삼보
(南無三寶)

추사한묵
(秋史翰墨)

格言真可愕女士
屈卯山渡風景
迹絶岸窮七刹
迥一映托客堂
云乾淨地常栾
坐三太平時了去

완당
(阮堂)

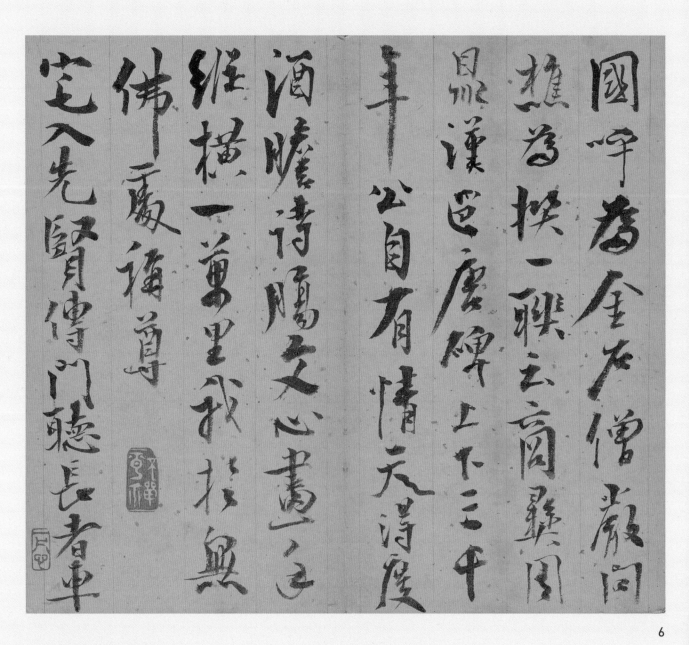

國中荷金左僧嚴問
趙為撰一聯云高縣圖
昆川漢臣唐碑上下三千
羊公自有情天得度
酒膽詩腸文心畫手
縱橫一萬里我於無
佛處稱尊
定入先賢傳門聽長者車

6

연구시화(聯句詩話) 행서첩(계속)

일편심
(一片心)

정선
(靜禪)

吳門滄浪亭畔有大雲
庵六舟上人主之六舟名達
受海寧人精於金石篆刻
之學收藏甚富云與相國
以釜石僧呼之甚工書畫
陳芝眉中丞迎之駐錫
齋梅鹿夫守贈以贈云
中丞穀作滄浪之上相

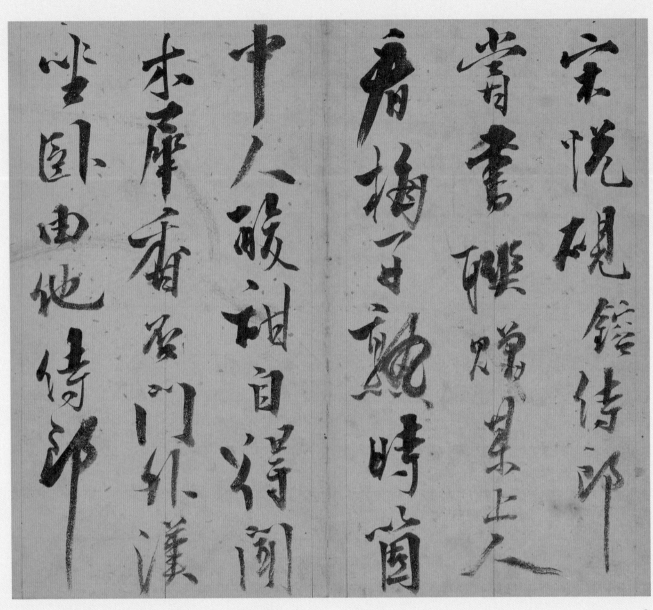

연구시화(聯句詩話) 행서첩(계속)

涇縣色順伯呈族

擅美于而有狂名

廥中自然一瞑

喜室雨眼明多

交益反恨無一年

暇畫讀奇書

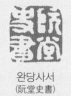

완당사서
(阮堂史書)

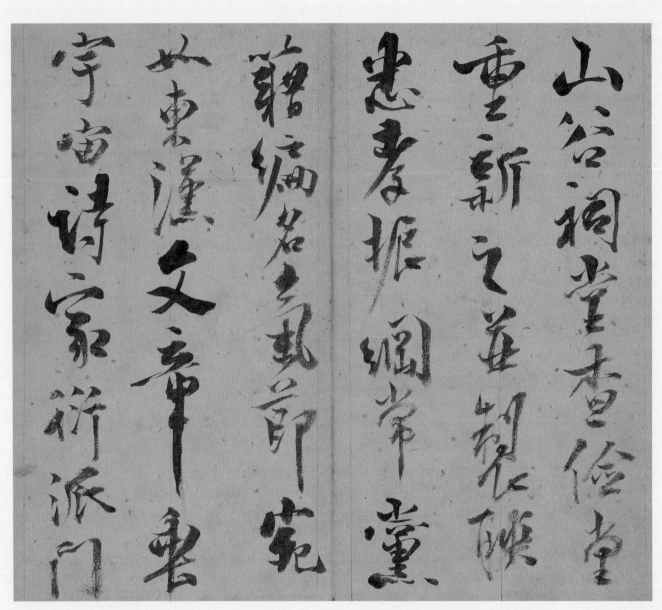

山谷祠堂香儉堂
重新之華製松陝
忠孝扼綱常黨
韻編名虹節宄
如束漢文章卷
宇宙詩家術派門

연구시화(聯句詩話) 행서첩(계속)

精通楷法用後
法淫泥玉
板橋解組歸田
日聯云三絕畫話
畫一官歸去來
咸歎其玉妙

학선
(學仙)

자강불식
(自强不息)

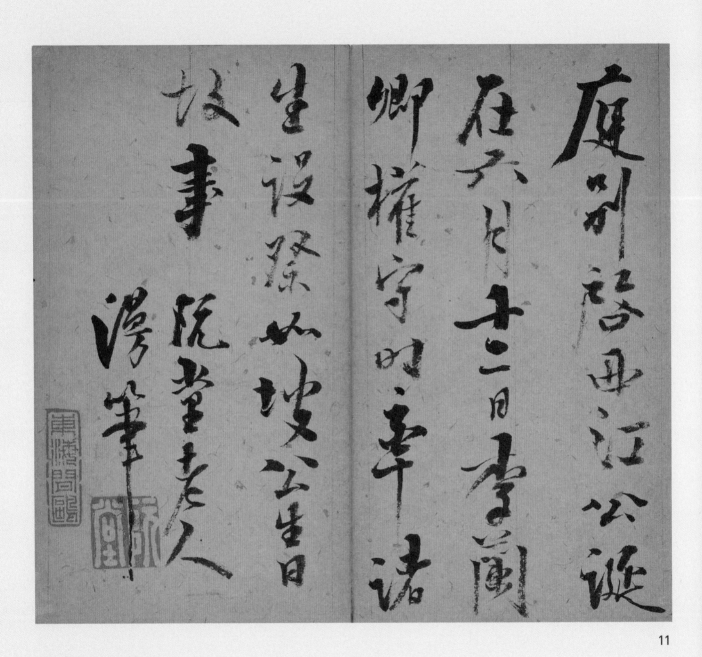

연구시화(聯句詩話) 행서첩(계속)

동해한구
(東海閒鷗)

완당
(阮堂)

와 '추사한묵(秋史翰墨)', 제3면에는 '완당(阮堂)' 등의 인장이 찍혀 있다. 인문(印文)의 내용으로 보아 불교에 깊이 귀의한 이후인 69세경에 쓴 작품이 아닌가 한다. 낙관으로 쓰인 '완당'이란 흰 글씨 네모 인장의 '완' 자 마모도가 이를 증명하는 기준이 된다.

11. 완당과 우염의 걸작을 합쳐놓은 서첩(阮髥合璧帖)

漢人刻印爲篆之一體. 三代文字, 存乎世宙, 歷千年不變者, 刻印之學是也. 漢印刻者, 不必名家, 具有古意, 猶之商盤周鼎秦瓦漢甎, 工匠所爲亦無俗韻. 六朝以下變體不同, 程穆倩·何雪漁出, 以津古之筆, 籕法尙存. 較之宋元明人篆法分書, 不可齊觀. 於乎至矣. 石秋旣奉得相公書法, 又要拙書. 是黃鵠壞蟲之不可相及耳. 老阮.

한 대(漢代) 사람들의 각인(刻印, 인장 새김)은 전서(篆書)의 한 서체로 하였다. 삼대〔三代, 하(夏)·은(殷)·주(周)〕의 문자가 세상에 남아, 천년이 지나도 변하지 않은 것이니 인장 새김을 배운다는 것은 이것이었다. 한 대에 인장을 새긴 사람들은 반드시 명가(名家)가 아니더라도 모두 예스러운 운치를 가지고 있었으니 상반(商盤, 상나라의 쟁반), 주정(周鼎, 주나라의 솥), 진와(秦瓦, 진나라의 기와), 한전(漢甎, 한나라의 벽돌)과 같이 장인들이 만든 것이라도 속된 기운이 없었다.

육조시대(六朝時代) 이후로는 서체가 변하여 같지 않았는데, 청(淸)의 정목천(程穆倩),[198] 명(明)의 하설어(何雪漁)[199]가 출현하여 상고시대의 필법을 이어놓으니 주법(籕法)이 아직도 남아 있게 되었다. 송(宋)·원(元)·명(明) 사람들의 전법(篆法)과 팔분(八分)을 비교하면 가지런하게 볼 수 없다. 아아! 심하구나! 석추(石秋)[200]가 상공(相公, 권돈인)[201]의 서법을 받들어 얻고 와서 또 나의 서툰 글씨를 요구하니, 이는 황곡(黃鵠)[202]과 양충(壤蟲)[203]이 서로 미칠 수 없음일 뿐이다. 노완(老阮).

1면 글머리에 '저묵존엄 고향습인(楮墨尊嚴 古香襲人)'의 붉은 글씨 세로 긴 네모 인장이 두인(頭印)으로 찍혀 있고, 4면 말미에 '매화구주(梅華舊主)'의 흰 글씨 네모 인장과 '비운각(飛雲閣)'의 흰 글씨 네모 인장 및 '풍월지담(風月之談)'이란 희고 붉은 글씨 네모 인장이 나란히 찍혀 있다.

公自楓岳歸, 作此卷. 筆勢益有蒼健處. 蓋公之筆, 自有天機, 如董太史, 非人工可能. 其神嶽靈滋之助, 發有不可掩者歟. 使手拙續之, 殆婆娑世界, 淨穢同處, 龍蛇混雜耳. 又因餘墨重題. 老阮試眼.

공(公, 권돈인)이 금강산에서 돌아와 이 서권(書卷)을 만들었는데 필세(筆勢)가 더욱 힘차고 굳

센 곳이 있다. 대개 공의 필법은 동태사(董太史)[204]처럼 스스로 하늘에서 부여한 기밀(타고난 재주)이 있었으니 인공(人工)으로 가능한 것은 아니었다. 그 신령스러운 산과 물의 도움이 피어나서 덮을 수 없는 것이 있었던가. 서툰 솜씨로 이를 잇게 하니 사바(娑婆)세계에 깨끗함과 더러움이 함께 있고, 용과 뱀이 섞여 있는 것에 가까울 뿐이다. 또 남은 먹으로 인연해서 거듭 쓴다. 노완(老阮)이 눈을 시험하다.(1854년 동지 후 5일)

제발(題跋)인 제5면에서는 서두에 '방랑연운(放浪烟雲)'이란 붉은 글씨 타원형 인장을 두인으로 찍고 말미에는 '해외문인(海外文人)'의 흰 글씨 네모 인장으로 낙관을 삼았다.

완당(阮堂) 김정희(金正喜)와 우염(友髯) 권돈인(權敦仁)의 서화를 합쳐놓은 서화첩이란 의미이다. 대흥사 승려 철선(鐵船) 혜즙(惠楫, 1791~1858)이 72세의 권돈인을 모시고 금강산 여행을 갔다 온 후에 권돈인을 졸라 명나라 화승 백정(白丁)풍의 〈지란도(芝蘭圖)〉[그림40] 한 폭을 그려 받고, 69세의 추사에게 제발을 부탁하여 합쳐놓은 서화첩 중 추사 친필 제발이다.

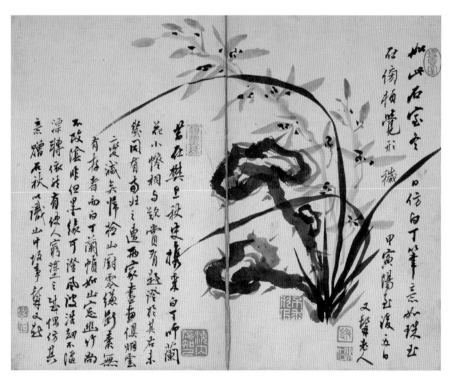

그림 40 〈지란도(芝蘭圖)〉, 권돈인(權敦仁), 《완염합벽첩(阮髥合璧帖)》, 1854년, 지본수묵, 26.5 × 32.5cm, 이영재(李英宰) 소장, 국립중앙박물관 기탁

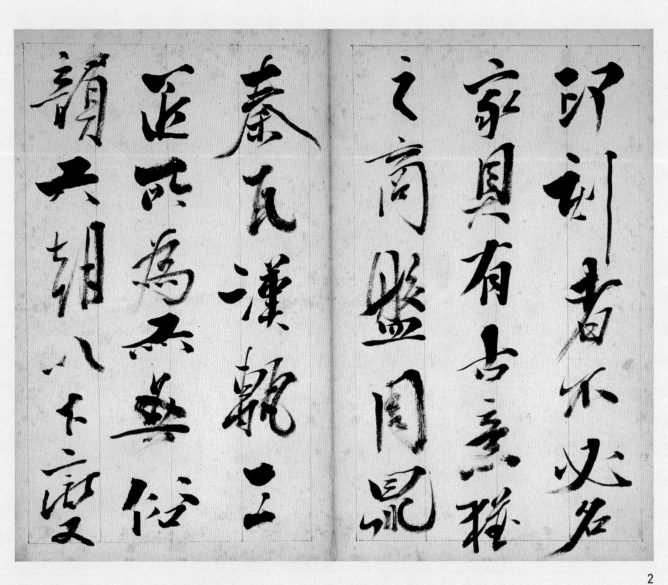

2

완염합벽첩(阮髥合璧帖)
김정희, 권돈인. 철종 5년 갑인(1854) 동지 후 5일, 69세, 서첩(書帖), 지본묵서, 26.5×32.5cm, 이영재(李英宰) 소장. 국립중앙박물관 기탁

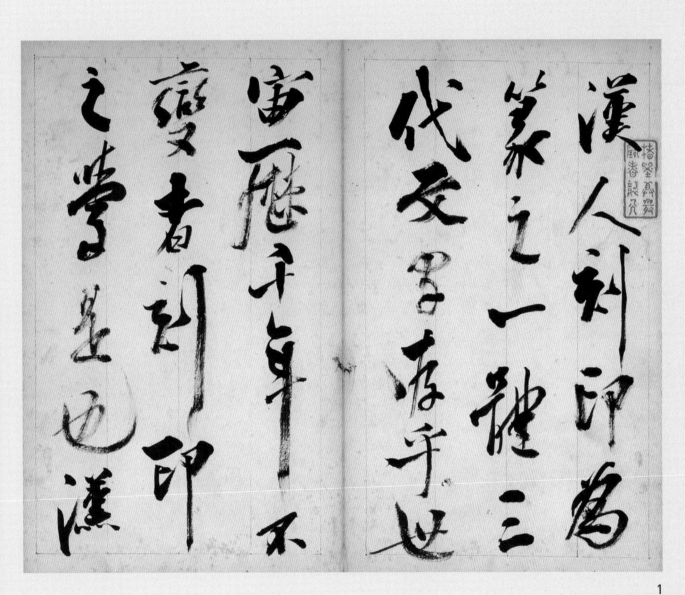

漢人刻印爲篆之一體三代受命之符存乎此也宙歷千年不變者刻印即印之學盖亦漢

저묵존엄
고향습인
(楮墨尊嚴
古香襲人)

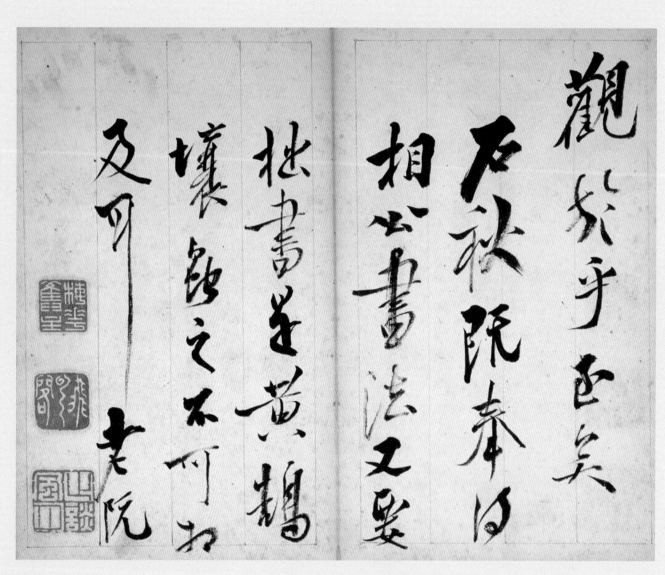

観於乎正矣
石秋阮春日
相如書法又妙

拙書並黃鶴
壞趙之不可知
及可 老阮

완염합벽첩(阮髯合璧帖)(계속)

4

매화구주
(梅華舊主)

비운각
(飛雲閣)

풍월지담
(風月之談)

體不同招野
倩何雪漁出
似渾　古之筆

楷潔尚千春趁之
宋元明人篆法
分書不可廥齋

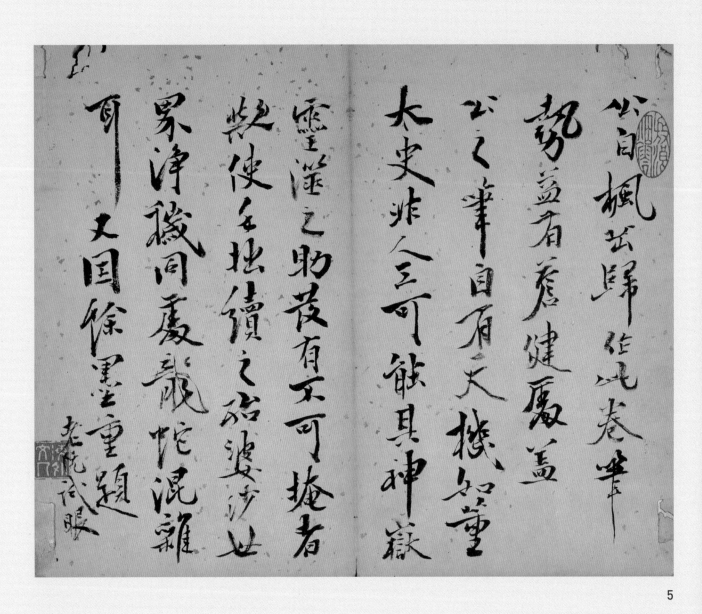

公曰楓岳歸作此卷筆
勢益有蒼健處盖
此人筆自有天機如董
太史非人之可能其神嶽
靈潤之助焉有不可掩者
數使全地續之猶婆娑也
累淨穢同慶發舵混雜
百尺回得墨雲重題
老阮倦花眼

완염합벽첩(阮髥合璧帖)(계속)

해외문인
(海外文人)

방랑연운
(放浪烟雲)

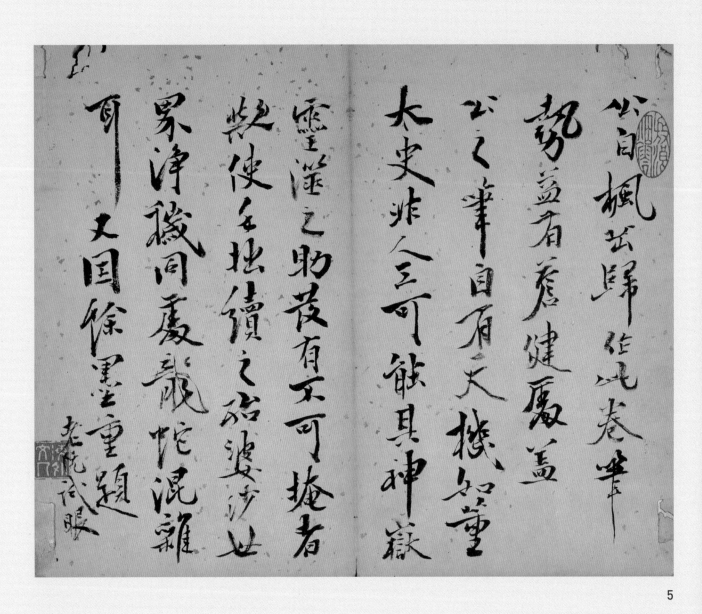
5

제사에서는 한(漢) 대 인장의 전각 글씨가 동일했던 것에 비유하여 이재 글씨와 자신의 글씨가 근본적으로 다르지 않음을 피력하고 있다. 그리고 발문에서는 이재는 명 말의 다재다능한 서화가 동기창(董其昌)처럼 타고난 재주가 있어 서화를 모두 잘하는데 금강산 기운까지 받고 와서 이에 반영했으니 자신의 글씨와 비교하면 용과 뱀의 차이만큼이나 뛰어나다고 겸양하고 있다.

글씨는 탈속불기(脫俗不羈, 세속에서 벗어나 매이지 않음)하고 호방장쾌(豪放壯快, 호기 있고 털털하며 매우 상쾌함)하며 졸박청고(拙樸淸高, 어수룩하고 순박하며 맑고 고상함)한 과천 시절 추사체의 특징을 두루 갖추고 있다.

12. 왕어양의 시를 행서로 쓴 뛰어난 작품첩(漁洋詩 行書逸品帖)

1.

江干多是釣人居, 柳陌菱塘一帶疎.

好是日斜風定後, 半江紅樹賣鱸魚.

강가에 낚시꾼 집 많으나,

버들길 마름못 일대가 쓸쓸하기만.

좋은 날 해 저물고 바람 잔 뒤에,

강 반쪽 붉은 나무 속에서 농어를 판다.[205]

2.

湖邊春岫宛雙眉, 曉雨陂塘杜菱滋.

西望嬋娟看不盡, 麻姑山店女郞祠.

호숫가 봄 산봉우리는 완연히 두 눈썹인데,

새벽비 방죽에 내리니 마름이 불어난다.

서쪽을 바라보자 아리따움 보아도 끝이 없네,

마고산점(麻姑山店)[206]과 여랑사(女郞祠)[207]이겠지.

3.

蟹舍漁灣入杳冥, 遠山都似佛頭靑.

橙黃橘綠紛秋色, 好買輪鉤下洞庭.

게막은 고기 잡는 물굽이로 아득히 들어가고,

먼 산은 모두 부처님 머리같이 짙푸르다.

등자의 노랑색과 귤의 녹색이 가을빛을 어지럽히는데,

게[208]를 잘 팔며 동정호(洞庭湖)[209]로 내려간다.

4.

五月楊梅血色斑, 雲林十里畫圖間.

杉皮屋子靑苔徑, 獨占吳王銷夏灣.

5월의 양매(楊梅, 소귀나무)[210]는 핏빛으로 얼룩지고,

구름수풀 십 리는 그림 속이어라.

삼나무 껍질 지붕에 푸른 이끼 낀 길이니,

오왕(吳王)이 소하만(銷夏灣)[211]을 독점했구나.[212]

5.

寄我靈芝車馬形, 萬年松下斸靑冥.

聞說菟絲垂千尺, 更要吾師乞茯苓.

거마(車馬) 형태 영지(靈芝)[213]를 내게 보냈으니,

만년 묵은 소나무 아래서 푸른 하늘 찍었겠구나.

말 듣자니 토사(菟絲)[214]가 천 자나 드리웠다니,

다시 우리 대사께 복령(茯苓)[215]을 빌어야겠다.[216]

6.

鴨頭丸帖種魚經, 盡日蘆碕泛渺冥.

何似漁陽隨突騎, 天風齊放海東靑.

《압두환첩(鴨頭丸帖)》[217]과 『종어경(種魚經)』[218] 일로,

하루 종일 갈대 물가에 아득히 떠 있었네.

어양(漁陽, 왕사정)이 돌격하는 기병을 따르는 것과 어찌 같겠나,

천풍(天風)[219]이 가지런히 해동청(海東靑)[220]을 풀어놓았다.[221]

7.

東欄石角雨瀟瀟, 尙與禪宮破寂寥.

悄悵前秋苔濕處, 墨雲倏起應江潮.

동쪽 난간 돌 모서리에 비바람 들이치는데,

아직도 선궁(禪宮, 불교 사원)에 함께하며 적막을 깬다.

가을 전 이끼 습한 곳에서 이별을 슬피하니,

먹구름 급하고 어지러워 강물 조수(潮水)와 서로 응한다.

8.

斷雲斜壓瘦蛟背, 古寺橫江落月時.

似我艸書蟠翠壁, 夢中乞得倒垂枝.

조각난 구름 비스듬히 파리한 교룡 등을 누르니,

옛 절 강에 비끼고 달 떨어지는 때다.

내 초서(草書)가 푸른 암벽에 서린 듯하여,

꿈속에서 거꾸로 늘어진 가지 빌어 얻겠네.[222]

9.

松風澗水聲合時, 如此沈雄寫杜詩.

那問吳興本家筆, 淋漓元氣是吾師.

솔바람 석간수(石澗水) 소리 합칠 때,

이처럼 깊고 크면 두보(杜甫) 시(詩)를 베껴야겠지.

조오흥(趙吳興, 조맹부가 오흥 사람이다.)에게 본가 필법 어찌 묻겠나.

넘쳐 나는 원기(元氣)가 내 스승이거늘.[223]

10.

韋柳商量句髓深, 蘇王未必不同心.

爲誰曉汲湘江綠, 韶頀雲山欸乃音.

위응물(韋應物)[224]과 유종원(柳宗元)[225]을 헤아려 생각하니 구절 뜻깊고,

소식(蘇軾)과 왕안석(王安石)[226]은 반드시 마음이 같지 않다 못 하리라.

누구 위해 새벽에 물 길어서 상강(湘江)[227]을 푸르게 하나,

구름 낀 산속에서 들려오는 순 임금, 탕 임금 때 풍류 소리는 뱃노래일세.

11.

嶽色河聲篆溯唐, 王官谷後說蓮洋.

鵲山寒食明湖柳, 一氣靑來接太行.

중악(中嶽, 숭산(嵩山))[228] 산빛과 황하 물소리가 구불구불 당나라로 거슬러 오르니,

왕관곡(王官谷)[229] 뒤에서 연꽃 바다를 말한다.

작산(鵲山)[230]의 한식(寒食)날 밝은 호숫가 버드나무는,

한 줄기 푸른 기운을 보내 태항산(太行山)[231]으로 잇는다.

12. 위창 제사

阮堂老人晚年得意之筆, 有書卷氣可挹, 非坊間贋鼎之所能擬者耳. 奉玩題此, 聊誌
眼福.

甲戌小春之吉 葦滄七十一叟 吳世昌.

완당 노인이 늘그막에 맘먹고 쓴 글씨라 서권기(書卷氣)[232]를 움켜낼 만하니 길거리 가짜 솥에
비길 수 있는 바의 것이 아닐 뿐이다. 받들어 즐기고 이를 써서 다만 안복(眼福)[233]을 기록한다.

갑술(甲戌, 1934) 정월 초하루. 위창 칠십일 세 노인 오세창.

서첩 서법이 1855년경에 이루어졌으리라 생각되는 〈불이선란(不二禪蘭)〉의 제발 서체와 동일하
므로 추사 70세 때 작품으로 보아야 할 듯하다. 청경표일(淸勁飄逸, 맑고 굳세며 나부끼듯 휘날림)하고
졸박청고(拙樸淸高, 어수룩하고 순박하며 맑고 고상함)한 추사 최만년 행서체의 특징이 남김없이 드
러나 있다. '고연재(古硯齋)'라는 흰 글씨 네모 인장이 두인으로 찍혀 있고 '추사(秋史)'라는 색다른
붉은 글씨 네모 인장이 제11면 말미에 낙관으로 찍혀 있다. 이 역시 〈불이선란〉에 찍혀 있는 인장들
이다.

어양시 행서일품첩(漁洋詩 行書逸品帖)
철종 6년 을묘(1855), 70세, 지본묵서, 각 25.0×33.4cm, 간송미술관 소장

江干多是釣人居柳陌菰塘一帶疎好是日斜風定渡坐江紅撟壬寅鱸魚

五月榴梅血
色相重電光
十里畫圖間
非皮屋子青
苔徑獨吉吳
王消夏灣

어양시 행서일품첩(漁洋詩 行書逸品帖)(계속)

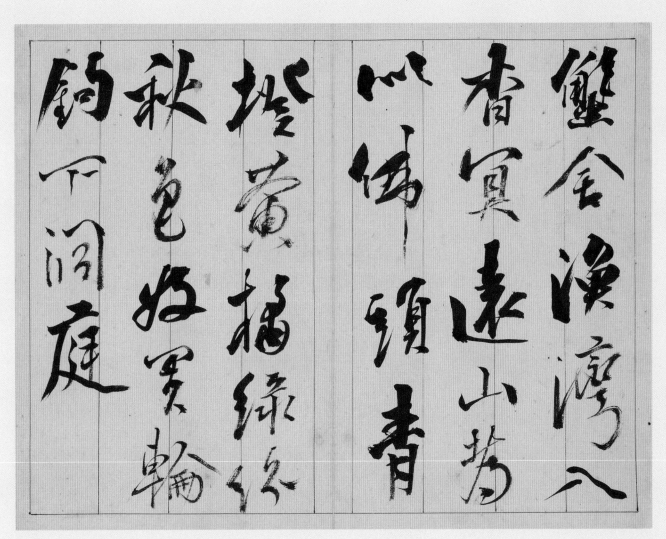

釣下洞庭

秋色好黃輪

塔藏福綠絲

以偽頭香

香冥遠山芳

蟹會演濘入

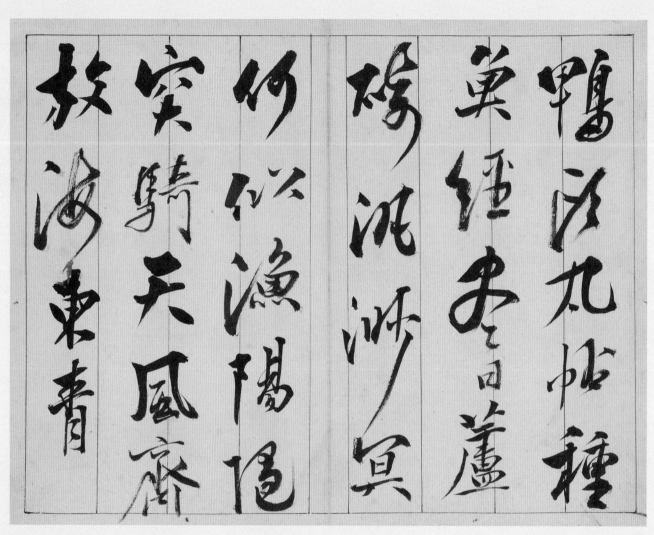

鴨沱丸帖種
莫經來日蘆
橫泄渺冥
竹似漁陽圖
突騎天風齋
故海東青

어양시 행서일품첩(漁洋詩 行書逸品帖)(계속)

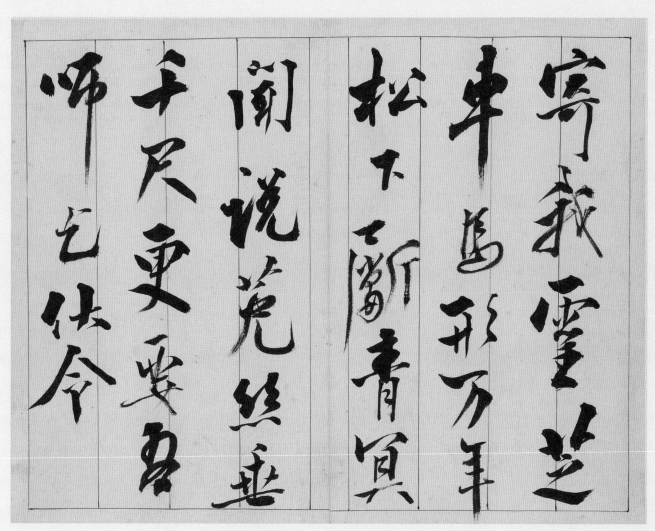

寄我靈芝
車馬形万年
松大蔽青冥
闻说苋丝垂
千尺更要君
师乞供令

5

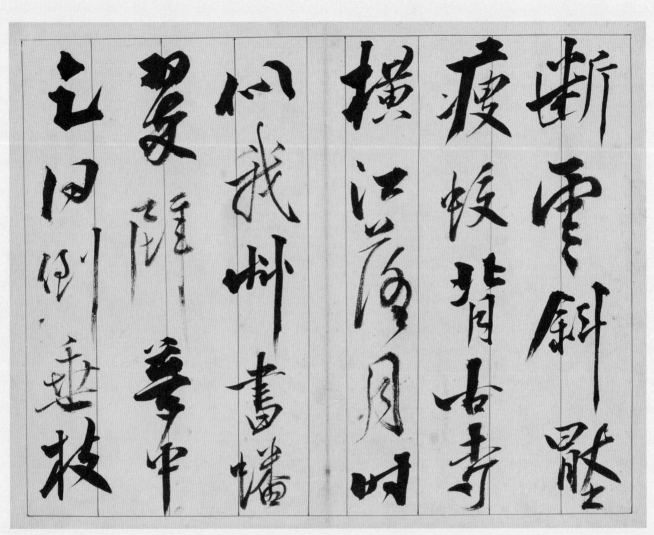

어양시 행서일품첩(漁洋詩 行書逸品帖)(계속)

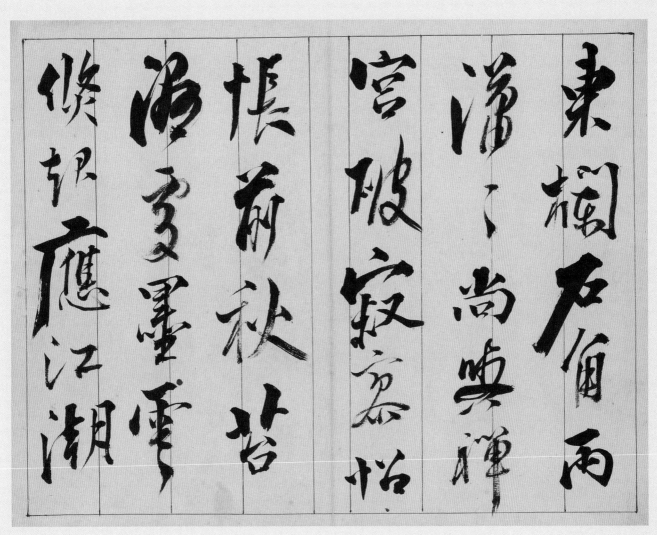

東闌石佛雨
潚下尚唤禪
宮破寂寞帖
悵前秋苔
滿多墨重
候蝕應江潮

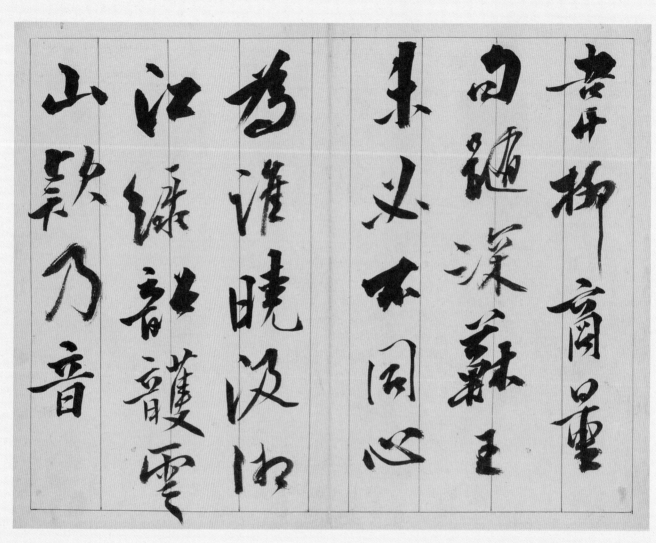

어양시 행서일품첩(漁洋詩 行書逸品帖)(계속)

松風澗水聲
合時如此沈
雄寫杜詩沈
問吳興春家
筆快淪元
氣逸天帝

9

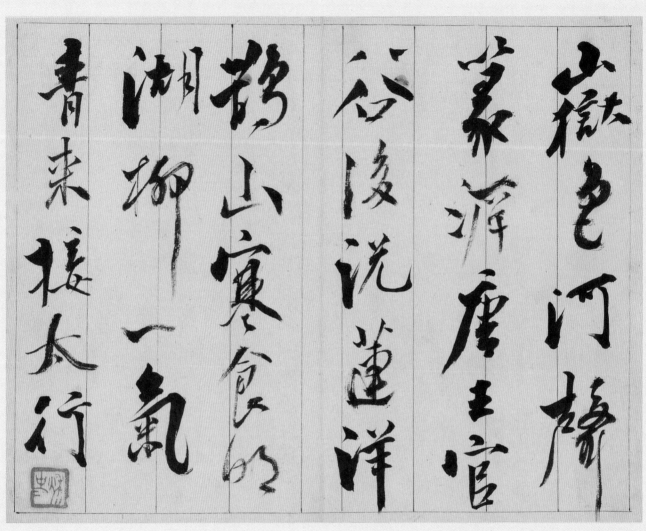

嶽色河靜
蒙汜唐玉官
谷後洗蓮洋
鵲山寒食的
湖柳一氣
青來振太行

11

어양시 행서일품첩(行書逸品帖)(계속)

추사
(秋史)

13. 전당시에서 뽑아내어 행서로 쓴 시첩(全唐詩鈔 行書詩帖)

1.

維摩居士陶居士, 盡說高情未足夸.

簷外蓮峯籬下菊, 碧蓮黃菊是吾家.

유마(維摩)거사(居士)[234]와 도(陶)거사[235]가, 높은 뜻 다 말했으나 자랑할 일 아니다.

처마 밖에는 연봉(연봉, 연꽃 봉오리와 같은 산봉우리)이 있고 울타리 아래에는 국화 있으니,

푸른 연꽃 봉오리와 노랑국화 있는 곳이 내 집이다.[236]

2.

獨訪山家歇還涉, 茆屋斜連隔松葉.

主人聞語未開門, 繞籬野菜飛黃蝶.

홀로 산속 집 찾아가 쉬고 돌아오려니,

초가집 솔잎과 비스듬이 이어지며 틈새 나 있다.

주인은 말소리 듣고도 문을 안 열고,

울타리 둘레 야채꽃에 노랑나비가 난다.[237]

3.

行行一宿深村裏, 鷄犬豊年鬧如市.

黃昏見客合家喜, 月下取魚戽塘水.

가다 가다 깊은 촌마을에서 하루 묵으니,

닭과 개 풍년이라 시끄럽기 저자와 같네.

황혼에 나그네 보고 온 집안이 기뻐서,

달빛 아래 못물 퍼내 물고기 잡네.[238]

4.

只是危吟坐翠屏, 門前岐路自崩騰.

靑雲名士時相訪, 茶煮西峰瀑布氷.

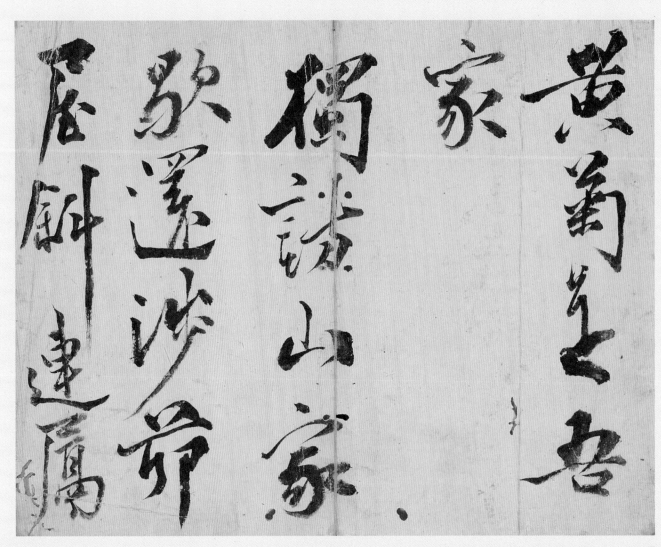

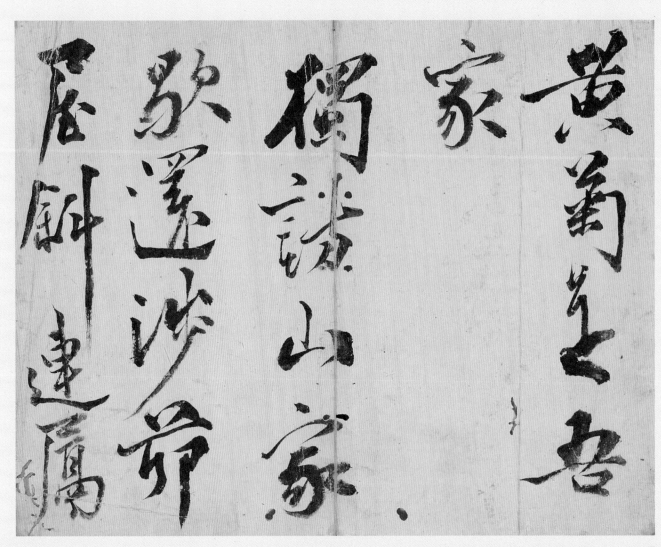

2

전당시초(全唐詩鈔) **행서시첩**(行書詩帖)
철종 6년 을묘(1855), 70세, 지본묵서, 각 15.5×19.6cm, 간송미술관 소장

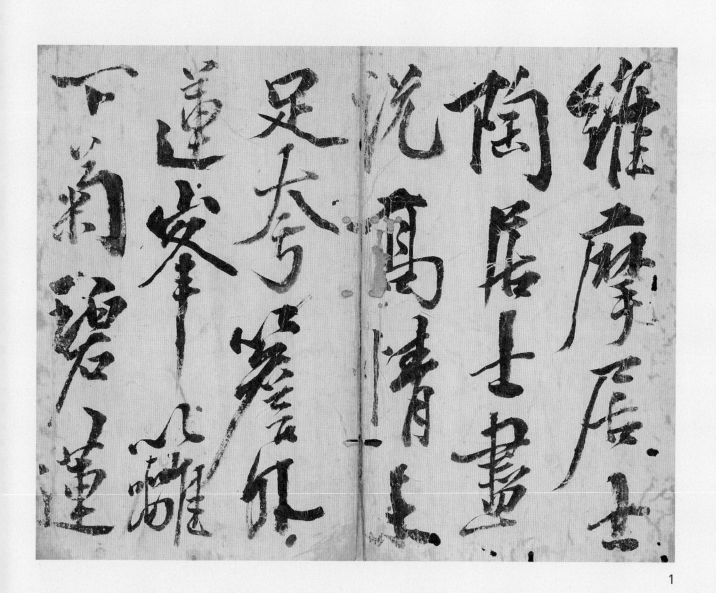

維摩居士

陶居士畫

沉高情上

足大今鑒你

蓬安峯八雄

下菊碧蓮

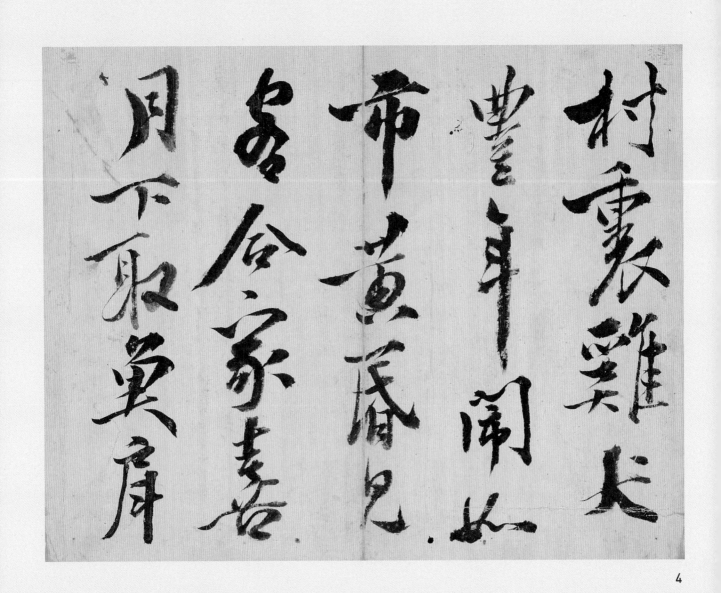

전당시초(全唐詩鈔) 행서시첩(行書詩帖)(계속)

松葉主人
閒話未間
門繞雞野
菜飛黃蝶
行二宿深

3

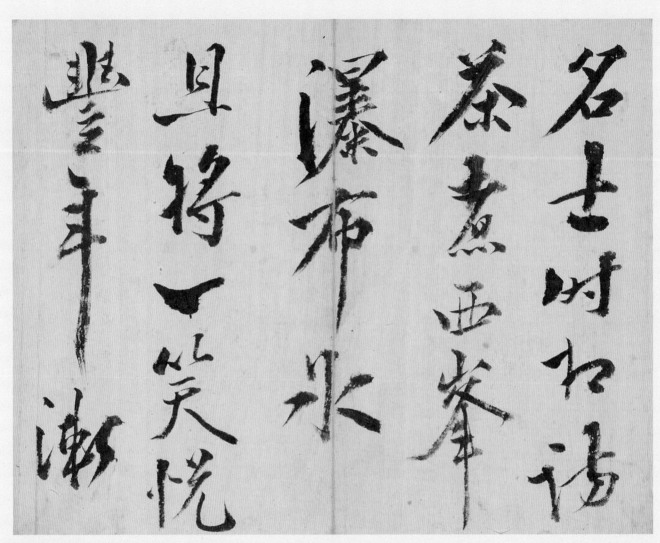

名士時ね�

茶煮西峯

瀑布水

且将一笑悦

豐年漸

전당시초(全唐詩鈔) 행서시첩(行書詩帖)(계속)

塘水只美危冷坐翠屏門前峻絕自菊騰青雲

老夫偸日眠引臥持
火入山池坐看秋水
閒紅蓮

전당시초(全唐詩鈔) 행서시첩(行書詩帖)(계속)

김정희인
(金正喜印)

다만 이는 푸른 산에 앉아 홀로 읊는 것이나,

문 앞의 갈림길에서 스스로 내리고 오른다.

큰 뜻 품은[239] 명사(名士)들 때로 서로 방문하여,

서쪽 봉우리 폭포 어름으로 차를 달인다.[240]

5.

且將一笑悅豊年, 漸老那能日日眠.

引客特來山池上, 坐看秋水開紅蓮.

또 한 번 웃음으로 풍년을 즐기겠으나,

점점 늙어가니 어찌 날마다 잠잘 수만 있나.

나그네 이끌고 특별히 산속 연못 위로 와서,

앉아서 가을물 보니 붉은 연꽃이 핀다.[241]

호방장쾌(豪放壯快, 기개 있고 털털하며 씩씩하고 쾌활함)한 산곡(山谷) 황정견(黃庭堅) 행서체를 근간으로 저수량(褚遂良)체와 수금서(瘦金書)체 등으로 이어지는 휘날리듯 시원한 서법을 융합하고 굳세고 예리하며 졸박청고(拙樸淸高, 어수룩하고 순박하며 맑고 고상함)한 양한(兩漢) 예서 필의를 더하여 이룩한 추사 행서체의 백미(白眉)이다. 탈속청경(脫俗淸勁, 속기를 벗어나 맑고 굳셈)하고 분방경쾌(奔放輕快, 멋대로 치달리며 가뿐하고 상쾌함)하다. 70세쯤의 최말년 작품으로 보고 싶다.

마지막 면인 제7면 말미에 '김정희인(金正喜印)'의 붉은 글씨 네모 인장이 찍혀 있다.

주(註)

1. 오숭량(吳嵩梁, 1766~1834). 청 강서(江西) 동향(東鄕)인. 자는 난설(蘭雪), 철옹(澈翁). 호는 향소산관주인(香蘇山館主人), 연화박사(蓮華博士). 옹방강(翁方綱)의 문하로 금석고문(金石古文)의 연구에 정심(精深)하고 시는 장사전(蔣士銓)에게서, 사란(寫蘭)은 왕매정(汪梅鼎)에게서 배웠다. 시·서·화에 모두 능했으며 특히 난을 잘 쳤다. 추사 김정희 일가와 친교를 맺어 만청금석학(晚淸金石學)을 조선에 전하는 데 큰 공이 있다. 처첩자녀(妻妾子女)가 모두 사란에 일가를 이룬 난맹(蘭盟)의 집안이다.

2. 동파(東坡) 소식(蘇軾, 1036~1101)의 친필 시첩(詩帖)으로 동파를 광적으로 존경하던 옹방강(翁方綱, 1733~1818)이 애장하고 있던《천제오운첩(天際烏雲帖)》에서 적구(摘句, 구절을 따옴)한 내용이다. 당대 제일 명필로 꼽히던 단명전학사(端明殿學士) 채양(蔡襄, 1012~1067)이 꿈속에서 얻었다는 시인《천제오운첩》의 내용은 다음과 같다.

'하늘 끝 검은 구름 비 머금어 무겁고, 누각 앞 붉은 해는 산을 비춰 밝구나. 숭양거사는 지금 어디에 있나. 푸른 눈으로 만리 떨어진 사람 정 깊게 본다.(天際烏雲含雨重, 樓前紅日照山明. 嵩陽居士今何在, 靑眼看人萬里情.)'

3. 판향(瓣香). 외씨 모양의 향. 선승(禪僧)이 의발(衣鉢)을 전해준 스승에게 존경을 표현하기 위해 이 향을 피워 올렸다. 사제 관계나 존경과 사숙(私淑)의 의미로 돌려 쓰인다.

4. 강산(康山)은 강소성(江蘇省) 양주(揚州) 강도현(江都縣)에 있다. 강해(康海, 1475~1540)가 여러 명류들과 함께 시문을 주고받으며 잔치하고 비파 타던 곳. 뒷날 동기창(董其昌, 1555~1636)이 그 위에 초당(草堂)을 짓고 강산초당(康山草堂)이라 했다.

5. 증욱(曾燠, 1759~1830). 청 강서(江西) 남성(南城)인. 자 서번(庶蕃), 호 빈곡(賓谷). 건륭 46년(1781) 진사. 그림을 잘 그렸다. 가경 19년(1814) 작〈기우도(騎牛圖)〉가 전한다.

6. 강해(康海, 1475~1540). 명 섬서(陝西) 무공(武功)인. 자(字) 덕함(德涵), 호 대산(對山). 홍치(弘治) 진사(進士) 제일(第一). 수찬(修撰) 제수. 비파(琵琶)를 잘 타고 음악을 잘 만들고 가곡을 잘 지었으며, 그림에 능했다.

7. 왕순(王珣, 350~401). 동진(東晉) 낭야(琅邪) 임기(臨沂)인. 자 원림(元琳), 소자(小字) 법호(法護). 승상 왕도(王導, 276~339)의 손자. 오군내사(吳郡內史) 왕흡(王洽, 323~358)의 장자. 3세 명필로 이름을 떨쳤다. 벼슬은 상서령(尙書令)에 이르렀다. 옛집이 호부(虎阜)에 있었다.

8. 호구산(虎邱山). 강소성(江蘇省) 소주부(蘇州府) 오현(吳縣) 서북 7리에 있다. 일명 해용산(海涌山)이라고도 하며 호부(虎阜)로 불리기도 한다. 전국시대 오왕(吳王) 합려(闔閭)의 무덤이 이곳에 있다. 합려를 장사 지낸 지 3일 만에 백호(白虎)가 무덤 위에 쭈그려 앉아서 호구라는 이름을 얻었다.

9. 유대관(劉大觀, 1753~1834). 청 산동 청주(淸州) 구현(邱縣)인. 자 정부(正孚), 호 송람(松嵐). 건륭 42년 (1777) 발공(拔貢), 산서(山西) 하동도(河東道) 포정사(布政使). 시를 잘 지었다. 『옥경산방시집(玉磬山房詩集)』 13권, 『문집(文集)』 4권 등을 남겼다.

10. 영암산(靈巖山), 강소성 오현(吳縣) 서쪽에 있다. 연석산(硏石山)이라고도 한다. 오왕(吳王)이 이곳에 관 와궁(館娃宮)을 두었었으니 지금 영암사 자리다. 내려다보면 동정호(洞庭湖) 1천 리가 한눈에 잡힌다.

11. 필원(畢沅, 1730~1797). 청 진양(鎭洋, 지금 강소성 태창(太倉)인. 자 양형(纕蘅), 상형(湘蘅), 추범(秋帆), 자 호(自號) 영암산인(靈巖山人). 건륭 25년(1760) 진사. 벼슬은 호광총독(湖廣總督)에 이르렀다.
 금석학(金石學)에 박통, 서화를 좋아하여 수장이 풍부. 『하간서화록(河間書畵錄)』, 『양절금석지(兩浙金石誌)』, 『영암산인집(靈巖山人集)』 등의 저서가 있다.

12. 천평산(天平山), 강소성 오현 서쪽 지형산(支硎山) 남쪽 5리에 있다. 산마루가 바르고 평평해서 망호대 (望湖臺)가 있으니 원공암(遠公庵) 터다. 산 중턱에 정자가 있으니 백운천(白雲泉)이 나오는 곳이다.

13. 왕문치(王文治, 1730~1802). 청나라 강소(江蘇) 단도(丹徒, 현재 진강(鎭江))인. 자는 우경(禹卿), 호는 몽루 (夢樓). 건륭(乾隆) 25년(1760) 탐화(探花). 한림시독(翰林侍讀). 운남(雲南) 임안부(臨安府) 지부(知府)를 지 냈다. 불교(佛敎)에 깊이 귀의하여 지계(持戒)·선정(禪定)을 일상사(日常事)로 하는 청아(淸雅)한 평생 을 보냈다. 시문과 서화에 뛰어나서 각각 일가를 이루었는데 스스로 이것이 모두 선리(禪理)에서 나온 것이라고 말하였다. 서법은 동기창의 신수를 얻어 양동서(梁同書)와 병칭되었다. 『몽루시집(夢樓詩集)』 이 남아 있다.

14. 구미산(久米山). 유구(琉球)에 있는 산

15. 초산(焦山). 강소성 단도현(丹徒縣) 동쪽 9리 큰 강 속에 우뚝 솟아 있다. 금산(金山)과 마주보는데 10리 쯤 서로 떨어져 있다. 초산(譙山, 또는 樵山)이라고도 한다. 후한 처사 초선(焦先)이 이곳에 은거해서 얻 은 이름이다. 일명 부옥산(浮玉山)이라고도 하는데 암벽에 부옥산(浮玉山)이란 각자(刻字)가 새겨져 있 다. 산기슭 서남쪽 강가 절벽 위에 〈예학명(瘞鶴銘)〉도 남아 있다.

16. 과려(瓜廬). 강소성 강도현(江都縣) 남쪽 40리에 있는 강가 진(鎭)인 과주진(瓜洲鎭)의 별명. 이곳 남쪽 기 슭이 경구(京口)다.

17. 도광암(韜光庵). 절강성 항주(杭州) 항현(杭縣) 영은산(靈隱山) 운림사(雲林寺) 서쪽에 있다. 오월왕(吳越 王)이 창건. 초명은 광암암(廣巖庵)이었다. 당나라 때 도광(韜光) 대사가 주석하여 이렇게 이름했다. 낭 떠러지 끝에 절을 지으니 허공에 실린 듯했다. 절 정상에는 석조 누각의 방장(方丈)이 있다. 여기서 정 면으로 전당강(錢塘江)을 마주 대하는데 강이 끝나는 곳이 바다이다.

18. 마이태(馬履泰, 1746~1829). 청 인화(仁和, 지금 절강성 항주(杭州))인. 자 숙안(叔安), 정민(定民), 호 숙암(菽

庵), 추약(秋藥). 건륭 52년(1787) 진사. 태상시경(太常寺卿). 양동서(梁同書, 1723~1815)와 친했다. 성품이 깨끗하고 시를 잘 지었으며, 우스갯소리도 잘하고 꽃을 사랑하며 생과일을 좋아했는데, 문장과 기절(氣節)로 존중되었다. 글씨는 당인(唐人)을 으뜸으로 삼아 예스럽고 굳세기가 이옹(李邕)과 비슷하였다. 중년에 그림을 그리기 시작했다. 화법이 학문과 서법으로부터 와서 무겁고 간략했다. 『추약암집(秋藥庵集)』을 남기다.

19. 완원(阮元, 1764~1849). 청(淸) 강소(江蘇) 의징인(儀懲人). 자는 백원(伯元), 호는 운대(雲臺)·운대(芸臺). 건륭(乾隆) 54년(1789) 진사(進士). 벼슬은 내각학사(內閣學士), 병(兵)·예(禮)·호부시랑(戶部侍郎)·절강순무(浙江巡撫) 등을 거쳐 체인각대학사(體仁閣大學士)·태자태부(太子太傅)에 이르렀다. 시호는 문달(文達). 청조 후기를 대표하는 대학자로 고증학파(考證學派)의 산두(山斗)이다.

　　경사(經史)에 박통(博通)하고 금석 연구에 정심(情深)하여 많은 저술을 남기었으니 『십삼경교감기(十三經校勘記)』 243권, 『황청경해(皇淸經解)』 1400권, 『경적찬고(經籍纂詁)』 106권, 『산좌금석지(山左金石誌)』, 『양절금석지(兩浙金石誌)』, 『적고재종정관지(積古齋鐘鼎款識)』 10권 등이 있고, 시문집으로는 『연경실전집(擘經室全集)』 45권, 동 속집(續集) 11권, 동 시집(詩集) 5권이 있다. 추사(秋史)가 북경에서 만나 사제(師弟)의 인연(因緣)을 맺고 평생 교신(交信) 사사(師事)함으로써 그의 고증학풍(考證學風)이 추사를 통하여 조선 학계에 지대한 영향을 미쳤다.

20. 영은사(靈隱寺). 절강성 항주 항현 영은산에 있다. 진(晋)나라 혜리(慧理) 대사 건립. 산문(山門) 현판에 '절승각량(絕勝覺場)'이라 씌어 있는데 명필 갈홍(葛洪)의 글씨로 전한다. 안에 석탑(石塔) 4기가 있는데 모두 오월왕이 세운 것이다. 송(宋) 경덕 4년(1007)에 경덕영은선사(景德靈隱禪寺)로 개명하고 명 초에 불타고 다시 지으면서 영은사라 했다. 청 강희 연간에는 운림사(雲林寺)로 사명(賜名)하기도 했다.

21. 이안사(理安寺). 절강성 항주 항현 구계(九溪) 동북쪽 강안(江岸)에 있는 이안산(理安山) 기슭에 있다. 원래는 법우사(法雨寺)였는데 남송 이종(理宗)이 이안사로 고쳤다.

22. 삼묘(三泖). 강소성 송강현(松江縣) 서쪽, 금산현(金山縣) 서북쪽에 있다. 상(上), 중(中), 하(下) 삼묘(三泖)가 있어서 붙은 이름이다. 지금의 묘호(泖湖).

23. 오호(五湖). 강소성 양주부(揚州府) 태호(太湖) 부근의 여러 호수.

24. 왕창(王昶, 1725~1807 혹은 1724~1806). 123쪽, 주 1 참조.

25. 진영(秦瀛, 1743~1821). 청 강소성 무석(無錫)인. 자 능창(凌滄), 소현(小峴). 호 수암(遂庵), 건륭 39년(1774) 거인. 벼슬 형부시랑. 시와 고문(古文)으로 이름 날렸다. 글씨는 행서와 해서를 잘 썼고 동기창(董其昌) 필의가 있었다. 예서도 잘 썼다. 『소현산인시문집(小峴山人詩文集)』과 『수암일지록(遂庵日知錄)』 등 저서가 있다.

26. 홍양길(洪亮吉, 1746~1809). 청 강소성 양호〔陽湖, 지금 상주(常州)〕인. 원이름은 예길(禮吉). 자는 치존(穉存, 稚存) 호는 우길(又蛞), 북강 선생(北江先生)으로 불렸다. 건륭 55년(1790) 탐화(探花), 벼슬은 편수(編修)에 그쳤다. 글씨를 잘 썼는데 특히 전서와 예서에 능했다. 아울러 그림도 잘했다. 저술도 많았다.

27. 혜산(慧山). 강소성 무석현(無錫縣) 서쪽에 있다. 서역승 혜조(慧照)가 이 산에 거주하여 얻은 이름이다. 혜산(惠山), 구룡산(九龍山), 관룡산(冠龍山)이라고도 하며 천하 제2천(天下第二泉)이 있다.

28. 혜산천(慧山泉, 惠山泉). 강소성 무석현 혜산 제일봉 백석오(白石塢) 아래에 있다. 상, 중, 하 3지(池)가 있는데 중지는 모양이 네모지며 물맛이 떫고 상지는 모양이 둥글며 물맛이 달다. 당나라 다성(茶聖) 육우(陸羽)가 천하 제2천이라 하고 원나라 명필 송설(松雪) 조맹부(趙孟頫)가 천하 제2천(天下第二泉)이라 써 놓았다. 상지와 중지 위에는 정자가 덮여 있다.

29. 양호(陽湖). 강소성 무진현(武進縣) 동쪽 50리에 있다. 양호현(陽湖縣)은 본래 무진현 땅. 청 대에 나뉘었다. 현 내에 양호가 있다. 강소성 상주부(常州府) 관할이다.

30. 무이산(武夷山). 복건성 숭안현(崇安縣) 남쪽 30리에 있다. 무이산(武彛山)이라고도 한다. 선하(仙霞)산맥의 정점(頂點). 예전에 신인(神人) 무이군(武夷君)이 이곳에서 살았다 하여 얻은 이름. 120리에 뻗쳐 있고 36봉(峯), 37암(巖), 구곡(九曲)을 품고 있다.

31. 백운동(白雲洞). 무이산에 있는 계곡 이름

32. 백옥섬(白玉蟾). 복건성 민청(閩淸)인. 본명은 갈장경(葛長庚). 집이 경주(瓊州) 무이산(武夷山)에 있었다. 어려서 가출하여 뇌주(雷州)에 이르러 백씨(白氏)를 잇고 백옥섬으로 개명. 자는 이열(以閱), 상보(象甫), 호는 해남(海南), 경산도인(瓊山道人), 무이산인(武夷山人), 자청진인(紫淸眞人), 운외자(雲外子) 등.

　　10세에 도교에 입문, 자청명도진인(紫淸明道眞人)에 봉해졌다. 글씨를 잘 써서 전서와 예서, 초서에 능했고 그림도 잘 그려 매죽(梅竹)과 자화상 및 불화에 능했다. 그러나 함부로 그리지 않았으며 붓질 몇 번으로 간략하게 그렸다. 『경관집(瓊琯集)』, 『백진인문집(白眞人文集)』 등의 저서가 있다.

33. 천유관(天遊觀). 복건성 숭안현 무이산 천유봉(天遊峯) 정상에 있는 도교 사원.

34. 공자가 말하기를 "후생(後生)이 두려울 수 있으니 올 사람이 지금보다 못할지를 어찌 알겠는가.(子曰, 後生可畏, 焉知來者之, 不如今也.)"에서 인용한 말.

35. 황암(黃巖). 강서성 성자현(星子縣) 서북쪽에 있는 여산(廬山) 99봉 중 하나.

36. 개선사(開先寺). 강서성 성자현(星子縣) 서쪽 15리 여산(廬山) 남쪽 기슭에 있다. 본래 남당(南唐) 이중주(李中主)의 서당(書堂)이었는데 뒤에 절로 삼았다. 청 성조(聖祖)가 수봉사(秀峯寺)로 개명하였다. 절 서쪽에 동서 2폭(瀑)이 있다.

37. 서현사(棲賢寺). 강서성 성자현 오로봉(五老峯) 아래에 있다. 남제(南齊) 참군(參軍) 장희지(張希之)가 세

웠다. 당나라 시인 이발(李渤)이 이곳에서 독서했다. 청 강희 60년(1721)에 중수했다. 여산 5대 총림(叢林) 중 하나.

38. 여산(廬山). 강서성 성자현 서북쪽과 구강현(九江縣) 남쪽에 있다. 옛 이름은 남장산(南障山)이었다. 주(周)나라 정왕(定王) 때 광속(匡俗)이란 은사(隱士)가 이곳에 은거했는데 정왕이 불렀으나 나오지 않고 사자를 보내 찾게 했으나 빈집(空廬)만 남아 있었다 하여 여산(廬山) 또는 광산(匡山)이라 부르게 되었다 한다. 합쳐서 광려산(匡廬山)이라고도 한다. 산내에 수많은 명승지가 있다.

39. 칠원(漆園)은 장자(莊子)가 몽(蒙) 땅에서 옻밭을 관리하는 벼슬인 칠원리(漆園吏)를 했으므로 장자를 가리키는 말. 호접몽(蝴蝶夢) 즉 나비 꿈은 『장자(莊子)』 「제물론(齊物論)」에서 나온 말. 장자가 꿈속에서 나비가 되어 노닐고 나서 꿈을 깨고 나자 자신이 나비인지 나비가 자신인지 모르겠다고 한 데서 유래했다.

40. 나부산(羅浮山). 광동성 전백현(電白縣) 서북쪽 1백 리에 있다. 흰 돌이 삐죽삐죽 솟아나 있는데 전해오기를 신선 황초평(黃初平)이 양을 치다가 신선이 되어 양들이 모두 흰 돌로 변했다 한다.

41. 오색견(五色繭). 오색 고치로 『광동신어(廣東新語)』 「충어(蟲語)」에 나오는 얘기다. 나부산 호접동(蝴蝶洞)에 큰 나비가 사는데 그 나비가 계란보다 약간 작은 알을 낳고 거기서 20여 센티미터가 되는 대형 고치가 만들어지는데 무늬가 각각 달라서 오색견이라 한다는 것이다. 신선나비의 종자이다.

42. 태상시(太常寺). 관청 이름. 능묘(陵廟), 제사(祭祀), 예악(禮樂), 의제(儀制), 천문(天文), 술수(術數), 의관(衣冠) 등을 관장한다. 북제(北齊) 시대부터 이런 이름으로 불리었다.

43. 월수산(粤秀山). 월수산(越秀山), 또는 월왕산(越王山), 관음산(觀音山)으로도 불린다. 광동성 치소인 광주(廣州) 북쪽에 있다. 산마루에 관음각(觀音閣)이 있고 동쪽에 진해루(鎭海樓)와 홍면사(紅棉寺)가 있으며 남쪽에는 문란각(文瀾閣), 응원궁(應元宮), 용왕묘(龍王廟), 정선사(鄭仙祠)가 있다.

44. 정업호(淨業湖). 북경 덕승문(德勝門) 서쪽에 있다. 원 이름은 적수담(積水潭)인데 북쪽 기슭에 정업사(淨業寺)가 있어 지금은 정업호라 부른다. 주민들은 조세를 내려고 마름과 연을 기른다.

45. 법식선(法式善, 1753~1813). 청 몽고 정홍기(正紅旗)인. 성은 오요(伍堯)씨. 원명은 운창(運昌), 자 개문(開文), 호 시범(時帆), 오문(梧門). 건륭 45년(1780) 진사. 벼슬은 좨주(祭酒). 글씨는 송설(松雪) 조맹부(趙孟頫, 1254~1322)를 본받고 그림은 산수에 능했는데 나빙(羅聘, 1733~1799)의 필의가 있었다. 〈시감도(詩龕圖)〉가 있는데 권미(卷尾)에 「시감도기(詩龕圖記)」를 스스로 지어 행서와 해서로 직접 썼다. 장문도(張問陶, 1764~1814) 등이 발문(跋文)을 지었다. 『소존당고(素存堂稿)』, 『괴청필기(槐廳筆記)』, 『송원명청서화가연표(宋元明淸書畫家年表)』 등의 저서가 있다.

46. 육유(陸游, 1125~1210). 93쪽, 주 24 참조.

47. 동수(桐水). 중국 절강성 동려현(桐廬縣)에 있는 부춘산(富春山) 기슭을 흐르는 물. 동계(桐溪) 혹은 동강

(桐江)이라고도 한다.

48. 매감(梅龕). 매화 숲 속에 있는 독서당을 일컫는다. 일명 매화서옥(梅花書屋).

49. 부춘산(富春山). 절강성 동려현(桐廬縣) 서쪽에 있다. 후한의 명사 자릉(子陵) 엄광(嚴光, 서기전 37~서기 43)이 광무제(光武帝)의 초빙을 거절하고 이곳에서 밭 갈며 은거했다. 그래서 엄릉산(嚴陵山)이라고도 한다. 산 아래로 동양강(東陽江)이 흘러 엄릉탄(嚴陵灘), 칠리탄(七里灘) 등 물 좋은 곳이 많으니 농사지으며 은거하기에 적당하다.

그래서 뒷날 원 말(元末) 4대가의 한 사람으로 산수화를 잘 그렸던 대치(大癡) 황공망(黃公望, 1269~1354)도 이곳에 은거하며 〈부춘산도(富春山圖)〉를 그려 남겼다. 청나라 때 옹방강(翁方綱)의 제자로 시서화에 능하고 금석(金石) 고문(古文)에 정통했던 난설(蘭雪) 오숭량(吳嵩梁, 1766~1834)도 이곳에 매화나무를 심고 은거하려는 뜻을 가지고 있었다.

50. 신재식(申在植, 1770~1843)의 호. 평산(平山)인. 자는 중립(仲立), 호는 취미(翠微). 사복시(司僕寺) 첨정(僉正) 신광온(申光蘊, 1735~1785)의 둘째 아들. 1805년 문과 급제. 1818년 대사간(大司諫), 강원감사, 이조참의를 지내고 1826년 동지부사(冬至副使)로 청나라에 다녀왔다. 1827년 이조참판, 1831년 부제학(副提學), 개성유수, 공조판서를 역임했다.

1835년(헌종 1년) 대제학(大提學)이 되고 1836년 10월 16일에 동지 정사로 다시 청나라로 떠난다. 이 송별시첩은 이때 이루어진 것으로 글씨는 당시 성균관 대사성과 병조참판 자리를 차례로 사직하고 잠시 쉬고 있던 추사가 모두 대필했다. 추사 51세 때였다. 사행(使行)을 마치고 와서는 대사헌, 이조판서, 실록청총재관(實錄廳總裁官) 등 중임을 계속 맡았다. 뒷날 추사를 죽음으로 몰아갔던 우의정 김홍근(金弘根, 1788~1842)의 외숙이다. 저서는 『취미집(翠微集)』 약간 권이 있다. 시호는 문청(文淸)이다.

51. 문한(文翰)을 맡은 기관의 우두머리 즉 대제학의 별칭.

52. 이헌위(李憲瑋, 1791~1843). 전주(全州)인. 밀성군(密城君)파. 자는 치보(稚寶), 호는 계국(階菊). 노론(老論) 4대신 중 하나인 한포재(寒圃齋) 이건명(李健命, 1663~1722)의 현손. 돈령도정(敦寧都正) 이장소(李章紹, 1754~1818)의 둘째 아들. 셋째 숙부 이영기(李英紀, 1764~1784)의 뒤를 이었다. 영안(永安)부원군 김조순(金祖淳, 1765~1832)의 생질로 순원(純元)왕후의 내종 사촌 아우였다.

1817년 진사로 문과에 급제. 대교, 검열, 설서 등을 거쳐 성균관 대사성에 이르고 1832년 강원감사에 임명. 1834년 지돈녕부사를 거쳐 1836년(헌종 2년) 7월 22일에 홍문관 부제학이 되었다. 이 전별시를 지을 때는 도승지를 사임한 직후였다. 이후 이조참판, 형조판서를 거쳐 한성판윤, 병조판서, 대사헌 등을 역임한다. 시호는 익헌(翼憲)이다.

53. 조선왕조에서는 대제학(大提學)이 바뀔 때마다 전임 대제학이 후임 대제학에게 벼루를 전해주었는데

이를 전심연(傳心硯)이라 했다.

54. 오(吳)나라 계찰(季札)이 정(鄭)나라 자산(子産)에게 호대(縞帶, 흰 띠)를 주자 자산은 계찰에게 모시옷(紵衣)을 주었다.(『좌씨전(左氏傳)』29) 이 고사로 말미암아 호저(縞紵)는 뜻 맞는 친구 간에 서로 선물을 주고받는다는 의미거나 서로 뜻이 맞는 친구라는 의미로 쓰인다.

55. 태잠(苔岑). 뜻을 같이하는 친구 또는 동류(同類)를 일컫는다. "사람은 또한 말이 있고 소나무와 대나무는 수풀이 있다. 네 냄새와 맛에 이르러서는 이끼는 다르나 산이 같구나.(人亦有言, 松竹有林. 及爾臭味, 異苔同岑. 郭璞, 贈溫嶠詩)."에서 연유한 말.

56. 노(魯)나라 제생(諸生). 공자(孔子)의 학통을 이어 유교(儒敎)를 배우는 학생.

57. 조인영(趙寅永, 1782~1850). 풍양(豐壤)인. 자는 희경(羲卿), 호는 운석(雲石). 이조판서 조진관(趙鎭寬, 1739~1808)의 둘째 아들이고, 익종(翼宗)의 장인 풍은부원군(豐恩府院君) 조만영(趙萬永, 1776~1846)의 아우. 순조 19년(1819)에 문과 장원, 벼슬은 대제학(大提學)을 거쳐 영의정에 이르렀다. 풍양 조씨 세도의 중심인물로 그 형 조만영과 함께 일시 세도를 누렸지만 결국 안동 김씨 세도에 눌려 실세하고 말았다.

추사 김정희와는 과거에 같이 급제한 동방(同榜) 친구이며 뜻을 같이하는 동지로서 평생 우정을 변치 않았다. 추사가 죽음으로 몰리는 것도 조인영과 밀착된 탓이었는데 그렇기 때문에 조인영은 적극적으로 나서서 추사의 목숨을 구해내었다. 경학(經學)과 사학(史學) 및 시문(詩文)에 뛰어나서 일세의 종장(宗匠)으로 추앙받았다.

추사의 영향으로 금석학(金石學) 연구에도 뜻을 두어 1816년 사신 행차를 쫓아 연경(燕京)에 갔다가 금석학자인 연정(燕庭) 유희해(劉喜海)와 친교를 맺고 돌아온다. 이후 조인영은 우리나라 금석 탁본 97통을 모아 『해동금석고(海東金石攷)』란 책을 편찬하는데 건립 연대와 지은 사람, 쓴 사람, 있는 곳 등을 밝힌 것이었다. 조인영은 이를 유희해에게 보내고 유희해는 이를 토대로 해서 『해동금석원(海東金石苑)』을 편찬해낸다. 추사와 함께 〈북한산진흥왕순수비〉를 심정(審定)하기도 했다. 『운석유고(雲石遺稿)』 20권 10책을 남겼다.

58. 홍치규(洪稚圭, 1777~1840). 남양(南陽)인. 자 공헌(公憲), 호 이타(梨坨). 영의정 홍치중(洪致中, 1667~1732)의 5대손. 영의정 유척기(俞拓基, 1691~1767)의 외현손. 금성위(錦城尉) 박명원(朴明源, 1725~1790)의 증손서로 노론 중추 가문 출신이다. 순조 3년(1803) 계해 증광시에 생원 2등 18위로 합격하고 순조 27년(1827) 정해 증광시 문과에 갑과 3위로 급제했다. 1832년에 성균관 대사성이 되고 이조참의를 거쳐 1834년에 대사간이 되었고 헌종 1년(1835)에 예방승지를 거쳐 1837년 강원도 관찰사에 이르렀다. 이조참판에 그쳤다. 풍은(豐恩)부원군 조만영(趙萬永, 1776~1846)의 외5촌 조카이기도 하다.

59. 신재식은 1826년에 동지부사로 연행하고 10년 만인 1836년에는 동지 정사로 다시 연행했다.

60. "취미가 산장(山莊)이 있는데 상한(桑閑)으로 그 정자를 편액(扁額)했다.(翠微有山莊, 以桑閑扁其亭.)"라고 주를 붙이고 있다.

61. 조만영(趙萬永, 1776~1846). 풍양(豊壤)인. 자 윤경(胤卿), 호 석애(石厓). 이조판서 조엄(趙曮, 1719~1777) 의 장손. 이조판서 조진관(趙鎭寬, 1739~1808)의 장자. 1813년 증광문과 을과로 급제. 검열(檢閱)이 된 뒤 지평(持平), 정언(正言), 겸문학(兼文學) 등을 거쳐 1816년 전라도 암행어사로 나갔다. 1819년 8월 11일 장 녀가 왕세자빈으로 간택되자 풍은(豊恩)부원군에 봉해졌다. 1820년 이조참의가 되고 1821년에 금위대장 이 된 다음 이조·호조·예조판서를 거쳐 한성판윤, 판의금부사에 이르고 1845년에는 궤장(几杖)을 하사 받았다. 풍양 조씨 세도(勢道)의 중심인물이다. 글씨를 잘 썼다. 영의정에 추증, 시호는 충경(忠敬)이다.

62. 황금대(黃金臺). 연(燕)나라 소왕(昭王)이 연경(燕京) 동남쪽에 대(臺)를 쌓고 천하의 어진 선비들을 초빙 했던 곳.

63. 백운루(白雲樓). 어진 선비를 초빙하여 거처하게 했던 집 이름인 듯하다.

64. 신재식(申在植). 주 50 참조

65. 음빙행(飲氷行). 얼음물 마시는 행차라는 의미니 동짓날에 하례하기 위해 떠나는 동지사행(冬至使行)을 일컫는 말이다.

66. 금대(金臺). 천자(天子)가 거처하는 곳을 이르는 말이니, 연경(燕京)을 일컫는다.

67. "황산이 어린 날에 취미와 더불어 북악산 기슭 아래서 독서했다.(黃山少日, 與翠微, 讀書嶽麓下.)"라는 소 주(小注)가 붙어 있다.

68. 김유근(金逌根, 1785~1840). 90쪽, 주 12 참조.

69. 장송료(張松寥). 장제량(張際亮, 1799~1843). 청 복건 건녕(建寧)인. 자 형보(亨甫), 호 송료산인(松寥山人). 시를 잘했다. 아편전쟁 당시 애국심을 고취하는 시를 많이 지었다. 위원(魏源), 공자진(龔自珍), 탕붕(湯 鵬)과 함께 '도광사자(道光四子)'로 불리었다. 평생 지은 시가 1만여 수라고 하며, 저서로는 『장형보전집 (張亨甫全集)』 6권, 『사백자당집(思伯子堂集)』, 『금대잔몰기(金台殘沮記)』 3권, 『남포추파록(南浦秋波錄)』 3권 등이 있다.

70. 왕희손(汪喜孫, 1786~1848). 청 강도인(江都人). 이름을 희순(喜荀)이라고도 한다. 자는 맹자(孟慈). 청 건 륭(乾隆, 1736~1795) 공생(貢生)으로 고증학의 대가인 왕중(汪仲, 1744~1794)의 아들. 왕중은 절강 문란 각(文瀾閣)에서 『사고전서(四庫全書)』를 교정했고, 『광릉통전(廣陵通典)』, 『주관징문(周官徵文)』, 『좌씨춘 추석의(左氏春秋釋疑)』, 『술학내외편(述學內外篇)』 등의 저술이 있다.

　　왕희손도 부친을 따라 많은 책을 읽었고 문자학(文字學), 성음학(聲音學), 훈고학(訓詁學)에 정통했다. 추사와 연경에서 만난 이래 평생지기가 되어 서신으로 여러 분야의 학문을 왕복 토론했다. 추사가 53

세 때 권돈인의 이름을 빌려 왕희손에게 보낸 긴 편지를 왕희손은 『해외묵연(海外墨緣)』이란 책으로 꾸미며 청나라 학계에 널리 소개했다.

71. 권돈인(權敦仁, 1783~1859). 23쪽, 주 1 참조.

72. "희곡이 연경으로 갈 때 취미가 송경에 유수로 살면서 이를 전송했다.(希谷赴燕時, 翠微居留松京, 餞之.)"라는 소주(小注)가 붙어 있다.

73. 초구(貂裘). 담비 가죽으로 만든 방한복.

74. 이지연(李止淵, 1777~1841). 전주(全州)인. 광평(廣平)대군파. 자 경진(景進), 호 희곡(希谷). 영의정 이유(李濡, 1645~1721)의 현손. 감사 이명중(李明中, 1712~1789)의 손자. 공조참의 이의열(李義悅, 1755~1825)의 장자. 예조판서 홍억(洪檍, 1722~1809)의 외손자. 홍치규(洪稚圭, 1777~1840)의 동갑 외사촌 아우. 1805년에 진사 입격하고 같은 해 증광문과에 급제한 다음, 다음 해(1806) 문과중시(重試)에도 을과로 급제했다.

1808년에 병조좌랑이 되고 1809년 예조참의를 거쳐 1823년에는 경상감사로 나가고 1827년 7월 16일에는 이조참판에 이르고 10월 4일에 예조참판으로 옮겼다가 10월 20일에는 공조판서에 올랐다. 이런 초고속 승진은 그의 차남 이인설(李寅卨, 1813~1882)이 풍은부원군 조만영(趙萬永, 1776~1846)의 차녀 풍양 조씨(1811~1839)에게 장가들어, 대리청정하는 효명세자의 손아래 동서가 되었기 때문이었다.

1828년 4월 1일에는 형조판서로 옮기고 5월 25일에 광주(廣州)유수로 나갔다가 1829년 8월 24일에는 다시 형조판서가 되고 1830년 5월 6일 효명세자가 갑자기 돌아가자 9월 18일 나주목사로 좌천되나 1831년 1월 22일 한성부윤으로 올라와서 4월 10일에 형조판서로 복귀한다. 1832년 7월 3일에는 이조판서가 되고 1834년 10월 27일에 호조판서로 옮긴다.

1834년 11월 13일 순조가 돌아가고 조만영의 외손자인 헌종(憲宗, 1827~1849)이 즉위하고 나자 1836년 5월 1일에 다시 형조판서가 되고 1837년 8월 8일에 판의금부사를 거쳐 10월 10일에 우의정에 오른다. 1839년 10월 21일 우의정을 사임할 때까지 3년을 영의정과 좌의정이 사임한 상태에서 독상(獨相)으로 정권을 천단, 이 시기 천주교 박해를 주도하여 1839년 8월 14일에는 프랑스신부 앙베르, 모방, 샤스탕을 효수형에 처하기도 했다.

그러나 안동 김씨 세력의 대반격으로 추사 김정희가 겨우 죽음을 모면하고 1840년 9월 4일 제주도로 유배를 떠나자 칼날은 다시 이지연에게 겨눠지게 되었다. 9월 27일 대사간 이재학(李在鶴)과 대사헌 이희준(李羲準)이 상소하여 판중추부사 이지연과 그 아우 이조판서 이기연(李紀淵, 1783~1858)의 간흉탐도(奸凶貪饕)죄를 논하고 처벌을 청한다. 그래서 10월 14일 이지연은 함경도 명천부(明川府)에 위리안치되고 이기연은 전라도 강진현 고금도에 위리안치된다. 아직 수렴청정하고 있던 대왕대비 순원(純元)왕

후 안동 김씨의 명령이었다. 다음 해인 1841년 8월 17일에 명천 유배지에서 돌아갔다. 1849년 3월 6일에 헌종은 안동 김씨 세력의 격렬한 반발에도 불구하고 사면복권시켰다. 용모가 빼어나고 마음이 곧으며 신의가 있고 뜻이 깊으며 생각이 원대하다는 평가를 받았다. 『희곡유고(希谷遺稿)』라는 문집이 있다.

75. 봉래산(蓬萊山). 발해(渤海) 중에 있다는 삼신산(三神山) 중의 하나. 신선이 살고 불사약이 있었다 한다. 『사기(史記)』 봉선서(封禪書)에 이런 기록이 있다. "봉래(蓬萊), 방장(方丈), 영주(瀛洲), 이 삼신산이라는 것은 발해 중에 있으니 대체로 일찍이 이르렀던 사람이 있었는데 여러 신선과 불사약이 있었다 한다. 그곳의 물건이나 짐승들은 모두 흰색이고 황금과 백은으로 궁궐을 지었다.(蓬萊方丈瀛洲, 此三神山者, 在渤海中, 蓋嘗有至者, 諸仙人及不死藥在焉. 其物禽獸盡白, 而黃金白銀, 爲宮闕.)"

76. 부상(扶桑). 동해 중에 있는 큰 나무로 해가 나오는 곳이라 한다.〔『산해경(山海經)』, 『초사(楚辭)』, 『회남자(淮南子)』 등 참조〕

77. "황산이 청음(淸陰) 선생의 후예인 까닭에 일컬었다.(黃山是淸陰先生之裔故云.)"라는 소주가 붙어 있다. 황산은 청음 김상헌(金尙憲, 1570~1652)의 8대손이고, 청음의 창수시(唱酬詩)가 『황화집(皇華集)』에 실려 있다.

78. 장심(張深). 청나라 화가. 단도〔丹徒, 강소성 진강(鎭江)〕 사람. 자는 숙연(淑淵), 호는 다농(茶農) 또는 낭객(浪客), 회작학인(悔昨學人)이다. 화가인 음(崟)의 아들. 가경(嘉慶) 15년(1810) 해원(解元). 광동성 신녕현(新寧縣) 지현(知縣)을 지냄. 집안 내력으로 그림을 익혀 화훼(花卉)와 산수를 모두 잘했다. 순조 22년(1822) 추사 생부 김노경이 동지 정사로 갈 때, 추사 둘째의 아우 김명희가 자제군관으로 수행해 가서 장다농과 친교를 맺고 돌아와 추사 일문과 서신 및 서화 교환을 그치지 않았다. 순조 27년(1827) 정해 중동(11월)에 그린 〈부춘산도권(富春山圖卷)〉도 산천에게 그려 보낸 것이다.

79. 유백린(劉柏隣). 유식(劉栻)의 자(字). 청나라 서화가이자 전각가(篆刻家)이다. 주위필(朱爲弼, 1770~1840)의 문인이다. 유식은 추사 집안과 인연이 깊었던 듯 추사에게는 1829년 〈국화도(菊花圖)〉를 선물했으며, 김명희에게는 고대 중국 인장(印章) 모음집인 『선집한인진적(選集漢印眞蹟)』을 보내기도 했다.

80. 곽상선(郭尙先, 1785~1832). 청나라 서화가. 복건성 포전(莆田) 사람. 자 원문(元聞). 호 난석(蘭石). 가경 14년(1809) 진사, 벼슬은 대리시경(大理寺卿)에 이르다. 서화 감별에 정통하고 글씨는 구양순체를 잘 썼다. 임모에 능해서 진적과 구별할 수 없을 정도였다. 조선과 일본에서 글씨를 다투어 구입해 갔다. 겸해서 난죽(蘭竹)도 잘 쳤다.

81. 왕균(王筠, 1784~1854). 청 산동 안구〔安丘, 시금의 유방(濰坊)시 소속 안구(安丘)시〕인. 자는 관산(貫山), 호는 녹우(菉友). 문학가이며 언어학자. 1821년 과거에 합격하여 1844년 산서성 향녕현(鄕寧縣) 지현(知縣) 등을 지냈는데 청렴하고 성실한 정사로 이름났다. 어려서부터 학문을 좋아하여 소전(小篆)과 대전(大篆)

을 연구하고 경사(經史)를 두루 탐구하였는데, 일생 동안 특히 설문(說文)을 깊이 연구하여 명저로 꼽히는 『설문석례(說文釋例)』와 『설문구두(說文句讀)』를 포함한 50여 종의 많은 저서를 남겼다. 유희해(劉喜海), 섭지선(葉志詵), 하소기(何紹基) 등과 친교를 가졌고, 조선의 사신 김선신(金善臣), 신재식(申在植) 등과도 교유하였다.

82. 조강(曹江, 1781~?). 청나라 학자. 시서에 능했다. 상해(上海) 사람. 자는 옥수(玉水), 호는 석계(石溪). 섬서도(陝西道) 어사(御史) 검정(劍亭) 조석보(曹錫寶) 아들. 용모가 심히 아름답고 손님을 좋아하는 성격을 타고났었다. 당채강(唐彩江) 성(晟)에게 배우고 벼슬이 대리평사(大理評事)에 이르렀다. 추사가 순조 9년(1809) 겨울에 연경에 갔을 때 추사를 연경 사우들에게 처음 소개한 사람이다. 이후 추사와는 평생 학연을 맺어갔다.

83. 「원교필결(員嶠筆訣)」. 원교(員嶠) 이광사(李匡師, 1705~1777)가 저술한 5천여 언(五千餘言)의 서예 강의록(書藝講義錄)으로 「원교서결(員嶠書訣)」이라고도 한다. 『원교집선(員嶠集選, 필사본(筆寫本))』 권10에 수록되어 있고, 단행(單行) 필사본(筆寫本)으로도 유행했다. 후편(後篇) 1만여 언(萬餘言)은 막내아들 이영익(李令翊, 1740~1780)으로 하여금 대술(代述)케 하고 수정한 것이다.

84. 이암(李嵓, 1297~1364). 고려 고성인(固城人). 초명은 군해(君侅). 초자(初字)는 익지(翼之), 자는 고운(古雲), 호는 행촌(杏村). 판밀직사사(判密直司事) 이존비(李尊庇)의 손자. 충선왕 5년(1313) 17세 문과 급제. 벼슬은 좌정승(左政丞)에 이르고 철성군(鐵城君)에 피봉되다. 충선왕(忠宣王)이 만권당(萬卷堂)에서 조맹부(趙孟頫)와 교유(交遊)하여 그의 수적(手蹟)이 많이 우리나라에 들어오게 되었는데 그의 필법 정신(筆法精神)을 온전히 이어받은 이는 이행촌(李杏村)뿐이라 한다.

행촌은 만권당에 초빙된 송설에게 학문과 예술을 직접 배웠으니 송설체(松雪體)를 최초로 전수받아 우리나라에 정착시킨 장본인이라 할 수 있다. 진(眞)·행(行)·초(草)를 다 잘하였고 시품(詩品) 역시 간고(簡古)하였다. 〈청평산 문수원장경비(淸平山文殊院藏經碑)〉가 대표작이다. 그의 필적(筆蹟)은 《관란정첩(觀瀾亭帖)》에 수각(收刻)되어 있다. 시호는 문정(文貞).

85. 공부(孔俯, ?~1416). 고려 창원인(昌原人). 자는 백공(伯恭), 호는 어촌(漁村). 창원백(昌原伯) 소(紹)의 손자. 우왕(禑王) 2년(1376) 등제(登第). 벼슬은 조선에 들어와 한성윤(漢城尹)을 지내다. 예서와 해서를 잘 썼다. 양주(楊州) 회암사(檜岩寺) 〈무학대사비(無學大師碑)〉, 한산(韓山) 〈한산군이색묘비(韓山君李穡墓碑)〉를 썼다.

86. 강희안(姜希顔, 1418~1465). 조선 진주인(晉州人). 자는 경우(景愚), 호는 인재(仁齋). 지돈녕부사 완역재(玩易齋) 석덕(碩德)의 아들. 안평대군 이종사촌. 세종(世宗) 23년(1441) 문과(文科). 벼슬은 직제학(直提學)·인수부윤(仁壽府尹)을 지내다. 시문·서화에 모두 뛰어나니 시(詩)·서(書)·화(畵) 삼절(三絶)로

일컬어졌다.

　　글씨는 왕희지(王羲之)와 조송설(趙松雪)을 모두 배워 전(篆)·예(隸)·진(眞)·초(草)를 다 잘 썼으며 그림은 유송년(劉松年)과 곽희(郭熙)의 법을 체득하여 산수·인물에 모두 능하였으나 서화(書畵)는 천기(賤技)라 하여 즐겨 남기지 않아서 수적(手蹟)이 매우 드물다. 필적으로는 연천(漣川)〈강지돈녕석덕묘표(姜知敦寧碩德墓表)〉와〈윤공간공형묘비(尹恭簡公炯墓碑)〉가 있다.

87. 성달생(成達生. 1376~1444). 조선 창녕인(昌寧人). 자는 효백(孝伯). 태종(太宗) 2년(1402)에 실시된 조선 최초 무과(武科) 장원. 벼슬은 판중추원사(判中樞院事)에 이르다. 성삼문(成三問)의 조부. 무반이었으나 송설체(松雪體)의 명인(名人)이었다. 『법화경(法華經)』을 사경(寫經)했다.

88. 〈필진도(筆陣圖)〉. 진(晋) 위부인(衛夫人) 작. 필법(筆法)을 해설한 것인데 왕희지(王羲之)가 「필진도」 후에 제(題)를 붙여 진법(陣法)에 비유했다. 손과정(孫過庭)의 『서보(書譜)』에서는 이를 왕희지의 위작(僞作)이 아닌가 의심하고 있다.

89. 무숙(武叔). 춘추(春秋) 노(魯)의 대부(大夫) 숙손주구(叔孫州仇)의 별명. 시호가 무(武)이므로 무숙(武叔)이라 한다. 공자(孔子)를 두 번에 걸쳐 헐뜯었으나 공자의 제자인 자공(子貢)이 그 그릇됨을 밝혔다.

90. 파순(波旬. pāpiyas). 파비야(波卑夜)·파비연(波卑掾)·파비(播裨) 등으로 음역(音譯). 살자(殺者)·악자(惡子)의 뜻. 욕계(欲界) 제6천(第六天)의 왕인 마왕(魔王)의 이름. 악심(惡心)으로 수도인(修道人)을 방해하여 혜명(慧命)을 끊는 것을 업(業)으로 한다. 석가여래(釋迦如來)의 성도(成道) 시에도 이를 방해하려다가 도리어 항복했다.

91. 〈악의론(樂毅論)〉. 위(魏) 하후현(夏候玄) 작. 진(晋) 왕희지(王羲之) 서(書)의 소해(小楷) 법첩(法帖). 저수량(褚遂良)은 『우군서목(右軍書目)』에서 정서(正書) 제일로 치다. 양 대(梁代)에 모각(模刻)되어 세상에서 보배로 여기었다. 당 대(唐代)에 진적(眞蹟)이 내부(內府)에 수장(收藏)되어 있었다는 설도 있고, 원래 지백(紙帛)에 쓴 것이 아니라 돌에 왕희지가 친서(親書)한 것인데 원석(原石)은 당 태종(唐太宗)이 아끼어 소릉(昭陵)에 배장(陪葬)한 것을 후에 온도(溫韜)가 도굴(盜掘)하여 송(宋)의 학사(學士) 고신(高紳)의 집안에 전해 내려왔다고도 한다.

　　현존 최고본(最古本)은 양무본(梁撫本)을 번각(翻刻)한 〈원우비각본(元祐秘閣本)〉이고, 이의 중각본(重刻本)인 〈월주학사본(越州學舍本)〉이 있고, 이의 재각본(再刻本)으로 〈남송재번본(南宋再翻本)〉, 〈박고당첩(博古堂帖)〉의 재번(再翻)인 〈정운관본(停雲館本)〉, 명나라 오정(吳廷)이 소장한 〈견소본(絹素本)〉을 모각(模刻)한 〈여칭재본(餘淸齋本)〉 등이 있다.

92. 『황정경(黃庭經)』. 도가(道家)에서 사용하는 경전(經典)으로 4종이 있다. 위부인(衛夫人)이 전했다는 『황제내경경(黃帝內景經)』, 왕희지(王羲之)가 써서 산음도사(山陰道士)에게 주고 거위를 바꿔 가졌다는 『황

제외경경(黃帝外景經)』 1권, 『황정둔갑연신경(黃庭遁甲緣身經)』, 『황정옥축경(黃庭玉軸經)』이 그것인데, 이를 모두 『황정경』으로 통칭한다.

이곳에서 말하는 『황정경』은 왕희지가 썼다는 『황제외경경』이다. 저수량(褚遂良)의 『우군서목(右軍書目)』에서는 제2의 진적(眞蹟)으로 들어 산음도사에게 왕희지가 써준 것이라고 주를 붙이고 있다. 그러나 태종(太宗)의 「왕희지전(王羲之傳)」이나 『진서(晉書)』 「왕희지전」에 모두 거위와 바꾼 것은 『도덕경(道德經)』이라 하여 이 경(經)을 왕희지가 썼느냐에 대해서는 제설(諸說)이 분분하다. 대체로 우군(右軍)의 글씨가 아닌 것으로 정론(正論)을 삼는다. 각본(刻本)으로는 〈순희비각본(淳熙秘閣本)〉, 〈여청재본(餘淸齋本)〉, 〈정운관본(停雲館本)〉, 〈울강재본(鬱岡齋本)〉, 〈묵지당본(墨池堂本)〉 등이 있다.

93. 『유교경(遺敎經)』. 1권 『불수반열반약설교계경(佛垂般涅槃略說敎誡經)』의 약칭. 후진(後秦) 구마라집(鳩摩羅什) 역. 석가세존(釋迦世尊)이 열반에 들기 직전에 최후로 여러 제자들에게 내린 경계(警戒)로 승단(僧團)의 규범이 되는 경전. 저수량의 『우군서목(右軍書目)』에서도 보이지 않는 것으로, 왕희지의 글씨라고 전해질 뿐인데, 구양수(歐陽脩)는 일찍이 『집고록(集古錄)』에서 이것이 당나라 경생(經生)의 손으로 된 것이라고 지적하였다.

94. 〈동방찬(東方贊)〉. 〈동방삭화찬(東方朔畵贊)〉의 약칭. 저수량의 『우군서목(右軍書目)』에 저록(著錄)되어 있으나 서호(徐浩)의 『고적기(古迹記)』 권2에서 위적(僞迹)이라고 지적했다. 당나라 시대에 내부(內府)에 있었다 한다. 그런데 왕경인(王敬仁)에 순장(殉葬)하였다는 위본(僞本)이 세상에 전해 내려오다 명나라 만력(萬曆) 연간 오정(吳廷)의 《여청재첩(餘淸齋帖)》에 수재(收載)된 화찬(畵贊)에는 "이것은 당나라 사람이 우군(右軍)의 글씨를 임모한 것이다. 미불(米芾)"이라 하여 미불(米芾)은 당대(唐代)의 위작임을 주장하였다. 〈정운관본(停雲館本)〉, 〈희홍당본(戱鴻堂本)〉은 모두 송탁(宋拓)을 중모(重摹)한 것이나 모두 청정(淸挺)하고, 〈광찬당각본(光贊堂刻本)〉은 결자본(缺字本)이나 고아(古雅)하며, 〈옥연당본(玉燃堂本)〉, 〈쾌설당본(快雪堂本)〉 등을 비롯하여 각자 미상본(刻者未詳本)이 많이 있다.

95. 〈조아비(曹娥碑)〉. 〈효녀조아비(孝女曹娥碑)〉의 약칭. 이 비는 『집고록(集古錄)』이나 『금석록(金石錄)』에 수록되지 않고 남송(南宋) 때 월주(越州) 석씨(石氏)의 《박고당첩(博古堂帖)》 및 《군옥당첩(群玉堂帖)》에 처음으로 각입(刻入)되었는데, 《박고당첩》에서는 진나라 사람〔晉賢〕의 글씨라 하였고, 《군옥당첩》은 무명인서(無名人書)라 하여, 왕희지의 글씨라고는 하지 않았다. 그래서 송인(宋人)의 위작설(僞作說)이 유력하다. 〈정운관(停雲館)〉, 〈연희당(燕喜堂)〉, 〈수찬헌(秀餐軒)〉 등의 제 본(諸本)은 모두 〈월주석씨본(越州石氏本)〉으로부터 나왔고 〈청균관본(淸筠館本)〉은 〈군옥당본(群玉堂本)〉의 재각(再刻)이라고 한다.

96. 《순화각첩(淳化閣帖)》. 송(宋) 태종(太宗) 순화(淳化) 3년(992)에 어부(御府) 소장의 역대 명적(名蹟)을 내어 비각(秘閣, 천자의 서고)에서 새기어 제왕(諸王)과 2부〔二府, 중서성(中書省)과 추밀원(樞密院)〕의 장관(長官)에

게 반사(頒賜)하니 이를《순화각첩》이라 한다. 각 첩(閣帖)의 효시(嚆矢)로서 많은 복각본(覆刻本)을 산출하였는데 그 대략을 보면 다음 도표와 같다.

순화각첩(淳化閣帖)	강본구첩(絳本舊帖)	신강본(新絳本)	
		동고본(東庫本)	북방별본(北方別本)
			무강구본(武岡舊本)
			복청본(福淸本)
			오진본(烏鎭本)
			팽주본(彭州本)
			자주전십권(資州前十卷)
			목본전십권(木本前十卷)
			우목본전십권(又木本前十卷)
		양자부전본(亮字不全本)	
	복청이씨본(福淸李氏本)		
	오진장씨본(烏鎭張氏本)		
	북방인성본(北方印成本)		
	순희수내사본(淳熙修內司本)		
	소흥감첩(紹興監帖)		
	임강희어당첩(臨江戱魚堂帖)		
	검강첩(黔江帖)		
	이임부첩(二壬府帖)		
	경력장사첩(慶曆長沙帖)		
	대관태청루첩(大觀太淸樓帖)	노릉소씨본(盧陵蘇氏本)	
		장사별본(長沙別本)	
		촉본(蜀本)	
		장사신각(長沙新刻)	
		삼산수본(三山水本)	
		비장가본(碑匠家木)	
		유승상사제본(劉丞相私第本)	
	정첩(鼎帖)〔무릉첩(武陵帖)〕		
	예양첩(澧陽帖)		

97. 〈곽비(郭碑)〉. 〈한고곽유도선생지비(漢故郭有道先生之碑)〉의 약칭. 혹은 〈곽태비(郭太碑)〉, 〈곽림종비(郭林宗碑)〉, 〈곽유도비(郭有道碑)〉라고도 한다. '한고곽유도선생지비(漢故郭有道先生之碑)'의 전액(篆額)이 있다. 후한(後漢) 영제(靈帝) 건녕(建寧) 2년(169)에 산서(山西) 분양(汾陽)에 세운 곽태〔郭泰, 자는 임종(林宗)〕의 묘비. 서자(書者)는 불분명하나 채옹(蔡邕)이 찬(撰)함으로써 그의 글씨가 아닌가 한다. 후한(後漢)에서 가장 원숙한 팔분서체(八分書體, 한예(漢隷))의 일종이다. 원석(原石)은 일찍이 망일되고 중각본(重刻本)만이 전해왔으나 근년에 그 잔비(殘碑)가 다시 출토되어 산동(山東) 제녕학원(濟寧學院) 내에 보관되어 있다. 비고(碑高) 8자 4치, 나비 3자 3치, 12항 40자.

98. 〈수선비(受禪碑)〉. 위(魏) 황초(黃初) 원년(元年, 220)에 위 왕 조비(曹丕)가 한(漢) 헌제(獻帝)로부터 선양(禪讓)을 받아 제위(帝位)에 오른 내용을 기록한 비(碑). 서자(書者)에 대해서는 고래로 제설(諸說)이 분분하여 양곡(梁鵠)이라고도 하고 종요(鍾繇)라고도 하며 혹은 양인(兩人) 합작이라고도 하고 또는 위기(衛覬)라고도 하는데 누구인지 알 수 없으나 같은 해에 조금 앞서 이루어진 〈공경장군상존호주(公卿將軍上尊號奏)〉와 동일한 사람의 글씨임은 틀림없다. 서체(書體)는 방정(方整, 네모 반듯하고 가지런함)하고 정취가 결핍되어 한예(漢隷)로부터 당예〔唐隷, 해서(楷書)〕로 변화되어가는 과도 현상을 보이므로 위예(魏隷)의 일체(一體)가 새로 전개되는 것을 느낄 수 있다. 원석이 하남(河南) 임영(臨潁)에 있다.

99. 〈공주비(孔宙碑)〉. 〈한태산도위공군지비(漢泰山都尉孔君之碑)〉의 약칭. 후한(後漢) 환제(桓帝) 연희(延喜) 7년(164) 공주〔孔宙, 103~163, 자는 수장(秀將), 공자 19세손, 공융(孔融)의 부(父)〕의 묘 앞에 세운 묘비(墓碑). 한비(漢碑) 중의 명품(名品)으로 그 팔분서체(八分書體)가 주미관활(遒美寬闊, 굳세고 아름답고 넉넉하고 활달함)한데 특히 파법(波法)의 묘(妙)는 입신(入神)의 경지에 이르니 지나치게 기교로 흘러서 고무(古茂, 예스럽고 무성함)의 풍을 경감시킨 흠이 있다.

비음(碑陰)의 제명(題名)은 양문(陽文)에 비하여 소탕(疎宕, 거칠고 호탕함)하고 고격(古格, 예스런 품격)이 있다. '한태산도위공군지비(漢泰山都尉孔君之碑)'의 전액(篆額)이 3항(行) 대자〔大字, 장4촌(長四寸)〕로 음각(陰刻)되어 있으며 원수방부(圓首方趺, 비석의 둥근 머리와 네모진 받침)에 훈천(暈穿, 이수 중앙에 있는 해무리 모양의 뚫림)이 있다. 높이 10자 1치, 나비 3자 3치 5푼, 두께 6치, 15항 28자. 청나라 건륭(乾隆) 연간(1736~1795)에 공자묘(孔子廟)로 이안(移安)했다.

100. 〈형방비(衡方碑)〉. 〈한고위위경형부군지비(漢故衛尉卿衡夫君之碑)〉의 별칭(別稱). 비는 산동성(山東省) 문산현(汶山縣)에 있고, 후한(後漢) 영제(靈帝) 건녕(建寧) 원년(168)에 세워졌다. 형방〔衡方, 103~168, 자는 흥조(興祖)〕의 묘비로 비액(碑額)과 비문(碑文)이 모두 팔분서(八分書)인데 서체(書體)가 강강풍유(剛强豊腴, 굳세고 살집 좋음)하여 고기(古氣)를 함축한 듯 위풍(威風)이 당당하다.

전한(前漢) 하평(河平, 서기전 28~서기전 25) 연간의 작이라는 〈맹효거비(孟孝踞碑)〉와 필의(筆意)가 상

통하여 〈화산묘비(華山廟碑)〉와 백중(伯仲)을 다툴 만하다. 고건풍유(古健豊腴, 예스럽고 튼튼하며 두텁게 살찜)는 북제인(北齊人)이 이로부터 본받은 듯하다. 원수(圓首)로 팔분비액(八分碑額)은 2항 10자이고 본문(本文)은 23항 36자이며, 비의 높이는 5자 6치, 나비는 3자 5치이다.

101. 조맹견(趙孟堅, 1199~1267). 남송(南宋) 말 해렴인(海鹽人). 송(宋) 종실(宗室). 자는 자고(子固), 호는 이재거사(彝齋居士). 보경(寶慶) 2년(1226) 진사. 벼슬이 한림학사(翰林學士)·승지(承旨)에 이르렀다. 남송이 망하자 수주(秀州)에 은거하다. 시와 서화를 모두 잘하였는데 특히 수묵(水墨) 백묘법(白描法)에 능하여 매란죽석(梅蘭竹石) 및 수선(水仙)을 잘 그렸다. 고서화(古書畵)의 감식과 수집에 뛰어나서 낙수난정(落水蘭亭)의 고사(故事)가 이루어질 정도이었다.

102. 〈원교필결(員嶠筆訣)〉. 주 83 참조.

103. 찬제(羼提)는 산스크리트어 ksānti의 소리 번역으로 인욕(忍辱)이란 의미다. 청 대 학자 어양산인(漁洋山人) 왕사진(王士禛, 1634~1711)의 별호이기도 하다. 추사도 이를 별호로 삼았다.

104. 소동파(蘇東坡)의 「증여산총장노시(贈廬山總長老詩)」 "시냇물 소리가 곧 길고 긴 설법이니, 산빛이 그 아니 맑고 깨끗한 몸(부처)이겠는가. 밤새 말한 팔만사천 게송을, 다른 날 어떻게 사람들께 들어 보여 주려나.(溪聲便是長廣舌, 山色其非淸淨身. 夜來八萬四千偈, 他日何如擧以人.)"의 팔만 사천 게니 곧 여산의 시냇물 소리다.

105. 소동파를 존경해 소동파 초상을 모셔놓고 보소재(寶蘇齋)라 부르던 옹방강의 서재.

106. 옹방강(翁方綱, 1733~1818). 233쪽, 주 7 참조.

107. 소식(蘇軾, 1036~1101). 179쪽, 주 27 참조.

108. 주지번(朱之蕃, 1555경~1620경). 명 산동(山東) 임평(荏平) 출신으로 후에 남경(南京) 금의위(錦衣衛)로 이적했다. 자 원개(元介), 호 난우(蘭隅). 1595년(만력 23) 과거에 장원급제하고 관직은 예부우시랑(禮部右侍郎)에 올랐다. 초굉(焦竑), 황휘(黃輝)와 함께 명말 3대 문사로 꼽히는데, 시서화에 뛰어난 능력을 보였다. 선조 39년(1606) 명나라 황손(皇孫)의 탄생을 알리기 위해 조선에 정사(正使)로 와 조선의 문사(文士)들과 시화(詩畵)로 교유했다.

109. 명나라 서화가인 주지번이 송 대 백묘(白描)의 대가인 용면거사(龍眠居士) 이공린(李公麟, 1049~1106)이 그린 소동파의 〈입극도(笠屐圖)〉를 모사한 그림. 1619년에 주지번이 모사했다는 이 그림이 현재 중국 광동성박물관에 소장돼 있다(지본담채, 92×29cm). 삿갓 쓰고 나막신 신고 심의 자락을 거둬가며 빗속을 걸어가는 모습이다.

110. 송말 원초의 서화가인 조맹견〔趙孟堅, 1199~1259, 자(字)는 자고(子固)〕이 벼루 뒤에 새겨 넣은 〈동파입극도〉이다. 그래서 〈조자고연배입극도(趙子固硯背笠屐圖)〉의 이름을 얻게 되었는데 청나라 화가 주학년

(朱鶴年, 1760~1834)이 1811년 추사에게 기증하기 위해 이를 모사해 남겨 그 내용을 알 수 있다. 추사의 그림 심부름 갔던 홍과산(洪顆山)에게도 똑같은 그림 한 벌을 그려준 것이 간송미술관에 수장되어 그 실체를 확인할 수 있다. 삿갓 쓰고 나막신 신고 심의(深衣) 입고 죽장(竹杖)을 두 손으로 비스듬히 짚고 서 있는 모습이다. 견본담채, 62.0×31.3cm.

111. 송욱(宋旭, 1525~1605경). 명 절강 가흥(嘉興)인 또는 호주(湖州)인. 자 초양(初陽) 또는 석문(石門). 석문이 호라고도 한다. 출가하여 법명 조현(祖玄), 법호 천지발승(天池髮僧), 경서거사(景西居士). 내외전에 박통하고 선리(禪理)에 정통. 산수인물화에 능했다. 심주(沈周, 1427~1509)를 사숙.

　〈동파입극도 모사본〉이 있었던 모양인데 3본 중 하나로 거명될 정도면 명 대 인물화의 대가인 당인(唐寅, 1470~1523)이 1518년에 그린 〈소문충입극도(蘇文忠笠屐圖)〉를 모사한 것이 아닌가 한다.

112. 《천제오운첩(天際烏雲帖)》은 소동파 친필 시첩으로 소동파를 광적으로 존경하던 옹방강이 건륭 33년(1768)에 호남(湖南) 오(吳)씨에게서 60금(金)을 주고 사들였으니 가경 3년 무오(1798)로부터 계산하면 꼭 30년이 된다.

113. 왕림(王霖). 청 상원(上元, 지금 남경)인. 자 춘파(春波). 벼슬은 복건담수염장대사(福建淡水鹽場大使)를 지냈다. 그림을 잘 그려 산수, 인물, 불상, 화훼에 생동감이 넘쳐났고 예서에 능하여 〈조전비(曹全碑)〉를 따라 썼다. 〈동파입극도〉도 모사해서 〈왕춘파입극본〉을 만들어냈던 모양인데 원본은 〈송석문모사 동파입극본〉이었을 듯하다.

114. 허유(許維, 1809~1892). 233쪽, 주 9 참조.

115. 석(釋) 석도(石濤, 1630~1709). 청나라 광서성(廣西城) 청상(淸相, 현재 전현성(全縣城)인. 화승(畫僧). 법명(法名) 도제(道濟). 속명(俗名)은 약극(若極), 원제(原濟), 초제(超濟), 소자(小字)는 아장(阿長). 호는 청상진인(淸湘陳人), 청상유인(淸湘遺人), 대척자(大滌子), 고과화상(苦瓜和尙), 할존자(瞎尊者). 석도는 자이다. 명나라 황족(皇族) 후예로 산수(山水), 인물(人物), 화과(花果), 난죽(蘭竹)을 모두 잘했다. 법도에 구애받지 않고 필의종자(筆意從恣, 붓질을 멋대로 함)하나 형외(形外, 형태 밖)의 뜻과 의외(意外)의 묘(妙)가 있었고 담채(淡彩)와 갈필(渴筆)을 교묘히 운용했다. 『화어록(畫語錄)』을 저술했다.

116. 문징명(文徵明, 1470~1559). 180쪽, 주 28 참조.

117. 금농(金農, 1687~1763). 청 인화[仁和, 지금 절강성 항주(杭州)]인. 양주(揚州)에 옮겨 와 살다. 자 수문(壽門), 호 동심(冬心), 사농(司農). 건륭 원년(1736) 홍박(鴻博)으로 천거. 기이한 것을 즐기고 옛것을 좋아하여 금석문자(金石文字) 천 권을 수장. 감상에 정통하고 글씨는 〈국산비(國山碑)〉와 〈천발신참비(天發神讖碑)〉 두 비에 근본을 두고 해서와 예서를 섞어 한 체를 독창해냈다. 시가(詩歌), 명찬(銘贊), 잡문(雜文)도 짓기를 좋아했으나 어법(語法)이 시속을 벗어났었다.

50세에 그림에 종사하기 시작했는데 필법이 예스러워 화가의 버릇을 모두 벗어버렸다. 죽(竹), 매(梅), 불(佛), 마(馬), 산수(山水), 화과(花果)의 순으로 그림을 배워 무소불위(無所不爲)의 경지에 이르자 양주(揚州)로 옮겨 와 살며 만년에는 서화를 팔아 생계를 유지했다. 양주8괴(揚州八怪) 중의 하나이다.

118. 나빙(羅聘. 1733~1799). 청나라 강소(江蘇) 양주인(揚州人). 혹은 안휘(安徽) 흡현(歙縣)인. 자는 둔부(遯夫), 호는 양봉(兩峯), 화지승(花之僧). 이른바 양주8괴(揚州八怪)의 한 사람으로 어려서 금농(金農)의 문하에 나가 그림을 배워 수제자가 되었다. 산수(山水)·인물(人物)·화죽(花竹)·지두화(指頭畵)에 모두 능했으나 특히 묵죽(墨竹)으로 유명하였다. 시(詩)·서(書)도 잘하였으며 남북 중국을 모두 발섭(跋涉)한 후에 그림이 더욱 좋아졌다. 금농(金農)이 한수(漢水) 근처에서 죽자 돌아와 장사 지내고, 유고(遺稿)를 찾아내어 『동심집(冬心集)』 4권을 인각(印刻)했다.

119. 황정견(黃庭堅. 1045~1105). 180쪽, 주 31 참조.

120. 예학명(瘞鶴銘). 강소성(江蘇省) 단도현(丹徒縣) 초산(焦山)의 산록(山麓) 서남(西南) 강류(江流)에 임한 애석(崖石)에 각서(刻書)한 정서명(正書銘)으로 화양진일(華陽眞逸) 찬(撰). 상황산초서(上皇山樵書)라고만 하여 그 찬서자(撰書者)를 정확하게 알 수 없다. 따라서 서자(書者)에 대한 이설(異說)이 분분하다. 혹은 왕희지(王羲之)라 하고 혹은 양(梁)의 도홍경(陶弘景. 452~536)이라 하며, 또는 당나라의 고황(顧況)·피일휴(皮日休)라고도 하여 일정치 않은데 서체로 보아 도홍경의 서라는 설이 가장 유력하다는 것이 최근의 정설이다.

서법(書法)이 소박 절묘(素樸絶妙)하여 당송(唐宋) 이래로 이에 대한 평가가 자못 드높아서 번각(翻刻) 재록(載錄)과 고변(考辨)이 대를 이어 끊이지 않았다. 그중에 대표적인 번각본(翻刻本)으로는 〈태평주중각본(太平州重刻本)〉, 남송(南宋) 〈등주중각본(鄧州重刻本)〉, 명(明) 〈해녕진씨옥연당각본(海寧陳氏玉煙堂刻本)〉, 청(淸) 〈무향정씨번각옥연당본(武鄕程氏翻刻玉煙堂本)〉 등이 있다. 이에 대한 단독 고론(考論)으로는 청나라 장초(張弨)의 「예학명변(瘞鶴銘辨)」, 진붕년(陳鵬年)의 「예학명고(瘞鶴銘攷)」, 왕사횡(汪士鈜)의 「예학고보(瘞鶴考補)」 등이 있다.

원석(原石)은 뇌우(雷雨)에 붕괴되어 강중(江中)에 수몰됐었는데 송(宋) 순희(淳熙. 1174~1189) 시기에 한 번 육지로 끌어 올렸었으나 다시 강중에 떨어져서 겨울에 물이 줄었을 때만 탁본이 가능했었다. 청나라 강희(康熙) 갑오(甲午. 1714)에 소주지부(蘇州知府) 진붕년(陳鵬年)이 다시 산상(山上)에 이안감치(移安龕置)하여 영구 보존책을 도모함으로써 미출수본(未出水本)과 출수본(出水本)의 구별이 생겼다.

121. 12월 19일은 동파(東坡) 소식(蘇軾)의 생일이다. 옹방강이 동파를 몹시 존숭하여 그의 생일인 12월 19일에 동파의 초상을 내걸고 제사를 지냈으므로 그의 학통을 이은 추사 역시 이와 같은 행사를 하였

다. 옹방강은 그의 막내아들 옹수곤(翁樹昆, 1786~1815)이 동파 생일 하루 전날인 12월 18일에 태어나자 동파의 재생(再生)이라 생각하고 극진히 사랑하며 더욱 동파를 존숭했을 정도였다.

추사는 학문과 예술로 한 시대를 주름잡다가 말년에 제주도에서 9년 동안 귀양살이하는 것이 동파의 일생과 너무도 비슷하여 스스로 동파의 후신이라 생각했던 듯하다. 그래서 동파가 귀양살이 때 그려 남긴 〈동파입극도(東坡笠屐圖)〉를 모방하여 소치로 하여금 자신의 모습을 그려 남기게 하기도 한다.

122. 왕희지(王羲之, 303~379)는 영화(永和) 9년(353) 3월 3일에 회계(會稽) 산음(山陰) 난정〔蘭亭, 현재 절강성(浙江省) 소흥현(紹興縣) 서남(西南) 난저(蘭渚)라고 하는 곳에 있던 정자〕에서 뜻이 통하는 당대의 명사 40여 명과 함께 모여 불계(祓禊, 부정(不淨)한 것을 씻어버리는 의식)의 행사를 가진 다음, 술을 마시며 시를 지었다. 이때에 지은 시들을 모아서 『난정집(蘭亭集)』을 꾸몄는데 왕희지는 이 시집의 서문을 자작 자서(自書)하였다. 이것이 곧 〈난정시서(蘭亭詩敍)〉, 〈난정집서(蘭亭集敍)〉 혹은 〈난정수계서(蘭亭修禊敍)〉라 하는 것이다. 잠견지(蠶繭紙)에 서수필(鼠鬚筆)로 쓴 이때의 글씨는 왕희지 자신도 다시 쓸 수 없었던 득의작이었다 한다. 그래서 글씨를 배우고자 하는 사람들은 〈난정서(蘭亭敍)〉를 법첩(法帖)으로 삼았으니 이로부터 이를 〈난정첩(蘭亭帖)〉 혹은 〈난정수계첩(蘭亭修禊帖)〉이라 불렀으며, 줄여서 난정(蘭亭)이나 계첩(禊帖)이라 하기도 하였다.

123. 소익(蕭翼). 당나라 위주(魏州) 신현〔莘縣, 현재 산동(山東) 신현(莘縣)〕인. 본명은 세익(世翼). 양(梁) 무제(武帝)의 증손으로 당나라 태종 때에 감찰어사(監察御使)의 벼슬에 있었던 사람. 비장된 왕희지의 〈난정서〉 진적(眞迹)을 휼계(譎計)로 왕희지 7세손 지영(智永)의 법자(法資)인 월승(越僧) 변재(辯才)로부터 탈취함으로써 태종의 숙원을 풀게 하였다는 재사(才士). 이 공(功)으로 많은 상(賞)과 원외랑(員外郎)의 벼슬을 받았다.

124. 구양순(歐陽詢, 557~641). 당나라 담주(潭州) 임상〔臨湘, 현재 호남(湖南) 장사(長沙)〕인. 자는 신본(信本). 진(陳) 광주(廣州) 자사 구양흘(歐陽紇)의 아들. 흘의 모반복주(謀叛伏誅, 모반으로 형벌을 받아 죽음)로 부친의 친구인 중서령 강총(江總)이 양육했다. 모습은 못생겼으나 천품이 영민하여 경사문학(經史文學)에 박통하고 서예에 정통했다. 벼슬은 태자솔경령(太子率更令)·태상소경(太常少卿)에 이르고 발해남(渤海男)에 피봉(被封). 초당(初唐)의 3대가(大家) 중의 하나로 꼽히는 서예가.

남조(南朝)의 왕희지체(王羲之體)를 배우고 다시 북비(北碑)의 험경(險勁)한 필법을 얻은 다음 남북의 필법을 융화하여 독특한 일가를 이루었다. 전서(篆書)·비백서(飛白書)를 다 잘하였으나 특히 해서(楷書)에 장(長)하여 이의 조종(祖宗)을 이룬다. 필세(筆勢)가 아주 험경(險勁)하다. 〈구성궁예천명(九成宮醴泉銘)〉, 〈화도사비(化度寺碑)〉 등이 대표작이다.

125. 저수량(褚遂良, 596~658). 당나라 절강(浙江) 항주(杭州) 전당인(錢唐人). 양책후(陽翟候) 저량(褚亮)의 둘

째 아들. 자는 등선(登善). 벼슬은 간의대부겸기거주(諫議大夫兼起居注)를 거쳐 상서우복야(尙書右僕射)에 이르고 하남군공(河南郡公)에 피봉(被封). 측천무후(則天武后)의 책립(冊立)을 반대하여 고종(高宗)과 무후의 미움을 사서 지방관으로 좌천, 애주(愛州)자사로 죽었다. 무후 때는 장손무기(長孫無忌)의 역모에 배후 선동 혐의로 관작(官爵)이 추탈되었다.

초당(初唐) 3대가(大家) 중의 하나로 꼽히는 서예가. 수(隋)의 서가(書家)인 사릉(史陵, 북계(北系))에게 배우고 우세남(虞世南, 남계(南系))을 사숙하여 왕희지 필법을 체득. 역시 해서(楷書)의 대가이니 북비체(北碑體)를 기본으로 하여 그의 서체는 주경(遒勁, 힘차고 굳셈)하되 경쾌화려하다. 〈이궐불감기(伊闕佛龕記)〉, 〈맹법사비(孟法師碑)〉, 〈안탑성교서(雁塔聖敎序)〉 등을 대표작으로 꼽는다.

126. 〈정무본(定武本)〉. 정무(定武) 명칭의 유래에 관해서는 6종의 설이 있는데 이를 종합하면 다음과 같다. 왕희지의 〈난정서(蘭亭敍)〉를 당나라 태종이 구득한 뒤에 당시의 명필들로 하여금 임모(臨摹)하게 하였는데 구양순의 모본(摹本)이 가장 뛰어났다 한다. 그래서 이를 석각(石刻)하게 하였다. 이 원석(原石)이 5대(代)의 석진(石晉) 시대에 이르러 거란(契丹)의 야율덕광(耶律德光)에게 약탈되어 운반되다가 그의 급사(急死)로 하북성(河北省) 진정부(眞定府, 현재 정정부(正定府). 만주(滿洲), 요녕성(遼寧省) 철령(鐵嶺) 동북쪽이라고도 하나 오류이다.〕 살호림(殺虎林)에 버려졌다.

그런데 송나라 경력(慶曆, 1041~1048) 연간에 이학구(李學究)가 이를 수득(收得)하여 세상에 알리게 되었다. 그 후에 그 아들이 관채(官債)를 갚지 못하자 정주부(定州府) 정무수(定武守) 송경문(宋景文)이 공탕(公帑)으로 이를 대납(代納)하고 부고(府庫)에 이 원석(原石)을 거둬들임으로써 정무본(定武本)의 이름을 얻게 되었다고 한다.

127. 〈신룡본(神龍本)〉. 역시 〈난정서〉의 저수량 임모본(臨摹本)인데, 정무본(定武本)에 필적할 만큼 유명한 것이다. 전후(前後)의 양 끝에 '신룡(神龍)'의 반자인(半字印)이 새겨져 있으므로 신룡본(神龍本)이라 한다.

128. 상세창(桑世昌). 남송(南宋) 회해인(淮海人). 천태(天台) 우거(寓居). 자는 택경(澤卿), 육유(陸游)의 생질(甥姪). 「난정박의(蘭亭博議)」 15편을 남겼다. 〔『지부족재총서(知不足齋叢書)』 중에 「난정고(蘭亭考)」 13권 12편으로 현존〕

129. 강기(姜夔, 1158~1231). 남송(南宋) 강서(江西) 파양인(鄱陽人). 자는 요장(堯章), 호는 백석(白石). 서예가(書藝家). 문사(文詞)와 음악(音樂)에도 정통. 「난정고(蘭亭考)」, 『강첩평(絳帖評)』 6권, 『속서보(續書譜)』 1권을 저술. 명나라 도종의(陶宗儀)는 「강기계첩편방고(姜夔禊帖偏旁攷)」를 남기고 있다.

130. 미불(米芾 혹은 黻, 1051~1107). 북송(北宋) 형주(荊州) 양양인(襄陽人). 자는 원장(元章), 호는 해악외사(海嶽外史)・양양만사(襄陽漫士)・녹문거사(鹿門居士). 벼슬은 서화학박사(書畵學博士)를 거쳐 예부(禮

部) 원외랑(員外郎)을 지내니 예부의 별칭(別稱)인 남궁(南宮)이라고도 한다. 시(詩)·서(書)·화(畵) 삼절(三絕)로 일세(一世)를 울린 다예인(多藝人).

서(書)는 처음에 나양(羅讓)을 배우고 다시 안진경체(顏眞卿體)를 터득한 다음 고금 제체(古今諸體)를 섭렵하여 전(篆)·예(隷)·해(楷)·행(行)·초서(草書)의 제법(諸法)에 뛰어나지 않은 것이 없었다. 그림은 조방일격(粗放逸格)의 수묵산수(水墨山水)에 문사(文士)의 심회(心懷)를 가탁(假托)하는 문인화(文人畵)의 시조로 미점(米點)을 창안하여 연운임리(煙雲淋漓, 안개구름에 흥건히 젖어듦)하고 탈속방일(脫俗放逸, 속기에서 벗어나 멋대로 치달림)한 화법을 이룩하다. 고서화(古書畵)에 대한 감식(鑑識)과 수장(收藏)에도 으뜸. 시문·서화 감식의 고금 제일로 자부했다.

131. 회인(懷仁). 당나라 태종(太宗) 때, 장안(長安) 홍복사(弘福寺)의 승려(僧侶). 중승(衆僧)의 청에 의하여 태종 어제(太宗御製)의 〈대당삼장성교서(大唐三藏聖教序)〉를 왕희지 진적(眞蹟)에서 집자(集字)하여 비(牌)에 새겼다. 전기(傳記) 미상(未詳).『패문재서화보(佩文齋書畵譜)』권30)

132. 〈대당삼장성교서(大唐三藏聖教序)〉. 당나라 태종(太宗) 정관(貞觀) 22년(648)부터 회인(懷仁)이 왕희지의 진적에서 집자(集字)하기 시작하여 당나라 고종(高宗) 함형(咸亨) 3년(672)에 문림랑(文林郎) 제갈신력(諸葛神力)이 늑석(勒石)하고 무기위(武騎尉) 주정장(朱靜藏)이 전자(鐫子)하여 장안(長安) 홍복사(弘福寺)에 입비(立牌)한 〈집왕성교서(集王聖教序)〉를 말한다.

왕희지의 행서체 집자(集字)로서 집자의 저본(底本)은 〈난정서(蘭亭敍)〉가 기본이 되었다 한다. 행서의 신품(神品)으로 치는 것으로 필치가 유려하여 풍운(風韻)이 삽상(颯爽, 시원하고 상쾌함)하다. 원석(原石)은 명 대(明代)에 양단(兩斷)되었는데 천순(天順, 1457~1464) 초기라고도 하고 만력(萬曆) 을묘(乙卯, 1615)의 일이라고도 한다. 단전(斷前) 탁본과 그 번각본(飜刻本)들이 많이 전한다. 왕희지 집자비(集字碑)의 효시이다.

133. 탕보철(湯普徹). 당나라 정관(貞觀) 중의 공봉탑서인(供奉榻書人). 왕희지의 〈난정서〉를 제명(帝命)으로 임모(臨摹)했다.

134. 풍승소(馮承素). 당나라 정관(貞觀) 중의 공봉탑서인(供奉榻書人). 벼슬은 홍문관(弘文館) 장사랑(將士郎)을 지내다. 글씨를 잘 썼는데 특히 해서에 능하였다. 정관(貞觀) 13년 왕희지의 〈악의론(樂毅論)〉을 제명(帝命)으로 임모하고, 탕보철(湯普徹)·한도정(韓道政)·제갈정(諸葛貞) 등과 같이 〈난정서〉를 제명(帝命)으로 탑서(榻書)했다.

135. 조맹견(趙孟堅)이 강백석(姜白石) 구장(舊藏)의 〈정무난정본(定武蘭亭本)〉을 만사(滿師)로부터 반만 권(半萬卷)의 중가(重價)로 구득하고, 이를 가지고 승산(昇山)으로 배를 타고 가는 중 배가 전복되는 불행을 만나게 되었다. 이때 맹견은 이 〈난정서〉를 급히 구하여 가지고서 "〈난정(蘭亭)〉이 여기 있으니 나

머지는 물어볼 것도 없다."라고 하고 이를 부근 소사(小寺)에서 말리어 그 권수(卷首)에 "성명가경(性命可輕, 복숨은 가벼울 수 있어도) 지보난득(至寶難得, 지극한 보배는 얻기 어렵다.)"이라고 제기(題記)함으로써 이로부터 낙수본(落水本)의 이름이 생기었다.(『패문재서화보(佩文齋書畵譜)』권88)

136. 유자지(俞紫芝). 이름은 화(和), 자는 자중(子中), 호는 자지선생(紫芝先生)·자지노인(紫芝老人). 항주인(抗州人). 시서(詩書)를 잘하였고 조맹부에게 배워 난초(亂草)와 진서(眞書)에 특히 뛰어났다. 명초인(明初人)으로 조맹부의 제자이니 조맹견의 이상(以上)이 될 수 없다. 따라서 유자지의 거칭(擧稱)은 오류인 듯한데 남송(南宋) 이종(理宗) 시에 승의랑(承議郎)을 지낸 유송(俞松, 전당인(錢唐人), 자는 수옹(壽翁), 호는 오산(吳山))이 「난정속고(蘭亭續攷)」 2권을 저술하고 있으므로 이의 오칭(誤稱)이 아닌가 한다. 성(姓)만을 열거한 다른 기록을 인용하면서 일으킨 저자의 착각인 듯하다.

137. 조맹부(趙孟頫, 1254~1322). 234쪽, 주 14 참조.

138. 왕세정(王世貞, 1526~1590). 명나라 강소(江蘇) 태창인(太倉人). 자는 원미(元美), 호는 엄주산안(弇州山人) 또는 봉주(鳳洲). 가정(嘉靖) 26년(1547) 진사(進士). 당대의 거유(巨儒). 벼슬은 형부상서(刑部尙書)에 이르다. 시호(諡號) 문혜(文惠). 『왕씨서원(王氏書苑)』 10권, 『화원(畵苑)』 10권 등 많은 저서가 있다.

그의 문집(文集)인 『엄주산인사부고(弇州山人四部稿)』(전 174권·속고(續稿) 207권)에 권 130 「묵적발(墨跡跋)」, 「설도조난정(薛道祖蘭亭)」, 권 153 「석각발(石刻跋)」, 「송탑난정사칙(宋榻蘭亭四則)」, 「제송탑저모계첩이칙(題宋榻褚摹禊帖二則)」, 「송탑난정첩(宋榻蘭亭帖)」, 「난정비본(蘭亭肥本)」, 「주저동서당계첩(周邸東書堂禊帖)」, 「왕우군초서난정기(王右軍草書蘭亭記)」의 저술이 실려 있는 것으로 보아 왕문혜(王文惠)의 발문(跋文)이 붙어 있는 〈난정서(蘭亭敍)〉일 것이다.

139. 《추벽당첩(秋碧堂帖)》. 명말청초(明末淸初) 직례(直隸) 진정(眞定, 현재 하북 정정(正定))인 양청표(梁淸標, 1620~1691. 자는 옥립(玉立)·당촌(棠村), 호는 창암(蒼巖). 명(明) 숭정(崇禎) 16년(1643) 한림. 강희 23년(1684) 보화전대학사(保和殿大學士). 27년(1688) 재상)가 찬정(撰定)하고 우영복(尤永福, 천석(天錫))이 각(刻)한 법첩(法帖). 전 8권. 《쾌설당법첩(快雪堂法帖)》과 쌍벽.

내용은 권1에 진(晉) 육기(陸機)의 〈평복첩(平復帖)〉(동기창(董其昌) 발(跋)), 왕희지의 〈난정서(蘭亭敍)〉(송렴(宋濂) 제(題)), 당(唐) 두목지(杜牧之)의 〈장호호시(張好好詩)〉, 권2에 안진경(顏眞卿)의 〈자서고(自書告)〉(동기창 발), 〈죽산연구시(竹山聯句詩)〉(미우인(米友仁) 발(跋)), 권3에 송나라 고종(高宗)의 〈임황정경(臨黃庭經)〉(소형정(邵亨貞) 제(題)), 소식(蘇軾)의 〈귀거래사(歸去來辭)〉,

권 4에 소식(蘇軾)의 〈동정춘색부(洞庭春色賦)〉, 〈중산송료부(中山松醪賦)〉, 권 5에 황정견(黃庭堅)의 〈음장생시 3편(陰長生詩三編)〉, 권 6에 미불(米芾)의 〈호서의랭탑류요기구(湖西衣冷榻留要起句)〉, 권 7에 채양(蔡襄)의 〈부경시첩(赴京詩帖)〉, 권 8에 조맹부(趙孟頫)의 〈낙신부(洛神賦)〉, 〈상청정경(常淸淨經)〉을 수록했다.

140. 《쾌설당법첩(快雪堂法帖)》. 명말청초(明末淸初)의 탁주인(涿州人) 풍전(馮銓)이 찬정(撰定) 자각(自刻)한 법첩. 전 5권. 복건 황씨(福建黃氏)와 복건 총독(福建總督) 양경소(楊景素)에 전매(轉賣)되어 건륭(乾隆) 때에 내부(內府)에 수장(收藏). 건륭제(乾隆帝)는 순화헌(淳化軒)의 예에 따라서 쾌설당(快雲堂)을 건립하여 비장(秘藏) 출판(出版).

내용은 권1에 왕희지의 〈쾌설시청첩(快雪時晴帖)〉, 〈만복(晩復)〉, 〈자위(自慰)〉, 〈차극한(且極寒)〉, 〈4월 5일〉, 〈추심(追尋)〉, 〈추중감회(秋中感懷)〉, 〈관노(官奴)〉, 〈10월 5일〉의 제첩(諸帖), 〈악의론(樂毅論)〉, 〈임종요역명첩(臨鍾繇力命帖)〉, 〈환시첩(還示帖)〉, 〈묘전병사첩(墓田丙舍帖)〉, 저수량(祗遂良)의 〈임난정서(臨蘭亭叙)〉, 미불(米芾)의 〈임왕희지서(臨王羲之書)〉, 왕헌지(王獻之) 〈낙신(洛神) 13항(行)〉·척독(尺牘) 등.

권 2에 왕흡(王洽)·왕이(王廙)의 척독, 구양순의 〈복상(卜商)〉·〈장한(張翰)〉 양첩(兩帖), 서호(徐浩)의 〈주거천고(朱巨川告)〉, 유공권(柳公權)의 〈수한림직첩(守翰林職帖)〉, 안진경(顏眞卿)의 〈채명원(蔡明遠)〉, 〈녹포(鹿脯)〉, 〈천기미가(天氣未佳)〉 등 제첩(諸帖), 회소(懷素)·고한(高閑)의 척독.

권3에 송나라 고종(高宗)의 〈시경해서(詩經楷書)〉, 이건중(李建中)·채양(蔡襄)의 척독, 소식(蘇軾)의 〈천제오운첩(天際烏雲帖)〉 척독 등, 권4에 황정견(黃庭堅)의 시 및 척독, 미불(米芾)의 척독, 조맹부(趙孟頫)의 〈소해한야공가전(小楷閑耶公家傳)〉, 〈난정십삼발(蘭亭十三跋)〉 등을 수록했다.

141. 영자팔법(永字八法)

① 측(側) 또는 점(點)

② 늑(勒) 또는 평획(平畫, 수평획), 횡획(橫畫, 가로획)

③ 노(努) 또는 중직(中直, 중심수직), 직획(直畫, 곧은획), 수획(豎畫, 세운획)

④ 적(趯) 또는 구(鉤, 갈고리)

⑤ 책(策) 또는 도(挑, 돋음), 좌도(左挑, 왼쪽에서 돋음), 사획(斜畫, 비낀획)

⑥ 약(掠) 또는 별(撇, 왼쪽 파임), 장별(長撇, 긴 왼쪽 파임), 좌불(左拂, 왼쪽 떨침)

⑦ 탁(啄) 또는 불(拂, 떨침), 단별(短撇, 짧은 왼쪽 파임), 좌별(左撇, 왼쪽 파임)

⑧ 책(磔) 또는 날(捺, 누름), 우날(右捺, 오른쪽 누름), 파과(波戈, 오른쪽 누름)

142. 《계첩고》와 같이 장첩되어 있으며 서체도 동일하다. 1849년 가을 옥적산방에서 썼을 것이다.

143. 〈악의론(樂毅論)〉. 주 91 참조.

144. 『유교경(遺敎經)』. 주 93 참조.

145. 왕희지(王羲之). 180쪽, 주 32 참조.

146. 〈돈황비(敦煌碑)〉. 〈돈황태수배잠기공비(敦煌太守裵岑紀功碑)〉. 후한 순제(順帝) 영화(永和) 2년(137) 8월에 감숙성(甘肅省) 파리곤(巴里坤)에 세운 기공비(紀功碑).

147. 파리곤(巴里坤). 지금의 신강성〔신강위구르자치구(新疆維吾爾自治區)〕하밀(哈密)지구 관할 바리쿤카자흐(巴里坤哈薩克) 자치현. 신강성 동북부에 있고 동쪽으로 이오(伊吾)현, 남쪽으로 하밀시, 북쪽으로 몽고와 인접해 있다. 돈황 서북쪽으로 500여 킬로미터 떨어져 있다. 후한 시대의 〈임상비(任尙碑)〉, 〈배잠비(裵岑碑)〉, 당 대의 대하고성(大河古城) 등의 유적이 있다.

148. 〈축각(鄐刻)〉. 〈한중태수축군개통포사도각기(漢中太守鄐君開通褒斜道刻記)〉의 줄인 이름. 94쪽, 주 28 참조.

149. 노과(老果). 추사가 북청(北靑)으로 귀양 갔다가 풀려나는 67세 때 이후에 과천 옥녀봉 아래 과지초당(瓜地草堂)에 은거하는데 이때 과천 사는 늙은이란 뜻으로 '노과'라는 호를 많이 사용했다.

150. 서념순(徐念淳, 1800~1859). 달성(達城)인. 자는 경조(敬祖), 호는 석범(石帆). 영의정 서지수(徐志修, 1714~1768)의 증손. 병조참판 서춘보(徐春輔, 1775~1825)의 차자(次子). 중부(仲父)인 서공보(徐恭輔, 1773~1793)의 뒤를 이었다. 순조 19년(1819) 생원, 22년(1822) 문과. 벼슬이 이조판서에 이르렀다. 철종 3년(1852) 6월 11일에 형조판서로 있으면서 사은정사로 연경에 갔다가 10월 18일에 돌아왔으므로 이때 이 〈돈황비탁본〉과 〈오봉자탁본〉을 구득해 왔을 것이다. 이해 8월 14일에 추사는 북청 유배가 풀렸으니 석범이 이를 구해 돌아왔을 때 추사는 과천의 과지초당에 머물고 있었을 듯하다. 글씨를 잘 써 순조 생모 수빈(綏嬪) 박(朴)씨의 묘소인 휘경원(徽慶園)을 철종 6년(1855)에 배봉산(拜峯山)으로 천봉(遷奉)할 때 휘경원지(徽慶園誌)를 썼다.

151. 〈촉각번부군비(蜀刻樊府君碑)〉. 〈파군태수번민비(巴郡太守樊敏碑)〉를 일컫는다. 건안(建安) 10년(205) 3월에 세웠고 사천성(四川省) 노산(盧山)에 있다. 둥근머리에 반리(蟠螭)를 새기고 천(穿)이 있으며 전액(篆額) 및 비음(碑陰)이 있다. 비문(碑文)은 팔분서(八分書)이다.

152. 홍괄(洪适, 1117~1184). 남송(南宋) 요주(饒州) 파양인(鄱陽人, 지금 강서 파양). 자는 경백(景伯), 호는 반주(盤洲). 초명(初名)은 주(造)이고 호(皓)의 장자(長子)이다. 소흥(紹興) 12년 임술(壬戌, 1142) 박학홍사과(博學鴻詞科) 출신. 효종(孝宗) 때의 명신(名臣)으로 상서좌복야(尙書左僕射)·동중서문하평장사겸추밀사(同中書門下平章事兼樞密使)·절동안무사(浙東安撫使) 등의 요직을 역임했다. 한예(漢隷)의 연구가 깊어 『예석(隷釋)』 17권·『예속(隷續)』 21권 등의 저서가 있고 또한 『반주집(盤洲集)』 80권이 남아 있다.

글씨도 잘 썼다. 시호는 문혜(文慧).

153. 『예석(隷釋)』 17권. 남송(南宋) 홍괄(洪适) 찬(撰). 건도(乾道) 2년(1165) 괄(适)이 관문전학사지소흥부안무절동사(觀文殿學士知紹興府安撫浙東使) 때에 이룩한 책으로, 소장(所藏) 한비(漢碑) 탁본(拓本) 189본(本)을 하나하나 평석(評釋)한 것이다.

154. 왕광록(王光祿). 왕창(王昶)의 별호. 123쪽, 주 1 참조.

155. 전대흔(錢大昕, 1728~1804). 청나라 강소(江蘇) 가정인(嘉定人, 현재 상해시). 자는 급지(及之), 효징(曉徵). 호는 신미(辛楣), 죽정(竹汀). 건륭 19년(1754) 진사(進士)로 벼슬은 소첨사(少詹事) 광동독학관(廣東督學館)으로 그치고, 귀향하여 종산(鍾山) · 누동(婁東) · 자양서원(紫陽書院)을 30여 년간 주관(主管)하며 제자를 길러내고 학문 연구에 전념하였다.

경사(經史)는 물론이고 금석(金石) · 화상(畵像) · 전예(篆隷)에 박통(博通)한 고증학(考證學)의 대가로서 많은 저서를 남겼으니 『이십이사고이(二十二史考異)』 10권, 『보원사예문지(補元史藝文志)』 4권, 『원시기사(元詩紀事)』 50권, 『잠연당금석문발미(潛研堂金石文跋尾)』 25권, 『금석문자목록(金石文字目錄)』 8권, 『십가재양신록(十駕齋養新錄)』 20권, 『잠연당문집(潛研堂文集)』 50권, 동(同) 『시집(詩集)』 20권 등이 있다.

156. 구양수(歐陽脩, 1007~1072). 123쪽, 주 6 참조.

157. 조명성(趙明誠, 1081~1129). 북송 산동(山東) 저성(諸城)인. 자 덕보(德甫), 덕보(德父), 덕부(德夫). 여류문사(女流文士) 이청조(李淸照)의 남편. 태학(太學) 출신으로 휘종 숭녕(崇寧) 4년(1105)에 홍려소경(鴻臚少卿)이 되고, 대관(大觀) 2년(1108)에 처와 함께 청주(靑州) 고향 집으로 낙향 은거. 선화(宣和, 1119~1125) 연간에 내주(萊州)지사로 재출사. 정강(靖康) 2년(1127)에 호주(湖州)지사로 옮겼으나 부임 전에 돌아갔다.

부인 이청조와 함께 금석(金石), 도서(圖書)를 좋아하여 고기(古器), 이명(彝銘), 유비(遺碑), 석각(石刻) 등을 널리 구해 수장이 풍부했다. 이를 모아 『금석록(金石錄)』 30권을 저술했다. 이 『금석록』은 조명성이 미완성인 채로 49세에 돌아가자 부인이 뜻을 이어 원고 정리 6년 만에 완성했다.

158. 주이존(朱彝尊, 1629~1709). 청나라 절강(浙江) 수수(秀水)인. 자는 석창(錫鬯), 호는 죽타(竹垞), 어방(醧舫), 소장노조어사(小長蘆釣魚師), 금풍정장(金風亭長). 청 초 고증학파의 대표적인 인물 중의 하나로 박학(博學) 강기(强記)하고 금석 고증학에 밝아 경사(經史)의 고증에 많은 업적을 남겼다.

시와 고문사(古文詞)를 모두 잘하고, 전(篆), 예(隷), 분서(分書)를 다 잘 썼으나 특히 시재(詩才)가 뛰어나서 왕사진(王士禛)과 더불어 주왕(朱王)으로 일컬어진다. 『일하구문(日下舊聞)』 42권, 『경의고(經義考)』 300권, 『포서정집(曝書亭集)』 80권, 『명시종(明詩綜)』 100권, 『영주도고록(瀛州道古錄)』, 『오대사기주

（五代史記注）』등 많은 저서를 남겼다.

159. 완원(阮元, 1764~1849). 주 19 참조.

160. 진사(陳思). 송나라 임안(臨安) 사람. 이종(理宗) 때 성충랑(成忠郎)과 국사실록원비서성수방(國史實錄院
秘書省搜訪)을 지냈다. 성격이 옛것을 좋아해 자료를 찾아 다양하게 증명 자료로 삼았는데, 편저에 치
중했다. 저서에 『보각총편(寶刻叢編)』과 『서원청화(書苑菁華)』, 『서소사(書小史)』, 『매당보(梅棠譜)』, 『양
송명현소집(兩宋明賢小集)』, 『소자록(小字錄)』 등이 있다.

161. 왕세정(王世貞, 1526~1590). 주 138 참조.

162. 축윤명(祝允明, 1460~1526). 명나라 장주〔長洲, 현재 강소(江蘇) 소주(蘇州)〕인. 자는 희철(希哲), 호는 지산
(枝山) · 지지생(枝指生). 나면서부터 오른손이 6손이었다. 5세에 큰 글씨를 잘 쓰고 9세에 시(詩)를 잘
하는 신동(神童)으로 군적(群籍, 많은 책)을 박람(博覽, 넓게 읽음)하여 박학다식하였다.

　　홍치(弘治) 5년(1492) 거인(擧人)으로 벼슬은 경조윤(京兆尹) · 응천부통판(應天府通判)에 이르러 치사
(致仕)했다. 시(詩) · 서(書)에 뛰어나서 서정명(徐禎明) · 문징명(文徵明) · 당인(唐寅)과 더불어 오중4재
자(吳中四才子)로 불린다. 해(楷) · 행(行) · 초(草)를 모두 잘 써서 명조(明朝) 제일로 일컬어지며, 『회성
당집(懷星堂集)』 30권 등이 남아 있다.

163. 풍무(馮武). 명나라 강소성(江蘇省) 상숙(常熟)인. 자 두백(竇伯). 시에 능하고 글씨를 잘했다. 저서로
『요척집(遙擲集)』 10권, 『서법정전(書法正傳)』 2권이 있다.

164. 동기창(董其昌, 1555~1636). 181쪽, 주 33 참조.

165. 안진경(顔眞卿, 708~784, 또는 709~785). 당 산동(山東) 낭야(琅琊) 임기(臨沂)인. 자는 청신(淸臣). 소명
(小名)은 선문자(羨門子). 별호(別號)는 응방(應方). 북제의 대학자인 안지추(顔之推)의 5세손. 설왕(薛王)
사우(師友) 안유정(顔惟貞)의 제6자(子).

　　현종(玄宗) 개원(開元, 713~741) 연간의 진사(進士)로 벼슬은 감찰어사(監察御使)를 비롯하여 평원태
수(平原太守), 호부시랑(戶部侍郎), 공부상서(工部尙書), 헌부상서(憲部尙書), 어사대부(御史大夫)를 거쳐
노국공(魯國公)에 피봉되고 다시 태자태사(太子太師)에 이르러 이희열(李希烈)의 반란을 진압하기 위
해 제지(帝旨)를 받들고 이를 초유(招諭, 달래서 불러들임)하려 갔다가 순절(殉節)했다.

　　몰후(歿後)에 사도(司徒)를 추증하고 문충(文忠)이라 시호(諡號)를 내렸다. 안사(安史)의 난에는 족형
(族兄)인 상산태수(常山太守) 안고경(顔杲卿, 692~756)과 함께 근왕군(勤王軍)을 일으키어 반군 진압에
결정적인 공을 세운 충신으로 천품(天品)이 개결강직(介潔剛直, 빳빳하고 깨끗하며 굳세고 정직함)하여 권
신(權臣)인 양국충(楊國忠)이나 노기(盧杞) 등에 항의불굴(抗義不屈, 정의로 대항하여 굽히지 않음)함으로
써 벼슬길이 험난하였다.

문장도 잘하였으나 특히 서도(書道)에 뛰어나서 성당(盛唐)의 제1인자로 꼽히니, 초당(初唐) 3대가인 우세남(虞世南), 구양순(歐陽詢), 저수량(褚遂良)과 함께 당4대가(唐四大家)로 일컫는다.

해서(楷書)의 대가(大家)인데 그의 필법은 구(歐)·저(褚) 두 사람이 예필(隸筆)로 해서를 쓴 데 반해 전필(篆筆)로 해서를 써서 자못 필치가 주경(遒勁, 힘차고 굳셈)하고 기상(氣象)이 박대(博大, 넓고 큼)하여 침착웅후(沈着雄厚, 침착하고 웅장중후함)하므로 평자에 따라서는 왕희지 이래 제일인자라 하기도 한다.

묵적(墨蹟)으로는 〈다보탑비(多寶塔碑)〉, 〈동방선생화상찬(東方先生畵像贊)〉, 〈팔연재보덕기(八淵齋報德記)〉, 〈대당중흥송(大唐中興頌)〉, 〈안씨가묘비(顔氏家廟碑)〉, 〈고신첩(告身帖)〉 등이 있고 유저(遺著)로는 『안노공집(顔魯公集)』 15권, 『보유(補遺)』 1권, 『연보(年譜)』 1권, 『부록(附錄)』 1권이 있다.

166. 손과정(孫過庭). 당나라 절강(浙江) 부양인(富陽人). 자는 건례(虔禮). 일설에는 과정(過庭)이 자(字)이고 건례가 이름이며 하남(河南) 진류인(陳留人)이라고도 한다. 벼슬은 우위주조참군(右衛冑曹參軍)을 지냈다고도 하며 솔부녹사참군(率府錄事參軍)을 지냈다고도 한다. 글씨를 잘 썼는데 특히 초서(草書)에 능하였고 진(眞)·행서(行書)도 아울러 잘하였다. 진적(眞蹟)은 전하는 것이 없고 석본(石本)으로 일부가 전해온다. 성격은 박아(博雅)하고 문장(文章)도 볼만하였다 한다. 서법(書法)은 준발강단(儁拔剛斷, 빼어나고 꼿꼿함)하여 독자(獨自) 일문(一門)을 이루었다.

167. 주장문(朱長文. 1039~1098). 북송 소주(蘇州)인. 자 백원(伯原), 호 잠계은부(潛溪隱夫). 인종 가우(嘉祐) 4년(1059) 진사(進士)가 되었으나 소주성 서쪽에 은거함. 소식(蘇軾)이 「천주장문차자(薦朱長文劄子)」를 올려 교수(敎授)가 됨. 태학박사(太學博士), 비서성정자(秘書省正字), 추밀원편수관(樞密院編修官) 등을 역임하고 다시 은거함. 서법은 안진경을 배웠다.

168. 〈고서문(告誓文)〉. 왕희지가 세상일에 뜻을 끊고 그 맹서를 선조의 영령(英靈)에게 고하는 글. 왕희지의 진행서(眞行書) 대표작 중 하나이다. 진적은 당나라 내부(內府)에 수장되었던 듯하며, 저수량의 「우군서목(右軍書目)」과 무평일(武平一)의 「서씨법서기(徐氏法書記)」, 위술(韋述)의 『서서록(叙書錄)』 등에서 그 존재를 언급하지만, 그 진적은 사라졌다고 한다. 《묵지당법첩(墨池堂法帖)》에 수록된 것은 수나라 승려인 지영(智永)이 집자했다 하는데 자체가 자못 다르다.

169. 『황정경(黃庭經)』. 주 92 참조.

170. 동유(董逌). 송(宋) 산동(山東) 동평인(東平人). 자는 언원(彦遠), 호는 광천(廣川). 정강(靖康) 말(1127) 국자감 좨주(祭酒), 건염 2년(1128) 중서사인(中書舍人) 등 벼슬을 지내다. 『광천서발(廣川書跋)』, 『광천화발(廣川畵跋)』, 『광천장서지(廣川藏書志)』, 『광천시고(廣川詩故)』 등의 저술을 남겼다.

171. 저수량(褚遂良. 596~658). 주 125 참조.

172. 우세남(虞世南. 558~638). 당나라 월주(越州) 여요(餘姚, 현재 절강 여요)인. 자는 백시(伯施). 진(陳) 태자

중서자(太子中庶子) 여(荔)의 말자(末子). 성품은 차분하고 욕심이 적었으며 박학강기(博學强記)하고 글과 글씨에 능하였다. 문학(文學)은 고야왕(顧野王)에게 배우고 글씨는 지영(智永)을 사사하여 왕희지로부터 이어지는 남조(南朝) 서도(書道)의 정통을 이어받았다.

구양순이나 저수량의 글씨에 비해 온화우아(溫和優雅)하다. 대표작으로는 〈공자묘당비(孔子廟堂碑)〉가 있다. 초당 3대가(初唐三大家) 중 한 사람이다. 태종이 덕행(德行), 충직(忠直), 박학(博學), 문사(文辭), 서한(書翰)의 5절(絶)을 갖추었다고 칭찬했다. 영흥현공(永興縣公)에 피봉(被封). 벼슬은 비서감(秘書監)에 이르고, 졸후 예부상서(禮部尙書)를 추증(追贈).

173. 지영 선사(智永禪師). 진(陳) 절강성(浙江省) 회계〔會稽, 현재 절강(浙江) 소흥(紹興)〕인. 서승(書僧). 법명(法名) 법극(法極). 속성 왕씨(王氏). 왕희지의 7세손(世孫). 휘지(徽之) 후손. 제체(諸體)를 겸하였으나 초서(草書)와 예서(隸書)에 능하였다. 형 효빈(孝賓)과 함께 출가. 영흔사(永欣寺)에 상주. 누각에서 30년 서도 수련 성공 후에 내려왔다.

174. 구양순(歐陽詢, 557~641). 주 124 참조.

175. 사릉(史陵). 수(隋). 행장(行狀)이 분명치 않으나 당(唐) 장회관(張懷瓘)의 『서단(書斷)』에 의하면 수 대(隋代)의 명필(名筆)로, 당나라 태종(太宗)·한왕(漢王) 원창(元昌)·저수량(褚遂良)이 모두 이에게서 글씨를 배웠다 한다. 송(宋) 조명성(趙明誠)은 『금석록(金石錄)』에서 〈우묘잔비(禹廟殘碑)〉〔대업(大業) 2년 5월 세움〕가 그의 글씨라고 하며, 필법(筆法)이 정묘(精妙)하기가 구양순이나 우세남에게 뒤지지 않는다고 했다.

176. 조기미(趙琦美, 1563~1624). 명 강소성(江蘇省) 상숙(常熟)인. 자 원도(元度), 호 청상도인(淸常道人). 음관(蔭官)으로 형부낭중(刑部郎中)을 지냈다. 일찍이 진사린(秦四麟)가(家)를 좇아 서품(書品), 화품(畫品)을 얻었다. 그 진적은 《철망산호(鐵網珊瑚)》로 편집 수록되어 있다.

177. 소천작(蘇天爵, 1294~1352). 원(元)의 대신(大臣). 진정(眞定)인. 자 백수(伯修). 국자감(國子監) 학생 출신으로, 이부상서(吏部尙書), 호광행성참지정사(湖廣行省參知政事) 등을 역임했으며, 『원 무종(武宗)실록』, 『문종(文宗)실록』 등을 편수(編修)하였다.

178. 전박(錢璞). 청 강소 소문〔昭文, 지금 상숙(常熟)〕사람. 장기(張騏)의 처. 자는 수지(壽之), 호는 연인(蓮因). 이름을 수박(守璞) 또는 음(蔭)이라고도 하며 자를 우향(藕香) 또는 연연(蓮緣)이라고도 했다. 시를 잘하고 화훼를 잘 그렸다. 옥호산인(玉壺山人) 개기(改琦)의 필법을 얻었다고 한다. 양주(揚州)에 우거(寓居)하며 고음전(古吟箋)을 만들고 발을 내리고 그림을 팔았는데 한때 종이를 귀하게 만들었다. 그 방 이름이 '소제금관(小題襟館)'이었다.

179. 장기(張騏, 1796경~1850경). 청 절강 사람으로 강소성 오현〔吳縣, 소주(蘇州)〕에 옮겨 와 살다. 자는 백야

(伯冶), 호는 보애(寶厓), 금속산인(金粟山人), 일속산인(一粟山人), 미무산초(蘼蕪山樵). 벼슬은 광서(廣西) 현승(縣丞). 해서를 잘 썼고 그림은 산수, 인물, 사녀(仕女), 화훼를 모두 잘했는데 운수평(惲壽平)의 필법을 얻어 용필이 치밀하고 전아하며 빼어났다. 처인 전박(錢璞)도 화초를 잘 그렸는데 부부가 일찍이 양주(揚州)에 살면서 그림을 팔았었다.

180. 호구산(虎邱山). 주8 참조.

181. 오문(吳問). 강소성 오현(吳縣)을 오문(吳門)이라고도 부른다.

182. 창랑정(滄浪亭). 강소성 오현 성내(城內) 군학(郡學) 남쪽에 있다. 오월(吳越) 광릉왕(廣陵王) 전원진(錢元璙)의 별서. 송(宋) 소순흠(蘇舜欽)이 차지하여 정자를 짓고 창랑이라 이름했다. 원(元)·명(明) 대에는 사찰로 바뀌었다.

183. 대운암(大雲庵). 창랑정 곁에 있는 암자.

184. 달수(達受, 1791~1858). 청(淸) 승려. 절강 해녕(海寧)인 속성 요(姚)씨. 해창(海昌) 백마묘(白馬廟)에서 출가. 자 육주(六舟), 추즙(秋楫), 호 만봉퇴수(萬峯退叟). 고기(古器) 비판(碑版) 등 금석(金石) 감별에 정통하여 완원(阮元)이 금석승(金石僧)으로 불렀다. 서화도 잘했는데 글씨는 전(篆)·예(隷)·비백(飛白)·철필(鐵筆)에 모두 능했고, 그림은 서위(徐渭)의 종일(縱逸)한 필치를 얻었다. 항주 서호(西湖) 정자사(淨慈寺) 주지와 소주 창랑정 대운암의 주지를 지냈다. 『보소실금석서화편년록(寶素室金石書畫編年錄)』 등의 저술이 있다.

185. 해녕(海寧). 절강성 전당도(錢塘道) 해변에 있다. 조석간만의 차가 심하여 그 충격으로 연해에 연못(塘)이 많다.

186. 완원(阮元, 1764~1849). 주 19 참조.

187. 진란(陳鑾, 1786~1839). 청 강하(江夏, 지금 호북성 무창(武昌))인. 자 중화(仲和), 호 지미(芝眉). 가경(嘉慶) 25년(1820) 진사(進士). 도광(道光) 7년(1827) 소송태도(蘇松太道)에 임명. 강소(江蘇) 순무와 양강(兩江) 총독을 지내다. 글씨를 잘 썼다. 이옹(李邕), 미불(米芾), 안진경(顔眞卿)을 따라 썼다.

188. 제언괴(齊彦槐, 1774~1841). 강서 무원(婺源)인. 자 언부(彦拊), 호 매록(梅麓), 음삼(蔭三). 가경 14년(1807) 진사(進士), 금궤(金匱)지사를 지내다. 뒤에 형계(荊溪)에 은거했다. 시문(詩文)을 잘했으며, 서화(書畫)로도 이름을 날렸다. 수장이 풍부하여 감상안(鑑賞眼)을 자부하였으며, 가경, 도광 연간의 거벽(鉅擘)으로 꼽혔다. 저서로 『쌍계초당서화록(雙溪草堂書畫錄)』 3권이 있다.

189. 엄보용(嚴保庸). 청 강소 단도(丹徒)인. 자 백상(伯常), 호 문초(問樵). 도광(道光) 9년(1829) 진사(進士), 한림(翰林)에 들어갔으며, 산동 서하(棲霞)의 지사를 지내다. 뜻이 높고 학문을 좋아했으며, 난죽(蘭竹)과 사의화훼(寫意花卉)를 잘 그렸다.

190. 경현(涇縣). 안휘성(安徽省) 무호도(蕪湖道)에 있다.

191. 포세신(包世臣, 1775~1855). 236쪽, 주 22 참조. 포순백(包順伯)은 포신백(包愼伯)의 오자(誤字)다.

192. 송용(宋鎔, 1749~1825). 청 강소 원화(元和, 지금 소주(蘇州))인. 자 역도(亦陶), 혁도(奕陶), 혁암(奕巖), 호 열연(悅硯). 건륭 37년(1771) 진사. 벼슬 형부시랑(刑部侍郞). 성품이 자혜(慈惠)로워 선정(善政)을 많이 베풀었다. 효자로 일컬어지고 시·서·화에 능했다. 특히 매화를 잘 그리고 행서를 잘 썼다. 포세신은 그의 행서를 일품(逸品) 상(上)으로 평가했다.

193. 정섭(鄭燮, 1693~1765). 청 양주(揚州) 흥화(興化)인. 자는 극유(克柔), 호는 판교(板橋). 건륭(乾隆) 원년(1736) 병진(丙辰) 진사. 벼슬은 지현(知縣)에 그치다. 시·서·화를 모두 잘하여 삼절로 꼽히고 사장(詞章)에도 역시 뛰어났다. 그림은 화훼목석(化卉木石)을 모두 잘하였다. 특히 난죽(蘭竹)을 잘 쳤다. 글씨도 특별한 풍치가 있어 예해를 반씩 섞고 자칭 육분반서(六分半書)라 했다. 평생을 시·서·화·주(酒)로 벗하여 거리낌 없이 살았다. 양주8괴(揚州八怪) 중 1인. 『판교제화(板橋題畫)』 1권을 남겼다. 추사는 그의 탈속불기(脫俗不羈)한 서화풍에 매료되어 이를 많이 배우고자 했다.

194. 황정견(黃庭堅, 1045~1105). 180쪽, 주 31 참조.

195. 강서성 심양도 수수현에 있는 황산곡의 사당 이름.

196. 서강(西江). 산곡 황정견이 강서성(江西省) 홍주(洪州) 분녕(分寧)인이고 그 스승인 동파(東坡) 소식(蘇軾)이 사천성(泗川省) 미주(眉州) 미산(眉山)인이라 양자강의 상류인 서쪽 강에 해당하므로 동파와 산곡으로 이어지는 시파(詩派)의 문정(門庭)을 서강(西江)으로 연다 했다. 사실 황정견은 강서 시파의 비조(鼻祖)로 일컬어진다.

197. 이난경(李蘭卿). 이언장(李彦章, 1794~1836)의 자(字). 후관(侯官, 복건성 민후현(閩侯縣))인. 가경(嘉慶) 16년(1811) 진사(進士). 시에 능하고 글씨를 잘 썼다. 감식안(鑑識眼)도 뛰어났다. 벼슬은 산동염운사(山東鹽運使)에 이르렀다. 저술은 『용원문초(榕園文鈔)』가 남아 있다.

198. 정수(程邃, 1605~1691), 명(明) 안휘(安徽) 흡현인(歙縣人). 자(字)는 목천(穆倩), 호(號)는 구도인(垢道人). 산수(山水)를 잘 그렸으며, 초묵건필(焦墨乾筆, 된 먹과 마른 붓질)을 즐겨 사용하여 일가를 이루었다. 전각(篆刻), 서법(書法), 시문(詩文)에도 능했다.

199. 하진(何震, 1530~1604), 명(明) 안휘(安徽) 휘주(徽州) 무원(婺源)인. 자(字) 주신(主臣), 호(號) 설어(雪漁), 휘파(徽派) 전각(篆刻) 창시자. 한인(漢印)의 웅건한 풍모가 있었으며, 단도법(單刀法) 낙관의 창시자이다. 저서로 『속학고편(續學古編)』이 있으며, 사후에 제자 정원(程原)이 『설어인보(雪漁印譜)』 1책 4권을 펴냈다.

200. 철선(鐵船) 혜즙(惠楫, 1791~1858). 조선 대흥사(大興寺) 승려. 속성 김씨. 영암 출신. 부친 이름은 응손(應孫). 모친 윤씨. 5세에 부모를 잃고 14세에 대흥사 생일(牲一) 장로에게 출가. 19세에 초의 선사의 스승인 완호(玩虎) 윤우(倫佑, 1758~1826)에게 『치문(緇門)』을 배우고 이어 연파(蓮坡) 혜장(惠藏,

441

1772~1811)에게 『서장(書狀)』과 『선요(禪要)』를 배웠다. 20세에 기어(騎魚) 자홍(慈弘)에게 『능엄경(楞嚴經)』과 『기신론(起信論)』 등을 배우고 22세 때는 대운(大雲) 화상에게 『화엄경(華嚴經)』을 전수받았다.

초의 선사와 친하여 20대 때부터 추사 일파와 교유하는 데 동행하였고 추사 일파의 학문과 예술에 깊이 공감하여 피차에 친교가 깊었다. 연파 혜장의 상수(上首) 법손(法孫)으로 그 법맥을 이었기 때문에 유교 경전에도 밝고 서화에도 깊은 조예가 있었다.

연파 혜장은 아암(兒庵) 혜장이니 다산(茶山) 정약용(丁若鏞, 1762~1836)에게 『주역(周易)』을 배워 인가받고 원교(員嶠) 이광사(李匡師, 1705~1777)의 영향을 받아 독특한 아암체를 창안하여 추사의 추앙을 받던 인물이다. 석추(石秋)는 별호이다. 이 《완염합벽첩》에서 이재는 철당(鐵堂)이라고도 하고 석추라고 지칭하기도 해서 이를 증명하고 있다.

201. 권돈인(權敦仁, 1783~1859). 23쪽, 주 1 참조.

202. 신선이 탄다는 새. 고니.

203. 땅속 벌레.

204. 동기창(董其昌, 1555~1636). 181쪽, 주 33 참조.

205. 왕사정(王士禎, 1634~1711). 청나라 산동(山東) 신성(新城)인. 자는 자진(子眞) 또는 이상(貽上), 호는 완정(阮亭), 어양산인(漁洋山人), 대경당(帶經堂). 순치(順治) 15년(1658) 진사(進士)로 벼슬이 형부상서(刑部尚書)에 이르렀다. 명관(名官)으로 시와 고문사(古文詞)에 뛰어났으며 박학(博學)으로 많은 저서를 남기었다.

특히 시재(詩才)는 발군하여 타의 추종을 불허했으니 당시는 물론이려니와 청(淸) 일대에 최상(最上)으로 꼽고 있어 흔히 주이존(朱彝尊)과 함께 주왕(朱王)으로 일컫는다. 박학호고(博學好古)하여 서화(書畫)와 금석(金石)·골동(骨董)의 감별(鑑別)에 능했고 글씨도 잘 썼으나 모두 시에 가려서 드러나지 못했다. 청 세종(世宗)의 이름 윤진(允禛)을 피휘(避諱)하여 후인들이 사정(士正)이라 썼으나 건륭(乾隆) 30년(1765)에 사정(士禎)으로 사명(賜名). 시호(諡號)는 문간(文簡). 『어양시집(漁洋詩集)』 38권, 『어양문략(漁洋文略)』 14권, 『정화록(精華錄)』 10권 등 많은 저서를 남겼다.

왕사정의 시 진주절구(眞州絕句) 5수 중 1수이다. 『어양정화록(漁洋精華錄)』 권 2에 수록되어 있다.

206. 마고산점(麻姑山店). 마고산은 강서성(江西省) 남성현(南城縣) 서남쪽에 있는 산인데 산꼭대기에 오래된 선단(仙壇)이 있다. 마고선녀가 이곳에서 득도(得道)했다 한다. 당나라 명필 안진경(顏眞卿, 708~784)이 짓고 쓴 「마고선단기(麻姑仙壇記)」가 있다. 이 마고산 선단을 마고산점이라 표현했을 것이다.

207. 여랑사(女郞祠). 마고산 선단 부근에 있는 마고선녀 사당일 듯하다.

208. 윤구(輪鉤). 바퀴에 달린 갈고리니 게를 형용하는 말이 아닌가 한다.

209. 동정호(洞庭湖). 태호(太湖)의 다른 이름. 강소, 절강 2성에 걸쳐 있는 중국 제일의 호수. 주변 680리, 면적 3만 6,000경(頃). 춘추시대 오(吳)·월(越) 양국의 경계. 호수 가운데 무수한 소산(小山)이 있는데 동서의 두 동정산(洞庭山)이 가장 저명하다. 자연경관이 그림같이 아름다워 동천복지(洞天福地)라 일컫는다. 그래서 동정호라는 이름을 얻었다.

210. 양매(楊梅). 소귀나무. 열대 상록수. 우리나라는 제주도 서귀포 일대에서만 자생. 3~4월에 적색 꽃이 피고 6~7월 즉 음력 5월에 열매가 짙은 적색으로 익는다. 식용이 가능한데 새콤달콤하고 송진향이 난다.

211. 소하만(銷夏灣). 지명. 강소성 오현(吳縣) 서남쪽 태호 중 서동정산 기슭 10리에 걸쳐 있다. 오왕(吳王)의 피서처(避暑處)로 전한다.

212. 왕사정(王士禎. 1634~1711)의 시 「심객자(沈客子)의 〈임옥유거도(林屋幽居圖)〉에 제함(題沈客子·林屋幽居圖)」 5수 중 1수이다. 『어양정화록(漁陽精華錄)』 권10에 수록되어 있다.

213. 영지(靈芝). 산속 나무뿌리 썩은 데서 나는 버섯. 전체가 가죽질로 단단하며 삿갓 밑은 황백색이고 그 밖은 적갈색이나 자갈색이다. 불로장생약으로 알려져 십장생(十長生)의 하나로 꼽히는데 오래 묵은 소나무 뿌리 썩은 데서 난 것을 상등으로 친다. 자양강장의 약효가 있다.

214. 토사(菟絲). 새삼, 새삼덩쿨. 1년생 기생 덩굴식물. 전국 산야에 분포. 종자로 땅속에서 발아하나 목본 기주식물을 만나면 뿌리가 사라지고 기주식물에서 양분을 흡수하며 살아간다. 간 기능 회복, 간염, 간질, 골절, 구갈, 기력 증진, 식중독, 음위, 정력 증진, 자양강장, 조루증, 최음제 등으로 다양하게 쓰인다. 묵은 소나무를 기주식물로 택해 기생한 토사가 가장 약효가 좋다고 알려져 있다.

215. 복령(茯苓). 늙은 소나무가 죽은 지 5~6년이 지나면 땅속 솔 뿌리에서 버섯이 생기는데 이를 복령이라 한다. 생김새는 고구마 비슷한데 색이 붉은 적복령(赤茯苓)과 흰 백복령(白茯苓)이 있다. 수종(水腫)이나 임질 약으로 쓰고 이뇨제로도 썼다. 불로장생의 약효가 있다고 믿었다.

216. 왕사정의 시 「졸암(拙庵) 선사 혜지(惠芝)에게 감사하는 시(謝拙庵禪師惠芝詩)」이다. 『흠정반산지(欽定盤山志)』 권15에 실려 있다. 왕사정 원시(原詩)에는 '문설토사(聞說菟絲)' 대신 '토사문도(菟絲聞道)'라 했고, '경요오(更要吾)' 대신 '경욕종(更欲從)'이라 썼다. 의미에는 별 차이가 없다.

217. 《압두환첩(鴨頭丸帖)》. 왕헌지(王獻之)의 글씨. 비단에 쓴 2항 15자(鴨頭丸故不佳明 當必集當 與君相見)의 작품. 현재 상해박물관에 수장되어 있다. 여기서는 이 이름을 제목으로 빌린 오리 그림일 듯하다.

218. 『종어경(種魚經)』. 명 황성증(黃省曾. 1490~1540)이 지은 담수양어(淡水養魚) 서적. 『양어경(養魚經)』, 『어경(魚經)』으로도 불린다.

219. 천풍(天風). 하늘 높이 부는 센 바람.

220. 해동청(海東靑). 우리나라에서 나는 사냥매.

221. 사신행(査愼行, 1650~1727). 청나라 절강(浙江) 해녕(海寧)인. 초명(初名)은 사련(嗣璉), 자는 하중(夏重), 호는 타산(他山), 초백(初白). 사호(賜號)는 연파조도(烟波釣徒). 개명(改名)하여 신행(愼行)이라 하고, 개자(改字)하여 회여(悔餘)라 했다. 황종희(黃宗羲)의 문하(門下)로 고증학(考證學)과 경학(經學)에 정통하였고 시에 뛰어났다.

　　시는 소식(蘇軾)에 가까워서 절강(浙江)의 송풍시가(宋風詩家)로 주이존(朱彝尊)·탕우증(湯右曾)과 병칭(並稱)되다. 『경업당집(警業堂集)』 50권, 『주역완사집해(周易玩辭集解)』 12권 등의 저서가 있다. 강희(康熙) 42년(1703) 특사진사(特賜進士)로 한림원(翰林院) 편수(編修)를 지냈다.

　　왕사정의 시 「사하중[査夏重, 사신행(査愼行)]의 〈노당방압도(蘆塘放鴨圖)〉에 제함(題査夏重蘆塘放鴨圖)」 3수 중 1수다. 『어양정화록(漁陽精華錄)』 권10에 수록되어 있다.

222. 초산(焦山) 자연암(自然庵)의 강가 절벽으로 굽어 내린 늙은 매화가 꽃구름을 일으킨 장관을 읊은 시인 듯하다.

223. 강소성 무석현(無錫縣) 혜산(慧山)에 있는 혜산천(慧山泉)을 읊은 시인 듯하다. 주 27 참조.

224. 위응물(韋應物, 737~791). 당 경조(京兆)인. 태학(太學) 출신. 강주(江州)자사를 지냈다. 파관 후에는 소주 영정사(永定寺)에 은거하다. 성품이 고결하고 선정을 베풀다. 시를 잘 지어 시품이 청담(淸淡)하니 왕유(王維, 699~759 혹은 701~761), 맹호연(孟浩然, 689 혹은 691~740), 유종원(柳宗元, 773~819)과 함께 왕맹위류(王孟韋柳)로 불린다.

225. 유종원(柳宗元, 773~819). 당 산서(山西) 하동(河東)인. 정원(貞元) 9년(793) 진사, 14년(798) 박학굉사과(博學宏詞科) 등제. 집현전 정자(正字), 감찰어사, 예부원외랑, 혁신 정치 실패 후 영주(永州) 사마(司馬)로 좌천. 원화(元和) 10년(815) 유주(柳州)자사로 승진. 유유주(柳柳州)의 별칭을 얻다. 시문에 모두 뛰어났다.

　　시는 풍격(風格)이 청담(淸淡)하여 왕유, 맹호연, 위응물과 함께 도연명(陶淵明, 365~427)의 유파에 속하니 왕맹위류로 병칭된다. 문은 한유(韓愈, 768~824)와 더불어 고문(古文)운동을 주창하니 당대를 대표하는 고문가로 한류(韓柳)로 병칭되며, 초발웅건(峭拔雄健, 우뚝 빼어나서 씩씩하고 굳셈)한 특징이 있다. 당송8대가 중 1인으로 꼽는다.

226. 왕안석(王安石, 1019 또는 1021~1086). 북송 강서 무주(撫州) 임천(臨川)인. 자 개보(介甫), 호 반산(半山). 경력(慶曆) 2년(1042) 진사. 회남(淮南)판관. 1047년 지근현(知鄞縣), 혁신 정치 시작. 치적 탁월. 서주(舒州)통판과 상주(常州)지부를 거쳐 가우(嘉祐) 3년(1058) 삼사탁지판관(三司度支判官)으로 승진. 만언서

(萬言書)를 올려 변법개혁(變法改革)을 주장했으나 가납되지 않았다.

그러나 신종(神宗)이 즉위(1067)하고 나서는 신종과 뜻이 맞아 한림학사 겸 시독학사로 신 황제의 측근에 봉사하기 시작하여 희녕(熙寧) 2년(1069)에는 참지정사(參知政事)로 정책 결정에 참여하고 3년에는 동중서문하평장사 상서좌복야(同中書門下平章事尙書左僕射)가 되어 국정을 총괄하는 수상의 지위에 오른다. 이에 정치·경제·군사·교육 등 모든 분야의 혁신을 단행할 신법(新法)을 세우고 이를 강력하게 실천해나간다. 신법당의 영수가 된 것이다. 그러자 희녕 7년(1074)에는 사마광(司馬光, 1019~1086), 구양수(歐陽脩, 1007~1072), 문언박(文彦博, 1006~1097), 소식(蘇軾, 1037~1101) 등 구법당들이 대반격을 가한다. 재상 자리를 물러났다 다시 나오기를 몇 번 거듭하다 원풍 3년(1080)에는 형국공(荊國公)에 봉해진다. 유교 경전의 주석(註釋)과 훈고(訓詁)에도 혁신을 도모하여 『삼경신의(三經新義)』, 『자설(字說)』 등을 직접 저술하기도 했다.

시문(詩文)도 빼어나서 웅건초발(雄健峭拔, 힘차고 굳세며 우뚝 빼어남)한 특징을 보인다. 문은 당송8대가 중의 하나로 꼽힌다. 글씨와 그림에도 능했다. 글씨는 청경초발(淸勁峭拔, 맑고 굳세며 우뚝 빼어남), 표표불범(飄飄不凡, 나부끼어 범상치 않음)이라는 평을 듣는데 주로 담묵으로 신속하게 써나갔다. 그래서 그의 정적이었던 서화 대가 소식은 "법이 없는 법을 얻었다(得無法之法)."라고 그의 무법성을 지적했다. 산수화도 잘 그렸는데 철저하게 당 대 북종화의 대가인 이소도(李昭道)의 착색세밀화를 본받아 그렸다. 『임천집(臨川集)』, 『주관신의(周官新義)』, 『시의구침(詩義鉤沈)』, 『노자주(老子注)』 등의 저술이 있다.

227. 상강(湘江). 광서성(廣西省) 흥안현(興安縣)에서 발원하여 호남성(湖南省) 동정호(洞庭湖)로 흘러들어 가는 강. 일찍이 순(舜)임금이 순행(巡幸) 왔다가 이 강가에서 돌아가자 그 비(妃)인 아황(娥皇)과 여영(女英)이 슬피 울었고 그 눈물이 대나무에 떨어져 반점(斑點)을 만들었다는 소상(瀟湘) 반죽(斑竹)의 전설이 전해진다.

228. 숭산(嵩山). 숭산(崇山, 또는 嵩山)이라고도 쓴다. 하남성(河南省) 등봉현(登封縣) 북쪽에 있다. 3대(代) 이후의 많은 나라들이 이 부근에 도읍하였으므로 중악(中嶽)이라 부른다. 숭고산(嵩高山)이라고도 하며 이 안에 태실산(太室山)과 소실산(少室山)이 있다.

229. 왕관곡(王官谷). 산서성(山西省) 우향현(虞鄉縣) 동남 10리 중조산(中條山) 중의 석루욕(石樓峪) 서쪽에 있다. 지금은 횡령(橫嶺)이라 한다. 『당서(唐書)』 「사공도전(司空圖傳)」에 의하면 당나라 은사(隱士)이자 대시인이던 사공도(司空圖, 837~908)가 이곳에서 휴휴정(休休亭)을 짓고 은거했다 한다.

230. 작산(鵲山). 산동성(山東省) 역성현(歷城縣) 북쪽 20리에 있다. 명의 편작(扁鵲)이 이곳에서 연단(煉丹)했던 까닭에 얻은 이름이다. 산 남쪽에는 작산호(鵲山湖)가 있다.

231. 태항산(太行山). 산서성 진성현(晋城縣) 남쪽에 있다. 태항산맥의 주봉(主峰)이다. 태항산맥은 하남성의 황하 이북인 하북도를 가로질러 하북성과 산서성의 경계를 이루는 산맥으로 그 길이가 1,000리에 이른다 한다.

232. 서권기(書卷氣). 책을 많이 읽은 기색(氣色) 또는 느낌.

233. 안복(眼福). 아름다움으로 눈을 즐겁게 할 수 있도록 타고난 복.

234. 유마거사(維摩居士). 유마 또는 유마힐(維摩詰)이라 하는데 산스크리트어의 비말라키르티(Vimalrakirti)의 소리 번역이다. 석가모니불이 세상에 살아 계실 때의 재가 제자로 비야리(毘耶離, Vaiśāli) 성의 장자(長子, 덕망 높은 어른)이며 대부호였다. 그는 출가하지 않고도 과거 세계에 한량 없는 여러 부처님을 공양한 공덕으로 대승법문(大乘法門)을 체득하여 이미 해탈의 경지에 들었다.

그래서 그의 법력(法力)은 여러 보살을 능가할 정도였으나 일반 재가 신도들을 교화하기 위해 비야리 성에 거주하면서 방편(方便)으로 몸에 병을 나타내어 문병 오는 사람들을 대상으로 몸의 병에 비유하여 불이법문(不二法門, 살고 죽는 것이 둘이 아니고, 있고 없는 것이 둘이 아니라는 이치)을 이야기하며 살았다. 재가 불자도 성불할 수 있다는 본보기를 보여주기 위해서였다. 그런 내용을 담은 경전이 『유마경(維摩經)』 등으로 불리는 대승 경전이다. 이 경전을 설하는 주인공이 바로 유마거사다.

235. 도(陶)거사. 도연명(陶淵明)을 일컫는다. 도잠(陶潛, 365~427). 진(晋) 심양(潯陽) 시상(柴桑, 강서성(江西省) 구강현(九江縣)인. 자는 연명(淵明) 혹은 원량(元亮). 진의 대사마(大司馬) 도간(陶侃)의 증손. 시문(詩文)을 잘하고 성질이 매이기를 싫어하여 팽택현령(彭澤縣令)이 되었다가 80일 만에 벼슬을 버리고 고향으로 돌아갔다.

「귀거래사(歸去來辭)」와 「오류선생전(五柳先生傳)」을 짓고 평생 은거(隱居)하며 세상에 나가지 않고 시(詩)·주(酒)로 자적(自適, 스스로 즐김)했다. 육조(六朝) 제일의 시인으로 그의 시를 도체(陶體)라 하여 사람들이 널리 애송(愛誦)해온다. 사시(私諡) 정절 선생(靖節先生)이라 했다. 『도정절집(陶靖節集)』 10권이 남아 있다.

236. 『전당시(全唐詩)』 권633. 사공도(司空圖) 「빗속에서(雨中)」.

237. 당나라 덕종(德宗, 780~804) 때 시인 장손좌보(長孫佐輔)의 시 「심산가(尋山家, 산속 집을 찾아가다)」를 옮겨 쓴 것이다. 『전당시(全唐詩)』 권469에 수록되어 있다.

238. 출전(出典)은 모르겠으나 이 역시 중국 시가 아닌가 한다. 앞뒤 시들이 모두 중국 명시들이기 때문이다. 그러나 강관식(姜寬植)은 「추사 그림의 법고창신의 묘경」(『추사와 그의 시대』, 2002년, 돌베개, 241~242쪽)에서 추사가 청관산옥(淸冠山屋)에서 학동(學童)인 달준(達俊)에게 써준 시라는 사실을 자세히 밝히고 있다.

239. 청운(靑雲). 세속을 벗어나려는 큰 뜻을 품은 사람을 일컫는 말.

240. 오대(五代) 전촉(前蜀)의 시(詩)·서(書)·화(畵) 승(僧) 관휴(貫休)의 시 「제난강언상인원(題蘭江言上人院)」 2수 중 1수다. 다만 첫 구절 끝 자 '층(層)'을 '병(屛)'으로 고쳐서 점화(點化)했다. 『전당시(全唐詩)』 권836.

관휴(貫休, 832~912). 오대(五代) 전촉(前蜀) 무주 난계(蘭溪, 지금 절강성 난계)인. 화안사(和安寺) 승려. 속성 강(姜)씨. 속명 휴(休). 자 덕은(德隱), 덕원(德遠). 법호(法號) 선월(禪月) 대사. 득득(得得) 화상. 시·서·화 삼절로 꼽힌다. 글씨는 전(篆)·예(隸)에 모두 능통했으나 초서(草書)를 특히 잘 썼으며, 그림은 도석화(道釋畵)를 잘 그렸는데, 16나한(羅漢), 10대 제자 등 석씨화(釋氏畵)에 독창적 기법을 창안하여 일가를 이루었다.

241. 당 헌종(憲宗) 원화(元和, 806~820) 때 시인인 시견오(施肩吾)의 시 「하제춘유(下第春遊)」를 옮겨 쓴 것이다. 『전당시(全唐詩)』 권494 참조. 끝 구절 다섯째 자인 '낙(落)'을 '개(開)'로 고쳐 점화(點化)했다.

시견오(施肩吾, 780~861)는 당 목주(睦州) 분수(分水)인. 자 희성(希聖), 원화(806~820) 진사. 뒤에 홍주(洪州) 서산(西山)에 은거하니 세상에서 화양진인(華陽眞人)이라 일컬었다. 시가 매우 아름다웠다. 『서산집(西山集)』이 있다.

7

회화(繪畫)

1. 도갱(陶賡)의 사란법(寫蘭法)

《난맹첩(蘭盟帖)》상권 제1면

陶筠椒名賡, 吳縣諸生. 精於鑒別, 書畫並工, 一以停雲館爲法. 嘗論畫蘭, 須花葉
紛披, 乃盡其妙. 世人多用減筆, 此必根有蟻傷. 妙言可入軒渠錄也. 寫蘭餘墨, 因其
空頁, 爲引首.

도균초(陶筠椒)[1]는 이름이 갱(賡)이니 오현(吳縣) 제생(諸生)이다. 감별에 정통하고 서화를 아울
러 잘하였는데, 한결같이 정운관(停雲館)[2]으로 기준을 삼았다. 일찍이 난초 치는 것을 논하여
"반드시 꽃과 잎이 어지러이 흩어져 나야만 이에 그 신묘를 다했다 할 수 있다. 세상 사람들이
감필(減筆)을 많이 쓰는데, 이것은 반드시 뿌리에 개미 먹은 데가 있을 것이다."라 하였으니, 묘
한 말이라 헌거록(軒渠錄)[3]에 기록해둘 만하다.

난초를 치고 남은 먹으로 그 빈 곳이 있으므로 머리말을 삼아 쓴다.

'묵연(墨緣)'의 흰 글씨 세로 긴 네모 인장이 글머리에 두인(頭印)으로 찍혀 있고 '소천심정(小泉
審正)'이란 붉은 글씨 네모 인장과 '유재소인(劉在韶印)'의 흰 글씨 네모 인장이 그 아래 하단에 찍혀
있다.

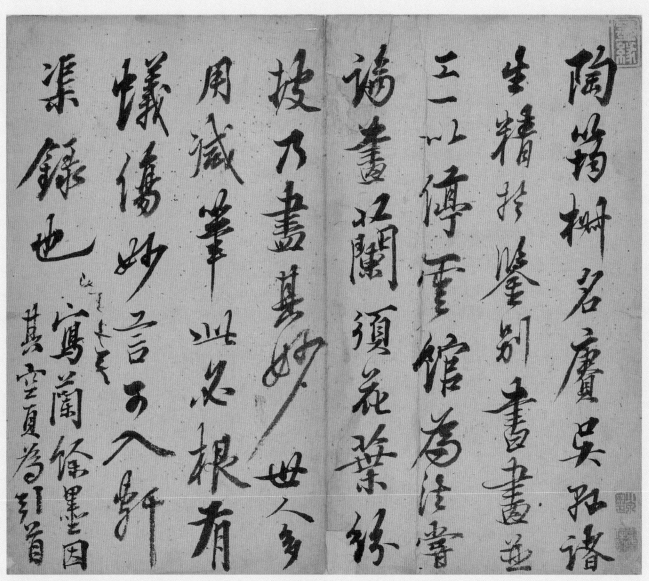

도갱(陶賡)의 사란법(寫蘭法)

헌종 1년 을미(1835), 50세, 《난맹첩(蘭盟帖)》 상권, 제1면, 지본묵서, 22.8×27.0cm, 간송미술관 소장

유재소인 소천심정 묵연
(劉在韶印) (小泉審正) (墨緣)

2. 오숭량 일가의 그림 솜씨

《난맹첩》 상권 제2면

吳蘭雪姬人岳綠春 善畫蘭, 嘗蘭雪遊吳門, 所寫粉本, 吳娘團扇多置絲繡之.

歐陽亭亭 亦蘭雪姬, 畫蘭亦工.

梅仙 蘭雪女, 名萱, 亦善畫蘭.

蔣錦秋 蘭雪繼室, 能琴工山水, 自寫石溪漁婦小影.

오난설(吳蘭雪)[4]의 첩인 악록춘(岳綠春)[5]은 난초를 잘 쳐서, 일찍이 난설이 오문(吳門)에 가 있으면서 그려낸 분본(粉本)을 오랑(吳娘)이 단선(團扇)에 많이 실로 수를 놓았었다.

구양정정(歐陽亭亭)도 역시 난설의 첩으로 난을 치는 데 또한 뛰어났었다.

매선(梅仙)은 난설의 딸로 이름이 훤(萱)인데 역시 난을 잘 쳤다.

장금추(蔣錦秋)[6]는 난설의 계실(繼室)인데, 거문고에 능하고 산수(山水)를 잘했으며, 스스로 〈석계어부소영(石溪漁婦小影)〉을 그렸다.

1833년 9월 22일 순조의 특명으로 추사 생부 김노경이 풀려나자 추사는 문예 활동을 재개할 수 있었다. 그래서 1834년에 「예당금석과안록(禮堂金石過眼錄)」을 완성하고 추사를 위로하기 위해 가을에 상경한 초의(草衣)와는 장천별업(長川別業)에서 함께 겨울을 난다. 그러나 이러한 평안도 길지 않았다.

이해 11월 13일 순조가 갑자기 돌아가고 8세 어린아이인 왕세손 환(奐, 헌종, 1827~1849)이 즉위하자 대왕대비 순원(純元)왕후 안동 김씨(1789~1857)가 수렴청정하기 시작했기 때문이다. 추사 부자는 세도 회복의 희망을 버리고 근신하는 도리밖에 없었다. 그런 중에 1835년 1월 18일에 김노경을 상호군(上護軍)에 서용하는 왕명이 내리니 추사가 내심 은서지명(恩叙之命)을 감축하여 2월 27일 유명훈(劉茗薰, 1808~?)에게 보낸 편지에 이를 통보하였던 모양이다.

그러나 추사 부자는 한결같이 이런 왕명을 사양하고 벼슬에 나가지 않으니 4월 22일에는 김노경을 판의금부사(종1품)로 불렀으나 나가지 않고 윤6월 20일에는 김정희를 우부승지로 불렀으나 과천에 있으면서 나오지 않고 연속 사직소만 올린다. 8월 5일까지 판의금 김노경은 무려 22차나 불렀

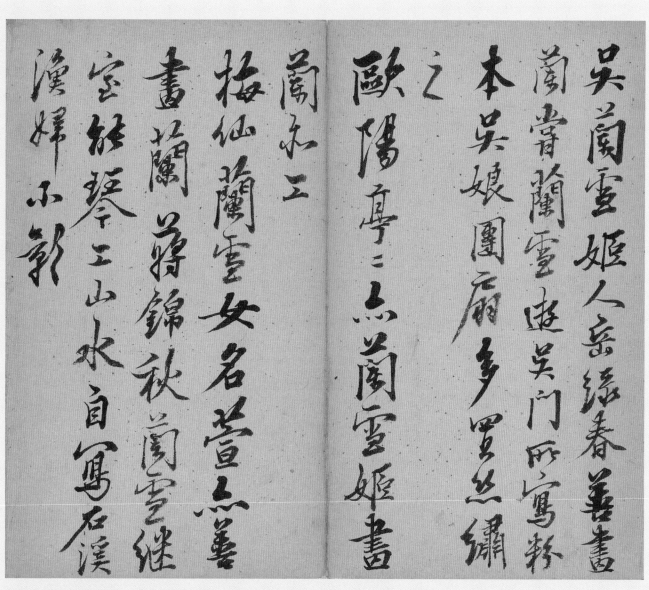

吳蘭雪姬人岳綠春善畵
蘭嘗蘭雪遊吳門所寫黟
本吳娘團扇多罢丝繡
之
歐陽亭三点蘭雪姬畵

蘭不三

梅仙蘭雪女名萱三点薯
畵蘭蔣錦秋蘭雪继
室能琴工山水自寫右溪
溪燁不凡

오숭량 일가의 그림 솜씨
헌종 1년 을미(1835), 50세, 《난맹첩》 상권, 제2면, 지본묵서, 22.8×27.0cm, 간송미술관 소장

으나 나오지 않고 도총관 내의제조를 거쳐 약방제조로 불러서야 9월 15일에 처음 출사한다. 추사도 우부승지, 좌승지로 불렀으나 역시 사직소만 올리고 다음 해인 1836년 3월 3일에야 동부승지로 출사하여 공무를 보기 시작한다.

그사이 추사는 과천에서 병거사(病居士)를 자처하며 문예 활동에 몰입하는 초연한 자세를 과시하고 있었던 듯하다. 그래서 초의에게 〈백석신군비(白石神君碑)〉 필의로 〈명선(茗禪)〉을 써주기도 하고 유명훈(劉茗薰)에게는 청나라 일격(逸格) 화가 판교(板橋) 정섭(鄭燮, 1693~1765)의 필법을 참고하여 《난맹첩(蘭盟帖)》을 그려주기도 했던 모양이다.

《난맹첩》의 제발 글씨와 〈명선〉의 방서 글씨가 판교풍(板橋風)의 탈속분방한 예행(隸行) 합체로 서로 방불하고 양쪽에서 모두 병거사나 거사(居士)를 자처하며 이해 12월 5일자 편지에서도 추사가 초의에게 병거사가 보낸다 하고 있어 이런 추측을 가능케 한다.

3. 쌓인 눈 산 덮다(積雪滿山)

《난맹첩》 상권 제3면

積雪滿山, 江氷闌干. 指下春風, 乃見天心. 居士題.

쌓인 눈 산 덮고, 강 얼음 난간 이루나.

손가락 끝에 봄바람 이니, 이에서 하늘 뜻 알다. 거사가 쓰다.

이 묵란도(墨蘭圖)는 추사 김정희가 30여 년 동안 난 치는 법을 배우고 익힌 끝에 터득해낸 추사(秋史) 난법(蘭法)의 요체(要諦)를 보여주는 대표적인 작품이다.

추사는 그 난 치는 비결을 체득한 다음《난맹첩》상·하 2권에 각각 10폭과 6폭씩 자가난법(自家蘭法)으로 그려낸 대표작을 장첩(裝帖)하고, 난 그림의 유래와 당대 여류(女流)로 난 잘 치던 명가(名家)들을 소개하는 글을 함께 실어놓고 있다.

이는 기절(氣節)을 숭상하는 문인(文人)들이 고고청일(孤高淸逸, 외롭고 고결하며 맑고 벗어남)한 내면세계를 기탁표출(寄托表出, 무엇에 부쳐 표현해냄)하기 위해 난을 치기도 했지만 규방 여류(閨房女流)들이 그윽한 향기와 청초한 기품 그리고 강인한 절조를 본받으려 즐겨 난을 쳐왔기 때문이다.

난첩의 이름을《난맹첩》이라 붙인 것은 여러가지 복합적인 뜻이 있으니 우선 난은 이렇게 쳐야 한다는 기본적인 맹서의 의미가 있겠고 다음은 마음을 같이한다는 동심결(同心結)의 의미가 있다.

『주역(周易)』「계사(繫辭)」상(上)에 이르기를 "두 사람이 마음을 같이하면, 그 날카로움이 쇠를 끊을 수 있고, 마음을 같이한 말은 그 향취가 난과 같다.(二人同心, 其利斷金. 同心之言, 其臭如蘭.)"라고 하였다. 여기서 마음을 터놓는 사귐을 금란지교(金蘭之交)라 하고 뜻을 같이하는 모임을 난맹(蘭盟)이라 하게 되었기 때문이다. 난을 사랑하고 난 그림을 그리며 이를 즐길 만한 사람이라면 정녕 난맹의 자리에 끼일 만한 자격이 있을 것이다.

추사는 이런 여러 가지 아름다운 의미를 생각하고《난맹첩》이라 명명한 모양인데 첫 권 첫머리부터 여류로 난을 잘 치던 이들을 계속 소개하고 있는 것으로 보면 아무래도 여자와 함께 묵란첩을 꾸며보고 싶었던 것이 아닌가 하는 생각이 든다.

《난맹첩》상권 그림 첫 폭에 해당하는 이 〈적설만산〉은 거의 단엽식(短葉式)으로만 그려진 단엽

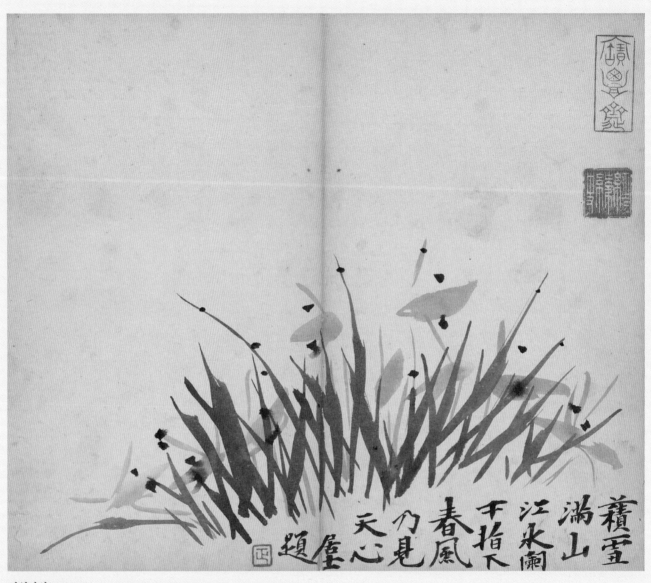

적설만산(積雪滿山)

헌종 1년 을미(1835), 50세,《난맹첩》상권, 제3면, 지본수묵, 22.8×27.0cm, 간송미술관 소장

정
(正)

경경위사
(經經緯史)

보담재
(寶覃齋)

난(短葉蘭)이다. 아마 자생란의 북방한계선인 우리나라 중부지방에서 볼 수 있는 춘란(春蘭)의 강인한 기상을 표출하기 위해 이런 사란법(寫蘭法)을 창안해내었던 모양이다.

붓을 급히 눌러나가다가 짧게 뽑은 급돈(急頓) 단제법(短提法)으로 일관되어 언뜻 보면 억센 잔디 같은 느낌이 들 정도이다. 이것이 바로 우리 민족의 기상이고 고유한 미감(美感)인 강경명정성(剛硬明正性)의 표현이다. 사계절이 뚜렷하고 한서(寒暑)의 차이가 극심하며 바위산이 많은 우리 기후 풍토에서 비롯된 감각적 특색이라 할 수 있다.

배후에 엷은 담묵(淡墨)으로 꽃을 그렸는데 그것도 꽃대가 짧고 꽃잎은 매우 단조롭다. 눈보라에 시달리며 한겨울을 얼어 지내고 나서 봄바람을 만나 몽그라진 잎새 위로 겨우 꽃대를 내밀었던 모양이다. 그래서 추사는 탈속졸박한 판교풍의 예서기 있는 행서로 제사(題辭)를 붙여놓았다.

'보담재(寶覃齋)'라는 붉은 글씨 세로 긴 네모 인장과 '경경위사(經經緯史)'라는 흰 글씨 네모 인장이 큼직하게 오른쪽 상단에 찍히고 제사(題辭) 다음에는 '정(正)'이라는 소형 붉은 글씨 네모 인장이 찍혀 있다. 보담재는 담계(覃溪) 옹방강(翁方綱)을 보배로 아끼는 집이라는 의미의 학문 연원을 밝히는 추사 별호이다.

'경경위사'는 경학(經學)을 날줄로 하고 사학(史學)을 씨줄로 하여 학문의 베를 짜야 한다는 추사 학문관을 나타낸 좌우명인(左右銘印)이며 '정(正)'은 정희(正喜)의 약자다. 난과 글씨와 인장이 한데 어우러져 무한히 비워둔 공간 속에서 신묘한 조화미(調和美)를 이루어내고 있다.

4. 봄빛 짙어 이슬 많다(春濃露重)

《난맹첩》상권 제4면

春濃露重, 地暖艸生. 山深日長, 人靜香透. 居士.

봄빛 짙어 이슬 많고, 땅 풀려 풀 돋다.

산 깊고 해 긴데, 사람 자취 고요하니 향기만 쏜다. 거사.

《난맹첩(蘭盟帖)》상권 둘째 폭 그림이다.

"봄빛 짙어 이슬 많고, 땅 풀려 풀 돋다."라는 제사가 있는 것으로 보아 초봄에 피어난 춘혜(春蕙)인 듯하다.

초봄의 언 땅을 뚫고 나와 처음 꽃을 피운다 하여 향조(香祖)라는 별명을 가진 것이 춘란(春蘭)인데 이 난초 그림에서는 꽃대 하나에 여러 송이 꽃을 피우고 있으므로 춘란이 아닌 춘혜라고 보아야겠다. 일경일화(一莖一花) 즉 꽃대 하나에 한 송이 꽃이 피는 것을 '난'이라 하고 일경수화(一莖數花) 즉 꽃대 하나에 여러 송이 꽃이 피는 것을 '혜'라 하기 때문이다.

첫 폭〈적설만산(積雪滿山)〉(456쪽 참조)의 단엽(短葉, 짧은 잎새) 총생식(叢生式, 떨기로 나는 법식) 난법과는 대조적으로 장엽(長葉, 긴 잎새) 약생식(略生式, 간략하게 나는 법식) 난법으로 일관되어 있어 소밀장단(疎密長短, 성글고 빽빽하며 길고 짧음)의 극단적인 대비를 보인다. 구도에서는 세 개의 장엽(長葉)으로 화면의 중심부를 거의 균등한 넓이로 양분하고 좌측 상단의 넓어진 공간에 제사(題辭)를 가득 채움으로써 화면은 공만(空滿, 비우고 채움)의 균형을 갖추면서 광활한 공간감을 살려내게 된다.

난엽은 한결같이 오른쪽으로 향해 쳐냈는데 가장 긴 잎은 굵고 예리한 기필선(起筆線, 붓을 대어 만들어가는 선)이 한동안 지속되다가 급히 눌렀다 급히 떼는 급돈급제(急頓急提)의 변화를 세 번 거친 다음 한 번 살짝 누르며 끌고 가다 마치 금실처럼 길고 가늘게 뽑아 마무리 지었다. 둘째 잎은 예리하게 붓을 댄 다음 곧장 눌러 가서 태엽(太葉)을 만들고 다시 붓을 떼어 가늘고 길게 끌어 가다 한 번 더 돈제(頓提, 멈추었다 끌어감)의 변화를 가하며 바늘 끝처럼 마무리 지었다. 가장 짧은 셋째 잎은 돈제의 변화도 가장 미약한데 이슬 맞은 잎새들이라 그런지 차례로 휘어져 내리고 있다.

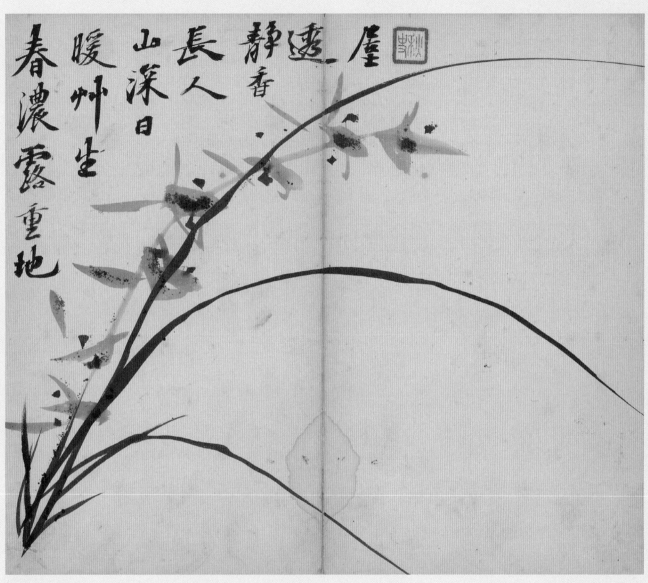

春濃露重 暖艸生
靜香 長人 山深日 遠屢
春濃露重地

춘농로중(春濃露重)
헌종 1년 을미(1835), 50세, 《난맹첩》 상권, 제4면, 지본수묵, 22.8×27.0cm, 간송미술관 소장

주사
(秋史)

제일 긴 잎과 그다음 잎새가 뿌리 부근에서 상안(象眼, 잎새와 잎새가 교차하여 코끼리 눈과 같은 모양을 짓는 것)에 가까운 봉안(鳳眼, 잎새들이 교차하여 봉황 눈 형상을 짓는 것)을 이루었고 떡잎 하나가 다시 이를 파봉안(破鳳眼, 봉안을 깨뜨림)하는 격식을 보인다. 네댓 개의 작은 떡잎들이 뿌리 부근에 단엽식(短葉式)으로 표현되어 긴 잎새들의 고적감을 덜어주는데 외줄기 꽃대 역시 잎새와 같은 방향으로 벋어나가면서 무수한 꽃을 피워내고 있다. 꽃대도 이슬 무게에 눌려 상부가 상당히 휘었다.

담묵(淡墨, 흐린 먹)으로 꽃잎을 경쾌하게 쳐내서 마치 나비나 벌이 날개짓하는 모양처럼 보이는데 화설(花舌, 꽃술) 부분을 나타내는 농묵(濃墨, 짙은 먹)의 점심법(點心法, 꽃 중심 즉 꽃술을 찍는 법)은 강렬하기만 하다. 심자(心字)를 초서로 쓰는 듯한 심자 점심법을 대담하게 구사한 것이다.

난을 치는 방향이 일정하게 우향하자 추사는 당시 우측으로부터 좌측으로 글씨를 써가는 사회 통념을 무시하고 지금처럼 좌측에서 우측으로 제사를 써나가 난의 방향과 일치시켜놓았다. 이 역시 고도의 예술 감각이 아니고서는 시도하기 힘든 발상이라 하지 않을 수 없다. 단출한 잎새의 날카로운 기상이나 건실한 꽃대에 건강하게 피어난 청순한 꽃송이에서 언뜻 이제 막 성년이 된 소년 소녀의 참신한 미모가 연상된다.

'추사(秋史)'라는 붉은 글씨 네모 인장이 제사 끝에 찍혀 있는데 〈세한도〉 발문 끝에 찍었던 테 굵은 소형 인장이다.

5. 옛 향기 떠돈다(浮動古馨)

《난맹첩》상권 제5면

《난맹첩》상권 셋째 폭 그림이다.

긴 잎들을 모두 왼쪽으로 휘어 뽑고 짧은 잎들은 짙고 예리하게 오른쪽에 모아놓았다. 한 꽃대에 꽃이 하나씩 달려 있는 난초라서 꽃대도 짧고 꽃도 드물다. 그러나 그윽한 향기만은 화면 가득 떠도는 듯하다. 그래서 추사는 특유의 고졸(古拙)한 추사체로 선기(禪氣) 짙은 제시(題詩)를 이렇게 붙여놓았다.

전부터 머리 숙여 복희씨(伏羲氏)께 묻기를, 그대 누구인데 이곳에 있는가.
그림 있기 전에 콧구멍 뚫리지 않았으니[7], 하늘 가득 떠도는 것 옛 향기일 뿐.
向來俯首問羲皇, 汝是何人到此鄉. 未有畫前開鼻孔, 滿天浮動古馨馨.

그림 오른쪽 좁은 공간에 한 줄로 내리써서 매우 서툴게 보이는데 이것이 바로 졸박미(拙樸美)의 극치를 보이는 것이다. '거사(居士)'라는 관서 곁에 '묵연(墨緣)'이라는 흰 글씨의 세로 긴 네모 인장이 찍혀서 무게를 더해준다.

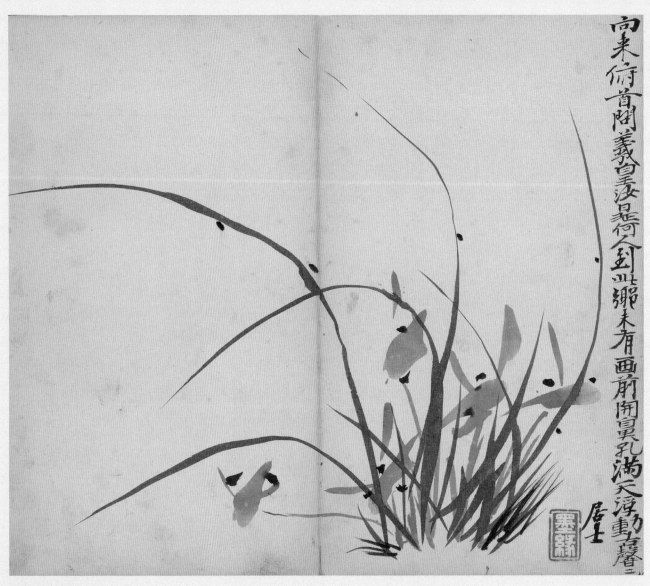

向來俯首問羲皇汝是何人到此鄉未有画前開真孔滿天浮動古馨三 居士

부동고형(浮動古馨)

헌종 1년 을미(1835), 50세, 《난맹첩》 상권, 제5면, 지본수묵, 22.8×27.0cm, 간송미술관 소장

묵연
(墨緣)

6. 운봉의 천녀(雲峰天女)

《난맹첩》 상권 제6면

昨日天女下雲峰, 帶得花枝灑碧空. 世上凡根與凡葉, 豈能安頓在其中. 居士.

어제 낮 천녀(天女) 운봉(雲峰)에 내리어, 꽃가지 띠 두르고 벽공(碧空)에 뿌리니.

세상의 범상한 뿌리와 잎들이, 어찌 그중에 곱게 끼일까. 거사.

《난맹첩》 상권 넷째 폭 그림이다. 해묵은 난이 소담스러운 꽃과 잎을 자랑하고 있는 풍성한 모습인데 살랑거리는 5월의 훈풍(薰風)을 맞아 기분 좋게 나부끼는 듯 잎과 꽃이 모두 왼쪽으로 쏠리고 있다. 묵은 촉과 새 촉이 한데 어우러진 큰 포기라서 장엽(長葉)과 단엽(短葉)의 배분이 적당하고 길이도 층층이 여러 가지다.

꽃은 튼튼한 꽃대에 네댓 송이씩 탐스러운 꽃망울을 동시에 터트리고 있으니 혜(蕙)라 해야 할 터인데 토해내는 향기가 골 안에 가득하겠다. 자생지에서 건강하게 자란 천연의 모습을 과시하기 위해서인지 난엽을 길게 눌러나가다 잠시 붓을 들고 다시 길게 눌러나가는 장돈(長頓) 단제(短提)의 기법으로 많이 쳐내지고 있다.

바람을 받은 당풍세(當風勢)이기 때문에 모두 왼쪽으로 쏠리는데 여리고 긴 새 잎은 많이 휘고 길더라도 강인한 묵은 잎은 굳세게 저항하는 모습이다. 가장 오른쪽 긴 잎이 팽팽히 맞서는 자세를 보인 것이 그것이다. 그 잎이 해묵었다는 사실을 우리는 비백(飛白)으로 마무리 지은 잎 끝의 삭은 표현에서 짐작할 수 있다.

추사는 이렇듯 난의 생태를 속속들이 알고 있었기에 천고에 만인의 심금을 울리는 난화를 쳐낼 수 있었던 모양이다.

기필(起筆)을 어떻게 신묘하게 하였는지 처음 붓 댄 자국이 거의 드러나지 않아 마치 그림 하단 부분을 잘라낸 듯한 느낌을 준다. 그러나 이 그림은 꾸며진 하첩 위에 그대로 그린 것이니 자를 수 있는 있는 것이 아니다.

소담한 난 포기를 집중적으로 묘사하기 위해서 뿌리의 훨씬 윗부분부터 쳐낸 것도 추사가 아니고서는 생심도 못 할 일이었다. 이렇게 되니 난포기는 더욱 화면에 가득 차서 빽빽하게 느껴지는데 이

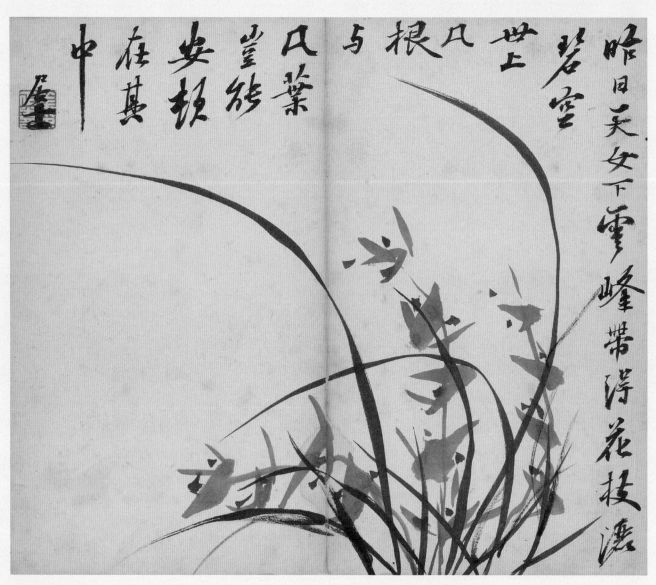

昨日天女下雲峰帶得花枝濕
世上若空根只葉豈能山安頓
在其中

운봉천녀(雲峰天女)

헌종 1년 을미(1835), 50세, 《난맹첩》 상권, 제6면, 지본수묵, 22.8×27.0cm, 간송미술관 소장

런 느낌을 더욱 고조시키기 위해 그 서툰 듯 힘차고 굳센 추사체의 글씨로 난 포기를 따라가며 제화시(題畵詩)를 붙여 감싸놓았다.

제화시의 끝 자인 중(中) 자가 보인 군세고 아름다운 필획은 그대로 난의 성품과 기개를 과시하는 표현이라 하겠다. 제화시의 글씨와 내용이 본 그림의 감흥을 배가시키는 묘리가 여기에 있는 것이다.

'거사(居士)'라는 관서(款書) 위에 '김정희인(金正喜印)'이라는 흰 글씨 네모 인장을 덧찍은 것도 신묘한 낙관법이다. 사실 이곳을 빼놓고는 인장을 찍을 곳이 없다. 이런 세련된 안목을 갖추고서야 그림을 그릴 수도 있고 감상할 수도 있다.

7. 붉은 속 꽃과 흰 속 꽃(紅心素心)

《난맹첩》 상권 제7면

山中覓覓復尋尋, 覓得紅心與素心. 欲寄一枝嗟遠道, 露寒香冷到如今.

산중에 찾고 찾고 또 찾아서, 붉은 속 꽃 흰 속 꽃 찾아내었네.

한 가지 보내련들 길이 멀구나, 이슬 향기 차기가 지금 같이 닿고저.[8]

《난맹첩》 상권 다섯째 폭 그림이다.

긴 잎 여덟, 짧은 잎 다섯, 꽃대 다섯의 무성한 기세를 자랑하는 한 포기의 난이 왼쪽 하단에서 돋아난 긴 잎새를 오른쪽 화면 상단을 향해 굳세고 힘차게 벋어 올리고 있다. 청경유려(淸勁流麗, 맑고 굳세며 흐르듯 아름다움)한 필법이 후한 팔분서의 으뜸이라는 〈예기비(禮器碑)〉(193쪽 참조)의 필법을 보는 듯한데 난법(蘭法)의 기본을 놓치지 않고 갖추어놓아 돈제(頓提), 장단(長短), 태세(太細)의 변화와 봉안(鳳眼), 상안(象眼), 파안(破眼)의 실상을 확인할 수 있게 하였다. 평범한 듯 기준이 되는 난화이다.

판교(板橋)의 제화란시(題畵蘭詩)를 이끌어 제화시로 썼다. 판교풍의 예서기 있는 탈속분방한 추사 행서로 써내었는데 긴 난엽이 휘어져 내려 그 끝이 오른쪽 화면 끝까지 내려온 것을 피해 오른쪽 하단부터 써 내려서 왼쪽 하단 난초 뿌리 근처에서 마치었다. 그리고 '추사시화(秋史詩畵)'라는 예리하고 군센 필치의 붉은 글씨 네모 인장을 찍어 마무리 지었다. 난초 뿌리와 제화시를 절묘하게 구분지으며 연결시켜주는 느낌이다. 이슬 머금은 아침 난의 생기 넘치는 모습을 표현하고자 했는지 물기 있는 먹으로 일관하니 메마른 기색이 전혀 없고 씻어놓은 듯 흠치르르 하기만 하다.

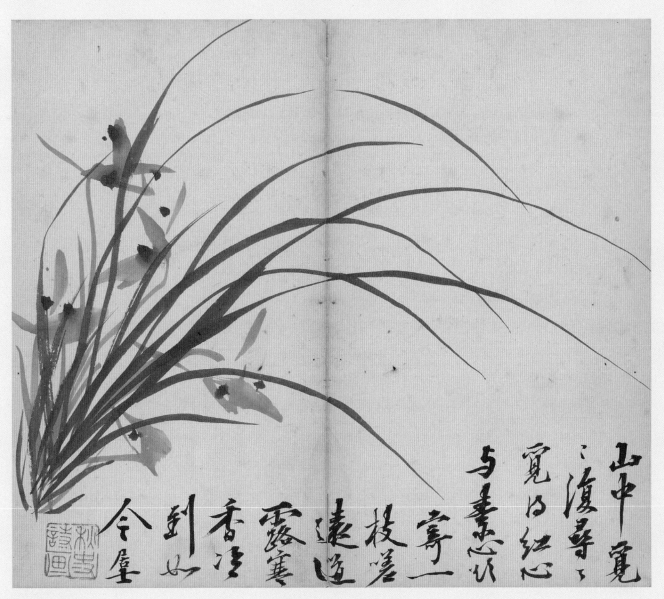

홍심소심(紅心素心)

헌종 1년 을미(1835), 50세, 《난맹첩》 상권, 제7면, 지본수묵, 22.8×27.0cm, 간송미술관 소장

추사시화
(秋史詩畵)

8. 가냘픈 법식에서 격조를 얻다(瘦式得格)

《난맹첩》 상권 제8면

此爲瘦式, 寫蘭之最難得格者. 居士.
이는 가냘프게 치는 법식이니, 난 치는 데서 가장 제 격을 얻기 어려운 것이다. 거사.

《난맹첩》 상권 여섯째 폭 그림이다.

난을 세선으로 가늘게 치는 수식난법(瘦式蘭法)의 전형적인 교본이다. 붓끝에 필력이 모아져 날렵하게 운필하지 않는다면 이렇게 가는 난엽선을 얻을 수 없다. 그러니 팔뚝을 들고 쓰는 현완법(懸腕法)과 붓끝을 수직으로 대는 중봉법(中鋒法)에 익숙하지 않은 사람은 쳐낼 수 없는 난법이다. 이에 추사는 위와 같은 제사를 붙여놓았다.

화면 왼쪽 아래 귀퉁이에서 가는 난엽 몇 잎이 길게 돋아나 화면의 중앙을 가르고 나가는데 워낙 가늘어 제 몸을 지탱하기 어려울 듯하나 철심을 박은 듯 강인한 자세다. 긴 잎들이 서로 교차하면서 상안(象眼)을 이루기도 하고 봉안(鳳眼)을 만들기도 한다. 몇몇 짧은 잎들은 그루터기에 자연스럽게 돋아나 있고 꽃대 둘이 잎 따라 서기도 하고 휘기도 하며 여러 송이 꽃들을 피워냈다.

자연스럽게 휘어진 꽃대와 가냘픈 난엽의 간결한 조화가 은일처사의 꾸밈없는 생활 자세인 듯 고고하게 느껴진다. 수식난의 가냘픈 모습을 보완하려는 듯 제사 글씨는 산곡과 판교풍의 탈속한 추사 행서체로 굵고 호방하게 써냈는데 이 역시 당시 서법과는 달리 왼쪽에서 오른쪽으로 써나갔다. 난엽의 방향을 따라 쓴 것이다.

제사 끝에는 유마거사의 의미인 '거사(居士)'라 쓰고 '나가산인(那伽山人)'이라는 붉은 글씨 네모 인장을 찍어놓았다. 나가(那伽, nāga)는 산스크리트어로 용(龍)이라는 뜻이니 '나가산인'은 '용산인(龍山人)'이란 산스크리트식 표현이다. 고향인 예산(禮山) 용산(龍山)과 별장이 있는 한강 변 용산을 함께 지칭하는 의미의 별호일 것이다.

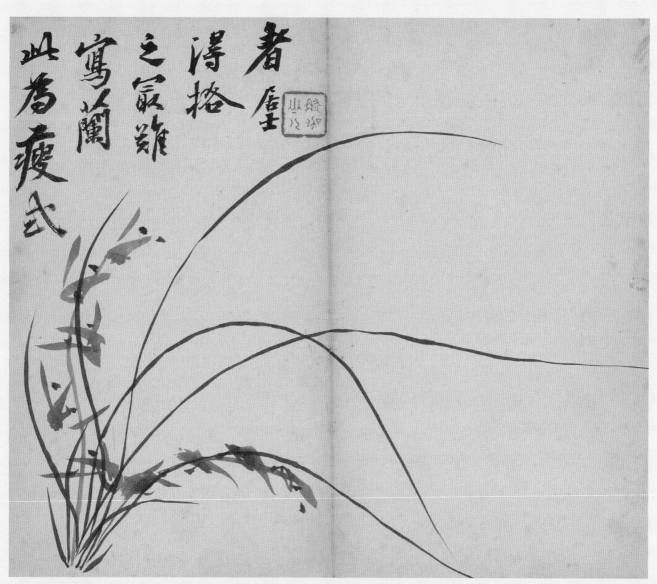

者居澤捨之氣難寫以蘭此爲瘦式

수식득격(瘦式得格)

헌종 1년 을미(1835), 50세, 《난맹첩》 상권, 제8면, 지본수묵, 22.8×27.0cm, 간송미술관 소장

나가산인
(那伽山人)

9. 산 위의 난초꽃(山上蘭花)

《난맹첩》 상권 제9면

《난맹첩》 상권 일곱째 폭 그림이다.

화면 오른쪽 아래 구석에서 난초 떨기를 일으켜 화면 전체로 난잎을 분산하고 위쪽 공간에 오른쪽에서 왼쪽으로, 난 잘 치고 시 잘하던 정판교(鄭板橋)의 시 두 수를 이끌어 써서 제화시를 삼고 있다. 옮기면 이렇다.

山上蘭花向曉開, 山腰蘭箭尙含胎.
畵工刻意教停畜, 何苦東風好作媒.
산 위의 난초꽃은 아침에 피나, 산허리 난초 꽃대 아직 봉울다.
그린 사람 뜻한 맘 더디 피라고, 동풍(東風)만 수고로이 사이에 넣나.

此是幽貞一種花, 不求聞達只煙霞.
采樵或恐通來徑, 祇寫高山一片遮.[9]
이는 그윽하고 청순한 한 떨기 꽃, 알려지기 싫어서 연하(煙霞)에 숨다.
오가는 나무꾼 혹시 길 낼까, 다만 높은 산 하나 그려 막아놓았다.

兩絶皆板橋詩. 居士.
두 구절 모두 판교의 시다. 거사.

글씨는 역시 판교 필의가 느껴지는 탈속분방하고 군센 추사 행서이다.
'추사(秋史)'라는 붉은 글씨 네모 인장이 찍혀 있다.

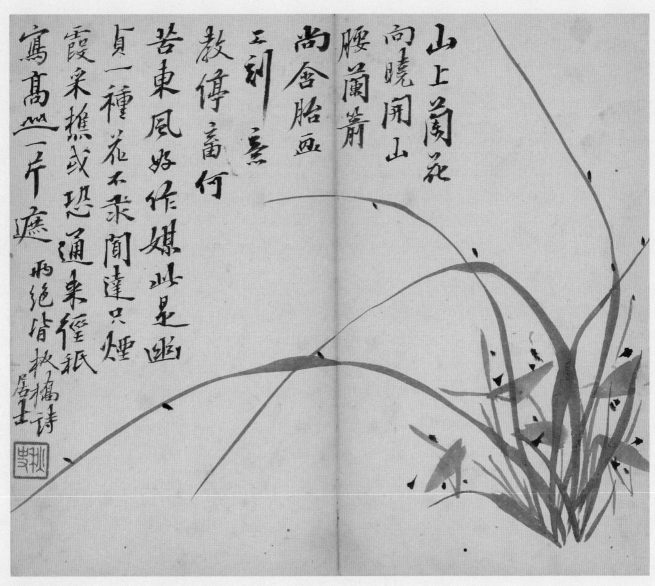

산상난화(山上蘭花)
헌종 1년 을미(1835), 50세, 《난맹첩》 상권, 제9면, 지본수묵, 22.8×27.0cm, 간송미술관 소장

추사
(秋史)

10. 사람과 하늘의 눈(人天眼目)

《난맹첩》 상권 제10면

人天眼目, 吉祥如意. 居士.
인천(人天)의 안목이 되고, 뜻과 같이 잘 되어지이다. 거사.

《난맹첩》 상권 여덟째 폭 그림이다.

화면 왼쪽 아래 구석에서 긴 잎 두 가닥이 대각선으로 화면 오른쪽 가의 위아래로 시원스럽게 벋어가고, 짧은 잎 두 가닥이 포기를 상징한다. 그리고 건강한 꽃대 하나가 다섯 송이의 꽃을 달고 힘차게 솟구쳐 오른다. 이것이 표현의 전부다. 그런데 혜향(蕙香)이 화면 전체를 뒤덮고도 남는다. 맑고 굳세며 날카롭고 날렵한 〈예기비(禮器碑)〉풍의 팔분기(八分氣) 짙은 추사체로 화면 상변(上邊)을 따라 제사(題辭)를 멋들어지게 써놓았다.

누구에게 축복을 비는 내용이다. 혜향으로 축복을 빌 만한 상대라면 상당히 격조 높은 지음(知音)이었을 듯하다. 유명훈(劉茗薰)이 추사에게 그런 소중한 존재였던 모양이다. 그래서 '거사(居士)'라는 관서 아래에 '추사묵연(秋史墨緣)'이라는 붉은 글씨 네모 인장을 찍어놓았는데 가는 철사 같은 필획으로 보아 무쇠 인장(鐵印)일 듯하다.

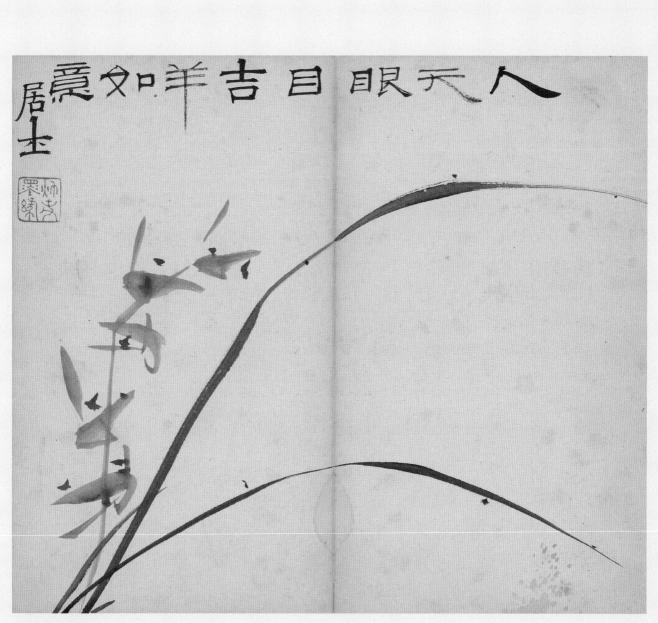

인천안목(人天眼目)

현종 1년 을미(1835), 50세, 《난맹첩》 상권, 제10면, 지본수묵, 22.8×27.0cm, 간송미술관 소장

추사묵연
(秋史墨緣)

11. 세상 밖의 신선 향기(世外僊香)

《난맹첩》 상권 제11면

世外僊香. 居士.
세상 밖의 신선 향기. 거사.

《난맹첩》 상권 아홉째 폭 그림이다.

지초[芝草, 영지(靈芝)]와 난초가 함께 향기를 토해내는 지란병분도(芝蘭竝芬圖) 형식으로 그린 그림이다. 난초는 한 꽃대에 꽃이 무려 5~6송이나 내리 달려 있으니 일경다화(一莖多花) 즉 한 꽃대에 많은 꽃을 단다는 혜초(蕙草)임이 분명하다. '세외선향(世外僊香)'이라는 제사 글씨는 소위 서경(西京) 고법(古法)이라는 전한(前漢) 고예기(古隷氣)가 짙은 추사체다.

서툰 듯 꾸밈없는 글씨가 탈속한 분위기를 더욱 고조시킨다. 거사(居士)라는 관서 밑에 '우연욕서(偶然欲書, 우연히 글씨 쓰고 싶다.)'라는 흰 글씨 네모 인장이 찍혀 있다.

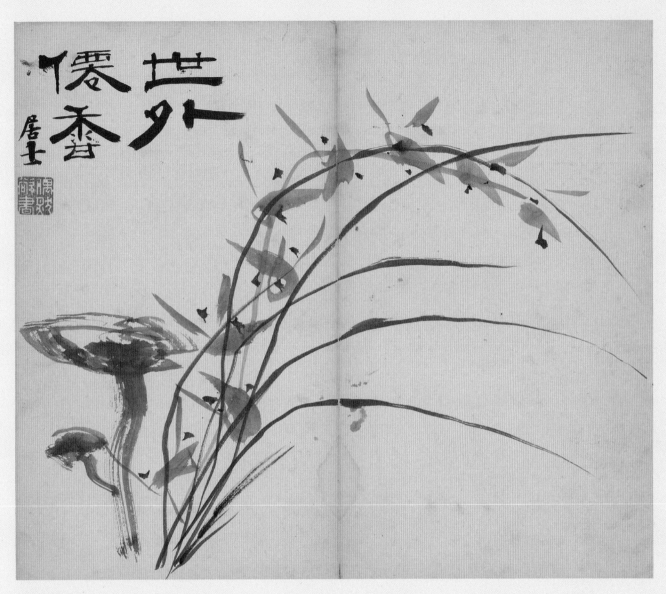

세외선향(世外僊香)

헌종 1년 을미(1835), 50세, 《난맹첩》 상권, 제11면, 지본수묵, 22.8×27.0cm, 간송미술관 소장

우연욕서
(偶然欲書)

12. 꽃을 거둬 열매 맺다(歛華就實)

《난맹첩》 상권 제12면

此爲終幅也. 不作新法, 不作奇格, 所以歛華就實. 居士 寫贈茗薰.

이것은 끝 폭이다. 신법(新法)으로 그리지도 않았으며, 기이한 격조로 그리지도 않았다. 그런
까닭으로 꽃을 거두어 열매를 맺게 한다. 거사가 명훈(茗薰)에게 그려준다.

《난맹첩》 상권 열째 폭 그림으로 끝 폭에 해당한다. 그래서 위와 같은 제사를 붙여놓았다.

끝 폭이라서 꽃을 거두어 열매를 맺게 해야 한다고 제사에 쓴 것처럼 마치 곱게 노을 지는 낙조와
같이 고즈넉한 자태로 꽃과 잎을 쳐놓고 있다. 새싹이 움터 오르는 청신한 기상도 없고 바람에 저항
하는 발랄한 기개도 없다.

다만 고요하게 휴식과 평화를 기다리는 너그러움이 있을 뿐이다. 겸손하고 꾸밈없으나 그윽한
기품이 깊게 배어 있는 가냘픈 모습에서 한평생을 잘 살아온 기품 있는 노부인의 모습을 보는 것 같
아 반갑다.

'병오(丙午)'라는 붉은 글씨 긴 네모 인장은 추사의 출생년을 가리키는 것이고, 붉은 글씨 네모 인
장인 '이학(二鶴)'은 유명훈의 호인 학천(鶴泉)과 관계 있는 추사의 별호인 듯하며 그 대각선상의 귀
퉁이에 찍힌 흰 글씨 네모 인장인 '회당(悔堂)' 역시 추사의 별호일 것이다.

관서를 쓴 부분에 인장을 두 방이나 찍은 것은 가라앉은 화면에 활기를 주기 위해서였을 것이고
그 대각선상에 흰 글씨 네모 인장 하나를 더 찍은 것은 낙관의 무게를 상쇄하며 허전한 공간을 보충
하기 위해서였을 것이다. 난을 치고자 하는 이들이 눈여겨둘 낙관법이다.

최근(2006년) 고문헌학자 박철상 씨의 연구〔「추사 김정희의 장황사(裝潢師) 유명훈(劉命勳)」〕에 의해 명
훈(茗薰)은 추사의 제자이자 전속 장황사(裝潢師, 그림이나 글씨의 테두리를 꾸미는 장인)이던 유명훈
(劉命勳)이라는 사실이 밝혀졌다. 본관은 한양(漢陽), 자는 명훈(茗薰), 호는 학천(鶴泉)인데 추사를
종유하던 여항시인 존재(存齋) 박윤묵(朴允默, 1771~1849)의 둘째 사위이며 추사의 말년 제자인 형당
(衡堂) 유재소(劉在韶, 1829~1911)의 부친이다.

此為終幅也
不作新
法不
作奇
格而
以斂
華就
實寫
盧寫似
若薰

염화취실(斂華就實)

헌종 1년 을미(1835), 50세, 《난맹첩》 상권, 제12면, 지본수묵, 22.8×27.0cm, 간송미술관 소장

병오
(丙午)

이학
(二鶴)

회당
(悔堂)

13. 난 그림으로 이름난 여인들(女流蘭畵家) · 1

《난맹첩》 상권 제13면

徐比玉, 名珴, 湖州人, 許玉年室, 善畫蘭.

黃耕畹 名之淑, 黃寧廬別駕女, 幼卽善叢蘭墨竹, 今突過鷗波內史矣.

蕓仙 名滿姑, 金陵尼, 能畫墨蘭.

蔣茝香 吳門女子, 霍小玉之流也.

善寫生, 有自寫秋蘭小影團扇.

서비옥(徐比玉)은 이름이 아(珴)이고 호주인(湖州人)이며 허옥년(許玉年)[10]의 아내인데 난을 잘 쳤다.

황경원(黃耕畹)[11]은 이름이 지숙(之淑)이니 별가(別駕) 황영려(黃寧廬)의 딸로 어려서부터 떨기 난과 묵죽을 잘 쳤었는데 지금은 구파내사(鷗波內史, 조맹부)보다 훨씬 낫다.

운선(蕓仙)은 이름이 만고(滿姑)이니 금릉(金陵)의 비구니(比丘尼)로 묵란을 잘 칠 줄 안다.

장채향(蔣茝香)[12]은 오문의 여자로 곽소옥(霍小玉)과 비슷한 사람이다.

사생을 잘해서 추란소영(秋蘭小影)을 스스로 그린 단선(團扇)이 있다.

이 면 발문 끝부분에 '인추란이위패(紉秋蘭以爲佩)'라는 붉은 글씨 세로 긴 네모 인장을 찍었다.

여류난화가(女流蘭畵家)·1

함풍 1년 을미(1855), 50세, 《난맹첩》산권, 제13면, 지본묵서 22.8×27.0cm, 간송미술관 소장

인추란이위패
(紉秋蘭以爲佩)

14. 난그림으로 이름난 여인들(女流蘭畫家)·2

《난맹첩》 상권 제14면

趙小如 秦淮女子, 篴步秋花譜, 以美人蕉目之, 善畫蘭.

許小娥 吳江女子, 詩人小嵋妹, 以澹墨作水仙蘭蕙, 疑不食人間煙火者.

周湘花 吳人, 劉松嵐姬. 蘭雪贈以字曰湘花, 潘榕皐爲寫蘭代照, 湘花繡之, 並繡蘭

雪夫婦 石溪看花詩以報.

種蘭同美人. 蘭茂 今采錄如此於蘭卷, 余拙手也, 借此而得茂否. 一笑.

조소여(趙小如)는 진회(秦淮) 여자로서 적보(篴步)의 『추화보(秋花譜)』에 그를 미인초(美人蕉)라

하였는데 난을 잘 쳤다.

허소아(許小娥)는 오강(吳江)의 여자로 시인 소우(小嵋)의 누이인데, 담묵으로 수선과 난혜를

잘 쳐서 익힌 음식을 먹지 않는 사람(신선)인가 할 정도이었다.

주상화(周湘花)는 오인(吳人)으로 유송람(劉松嵐)의 첩이다. 난설(蘭雪)이 자(字)를 지어주기를

상화라 하였는데 반용고(潘榕皐)[13]가 난을 쳐서 초상화를 대신하니 상화는 그것을 수로 놓았으

며 아울러 난설 부부(蘭雪夫婦)의 석계간화시(石溪看花詩)를 수놓아서 보답하였다.

난을 심는 데 미인과 함께해야 난이 무성하니 이제 난권(蘭卷)에서 이와 같이 채록(采錄)한다.

내 서툰 솜씨가 이를 빌려야 무성할 수 있지 않겠는가. 한번 웃는다.

이상이 《난맹첩》 상권 발문이다.

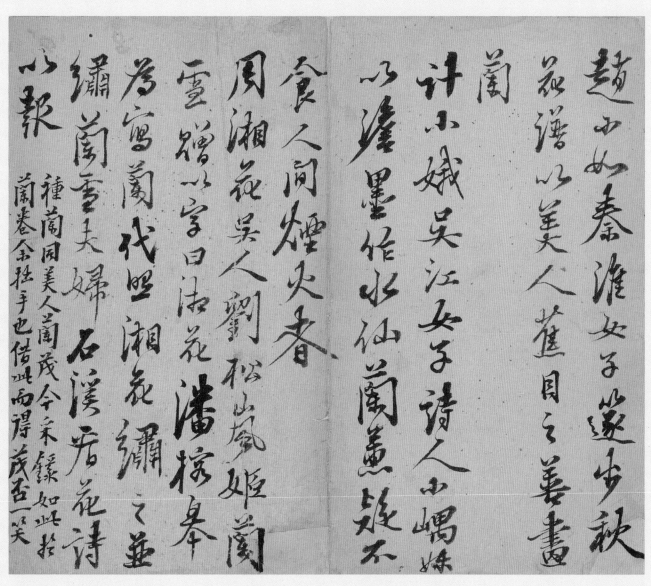

趙如秦淮女子遶步秋
花譜以美人蕉目之善畫
蘭
以瀟墨作水仙蘭蕙疑不
計小娥吳江女子詩人小嶋妹
食人同煙火香
周湘花吳人劉松山愛姬蘭
雪贈以字曰法花潘棕奉
若寫蘭代照湘花繡之並
繡蘭雲夫婦石溪君花詩
以報 種蘭同美人蘭茂令采錄如此拾
蘭卷余狂手也借此而得茂古一笑

여류난화가(女流蘭畫家)·2

헌종 1년 을미(1835), 50세, 《난맹첩》 상권, 제14면, 지본묵서, 22.8×27.0cm, 간송미술관 소장

15. 판교 시 삼절구(板橋詩三絕句)

《난맹첩》하권 제1면

誰畫江南二月天, 綠楊紅杏曉來煙.

不知榆莢飛多少, 寄與佳人買笑錢.

百六十里荷花田, 幾千萬家魚鴨邊.

舟子搦篙撑不得, 紅粉照人嬌可憐.

煙簑雨笠水雲居, 鞋樣船荷蝸樣廬.

換取靑錢沽酒得, 雞亂攤荷葉賣鮮魚.

錄板橋老人三絕句.

뉘라서 강남의 2월 달을 그려내었나, 푸른 버들 붉은 살구 아침 안개 자욱타.

느티 눈 휘날리어 그 얼마던가, 님에게 부쳐 보낼 매소전(買笑錢)[14]일세.

백육십 리 연꽃 밭에, 고기 잡고 오리 치는 몇천만 집들.

뱃사람 돛폭 잡고 지탱 못 하니, 가련타 고운 얼굴 사람 보고 교태를 짓네.

도롱이 삿갓 쓰고 물구름 속에 사니, 신짝같이 작은 배에 달팽이 모양 뱃집이어라.

청전(靑錢)[15]을 바꿔내어 술도 사 오고, 어지러이 연잎 헤쳐 고기 사 오다.

판교 노인(板橋老人)의 삼절구(三絕句)를 쓰다.[16]

맨 끝부분 '절구(絕句)'라는 글자 위에 '동국유생(東國孺生)'이라는 흰 글씨 네모 인장을 찍었다.
《난맹첩》하권 서문에 해당한다.

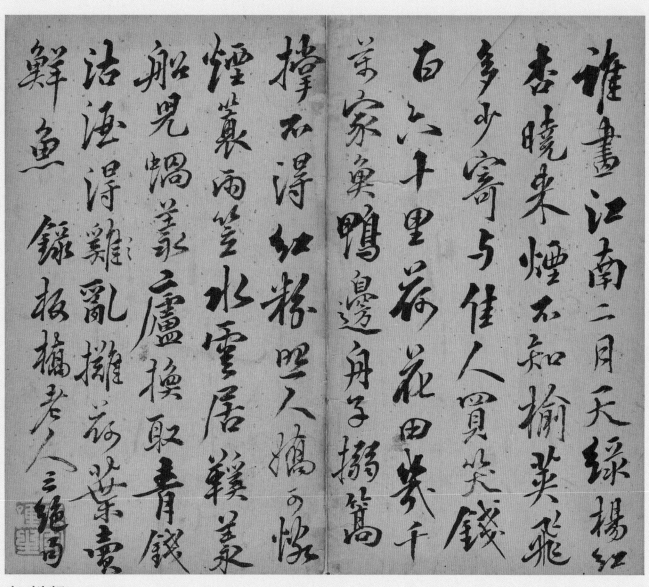

판교시삼절구(板橋詩三絕句)

헌종 1년 을미(1835), 50세, 《난맹첩》 하권, 제1면, 지본묵서, 27.0×22.8cm, 간송미술관 소장

동국유생
(東國儒生)

16. 어제 온 천녀(昨來天女)

《난맹첩》 하권 제2면

昨來天女下雲峰, 帶得花枝灑碧空. 世上凡根與凡葉, 豈能安頓在其中. 錄板橋詩.

어제 온 천녀(天女) 운봉(雲峰)에 내리어, 꽃가지 띠 두르고 벽공(碧空)에 뿌리니.

세상의 범상한 뿌리와 잎들, 어찌 그중에 곱게 끼일까. 판교 시를 기록하다.

제화시가 《난맹첩》 상권 4 〈운봉천녀(雲峰天女)〉(463쪽 참조)의 제화시 내용과 같다. 다만 작일(昨日)의 일(日) 자를 래(來) 자로 바꾸고 말미에 "판교시를 기록하다(錄板橋詩)."라는 사실을 첨가했을 뿐이다.

그림은 상반된 모습을 보인다. 이 화폭에서는 왼쪽 하단에서 돋아난 난이 오른쪽을 향해 네 가닥 긴 잎이 끝까지 벋어나가 위아래로 층층이 휘어져 내리고, 포기 근처에서는 10여 개의 짧은 잎들이 촘촘히 돋아나서 세력을 과시한다. 난꽃은 철저하게 일경일화(一莖一華) 즉 꽃대 하나에 꽃송이 하나의 법식을 지켜 혜초(蕙草)가 아니라 난초임을 표방한다. 〈운봉천녀〉의 혜초 모양과는 사뭇 다르다.

긴 잎을 늘씬하고 날렵하게 뽑아내고 짧은 잎을 굳세고 힘차게 쳐내서 상호보완적 의미를 강조한 것도 절엽(折葉, 꺾인 잎)의 표현이 있는 〈운봉천녀〉와는 다르다. 가장 긴 잎이 높고 길게 벋어가면서 남겨놓은 상단 여백을 따라 제화시를 써나갔는데 난의 방향대로, 당시 관습과는 다르게 왼쪽에서 오른쪽으로 써나가면서 중반 이후에는 한 줄로 써내는, 구속받지 않는 모습을 보인다.

글씨는 역시 판교풍의 추사체로 예서기 있는 행서이다. 서툰 듯 거침없어 탈속한 느낌이 강하다. 난초 뿌리 및 화면 왼쪽 하단에 '추사시화(秋史詩畵)'라는 붉은 글씨 네모 인장을 하나 찍고 가장 긴 잎이 끝닿아 있는 화면 오른쪽 상단에 '묵연(墨緣)'이란 흰 글씨 세로 긴 네모 인장 유인 한 방을 찍어 좌우·상하에 무게중심을 잡아주었다. 《난맹첩》 하권 첫째 폭 그림이다.

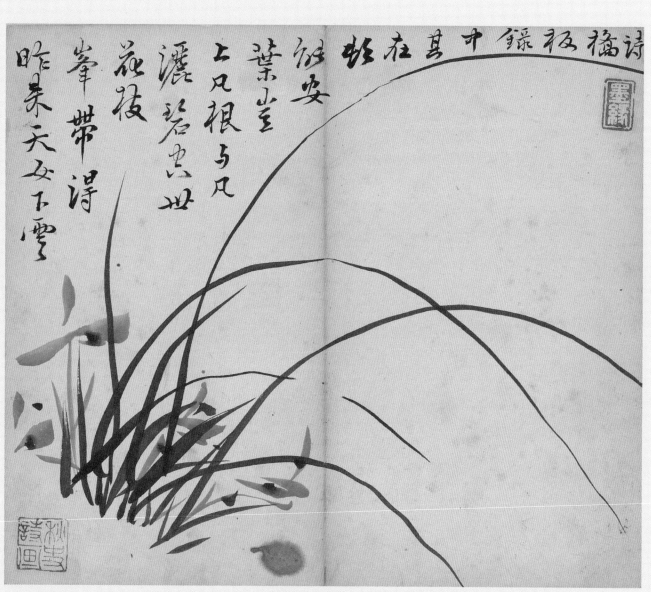

在其中録板橋詩

任安葉山堂

上尺根与尺

濃碧忠世

花枝

峯帶得

昨來天女下雲

작래천녀(昨來天女)

헌종 1년 을미(1835), 50세, 《난맹첩》 하권, 제2면, 지본수묵, 23.4×27.6cm, 간송미술관 소장

추사시화
(秋史詩畫)

묵연
(墨緣)

17. 산중에서 찾고 찾는다(山中覓尋)

《난맹첩》하권 제3면

山中覓覓復尋尋, 覓得紅心與素心. 欲寄一枝嗟遠道, 露寒香冷到如今.

산중에 찾고 찾고 또 찾아서, 붉은 속꽃 흰 속꽃 찾아내었네.

한 가지 보내련들 길이 멀구나, 이슬 향기 차기가 지금같이 닿고저.[17]

이것은 청(淸)나라 때 시서화의 대가로 꼽히던 판교(板橋) 정섭(鄭燮, 1691~1764)의 시다. 추사는 정판교의 탈속분방한 예술혼에 매료되어 그의 시·서·화법을 추사체의 한 요소로 녹여들이려 했다. 그래서 서법과 난법에서 판교의 필법을 대담하게 수용하고 그의 난화시(蘭畵詩) 한 구절을 그대로 옮겨 제화시를 삼았던 것이다.

산속에서 소심난(素心蘭)과 홍심난(紅心蘭)을 찾아내고 이를 같이 즐기고 싶은 임 생각부터 먼저 한 판교의 시심에 공감한 때문이었을 것이다. 한 가지 꺾어 보내고 싶어도 먼 길에 이슬 머금은 향기가 사라질까 걱정되는 그 마음을 추사는 알고 있었다. 그래서 화면 오른쪽을 잎과 꽃으로 가득 채우고 왼쪽으로 휘어 넘길 만큼 무성하게 자라난 떨기 난에 꽃도 많이 그려놓았다. 그리고 이 시를 옮겨 적어 제화시로 삼았다.

'난 치는 것을 예서 글씨 쓰듯 하라'고 가르치던 그의 사란법(寫蘭法)이 잘 드러나서 판교풍의 예서기 있는 행서체 제화시 글씨와 혼연일체가 되어 서로 아름다움을 증폭시키고 있다. 글씨는 난 같고 난은 글씨 같아 어느 것이 난이고 어느 것이 글씨인지 구분이 안 간다.

제화시 다음의 왼쪽 귀퉁이에는 '동국유생(東國儒生)'이라는 흰 글씨 네모 인장이 찍혀 있고, 그 대각선상의 오른쪽 윗부분의 귀퉁이에는 '추사시화(秋史詩畵)'라는 붉은 글씨 네모 인장이 찍혀 있다. 무게의 균형을 잡기 위해 대조적인 성격을 가진 인장을 이렇게 대칭적으로 찍어놓았다고 생각된다. 정녕 추사의 구도 감각은 타의 추종을 불허한다 하겠다. 《난맹첩》하권 둘째 폭 그림이다.

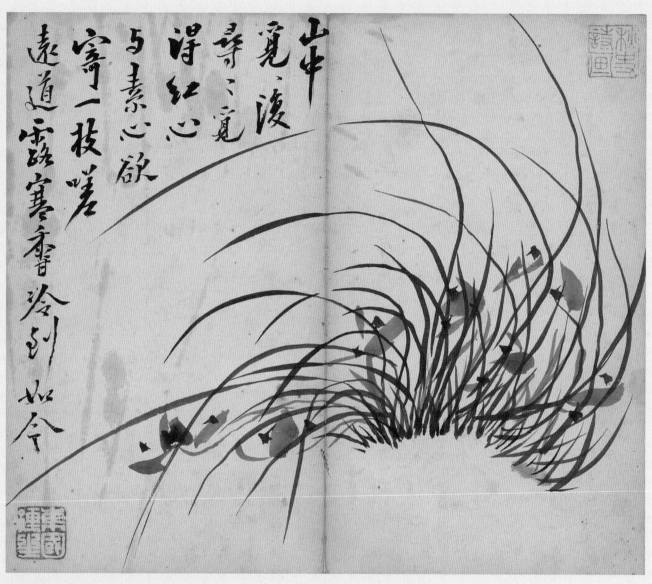

산중멱심(山中覓尋)

헌종 1년 을미(1835), 50세, 《난맹첩》 하권, 제3면, 지본수묵, 23.4×27.6cm, 간송미술관 소장

동국유생
(東國儒生)

추사시화
(秋史詩畵)

18. 군자만 홀로 온전하다(君子獨全)

《난맹첩》 하권 제4면

棘荊斬去, 君子獨全. 板橋.

君則欲之, 世不爲然. 南阜續題.

가시덤불을 베어내야 군자만 홀로 온전하다. 판교(板橋).[18]

자네는 그러고 싶겠지만 세상은 그렇게 되지 않는다. 남부(南阜)[19]가 이어 짓다.

난초가 있는 곳에 항상 가시덤불(小人)이 자라나서 난초의 군자 기상을 가리는 경우가 많다. 그래서 판교는 가시덤불을 베어버려야만 난초가 홀로 온전할 수 있다고 써놓았다. 그리고 가시덤불 속에서 자라난 난초 한 포기를 화폭에 가득 담아 온전한 모습을 보여주고 있다. 가시덤불을 제거한 뒤의 모습이다.

그러나 가시덤불 속에서 시달려 자라난 난초는 산만해질 수밖에 없다. 길고 짧은 잎새들이 위아래도 없고 좌우도 없이 서기도 하고 눕기도 하며 넓기도 하다 가늘어지기도 하는 등 변화무쌍한 모습을 보여준다. 생존의 과정을 반영하는 자태일 것이다.

이에 지두화(指頭畵, 손가락 끝으로 그린 그림)의 대가로 시 · 서 · 화와 전각에 뛰어났던 남부(南阜) 고봉한(高鳳翰, 1683~1743)이 그 뒤에다 "자네는 그러고 싶겠지만 세상은 그렇게 되지 않는다."라고 써놓는다. 군자만 사는 세상이 아니란 사실을 일깨워준 것이다. 판교와 남부는 친분이 두터웠다. 남부의 이어지는 제사가 끝난 자리 곁에 '추사시화(秋史詩畵)'의 붉은 글씨 네모 인장을 찍으니 인장이 난초 잎 사이를 파고든 느낌이다.

이에 '우연욕서(偶然欲書)'의 흰 글씨 네모 인장을 왼쪽 화면 귀퉁이 뿌리 아래쪽에 찍어 화면의 무게를 가라앉힌다. 제사 글씨는 판교풍 추사 행서체로 서툰 듯 거칠고 힘차서 분방고졸한 후한 예서를 보는 듯한 느낌이다. 《난맹첩》 하권 셋째 폭 그림이다.

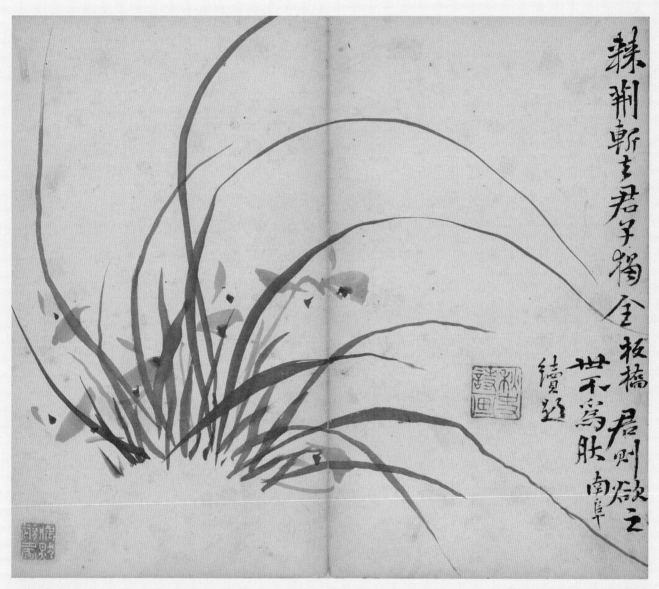

군자독전(君子獨全)

헌종 1년 을미(1835), 50세, 《난맹첩》 하권, 제4면, 지본수묵, 23.4×27.6cm, 간송미술관 소장

우연욕서
(偶然欲書)

추사시화
(秋史詩畵)

19. 국향이고 군자이다(國香君子)

《난맹첩》 하권 제5면

此 國香也, 君子也.
이는 국향이고 군자이다.

《난맹첩》 하권 넷째 폭 그림이다.

국향 즉 나라를 대표할 만한 향기라는 것은 난의 별호(別號)다. 군자라는 것도 역시 난초의 별칭이다. 그런데 난초 한 포기를 화면 한가운데 단조롭게 그려놓고 이런 제사를 붙여놓았다. 군더더기 하나 없이 난의 본질만 단순하게 표현해놓고 나서 이것이 "국향이나 군자라는 아름다운 이름으로 불리는 난이다."라고 간단명료하게 써놓은 것이다. 참으로 대담한 발상의 화면 구성법이다.

중앙에서 솟아난 성긴 난초 잎새들 속에서 두 잎이 대각으로 교차하며 거침없이 좌우로 벋어나가서 화면을 압도하니 그 기백은 가히 고고(孤高)한 군자의 기상과 같다 하겠다. 그 둘레에 꽃대를 솟구쳐내고 꽃잎을 활짝 피워내어 향기를 토해내고 있는 꽃의 오연(傲然)한 자태는 국향의 모습 그대로이다. 제사(題辭) 뒤 끝에는 '정희(正喜)'라는 붉은 글씨의 작은 네모 인장이 찍혀 있고 왼쪽 화면 끝부분 중앙에는 '백정암(百鼎盦)'이라는 붉은 글씨 세로 긴 네모 인장 별호인(別號印)이 찍혀 있다.

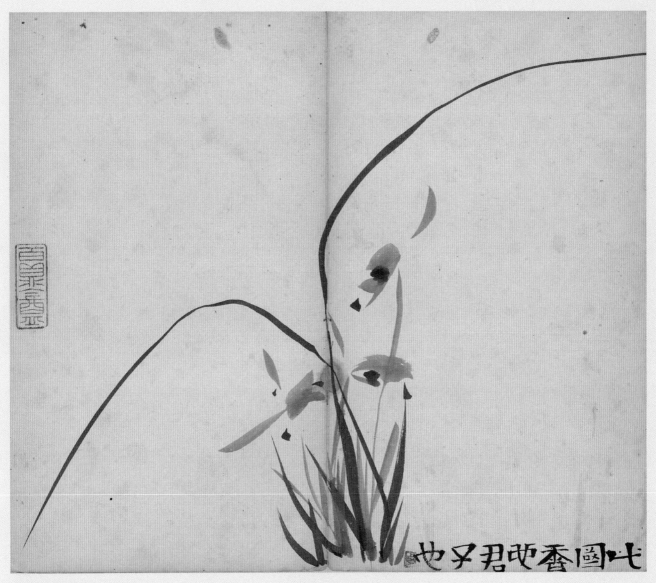

국향군자(國香君子)

헌종 1년 을미(1835), 50세, 《난맹첩》 하권, 제5면, 지본수묵, 23.4×27.6cm, 간송미술관 소장

백정암
(百鼎盦)

정희
(正喜)

20. 지초와 난초는 덕을 합한다(芝蘭合德)

《난맹첩》 하권 제6면

芝蘭合德, 共處爲宜, 繁惟羣卉, 蕭艾間之. 今古佳人, 傷心同悲.

지초(芝草)와 난초는 덕(德)을 합하니 함께 있는 것이 마땅하련만,

아아! 오직 여러 풀, 쑥 덤불 속에 끼여 있구나.

고금의 가인(佳人)들, 마음 아파 함께 슬퍼하느니.

지초와 난초가 잡초 속에서 한데 어우러진 지란병분도(芝蘭並芬圖)이다. 그러나 잡초 속에서 지초의 존재는 분명치 않고 난도 긴 잎 셋에 짧은 잎 여덟, 꽃대 둘의 엉성한 표현이다. 그것도 한 꽃대에 여러 개의 꽃이 달린 혜초(蕙草)이다. 오른쪽 하단 중앙에서 포기가 일어났는데 제화시 내용대로 잡초밭인 듯 잡초를 상징하는 농담의 말뚝점이 뿌리 주변에 수직으로 즐비하게 깔려 있다.

오른쪽 상단에, 제사를 오른쪽부터 써나갔는데 예해 합체의 판교풍 추사 행서체로 탈속분방하고 험경고졸(險勁古拙, 험상궂고 군세며 예스럽고 서툶)하다. 제사 다음에는 '예당사정(禮堂寫定)'이라는 붉은 글씨 세로 긴 네모 인장이 큼직하게 찍혀 있다.

《난맹첩》 하권 다섯째 폭 그림이다.

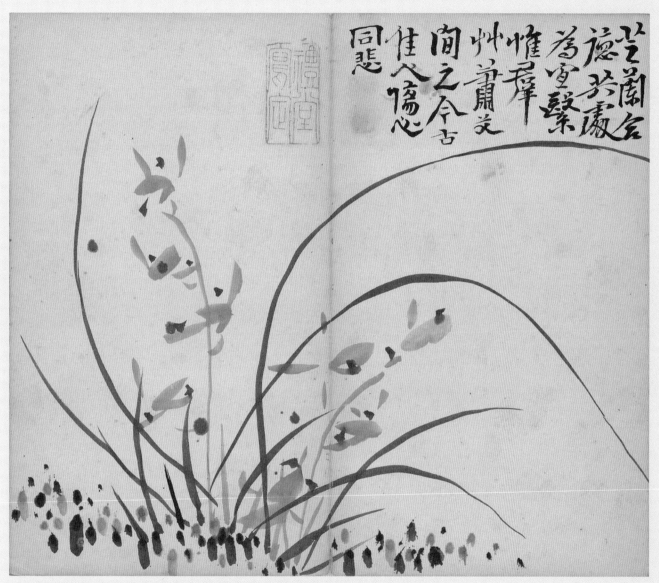

芝蘭合德 惟摩羣州蕭芝間之今古 佳人傷心 同悲

지란합덕(芝蘭合德)

헌종 1년 을미(1835), 50세, 《난맹첩》 하권, 제6면, 지본수묵, 23.4×27.6cm, 간송미술관 소장

예당사정
(禮堂寫定)

21. 이로써 높은 뜻 부쳐 보낸다(以寄高意)

《난맹첩》하권 제7면

以寄高意.

이로써 높은 뜻 부쳐 보낸다.

비탈에 난초 두 포기가 아래위로 무성하게 자라났다. 잎도 꽃도 모두 떨기를 이루고 있다. 난초 치는 법식을 총망라해서 화면 가득히 난초 밭을 일구어낸 것이다. 그리고 "이로써 높은 뜻 부쳐 보낸다(以寄高意)."라는 의미심장한 제사를 왼쪽 하단에 짤막하게 써놓았다.

이 그림은《난맹첩》하권 여섯째 폭 그림으로 끝 폭에 해당한다. 이 끝 폭 안에 난치는 법이 다 담겨 있고 또 이를 받는 사람에게 보내는 숨은 뜻도 다 들어 있다는 함축적이고 암시적인 내용이다. 이로 보아 아무래도 유명훈(劉命勳)에게 난법을 전수해주려고 이《난맹첩》을 꾸며 보냈던 것 같다. 제사 밑에는 '우연욕서(偶然欲書)'의 흰 글씨 네모 인장과 '정희(正喜)'라는 소형의 붉은 글씨 세로 긴 네모 인장이 찍혀 있다. 오른쪽 상단에는 '동국유생(東國儒生)'이라는 흰 글씨 네모 인장도 보인다.

이기고의(以寄高意)

헌종 1년 을미(1835), 50세, 《난맹첩》 하권, 제7면, 지본수묵, 23.4×27.6cm, 간송미술관 소장

정희
(正喜)

우연욕서
(偶然欲書)

동국유생
(東國孺生)

22. 난초 치는 비결(寫蘭秘諦)

《난맹첩》하권 제8, 9면

余學作蘭畫爲三十年, 見鄭所南 趙彝齋 文衡山 陳白陽 苦瓜 徐靑藤 諸舊蹟, 以至近
日板橋 擇石 諸名勝所作, 頗能閱盡, 一無所仿佛其百一. 始知學古之爲最難, 而蘭
畫尤難, 妄下輕試耳. 鷗波老人云, 葉忌齊長, 三轉而妙, 此寫蘭秘諦也.

내가 난초 치는 것을 배운 지 삼십 년이 되어서 정소남(鄭所南),[20] 조이재(趙彝齋),[21] 문형산(文衡山), 진백양(陳白陽),[22] 고과(苦瓜),[23] 서청등(徐靑藤)[24]의 여러 옛 그림들을 보았고 요즈음의 판교(板橋)와 탁석(擇石)[25]과 같은 여러 이름난 사람들이 친 것들도 자못 다 볼 수 있기에 이르렀지만 하나도 그 백에 일을 방불하게 하지 못하였다.

비로소 옛것을 배우는 것이 가장 어려우며 난초 치는 것이 더욱 어려운데 함부로 가볍게 손대 보았던 것을 알았을 뿐이다. 구파 노인(鷗波老人, 조맹부)이 말하기를 "잎은 가지런한 것을 피하고 세 번 굴러야 신묘해진다." 하였는데 이것은 난초를 치는 비결이다.

발문 말미에 줄을 바꿔 '김정희인(金正喜印)'이라는 희고 붉은 글씨 네모 인장과 '담재(覃齋)'라는 붉은 글씨 네모 인장이 찍혀 있다. '김정희인'은 희고 붉은 글씨 네모 인장임에도 불구하고 60대 중반에 주로 쓰던 '김정희인(金正喜印)'의 희고 붉은 글씨 네모 인장과 달리 '희(喜)' 자에 '심(心)'이 붙어 있지 않다. 그래서 40대에 썼으리라 추정되는 〈안족등명(鴈足鐙銘)〉에 찍힌 인장과 같다. 이로써 《난맹첩》이 50세에 이루어졌을 가능성은 더욱 높아진다 할 수 있겠다.

이상이 《난맹첩》하권의 추사 발문이다.

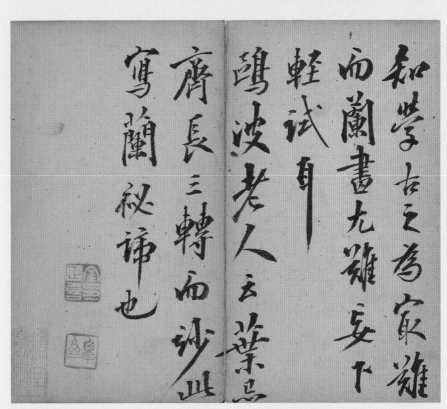

余學作蘭畫爲三
十年見鄭所南
趙彝齋文衡山陳
白陽苦瓜徐靑藤
諸蹟以至近日
板橋石諸名
滕所作邠能闖畫一
喜而仿佛其百一媸

和學古之爲家難
而蘭畫尤難妄下
輕試耳
鷗波老人云藥品
齋長三轉而沙出
寫蘭秘諦也

김정희인
(金正喜印)

담재
(覃齋)

예당사정
(禮堂寫定)

사란비체(寫蘭秘諦)

헌종 1년 을미(1835), 50세, 《난맹첩》 하권, 제8~9면, 지본묵서, 23.4×27.6cm, 간송미술관 소장

23. 청람에게 드리는 난(贈晴嵐蘭)

晴嵐將北行矣. 北方無蘭, 特寫此贈之. 是西出陽關無故人之義耳. 阮堂.

청람(晴嵐)²⁶이 장차 북쪽(청나라)으로 가려 한다. 북방에는 난초가 없으므로 특별히 이를 그려 준다. 이는 서쪽으로 양관(陽關)을 나서니 친구가 없다는 뜻일 뿐이다. 완당.

청람(晴嵐) 김시인(金蓍仁, 1792~1865)은 당대 제일 수장가이자 최고 감식안으로 손꼽히는 석농(石農) 김광국(金光國, 1727~1797)의 손자로 수장품을 물려받았을 뿐 아니라 그림에도 능하였다. 그런 그가 7대 연속 내의원정(內醫院正)을 지낸 의가(醫家) 명문(名門)의 전통을 이어 내의원에 봉직하면서 연경사행(燕京使行)에 수행(隨行)해 가게 되니 추사는 쥘부채에 난을 쳐서 전별 선물로 삼았다. 그 내용은 제사를 통해서 짐작할 수 있다.

최대 수장가에다 최고 감식안이었던 석농의 손자로 그 자신이 만만치 않은 안목과 그림 솜씨를 지닌 청람에게 추사가 어찌 평범한 난 부채를 보낼 리 있겠는가. 추사다운 파격으로 흙 언덕 전체를 떨기 난으로 뒤덮어 난 밭을 이루어놓았다.

그뿐만 아니다. 난화 만발하여 암향(暗香)이 진동할 터인데 잎도 꽃도 모두 흐린 담묵(淡墨)으로 일관되게 쳐내고 있다. 달밤의 난 밭을 상징하려는 의도였던 듯하다. 과연 추사다운 배포다. 아마 청람은 곧바로 공감하였을 것이다. 제사 끝에 찍은 '정희(正喜)'라는 흰 글씨 가로 긴 네모 인장은 〈세한도〉에도 찍혀 있다. 1835년경에 그린 것이 아닌가 한다. 김시인은 헌종 2년(1836) 6월 6일에 어용(御用) 은제 약탕관의 색변(色變) 죄로 고금도(古今島)에 감사일등(減死一等, 사형에서 한 등급 내림)하여 유배되고, 추사는 헌종 6년(1840) 9월 4일에 '윤상도(尹尙度) 옥(獄)'의 배후조종죄로 감사일등하여 제주도에 유배되어 10여 년이 넘도록 서로 내왕할 수 없었기 때문이다. 그렇다면 이들 둘이 연행 선물을 주고받을 수 있는 마지막 기회는 1835년밖에 없다. 이해는 《난맹첩》을 꾸미는 해이기도 하다.

끝 폭 하나가 앞에 잘못 표구되어 있다. 그곳에 '길상여의헌(吉祥如意軒)'이란 붉은 글씨 세로 긴 네모 인장과 '완당인(阮堂印)'의 흰 글씨 네모 인장이 찍혀 있다.

증청람란(贈晴嵐蘭)
헌종 1년 을미(1835), 50세, 지본수묵, 18.0×47.5cm, 간송미술관 소장

정희
(正喜)

완당인
(阮堂印)

길상여의헌
(吉祥如意軒)

24. 지초와 난초가 향기를 함께하다(芝蘭竝芬)

芝蘭竝芬. 戲以餘墨. 石敢.

紉珮芝蘭. 坡生.

百歲在前, 道不可絶, 萬卉俱摧, 香不可滅. 又髥.

丁丑重陽恭玩 藹士生.

지초(芝草)와 난초(蘭草)가 향기를 함께하다. 남은 먹으로 장난하다. 석감(石敢, 김정희).

지초와 난초를 꿰어 차다. 파생(坡生, 이하응).[27]

백 년이 지난다 해도 도(道)는 끊어지지 않고, 만 가지 풀이 모두 꺾인다 해도 향기는 사라지지

않는다. 우염(又髥, 권돈인).[28]

정축년(丁丑年, 1877) 중양일(重陽日, 9월 9일)에 삼가 구경하다. 애사생(藹士生, 홍우길).[29]

영지(靈芝)버섯과 난초 꽃을 꺾어다 놓고 그린 절지(折枝) 형식의 부채 그림이다. 영지버섯은 짙은 먹으로 울퉁불퉁 우람하게 표현하고, 난꽃은 담묵으로 날아갈 듯 날렵하게 그려냈다. 한 대에 많은 꽃이 연속으로 달렸는데 화심(花心)을 제외하면 흐린 먹으로 일관하였다. 영지와 난꽃이 각각 두 대씩 좌우로 배치되니 철저한 음양 대비와 음양 조화의 화면 구성 원리를 실감할 수 있다. 그래서 석파는 "지초와 난초를 꿰어 차고 싶다."라는 제사로 공명(共鳴)을 나타냈던 모양이다.

추사와 이재 권돈인의 제사가 암시하는 분위기로 보아 추사가 이재의 회갑을 축하하기 위해 그려 보낸 부채는 아니었던지 모르겠다. 그렇다면 1843년 11월 5일 이재 회갑 직전에 그려져서 이재에게 전해졌을 것이다. 그래서 이재는 섬약한 난초를 자처한 추사에게 위안과 우정이 담긴 제사로 화답했을 듯하다.

석감(石敢) 아래에 '정희(正喜)'라는 흰 글씨 가로 긴 네모 인장과 '추사(秋史)'라는 붉은 글씨 네모 인장이 찍혀 있다. 파생(坡生) 아래에는 '석(石)'과 '파(坡)'의 붉은 글씨 네모 인장이 찍혀 있다. '백세(百歲)' 위에는 '여차석(如此石)'이라는 흰 글씨 세로 긴 네모 인장이 유인으로 찍혀 있으며 '우염(又髥)' 아래에는 '안(眼)', '장(莊)'이라는 붉은 글씨 네모 인장이 찍혀 있다. '애사생(藹士生)' 아래에는 '홍우길씨(洪祐吉氏)'라는 흰 글씨 네모 인장이 찍혀 있다.

지란병분(芝蘭竝芬)

헌종 9년 계묘(1843), 58세, 지본수묵, 17.4×54.0cm, 간송미술관 소장

추사　　　정희
(秋史)　　(正喜)

25. 뜻 높은 선비가 거닐다(高士逍遙)

〈서원교필결후(書員嶠筆訣後)〉 12쪽 24면의 추사 서첩 맨 뒷면에 붙어 있는 추사 그림이다. 엉성하고 쓸쓸한 나무숲을 외로운 선비가 뒷짐지고 홀로 거닐고 있는 내용이다. 선비의 모습에서 언뜻 남송 감필화(減筆畵) 대가인 양해(梁楷)의 〈이백행음도(李白行吟圖)〉^{그림41}가 연상되나 훨씬 더 고고(孤高)하여 비교가 되지 않는다. 극도의 감필(減筆)이라 이목구비(耳目口鼻)가 분명치 않아 표정을 읽을 수 없지만 고뇌에 찬 사색의 자세에서 그 심경을 헤아릴 수 있을 정도다.

〈서원교필결후〉를 짓고 쓸 당시 추사 자신의 모습일 것이다. 소나무와 전나무 그리고 낙엽 진 활엽수들이 엉성하게 늘어서 있고 앞뒤로 바위가 놓여 있는 단순한 구도이다. 담묵의 마른 붓질 위주로 물상을 대담하게 추상(抽象)한 필법은 1844년에 그려진 〈세한도(歲寒圖)〉(507쪽 참조)와 동일하다.

다만 짙은 먹의 사용이 다채롭게 보태지고 화면 구성이 더욱 원숙해지니 표현이 다양해져서 회화성이 강화되었을 뿐이다. 따라서 이 그림 역시 1844년에 그려졌다고 보아도 큰 무리는 없을 것 같다. 그림 왼쪽 상단에 '정희(正喜)'라는 붉고 흰 글씨 네모 인장과 '추사(秋史)'라는 붉은 글씨 네모 인장이 찍혀 있는데 〈세한도〉에도 인장은 다르지만 '정희(正喜)'라는 흰 글씨 가로 긴 네모 인장과 '추사(秋史)'라는 붉은 글씨 네모 인장이 찍혀 있다. 이것도 두 그림이 같은 해 그려졌을 가능성을 시사하는 대목이라 하겠다. 〈서원교필결후〉가 추사 59세 때인 1844년에 찬술되었으리라는 가정에 설득력을 더해 주는 중요한 방증 자료이다.

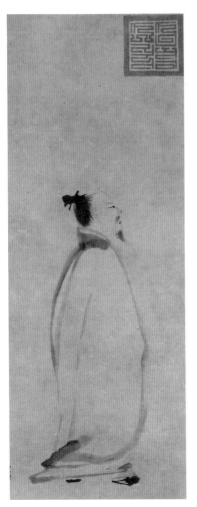

그림 41 〈이백행음도(李白行吟圖)〉, 양해(梁楷), 남송(南宋), 13세기, 지본수묵, 81.1×30.5cm, 일본 동경국립박물관

고사소요(高士逍遙)
헌종 10년 갑진(1844), 59세, 지본수묵, 24.9×29.7cm, 간송미술관 소장

정희
(正喜)

추사
(秋史)

26. 성긴 숲 속의 띠풀 지붕 정자(疏林茅亭)와 성긴 숲 속의 마을 집(疏林村舍)

〈서원교필결후〉 12쪽 24면 다음 쪽 첫 면에 붙어 있는 그림이다. 〈서원교필결후〉를 짓고 쓰고 나서 그 남은 먹과 쓰던 붓으로 그려낸 그림인 듯 물기 있는 짙은 먹의 사용이 많고 차례로 물기가 줄어드니 화면이 어둡고 답답하다. 짙은 먹을 과도하게 사용한 것이다.

큰 산 절벽 아래 대숲이 있고 그 앞에 네모 지붕의 모정(茅亭)이 있으며 모정 앞에는 전나무와 키 큰 활엽수 등 잡수림이 우뚝우뚝 솟아 있다. 왼쪽 산자락에는 키 작은 나무 숲이 우거지고 그 뒤로는 먼 산이 있는데 모두 물기 있는 먹을 써서 화면을 어둡고 답답하게 만들었다. 추사가 그림에 서툰 면을 보여주는 장면이다.

〈소림촌사(疏林村舍)〉는 〈소림모정(疏林茅亭)〉을 그리고 나서 연속해서 그린 그림일 것이다. 당연히 같은 화법으로 그렸다. 다만 남은 먹이 많았던 듯 마을 집들을 둘러싼 나무숲이 대담한 묵법으로 울창하게 표현되었을 뿐이다. 마을 분위기를 아늑하게 하기 위해서인 듯 높은 산봉우리 아래로 시점을 담아놓으니 〈소림모정〉보다 화면은 더욱 어둡고 답답하다.

소림촌사(疏林村舍)
헌종 10년 갑진(1844), 59세, 지본수묵, 23.5×12.3cm, 간송
미술관 소장

소림모정(疏林茅亭)
헌종 10년 갑진(1844), 59세, 지본수묵, 19.8×14.2cm, 간송미술관 소장

27. 세한도(歲寒圖)

去年, 以晚學·大雲二書寄來, 今年, 又以藕耕文編寄來. 此皆非世之常有, 購之千
萬里之遠, 積有年而得之, 非一時之事也.

且世之滔滔, 惟權利之是趨, 爲之費心費力如此, 而不以歸之權利, 乃歸之海外蕉萃
枯槁之人, 如世之趨權利者.

太史公云, 以權利合者, 權利盡而交疏. 君亦世之滔滔中一人, 其有超然自拔於滔滔
權利之外, 不以權利視我耶. 太史公之言, 非耶.

孔子曰, 歲寒然後, 知松柏之後凋. 松柏, 是毋四時而不凋者, 歲寒以前, 一松柏也,
歲寒以後, 一松柏也, 聖人特稱之於歲寒之後.

今君之於我. 由前而無加焉, 由後而無損焉. 然由前之君, 無可稱, 由後之君, 亦可見
稱於聖人也耶. 聖人之特稱, 非徒爲後凋之貞操勁節而已, 亦有所感發於歲寒之時者
也.

於乎. 西京淳厚之世, 以汲鄭之賢, 賓客與之盛衰, 如下邳榜門, 迫切之極矣. 悲夫.
阮堂老人書.

지난해에는 『만학집(晩學集)』[30]과 『대운산방문고(大雲山房文庫)』[31] 두 종류 책을 부쳐왔고, 금년
에는 또 우경(藕畊)[32]의 『황조경세문편(皇朝經世文編)』을 보내왔다. 이는 모두 세상에 항상 있
지 않아서 천 리 먼 곳에서 구입하거나 몇 년을 두고 구득해야 하니 한때의 일이 아니다.

또 세상의 도도한 흐름은 오직 권세와 이익을 좇을 뿐인데 이를 위해 이처럼 마음을 쓰고 힘을
쓰고서 권세와 이익에 이를 돌리지 않고 이에 바다 밖의 파리하고 바짝 마른 사람에게 돌리기
를 세상이 권세와 이익을 좇듯이 하였다.

태사공(太史公)이 말하기를, "권세와 이익으로 합친 자는 권세와 이익이 다하면 사귐이 멀어진
다." 했다. 자네 역시 세상의 도도한 흐름 중의 한 사람인데 그 도도한 흐름의 권세와 이익 밖
으로 우뚝 솟구쳐 스스로 벗어남이 있으니 권세와 이익으로 나를 보지 않는가. 태사공의 말이
틀렸는가.

공자(孔子)가 이르기를, "날씨가 춥고 난 연후에라야 소나무와 측백나무가 뒤에 시드는 것을

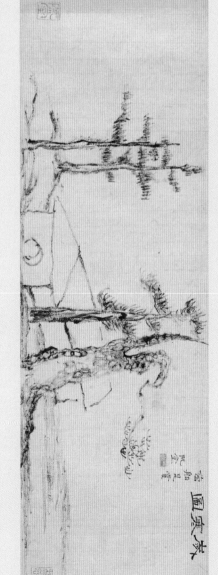

세한도(歲寒圖)
헌종 10년 갑진(1844), 59세, 지본수묵, 23.7×146.4cm, 손창근(孫昌根) 소장, 국립중앙박물관 기탁

추사
(秋史)

완당
(阮堂)

정희
(正喜)

장무상망
(長毋相忘)

去年以晚學大雲二書寄來今年又
以藕耕文編寄來此皆非世之常有購
之千萬里之遠積有年而得之非一時
之事也且世之滔滔惟權利之是趨為
之費心費力如此而不以歸之權利乃
歸之海外蕉萃枯槁之人如世之趨權
利者太史公云以權利合者權利盡而
交疏君亦世之滔滔中一人其有超然
自拔於滔滔權利之外不以權利視我
耶太史公之言非耶孔子曰歲寒然後
知松栢之後凋松栢是貫四時而不凋
者歲寒以前一松栢也歲寒以後一松
栢也聖人特稱之於歲寒之後今君之
於我由前而無加焉由後而無損焉然
由前之君無可稱由後之君亦可見稱
於聖人也耶聖人之特稱非徒為後凋
之貞操勁節而已亦有所感發於歲寒
之時者也烏乎西京淳厚之世以汲鄭
之賢賓客與之盛衰如下邳榜門迫切
之極矣悲夫阮堂老人書

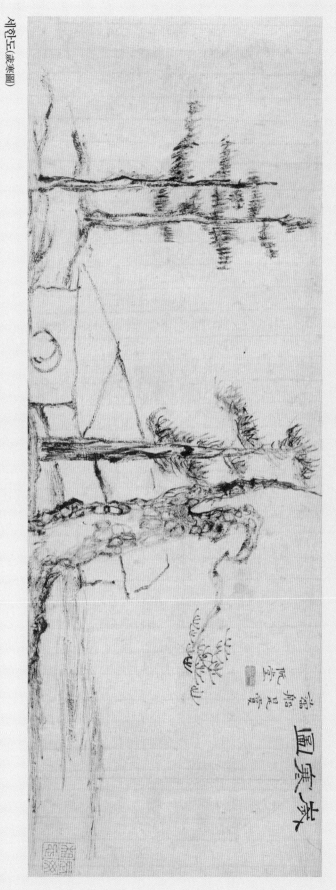

안다.” 하였다. 소나무와 측백나무는 사철 없이 시들지 않는 것이라서 춥기 이전에도 한가지 소나무와 측백나무이고 춥기 이후도 한가지 소나무와 측백나무일 뿐인데, 성인은 특별히 날씨가 추운 이후만을 일컬었다.

지금 자네도 나에게서 전이라 해서 더함도 없고 후라 해서 덜함도 없다. 그러니 이전의 자네로 말미암아 칭찬을 더 할게 없다면 이후의 자네로 말미암아 또한 성인에게 칭찬받을 수 있겠는가. 성인의 특별한 칭찬은 한갓 뒤에 시드는 곧은 지조와 굳센 절개뿐만 아니라 또한 날씨가 추운 데라는 것에 감동하여 분발함이 있었다 하겠다.

아아! 서한(西漢)의 순박하고 후덕한 세상에 급암(汲黯)[33]이나 정당시(鄭當時)[34] 같은 어진 사람도 빈객이 형편에 따라 성쇠가 있었고 하비(下邳)의 방문(榜門)[35]과 같은 것은 박절함의 극단이었다. 슬프다. 완당 노인이 쓰다.

추사가 59세 되던 해인 헌종 10년(1844) 갑진 2월 6일 왕비 안동 김씨(安東金氏, 1828~1843)의 부고를 청나라에 전하러 갔던 고부사(告訃使) 심의승(沈宜昇) 일행의 수석 역관(譯官)으로 8차 연행을 다녀온 우선(藕船) 이상적(李尙迪, 1803~1865)[그림42]은 제주에 귀양 가 있는 스승 추사를 위해 하장령(賀長齡)과 위원(魏源) 편찬의 『황조경세문편(皇朝經世文編)』 129권 79책을 구해 와 제주로 바로 부친다. 이를 받아 본 추사는 감격하여 〈세한도〉를 그려서 그 변치 않는 의리에 보답하려 한다.

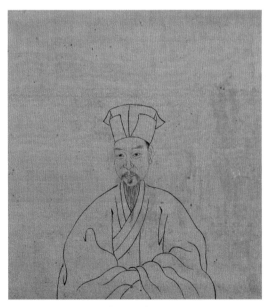

그림42 〈이상적 초상〉 부분, 견본수묵(絹本水墨), 간송미술관 소장

지난해 7월에는 제주목사로 부임해 오는 추사의 처7촌숙 이용현(李容鉉, 1783~1865)의 막하로 수행해 오는 소치(小癡) 허련(許鍊) 편으로 운경(惲敬)의 『대운산방문고(大雲山房文藁)』와 계복(桂馥)의 『만학집(晚學集)』을 받아 보았기 때문에 그 감동은 더욱 큰 것이었다.

그 큰 감동을 제자에게 전하는 추사의 표현은 자못 간결하다. ‘날씨가 추워진 연후에야 소나무와 측백나무가 뒤에 시드는 것을 안다’는 내용을 전달하는 방법으로 겨우 가지 하나만 살아남은 몇 아름드리 왕소나무 한 그루와 제법 기운차게 솟구쳐 오른 늙은 측백나무 한

그루를 그렸을 뿐이다.

건너편에 어린 측백나무 두 그루가 서 있으며, 그 사이에 항아리 주둥이같이 둥글게 뚫린 창구멍 하나밖에 없는 초라한 초가집 한 채가 간결하게 표현되었을 뿐이다. 전체적으로 거칠고 메마른 필치다. 물기 없는 짙은 먹에 까칠한 마른 붓질로 생략하고 함축하여 대상을 추상화해냈다.

큰 둥치의 왕소나무는 둥치 표면의 솔비늘〔松鱗〕과 겨우 하나 남은 늘어진 가지 및 엉성한 갈퀴 모양의 솔잎에서 소나무임을 바로 알 수 있다. 이에 비해 잣나무나 측백나무로 비정해야 할 다른 나무는 아무리 엉성하게 본질만 추상해냈다 해도 곧은 둥치와 산만한 잎새들로 보아 잣나무 같지는 않다. 그래서 백(柏) 자의 원뜻대로 측백나무로 보는 것이 타당하지 않을까 한다.

'세한도(歲寒圖)'라는 화제(畫題) 글씨는 서한 동용서(銅甬書)의 전통을 이어 후한 〈예기비(禮器碑)〉(193쪽 참조)로 이어져 오는 예서체인데 수금서(瘦金書)의 필의가 느껴진다.

'우선시상(藕船是賞, 우선은 이를 감상해보게)'이라는 관서(款書)와 '완당(阮堂)'이라는 자서(自署) 글씨는 행서이지만 예서기를 머금어 '세한도' 예서체와 자연스럽게 조화를 이룬다. '정희(正喜)'라는 흰 글씨 가로 긴 네모 인장이 적절하게 공간을 채우려 길게 휘어져 내린 솔가지와 이어지는 것은 추사 아니고는 이루어내기 힘든 구성미라 하겠다.

이로 말미암아 그림 오른쪽 하단이 비게 되자 '장무상망(長毋相忘, 오래도록 잊지 말자)'이라는 그리움 가득한 붉은 글씨 네모 인장을 찍어 무게중심을 잡고, 반대편인 그림 왼쪽 하단에 '완당'이라는 붉은 글씨 세로 긴 네모 인장을 찍어 균형을 잡으며 그림의 종결을 암시한다. 인장 세 방을 찍는 데도 가로 긴 네모, 세로 긴 네모, 정방형의 조화를 생각하고 있음을 간과해서는 안 된다.

발문 끝에 찍은 '추사(秋史)'라는 테 굵은 붉은 글씨 네모 인장에 이르면 그 배려가 얼마나 세심한지 더욱 실감난다. '완당'이란 인장이나 관서 뒤에는 '추사'라는 인장을 잘 섞어 쓰지 않는데 여기서는 네 방의 인장의 조화와 다양성을 위해 과감하게 그 규칙도 깨뜨리는 사실을 확인할 수 있기 때문이다.

발문(跋文)은 네모 칸〔井間〕을 친 다음 굳세고 반듯한 구양순풍의 해서로 또박또박 정서해냈는데 예서기가 묻어나서 추사체의 특징이 잘 드러난다. 사랑과 고마움을 표시하는 정성 가득한 글씨임을 실감할 수 있다.(강관식,「추사 그림의 법고창신의 묘경」, 『추사와 그의 시대』, 돌베개, 2002. 참조)

28. 글씨와 그림을 한데 합침(書畵合璧)

古人書畵, 多作合璧. 如東坡·山谷璧之太華嶙峋. 又如黃大癡·倪高士, 文衡山·
董香光, 以至近日劉石菴·翁蘇齋, 皆能競秀聯美, 不愧合璧之義. 今以拙作, 配之
彜叟先生, 卽一珊胡木難, 混之魚目耳. 阮堂汗書.

옛사람의 서화에는 합벽(合璧)으로 된 것이 많다. 예를 들면 소동파(蘇東坡, 소식)와 황산곡(黃山
谷, 황정견)의 합벽으로《태화인순(太華嶙峋)》이 있다. 또 황대치(黃大癡, 황공망)와 예고사(倪高
士, 예찬), 문형산(文衡山, 문징명)과 동향광(董香光, 동기창)에서 근래의 유석암(劉石菴, 유용)과 옹
소재(翁蘇齋, 옹방강)에 이르기까지 모두 아름다움을 나란히 뽐낼 수 있으므로 합벽의 뜻에 부
끄럽지 않다. 지금 나의 졸렬한 작품으로 이수(彜叟) 선생(권돈인)에게 짝해놓으니, 곧 산호(珊
瑚)나 목난(木難)[36] 같은 보물이 어목(魚目, 물고기 눈)과 섞여 있는 격일 뿐이다.
완당이 진땀을 흘리며 쓰다.

완당 관서(款書) 위에 '김정희인(金正喜印)'이라는 희고 붉은 글씨 네모 인장과 '추사(秋史)'라는
흰 글씨 네모 인장을 찍고 글머리에는 '치절(癡絶)'이라는 붉은 글씨 세로 긴 네모 인장을 두인(頭印)
으로 찍었다.

彜齋先生, 深得麓臺·石谷 乾筆妙諦. 此能以眼良者, 腴潤於腕下. 禪家之非鼻聞
香, 不舌知味耳. 不可以形相求之. 阮堂謹題.

이재 선생은 녹대(麓臺, 왕원기(王原祁))[37]와 석곡(石谷, 왕휘(王翬))[38]의 건필(乾筆)의 오묘한 이
치를 깊이 터득하였다. 이는 능히 안목이 뛰어난 사람으로 팔목에 공력이 쌓여야만 할 수
있다. 선가(禪家)에서 코가 아니더라도 향기를 맡고, 혀가 아니더라도 맛을 안다는 것과 같
은 이치일 뿐이다. 형상으로만 구해서는 할 수 없다. 완당이 삼가 쓰다.

'완당근제(阮堂謹題)' 밑에 '정희(正喜)'라는 붉고 흰 글씨 네모 인장과 '완당(阮堂)'이라는 붉은
글씨 네모 인장을 찍었다.

치절
(癡絕)

김정희인
(金正喜印)

추사
(秋史)

정희
(正喜)

완당
(阮堂)

정희
(正喜)

추사
(秋史)

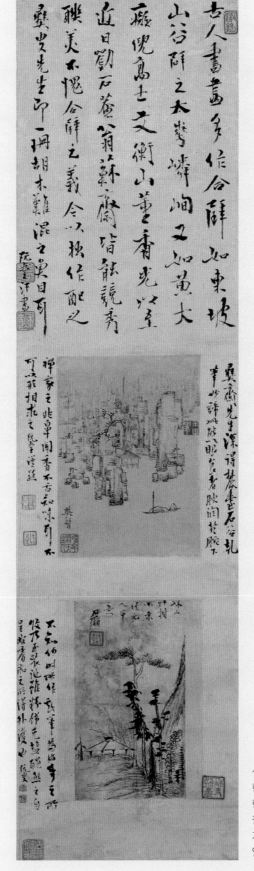

추사한묵
(秋史翰墨)

서화합벽(書畵合璧)

헌종 10년(1844, 59세)과 헌종 13년(1847, 62세).
헌종 15년(1849, 64세) 부탁
철종 5년 갑인(1854) 69세 완성.
지본수묵·묵서, 92.7×25.1cm.
일본 교토(京都) 고려미술관 소장

古人書畫多信合幀如東坡
山谷酻之太鰲嶙峋之如黃大
癡倪高士之文衡山董之香光以至
近日勦石菴翁之蘇齋皆能競秀
聯美不愧合幀之義今以摸作配之
羲史先生印一冊胡木藥混之奚目可
院　汗書

不知何時所作戲筆, 爲好事之所收, 乃至裝池. 雖粉飾无鹽, 醜態之自呈, 非嗜痂之
所得外護也. 阮叟.

언제 그린 희작(戲作)인지 모르겠으나, 호사가(好事家)의 거둔 바 되어, 이에 장황(裝潢, 글씨와 그
림을 보호하기 위해 종이나 비단을 바름)에 이르렀다. 비록 무염(无鹽)[39]을 분바르고 꾸민다 해도
추한 모습이 저절로 드러나는 격이니, 이상한 취미를 가진 사람이라도 얻어서 외호할 만
한 것은 아니다. 완수(阮叟).

완수 아래에 '정희(正喜)'의 흰 글씨 네모 인장과 '추사(秋史)'의 붉은 글씨 네모 인장이 찍혀 있다.

秋山竹樹小景, 作元人筆意. 石顚.
가을 산 대숲과 나무가 있는 작은 풍경인데, 원나라 사람의 필의로 그렸다. 석전.[40]

이재(彛齋) 권돈인(權敦仁)의 그림인 〈석림강호(石林江湖)〉와 추사 그림인 〈추산죽수(秋山竹樹)〉
를 위아래로 한데 합장하여 세로 족자로 꾸미고 상단과 그림의 좌우 측면에 추사가 친필로 제발을
써넣었다. 상단에서는 고금 대가들의 합벽(合璧, 두 사람 이상의 서화 작품을 한데 합쳐놓은 보배)을 찬
탄하고 자신과 이재의 합벽은 격에 맞지 않아 산호와 물고기 눈을 섞어놓은 듯 어울리지 않는다 겸
양하고 있다.

중단의 이재 그림 좌우에서는 이재가 청나라의 대표적 화가인 왕원기(王原祁)와 왕휘(王翬)의 건
필법(乾筆法, 마른 먹 쓰는 법)을 깊이 터득한 것을 이 그림을 통해 알 수 있는데, 이는 안목이 뛰어나
고 공력이 뛰어나야만 가능하다고 극찬하고 있다.

맨 하단 자신의 그림 좌우에서는 언제 그림인지 알 수 없는 장난 그림인데 누가 거두어 표구까지
하였으나 못생긴 얼굴에 분 바른다고 추한 모습이 가려지지 않듯이 그 본모습은 변하지 않는 것이
니 외호할 필요가 없다고 겸손해한다.

이재의 그림에는 좌측 하단에 '번염(樊髥)'이라 쓴 호로 보아 이재가 동소문 밖 장위산(獐位山)
아래 번리(樊里) 벌정으로 퇴기해 살던 시절에 그린 것이 분명하다. 그렇다면 권돈인이 헌종 12년
(1846) 병오 8월 18일에 영의정을 사임한 다음 소치(小癡) 허련(許鍊)과 함께 이해 9월에 번리로 퇴거
해 서화로 소일하다가 다음 해인 헌종 13년(1847) 11월 22일에 다시 영의정으로 복귀하니 이 그림은
그사이에 그려졌을 것이다.

정말 건필로만 기둥 모양의 바위 봉우리들을 늘어세워 바위 숲을 연상시키는데 그 아래로는 강인지 호수인지 넓은 물이 펼쳐지고 홀로 낚시하는 낚싯배가 한가로이 떠 있다. 물가 깊숙한 곳에는 물속에 기둥을 세운 수각(水閣) 한 채가 표현되어 사람 사는 기척을 드러낸다. 정녕 높은 안목과 공력의 소산이라 하겠다.

하단의 추사 그림은 〈추산죽수소경(秋山竹樹小景)〉이라는 추사 친필 화제와 '원나라 사람의 필의로 그렸다(作元人筆意)'는 제사 내용대로 원말 4대가인 예찬(倪瓚)과 황공망(黃公望)의 필법으로 그렸다.

〈추산죽수소경〉 속 소림모정(疏林茅亭)의 기본 구도는 예찬풍을 그대로 따랐고 우측 언덕의 피마준(披麻皴, 삼 껍질을 풀어놓은 듯한 부드러운 선. 흙 언덕 등을 그릴 때 사용)은 황공망의 영향이다. 두어 그루 활엽수를 짙은 먹으로 처리한 것을 제외하고는 담묵의 마른 붓질로 일관하여 가을 산의 쓸쓸한 정취가 묻어난다. 〈세한도〉나 간송미술관 소장 〈서원교필결후〉에 합장된 〈고사소요(高士逍遙)〉 및 〈소림모정(疏林茅亭)〉의 필법과 거의 비슷하다.

이들 그림이 추사 59세 때인 헌종 10년(1844) 그림으로 추정되니 이 〈추산죽수〉 역시 이 어름의 그림이 아닌가 한다. 화제 글씨 역시 저수량풍의 행서체를 예서 필법으로 써내어 〈세한도〉(508쪽 참조) 발문 글씨와 방불하다. 다만 예찬 글씨를 의식하여 수금서기를 강조했을 뿐이다.

따라서 이 그림은 1843년 9월에 제주목사 이용현(李容鉉, 1783~1865, 추사의 처7촌숙)의 막하로 제주도에 가서 추사를 시중들다 1844년 봄에 전라우수사 신관호(申觀浩)에게 가기 위해 육지로 나간 소치 허련이 거두어 가지고 있던 그림이었으리라 생각된다.

이런 추론이 가능하다. 그 후 소치는 1846년 1월에 신관호를 따라 상경하고 그대로 권돈인 댁에 유숙하며 그림을 그리다가 9월에 권돈인이 번리 별장으로 퇴거하자 따라가서 함께 그림을 그린다. 마침내 권돈인이 〈석림강호〉를 그리자 소치는 자신이 간수하고 있던 추사의 〈추산죽수〉와 합장 표구해놓고 추사가 귀양이 풀려 돌아오기만 기다린다.

1849년 추사가 상경하여 번리 옥적산방(玉笛山房)에 잠시 머물게 되니 이재는 추사에게 이 합벽축의 제발과 찬문을 부탁하여 어백에 덧써넣은 것이 아닌가 한다. 따라서 추사 그림의 화제 글씨 끝에 써놓은 '석전(石顚)'이라는 별호는 당시 추사가 쓰던 별호 중 하나라 해야 할 것이다.

〈추산죽수〉 그림 밖 오른쪽 하단에는 '추사한묵(秋史翰墨)'의 붉은 글씨 네모 인장이 찍혀 있고 족자의 왼쪽 아래 귀퉁이에는 '고연재오씨진장(古硯齋吳氏珍藏)'의 흰 글씨 네모 인장이 찍혀 있다.

이체(異體) 전서(篆書)인 '완당'과 '추사한묵'의 가는 획 붉은 글씨 네모 인장이 찍힌 것으로 보아 최후의 손질은 이들 인장이 주로 쓰이던 69세 때인 철종 5년 갑인년(1854)경 가해졌을 가능성도 배제할 수 없다.

29. 묵란(墨蘭)

惠吉 於詩超拔 無塵土氣, 以此拔根一式 寄之. 髥作.

혜길(惠吉, 이상적)이 시(詩)에 뛰어나서 진토기(塵土氣, 속기(俗氣))가 없으니, 이 뿌리 뽑아놓는
한 법식(法式)으로 그려 보내노라. 염(髥)이 그리다.

〈불이선란(不二禪蘭)〉(522쪽 참조)과 거의 같은 시기에 같은 기법으로 그려진 난 그림이다.

'일경(一莖) 일화(一花)를 난(蘭)이라 하고 일경(一莖) 다화(多花)를 혜(蕙)라 한다'는 기준에 의하면
〈불이선란〉은 꽃대 하나에 꽃 한 송이가 달렸으므로 난이 맞지만 이 〈묵란〉은 꽃대 하나에 많은 꽃
이 달렸으므로 혜라 해야 맞는다. 그러나 우리는 그저 난으로 통칭할 뿐이고 그 생태나 그림법도 차
이가 별로 없다.

이 〈묵란〉은 이상적(李尙迪, 1803~1865)의 시가 진토기(塵土氣) 즉 속기가 없으므로 흙 속에 뿌리
내리지 않고도 사는 난초의 생태를 살려 그리는 노근란법(露根蘭法)으로 그려 보낸다는 추사의 제
사(題辭) 내용대로 난초의 뿌리를 완전 노출시켜 그리고 있다. 뿐만 아니라 노출된 뿌리와 많은 꽃이
달린 꽃대의 표현에 초점이 맞춰지고 있다.

보통 난초 그림에서 무성한 잎새들이 표현의 중심을 이루는 것과는 대조적인 현상이다. 고아(高
雅)한 품격을 상징하려는 듯 아주 흐린 담묵(淡墨)으로 꽃과 잎새 그리고 뿌리를 쳐냈는데 다만 무수
하게 피어난 난 꽃의 화심(花心, 꽃술)들만은 농묵(濃墨)으로 점 찍어 향기의 근원을 암시하였다.

기본 구도는 〈불이선란〉과 같아서 활 시위를 팽팽하게 당긴 듯 호형(弧形)을 이루는데 〈불이선
란〉에서는 잎새가 주축이 되었고, 이 〈묵란〉에서는 꽃과 뿌리가 주축을 이루었을 뿐이다. 〈불이선
란〉이 먹 장난으로 시작하여 붓 가는 대로 첨가해간 것이었다면 이 〈묵란〉은 의도된 계획에 따라 정
중하게 쳐낸 작품이라 품위와 격식에 한 치의 소홀함이 없다. 제사 글씨도 매어놓은 활줄처럼 일직
선으로 내리쓰면서 글자의 결구와 글자 사이의 간격도 매우 조심스럽게 맞춰나갔다.

〈불이선란〉이 장난치다 들어온 촌동(村童, 시골아이)의 흐트러진 모습이라면 이 〈묵란〉은 빈틈없
이 다듬어놓은 깎은 듯한 새 선비의 모습에 비유할 만하다. 제사의 행서체 글씨에는 물론이고 난초
그림의 운필에도 팔분에서의 필의가 넘쳐나고 있다.

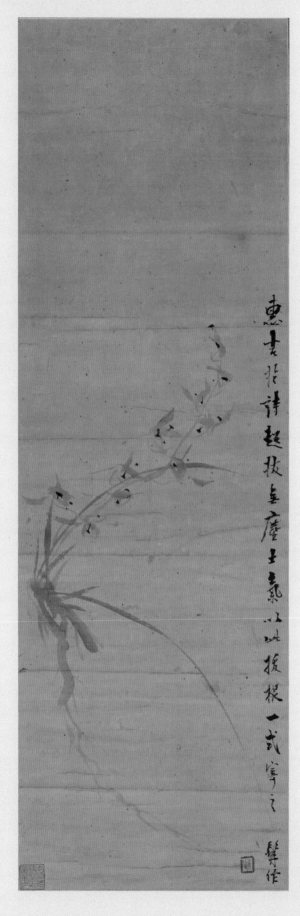

염
(髥)

|씨상적호우선심
정금석서화지기
李氏尙迪號藕船審
定金石書畵之記)

묵란(墨蘭)
철종 6년 을묘(1855), 70세, 지본수묵,
89.0×29.0cm, 간송미술관 소장

제사의 맨 하단에 '염작(髥作)'이라 관서(款書)하고 그 곁에 '염(髥)'이라는 붉은 글씨 네모 인장을 찍었는데 보기 드문 일자(一字) 인장이다. 70세 전후한 최만년기에 가끔 썼던 듯하다. 그 맞은편 하단 왼쪽 구석에 이상적의 심정인(審定印)이 찍혀 있다. 붉은 글씨 네모 인장으로 내용은 다음과 같다.

'이씨상적호우선심정금석서화지기(李氏尚迪號藕船審定金石書畵之記)'

두루마리 곁에 위창(오세창)은 팔분예서로 이런 표제를 써놓았다.

"완당화증우선지묵란(阮堂畵贈藕船之墨蘭, 완당이 그려서 우선(이상적)에게 기증한 묵란) 위창위간송제(韋倉爲澗松題, 위창이 간송을 위해 쓰다.)"

30. 불이선란(不二禪蘭)

不作蘭花二十年, 偶然寫出性中天. 閉門覓覓尋尋處, 此是維摩不二禪. 若有人强要爲口實, 又當以毘耶 無言謝之. 曼香.

난 꽃 안 그린 지 이십 년인데, 우연히 성품 속 하늘 이치 쳐내었구나. 문 닫고 찾고 찾고 또 찾던 곳, 이는 유마의 불이선(不二禪)이었네.

만약 어떤 사람이 구실 삼아 강요한다면 또 마땅히 비야리성의 무언(無言)으로 사양하겠다. 만향(曼香).

以草隷 奇字之法, 爲之, 世人 那得知, 那得好之也. 漚竟 又題.

초서와 예서 및 기자(奇字)[41]법으로 했으니, 세상 사람들이 어찌 알 수 있으며, 어찌 그를 좋아할 수 있으랴! 구경(漚竟)이 또 쓰다.

始爲達俊放筆, 只可有一, 不可有二. 仙雾老人.

처음으로 달준(達俊)을 위해서 붓을 휘둘렀으니 다만 하나만 있지 둘은 있을 수 없다. 선락 노인.

吳小山見, 而豪奪, 可笑.

오소산(吳小山)이 보고, 억지로 빼앗으려 하니 우습구나.

추사가 만년의 시동(侍童)으로 손발 노릇을 하며 추사의 학예를 전수받던 제자 달준(達俊)에게 무심히 그려준 난초 그림이다.

달준이 난 치는 법을 보여달라고 졸랐던지 아니면 우연히 치고 싶은 생각이 났던지 장난 삼아 오랜만에 한번 쳐본 것인데 팔목 힘은 전 같지 않으나 운필은 막힘없이 자유롭고 화격도 졸박청고하여 그런대로 쓸 만했던 듯하다.

그래서 처음으로 달준을 위해 그렸을 뿐이나 다시 그리지는 않을 것이라는 의미의 제사를 달고 선락 노인(仙雾老人)이라 관서하였다. 아마 빗소리가 상쾌한 초여름 어느 때였던가 보다.

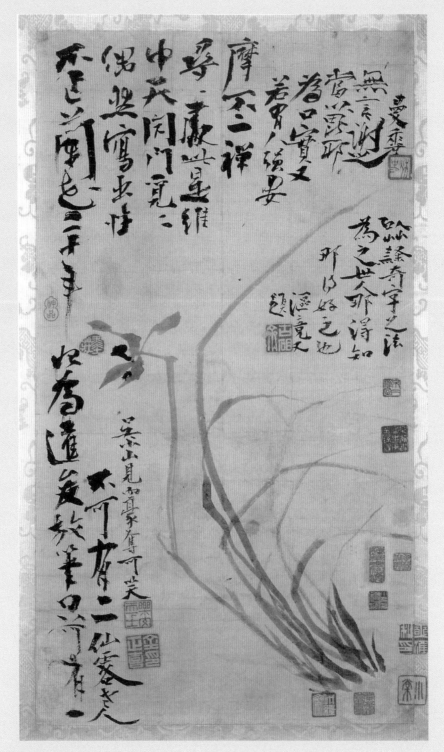

불이선란(不二禪蘭)

철종 6년 을묘년(1855)경, 70세, 지본수묵, 54.9×30.6cm, 손창근(孫昌根) 소장

낙교천하사
(樂交天下士)

김정희인
(金正喜印)

추사
(秋史)

고연재
(古硯齋)

그러고 나서 '난을 치지 않은 지 20년이 지났는데 우연히 쳐놓고 보니 추사 자신의 성품 속에 있던 하늘 이치가 드러난 듯하며 그것이 그렇게 찾고 찾았던 유마불이선(維摩不二禪)의 경계였다'는 제사가 번개같이 떠올라 상단 좌측 빈자리에 졸박웅경(拙樸雄勁)한 만년 추사 행서체로 호방장쾌하게 휘둘러놓았다. 먹빛도 매우 짙다.

예서 쓰는 고졸한 붓질로 난향인 듯 은은하게 흐릿한 담묵의 필선을 자아내어 엉성한 몇 가닥 난엽과 한 송이 난 꽃을 피워낸 난초와 비교하면 극렬한 농담의 대비를 이룬다 하겠다. 그럼에도 불구하고 담박유약해 보이는 난초의 자태가 기죽지 않고 당당하게 제자리를 지키며 사방으로 포위해드는 농묵의 험경한 추사체 제사 글씨와 맞서고 있으니 이것이 유마불이선의 경계인가 보다.

이에 추사의 안목 높은 제자인 소산(小山) 오규일(吳圭一)이 보고 이를 달준에게서 억지로 빼앗으려 했던 모양이다. 서열로 위협했겠지만 만만히 빼앗겼겠는가! 추사는 이 광경을 보고 이 사실마저 제사에 보태놓고 그 아래 '낙교천하사(樂交天下士, 천하의 선비와 사귀기를 좋아한다)'라는 붉은 글씨 네모 인장과 '김정희인(金正喜印)'이라는 흰 글씨 네모 인장을 찍어 마무리 짓는다.

그러자 오소산은 자신에게도 난을 쳐달라고 부탁했던 모양이다. 이에 추사는 거절의 뜻을 상단 우측 빈 공간에 제사로 이어 쓴다. '누가 이 난초 그림을 강요하는 구실로 삼는다면 유마거사가 비야리성에서 무언(無言)으로 대처하던 방법으로 사양하겠다'는 내용이다. 그리고 그 끝에는 만향(曼香)이란 별호를 쓰고 '추사(秋史)'라는 붉은 글씨 네모 인장을 찍어 상단 제사를 마무리 짓는데, 하단 우측 제사와 마찬가지로 서양식 글 쓰는 방법대로 왼쪽에서 오른쪽으로 쓰는 파격을 보인다.

그리고 그 아래 난초 잎새들 사이에 공간이 남자 또 이런 제사를 보태놓는다. '초서와 예서 및 기자(奇字) 법으로 했으니 세상 사람이 어떻게 이해하겠으며 어떻게 좋아할 수 있겠는가' 하는 내용이다. 그러니 세상에 쓸모없는 것을 탐내지 말라는 뜻일 듯하다. 그 끝에는 '구경(漚竟)이 또 쓰다(漚竟又題).'라고 관서한 다음 '고연재(古硯齋)'라는 흰 글씨 네모 인장을 찍어 마무리 지었다.

그야말로 추사가 이룩해놓은 학예의 이상향에서 추사와 그 제자들이 그들만의 예술적 교감으로 극단의 유희를 희롱한 한때의 흔적이라 할 수 있다. 그래서 탈속할 수밖에 없고 이 탈속한 이상향에 동참하고 싶은 수많은 역대 공감자들로부터 영원히 사랑받을 수밖에 없을 것이다.(강관식,「추사 그림의 법고창신의 묘경」,『추사와 그의 시대』, 돌베개, 2002 참조)

주(註)

1. 도갱(陶賡). 청 오현(吳縣)인. 자는 균초(筠椒). 감별(鑒別)에 정통하고 예서(隸書)와 해서(楷書)를 잘 쓰며 난을 잘 쳤다. 문징명(文徵明)을 사숙(私淑)하여 그의 제체(諸體)를 터득하였다. 당시 오군(吳郡)에서는 난을 치는 데 속파(俗派)가 득세하고 있었으나 홀로 고법(古法)을 익혀서 정통 필법을 지키니 문우(文友)인 이자선(李子仙)만이 이를 알아주었다.

2. 문징명(文徵明. 1470~1559). 180쪽, 주 28 참조.

3. 헌거(軒渠)는 원래 껄껄 웃는다는 뜻인데, 헌거록은 추사의 비망록을 가리킨 것 같다.

4. 오숭량(吳嵩梁. 1766~1834). 412쪽, 주 1 참조.

5. 악균(岳筠). 청 문수(文水)인. 자는 녹춘(綠春), 호는 청향관(聽香館). 오숭량의 첩. 왕완운(汪浣雲)으로부터 난 치는 것을 배우다. 탕우생(湯雨生)과 도금오(屠琴隖)와 함께 〈청향관도(聽香館圖)〉를 합작하고 또 매화를 그린 것이 당시 예원(藝苑)의 칭송거리가 되었다.

6. 장금추(蔣錦秋). 청 동향(東鄉)인. 호는 석계어부(石溪漁婦). 오숭량의 계실(繼室). 거문고를 잘 타고 시 · 서 · 화에 모두 뛰어났다.

7. 태아(胎兒)의 생성(生成)이 코로부터 비롯되고 오관(五管) 중에 콧구멍이 가장 먼저 뚫린다고 해서 출생, 출현 등의 의미로 쓰이고 혹은 존재, 본연(本然), 본각(本覺) 등으로 비유되기도 한다.

8. 『판교전집(板橋全集)』 제화(題畵), 「화란기정 자경애도인(畵蘭寄呈 紫瓊崖道人)」 참조.

9. 1절 『판교전집(板橋全集)』, 제화(題畵) 「화란기정 반개미개지란(畵蘭寄呈 半開未開之蘭)」, 2절 『판교전집』, 제화(題畵) 「난(蘭)」 참조.

10. 허내곡(許乃穀). 청 인화(仁和)인. 자는 옥년(玉年), 호는 옥자(玉子). 도광(道光) 신사(辛巳. 1821) 거인(擧人). 오월(吳越) 지방에서 서화로 이름을 날렸다. 산수는 동기창(董其昌)을 배워서 남종(南宗)의 정맥(正脈)을 잇고, 매죽잡훼(梅竹雜卉)를 모두 잘했다. 사공표성(司空表聖)의 시품(詩品)을 본떠서 화품(畵品) 24구(句)를 지었다.

11. 황지숙(黃之淑). 청 광동(廣東)인. 자는 경원(耕畹). 광릉 홍씨(廣陵洪氏)에게 출가(出嫁)했다. 난을 잘 쳤다.

12. 장채향(蔣茝香). 청 오(吳)인. 난을 잘 치고 착색화훼(著色花卉)에 뛰어났다.

13. 반혁준(潘奕雋). 청 흡(歙)인. 오중(吳中)에 살았다. 자 용고(榕皐). 건륭(乾隆) 을축(乙丑. 1745) 진사. 시 · 문 · 서 · 화에 능했다. 특히 화훼사란(花卉寫蘭)에 천취(天趣)를 얻었다.

14. 매소전(買笑錢). 사랑하는 기생(妓生)에게 정표로 주는 돈.

15. 청전(靑錢). 홍동(紅銅), 백연(白鉛), 석(錫)을 합금하여 만든 소단위의 중국 돈.

16. 2절, 3절은『판교전집』시초(詩鈔)「유흥화우곡지고우칠절구(由興化迂曲至高郵七截句)」참조.

17. 『판교전집(板橋全集)』, 제화(題畵), 「화란기정 자경애도인(畫蘭寄呈 紫瓊崖道人)」참조.

18. 정섭(鄭燮, 1693~1765), 441쪽, 주 193 참조.

19. 고봉한(高鳳翰, 1683~1743). 청 산동(山東) 교주(膠州)인. 자는 서원(西園). 호는 남촌(南村), 남부(南阜), 운부(雲阜), 석완노자(石頑老子), 송눈도인(松嫩道人) 등. 옹정(雍正) 5년 생원(生員)으로 벼슬은 현승(縣丞)에 그쳤다. 시·서·화·전각(篆刻)에 능하였으며 특히 그림에 뛰어나서 산수(山水) 화훼(花卉)를 모두 잘했다. 지두화법(指頭畵法)에 뛰어나서 낙묵유동(落墨流動, 먹을 대면 저절로 흘러 움직임)의 풍(風)이 있었고 초서(草書)는 원경비동(圓勁飛動, 둥글고 굳세며 날아 움직임)의 품평을 들었다. 저서『연사(硯史)』, 『남부시초(南阜詩鈔)』가 있다.

20. 정사초(鄭思肖). 송 복주(福州) 연강(連江)인. 자는 소남(所南), 억옹(憶翁), 호는 삼외야인(三外野人). 고사(高士)로 송의 절신(節臣). 송의 태학관생(太學館生)이었으나 송이 망하자 은거(隱居) 불사(不仕)했다. 항상 송조(宋朝)를 그리워하여 자호(字號)는 물론 이름까지도 조송(趙宋)을 못 잊는다는 의미로 고치고 평생 북향(北向)도 하지 않고 장가도 들지 않았다. 묵란을 잘 쳤는데 송망(宋亡) 이후에는 모두 노근(露根)으로 하여 국토를 오랑캐에게 빼앗긴 울분을 표시했다. 시집(詩集)으로『철함심사(鐵函心史)』(井中心史)가 남아 있다.

21. 조맹견(趙孟堅, 1199~1295), 427쪽, 주 101 참조.

22. 진원소(陳元素). 명(明) 장주(長州)인. 자는 고백(古白), 호는 백양(白陽). 제생(諸生)으로 시·문·서·화를 모두 잘했다. 글씨는 구양순(歐陽詢)의 해법(楷法)과 이왕(二王)의 초법(草法)을 익혔고 그림은 문징명(文徵明)을 배웠는데 특히 난을 잘 쳐서 청람(靑藍)의 칭(稱)이 있었다. 사시(私諡)를 정문 선생(貞文先生)이라 했다.

23. 석 도제(釋道濟), 428쪽, 주 115 참조.

24. 서위(徐渭, 1521~1593). 명 절강(浙江) 산음(山陰)인. 자는 문청(文淸), 문장(文長), 호는 천지(天池), 청등노인(靑藤老人). 시·문·서·화를 모두 잘하였다. 글씨는 미불(米芾)을 배워 행·초를 잘하고 그림은 산수·인물·화충(花虫)·죽석(竹石) 등 못하는 것이 없었다. 스스로 일컫기를 서제일(書第一), 시이(詩二), 문삼(文三), 화사(畵四)라 했다.『서문장집(徐文長集)』, 『필원요지(筆元要旨)』등의 저술이 있다.

25. 진재(錢載). 청 절강 수수(秀水)인. 자는 곤일(坤一), 호는 탁서(蘀石), 호존(瓠尊), 만송거사(萬松居士). 건륭(乾隆) 17년(1752) 진사. 벼슬은 예부좌시랑(禮部左侍郎)을 지냈다. 시·서·화를 모두 잘하였는데 특히 난석(蘭石)에 뛰어나서 청조(淸朝) 제일(第一)로 일컬어졌다. 그림은 종증조모(從曾祖母) 남루 노인(南樓老人) 진서(陳書)에게 배웠다.『탁석재시문집(蘀石齋詩文集)』이 남아 있다.

26. 김시인(金蓍仁, 1792~1865). 경주(慶州)인. 자는 이원(而圓) · 밀초(宓艸), 호는 청람(晴嵐). 대수장가이자 대감식안이었으며 내의(內醫)로 동지중추부사를 지낸 석농(石農) 김광국(金光國, 1727~1797)의 손자이며 내의로 첨지중추부사를 지낸 김종건(金鐘健)의 아들. 의관(醫官)으로 1810년에 의과 합격, 1830년부터 내의원에 봉직. 연경사행에 수행, 1836년 6월 6일 어용(御用) 은제(銀製) 약탕관의 색변(色變)으로 감사일등(減死一等)하여 고금도(古今島)에 정배되었다. 이때 약방제조는 추사의 생부 김노경이었는데 함께 파직당했다. 뒤에 풀려나서 복직되고 첨지중추부사를 지냈다. 그림을 잘 그렸고 집안에서 전해오는 서화골동 수장이 풍부했다.

27. 이하응(李昰應, 1820~1898). 234쪽, 주 15 참조.

28. 권돈인(權敦仁, 1783~1859). 23쪽, 주 1 참조.

29. 홍우길(洪祐吉, 1809~1890). 풍산(豊山)인. 자는 성여(成汝), 호는 애사(靄士), 춘산(春山), 연탄(研灘). 영안위(永安尉) 홍주원(洪柱元, 1606~1672)의 8대손으로 지돈녕부사 홍정주(洪定周, 1787~1867)의 큰아들이며 벽초(碧初) 홍명희(洪命熹, 1888~1968)의 증조부이다. 철종 원년(1850) 문과 급제. 정언 · 지평 · 사간을 거쳐 1856년에 성균관 대사성(大司成)이 되었다. 1859년 경상감사, 1860년 이후 이조참판, 공조 · 이조 · 예조 · 형조판서, 한성판윤 등을 지냈다. 시 · 서 · 화를 두루 잘했다.

30. 『만학집(晩學集)』. 청 계복(桂馥)의 문집.

계복(桂馥, 1733~1802). 청 산동 곡부(曲阜)인. 자 동훼(冬卉), 호 미곡(未谷). 건륭 55년(1790) 진사. 운남 영평(永平)지현. 관직에서 죽었다. 『설문(說文)』 연구 40년. 『설문의증(說文義証)』, 『설문계통도(說文系統圖)』 등 저술. 소학(小學), 금석(金石), 전각(篆刻)에 정통했다. 『만학집(晩學集)』이 있다.

31. 『대운산방문고(大雲山房文庫)』. 청 운경(惲敬)의 문집. 초집 4권은 1815년 3월에 남창(南昌)에서 중간하고 2집 4권은 1815년 8월에 광주(廣州)에서 간행했다.

운경(惲敬, 1757~1817). 청 강소성 양호(陽湖)인. 자 자거(子居). 간당(簡堂), 호 대운산방(大雲山房). 건륭 48년(1783) 거인. 절강 부양(富陽), 강서 신유(新喩) 서금(瑞金) 지현, 남창(南昌), 오성(吳城) 동지(同知). 고문(古文)으로 이름났다. 『대운산방문고』를 남겼다. 스스로 그의 문학은 비한비송(非漢非宋)이라 했다.

32. 하장령(賀長齡, 1785~1848). 청 호남 선화(善化)인. 자 우경(藕耕, 耦庚). 호 서애(西涯). 만호 내암(耐庵). 가경 13년(1808) 진사. 편수(編修)를 거쳐 강서 남창(南昌) 지부, 강소 안찰사, 귀주순무, 운귀(雲貴)총독. 문장을 잘했다. 『내암문집(耐庵文集)』이 있다. 『황조경세문편(皇朝經世文編)』129권 79책을 편찬했다.

33. 급암(汲黯, ?~서기전 112). 전한 복양(濮陽)인. 자 장유(長儒). 경제(景帝) 때 부친 버슬 덕에 태자세마(太子洗馬)로 서사. 무제(武帝) 초 알자(謁者), 동해(東海) 태수. 선정 치적. 주작(主爵) 도위. 구경(九卿)반열. 무제 사직지신(社稷之臣)이라 했다. 흉노와 화친 주장. 장탕(張湯) 등 간신 탄핵, 역공으로 수년 귀전원(歸

田園). 회양(淮陽)태수로 졸.

34. 정당시(鄭當時). 전한 회양(淮陽) 진(陳)인. 자 장(庄). 임협(任俠)으로 자임. 양(梁)·초(楚) 간에 소문이 났다. 경제 때 태자사인. 도가를 좋아하고 천하 명사와 사귀었다. 무제 즉위 후 제남(濟南) 태수. 강도(江都) 상(相), 대사농(大司農). 죄를 입어 서인이 되었다. 복권 후 승상장사(丞相長史), 여남(汝南) 태수로 졸. 집안에 남은 재산이 없었다.

35. 하비(下邳)의 방문(榜門). 적공(翟公)은 전한(前漢) 경조(京兆) 하비(下邳, 혹은 下邳)인으로 무제 때 정위(廷尉)가 되니 빈객이 문에 가득 차다가 파관 후에는 문에 참새 그물을 칠 만큼 한산하였다. 뒤에 다시 정위가 되자 빈객들이 다시 가고자 하니 적공이 문에 크게 쓰기를 이와 같이 했다. "한 번 죽었다 한 번 살아나매 이에 사귀는 정을 알았고, 한 번 가난했다 한 번 부자가 되매, 이에 사귀는 태도를 알았으며, 한 번 귀했다 한 번 천해지매 사귀는 정이 이에 보인다." 이를 하비의 방문이라 한다. 문에 방으로 붙인 글이란 뜻이다.

36. 목난(木難). 푸른색의 보주(寶珠). 금시조(金翅鳥)의 오줌으로 이루어진 것이라고 한다.

37. 왕원기(王原祁. 1642~1715). 청나라 강소(江蘇) 태창인(太倉人). 왕시민(王時敏)의 손자. 자는 무경(茂京), 호는 녹대(鹿臺)·석사도인(石獅道人). 강희(康熙) 9년(1670) 진사(進士). 벼슬은 호부시랑(戶部侍郎)·시강학사(侍講學士)·시독학사(侍讀學士)·서화보관총재(書畵譜館總裁)를 지냈다. 산수화를 잘 그려 강좌사왕(江左四王)으로 손꼽혔다. 『흠정패문재서화보(欽定佩文齋書畵譜)』의 제작에 진력하였고, 시문을 잘하여 『엄화집(罨畵集)』, 『우창만필(雨窓漫筆)』을 남겼다. 제자들의 작품에 낙관(落款)을 많이 하여주었으므로 낙관만 가지고는 그의 작품의 진위(眞僞)를 판별하기 힘들다. 스스로 그림을 그릴 때 선덕지(宣德紙)·중호필(重毫筆)·정연묵(頂烟墨)만을 쓴다고 했다.

38. 왕휘(王翬. 1632~1717). 청나라 강소(江蘇) 상숙인(常熟人). 자는 석곡(石谷), 호는 구초(臞樵), 경연산인(耕煙散人), 검문초객(劍門樵客), 경연외사(耕煙外史), 청휘주인(淸暉主人). 명말청초(明末淸初)의 산수화가 중 제일인자이다. 왕시민(王時敏)·왕감(王鑑)과 함께 강좌삼왕(江左三王)이라고도 하며 왕원기(王原祺)를 넣어 사왕(四王)이라 일컫기도 한다. 고인(古人)의 화법(畵法)을 배우되 이에 구애되지 않고 천지자연(天地自然)의 실경(實景)에 나아가 연찬(硏鑽)하며 남북 이종(南北二宗)의 화법(畵法)을 합체(合體)하여 스스로 일가를 이루었다. 특히 청록(靑綠)의 용법을 터득하여 화성(畵聖)이라 일컬어질 만큼 청조(淸朝) 제일의 화가가 되었다. 『청휘화발(淸暉畵跋)』 1권, 『청휘증언(淸暉贈言)』 10권 등의 저서를 남겼다.

39. 무염(无鹽). 성은 종(鍾)씨이며, 춘추전국시대 제(齊)나라 무염읍(無鹽邑, 현재 산동 동평현(東平縣) 무염(無鹽))사람으로 종무염(鍾無鹽), 종리춘(鍾離春)이라고 한다. 제 선왕(宣王)의 왕후이며, 중국 4대 추녀(醜女) 중 한 명이다. 외모는 추해서 40세에도 결혼하지 못하였으나, 재주가 뛰어나고 뜻이 커서 스스로

궁에 들어간 뒤 선왕의 왕후가 되었으며, 제나라를 대국으로 성장시켰다.

40. 석전(石顚). 추사의 별호

41. 기자(奇字). 고문(古文), 기자(奇字), 전서(篆書), 예서(隸書), 무서(繆書), 충서(蟲書) 등 6종의 중국 고대 글자체 중 하나. 소전(小篆)과 비슷하나 기이한 변화이 많다.

8

서간(書簡)

1. 추사 8세 서간(秋史八歲書簡)

〈추사의 편지〉

伏不審 潦炎, 氣候若何, 伏慕區區. 子侍讀一安 伏幸. 伯父主行次, 今方離發 , 雨意
未已. 日熱如此, 伏悶伏悶. 命弟 幼妹, 亦好在否. 餘不備, 伏惟下監. 上白是.
癸丑流月初十日 子 正喜 白是.

삼가 살피지 못했습니다만, 장마와 무더위에 건강은 어떠신지요? 그리움만 간절합니다. 소자
는 모시고 글공부하면서 편안하게 지내고 있으니 다행입니다. 백부님은 막 떠나셨는데 비는
그칠 것 같지 않고 더위도 이와 같으니 걱정 걱정입니다. 아우 명희와 어린 여동생은 잘 있는
지요? 제대로 갖추지 못했으나 보아주십시오. 사뢰나이다.
계축년(1793) 6월 10일 아들 정희가 올립니다.

〈생부 김노경의 답장〉

書到審, 侍讀一安, 近日輪症, 亦得姑免, 甚慰. 此間姑遣耳. 伯氏行次, 平安還第,
欣幸何言. 命哥及乳兒, 皆善在耳. 姑不多及.
十二日 父.

편지가 이르러 살펴보니, 모시고 글공부하면서 한가지로 평안하고, 근래의 돌림병도 또한 우
선 면하였다니 무척 위로가 되는구나. 여기도 잘 지내고 있다. 백씨께서 행차하셨다가 평안히
귀가하셨다니 기쁘고 다행스러움을 어찌 말로 하겠느냐. 명희와 젖먹이 아이는 다 잘 있다. 이
만 줄인다.
12일에 아버지가.

추사가 8세 나던 해인 정조 17년 계축(1793) 2월 9일에 추사의 백부 김노영(金魯永, 1747~1797)은
개성유수에 제수되어 2월 18일에 개성으로 부임해 간다. 그리고 4월에 부친을 봉양하기 위해 김이
주(金頤柱, 1730~1797)를 개성으로 모셔 가는데 8세밖에 안 된 추사는 이 행차에 따라 개성에 갔던 모
양이다. 백부라는 호칭으로 보아 아직 양자로 결정된 것은 아닌데도 백부에게 가 있다는 것은 조부
의 특별 배려였을 것이다.

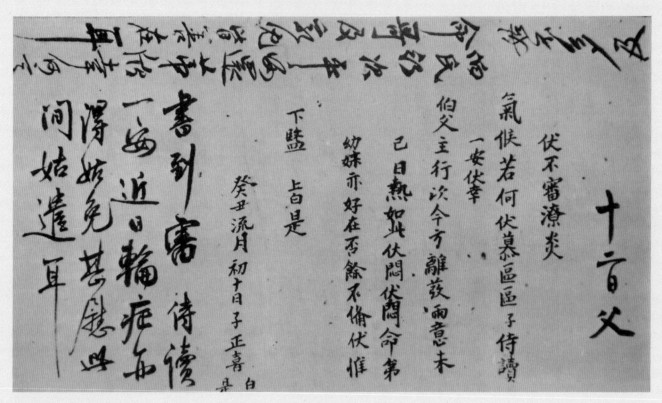

추사 8세 서간(秋史八歲書簡)
정조 17년 계축(1793) 6월 10일, 8세, 지본묵서, 24×44.6cm, 개인 소장

8세 어린이가 부모를 떠나 있으니 비록 조부모와 같이 있다 하나 부모가 얼마나 보고 싶었겠는가. 그래서 6월 10일에 부친 김노경에게 그리움이 담긴 문안 편지를 보내었던 모양이다. 김노경은 종묘령(宗廟令)으로 서울에서 출사해야 하므로 서울 본가인 월성위궁을 지키고 있었을 것이다.

8세 소아의 글씨라서 조금 서툴기는 하나 결구와 장법에 빈틈이 없고 벌써 포백(布白)에서 공간 배분의 묘리를 터득하고 있는 듯하며, 점획 작성의 기초가 법도를 벗어나지 않는다. 이래서 당대의 감식안들이 명필이 될 것을 예견했던 모양이다.

이틀 뒤인 6월 12일에 그 편지지 남은 공간에 부친 김노경이 답서를 써서 되보내는데 당시 28세였던 유당(酉堂) 김노경의 필력에 다시 한번 놀라게 된다. 양송체(兩宋體)에 촉체(蜀體)를 겸한 듯 활달중후하고 유려장쾌한 필법이 추사체의 선구를 보는 듯하다. 추사체의 출현이 조선 서예 발전의 성과이었음을 예시하는 자료라 하겠다.

2. 조운석 인영[1]에게(與趙雲石寅永)

風雨懷人, 無以遣情. 兄作何思. 鍵戶獨居, 再取碑峰古碑, 反復細閱. 第一行, 眞興太王下二字, 初以爲九年矣, 非九年, 乃巡狩二字. 又其下似臣字者, 非臣字, 乃管字. 管字下依俙, 是境字, 統而合之, 爲眞興太王巡狩管境八字也. 此例 已見於咸興草芳院北巡碑. 第七行道人二字, 又與草芳院碑之 時隨駕沙門道人之言, 脗合不誤. 又第八行有南川二字, 此二字爲此碑故實之十分肯綮處也.

眞興王二十九年, 廢北漢山州, 置南川州, 此當在二十九年以後所立, 非十六年巡幸北漢山州拓定封疆時所立也. 又第九行, 夫智及干未智六字, 與草芳碑之錄隨駕諸人官爵姓名相合. 夫智及干未智六字, 似是官名與人名, 而未知何者爲官名, 何者爲人名也. 史之職官, 舊多闕文, 亦不得詳證, 而大抵與草芳碑, 同時所立, 即的確, 而若於眞興生時, 則不敢的證.

然眞平王二十六年, 廢南川州, 還置北漢山州, 則此碑之立, 在眞平二十六年以前又明矣. 自眞興二十九年, 置南川州以後, 至眞平王二十六年, 爲三十八年之間, 而草芳碑今始考之, 則其在眞智王時. 何以知眞智王時也, 眞智 眞興之子也, 眞智時, 以居漆夫, 爲上大等, 草芳碑 隨駕沙門道人 法藏 慧忍二人之下, 有口ナ等居氿 等字. 弟所見本, 爲蠹鼠所傷, 上缺字遂無之, 他本則必有之, 而其爲大字, 左撇無疑. 下缺字 上半 則是原缺, 而其爲漆字上頭無疑.

居漆夫爲上大等時, 在眞智元年, 眞智亨國四年, 而眞平繼立, 元年八月, 以伊飡弩里夫, 爲上大等. 則居漆夫之在上大等時, 即眞智四年之間. 然則草芳碑, 亦非眞興時所立, 即眞智時所立, 而眞智又曾北狩矣. 眞智北狩, 史無所考, 而史之所載地理, 不過比列忽, 而以草芳碑, 知比列忽以北二百里, 又折入新羅輿圖. 眞智北狩, 史無所考, 以此居漆夫隨駕言之, 則眞智又甞北狩無疑. 二碑文字多有相同處, 則其同時所立的確, 而亦似並在眞智時也, 未知如何.

비바람 임 그리게 하나 이 정(情)을 다 보낼 수 없소. 형은 지금 무슨 생각을 하고 계십니까. 지게문을 닫아걸고 홀로 앉아서 거듭 비봉(碑峯)의 고비(古碑) 탁본을 꺼내가지고 반복하여 자세

여조운석인영(與趙雲石寅永)

순조17년 정축(1817), 32세, 지본묵서, 25.0×67.5cm, 과천추사박물관 소장

히 살펴보니, 맨 첫째 줄 진흥태왕(眞興太王) 아래 두 자는 처음에 '구년(九年)'이라고 생각하였지만, '구년'이 아니고 곧 '순수(巡狩)'라는 두 글자이며, 또 그 아래 '신(臣)' 자와 같던 것은 '신' 자가 아니고 '관(管)' 자이었습니다.

'관' 자 아래는 희미하지만 '경(境)' 자이니, 묶어 합치면 '진흥태왕순수관경(眞興太王巡狩管境)'의 여덟 글자가 되는군요. 이 예(例)는 이미 〈함흥 초방원 북순비(咸興草芳院北巡碑)〉에서 보았었습니다. 일곱째 줄에 '도인(道人)'의 두 자는 〈초방원비(草芳院碑)〉의 '그때에 어가(御駕)를 수행(隨行)하였던 사문도인(沙門道人)'이란 말과 서로 합치되는 것이 틀림이 없습니다. 또 여덟째 줄에는 '남천(南川)'이라는 두 자가 있는데, 이 두 글자는 이 비의 옛 사실이 충분히 뭉쳐져 있는 곳으로 될 듯합니다.

진흥왕 29년(568)에 북한산주(北漢山州)를 폐지하고 남천주(南川州)를 두었으니, 이는 마땅히 29년 이후에 있어서 세운 것이어야 하므로 16년에 북한산주를 순행(巡幸)하고 국경을 넓히어 정하던 때에 세운 것은 아닙니다.

또 아홉째 줄의 '부지급간미지(夫智及干未智)'의 여섯 자는 〈초방비〉에 기록된 어가를 수행한 여러 사람들의 관작(官爵) 및 성명(姓名)과 서로 합치되어서 '부지급간미지(夫智及干未智)'의 여섯 자가 관명(官名)과 인명(人名)인 듯하지만 어느 것이 관명이 되고 어느 것이 인명이 되는지는 알 수 없군요.

역사책의 직관(職官) 부분은 예전부터 내용이 많이 빠져 있어서 또한 자세히 증명할 수가 없으나, 대체로 〈초방비〉와 같은 시기에 세워진 것은 적확한데 진흥왕이 살아 계실 때에 세워진 것이라고 하는 것과 같은 데 이르면 곧 감히 적확하게 증명하지 못하겠습니다.

그러나 진평왕 26년에 남천주를 폐지하고 다시 북한산주를 두었으니 곧 이 비석의 건립이 진평왕 26년 이전이라는 것은 또 분명하지요. 진흥왕 29년에 남천주를 둔 이후로부터 진평왕 26년(604)에 이르기까지는 38년간이 되는데, 〈초방비〉에서 이제 비로소 이를 상고(相考)해보니 곧 그것은 진지왕(眞智王) 때에 세운 것 같습니다.

어떻게 진지왕 때인 것을 아느냐 하면, 진지왕은 진흥왕의 아들이고, 진지왕 때에 거칠부(居柒夫)로 상대등(上大等)을 삼았었는데, 초방비에 '어가를 수행한 사문도인 법장(法藏)과 혜인(慧忍)'이라는 두 사람의 이름을 쓰고, 그 아래에 '口亍等居汁' 등의 글자가 있습니다.

이 아우가 본 탁본은 좀벌레에게 손상되어 위의 이지러진 글자는 드디어 없어졌습니다만 다른 본에는 반드시 있을 터인데 그 '대(大)' 자의 왼 파임이 됨은 의심 없습니다. 아래의 이지러진 글자는 글자의 윗부분이니 이는 곧 원래 이지러진 것이나 그것이 '칠(柒)' 자의 머리가 되는

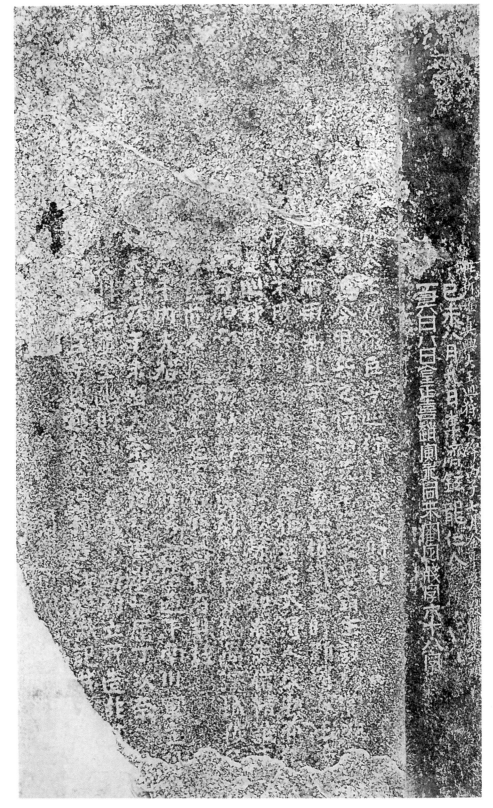

그림 43 〈북한산 진흥왕순수비(眞興王巡狩碑)〉 탁본, 신라, 568년, 국립중앙박물관 소장

것은 의심 없습니다.

거칠부가 상대등이 된 때는 진지왕 원년(576)이고 진지왕은 나라를 4년 다스리다가 진평왕이
이어 서서 그 원년(579) 8월에 이찬(伊飡) 노리부(弩里夫)로 상대등을 삼았으니 곧 거칠부가 상
대등으로 있던 때는 진지왕의 4년 동안이었습니다.

그러니 곧 초방비 역시 진흥왕 때 세운 것이 아니고 곧 진지왕 때 세운 것이며 또 진지왕 역시
일찍이 북쪽을 순행했었다고 해야 할 것 같군요.

진지왕이 북쪽을 순행한 사실은 역사책에서는 상고할 수 없으나 역사책에 실린 지리(地理)가
비열홀(比列忽)에 지나지 않는데 〈초방비〉로써 비열홀 이북 200리가 또 신라의 강토(疆土)로
꺾어져 들어왔음을 알았습니다. 진지왕의 북쪽 순행은 역사책에서는 상고할 수 없다 하지만,
이 거칠부가 어가를 수행한 것으로써 말하면 진지왕이 또 일찍이 북쪽을 순행한 것은 의심할
수 없을 듯합니다.

두 비석의 문자(文字, 글과 글씨)가 서로 같은 곳이 많이 있어서 곧 같은 때 세운 것이 확실하니
역시 둘 다 진지왕 때 있었던 것 같습니다만 어떻게 생각하실지 잘 모르겠습니다.

　　순조 17년 정축(1817) 6월 8일에 추사가 운석(雲石) 조인영(趙寅永, 1782~1850)과 함께 〈북한산 순
수비〉를 다시 방문하여 비석 글자 68자를 살펴 읽어내고 그 사실을 비석 측면에 전한 고예풍의 예서
로 새겨놓는다.그림43 돌아와서 추사는 탁본을 놓고 다시 연구하게 되는데 그 연구 내용을 운석에게
전하는 편지다. 30대 초반까지 쓰던 원만중후(圓滿重厚, 둥글고 넉넉하며 무겁고 두터움)한 옹방강풍
의 행서체 글씨로 썼다.

3. 자인현감에게(與慈仁)

歲華日凋, 遠耿如海. 卽承惠狀, 謹審臘底 籤候万安, 仰慰. 第此過年, 朱墨能不惱
甚. 耿念旋至. 記末, 公擾不撤, 惟以營安爲幸耳. 俯惠珍儀, 荷此遠存. 泐感曷已.
餘冀餞迓万吉. 不備禮

丁亥臘月十八日 金正喜 頓.

慈仁政堂記室回納. 金承旨 謝狀. (편지 봉투)

한 해가 날로 저무는데 멀리서 그리워함이 바다와 같습니다. 보내주신 서찰을 받고 연말에 관
무 보시면서 편안하심을 알았으니 위로됩니다. 다만 이해를 보내느라 과중한 업무에 시달리
지는 않으셨는지 걱정이 거듭 됩니다. 저는 공무가 끊이질 않지만 다만 관청의 평안으로 다행
을 삼을 따름입니다. 보내주신 진귀한 선물은 이를 받고 멀리서 간직하겠습니다. 고마움을 어
찌 깊이 새길 뿐이겠습니까. 나머지 묵은해를 보내고 새해를 맞이하여 많은 복 받으시기를 바
랍니다. 예법을 갖추지 않습니다.

정해(丁亥, 1827) 12월 18일 김정희 올림.

자인현감²께 회답 올리십시오. 김승지 감사 편지. (편지 봉투 글씨)

추사 42세 되던 해인 1827년 정해 12월 18일에 동부승지 김정희가 세찬(歲饌)을 받고 자인현감(慈
仁縣監) 노광두(盧光斗, 1772~1859)에게 보낸 감사 편지다. 옹방강풍의 초서인데 구양순기가 엿보인
다. 자인현은 지금 경상북도 경산시 자인면 일원이다.

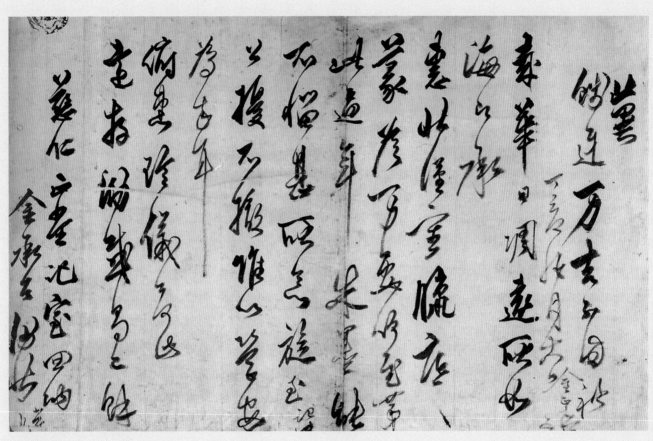

여자인(與慈仁)

순조 27년 정해(1827) 12월 18일, 42세, 지본묵서, 36.5×58.5cm, 국립중앙박물관 소장

4. 아우에게(與舍弟)·1

《완당척독(阮堂尺牘)》

別懷經日, 實難自定. 再昨夜兩事, 恐又添泥, 而旋收甚幸. 風日又此乖宜, 未知何以跋履. 而再昨果趁碧蹄不暮否. 計今似在松都之間矣. 數日勞職, 起居安好無損, 奉念實不暫弛也.

渾行俱安, 而泥海車行, 不爲艱涉耶. 聞來撥之言, 則嚇動過甚. 未知果然, 而紆慮憧憧. 吾一如, 上下諸家亦安過, 而覓山之行, 又將發矣. 離索之思, 轉益無聊也.

大臣因今批中, 判書以下勿語, 收還後, 卽爲還第, 而統帥則姑不薦望耳. 再昨儒講, 李繪九爲魁闡, 卽李書九之八寸親云耳. 因撥還暫此寄聲. 不宣. 庚寅二月十五日 兄.

이별한 마음은 날짜가 지났어도 실로 스스로 안정하기 어렵군. 그저께 밤의 두 가지 일은 더 빠져들까 걱정했는데 바로 수습했다니 매우 다행이네. 바람 부는 날은 어떻게 가야 할지 모르겠네. 그저께 과연 벽제(碧蹄)로 쫓아갔으며 저물지는 않았었는가. 헤아려보니 지금쯤 송도(松都)에 있을 듯하네. 여러 날 직무로 수고했는데 몸은 편안하고 탈이 없는가. 염려를 실로 잠시도 늦출 수가 없네.

모든 일행이 다 편안하다 해도 뻘밭을 수레로 가면 건너기 힘들지 않겠는가. 돌아온 파발의 말을 들으니 소동이 지나치게 심하다고 하네. 과연 그러한지는 모르겠으나 여러모로 걱정일세. 나는 한결같고, 위아래 여러 집들은 역시 편안히 지내며, 산소를 구하는 일행은 장차 출발하려 하네. 헤어져 혼자 하는 생각이 더욱더 무료하군.

대신(大臣)들은 지금 비답(批答) 속의 '판서 이하는 말하지 말라'는 하교로 인해서 받은 후에 즉시 집으로 돌아갔으며, 통제사(統制使)는 아직 후보를 올리지 않았을 뿐이네. 그저께 유강(儒講)에서 이회구(李繪九)[3]가 장원으로 밝혀졌는데, 즉 이서구(李書九, 1754~1825)[4]의 팔촌이라고 할 뿐일세. 파발이 돌아감에 인하여 잠시 이렇게 소식을 전하네. 더 쓰지 않네.

경인(庚寅, 1830) 2월 15일 형.

추사 45세 때인 순조 30년(1830) 2월 15일에 막내아우 김상희(金相喜)에게 보낸 편지다. 교관(教官)을 지내던 김상희는 무슨 일을 보기 위해 벽제와 개성을 거쳐 북상하는 여행 중에 있었는데 안부

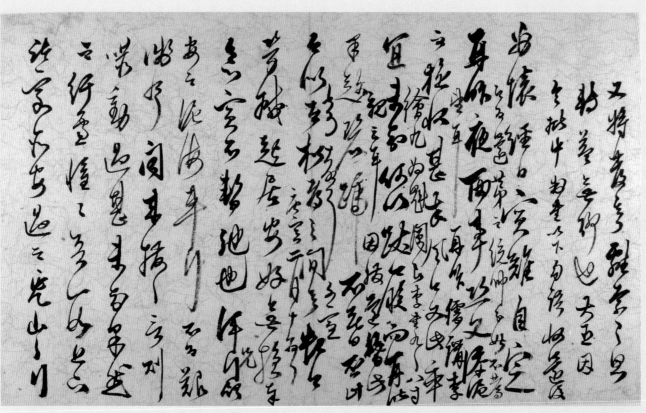

여사제(與舍弟) · 1

순조 30년 경인(1830) 2월 15일. 45세. 《완당척독(阮堂尺牘)》. 지본묵서. 27.9×40.2cm. 선문대학교박물관 소장

가 궁금하여 파발을 띄워 보낸 것이다. 아마 당시 평안감사로 재직 중이던 부친 김노경을 근친하러 가면서 집안일도 처리하는 여행이었던 듯하다. 글씨는 옹방강풍의 초서로 42세 때 자인현감에게 보낸 편지 글씨와 큰 차이가 없는데 다만 속필(速筆)로 신속하게 써나가서 운필이 원활하게 느껴질 뿐이다.

　편지에서 전할 말이 많을 경우 편지글의 행간이나 여백에 잔글씨로 이어 써서 말을 마치는 경우가 많으니 이를 유의해야 한다. 편지글의 운치 있는 표현 형식이기도 하다. 종이도 아끼고 짐도 줄이는 일석삼조(一石三鳥)의 효과가 있다.

5. 눌인에게(與訥人)·1

胤君意外來存, 且忻且荷. 況無異於見其翁耶. 又盛械並墜, 副以杏園諸字, 愈出愈奇, 神妙無比. 快洗三百年陋習窠臼, 希有希有. 卽惟春中動靖益勝. 耿祝. 賤狀依昔硬甚, 無足奉道. 允君安好, 日習幾板. 寧無庸挂置也. 順安法興寺摹書, 曾有見諾矣, 何不付示歟. 幸於速便寄惠, 千萬企企. 又聞允君言, 其間所付書, 非一再, 無一來者, 良怪良訝. 艱艸, 不宣式.

壬辰二月初八日 名心 泐

訥人 靜坐 卽納.(편지 봉투)

윤 군(胤君, 아드님)이 뜻밖에 찾아와 주니 기쁘고 감사합니다. 하물며 그 부친을 보는 것과 다름없음에서이겠습니까. 또 훌륭한 서찰을 함께 보내시고 행원(杏園)의 여러 글자[5]를 곁들이셨는데 더욱 빼어나고 더욱 기이하여 신묘하기가 비할 데 없습니다. 삼백 년의 고루한 인습의 틀을 통쾌히 씻었으니 드문 일입니다. 드문 일입니다.

봄이 한창인데 일상생활은 더욱 좋으시겠지요. 멀리서 축하드립니다. 이 몸은 예전대로 매우 경직되어 족히 말씀드릴 것이 없습니다. 아드님은 편안히 잘 지내면서 매일 몇 장의 글씨를 익히고 있습니다. 어찌 걱정이야 없겠습니까?

순안(順安) 법흥사(法興寺)[6]의 모서(摹書)는 일찍이 허락을 받았음이 있었는데 왜 부쳐 보여주지 않으시는지요? 다행히 빠른 편에 보내주시기를 천만 번 바랍니다. 또 아드님의 말을 들으니, 그동안에 보낸 편지가 한두 번이 아니었다고 하는데 하나도 온 것이 없으니 참으로 괴이하고 참으로 의아합니다. 간신히 편지를 쓰며 법식을 갖추지 않습니다.

임진(壬辰, 1832) 2월 8일 명심(名心) 씀.

눌인[訥人, 조광진(曺匡振)] 선생[7] 받으십시오.(편지 봉투 글씨)

청나라 난죽(蘭竹)의 대가인 판교(板橋) 정섭(鄭燮, 1693~1765)의 서체[그림44]를 그대로 따라 쓴 듯한 글씨다. 이런 서체는 간송미술관 소장 《난맹첩(蘭盟帖)》에서도 확인할 수 있는데 호방불기(豪放不羈, 기개 있고 털털하며 매이지 않음)하고 졸박무속(拙樸無俗, 어수룩하고 순박하며 속기 없음)한 특징이 이 당시 추사의 심정을 표출하기에 적당했기 때문에 차용했던 것이 아닌가 한다.

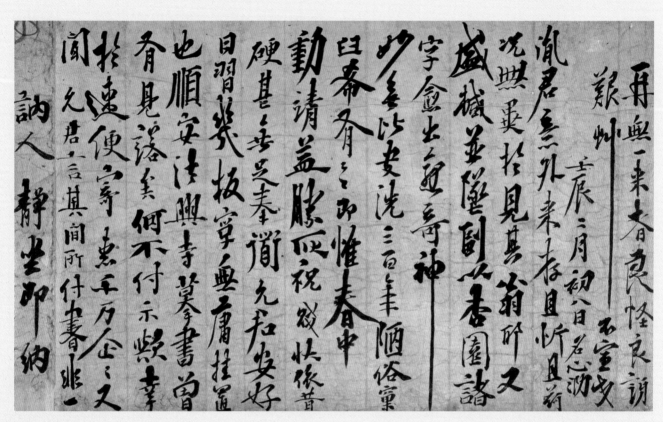

여눌인(與訥人) · 1

순조 32년 임진(1832) 2월 8일, 47세, 지본묵서, 27.0×43.2cm, 조세현(曺世鉉) 소장

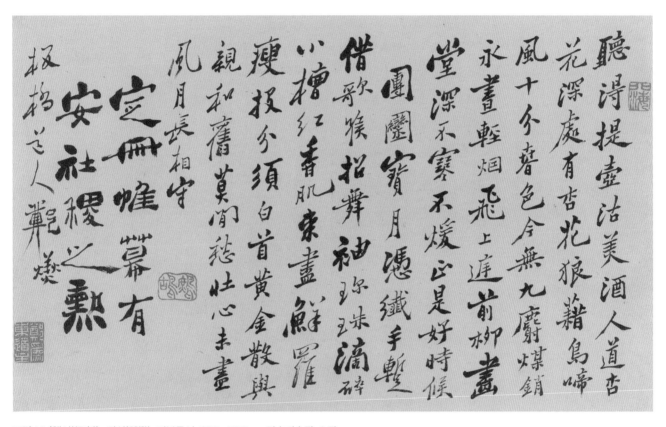

그림44 〈행서(行書)〉, 정섭(鄭燮), 지본묵서, 32.5×52.3cm, 간송미술관 소장

순조 30년(1830) 5월 6일에 대리청정하고 있던 효명세자(孝明世子)가 갑자기 돌아가자 평안감사로 나가 있던 추사 생부 김노경은 6월 19일에 평안감사직에서 물러나야 했고 추사도 7월 28일에 동부승지를 그만두어야 했다. 효명세자당(黨)으로 지목되었기 때문이다.

뒤이어 8월 27일에는 부사과 김우명(金遇明, 1768~1846)이 김노경의 비행을 무고(誣告)하는 탄핵 상소를 올리고 8월 28일 '윤상도(尹尙度, 1767~1840) 옥(獄)'이 일어나자 이의 배후 조종자로 무고하여 김노경의 극형(極刑)을 삼사를 비롯한 조정 중신들의 합계(合啓)로 주청하니 이를 무마하려던 순조도 할 수 없이 10월 8일 김노경을 고금도(古今島)에 위리안치(圍籬安置)시키고 만다.

이에 추사는 고금도를 오가면서 부친을 돌보았던 모양인데, 1831년 11월 9일에 추사가 고금도에서 서울 장동(壯洞) 본가(월성위궁)의 부인 한산 이씨에게 보낸 한글 편지에 의하면 이해 12월 12일에 출발하여 12월 18일에 도착할 예정이라 하였다.

이 편지는 이런 상황이 전개되는 1832년 임진 2월 8일에 쓴 것이다. 뒤이어 2월 19일에 추사는 순조의 행행(幸行, 외출) 시에 시위 행차 밖에서 꽹과리를 치는 격쟁(擊錚)으로 부친의 억울함을 호소하는 극한 수단을 쓰기도 한다.

이런 시기의 심정이니 탈속졸박(脫俗拙樸, 속기에서 벗어나 어수룩하고 순박함)하고 거리낌 없이 얽매이지 않는 판교체(板橋體)야말로 따라 써보고 싶은 서체였을 것이다. 그런데 판교체보다도 더 호방장쾌한 멋이 있으니 이는 판교가 스승으로 삼았던 산곡(山谷) 황정견(黃庭堅, 1045~1105)의 산곡체에 대한 이해가 깊었기 때문이 아니었나 한다.

판교의 다음 글에서 이를 짐작할 수 있다.

여가(與可, 문동(文同)의 자(字), 북송인. 중국 제일의 묵죽 대가)는 대를 그렸으나 노직(魯直, 황정견의 자)은 대를 그리지 않았다. 그러나 그 서법을 보면 대가 아닌 것이 없다. 야위기도 하고 살지기도 하며 빼어나기도 하고 솟구치기도 하며 기울었어도 반듯함이 있고 꺾고 굴리되 끊어지고 이어짐이 많으니 내 스승이구나! 내 스승이구나!

與可畵竹, 魯直不畵竹. 然觀其書法, 罔非竹也. 瘦而腴, 秀而拔, 欹側而有準繩, 折轉而多斷續, 吾師乎! 吾師乎![정섭(鄭燮), 『판교전집(板橋全集)』, 죽(竹), 162쪽]

6. 명훈[8]에게(與茗薰) · 1

《완당소독(阮堂小牘)》

近寒氷硯, 煖晏無恙, 殊可念也. 此中, 心如懸旌, 忽忽不自定耳. 梁胥入去, 非徒眼
前無人, 且有對商者, 即須來過. 如有如干紙本, 攜來亦無妨耳. 龍井.

요즘 추위가 벼루를 얼리는데 따뜻하고 편안하며 별일 없는지 자못 걱정스럽구나. 나는 마음
이 걸어놓은 소꼬리 기처럼 흔들거려 진정이 되지 않는구나. 양서(梁胥)가 들어가서 한갓 눈앞
에 사람이 없을 뿐만 아니라, 또 마주하여 상의할 것이 있으니 바로 꼭 왔다 가도록 하여라. 만
약 약간의 종이가 있으면 가지고 와도 또한 괜찮겠구나. 용정(龍井).

茗薰照此. 辰下龍井.

近寒氷硯, 煖晏無恙, 殊可念也. 此中, 心如懸旌, 忽忽不自定耳. 梁入去, 非徒眼前
無人, 且有緊切對商者, 即須來存可也. 如干紙本, 攜來亦無妨耳.

명훈(茗薰)이 이를 보아라. 현재 용정(龍井)에서.

요즘 추위가 벼루를 얼리는데, 따뜻하고 편안하며 별일 없는지 자못 걱정스럽구나. 나는 마음
이 걸어놓은 소꼬리 기처럼 흔들거려 진정이 되지 않는구나. 양(梁)서리가 들어가서 한갓 눈앞
에 사람이 없을 뿐만 아니라, 또 긴히 마주하여 상의할 것이 있으니 곧 꼭 와 있어야 하겠다. 약
간의 종이가 있으면 가지고 와도 또한 괜찮겠구나.

자유분방하고 졸박무속한 정판교체를 그대로 따라 썼다. 순조 32년(1832) 임진 2월 8일에 조광진
에게 보낸 편지 글씨와 동일한 서체다. 한번 썼다가 마음에 차지 않았던지 여백에 다시 한번 더 써
보내는 세심함을 보인다.

용정(龍井)이 어느 곳인지 알 수 없으나 용산(龍山) 한강 변에 있던 별장인 듯하다. 추사의 선영이
있는 예산 고향 마을 이름이 용산이라서 서울에서도 용산에 별장을 마련해두었던 모양이다.

이해 2월 19일과 9월 7일 두 차례에 걸쳐 추사는 임금의 행차길에 나가서 꽹과리를 쳐 부친의 억
울한 귀양살이를 풀어달라고 호소하는 과감한 단독 시위를 감행하고 있었다. 이런 정황을 짐작하게
하는 편지이다. 그러니 같은 판교체 글씨를 보이는 간송미술관 소장 《난맹첩》도 이 어름에 제작되

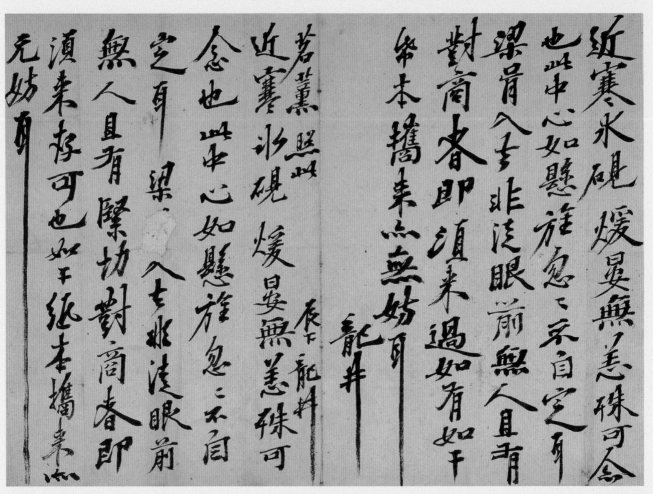

여명훈(與茗薰) · 1

순조 32년 임진(1832), 47세, 《완당소독(阮堂小牘)》, 지본묵서, 34.6×42.8cm, 이홍근 기증, 국립중앙박물관 소장

었으리라 보는 것이 타당할 듯하다.

《난맹첩》상권 제1면 〈도갱(陶賡)의 사란법(寫蘭法)〉이나 제2면 〈오숭량(吳嵩梁) 일가의 그림 솜씨〉의 글씨들과 비교하면 한 자리에서 쓴 듯 서로 방불하다. 뿐만 아니라 제3면 〈쌓인 눈 산 덮다(積雪滿山)〉를 비롯하여 제10면 〈사람과 하늘의 눈(人天眼目)〉에 이르는 난초 그림들의 제사 글씨 또한 이와 똑같다. 그리고 50세 때 쓴 〈초의에게(與草衣)·1〉《벽해타운》의 글씨 역시 이와 같은 판교체이다. 《난맹첩》이 47세에서 50세 사이에 이루어졌으리라 보는 이유이다.

7. 초의에게(與草衣)·1

《벽해타운(碧海朶雲)》

草衣木食, 又經一臘, 雌甲亦滿五十. 師當有不皺者在, 顧此流轉, 齒不勝刺, 髮未盈梳, 今日之日, 不如昨日之日, 亦足浩歎. 一別之後, 消息兩忘, 頭輪山頂, 甚於夜摩忉利, 非聲聞所可梯接歟. 香蒲供養, 年後更如何. 俗人抱痛窮山, 萬念尤灰. 惟老親, 間蒙恩叙, 感戴蹈慶, 不知塵刹何以報答也.

雖遁跡世外, 戢影林間, 山哀浦思, 理當同情. 不欲一來, 以効奔赴之義耶. 須圖之也. 適聞邸便甚妥, 畧付數字, 亦望寄答於此回也. 鐵船亦無恙耶. 無以各幅, 輪照亦佳. 留不宣. 病居士.

乙未二月卄日 病居士.

풀 옷에 나무 열매 먹으며 또 한 해를 지나니 나이만 또한 오십에 가득합니다. 스님은 당연히 주름살 지지 않았겠지만, 이 떠돌이를 돌아보매 이는 빠져서 이쑤시개를 이기지 못하고 머리털은 빗에 차지도 못해서 오늘날이 어젯날 같지 않으니 크게 탄식하기에 족할 뿐입니다.

한번 헤어지고 나서 소식을 양쪽이 잊었으니, 두륜산 산마루가 야마천(夜摩天)이나 도리천(忉利天)보다 더 심하여 소식을 전할 수 없는 곳이란 말입니까. 지내시기는[9] 설 뒤에 어떠십니까?

속인은 외진 산속에서 아픔을 안고 지내느라 모든 생각이 재가 돼버렸습니다. 오직 노친께서 그사이 은서(恩叙, 1월 19일에 김노경이 호군에 제수된 일)를 입으셨으니 감사와 경축을 이 속세에서 어떻게 보답해야 할지 모르겠습니다.

비록 세상 밖으로 자취를 감추고 숲 속에 그림자를 숨긴다 해도 산속의 슬픔과 바닷가의 그리움은 이치상 당연히 같은 심정일 것입니다. 한번 오셔서, 반갑게 달려가 만나는 의리를 다하고 싶지 않으십니까. 반드시 도모해주기 바랍니다. 마침 저편[邸便, 경저리(京邸吏) 편]이 매우 편하다는 소식을 듣고 간단히 몇 자 적어 보내니, 또한 이 돌아오는 편에 답장을 보내주시기 바랍니다.

철선(鐵船)도 또한 별일 없으십니까? 각 폭으로 하지 못하니 돌려서 보시면 좋겠습니다. 남겨두고 다 펴지 않습니다. 병거사가.

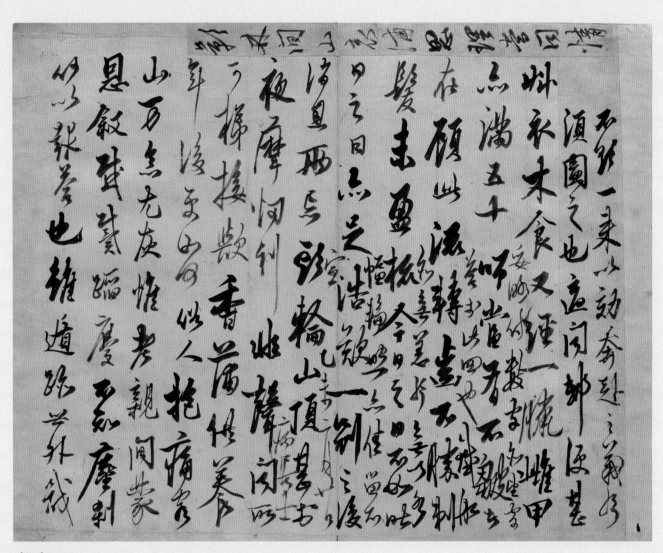

여초의(與草衣) · 1

헌종 1년 을미(1835) 2월 20일, 50세, 《벽해타운(碧海朶雲)》, 지본묵서, 35.5×45.0cm, 안재준 구장

을미년(1835) 2월 20일. 병거사(病居士).

　타운(朶雲)이란 구름 무더기라는 의미로 남의 편지 모음을 일컫는 높임말이다. 추사가 평생 뜻을 같이한 동갑 친구 초의 선사에게 보낸 편지들을 초의 선사는 몇 권의 편지 모음집으로 꾸미고《벽해 타운(碧海朶雲)》,《영해타운(瀛海朶雲)》,《주상운타(注箱雲朶)》,《나가묵연(邢迦墨緣)》등의 이름을 붙여놓았다. 거의 모두 제주도 유배 시절에 보낸 편지들이다. 모두 지금까지 전해져 온다.

8. 명훈에게(與茗薰) · 2

送汝耿結, 殆無日不勞勞. 倏此經年, 年後又一以淹留, 可想那中事狀, 亦到百尺竿
頭也. 卽見來字, 果如所料, 尤爲懸懸. 比來客狀何如. 似聞自官至於給食云, 果然
否. 又到此境, 百辛千苦, 無不備嘗之矣. 苦盡則必有甘來, 此理不忒, 隨境而安, 爲
可爲可. 此中大監恩叙之命, 感戴慶祝, 何以形之寸楮間也. 戶參書簡, 費了多時, 今
始得來, 玆付去, 而未知有甚爲照否也, 第傳納也. 何間當有上來幾微耶. 難草不式.
二月卄七 江上.

너를 보내고서 걱정하느라 하루도 마음 쓰지 않은 날이 없었다. 훌쩍 이렇게 해가 지났는데,
해가 지난 뒤에도 줄곧 머물러 있으니 그곳 상황 또한 백척간두(百尺竿頭)에 이르렀다고 생각
할 수 있겠구나. 곧 보내준 편지를 보니 과연 생각했던 것과 같아서 더욱 걱정되는구나. 요즘
객지 생활은 어떠하냐? 관아에서 먹을 것을 준다고 들은 것 같은데 과연 그러하냐?

이 지경에 이르렀으니 백천 가지 맵고 쓴 것을 갖추어 맛보지 않음이 없었겠구나. '고생이 끝
나면 반드시 즐거움이 오는 것이 있다' 했는데 이 이치는 틀리지 않으니 경우에 따라서 편안히
지냈으면 좋겠다. 이곳에서는 대감을 은총으로 관직에 서임(叙任)한다는 명령에 감격해서 경
축을 머리에 이고 있는데 작은 종이쪽에 어떻게 형언하겠느냐. 호조참판의 편지는 많은 시간
을 허비하고서야 이제 비로소 얻어 와 여기 보내니. 무슨 도움이 될지는 모를 일이지만 아무튼
전해드리도록 하여라.

언제나 올라올 기미가 있겠느냐. 쓰기 어려워 법식대로 하지 않는다.

1835년 2월 27일 강상에서.

추사가 제자이자 그의 전속 장황사(裝潢師, 표구인)인 유명훈(劉命勳)에게 보낸 편지 모음 서첩인
《완당소독(阮堂小牘)》 속에 들어 있는 편지이다. 그의 아들이라고 생각되는 유재호(劉在護)가 고종
15년(1878) 무인 겨울에 모았다 했는데, 내용으로 보면 1830년에서 1840년 사이에 쓰인 것들인 듯
하다.

글씨체는 다양해서 옹방강풍의 원만중후한 행초체도 있고 저수량풍의 청경수려한 수금서체도
있으며 탈속분방한 정판교체도 있어 해마다 사안마다 서법을 달리했던 것을 알 수 있다.

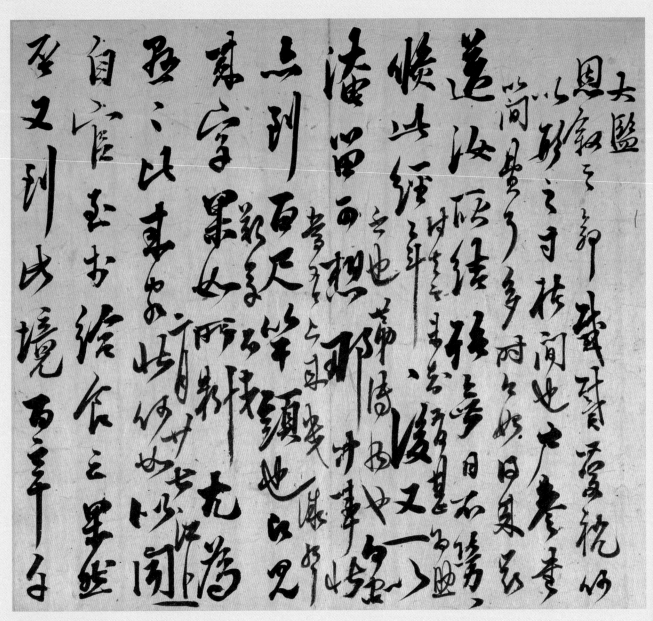

여명훈(與茗薰)·2

헌종 1년 을미(1835) 2월 27일, 50세, 《완당소독(阮堂小牘)》, 지본묵서, 34.6×42.8cm, 이홍근 기증, 국립중앙박물관 소장

이 편지는 끝에 쓴 날짜와 김노경이 관직에 서용됐다는 내용으로 보아 1835년 2월 27일에 강상(江上)에서 보낸 편지로 추정되는데 추사가 30대에 주로 쓰던 옹방강풍의 원만중후한 행서체로 씌어 있다.

추사는 명훈(命勳)을 '茗熏' 또는 '茗薰'으로 아취 있게 쓰기도 했다.

9. 초의에게(與草衣)·2

《벽해타운(碧海朵雲)》

艸衣丈室. 病居士寄椷. 艸衣尊師禪室.(편지 봉투)

自送瓶錫, 已經兩臘, 而截然無聞. 淨土凡界, 判若銀漢, 理難梯接, 至於有書亦無答, 俗人自是腸窄, 不能無感於大圓融之地. 斷絕世諦, 松風水月, 必有更增精彩. 區區塵寰中, 引領瞻望,【寔不勝牽想遙誦. 居士 間蒙恩飭, 還處舊第, 重理簪紱, 感霣靡極. 雖須彌爲墨, 無以盡此. 銕禪諸名宿 具吉祥自在否. 無以另具, 須轉及此】(以上別紙), 款款之私, 俾回慈觀. 並伸前言, 以副翹企. 爲望爲望. 餘艱草不式. 乙未臘五夜. 居士書時, 水仙盛開, 淸香泛硯沁紙.

초의 존장 방으로. 병거사가 편지 드림. 초의존사 선실로.(편지 봉투 글씨)

병석(瓶錫)[10]을 떠나보낸 지 벌써 두 해가 지났는데 끊어진 듯 소문이 없습니다. 정토(淨土)와 범계(凡界, 일반 세상. 속세)는 나뉘짐이 은하수 같아서(은하수가 나눠놓듯 하여) 이치로는 건너기 어렵겠지만, 편지가 있는데도 답이 없는 데 이르면 속인은 본디 속이 좁아 대원융(大圓融)의 경지에 유감이 없을 수가 없습니다.

세제(世諦, 세속의 도리)와 단절하면 솔바람과 물에 비친 달은 반드시 정채(精彩)를 더함이 있겠지요. 복잡한 티끌세상 속에서 목을 늘여 기다리자니【이에 생각에 끌려 멀리서 (기다린다는 말의) 중얼거림을 이기지 못합니다. 거사는 그사이 은칙(恩飭, 은혜로운 처분)을 입어 옛집으로 돌아와 살며 거듭 관복을 매만지니(윤6월 20일 추사가 동부승지에 제수된 일) 감격이 끝이 없습니다. 비록 수미산으로 먹을 삼는다 해도 이를 다 쓸 수 없을 것입니다. 철선(鐵船) 등 여러 이름난 숙덕(宿德)들은 모두 편안히 잘 지내십니까. 따로 갖추지 못하니 부디 이를 돌려 보아】(이상 별지) 간곡한 마음을 자비로운 생각으로 돌이키게 하십시오.

아울러 전에 한 말을 펼쳐서 발돋움하는(애타는) 기다림에 맞춰주시기 바랍니다. 거듭 바랍니다. 나머지는 쓰기 힘들어 갖추지 못합니다.

을미년(1835) 섣달(12월) 5일 밤.

거사가 쓸 때 수선화가 한창 피어 맑은 향기가 벼루 위에 뜨고 종이에 스며드는군요.

〈여초의(與草衣)〉·2

헌종 1년 을미(1835) 12월 5일, 50세, 《벽해타운(碧海朵雲)》, 지본묵서, 35.5×45.0cm, 안재준 구장

글씨는 〈초의에게(與草衣)·1〉과 〈명훈에게(與茗薰)·2〉로 이어지는 원만중후하면서도 청경수려하고 탈속분방한 50세 때의 추사 행초체의 특징을 모두 보인다. 『완당선생전집(阮堂先生全集)』 권5 〈초의에게(與草衣)·6〉에 같은 내용이 수록되어 있다.

10. 황해도 관찰사 정기일[11]에게(與黃海道觀察使 鄭基一)

海營節下執事入納. 壯洞金參判候書.(편지 봉투)

雪中相送, 宛若昨昔. 倏爾花柳滿天. 攬時懷遠, 尤切往往. 伏惟番風頗燥, 旬宣台
體侍護神晏, 區區拱祝. 第新莅裘帶, 際此芙蓉春月, 想多趣夜. 案牘勞神能無惱逼.
年豊民安, 福星高耀, 似不作嶺湖溢眼之憂, 是尤頂賀萬萬. 弟省狀姑無甚損耳.

趙君今始下去. 此人事, 曾所仰懇, 無庸再事羅縷. 惟伏冀另加護念. 而如有所告達
者, 隨處曲副, 以生面光. 且於芙蓉壁上亂塗遍抹, 樓臺金碧, 恐不減李將軍. 好呵好
呵. 餘姑不備書禮. 台下照.

丁酉三月十五日 第 正喜 拜.

황해도 관찰사영 하집사께 전하십시오. 장동 김참판 문안 편지.(편지 봉투 글씨)

눈 속에서 서로 보냄이 마치 엊그제 같은데, 어느덧 꽃과 버들가지가 하늘에 가득합니다. 시
간을 붙잡고 과거를 품으려 해도 더욱 빨리 달려가기만 하는군요. 계절 바람이 제법 건조한데
관찰사께서는 자당님(해주 오씨(海州吳氏), 1765~1843) 모시고 잘 계시겠지요. 두 손 모아 축하드
립니다.

다만 새로 부임하셨으니 이 부용당(芙蓉堂)[12] 봄달을 맞이하여 운치 있는 밤이 많으리라 생각합
니다. 관무로 신경 쓰실 터인데 머리 아프지는 않으십니까. 풍년이 들고 백성은 편안해서 복성
(福星, 목성)이 높이 빛나니, 영남과 호남의 눈에서 넘쳐나는 근심(흉년)은 없을 것 같습니다. 더
욱 머리 조아리며 여러모로 축하드립니다. 아우는 살펴보건대 그대로 별 탈은 없습니다.

조 군(趙君)이 지금 그곳으로 갔습니다. 이 사람과 관련된 일은 예전에 간청을 드렸으니 다시
번거롭게 말씀드리지 않겠습니다. 다만 특별히 그를 돌보아주시기 바랍니다. 그리고 만약 아
뢰는 바가 있으면 곳에 따라 들어주시어 낯빛을 내어주십시오. 또 부용당(芙蓉堂) 벽 위에 휘
둘러 그린다 해도 아마 누대(樓臺)의 금벽산수가 이 장군(李將軍)[13]만 못하지 않을 겁니다. 껄
껄!나머지는 잠시 예절을 갖춰 쓰지 않습니다. 대감께서 읽어주십시오.

정유(丁酉, 1837) 3월 15일 제(弟) 정희(正喜) 올림.

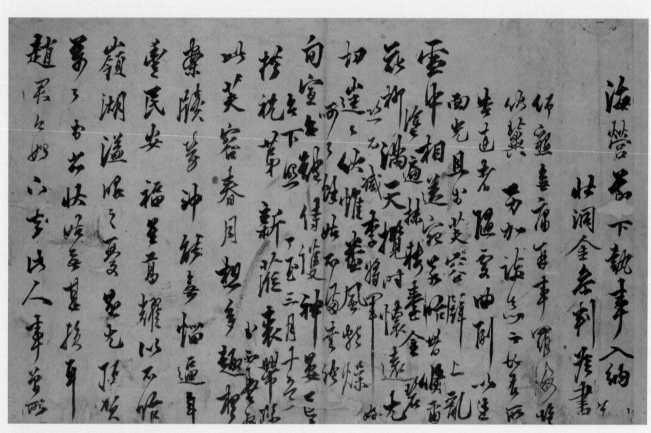

여황해도관찰사 정기일(與黃海道觀察使 鄭基一)

헌종 3년 정유(1837) 3월 15일, 52세, 지본묵서, 33.7×57.9cm, 선문대학교박물관 소장

추사가 부친상을 당하기 보름 전에 보낸 편지다. 친구인 정기일(鄭基一, 1787~1842)이 황해감사로 부임해 가자 이를 축하하며 제자인 조(趙) 군〔조희룡(趙熙龍)인 듯〕에게 부용당(芙蓉堂) 벽 장식 그림을 그리게 해달라고 청탁하는 편지다. 어릴 적 친구라서 추사의 편지 글씨로 피차에 익숙한 옹방강풍의 원만중후한 행초체로 써내었다. 그래도 판교체의 호쾌한 필의가 군데군데 묻어난다.

받는 대상에 따라 필법을 자유자재로 바꾸어 구사할 수 있었던 추사의 능력을 확인할 수 있는 편지 글씨다.

11. 황해도 관찰사에게 회답함(海營回納)

海營節下執事回納. 壯洞金喪人答疏上. 稽顙謹封.(편지 봉투)

稽顙. 歲寒遠祝. 卽伏承下疏, 謹審近臘雪暖 旬體動止神護台安, 萱幃延慶, 板輿增榮. 區區蘄頌. 況又福曜庇蔭, 年成不比東南之洊歉. 想惟崇帶暇閒, 朱墨淸淨. 第逼年依斗之戀, 又値來正慶禮. 遙遙瞻結, 倍切他時. 是庸耿誦. 罪弟頑忍如昔, 奄見冬序已窮. 俯仰靡逮, 穹壤范范. 所苦忽以風祟, 久作枕底物, 甚於石木耳. 俯惠多儀, 厚注之盛, 至及於苦荳之際, 擎領. 哀感不勝. 稽謝萬萬. 餘伏冀台侍百祿, 對序增長. 姑不次.

丁酉十二月十八日 罪弟 金正喜 答疏上.

황해도 관찰사께 회답을 드리십시오. 장동 김상인이 답장해 올림. 이마를 조아려 삼가 봉합니다.(편지 봉투 글씨)

이마를 조아려 추위에 잘 지내시기를 멀리서 축원합니다. 보내주신 편지(疏)를 받들어 보고 근래 섣달 눈 갠 뒤 따뜻한 날씨에 관찰사께서 기거동정(起居動靜, 일상생활)과 마음이 편안하시고, 자당(慈堂)께서도 강녕하시어 출입이 더욱 영광스러움을 잘 알았습니다. 하나하나 기립니다. 하물며 복성(福星)이 그늘을 가려 수확이 동쪽과 남쪽의 계속된 흉년에 비교가 안 됨에이 겠습니까. 편안한 옷차림으로 한가롭게 지내시며 문서도 말끔히 정리되었겠지요.

다만 연말에 큰 걱정거리가 있고 또 다음 달 정월에 경축 예식을 치러야 하겠지요. 그리운 마음이 다른 때보다 갑절이나 됩니다. 이로써 걱정입니다. 죄인 아우는 예전처럼 모질게 참는데 어느덧 겨울철도 벌써 다 갔습니다. 아래로 보나 위로 보아도 (돌아가신 아버지를) 따라갈 수 없으니 하늘과 땅이 아득하기만 합니다.

고통스러운 바는 갑작스러운 중풍 증세로 오래도록 베개 아래 물건을 만든 것이니 목석(木石)보다 심할 뿐입니다. 보내주신 많은 부의(賻儀)와 후한 선물은 상중에 있을 때 이르렀으니 잘 받겠습니다. 슬픔과 고마움을 이기지 못하여 머리 조아려 감사드립니다. 나머지는 대감께서 어머님 잘 모시고 많은 복 받으시며 계절에 따라 잘 지내시기 바랍니다. 잠시 차례를 지키지 않습니다.

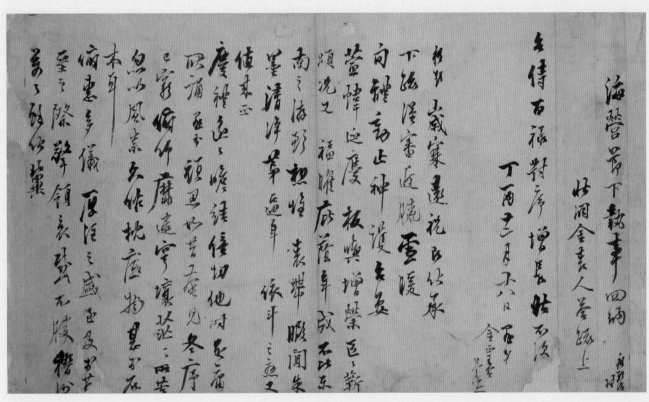

해영회납(海營回納)

헌종 3년 정유(1837) 12월 18일, 52세, 지본묵서, 36.5×58.5cm, 선문대학교박물관 소장

정유(丁酉, 1837) 12월 16일 죄제(罪弟) 김정희(金正喜)가 답장 올립니다.

황해감사 정기일에게 보낸 세찬(歲饌) 수령의 감사 인사와 연하(年賀) 겸 문안 편지이다. 아직 부친의 상중이라 '죄인 아우'니, '장동(壯洞) 김상인(金喪人)'이니 하는 표현을 썼다. 글씨는 근신 중에 쓴 것이라 가늘고 희미하며 단정하게 쓰려 했던 듯 수금서체를 유석암체와 혼용 구사했으나 청경유려하고 단아한 필법은 숨길 수 없이 드러난다.

12. 눌인에게(與訥人) · 2

稽顙 舊臘書存, 尙作新年慰開, 卽惟新正. 靜候迓吉增禧, 不任遠祝. 罪人逢新, 哀
廓如欲無生, 此頑何極. 近連風崇委苦, 運腕甚艱, 悶然. 自入新年, 又作幾幅石庵
書, 漢隷字耶. 來紙益見老而彌健, 甚盛. 幸以新年字如干紙, 從方君更寄. 春暢, 卽
圖東上, 是禱. 臂疼偏苦, 略此不次.

戊戌元月七日 罪人正喜 謝上.

曺訥人 靜史.

壯洞 答疏上. (편지 봉투)

이마를 조아리건대 작년 섣달에 보내신 편지가 있어 그대로 새해 위문의 개시(開始)를 만듭니다. 곧 생각하건대 신정에 귀하는 복을 마중하여 기쁨을 더하리니 멀리서 축원하겠습니다. 죄인은 새해를 맞이하자 슬픔이 커져서 살고 싶지 않은 듯합니다. 이 질긴 목숨이 언제 다할까요? 근래에는 풍기(風氣)가 연이어 와서 고통을 주니 팔을 놀리기가 매우 어렵습니다. 걱정입니다.

새해 들어 또 석암(石庵)[14] 글씨와 한(漢)나라의 예서 글자를 몇 폭이나 쓰셨습니까? 보내온 종이에서 늙을수록 더욱 군건해짐을 더 보겠습니다.[그림45] 매우 대단합니다. 새해 들어 쓰신 글씨 몇 장을 방(方) 군 편에 다시 보내주시면 다행이겠습니다. 봄날이 화창하거든 곧 동쪽(서울)으로 올라오기를 도모하십시오. (조눌인이 평양 즉 서경에 살고 있고 지방에서는 서울에 올라온다는 표현을 써야 하므로 이렇게 말했다.) 기도하겠습니다. 팔병으로 한쪽만 아파서 이만 줄이고 차례를 지키지 않습니다.

무술(1838) 정월 칠일 죄인 정희 답해 올림.

조눌인 선생에게. 장동에서 답장 올림. (편지 봉투 글씨)

판교체의 호방졸박한 기상에 유석암체(劉石庵體)[그림46]의 온건침착한 필법과 수금서체(瘦金書體)의 청경수려(淸勁秀麗)한 운필법이 더해진 추사 50대 초반 행서체의 특징을 보이는 서체다. 여러 서체의 혼합이 추사의 손에서 능란하게 이루어져 추사체로 새롭게 태어나는 과정을 보여주는 서체라 하겠다.

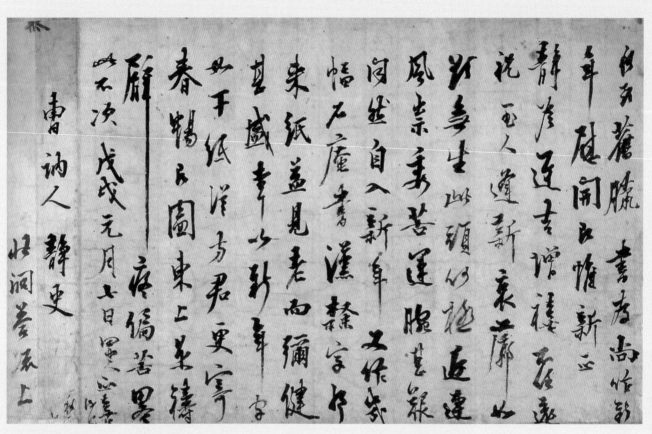

여눌인(與訥人) · 2

헌종 4년 무술(1838) 1월 7일. 53세, 지본묵서. 28.0×44.5cm, 이홍근(李洪根) 기증, 국립중앙박물관 소장

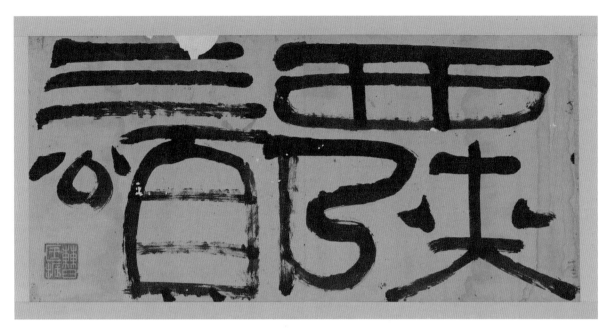

그림45 〈서협삼송(西陜三頌)〉, 조광진(曺匡振), 지본묵서, 23.0×48.8cm, 간송미술관 소장

1837년 3월 30일에 생부 김노경이 돌아갔으므로 아직 상중이라 죄인 김정희라 하였고 장동(壯洞)에서 답장 올린다는 것은 추사 본가인 장동 월성위궁(月城尉宮)에서 보낸다는 뜻이다.

1832년 47세 때 눌인에게 보냈던 편지글(543쪽 참조)과 비교해 보면 47세 때 글씨가 판교체를 임서해낸 듯 호방하고 졸박한 특징이 넘쳐났던 데 비해, 6년 뒤인 53세 때 눌인에게 보낸 편지 글씨는 원만중후한 옹방강풍의 근본 추사 행서체에 판교체를 보태고 유석암체와 수금서체를 융합해 들여 원만중후하고 온건침착하며 청경수려한 면모가 고루 드러나니 세련미가 배가되었다 하겠다.

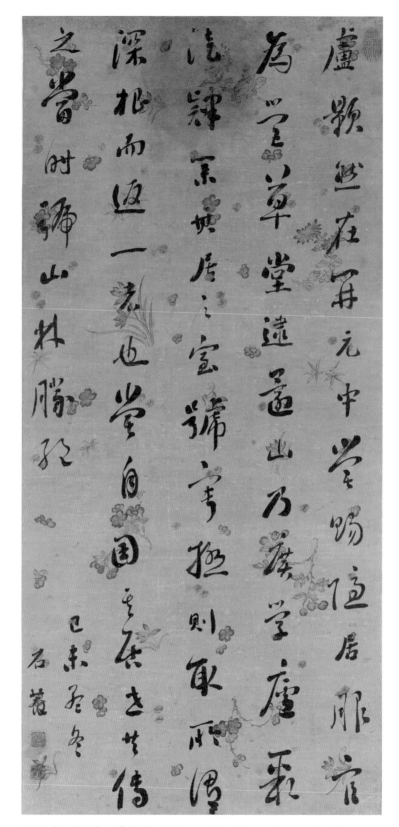

그림46 〈행서(行書)〉, 유용(劉墉), 지본묵서, 128.5×59.5cm, 간송미술관 소장

13. 초의에게(與草衣)·3

《벽해타운(碧海朶雲)》

一以阻截, 適從人, 獲見所畵觀音眞影, 何異見師 殊勝相也. 但筆法何時到此地位
歟. 讚歎不能已. 大槩焦墨一法, 爲不傳妙諦, 偶因許凝發之. 何料墨輪輪轉, 又及於
師也.

此像卷 見爲黃山尙書所藏, 尙書將欲手寫 師所作讚語於其下, 洵爲禪林藝圃 一段
佳話. 恨無由拉師共見耳. 近寒禪安念切. 此狀嗽甚, 四大之苦如是也. 玆因秀奭便,
略申不具. 新蒭付之. 己亥 臘吉.

'한가지로 막히고 끊어졌더니 마침 어떤 사람으로부터 (대사가) 그린 바의 관음진영을 얻어 보
게 되었습니다. 대사의 빼어난 상호(相好)를 보는 것과 무엇이 다르겠습니까. 다만 필법이 언
제 이런 지위까지 이르게 되었습니까. 찬탄하지 않을 수 없습니다. 대개 초묵(焦墨)이라는 한
가지 기법은 전해오지 않던 신묘한 진리인데, 우연히 허소치로 인연해서 드러났습니다. 묵법
의 수레바퀴가 구르고 굴러서 또 대사에게까지 미칠 줄이야 어찌 생각이나 했겠습니까.
이 관음상권(觀音像卷)은 황산(김유근) 상서의 소장이 되었는데 상서는 대사가 지은 바의 찬어
를 그 아래에 손수 써서 진실로 선가(禪家)와 예원(藝苑)의 한 조각 아름다운 얘기를 삼고자 합
니다. 대사를 끌어다 함께 볼 길이 없음을 한할 뿐입니다. 요즈음 추위에 선사는 편안하신지
걱정입니다. 나는 기침이 심하니 사대[四大, 지수화풍(地水火風), 네 가지 요소로 이루어진 육신(肉身)]의
고통이 이럴 뿐입니다. 여기 수석 편에 따라 대략 전하고, 갖춰 쓰지 못합니다. 새 잭력을 보냅
니다. 기해(1839) 12월 초하루.

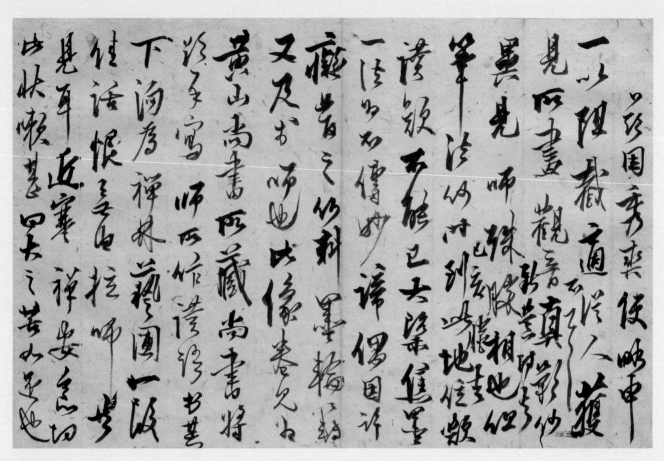

여초의(與草衣)·3

헌종 5년 기해(1839) 12월 1일, 54세, 《벽해타운(碧海朶雲)》, 지본묵서, 35.5×45.0cm, 안재준 구장

14. 왕 진사에게 답함(王進士回展)

王進士靜案回展. 金參判謝書. 省式封. (편지 봉투)

春事已闌, 遠耿殊切. 卽承惠狀, 從審淸和動履晏重, 仰慰. 生病淹如昨. 枕底逶過
九十韶光, 自憐. 俯惠兩品, 領感曷已. 夾片謹悉. 第當隨機轉圖耳. 腕疼艱草, 不宣.
庚子三月卄九 正喜 頓.

왕 진사에게 회답. 김 참판이 감사하는 편지. 격식을 생략하고 봉함.(편지 봉투 글씨)

봄일이 이미 늦어가니 멀리서 걱정이 자못 간절합니다. 보내주신 서찰을 받고 화창한 날씨에
일상생활이 편안함을 살피니 위로되는군요. 저는 병으로 지냄이 예전과 같습니다. 베갯머리
에서 봄 석 달을 꼬박 보냈으니 스스로도 가련합니다. 두 가지 물품을 보내주셨는데 고마움이
끝이 없습니다. 별지의 내용을 삼가 잘 알았습니다. 다만 기회를 보아서 주선하겠습니다. 팔
목 통증으로 쓰기 힘들어 더 펴지 않습니다.

경자(庚子, 1840) 3월 29일 정희(正喜) 올림.

전한 고예법과 후한 팔분예서법으로 행초서를 써내는 추사 만년 행초서법의 시원을 이루는 글씨
다. 이런 행초서법은 제주도 유배 시기로 이어지며, 더욱 예서기가 노골화하여 졸박청고(拙樸淸高)
의 경지로 발전해간다.

이는 청조 금석학 발전의 성과로 출현한 비학(碑學)과 첩학(帖學)이라는 서학(書學) 이론을 추사
가 완벽하게 이해하고 이를 실기로 증명하는 서법 수련을 겸행해왔기에 가능한 일이었다.

그동안 추사는 한석봉체와 촉체(蜀體)를 기본으로 하는 가학(家學)의 조선 서체를 바탕에 깔고 옹
방강, 유용, 정섭, 동기창, 문징명, 송 휘종(徽宗), 황정견, 안진경, 저수량, 구양순, 왕희지 등의 필법
을 혼합하여 자기만의 행초체를 이루어내는 데 주력하고 있었다. 그런데 이제 전서와 고예 및 팔분
서의 임서와 이해에 자신감이 붙게 되었다. 이에 과감하게 해서아 행초체에도 필분예서와 고예 및
전서 필법을 도입하여 허물벗기를 시도한다. 이 편지가 그 시험작이었던 듯하다.

이 편지를 3월 29일 썼다 했는데 6월 22일에 추사는 동지부사로 임명되고 있으니 청나라로 가
서 필명을 드날리기 위한 예행 연습은 아니었던지 모르겠다.

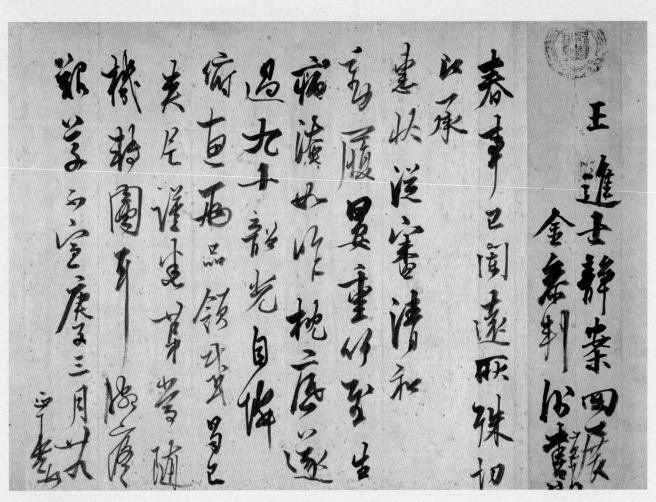

왕진사회전(王進士回展)

헌종 6년 경자(1840) 3월 29일, 55세, 지본묵서, 29.8×42.0cm, 손창근(孫昌根) 소장, 국립중앙박물관 기탁

15. 아우에게(與舍弟) · 2

《완당척독(阮堂尺牘)》

新元渾履並安. 戀北懷祝, 何時可已. 觸境攬物, 尤不禁神往. 海上跳丸, 益覺迅駛, 居然三載于茲. 優哉遊哉, 殆若無事漫閒, 任銷光陰, 頑且甚矣. 鏡舶先到於臘旬, 歲船次及於臘之卄八. 又於除日見至晦出書, 是爲最近信. 而鄕械則其念四出者. 並聞門子大定, 喜何可量. 非他便褫之比倫也.

開歲七日, 又接到至二及望兩度書. 雖有先後之差池, 經歲之晼晩, 亦作新年慰開, 不以舊年休紙也. 海遠山長, 此心良苦. 不知新年平安字 又於幾日得見耶. 年後候又近旬, 京鄕諸況, 一以安善, 仲之腰疼, 間復如何. 從氏諸節, 益有勝度, 諸姊氏與老庶母, 俱寧旺如舊年. 得內子所愼, 已屬過境, 近狀能完好無他損.

定倫之後, 似當有託賴者. 亦能慰豁其病心歟. 兒子想與之過年於那中矣. 遠外雖不得卽見, 亦有所充盈於中者. 是爲坎險困頓之一線通亨處歟. 此狀逢新無增益, 亦無減却. 依昔眠且喫, 不知竟作如何, 靦然人面. 尙能自容於高厚之間, 甚於木石而已. 嗽苦或添或減. 與寒暖相支拄, 亦係夙痼. 何以淬然退聽也.

家傔與僕輩, 亦無甚恙送年耳. 聖孫之能穩歸, 萬萬幸甚, 始可以降心矣. 此輩雖好風利涉, 亦謂之經歷艱險. 而此奴則幾乎, 送之長崎, 此心亦豈自安耶. 審藥朴君今方因貢便回去, 略付年後安信. 未知何時乃達, 此奇又何可時接來耶. 姑留不宣. 壬寅 元月十日 伯累.

새해 정월(正月) 초하룻날은 온 집이 모두 편안했겠지. 북쪽을 그리워하며 비는 마음은 어느때나 그치겠는가. 경치를 보거나 물건을 만지면 더욱 정신이 쏠림을 금하지 못한다네. 바다 위로 달아나는 해라서 더욱 빠르게 느껴지는가. 여기서 지낸 지 벌써 3년일세. 쉬며 놀며 거의 아무 일 없는 듯 시간만 보냈으니 미련하고도 또 심하였네.

경박(鏡舶)[15]이 지난 12월 10일에 먼저 도착하였고, 세선(歲船)이 지난 12월 28일에 다음으로 도착하였네. 또 섣달 그믐날(12월 30일)에 지난 동짓달 그믐(11월 30일)에 보낸 편지를 보았는데 이것이 가장 최근 소식이며, 시골에서 보낸 편지는 그달 24일에 보낸 것이었네. 양쪽 모두 가문

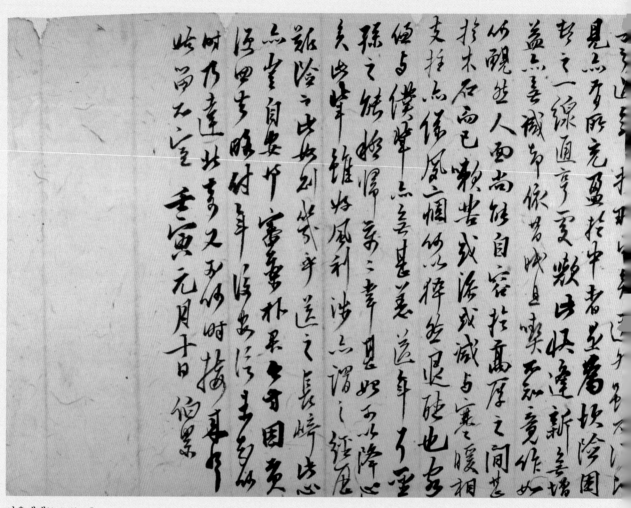

아우에게(與舍弟) · 2

헌종 8년 임인(1842) 1월 10일, 57세, 《완당척독(阮堂尺牘)》, 지본묵서, 각 27.9×40.2cm, 선문대학교박물관 소장

新元渾灝蓋是�201此懷况竹時可
已船境攬物光不禁神住海上挑
光蓋覽迅駛居坐三歲于此優裕
遂武強某言事湾闊住銷光陰頑
且莫莫鏡船光到扵曉旬歲如次
及將曉之光又扵除日見玉晦出出
坐莫景返住两鄉械則其子此出者
並閉門于大空喜愃可量非他便褌
之比偏地同山歲七日又接到玉二及坐
两庚子書雜有先後之養池經歲
之晚晚然修新年至間不歲舊年
休紙地海遠山長此心良苦不知新
年平安字又輕兼目浮見邪年
後後又返旬京鄉語况一以安善仲
之睡疼間復如修澤民諸郡盖
看假庚諸姉氏與老延俱寧
旺如藉年扵向子所慎己屬過境近
以能完姝無他損空偏之凌似荸吾
无頁可二面土正豁吾毛二里

의 양자를 결정했다는 소식을 들려주니 기쁨을 어찌 헤아릴 수 있겠는가? 다른 편지의 비교 대상이 아닐세.

금년 정월 7일에는 또한 동짓달 초이틀(11월 2일)과 보름(15일)의 두 번 편지를 받았네. 비록 앞뒤의 차이가 있고 이미 해가 지나기는 하였지만 역시 새해에 위로가 되었으니 지난해의 휴지는 아니었네. 바다는 멀고 산은 높으니 이 마음은 참으로 괴롭다네. 새해 평안하다는 편지를 또 어느 날에 볼 수 있을지 모르겠네.

설 뒤로도 빨리 지나가 또 10일이 가까운데 서울과 시골의 여러 상황은 한결같이 편안하고 둘째 아우(명희)의 허리 통증은 그동안 다시 어떠한가? 사촌 형님(김교희)[16] 일상생활도 더욱 좋으며 여러 누님들과 연로하신 서모도 모두 작년처럼 안녕하시고 정정하시겠지. 집사람(부인 예안 이씨)이 편치 않다는 것을 안 지는 이미 지난 일인데, 근래 몸 상태는 괜찮고 별다른 손상은 없는가.

인륜을 결정한 후에는 마땅히 부탁하고 의지할 만한 사람이 있을 것 같으니, 또한 능히 그 아픈 마음을 위로하여 풀어줄 수 있겠지. 아들아이는 함께 그곳에서 해를 보냈으리라 생각하네. 먼 밖이라 비록 바로 볼 수는 없지만 역시 가슴에 벅차오르는 바의 것이 있네. 이는 험난과 가난의 한 줄이 서로 꿰뚫는 곳이 되어서인가?

이 몸은 새해를 만나서 늘어난 것도 없고 줄어든 것도 없네. 예전처럼 자고 또 먹고 하는데 끝내 어떻게 될는지 모르겠으니 사람 대하기가 부끄러울 뿐일세. 아직도 하늘과 땅 사이에서 살고 있다니 목석보다 심할 뿐이네. 기침병은 혹은 더하기도 하고 혹은 덜하기도 하여 춥고 따뜻함과 더불어 서로 버티니 역시 묵은 고질병과 매여 있어서겠지. 어떻게 갑자기 물리칠 수 있겠나. 집사(執事)와 종들은 역시 큰 탈 없이 연말을 보내었네. 성손(聖孫)이 편안히 돌아갈 수 있어서 천만 다행이라 비로소 마음을 내려놓을 수 있네. 이들이 비록 좋은 바람으로 잘 건넜지만 역시 어렵고 험난함을 겪었다고 하겠으며, 그리고 이 하인은 거의 장기(長崎)로 보내야 하니 이 마음이 또한 어찌 스스로 편안하겠는가. 심약(審藥) 박 군(朴君)[17]이 지금 막 연공선(年貢船) 편을 따라 돌아간다고 하여 대략 설 이후의 문안 편지를 부쳐 보내네. 어느 때에 도달할지 모르겠으며 이 기별을 어느 때 받을 수 있을까. 잠시 머물러 두고 펼치지 않네.

임인(壬寅, 1842) 정월 10일 죄지은 큰형.

추사가 제주 유배 시절에 용산(龍山) 본가로 보낸 열두 통의 편지와 1830년 여행 중인 아우 김교관(敎官)에게 보낸 편지를 봉투와 함께 모아놓은 것이 《완당척독(阮堂尺牘)》이다. 이 중 아홉 통이 제

작 연월일을 밝히고 있으므로 이들을 통해서 제주 시절 추사 서체의 변천 과정을 추적해볼 수 있다. 여기서 용산 본가란 충남 예산에 있는 고향집을 일컫는다. 지금 추사 고택이 있는 예산군 신암면 용궁리의 소지명(小地名)이 용산이다.

이 편지의 글씨체는 추사가 25세 이후에 일상 쓰던 옹방강풍의 원만중후한 행초체인데 다만 51세 때《송취미태사잠유시첩》에서 보이던 예서기 짙은 청경예리한 수금서법이 영향을 끼친 듯 필획이 졸박하며 굳세고 날카로워 아직도 꺾이지 않는 탈속고고한 기개를 드러내 보인다. 유석암(劉石庵) 필의를 느낄 수 있는 침착안온한 운필법은 추사가 자부심과 자존감을 잃지 않았음을 상징하는 표현이라 하겠다.

아우에게 보내는 안부 편지라서 늘 쓰던 익숙한 서체로 써 보냈을 것이다. 교관에게 보낸 편지와 함께 모아져 있는 것이나 편지 내용으로 보면 막내아우 김상희에게 보낸 편지였을 듯하다. 편지 끝에는 보내는 사람으로 '백루(伯累)'라 쓰고 있으니 '죄지은 큰형'이란 의미다.

16. 초의에게(與草衣)·4

《나가묵연(那迦墨緣)》

卽聞 患處添頓, 不得差安. 客中之客, 調治知難如意, 不勝憧憧懸慮. 第更思之, 以
若病軀, 何以低回遲留, 不卽歸去也. 切勿以此牽礙, 放心回旋. 雖今明, 如有船發,
幸圖付歸, 如何. 不得把別, 寔屬悵缺, 百里前頭, 又不可曳病來往, 連致觸扶, 亦須
斷意直往, 無使顧係於此中, 亦可也. 玆以委送鐵虬, 以爲替別之地, 都在鐵之口致
耳. 餘只冀一帆隨順如意波羅蜜. 姑不具罄. 惟歸後, 卽示安過回音.

(癸卯) 八月晦日 泐便.

들자니 다친 곳이 더 나빠져 낫지 않는다 합니다. 객지의 손님이라 치료가 여의치 못하다는 것
을 알기에 걱정스러운 마음을 가눌 길이 없습니다. 다시 생각해보니 그렇게 병든 몸으로 어찌
하여 빙빙 맴돌며 머물러 있기만 할 뿐 곧바로 돌아가지 않았단 말입니까? 절대로 이 몸으로써
이끌려 막히지 말고 마음놓고 돌아가십시오. 비록 오늘이나 내일이라도 떠나는 배가 있으면
타고 돌아가려 하시는 게 어떻겠습니까?

손을 잡고 이별할 수 없는 것은 서운하지만 백 리 앞길에 병든 몸을 이끌고 왕래하며 계속 부축
할 수도 없으니 또한 마음을 굳게 먹고 곧장 앞으로 가서서 이곳에 대해서는 마음을 쓰지 않도
록 하는 게 좋겠습니다. 여기 철규를 보내 대신 이별을 하려 하니 모든 것은 철규의 입을 통해
전달할 따름입니다. 나머지는 다만 돛배가 순풍을 따라 뜻대로 뭍에 다다르기를 바랄 뿐입니
다. 이만 줄입니다. 오직 돌아간 다음에 편안히 갔다는 소식을 바로 보여주십시오.

(계묘, 1843) 8월 그믐(29일)에 돌 부스러기가 씁니다.

《나가묵연》은 초의(草衣) 의순(意恂, 1786~1866)이 추사로부터 받은 편지 17통을 한데 모아놓은
편지첩이다. '나가묵연(那迦墨緣, 나가산인과의 한묵 인연)'으로 표제를 삼은 것은 추사가 편지 말미
나 피봉에 발신인을 '나산 노인(那山老人)'이나 '나수(那叟)', '용주(龍主)' 등으로 써서 별호인 '나가산
인(那伽山人)'을 자칭했기 때문이다.

나가(naga)는 산스크리트어로 용(龍)이다. 그런데 추사의 예산 고향 마을의 소지명(小地名)이 용
산(龍山)이다. 그래서 아호를 '용산인'의 의미로 산스크리트어와 섞어서 '나가산인(那伽山人)'이라

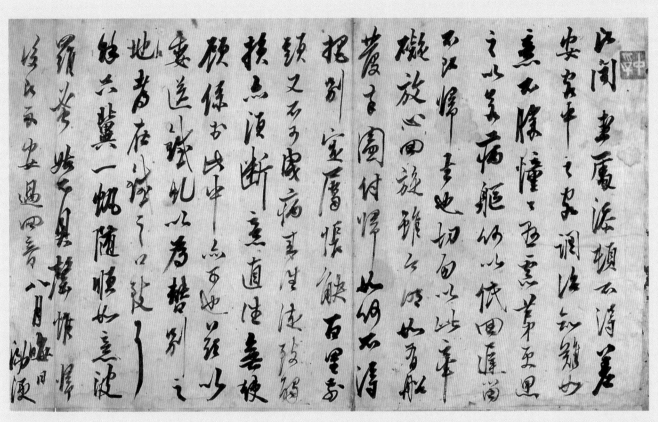

여초의(與草衣) · 4
헌종 9년 계묘(1843) 8월 29일 그믐, 58세, 《나가묵연(那迦墨緣)》, 지본묵서, 46.4×93.3cm, 이홍근 기증, 국립중앙박물관 소장

했던 것이다. 이를 다시 생략해서 '나산 노인', '나수', '용주'를 자칭했고 이 내용을 잘 아는 초의 선사는 《나가묵연》이라 표제했던 것이다.

17통 편지 중 11통이 『완당전집』 권5 「여초의(與草衣, 초의에게)」 37통 중에 들어 있고 6통만 빠져서 세상에 공개되어 있지 않다. 대부분 발신 연원일이 밝혀져 있어서 추사체의 변천 과정을 추적하는 데 큰 도움이 된다. 『완당전집』에서는 대부분 발신 연월일을 생략해서 연보 작성에 큰 어려움이 있었으나 이도 따라서 모두 해결되었다.

17통 중 7통을 선별하여 번역하고 해설하였다. 선별 기준은 발신 연월일이 분명하여 서체 변천을 추적하는 데 기준 자료가 되거나 내용이 연보 작성에 꼭 필요한가 여부에 초점을 맞췄다.

우선 《나가묵연》 1을 살펴보겠다. 『완당전집』 권5 「여초의」 37통 편지 속에 들어 있지 않다. 옹방강, 유용, 정섭, 황정견, 휘종의 수금서, 저수량의 행서를 중심으로 후한 〈예기비〉, 전한 동용서체 등 중체를 융합한 것을 감지할 수 있다. 청경고졸(淸勁古拙, 맑고 굳세며 예스럽고 어수룩함)한 특징이 배어나니 추사 행초체 완성의 일단을 여기서 보는 듯하다. 비수농담(肥瘦濃淡, 살지고 마르며 짙고 옅음)의 조화가 무궁하고 방원장단(方圓長短, 모나고 둥글며 길고 짧음)의 변화가 자재로워 비학(碑學)과 첩학(帖學)의 서학(書學) 이론 융합 현상이 여기서 실기로 증명되는 듯하다.

이 편지는 이해 봄에 추사의 상처(喪妻, 1842년 11월 13일)를 조문하기 위해 제주도로 와서 추사와 거의 반년을 함께 지내다 말을 잘 못 타 피부가 벗겨지는 상처를 입고 고생하는 초의 선사에게 어서 제주도를 떠나 대흥사로 돌아가라는 귀향 재촉 편지다.

아마 7월에 신임 제주목사 이용현(李容鉉, 1783~1865, 추사의 처7촌 숙부)의 막하로 제주에 와 있는 (대흥사에 있다가 옴) 소치 허련의 간호를 받고 있는 제주의 초의 선사에게 대정 적소(謫所)에서 보낸 편지일 것이다. 작별 인사를 하러 백 리 길 대정에 올 것도 없이 뜨는 배가 있으면 얻어 타고 바로 떠나라는 우정 어린 내용이다. 이해 8월은 그믐이 29일이라서 날짜를 찾아 표기했다.

17. 아우에게(與舍弟)·3

《완당척독(阮堂尺牘)》

年後所付三便書, 鱗次入照耶. 甲金之來屬耳, 龍孫又於去月卄八來到, 見京鄕旬前後書, 是不過一望間. 安信無淹而來, 如此近速, 殆是來此初有. 前此金五將家便季書, 雖經年而來, 而竝庸欣瀉於積耿之餘. 且年後信息之如是續聞, 尤喜出望外.

候此春季, 番風卽佳, 邇來渾履一安, 仲節亦有進境, 而冷痺之症, 終不夬祛, 是甚悶然. 所服藥餌, 一以前方連試, 而見狀復何如. 木旺之時, 尤當加愼, 能無更損, 運作益勝. 飮啖與寢眠, 具安好耶. 遠外憧憧懸慮, 無以一刻暫弛. 自入此月, 攬時慟廓, 想与之. 而初入展廟之日奄過, 遙遙愴缺, 轉無以形喩.

兒婦之順娩, 擧丈夫子, 是宗祧初有之慶. 祖宗眷佑, 家運將回, 其先之以嘉兒耶. 至若在抱之樂, 年迫六十, 豈不欣喜. 此兒非吾所得而私之也. 兒生聞在臘晦. 其日卽爲天恩上吉也. 仰符於先親生辰, 亦不偶然. 且吾輩之日日顯祝, 在於天恩, 而兒以是天恩日生者, 尤豈不奇且異耶. 兒名, 仍以天恩二字, 命之甚好. 其詳, 兒子內外許, 亦一一佈告如何. 聞其骨相不凡云. 喜不可言. 百日不遠. 想日以韶秀善乳, 而乃母亦無他恙耶. 念切念切.

京鄕諸況, 俱一如, 而從氏小朞已過矣. 遙遙慟缺, 益不勝摧抑. 吾舌瘡鼻瘜, 尙此作苦, 彌延五六朔. 雖係醫藥之無以爲之, 而寧有如許支離難堪者耶. 食飮轉艱嚥下, 下者, 又滯膈不消. 實不知何以爲好. 若一縷苟延, 則與之消息而已, 亦奈何. 臂疼與痒症, 又一以竝肆. 此是何報, 而偏苦若此耶.

懋兒本生內艱, 不勝慘愕. 周朞之間, 兩家慈蔭, 竝此幽翳, 情理絶酷. 第於祥禫, 又爲變禮之變. 陶溪兩先生正論, 固不可易, 而懋之所値, 煞有間焉. 又不可無商裁. 來示, 未知其的合於禮. 而旣据遂翁之說, 俯而就之, 亦不害爲面前彌縫. 吾東禮疑, 擧皆如此, 作彌縫法. 隆汚之間, 吾何以獨異耶. 其間亦似追行, 而漠然遠外, 無以得詳, 悲菀悲菀.

鐵傔, 間以非時痢症頗苦, 旋又差減, 而餘憊未易復, 圉圉不自振. 悶然. 金五衛便

及甲金便所付者, 今便來者, 皆一以照收, 亦不甚損可幸. 龍孫留之過旬, 今始起途, 爲俟船便故耳. 留續仍不宣. 甲辰三月初十日 伯累.

설 뒤(年後) 부친 세 통의 서찰은 차례로 받아 보았는가? 갑쇠(甲金)가 온 지 얼마 안 되어 용손(龍孫)이 또 지난달 28일에 와서 서울과 시골의 열흘 전후한 편지들을 보았으니 이는 불과 보름 사이일세. 안부 편지가 지체 없이 와서 이토록 신속하니 거의 여기에 온 이후로 처음 있는 일인 듯하네. 이에 앞서 김 오장(金五將) 집 편의 막내아우(상희)의 편지는 비록 해가 지나서 왔지만 쌓인 걱정의 나머지를 기쁘게 아울러 쏟아낼 수 있었네. 또 설 뒤의 서신이 이처럼 계속 들리니 바라던 것 이외로 더욱 기쁨이 솟아나네.

어느덧 이 늦봄을 만나 번풍(番風)[18]이 화창하고 아름답게 불어오는데, 근래에 온 집안이 한결같이 편안하시며, 둘째 아우의 건강 역시 진도가 있는가? 그런데 몸이 차고 저려오는 냉비증(冷痺症)이 끝내 쾌히 떨어지지 않는다고 하니 이것이 매우 걱정일세. 복용하던 약과 음식은 한결같이 전의 처방대로 연거푸 시험하여 상태가 다시 어떠한가를 보도록 하시게. 목기(木氣)가 왕성한 때에는 더욱 마땅히 조심해야만 다시 더 손상이 없을 걸세.

며느리가 순산하여 사내아이를 낳았다고 하니, 이는 우리 종가(宗家)에 처음 있는 경사일세. 역대 조상님들이 돌보고 도우시어 가운(家運)을 장차 돌아오게 하려고 훌륭한 아이를 먼저 내려주신 것인가? 손자를 안아볼 수 있는 즐거움이 있다는데 이르러서는 육십이 가까우니 어찌 즐겁고 기쁘지 않겠는가? 이 아이는 나 혼자만 얻어서 사사로이 차지할 바가 아닐세.

아이의 출생이 섣달 그믐날이라고 들었는데, 그날은 바로 천은상길일(天恩上吉日)[19]일세. 우러러 선친(先親)의 생신(12월 17일)과 부합하는 것도 또한 우연은 아닐세. 또한 우리들이 날마다 우러러 비는 것이 천은(天恩, 임금의 은혜)에 있는데, 아이가 천은일에 출생했으니, 더욱 기묘하고 이상하지 않은가?

아이 이름은 그대로 '천은(天恩)' 두 글자로 지으면 매우 좋겠네. 그 상세한 내용을 아들 내외 쪽에도 또한 하나하나 말하여주는 것이 어떻겠는가? 들건대 골상(骨相)이 범상치 않다고 하니, 기쁘기가 말할 수 없네. 백일(百日)이 머지않으니, 생각건대 날마다 아름답게 자라나며 젖은 잘 먹겠지. 제 어미 또한 다른 병은 없는가? 걱정 걱정일세.

서울과 시골의 여러 상황은 모두 한결같으며, 사촌 형님[이조참판 김교희(金敎喜), 1781. 10. 21~1843. 2. 28]의 소상(小祥)은 이미 지나갔겠지. 멀리서 몹시 슬프고 허전하여 애통한 마음을 건딜 수 없네. 나는 설창(舌瘡, 혓바늘)과 비식(鼻瘜, 코막힘)으로 아직도 고생하는데 오륙 개월을 끌고 있네. 비록 의약으로는 어찌할 수 없다고 하나 어디 이렇게 지루하고 난감한 것이 있겠는가.

음식도 도리어 삼키기가 어려운데, 삼킨 것조차 또 명치끝에 걸려 소화가 되지 않으니 참으로 어찌해야 좋을지 모르겠네. 만약 한 가닥 실오라기 같은 목숨이 구차하게 연장된다면 소식이나 서로 전할 뿐, 또한 어찌하겠는가? 팔의 통증과 가려움증도 또한 한가지로 아울러 나타나니 이것이 무슨 업보이기에 이렇게 한쪽으로만 고통스럽게 하는지 모르겠네.

무아〔懋兒, 추사의 양자인 상무(商懋)〕가 본생 어머니 상(1843. 12. 27)에 슬픔과 놀라움을 이기지 못하겠군. 일 년 사이에 두 집의 어머니들이 모두 이렇게 돌아갔으니 정리(情理)에 얼마나 참혹할까. 다만 상제〔祥祭, 1년 만에 지내는 소상(小祥)과 2년 만에 지내는 대상(大祥)〕 중 담제(禫祭, 대상이 끝나고 두 달 만에 지내는 제사)는 또 변례(變禮, 편의에 따라 시속에 맞게 고친 예법) 중의 변례가 된다 하겠네. 도암(陶菴)[20]과 미호(渼湖)[21] 두 선생의 정론(正論)은 진실로 바꿀 수 없으나 상무가 당한 바는 매우 차이가 있으니 또한 잘 헤아려 처리하지 않을 수 없겠네.

보여온 것이 그 예법에 적합한지는 모르겠으나, 이미 수옹(邃翁)[22]의 예설에 의거하여 구부리고 나아갔다 하니(좇아 실행했다 하니) 역시 면전(面前)의 미봉책으로는 해롭지 않을 걸세. 우리나라에서 예(禮)의 의심스러운 것은 거의 모두 이와 같이 미봉법(彌縫法)을 만드니, 시속이 다 그런 속에서 다만 어떻게 홀로 다를 수 있겠는가. 그 사이에서 역시 좇아 행해야 할 것 같은데, 아득하게 먼 밖에서 자세한 것을 알 수 없으니 슬프고 답답할 뿐일세.

철 집사(鐵傔)는 그간에 때아닌 이질로 자못 고생하다가 돌이켜서 또한 조금 나아지기는 했으나 뒤끝이 아직 쉽게 회복되지 않아서 기운을 차리지 못하니 걱정일세. 김 오위장 편과 갑쇠 편에 부친 것과 지금 편에 온 것 모두 하나하나 대조하여 받아 보았는데 또한 많이 손상되지 않았으니 다행일세. 용손이 머문 지가 열흘이 지났는데, 이제야 비로소 보내는 것은, 배편을 기다려야 했기 때문이었을 뿐일세. 계속 할 말은 머물러둔 채 더 펴지 않겠네.

갑진(甲辰, 1844) 3월 10일 죄지은 큰형이(伯累).

1842년은 추사가 57세 나던 해로 많은 변화가 있었으니 제일 큰 변고는 11월 13일에 부인 예안 이씨(禮安李氏, 1788~1842)가 55세로 돌아간 일이었다. 그런데 이해부터 추사의 글씨에도 변화의 조짐이 나타나기 시작했다.

3월 3일 초의에게 보낸 편지에서부터 청경고졸(淸勁古拙)한 예서기가 두드러지게 나타난다. 만년기 추사 행초체의 창신이라 하겠다. 이런 졸박청고(拙樸淸高)한 특색은 10월 6일에 초의에게 보낸 편지 글씨에서 더욱 노골화하여 추사 행초체의 골격이 대강 이루어진다.

그러다가 1843년 8월 29일 초의에게 보낸 편지〔《나가묵연(那迦墨緣)》 제1신〕 글씨에서는 고예·분

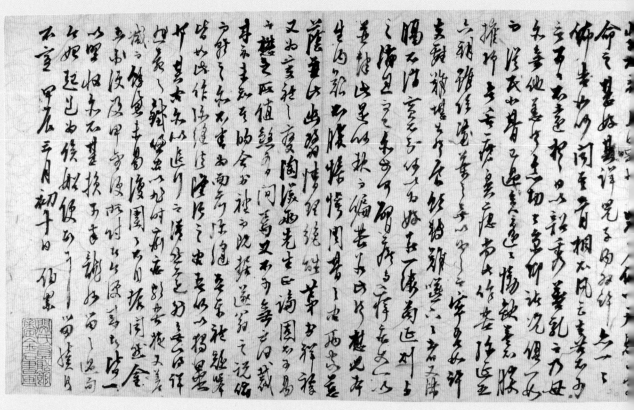

여사제(與舍弟) · 3
헌종 10년 갑진(1844) 3월 10일, 59세, 《완당척독(阮堂尺牘)》, 지본묵서, 각 27.9×40.2cm, 선문대학교박물관 소장

年後所三便書辭次入舉午
甲午之暮屬耳韻弘之音中月廿
八弟到見重鄉自至後書至不返
一字間安於無陰戸年如此近遠路
至多此雪多郡西後重玄
緒經年子子之善屬能海中種顧
之修且年後海皇之女連海中
光喜出重所懷雖春雲當風雲
佳通果渾履一家仲事之玄
逢境而冷癖之疾辞石央稚坐甚子
緒西把事師一方之往而見此
逢後好未往之時先客如慎紗事更
捃逢修墨懷敗懷與窗成但安好
那遠好懷之屋悪言之了到郎地
自入此月搓盼悵郎郎因之之如八
屬願之日在過逢之悵欲得多
少欣覚婦之順燒葉丈吉多之
宗桃砌多之慶祖宗書諸家運
擀回其先之近東出谷古擰之
紫年近千山雲石欣書出見如多
所得之移之此先生圖之曉梅如心為
天恩巳吉日延竹符此
先親生辰入之不偶坐其日此為
其日此為坐其日此為

예(分隷)·산곡·판교·석암 등 여러 서체를 융합하여 청경고졸한 추사 행초체를 완성해낸다. 이 완성된 추사 행초체 글씨를 빠르게 써 내려간 것이 이 편지다. 이 편지는『완당전집』권2「여사중(與舍仲)」3과『추사집』5편 서간문「둘째아우에게」2에 수록돼 있다.

양자 상무가 첫아들을 섣달 그믐에 출산한 사실을 알고 기뻐하며 천은(天恩)이라는 아명(兒名)을 지어 보내는 즐거운 내용과 상무의 본생 어머니가 양어머니의 담제(禫祭) 안에 돌아가는 이중 불행을 당한 일과 그 희유한 경우의 예법 문제를 거론하는 내용들이 담겨 있다.

이 편지는 추사 59세 때인 헌종 10년 갑진(1844) 3월 10일에 썼다 했으니 〈세한도(歲寒圖)〉 발문과 〈서원교필결후(書員嶠筆訣後)〉 글씨는 같은 해 쓰였다 하겠다.

'민씨원선관심정금석서화(閔氏員船館審定金石書畵)'라는 붉은 글씨 세로 긴 네모 인장의 심정인(審定印)이 말미에 찍혀 있어 세도 재상 원정(園丁) 민영익(閔泳翊, 1860~1914)의 본생가 양아우인 원선관 민영린(閔泳璘, 1873~1932)의 소장을 거쳤던 사실을 알 수 있다. 민영린의 양부는 이조판서 표정(杓庭) 민태호(閔台鎬, 1834~1884)였으니 추사의 애제자이자 고모 손자였던 그의 집에 이《완당척독》이 전해졌을 만하다.

18. 아우에게(與舍弟)·4

《완당척독(阮堂尺牘)》

福伊及金萬戶便, 連有付書. 下浦已多時, 而尙未發船, 一時爲悶. 儵已鶱發, 渾履
一以安善, 念切倍甚. 此狀亦與原械所報無異, 而眼花輒有添劇之苦, 將至廢視乃已
矣. 不知何以爲好矣. 比聞州牧內移云, 萬萬幸甚. 天監尺咫, 階前照燭, 一枲有回生
之機, 尤爲之感祝. 新牧何當來泊, 而可見陽春之移晴耶. 近來人事, 每有不能副望
之者, 是切憧憧. 前書未及發, 而又此追付數字耳. 餘姑不宣.

乙巳至月十二日 伯累追書.

복이(福伊)와 김만호(金萬戶) 편에 연달아 편지 보냄이 있었네. 포구로 내려간 지 이미 많은 시
일이 지났건만 아직 배가 출발하지 않았다고 하니 한때나마 걱정하였네. 어느덧 바람이 쌀쌀
한데 온 집안이 한결같이 편안히 잘 지내는가. 염려가 갑절이나 심하다네. 이 몸은 원 편지에
서 알린 바와 다름없으나 눈병이 더 심해지는 고통이 있어, 장차 시력을 잃기에 이르고 말 듯
하네. 어떻게 해야 좋을지 모르겠군.

들자니 제주목사가 내직(內職)으로 옮겼다고 하는데,[23] 천만다행일세. 임금께서 살피심이 지
척에 있어, 섬돌 앞에서 밝게 비춰 보시리니 한 번 회생의 기회가 있을 터이라 더욱 이를 위해
감축하네. 새 목사는 어느 날에 당도하며 따뜻한 봄의 맑은 날에 볼 수 있겠나. 근래 인사는 항
상 부망(副望)으로 할 수 없는 것이 있으니 이것이 매우 걱정일세. 앞서 보낸 편지가 미처 떠나
지도 못하였다 해서 또 여기다 몇 자 추가하여 부치네. 나머지는 잠시 펴지 않겠네.

을사(乙巳, 1845) 동짓달(11월) 12일. 죄지은 큰형이 추가해 쓰네.

59세에 완성한 추사 행초체로 무심히 써낸 글씨다. 원만침착(圓滿沈着)하고 청경고졸(淸勁古拙)
한 추사체의 특징이 잘 드러나 있다. 종인 복이와 김만호 편에 예산 본가로 연달아 편지를 보냈지만
날씨 관계로 제주 포구에서 묶여 있다는 소식을 듣고 추신으로 보낸 편지다.

눈병이 심해 실명하지 않을까 걱정하는 내용과 제주목사가 내직으로 승진해 간다니 다행이란 말
과 신임 제주목사는 내년 봄에나 만나 볼 수 있을지 모르겠다는 내용이 실려 있다. 『승정원일기(承政

여사제(與舍弟) · 4

헌종 11년 을사(1845) 11월 12일, 60세, 《완당척독(阮堂尺牘)》, 지본묵서, 27.9×40.2cm, 선문대학교박물관 소장

院日記)』에서 확인해보니 헌종 11년(1845) 10월 20일 제주목사 권직(權溭, 1792~1859)이 동부승지로 낙점되고, 10월 27일에는 충청병사 이의식(李宜植, 1792~1856년경)이 제주목사에 제수되나 실제 임무 교대는 다음 해인 1846년 5월 16일에 가서야 이루어진다. 추사의 정보가 정확했던 것을 편지 내용으로 알 수 있다.

19. 초의에게(與草衣) · 5

《나가묵연(那迦墨緣)》

前臘之船阻, 春後之病甚, 一切聲聞俱泯, 頃從金君便, 收到鐙宵梵械, 並惠佳紙,
欣開如桶脫. 卽又徐胥來致禪函, 信息甚大. 彈指之頃, 春已夏矣. 想山中綠陰日厚,
禪誦淸淨, 輕安自在. 爲之遙遙耿溯. 此狀衰頹比甚, 仍成病窠. 到底苦業. 但家兒
遠涉大海而來, 稍以慰存, 今又送歸. 欲尋寶棲, 似當一笑相邅也. 眼花比添, 艱此申
覆. 縞禪欣衲, 無以另具, 並照是企. 不宣. 丙午 四月 十八 那山老人.

전년 섣달에는 배가 막히고 봄 뒤에는 병이 심하여 일체의 소식(聲聞)이 모두 사라졌었는데 접
때 김 군 편으로부터 초파일 밤의 대사 편지와 아울러 보내준 좋은 종이를 거두어들이니 기쁨
이 밑바닥 빠진 듯 열립니다.

바로 또 서서(徐胥, 서가 아전)가 와서 선함(禪械, 절에서 보낸 편지)을 전해주니 소식이 매우 큽니
다. 손가락 퉁길 사이에 봄은 벌써 여름이 되었습니다. 아마도 산중은 녹음이 날로 두터울 텐데
염불 소리 청정(淸淨)하며 가볍고 편안하여 뜻대로 되십니까? 멀리서 마음만 치달립니다.

이 몸은 쇠퇴(衰頹)가 심해지더니 그대로 병집(病窠)을 이루었습니다. 어쩔 수 없는 고업(苦業)입
니다.

다만 아들아이가 멀리 큰 바다를 건너와서 조금 위안이 되었었는데 지금 또 돌려보냅니다. 게
신 곳을 찾고자 하니 응당 한번 웃으며 서로 만나서야 할 것 같습니다.

눈병이 더욱 심해져서 이 답장도 겨우 합니다. 호의(縞衣)와 자흔(自欣) 스님들에게는 따로 갖
추지 못하니 함께 보시기 바랍니다. 다 쓰지 못합니다.

병오(丙午, 1846) 4월 18일. 나산 노인(那山老人).

3년 전인 58세 때 쓴《나가묵연》제1편 추사 행서체와 거의 동일한 필법인데 섬세하고 예리한 수금서
기가 조금 증대하여 분방유려(奔放流麗, 멋대로 치달리되 흐르듯 아름다움)한 특징이 살아났을 뿐이다.

양자 김상무가 제주도로 추사를 뵈러 왔다가 돌아가는 길에 초의를 찾고자 하니 만나달라는 부탁 편
지다. 초의의 사형인 호의 선사와 제자인 자흔 선사에게는 따로 보내지 못하니 함께 보도록 하라는 안부
도 빠뜨리지 않았다. 환갑날(6월 3일)이 가까웠을 때 편지 글씨라서 의미 있다.

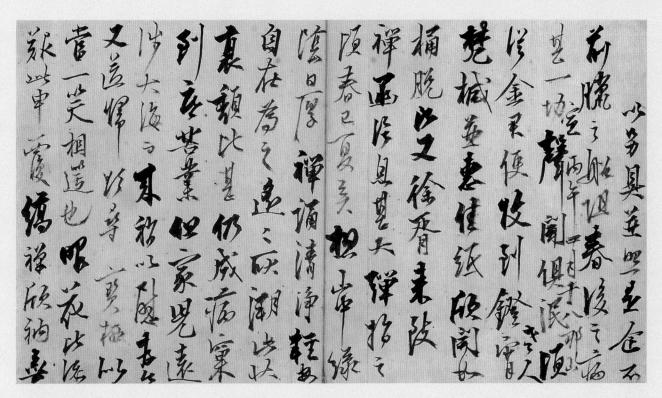

여초의(與草衣) · 5

헌종 12년 병오(1846) 4월 18일, 61세, 《나가묵연(那迦墨緣)》, 지본묵서, 33.3×46.4cm, 이홍근 기증, 국립중앙박물관 소장

20. 아우에게(與舍弟) · 5

《완당척독(阮堂尺牘)》

兒行間, 似抵達有日矣. 日昨金萬戶便及膳吏回, 連見兩度季書. 是不過一朔餘近信, 慰開無比. 夏序又此冉冉. 近閏數日, 來熱始瘴又作矣. 北地亦似轉入溽暑天, 渾履 際此一安, 仲行亦果上洛耶. 京鄕諸狀悉佳, 仲節近復益勝, 種種紆慮不可狀. 兒歸 在何日, 而羅州以後聲息更未聞. 佑兒之行似已發, 而姑無聞, 深庸耿鬱.

嫂氏愆節, 更如何. 卽圖京計甚好, 果何以商裁耶. 吾只是前樣. 而眼花日以添加, 亦 任之而已. 蘇晉長齋逃禪無處, 稍若可悶. 入夏後已慣熟此境. 來亦奈何. 率下傔僕 輩, 皆無恙, 是幸. 此去咸興韓生, 卽主倅近親間, 頗源源來見, 人甚可愛. 今方告 歸, 要得一書以去. 艱此支眼, 作數字, 他不暇及. 都留不宣.

丙午五月卄五日 伯累.

去月大風, 此中反復恬安, 千里不同, 固如是耳.

아들애〔상무(商懋)〕가 간 사이라면 도착한 지 며칠 되었을 듯하군. 어제 김만호와 반찬 나르는 아전이 돌아오는 편에 두 통의 막내아우 편지를 연달아 보았네. 이 편지는 불과 한 달 남짓한 최근 소식이라 위로됨이 비할 데 없네. 여름이 또 이렇게 점점 지나가서 윤달 가까운 수일 동 안에 더위가 오고 장독(瘴毒)이 또 시작되네그려.

북쪽 지역도 역시 무더운 날씨가 옮겨 갈 것 같은데, 온 집안이 이러한 때에 한가지로 편안하 며 둘째 아우 행보도 과연 서울로 올라갔는가? 서울과 시골의 여러 형편은 모두 괜찮고, 둘째 아우의 건강도 근래 다시 더욱 좋은지, 가지가지 얽힌 걱정을 형용할 수 없네. 아들애가 돌아 옴이 어느 날인데 나주(羅州) 이후 소식을 다시 듣지 못했다네. 상우(商佑)의 행보는 이미 출발 했을 것 같은데 잠시 소식이 없으니 매우 걱정일세.

제수씨(김명희 세 번째 부인 경주 최씨, 1802~1850) 병환은 어떠신가? 바로 서울로 가려는 계획이 좋기는 하지만 과연 어떻게 생각해서 처리하겠는가? 나는 다만 예전 모양대로인데, 눈병이 나 날이 더욱 심해지나 또한 맡겨둘 뿐일세. '소진(蘇晉)[24]이 오랫동안 재를 지냈으나 불가로 달아 나려니 갈 곳이 없었다'는 격으로 조금 고민일 것 같네. 여름으로 들어온 이후지만 이미 이런 경

우에 익숙하니, 왔다 한들 또한 어떻겠는가. 데리고 있는 하인들이 모두 탈이 없으니 다행일세.
여기서 가는 함흥의 한생(韓生)은 곧 수령과 가까운 친척 간인데, 자못 끊임없이 찾아와 보았
고, 사람이 매우 사랑스럽네. 지금 막 가겠다고 하면서 편지 한 통을 얻어 가려 하는군. 이 아픈
눈을 버티며 힘들게 몇 자를 쓰느라고 다른 일은 언급할 겨를이 없네. 모두 남겨두고 펴지 않
겠네.
병오(丙午, 1846) 5월 25일 죄지은 큰형.
지난달에 큰 바람이 있었다 하는데, 이곳은 도리어 조용하고 편안했었네. 천 리가 같지 않음이
참으로 이와 같을 뿐일세.

추사 환갑날이 6월 3일인데 이해는 5월에 윤달이 들어 환갑이 한 달 남짓 남은 때에 예산 용산 본
가에 있는 막내아우 상희에게 보낸 편지다. 이때까지 시중들다 본가로 돌아간 양자 상무의 도착 여
부가 궁금하고, 교대해서 제주도로 시중들러 오는 서자 상우가 아직 도착하지 않은 이유가 걱정돼
서 보낸 편지다. 둘째 아우 부부는 제수의 병으로 상경한다는 사실을 안타까워하기도 한다. 함흥 출
신 제자 한생(韓生)이 돌아가는 편에 편지 한 통 얻어 가려 해서 써 보낸다 했다.
글씨는 옹방강과 유석암, 정판교, 황산곡, 수금서, 안진경, 저수량, 구양순 등 중체를 융합하고 전
한 고예와 후한 팔분예서의 필의로 써낸 만년 추사 행초체인데 원만침착하고 청경고졸한 상반된 특
색을 겸비하여 추사체만의 특색을 과시한다.

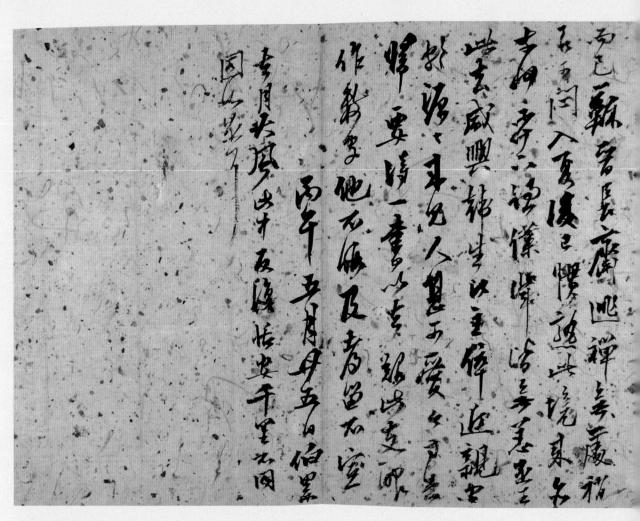

여사제(與舍弟)·5

헌종 12년 병오(1846) 5월 25일, 61세, 《완당척독(阮堂尺牘)》, 지본묵서, 각 27.9×40.2cm, 선문대학교박물관 소장

兄行間以稍遠有自至昨金
家戸侯及腰面連見兩度
雪畫盡而近一期始迎遠而
問尋此夏序走此再近聞數
昃来熱始廖文隹炎地之行
轉入磨茗天渾履除此一書
科幼云架上海外郷諸以生准
硬省近後姜懷程行忽而可始
兄惶在外日還州之後辞易文
奉闊侶兄之幼已袞方始言闊
日富耿勢殿衣故無之安碍江
南言計時好召有戴升書此
至新藝而作花日上寓之六隹文

21. 아우에게(與舍弟) · 6

《완당척독(阮堂尺牘)》

兒行以後, 一切無聞, 未知兒行果於何時入去, 而從轉便, 聞其抵羅信息, 亦非確信, 懸念更至. 任苒之間, 夏已閏矣. 連旬瘴霾, 殆無半晷見晴時, 黴濕去益, 不可抵當. 北地雨暘均適, 初熱亦不甚劇. 麥農善就, 秧鍼齊移歟. 此際渾履安好, 小大悉佳. 仲節近益差勝, 亦作京行, 嫂愼有減度穩, 紆慮不可狀, 京計果何以爲之耶. 新兒善乳, 頭角似日以崢嶸, 遠念尤懸尤懸. 京中諸兒, 俱如一耶.

吾一與兒在時, 無所增損. 眼花有滋無減. 又此瘴熱甚妨 悶然, 所喫齋素已久, 無以鎭胃. 此是入夏後, 年年常例, 亦奈何. 率下諸狀, 無甚恙, 是幸. 佑行傳聞到梨津有日. 而近來船風極艱, 不知其何時穩涉而來, 不勝關心. 此去金吏, 穎老親熟有年. 聞自渠父時出入於昔日門下云. 今以貢馬色, 當過禮邑, 將轉入那中. 其意甚勤摯, 略以數字安信付去. 未知何時果能抵也. 兒許無以另幅, 以此旁照. 仲行如在京, 以此轉送京中. 金吏則款接以送也. 不宣.

丙午閏五月七日 伯累.

金吏 亦使轉送 鷺湖季處, 爲好耳.

아들애가 간 이후로 일체 소식이 없어 아들애가 과연 어느 때 들어갔는지 모르겠는데, 전해 받은 편으로 나주에 도착했다는 소식을 들었지만 역시 확실한 소식은 아니니 걱정이 다시 이르네. 세월이 지나는 사이 여름도 이미 윤달일세. 열흘 연속으로 장기(瘴氣) 품은 흙비가 내려 거의 반나절도 갤 때를 볼 수 없으니, 곰팡이와 습기가 더욱 더해 감당할 수가 없다네.

북쪽 땅은 비 오고 개는 것이 고루 알맞고 첫 더위 역시 심하지는 않겠지. 보리농사는 잘 거두고 모를 모두 옮겼는가? 이러한 때 온 집안은 편안히 잘 있고 작은집 큰집도 모두 좋은가? 둘째 아우의 건강이 근래 더욱더 좋아졌고, 또한 서울 나들이를 했으며, 제수씨의 병환이 차도가 있어 나아졌는지, 얽힌 걱정은 형용할 수 없네. 서울 계획은 과연 어떻게 하기로 했는가? 새로 난 아이는 젖도 잘 먹고 두각(모습)이 날로 빼어날 것 같은데? 멀리서 생각하고 걱정만 하고 있네. 서울의 아이들은 모두 한결같은가.

나는 아들애가 있던 때와 한가지로 더 좋거나 나빠진 것은 없지만 눈병은 불어남만 있고 덜해짐은 없네. 또 이 장독과 더위가 매우 방해가 되니 고민인데, 먹는 바를 재소식(齋素食)으로 한 지도 이미 오래이나 위(胃)를 진정시킬 수 없네. 이는 여름으로 들어온 이후에 해마다 있는 상례이니 또한 어찌하겠는가. 하인들 형편은 별 탈 없으니 다행일세.

상우의 행보는 이진(梨津)에 도착한 지 여러 날 되었다고 전해 들었는데, 근래 배 띄우는 바람을 얻기가 매우 어렵다고 하니 그 어느 때나 안전하게 건너올지 모르겠네. 관심을 두지 않을 수 없네. 여기서 가는 김리(金吏)는 영로(潁老)[25]와 친숙한 지 여러 해라 하네. 듣자니 그 아버지 때부터 옛날 문하에 출입하였다고 하더군.

지금 공마색(貢馬色)으로 마땅히 예산(禮山)읍을 지나야 하는데 장차 그곳으로 들어가겠다고 하네. 그 뜻이 매우 부지런하고 진지하여 대략 몇 자로 안부 편지를 부쳐 보내네. 어느 때나 과연 도달할 수 있을지 모르겠군. 아들애에게는 따로 편지가 없으니 이로써 곁에서 보도록 하게. 둘째 아우의 행보가 만약 서울에 있다면 이로써 서울로 다시 보내도록 하게. 김리는 곧 후하게 대접해서 보내게. 펼쳐내지 않네.

병오(丙午, 1846) 윤 5월 7일 죄지은 큰형.

김리 역시 노량진의 막내아우 사는 곳으로 다시 보내게 하는 것이 좋겠네.

5월 25일에 편지를 보내고 열흘 남짓 지나서 다시 쓴 편지다. 상무가 도착했다는 소식이 없고 상우는 해남 이진(梨津)에서 바람을 못 만나 여러 날 발이 묶여 있다니 답답해서 보낸 것이다. 제주도는 장마가 시작되어 열흘 동안 반나절도 개는 적이 없이 흙비가 쏟아져서 곰팡이와 습기에 시달리는 상황이라 했다.

마침 선대부터 집안에 드나들었다는 김 아전이 돌아가면서 예산을 들러 가겠다 하므로 그 편에 편지를 보낸다 했다. 예산에 들른 김 아전을 후하게 대접해 보내라 한 것으로 편지를 보내는 추사의 형편이 자못 절박했던 것을 알 수 있다.

둘째 아우가 만약 서울에 있다면 편지를 서울로 올려 보내고 상무에게 따로 쓰지 않으니 곁에서 함께 보게 하라고 한 것을 보면 이 편지는 둘째 아우를 겨냥해 보낸 것이었던 듯하다. 글씨는 5월 25일 편지와 동일한 서체인데 보다 기침없고 활달하나.

이해에 〈시경(詩境)〉, 〈시경루(詩境樓)〉, 〈무량수각(無量壽閣)〉 등에서 편액 글씨를 예산 본가에 써서 보냈다.

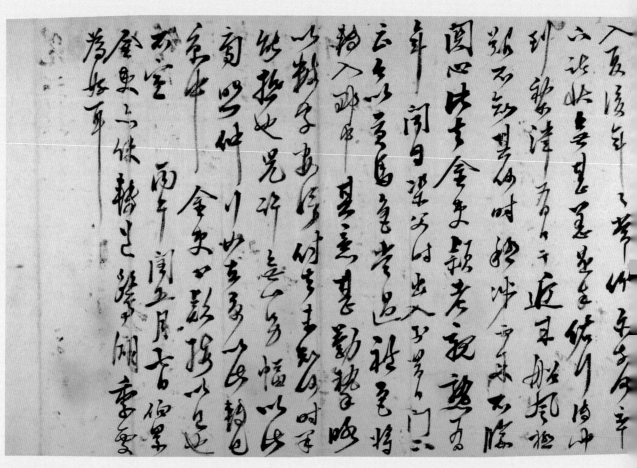

여사제(與舍弟) · 6
헌종 12년 병오(1846) 윤5월 7일, 61세, 《완당척독(阮堂尺牘)》, 지본묵서, 각 27.9×40.2cm, 선문대학교박물관 소장

兄行以後一切幸聞平安見兄
罪於時令而暗擲區間何如
羅浮自是名勝懽洽更無更安
任其之間夏之間矣連日癢
霍亂若幸半醫見時時徽酒
老妻石有拾去北地兩陽場连
初趨今不遂到青農菁難
禛緘齋移款此際 渾厥
安怡山夫坐催仲前近羹美
際久作余所 憂慎多感虔穩
紆麼多可此事計事如一為之竹移
兄善孔終省以日不峰崇遠遠
元臣々每年詠兄俱女之亦之
一區兄在何之所增挨唱茫芳
涯之安滅又明摩然且好同些
西黃廟書已矣之矣不紆胃此足

22. 아우에게(與舍弟)·7

《완당척독(阮堂尺牘)》

聖孫回便書, 似於比間抵達. 康營將之歸, 州便之來, 連接京鄕書, 最後是三月初出也. 雖近五十日, 而日以懸懸之餘, 猶以爲近信, 慰開倍甚他時. 今已初夏, 將念麥秋僬屆. 卽惟渾履一以晏好. 仲愼頃書 已知其旋卽譴却, 而向後諸節更勝. 間果作京駄與季伴歸耶. 遠外憧慮, 不能自已. 季亦自楸已爲還歸, 未知如何. 種種馳戀.

京鄕大小俱佳. 季之在抱之樂, 又過百日, 頭角日以崢榮, 轉益奇甚奇甚. 兩姊氏曁老庶母一樣康安, 而蓮洞姊氏下堂之愼, 亦卽差復之耶. 平洞諸節, 近亦無他損, 耿祝耿祝. 此狀與前報時, 別無增減. 眼花日添一日, 痰鬱上升之火氣, 轉無以消受. 百計思之, 以若形症, 內爍外銷, 不知支得幾時. 況鍼藥之不及, 瘴濕之侵染, 又豈半暑可堪耶. 亦復奈何. 任之而已耳. 佑亦經了此夏, 公然生病, 將何以久留耶. 但此時船路又不浮. 去留不知何如爲好, 尤爲百千薰惱. 適因州便, 艱此揩眼, 暫草書達, 早晏未可預計, 都留不宣.

丁未四月十八日 伯累.

성손이 돌아가는 편에 보낸 편지는 지금쯤(비슷한 사이에) 도달했을 듯하네. 강영장(康營將)도 돌아오고, 주편(州便)도 와서 서울과 시골에서 보낸 편지를 연달아 받았는데, 가장 나중은 3월 초에 보낸 것이더군. 비록 50일 가깝지만 나날이 그리워하던 나머지라 오히려 최근 소식이라 여기니 위로됨이 다른 때보다 갑절이나 심하였네.

지금 벌써 초여름이니 장차 보리가을이 닥쳐올 것을 생각해야 하겠군. 곧 오직 온 집안이 한결같이 편안하리라 생각하네. 둘째 아우의 건강은 접때 편지에서 그 돌이켜 즉시 물리쳤고, 그 뒤 여러 상황이 더욱 좋아졌음을 이미 알았네. 그사이에 과연 막내와 동반하여 서울 나들이를 하고 돌아왔는가. 먼 밖에서 근심을 그칠 수 없네. 막내아우 역시 선영으로부터 이미 돌아갔을 터인데 어찌 되었는지 모르겠네. 가지가지 그립군.

서울과 시골의 큰집과 작은집은 모두 잘 지내겠지. 막내의 손자 본 기쁨이 또 백일이 지났으니 두각(모습)이 날로 뚜렷해져 갈수록 더욱더욱 기특하고 기특하겠지. 두 분 누님과 연로한 서

모는 한 모양으로 편안하시고, 연동(蓮洞) 누님의 가벼운 병환도 역시 차도가 있어 회복되었는가? 평동(平洞)의 여러 상황도 근래 역시 별다른 손상이 없다고 하니 멀리서 축하하고 축하하네. 이 몸 형편은 전에 알릴 때하고 별로 증감이 없네. 눈병이 날로 더해지고 담이 막히어 치오르는 화기(火氣)는 더욱 녹일 수 없네. 백 가지 꾀로 이를 생각해도 이와 같은 모양의 병 증세로 안에서 태우고 밖에서 녹이니 얼마 동안이나 지탱할 수 있을지 모르겠네. 하물며 침약(鍼藥)이 미치지 못하고 장독과 습기가 침입하니 어찌 반나절이나 견딜 수 있겠는가? (그렇다고 한들) 또 다시 어찌하겠는가? (그냥 운명에) 맡겨둘 뿐일세.

상우(商佑)도 역시 이런 여름을 지내면 공연히 병이 생길 터인데 장차 어떻게 오래 머물겠는가. 다만 이때는 뱃길도 또 잘 뜨지 않는다네. 갈지 머물지 어떻게 해야 좋을지 모르겠으니 더욱 백천 가지로 고뇌되네. 마침 제주목 편으로 말미암는다기에 이를 어렵게 여겨 눈을 비비며 잠시 이 편지를 쓰네. 조만간은 미리 계획하지 못하겠네. 모두 남겨두고 더 펼치지 않네.

정미(丁未, 1847) 4월 18일 죄지은 큰형.

글씨는 중체를 융합한 추사 행초체인데 웅경방일(雄勁放逸, 웅장하고 굳세며 거리낌없이 치달림)하고 졸박청고(拙樸淸高)한 상반된 성격을 구비했다. 유려하고 신속한 운필묘가 먹빛의 변화와 함께 상극(相克)을 조화(調和)로 이끌어가서 융합으로 창신하는 조화(造化)를 부렸다 하겠다.

형제자매의 건강을 묻고 자신의 눈병과 화병(火病), 담증(痰症)이 날로 더해가나 침과 약을 구하지 못하고 여름의 장독(瘴毒)과 습기의 침입을 받으니 얼마나 견딜 수 있을지 모르겠다는 안타까움을 전하는 내용이다.

그리고 서자 상우가 이런 여름을 지내면 공연히 병이 날 터인데 머물게 해야 할지 모르겠고 보내고자 해도 이때는 배도 잘 뜨지 않는다니 고민이라 했다. 다만 제주목에서 공무로 배를 띄운다 해서 그 편에 간신히 이 편지를 써 보낸다 했다.

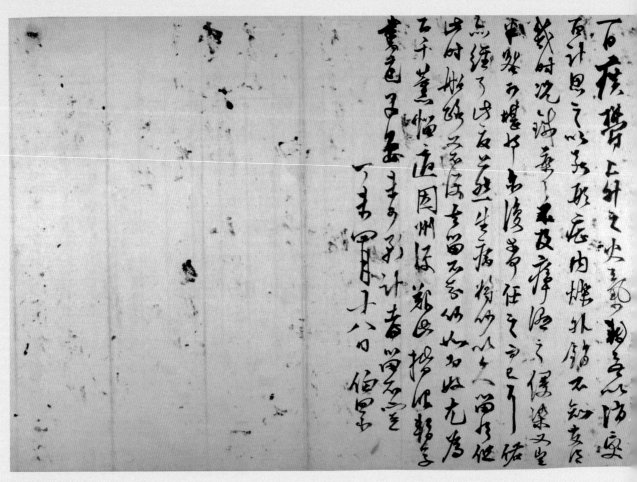

여사제(與舍弟)·7

헌종 13년 정미(1847) 4월 18일, 62세, 《완당척독(阮堂尺牘)》, 지본묵서, 각 27.9×40.2cm, 선문대학교박물관 소장

至法雨便書以古比間接達康
塋將之悍州便之来連接來
卿書者後茱三月初出也頗近
辛日雨日以盂之之話獨以以近信
盡開信甚他時之己初夏憒之
多秋健屆此惟渾腹一以
長好仲慎須書已知多旋印
遽卯而向後諸書忌印更腰間罪
憶者少獨自己亭亭自枕之為
還歸去氣母何稚々馳志志記
夫帖便健李之在起之業文必言
日之南日以峰榮賴蓋一喬其世
兩峰久冷去摩埋一蓋店吏々達
風歸在小峯之傍嵐点蓋後之卯
平洞沙峯近為宝他授頭說之此
大為安吕日方叾矣々

23. 초의에게(與草衣)·6

《나가묵연(那迦墨緣)》

頃因太顚僧寄械, 果卽收照. 媧天有漏, 后土不乾, 瘴濕浸淫, 甚思淸凉界一鎭. 未知團蒲安養, 無此苦障否.

此狀阻食一症, 尤爲現在最悶. 若得泡醬, 開發胃道, 何異香積 無上妙味也. 亦難着得, 妄想. 可呵. 白坡間有答來, 胡亂說, 去答甚矣. 又以大獅子吼截住, 好覺噴筍. 恨無以與師一證耳. 枕月之歸, 略申. 不宣. (丁未) 七月二十七日 泐沖.

접때 태전(太顚) 스님 편에 보낸 편지는 과연 바로 받아 보셨습니까. 하늘이 새는 데가 있는지 땅은 마르지 않고 장기(瘴氣)와 습기가 배어드니 청량 세계(淸凉世界)가 와서 한 번에 거둬 가기만을 간절히 생각합니다. 편안하게 지내시는지 모르겠습니다만 이런 고통과 장해는 없으시겠지요.

이 몸은 먹지 못하는 증세가 현재 가장 고민됩니다. 만약 두부된장(泡醬)을 얻을 수만 있다면 위도(胃道)를 열어줄 터이니 향적(香積) 세계(향기만 맡아도 포만감을 느낄 수 있다는 천상 세계)의 최고 묘한 맛과 무엇이 다르겠습니까. 역시 얻기 어려운 일이니 망상일 뿐입니다. 하하.

백파(白坡)가 간간 답장을 보내 어지럽게 말하여서 답 보내기를 심하게 하였습니다. 또 대(大)사자후(獅子吼)로 고집을 꺾었으니 생각하면 먹던 것이 튀어나올 정도로 우습습니다. 대사와 더불어 한가지로 증명하지 못함이 한일 뿐입니다. 침월(枕月)이 돌아가매 간략하게 써 보냅니다.

다 쓰지 못하면서.

(정미, 1847) 7월 27일 부스러기가.

정섭, 황정견 행서체 중심으로 옹방강, 유용, 구양순 등 중체를 융합하고 전·후한 예서 필의로 호방장쾌하고 자유분방하며, 탈속졸박하게 써내었다. 환갑 이후 다양하게 시도한 만년 추사 행서체 형성 과정을 확인할 수 있는 좋은 자료 중 하나다.

두부된장을 얻어먹을 수만 있다면 향적 세계의 상등 묘미가 부럽지 않으리라는 음식 타령은 추사의 입맛이 얼마나 순박하고 까다로웠던지 짐작이 가는 대목이다. 탈속졸박한 편지 글씨에서도 그런 기질을 감지할 수 있다. 이 역시 『완당전집』 권5 「여초의」 37통 편지 속에 들어 있지 않은 편지다.

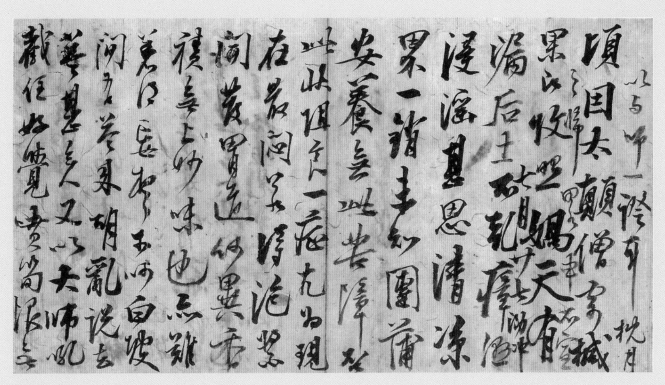

여초의(與草衣) · 6
헌종 13년 정미(1847) 7월 27일, 62세, 《나가묵연(那迦墨緣)》, 지본묵서, 33.3×46.4cm, 이홍근 기증, 국립중앙박물관 소장

24. 아우에게(與舍弟) · 8

《완당척독(阮堂尺牘)》

間連因季書, 轉聞安信. 而自此屢度書, 亦從季轉覽耶. 似聞以寒熱之症有損, 卽雖差安, 今屬過境. 遠外耿慮, 無以弛心. 三夏已過, 初秋亦垂晦. 兩地懸懸, 想同之. 畿湖始頗憫旱, 繼得甘霈, 農家成就果如何, 念念不已. 老熱益熾. 島中瘴濕, 八九年內初有. 近或夜有微涼, 亦瘴氣也, 非秋意也. 小屋如蟹宭, 一點風不入. 朝陽甚妨眼, 眼花益甚. 把作本分內事, 亦復何哉.

新來渾履一安, 諸節淸相, 外淫不得來侵. 昔痾亦勝, 起居飮食, 能隨順輕安, 藥餌小歇, 松濤柳浪之間, 試筇課農畝. 上下諸家, 大小壯弱, 俱無恙. 京信連至, 種種遠思, 渺若異天, 目斷腸轉. 吾狀如前書所報. 嗽火眼翳, 脚痿胃阻, 諸崇依舊. 無減却之術, 益之以暑崇, 所以支拄者, 頑縷一端而已. 入秋以來, 先晬先諱, 次第臨止, 慟冤崩廓. 人理滅絶, 是豈可忍.

近來兒婦蘋蘩之供, 漸入嫻熟. 每當夏秋氣候不適之時, 尤不勝兢惕憧憧. 傔僕以下, 姑無甚病, 而安傔情勢, 寔無以久留, 行將上送矣. 此間事茫無頭緒, 不知何以爲好矣. 必有一管攝之人, 然後可以耐過. 不得木造以來, 何以方便. 到底悶惱而已. 適因愼君便, 略付數字如此. 恐有遲淹, 妥甚無虞. 此君曾於去年, 亦委往那中者也. 都留不宣.

戊申七月卄日 伯累.

그사이 연이은 막내아우의 편지로 인해 편안하다는 소식을 전해 들었네만, 이로부터 여러 번 편지 역시 막내를 통해서 보아야 하겠는가. 춥고 덥고 하는 증세가 줄어들었다고 들은 것 같네만 비록 차도가 있다 하더라도 지금은 환절기라 먼 밖에서 염려되어 마음을 놓을 수 없네. 석 달 여름이 이미 지나 7월도 역시 그믐이 가까웠네. 두 지역에서 서로 그리워함은 같으리라 생각하네. 경기와 호서(충청)는 처음에는 가뭄을 걱정하다가 계속해서 단비를 얻었다 하는데 농가의 성취가 과연 어떠하겠는가. 걱정이 끊이지 않네.

늦더위가 더욱 기승을 부리니, 섬 안의 장독과 습기는 팔구 년 안에 처음 있는 일일세. 근래에

는 혹 밤중에 조금은 서늘한 기운이 있지만 역시 장기(瘴氣)이지 가을이 온다는 뜻이 아니라네. 작은 집은 게 구멍 같아 바람 한 점 들어오지 않는데, 아침 햇빛은 심하게 눈을 방해하니 눈병이 더욱 심하네. 타고난 분수 속의 일이니 역시 다시 어찌하겠는가?

새로 온 사람과 온 집안이 한결같이 평안하고, 여러 가지 일상생활이 맑아 외부의 나쁜 일이 들어올 수 없겠지. 묵은 병도 역시 차도가 있고 일상생활과 음식도 순리에 따라 가볍고 편안하며 약을 먹고서 조금은 효과가 있어서, 솔 파도 버들 물결 사이에서 지팡이 짚고 농사를 잘 살피는가. 위아래 여러 집의 늙고 젊은 사람들은 모두 별 탈 없겠지. 서울 소식이 연이어 오면 가끔가끔 멀리 생각나기도 하지만 아득하여 다른 하늘 같으니, 눈을 끊고 마음을 바꾼다네.

나의 상황은 이전 편지에서 말한 바와 같네. 기침은 불같고 눈이 흐리며, 다리가 저리고 위는 막히니 여러 증상이 예전 그대로일세. 물리칠 방법은 없고 더위 탓으로 더하기만 하니, 버틸 것은 모진 목숨 한 가닥뿐일세. 가을로 들어온 이래, 돌아가신 아버지 생신(12월 17일)과 할아버지 제삿날(12월 26일)이 차례로 돌아오니 애통하여 가슴이 무너지네. 인간의 도리(道理)가 끊어졌는데 이 어찌 참을 수 있겠는가.

근래 며늘아이의 제사 음식 차림은 점차 익숙해졌겠지. 항상 여름과 가을 사이 기후가 적당하지 않을 때는 더욱 걱정되는 마음을 이기지 못한다네. 하인들은 아직 심한 병은 없는데, 안 집사(安傔)의 형편이 참으로 오래 머물 수가 없어서 올려 보내야겠네. 이곳 일이 뒤죽박죽 두서가 없으니 어떻게 해야 좋을지 모르겠네. 반드시 맡아 다스리는 사람이 있어야 그런 후에 참고 지낼 수 있겠네.

목조장(木造匠)을 얻지 못했으니 이후에 무슨 방법이 있을까? 지극히 고민스러울 뿐일세. 마침 신 군(愼君) 편에 인해서 대략 이처럼 몇 글자 적어서 보내네. 아마 지체는 있겠지만 매우 온당하니 걱정 없네. 이 사람은 지난해에도 그곳에 찾아갔던 사람일세. 모두 남겨두고 펼치지 않네.

무신(戊申, 1848) 7월 20일 죄지은 큰형.

7월 20일인데도 늦더위가 기승을 부려 장기와 습기는 8, 9년 만에 제일 심하니 게 구멍처럼 작은 집에는 바람 한 점 들어오지 않고, 아침 햇빛은 눈을 방해하여 눈병을 심하게 한다. 가을로 들어와 돌아가신 아버지[김노경(金魯敬), 1766~1837]의 생신날(12월 17일)과 할아버지[김이주(金頤柱), 1730~1797]의 제삿날(12월 26일)이 차례로 가까워오니 애통하여 가슴이 무너진다. 요새 며느리의 제사 음식 차림은 점차 익숙해져 있는지 궁금하다는 등의 안부 편지다.

옹방강, 유석암, 정판교, 황산곡, 수금서 등의 서법을 융합하고 전한 고예와 후한 팔분에서의 필의로 써낸 추사 행초체다. 졸박청경(拙樸淸勁)하고 원만침착한 양면성을 겸비한다.

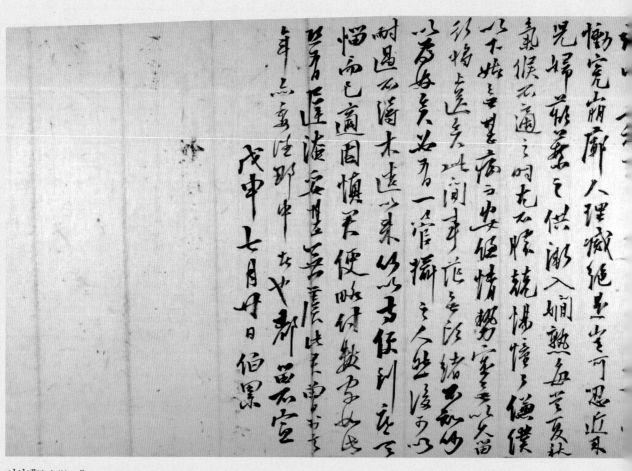

여사제(與舍弟) · 8
헌종 14년 무신(1848) 7월 20일, 63세, 《완당척독(阮堂尺牘)》, 지본묵서, 각 27.9×40.2cm, 선문대학교박물관 소장

間連因季書轉間安居而自逃屋
度書点洋季轉覽邪以間公塞熟
主疾有損此雜差安公屬過境童外
頹慮意然地必三夏已過初秋点要晦
雨地足、起圍之義湖妙彩惆畢健
濤月霉農家成龍墨如初急之尚已
老與蓋懺皇中摩涯公九七年内初
有近成者為淑源点彦々氣也也悲
秋点也此小卷如蟹宅一黙風石入胡陽
基崎眼上花蓋甚把帳者今内事点
濱沙我新来侵若诸郎清
相外溪云浮来侵若府点膿郎蕃硯
食絲随順輕安藥餅小歇松濤州浪
之間誠此課農歎上下诸々古山壯韵
但无慮幸行至玉種々遠思沙去異
天目斷膈橋委狀以前書此歌嗽火
眼隨腳疼胃阻语出崇依舊三歲
庐火行至玉崇二文是室

25. 아우에게(與舍弟)·9

《완당척독(阮堂尺牘)》

前此州便書(貞書同椷), 果於何時抵達耶. 序屬三秋, 仲之壽甲載屆. 吾輩孤露之餘, 何足以尋常喜慶擧揚. 又況此時也. 但季方常棣之醼, 伐木之醑, 阿麟眉壽之介, 大斗之祝, 又何以遏其情也. 亦有所俯以就之. 顧此海外漠然, 若無與之相關涉者, 抑何情理. 無或以茱萸少一, 有所致欠於家室歡恰, 亦反復爲我地. 天涯一室, 何異乎此身之日左右. 惟願宜兄宜弟, 令德壽, 豈永享无疆, 吉事有祥, 亦兆於是耳.

秋後尤暵, 老熱尙驕, 凉意稀嫩, 全無摯束之氣, 北陸近復如何. 際此渾履, 一以安善, 仲節亦勝, 以厝難老. 季之所愼夬健, 似趁仲壽會合. 遙遙馳神, 又非他時可比. 老姊氏老庶母俱安康, 京鄕小大諸狀, 亦皆吉利, 另注不已.

吾比近來, 眼花益添, 阻食之症轉甚, 對案輒欲嘔, 全無所下喉者, 神氣隨以漸頓, 收拾不得. 此書經營多日, 今始染毫, 亦不能接續寫就. 不知其何緣如此, 亦惟任之. 雖欲醫藥, 又無藥料, 亦奈何. 安傔, 今始起途. 以不得作書之故, 遷延至此. 略付此數字, 以免其空手無聊而歸而已. 餘無以拖長, 艱艸不能他及. 家隷之來, 當趁此時, 亦惟日懸懸. 姑不宣.

戊申九月四日 伯累.

앞서 주(州) 편에 보낸 편지(정서(貞書)[26]도 동봉)는 과연 언제 도착하였던가. 계절이 늦가을(三秋)에 속하니, 둘째 아우의 회갑(9월 20일)이 다가왔네. 우리는 외로운 이슬(사라질 위기에 있는 집안)의 나머지들이니 어떻게 보통으로 경사를 기뻐하며 자랑할 수 있겠는가. 또 하물며 이때이겠는가. 다만 막내아우가 '당체(棠棣)'의 잔치[27]와 '벌목(伐木)'의 술[28]을 차리고, 아들아이들(阿麟)이 오래 사는 늙은이들을 축수하려고[29] 큰 잔으로 축하[30]하리니 또한 정의(情誼)를 막겠는가. 역시 구부리고 나가는 바가 있어야 하네.

돌아보건대 이 바다 밖은 아득하여 서로 관계하고 오가지 못할 것 같으니, 문득 사무쳐오는 정리가 어떻겠는가. 혹시 수유(茱萸) 한 가지가 부족한 것[31]으로써 집 안에서 즐겁게 모여 노는데 나 한 사람이 흠이 되지 않는 것이 또한 거듭 내 처지를 위하는 일일세. 하늘 끝(天涯)도 한 방(一

室)이니, 이 몸이 날마다 좌우에 같이 있는 것과 무엇이 다르겠는가. 다만 원하는 것은 우리 형제들이 사이 좋게 덕행을 쌓으며, 오래 사는 것뿐인데, 어찌 영원토록 끝없이 누릴 수야 있겠는가. 길사(吉事)에는 상서로움이 있기 마련이니 역시 이에 조짐이 나타날 뿐일세.

가을이 된 후에 몹시 가물고 늦더위가 오히려 교기(驕氣)를 떨쳐서 서늘한 기운이 겨우 싹트나 전혀 옷깃을 여밀 만한 기운이 없는데 북쪽 육지의 요즘은 다시 어떠한가? 이러한 때에 온 집안이 모두 한결같이 편안하게 잘 지내는가. 둘째 아우의 건강이 또한 좋아서 늦지 않게 하는 잔치[32]를 잘 받게나. 막내아우의 병환이 쾌차하여 건강해야만 둘째의 회갑에 나와 모일 듯하니, 멀리서 마음 쓰이는 것이 또 다른 때에 비교할 바가 아닐세. 연로하신 누님과 서모는 모두 안강하시고, 서울과 시골의 작고 큰 여러 일들은 역시 모두 잘되어가는가. 그지없이 마음 쓰이네.

나는 요즘 들어 눈이 더욱 침침하고, 먹은 것이 내리지 않는 증세가 점점 더 심하여 밥상을 대하면 문득 구역질이 나서 전혀 목구멍으로 넘기는 것이 없으니, 정신과 기운도 따라서 몹시 쇠약하여 수습할 수가 없네. 이 편지도 매달린 지 여러 날인데 이제야 비로소 붓끝을 적시나 역시 계속 이어 써나갈 수가 없네. 무슨 까닭으로 이와 같은지 모르니 또한 오직 내버려둘 뿐일세. 비록 약으로 치료하고자 해도 또 약재가 없으니 또한 어떻게 하겠는가.

안 집사(安儓)를 이제야 비로소 보내네. 편지를 쓰지 못한 까닭으로 미루다가 이에 이르렀네. 대략 몇 자 적어 그에게 부쳐 보내어 빈손으로 무료하게 돌아가는 것을 면하게 했을 뿐이네. 나머지는 길게 끌지도 못하겠지만 쓰기 힘들어서 다른 데까지 미칠 수도 없네. 집안 하인이 오는 것도 마땅히 이때를 좇아야 하는데 또한 날마다 애만 태우네. 잠시 퍼지 않겠네.

무신(戊申, 1848) 9월 4일 죄지은 큰형이.

원만침착하고 졸박무속하며 청경예리(淸勁銳利)한 중체의 특장이 융합 결집하여 새롭게 태어난 추사의 행초체이다.

둘째 아우 산천(山泉) 김명희(金命喜, 1788~1857)의 회갑날(9월 20일)에 맞춰 보낸 회갑 축하 편지다. 지금 집안이 죄안(罪案)에 들어 있어 떠들썩하게 회갑 잔치를 벌일 수는 없지만 형제자매와 자제들이 모여 헌수하는 의식만은 갖춰야 하고 추사가 빠졌다 하여 우울해서도 안 된다는 내용이다.

그날을 즐겁게 보내기 위해서는 회갑 당사자인 둘째 아우 자신이 우선 건강해야 하고 이를 주선할 막내아우 역시 건강해야 하니 건강에 각별히 유의하도록 하라는 당부도 있다. 추사 자신은 눈이 점점 더 침침하고 먹은 것이 내리지 않는 증세로 고생하는데 치료하고자 하나 약재가 없으니 어떻게 하겠느냐고 투정을 부리기도 했다.

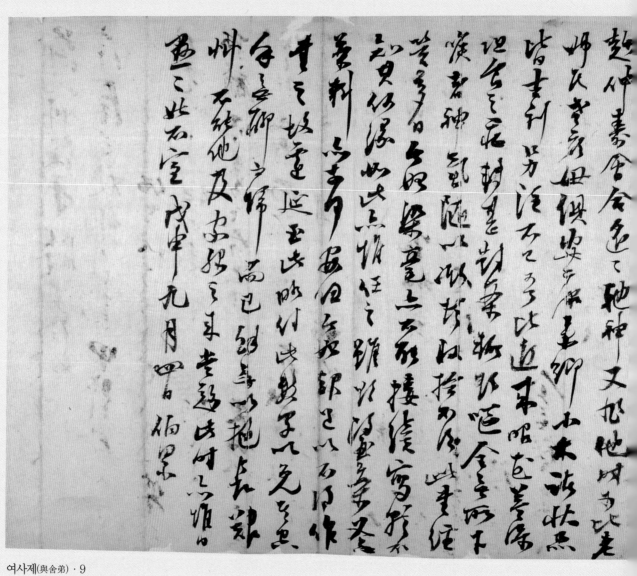

여사제(與舍弟)·9

헌종 14년 무신(1848) 9월 4일, 63세, 《완당척독(阮堂尺牘)》, 지본묵서, 각 27.9×40.2cm, 선문대학교박물관 소장

前此州使盡寄黃甘諸物極佳珍重遠存
序屬三秋仲之壽甲戌居要峰
孤露之懷他之又不可勝言奉書悽惋
又況此何也但奉書奉承秘之慨我書之惰
何辭君壽之令吾年之既又必以過其
懷也此有兩儞必就之願此海林漢室
乞吾与之相關沙君折伊情怠弍以
業史少一事而既欠書家之賴落二股
念我地天涯一室罷平此年之日居右
惶然軍兒百之事令治書些水更元
淫畫事書祥二死書至引秋陵元
睦妻照吾騎達三抱嫩金言諸來之
氣北陸近沒妙陸氏涯履以任善
仲亭之媵之霄玀老平至死此火康必

26. 초의에게(與草衣) · 7

《나가묵연(邪迦墨緣)》

艸依老禪回照.

既有此行, 擬追先事, 將歷宿禪房矣. 即接委椷之善衲袖來者, 欣誦之至, 若有鍼芥之應. 緬憶昔年, 能無感觸者耶. 此獲蒙恩宥, 感隕罔極, 不知收喩. 雖明日即欲上山, 夬握說舊計. 至於蓮界事, 既有作書, 一說弊, 似不來惱山門矣. 此行 日昨一帆到小莞島, 今又遇順風 而來此. 殆有神照, 無非王靈所曁耳. 都留不更吐. 姑縮. (己酉) 春分日 龍主.

草衣大師第三展. 東海浪嬛書.(편지 봉투)

초의 노선사께 회답합니다.

이미 이 행보가 있으면서 선부(先父)의 일〔1833년 9월 28일 김노경(金魯敬)이 고금도(古今島)에서 유배가 풀려 돌아오는 길에 대흥사에서 묵었던 일〕을 흉내 내 좇아서 장차 지나다 묵으려 했습니다. 곧 편지를 맡은 선납(善衲, 스님)이 소매 속에 간직하고 온 것을 받으니 너무도 반가워서 마치 침개(鍼芥)의 감응[33]이 있는 듯합니다. 옛날을 추억하면 능히 격하여 촉발될 것이 없을 수 있겠습니까.

이 몸은 은혜를 입어 풀려나게 되었으니 감격이 끝없이 쏟아져 내려 말할 바를 모르겠습니다. 비록 내일이라도 바로 산에 올라가서 손을 마주잡고 쾌히 옛날을 이야기할 계획입니다. 연계(蓮界, 절 집)의 일에 이르러는 편지를 써서 한번 폐단을 이야기한 일이 있으니 아마도 와서 산문(山門)을 괴롭히지는 않을 것 같습니다.

이 행보는 어제 돛단배 하나로 소완도(小莞島)에 당도했고 지금 또 순풍을 만나 여기에 왔습니다. 자못 신의 보살핌이 있는 듯하니, 모두가 왕의 신령스러움〔王靈〕이 미친 바가 아님이 없을 뿐입니다. 모두 남겨두고 더 말하지 않겠습니다. 이만 줄입니다.

(기유, 1849년) 춘분일(2월 27일) 용주(龍主).

초의 대사에게 제3신 동해낭경 씀.(편지 봉투 글씨)

추사는 헌종 14년(1848) 12월 13일 제주 유배가 완전히 풀려나는데 9년간의 귀양살이를 정리해서

제주를 떠나는 일이 쉽지 않아 다음 해인 1849년 2월 15일에야 겨우 대정 적소를 떠나 제주에 도달하고 2월 26일에 동풍을 만나 새벽에 제주를 떠난다. 그날 밤에 소완도(小莞島)에 도착하고 27일 새벽에 소완도에서 동풍을 만나 오시(11시~1시)에 해남 이진(梨津)에 도달한다.

이진에서 배를 내리고 보니 초의가 보낸 스님이 초의의 초청 편지를 가지고 기다리고 있다. 기다리고 있다는 그 초청 편지를 보고 이진에서 바로 써 보낸 편지가 이것이다. 그렇지 않아도 예전에 그 부친 김노경이 고금도 유배에서 풀려 돌아올 때 대흥사에서 묵어 가던 일을 추억하고 지나다 묵으려 했으니 내일이라도 바로 올라가겠노라는 내용이다.

노구에 이틀 밤낮을 배 타고 바다 건너는 노고를 겪고 9년 만에 처음 섬이 아닌 육지를 밟게 되는 감회에 흥분된 듯 자못 필치가 춤추며 날아 움직인다. 그러나 필법 자체는 환갑 이후에 굳어진 황정견, 정섭풍의 중체 융합형 추사 행서체이다. 피봉에는 '동해낭경(東海浪嬛, 동해에서 파도 타는 홀아비)'이라 발신자를 밝히고 편지 말미에는 '용주(龍主)'라고 써서 자신을 알리고 있다. 그날이 마침 춘분이라 춘분일에 쓴다 했다.

이 편지는 『완당전집』 권5 「여초의」 30에 수록되어 있다.

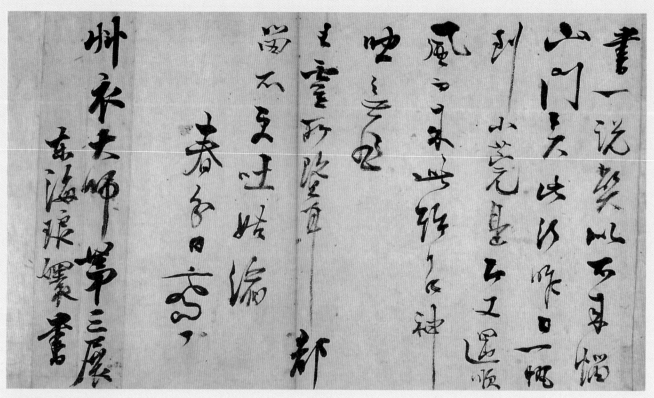

여초의(與草衣)·7

헌종 15년 기유(1849) 2월 27일, 64세, 《나가묵연(那迦墨緣)》, 지본묵서, 각 33.3×46.1cm, 이홍근 기증, 국립중앙박물관 소장

州衣裳禅 田巴之
院中此行擬追先事
將歷宿禅房之美以
接更城之美病袖
求者頗涌之不甚
鐵蒸之應酒恆
早能是串偏名
卯此復蒙
恩宥其隨同修古
佐答雅你以此坎上
山共振说舊汁盂
达冥家事沈有作

27. 아우에게(與舍弟) · 10 — 용산 본가로 보내는 편지

龍山本家回傳. 京鄕同收. 梨津行中平書.(편지 봉투)

千甲便書, 在海上見之, 金鳳鎭劉明勳便書, 曁萬得便書, 皆於渡海後見之, 而萬得便荷近信, 而不過一旬間安信, 把慰欣豁, 無以形之. 第審春後, 渾履一以晏勝, 季行間又去來勞勞, 慰滿之中, 繼以懸注無已. 京鄕諸節俱安, 老姊氏老庶母, 諸度亦康旺, 到底喜洽于中.

吾今十五, 始爲下浦, 前此來州聲信, 已於前書照至矣. 下浦一旬餘, 二十六日始占東風, 一帆過海, 安闊千里. 殆若有神助. 以其風和波晏之故, 纔及小荒島前, 渾下帆暫留. 曉又東風隨作, 午刻直到梨津, 是天貺也, 王靈攸曁矣.

行將前進, 而不得不更爲整理行李, 以遲三數日矣. 爲報此信, 先還二隸. 似當並日而行. 而雨事又作, 未知如何矣. 數日治行間, 欲暫歷草衣山栖, 敢追昔日故事, 一宿當卽行而已. 又何久遲前行耶. 路記在兒書中, 金傔又在, 大爲着力. 一委之兒與金傔而已耳. 眼花更劇, 艱草. 不宣, 都留面, 面展十載積懷耳. 不宣. 己酉二月卄八日伯書.

용산 본가에 회답으로 전함. 서울과 시골에서 함께 보게. 이진을 지나면서 평안히 씀.(편지 봉투 글씨)

천갑 편의 편지는 바다 위(섬, 제주도)에 있으면서 이를 보았고 김봉진, 유명훈 편의 편지와 만득 편의 편지는 모두 바다를 건넌 뒤에 이를 보았는데, 만득 편은 근래 소식을 담고 있어서 불과 열흘 사이의 편안하다는 소식이지만 위로되고 기쁜 마음 무어라 표현할 수가 없네.

다만 살펴보건대 봄 이후에 온 집안이 한결같이 편안하고 막내아우도 또 자주 오가며 애썼다니 위로가 가득한 속에서도 계속해서 걱정이 끊임없네. 서울과 시골의 여러 상황은 모두 편안하며 연로하신 누님과 늙은 서모도 역시 건강하다니 매우 마음 깊이 기쁘고 흡족하네.

나는 이번 달 15일에야 비로소 포구로 내려갔네. 여기 제주로 오기 전 소식은 이미 지난 편지에서 밝히었네. 포구로 내려온 지 열흘 남짓인 26일에야 동풍(東風)을 만나 돛을 한 번 올리고 바다를 건너는데 천 리가 편안하고 드넓기만 하여, 거의 신의 도움이 있는 듯하더군. 바람이

고르고 물결도 잠잠했기 때문으로, 겨우 소완도(小莞島) 앞에 이르자 모두 돛을 내리고 잠시 머물렀었지. 새벽에 또 동풍 따라 떠나서 정오에 곧장 이진(梨津)에 도착했으니, 이는 하늘이 내려준 것이요, 대왕의 신령함이 미친 것이었네.

행보가 장차 앞으로 나아가려면 짐 보따리를 정리하지 않을 수 없어서 사나흘을 지체하겠네. 이 소식을 알리기 위해 우선 하인 두 명을 돌려보내네. 이틀이면 갈 수 있을 듯한데 또 비가 내리니 어떨지 모르겠네.

며칠 짐을 꾸리는 동안에 잠시나마 초의 선사(草衣禪師)가 있는 곳을 찾아가서 지난날의 옛일(1833년 9월 28일 김노경이 고금도에서 유배가 풀려 돌아오는 길에 대흥사에서 초의의 영접을 받으며 하룻밤 묵었던 일)을 추억하려고 하는데, 하루만 자고 마땅히 곧 출발해야 할 뿐, 또 어찌 갈 길을 오래 지체하겠는가.

노정에 대한 기록은 아들아이의 편지 속에 있고 김 집사도 있으니 크게 힘이 된다네. 모두 아들애와 김 집사에게 맡길 뿐일세. 눈병이 더욱 심해서 쓰기 힘드니 늘어놓지 않네. 모두 만나는 때로 남겨두세. 만나서 10년 동안 쌓인 회포를 펼쳐내 볼 뿐일세. 늘어놓지 않네.

기유(己酉, 1849) 2월 28일 큰형이 쓰네.

1849년 기유 2월 28일 추사는 육지 땅끝이라는 이진(梨津)에 도착해서야 9년 동안의 제주 유배에서 풀려난 것을 실감했다. 그래서 '죄지은 큰형(伯累)'이 아니라 '큰형이 쓴다(伯書)'는 당당한 자세로 고향 집 예산 용산 본가에 편지를 보내어 며칠 지체되는 사연을 알리니 이 편지가 바로 그것이다.

따라서 서체도 굴레 벗은 말처럼 자유분방하여 청경예리(淸勁銳利)하고 경쾌비동(輕快飛動, 가볍고 상쾌하며 날아 움직임)하며 졸박무속(拙樸無俗)하고 호방불기(豪放不羈)한 특징을 고루 갖춘 만년 추사 행초체를 거침없이 구사하고 있다.

전한 〈동용서(銅甬書)〉를 연원으로 후한 〈축군마애각기(都君磨崖刻記)〉, 〈예기비(禮器碑)〉를 거쳐, 당 저수량(褚遂良), 북송 휘종(徽宗)으로 이어지는 수금서(瘦金書)의 서법 전통을 계승한 듯한 느낌이다. 황산곡(黃山谷)의 호방한 기상과 정판교(鄭板橋)의 졸박미도 융합된 듯하다.

이 편지를 통해 2월 15일에 추사가 대정(大靜)을 떠나 제주에 도착하고, 제주 포구에서 10여 일 바람을 기다리다 2월 26일에 동풍을 만나 새벽에 배를 띄우고 저녁에 소완도(小莞島)에 도착하여 잠시 쉬고 새벽에 다시 동풍을 타고 출항하여 27일 오시(午時, 11~1시)에 이진(梨津, 전남 해남군 북평면)에 도착하는 귀환 행보를 분명히 알 수 있다. 짐 정리하느라 며칠 지체하는 사이에 초의 선사를 찾아가 하룻밤을 묵으며 옛 추억을 함께하겠다고도 하였다.

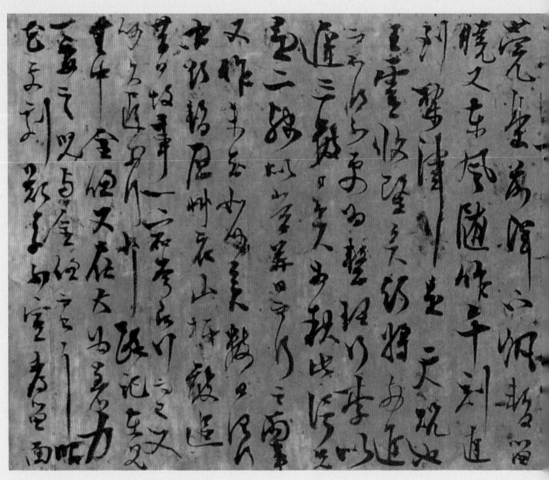

여사제(與舍弟) · 10 − 용산 본가로 보내는 편지

헌종 15년 기유(1849) 2월 28일, 64세, 지본묵서, 전체 27.8×81.0cm, 선문대학교박물관 소장

龍山舟行家四傳重行立政

築洋建平一女

28. 초의에게(與草衣) · 8

《나가묵연(那迦墨緣)》

艸依法鑒.

勝蓮老人書.(편지봉투)

一切聲聞不及, 淨界凡路, 如是懸絕歟. 抑人之自阻, 山河非能阻. 以此懸懸於竹籟
石淙之間. 知師無庸結想於十尺熱塵中, 固宜矣. 近寒, 團蒲暖安. 念切. 此頹癡如
昔, 來留江上, 未及歸山, 到底惱業. 但得法苑珠林一百勻, 好作消遣, 恨不使傍證
耳. 餘憑便畧申, 不宣. 勝蓮老人. (己酉) 至月十日.

초의 스님 보십시오.

승련 노인 씀.(편지 봉투 글씨)

일체의 소식이 미처 오질 않으니 정계(淨界, 절)와 범로(凡路, 속가)는 이와 같이 아득히 떨어져
있습니까. 문득 사람이 스스로 막을 뿐 산하가 막지는 않겠지요.

이로써 대바람 소리와 돌 틈에 흐르는 물소리 사이에 이 마음을 매달아놓고 있답니다.

선사가 열 자의 더운 먼지 속에 생각을 맺지 않는 것이 진실로 당연하다는 것도 압니다.

근일의 추위에 단포(團蒲, 이부자리)가 따뜻하고 편안한지 생각만 간절합니다. 이 몸은 쇠퇴하
고 어리석음이 예전과 같아 강상에 와서 머물고 미처 산에 돌아가지 못하니 어쩔 수 없는 뇌업
(惱業, 괴로운 업장)입니다.

다만 『법원주림(法苑珠林)』[34] 일백 권을 구득하여 잘 보내고 있는데 옆에서 증명하게 할 수 없
음이 한일 뿐입니다. 나머지는 인편에 의지하기로 하고 대략 알립니다. 이만.

승련 노인. (기유, 1849년) 동짓달 10일(11월 10일).

추사는 제주의 9년 귀양살이에서 풀려나 서울로 올라오던 중 대흥사에서 초의를 만나고 헤어진
다음 예산 고향집에 몇 달 머물다 윤 4월쯤 서울로 올라온다. 아직 복관작이 이루어지지 않았으므로
도성으로 들어가지 못하고 용산 별장에서 머무는데 뜻밖에 헌종이 6월 6일에 급환으로 돌아가니 복
관작의 희망은 물거품이 되는 듯했다.

이런 급박한 상황 전개 속에서 초의를 잠시 잊고 있다가 모든 것을 체념하고 불교 사전류에 속하

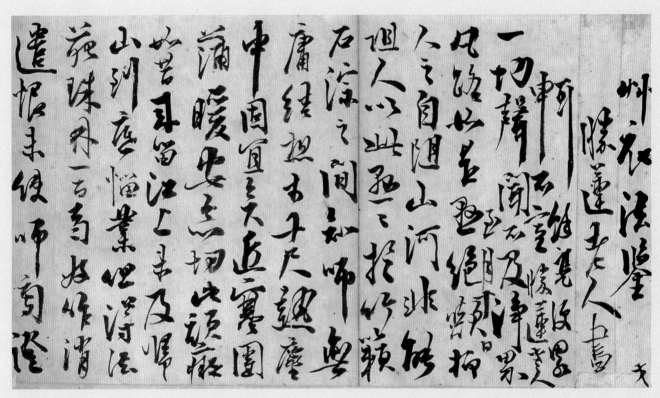

여초의(與草衣) · 8

헌종 15년 기유(1849) 11월 10일, 64세, 《나가묵연(那迦墨緣)》, 지본묵서, 33.3×46.4cm, 이홍근 기증, 국립중앙박물관 소장

는 『법원주림(法苑珠林)』일백 권을 구득하여 독파하기로 결심하고 보낸 편지다.

글씨는 산곡체를 중심으로 판교체와 수금서 및 고예와 분예를 융합한 추사 만년 행서체로 더욱 분방탈속(奔放脫俗)하고 험경고졸(險勁古拙)하여 뼈대만 남은 삭은 등걸 같은 느낌이 든다. 온갖 풍파를 모두 겪고 나서 두려울 게 없는 무외(無畏)의 경지에 들어선 추사의 심경을 표출해낸 서체가 아닌가 한다. 발신인은 '승련 노인(勝蓮老人)'이라 했다.

이 편지는 『완당전집』 권5 「여초의」 31에 수록되어 있다.

29. 초의에게(與草衣)·9

《나가묵연(那迦墨緣)》

卽從邑便, 得接梵械, 山中江上, 亦非他世, 一天所覆, 並在於鍼芥相引之際矣. 何過境之落落也. 臘下一寒, 可以氷硯氷酒, 南陸似無此, 又況艸庵中耶. 邇況梵祉, 團蒲香燈, 隨喜輕安. 念念. 此連在江干, 過臘春後, 似可重理湖屐矣. 六茶可以霑此渴肺, 但太畧. 又與熏衲, 曾有茶約, 丁寧 不以一搶一旂相及, 可歎. 須轉致此意, 搜其茶篋, 以送於春褪, 爲好爲好. 艱草便忙, 不式.

(庚戌) 立春日 阮叟.

新茶何以獨喫於石泉松風之間. 了不作遠想耶. 可以痛棒三十矣. 新冪玆奉寄, 第作竹中日月也. 縞衣無恙, 自欣 向熏 亦安好. 各有冪及, 分傳, 亦及此遠歋也. 金世臣許, 一曆亦及.(별지)

艸依大師 梵展.(편지 봉투)

곧 읍내 인편으로 스님의 편지를 받으니 산중과 강상(江上)은 역시 딴 세상이 아니라 한 하늘이 덮은 바로 모두 침개(鍼芥)가 서로 끄는 사이에 있다 하겠습니다. 어찌하여 지난 경계는 서로 각각 떨어져 있었을까요.

세밑의 한 번 추위는 벼루를 얼리고 술을 얼릴 수 있었습니다만 남방 땅에는 이런 일이 없을 것 같고 또 더구나 초암의 속이겠습니까. 복받은 선사의 근황은 단포와 향등이 기쁨으로 가볍고 편안하시겠지요. 생각하고 생각할 뿐입니다.

이 몸은 연달아 강상에 있는데 섣달을 지내고 봄 뒤에나 다시 호서(湖西, 고향 예산(禮山))로 갈 나막신을 매만질 수 있을 것 같습니다.

여섯 량의 차는 이 갈증난 폐를 적서는 주겠으나 다만 크게 부족합니다. 또 향훈(香薰) 스님과도 일찍이 차 약속이 있었는데 정녕 차 한 잎사귀도 보내주지 않으니 한탄할 만합니다. 부디 이 뜻을 이르게 하시고 그 차 광주리를 뒤져서 봄에 오는 인편에 보내주게 한다면 대단히 좋겠습니다. 글씨 쓰기도 어렵거니와 인편도 바빠하니 이만 줄입니다.

(경술, 1850년) 입춘일(1월 12일) 완수(阮叟).

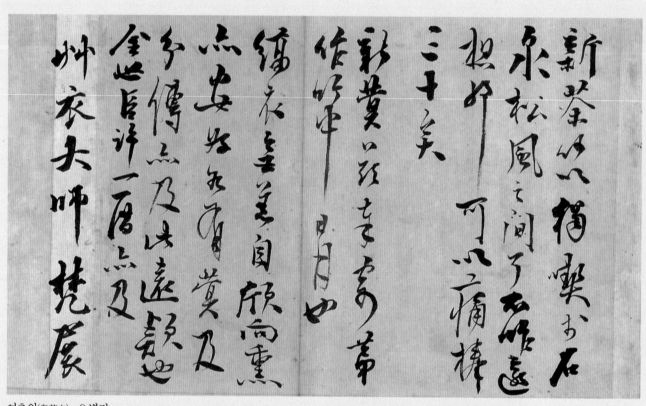

여초의(與草衣) · 9 별지

철종 1년 경술(1850) 1월 12일 입춘일, 65세, 《나가묵연(那迦墨緣)》, 지본묵서, 33.3×46.4cm, 이홍근 기증, 국립중앙박물관 소장

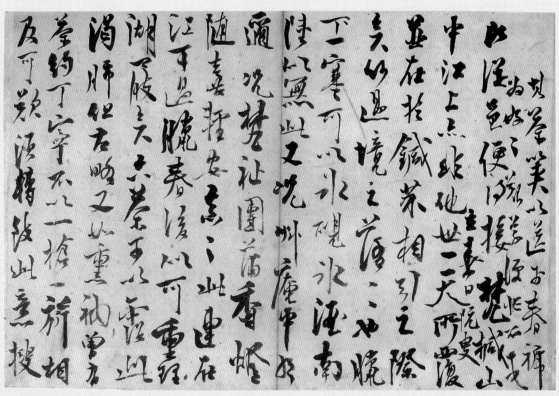

여초의(與草衣)·9 편지
철종 1년 경술(1850) 1월 12일 입춘일, 65세, 《나가묵연(那迦墨緣)》, 지본묵서, 33.3×46.4cm, 이홍근 기증, 국립중앙박물관 소장

새 차는 어찌하여 돌샘, 솔바람 사이에서 혼자만 마십니까. 도무지 먼 사람 생각은 아니 합니까. 삼십 대 몽둥이를 아프게 맞을 만합니다. 새 책력을 부쳐 보내니 대밭 속의 일월(日月)로 삼으십시오. 호의(縞衣)는 무양하며 자흔(自欣)과 향훈(向熏)도 역시 편안합니까. 각각 책력을 보내니 나누어 전해주시고 또한 이 먼 데서 보내는 정성이 이르게 하십시오. 김세신(金世臣)에게도 책력 한 책을 허락하여 미처 가도록 해주십시오.

초의 대사 범전.(편지 봉투 글씨)

초의 선사가 차와 함께 보낸 편지를 받고 보낸 답장이다. 보내준 여섯 량의 차는 갈증난 폐를 적셔 줄 뿐 마시기에는 너무 부족하니 더 보내달라는 부탁과 함께 향훈(香薰) 스님도 차를 보내주기로 약속했으니 독촉해 보내주게 해달라는 차 구걸 편지다.

별지에서는 먼 데 친구를 생각지 않고 혼자만 새 차를 마신다면 '삼십 대 몸둥이를 맞을 만하다'는 선가(禪家) 공안(公案)의 협박으로 강청하면서 당시에는 귀한 선물인 책력(冊曆, 달력)을 보내며 호의(縞衣), 자흔(自欣), 향훈 등에게 나눠주라 한다.

글씨는 두 장 다 지난해 11월 10일에 보낸 편지 글씨와 동일한 서체이다. 발신인은 '완수(阮叟)'라 했다. 완당 노인과 같은 의미다.

이 편지는 『완당전집』 권5 「여초의」 32에 수록되어 있다.

30. 초의에게(與草衣)·10

《나가묵연(那迦墨緣)》

臘底一書, 經歲尙在裏袖間, 春風冉冉, 已及花朝. 流光推遷. 法界亦爾歟. 木欣泉涓, 禪誦不輟, 團蒲輕安. 念念. 賤狀一如木石之頑鈍, 尙留江上. 今十二, 又遭季嫂喪, 情理絶悲, 不如不見之爲勝, 奈何. 頃以法苑珠林擧似矣. 繼又得宗鏡全部一百卷. 是一文字因緣, 恨無以與師同證也.

且有一事可聞者, 雍正年間, 大暢宗風, 考正歷代祖師語錄, 如大慧書, 以未契眞宗. 無透關眼, 槩不置錄, 又以五宗分派, 爲門戶葛藤, 大加揀別. 以至自上詔諭, 天下禪林, 奉行流通無二辭. 東方一隅, 皆不知有此, 動輒妄拈狂參, 令人可憐可愍. 僕之平日於大慧不槩於心者, 今可以得此實證, 此眼 亦有不誤處耳. 千里遙遙, 言不盡意, 殊爲悒悒. 適因去, 略申不具.

庚戌 二月 花朝節. 勝蓮老人.

세밑에 받은 편지 한 통은 해가 지났으나 아직도 소매 속에 들어 있는데 봄바람이 서서히 불어오더니 벌써 화조(花朝, 음력 2월)에 미쳤습니다. 흘러가는 세월이 밀어냈을 뿐입니다. 법계도 역시 그렇습니까. 나무는 잎이 피어나고 샘물은 졸졸 흐르며 염불 소리 그치지 않는데 단포(團蒲)는 가볍고 편안하십니까. 생각하고 또 생각합니다.

천한 몸은 한결같이 나무와 돌처럼 굳고 무디어 아직도 강상에 머물러 있습니다. 금월 12일에 또 계수(둘째 아우 김명희의 세 번째 부인 경주 최씨, 1802. 10. 20~1850. 2. 12)의 상을 당하니 정리가 너무도 슬퍼서 보지 않는 것이 나은 것만 같지 못하나 어찌하겠습니까.

지난날에 『법원주림(法苑珠林)』을 거론했던 것 같은데 뒤이어 또 『종경록(宗鏡錄)』[35] 전부(全部) 일백 권을 얻었습니다. 이것도 한가지 문자 인연인데 선사와 더불어 함께 고증할 수 없음이 한 탄스럽습니다.

또 한 가지 들려줄 만한 일이 있으니, 옹정(雍正) 연간에 종풍(宗風)이 크게 현창하여 역대 조사(祖師)의 어록을 고정(考正)하는데 『대혜서(大慧書)』[36] 같은 것은 진종(眞宗)에 합하지 못하였답니다. 투관(透關)의 안목이 없다고 여겨 대체로 어록(語錄)에 넣지 않았으며 또 오종(五宗)의 분

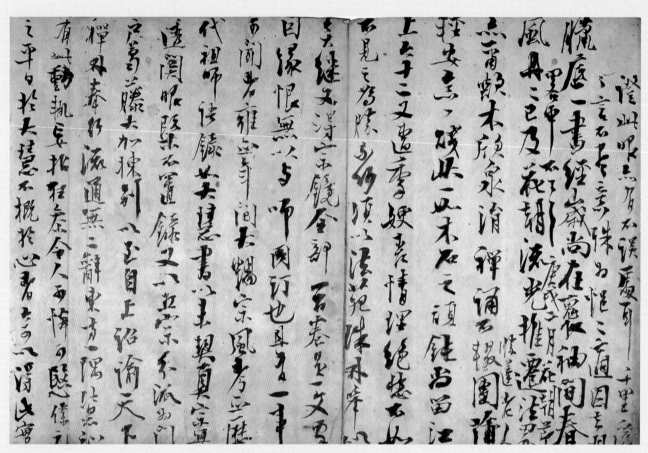

여초의(與草衣)·10

철종 1년 경술(1850) 2월 15일 화조절(2월 15일), 65세, 《나가묵연(那迦墨緣)》, 지본묵서, 33.3×46.4cm, 이홍근 기증, 국립중앙박물관 소장

파로 문호의 갈등이 생겼다 해서 크게 가려내기를 더하였다 합니다.

위로부터 조서(詔書)를 내려 효유하기에 이름으로써 천하의 선림(禪林)이 봉행하고 유통하여 두말이 없게 되었다 합니다. 동방의 한모퉁이는 모두 다 이런 일이 있었던 줄도 모르고 건듯하면 망념광참(妄拈狂參, 헛되이 꺼내 들고 미친듯이 참구함)을 하고 있으니 사람으로 하여금 불쌍하고 가엾게 만듭니다.

내가 평소에 대혜를 마음에 마땅치 않게 여긴 것이 있었는데 지금 이 실증(實證)을 얻을 수 있으니 이 눈도 역시 그르치지 않는 곳이 있다 할 뿐입니다. 천 리가 멀고 멀어 말이 뜻을 다하지 못하니 자못 안타깝습니다. 마침 가는 인편을 만나 대략 알리며 이만 줄입니다.

경술(1850) 2월 화조절(花朝節, 음력 2월 15일) 승련 노인.

마침 그쪽으로 가는 인편이 있어 보낸 안부 편지다. 북송 영명(永明) 연수(延壽, 904~975) 선사가 편찬한 『종경록(宗鏡錄)』 일백 권을 구득해 읽고 있다는 것과 청나라에서 옹정(雍正, 1723~1735) 연간에 역대 조사 어록(祖師語錄)을 고정(考正)하며 남송의 대혜(大慧) 종고(宗杲, 1089~1163)의 『대혜보각선사서(大慧普覺禪師書)』를 진종(眞宗) 어록에서 뽑아버렸다는 사실을 통보하고 있다. 그런데도 우리나라에서는 강원(講院)에서 사집과(四集科)의 교재로 삼고 있으니 가련하다는 내용이다.

글씨는 1월 12일에 보낸 편지 글씨와 대동소이한데 보다 침착하고 탈속졸박한 느낌이 짙다. 발신인은 '승련 노인(勝蓮老人)'이라 했다.

이 편지는 『완당전집』 권5 「여초의」 33에 수록되어 있다.

주(註)

1. 조인영(趙寅永, 1782~1850). 418쪽, 주 57 참조.

2. 이때 자인현감은 노광두(盧光斗, 1772~1859)였다. 노광두는 풍천(豊川)인. 자는 청지(淸之), 호는 감모재(感慕齋)이다. 1814년(순조 14) 식년 문과 급제하여, 1826년(순조 26) 자인현감, 1827년 8월 24일 경상도사 겸직, 장령, 동부승지를 거쳐 호조참판에 이르렀다. 노광두는 자인현감 재직 시인 순조 27년(1827) 12월 19일 인사고과에서 '중고(中考)'를 받고 이듬해 1월 1일에 부사과(副司果)에 제수되었다.

3. 이회구(李繪九, 1784~?). 조선 전주(全州)인. 인흥군파(仁興君派). 낭원군(朗原君) 이간(李偘, 1640~1700)의 5대손. 익양군(益陽君) 이단(李檀) 증손. 진사 이익(李翼)의 아들. 1830년 2월 13일 효명세자 유강(儒講)에서 장원. 1831년 신묘(辛卯) 식년 정시 병과로 문과 급제. 승지를 지냈다. 우의정 이서구(李書九)의 8촌 아우.

4. 이서구(李書九, 1754~1825). 조선 전주(全州)인. 인흥군파(仁興君派). 낭선군(朗善君) 이우(李俣, 1637~1693)의 5대 종손. 자 낙서(洛瑞), 호 척재(惕齋), 강산(薑山). 정언 이원(李遠, 1723~1770)의 장자. 1774년 정시 문과 병과 급제. 사관(史官), 지평, 승지, 대사성, 대사간을 거쳐 1797년 이조참판으로 올라 장악원 제조, 승문원 제조를 겸했다.

 비변사 유사당상을 거쳐 1800년 호조판서로 지실록사가 되어 『정조실록』 편찬에 참여. 1802년 이조판서가 되고 형조판서 역임. 1804년 한성판윤, 평안감사, 1819년 형조판서, 1820년 전라감사, 1822년 대사헌, 1824년 우의정에 오르고, 1825년 판중추부사로 돌아갔다. 시문에 뛰어나 이덕무, 박제가, 유득공과 함께 후기 한문(漢文) 4대가로 일컬었다. 시호는 문간(文簡)이다.

5. 중국 산동성 곡부현 공자 사당 앞 행단(杏壇) 부근에 있는 공묘비림(孔廟碑林)의 여러 비석 글씨들을 지칭하는 것이 아닌가 한다. 후한 대에 세워진 〈을영비(乙瑛碑)〉, 〈공겸비(孔謙碑)〉, 〈예기비(禮器碑)〉, 〈사신비(司晨碑)〉, 〈공표비(孔彪碑)〉 등이 그것인데 모두 팔분예서로 썼다.

6. 법흥사(法興寺). 평안남도 평원군(平原郡) 공덕면(公德面) 법홍산(法弘山)에 있는 절. 31본산 중 하나다. 예전에는 순안(順安) 땅이었다. 본래 김부식(金富軾, 1075~1151)이 지은 중수비가 있었으나 없어지고 비문만 『동국여지승람』에 실려 있다. 비문에 의하면 승 징오(澄悟)가 1123년부터 1125년에 걸쳐 중수했다 한다. 추사가 살던 시기에는 강희 48년 기축(1709)에 주지 여종(呂宗)이 세운 〈법홍산(法弘山) 법흥사(法興寺) 중흥사적겸불권전답서(重興事蹟兼佛卷田畓序)〉 비만 남아 있었다.

7. 조광진(曺匡振, 1772~1840). 조선 용담인(龍潭人). 자는 정보(正甫), 호는 눌인(訥人). 평양(平壤)에서 살았다. 전서(篆書)와 예서(隸書)를 잘 썼는데 금석기(金石氣)가 있었으며 종요(鍾繇)·왕희지(王羲之) 필법에

모두 익숙하였으나 특히 안진경(顏眞卿)의 법수(法髓)를 이어받은 조선왕조 후기의 서예 대가. 추사(秋史)·자하(紫霞)가 모두 일대(一代) 종장(宗匠)으로 추숭(推崇)하여 사귀었다.

8. 유명훈(劉命勳, 1808~?). 조선 한양(漢陽)인. 자 명훈(茗薰), 호 학천(鶴泉). 추사를 종유하던 여항시인 존재(存在) 박윤묵(朴允默, 1771~1849)의 둘째 사위이며, 추사의 말년 제자인 형당(蘅堂) 유재소(劉在韶, 1829~1911)의 부친. 추사의 제자이자 전속 장황사(裝潢師)였다.

9. 향포(香蒲)는 향기나는 포단(蒲團)으로 참선할 때 까는 방석. 공양은 음식 공양이니 선사들의 일상생활.

10. 비구가 행각(行脚)을 떠날 때 지니는 정병(淨瓶)과 석장(錫杖).

11. 정기일(鄭基一, 1787~1842). 조선 동래(東萊)인. 영의정 정태화(鄭太和, 1602~1673)의 7대 종손. 첨정 정문용(鄭文容, 1764~1814)의 장자. 자 대시(大始). 순조 계유(1813) 생원. 임오(1822) 세마, 순조 26년 병술(1826) 서부령(西部令)으로 대거(對擧) 별시전시(別試殿試) 갑과 장원으로 문과 급제. 품계가 넘쳐서 바로 당상(堂上)으로 올렸다.

　　1828년 이조참의, 1829년 승지를 지내면서 효명세자의 대리청정 보필. 헌종 1년(1835) 대사간, 1836년 이조참판을 거쳐 황해감사가 되어 유학(儒學) 진흥과 선정으로 치적을 쌓았다. 1838년 형조참판이 되어 내자시제조 겸임. 1842년 대사헌이 되어 비변사 당상을 겸하다. 이해에 돌아갔다. 익종이 키운 측근 인사였다.

12. 부용당(芙蓉堂). 부용당은 해주(海州)의 관사(官舍)로서 객관(客館) 서쪽 연못 가운데에 있다. 1526년에 황해감사 김근사(金謹思, 1466~1539)가 건립하였으며, 임진왜란 때 선조(宣祖)가 환어(還御)하면서 머물렀던 곳이다. 또 인조(仁祖)가 이곳 부용당의 서쪽 협실(夾室)에서 태어났으며, 영조(英祖) 어필 '부용당'이란 현판이 걸려 있었다고 한다. 조선시대 사대부들의 관련 시가 많이 전해진다.

13. 당나라 금벽산수화의 대가인 좌무위대장군(左武衛大將軍) 이사훈(李思訓, 653~718).

14. 유용(劉墉, 1719~1804). 240쪽, 주 44 참조.

15. 경박(鏡舶). 충남 은진(恩津) 강경포(江鏡浦)의 배. 『완당전집』권2 「여사중(與舍仲)」4에서는 '강경선편(江鏡船便)'이라고 표기하여 강경(江景)을 강경(江鏡)으로 썼던 사실을 확인할 수 있다. 강경포 뱃사람 양봉신(梁鳳信)이 심부름을 자원하니 피차의 편지와 보낼 물건을 부탁하며, 잘 보살피라는 내용이 있다.

16. 김교희(金敎喜, 1781~1843), 추사의 사촌 형. 자는 수여(脩汝). 성균관(成均館) 대사성(大司成), 이조참의(吏曹參議)를 지냈다. 이주(頤柱)의 둘째 아들인 노성(魯成)의 아들.

17. 심약(審藥) 박군(朴君). 누구인지 미상.

18. 번풍(番風). 『세시기(歲時記)』에 "강남에는 초봄으로부터 초여름에 이르기까지 닷새마다 한 번씩 바람이 이는데, 이것을 화신풍(花信風) 즉 꽃바람이라 한다. 매화풍이 가장 먼저 불고, 연화풍이 맨 마지막

에 부니, 모두 24번 분다.(江南自初春至初夏, 五日 一番風候, 謂之花信風. 梅花風最先, 楝花風最後, 凡二十四番.)"라고 한 데서 인용한 것.

19. 천은상길일(天恩上吉日). 천은일(天恩日). 성명가(星命家) 및 음양가(陰陽家)들이 말하는, 천은(天恩)이 내린다는 최상의 길일(吉日). 성명가(星命家)에서는 갑자(甲子)·기묘(己卯)·기유일(己酉日)을 일컫고, 음양가(陰陽家)에서는 정축(正丑, 정월 축일)·이인(二寅, 2월 인일)·삼묘(三卯, 3월 묘일)·사진(四辰)·오사(五巳)·육오(六午)·칠미(七未)·팔신(八申)·구유(九酉)·십술(十戌)·십일해(十一亥)·십이자(十二子)를 든다. 이날은 은상(恩賞)을 내리고 휼고(恤孤, 고독한 이들을 보살펴) 안락(安樂, 편안하고 즐겁게)하는 것이 상례(常例)이다.

20. 이재(李縡, 1680~1746). 자는 희경(熙卿), 조선 우봉인(牛峰人). 호는 도암(陶菴). 농암(農巖) 김창협(金昌協)을 사숙(私淑), 노론(老論) 낙파(洛波)의 학통(學統)을 이었다. 인현왕후 민씨(仁顯王后 閔氏)의 이질(姨姪). 시호(諡號) 문정(文正). 문집(文集) 50권, 『사례편람(四禮便覽)』, 『어류초절(語類抄節)』, 『검신록(檢身錄)』, 『근사심원(近思尋源)』 등의 저서가 있다.

21. 김원행(金元行, 1702~1772). 조선 안동인(安東人). 자는 백춘(伯春), 호는 미호(渼湖), 운루(雲樓). 영의정 김창집(金昌集)의 손자이고 승지 김제겸(金濟謙)의 아들로 종조부 김창협(金昌協)의 장손으로 입양되었다. 신임사화(辛壬士禍, 1722)로 생가의 조부와 부친 및 친형들이 사사되자 벼슬에 뜻을 버리고 학문에 전념하여 『맹자(孟子)』, 『율곡집(栗谷集)』, 『우암집(尤庵集)』 등을 탐독했다.

양가 조부인 농암(農巖) 김창협의 학통을 잇기 위해 농암의 사숙 제자인 도암(陶菴) 이재(李縡)의 문하에 들어가 수학하고 농암이 학문 연구와 제자 양성의 터전으로 마련해놓은 미호(渼湖)의 석실서원(石室書院)에 평생 은거하며 농암의 학통을 계승하는 데만 전념하니 당대 제일의 낙론(洛論) 종장(宗匠)으로 존경을 일신에 모았다.

영조 1년(1725)에 생가 조부와 부친, 형 등이 신원된 이후에도 전혀 벼슬에 뜻이 없었으니, 1740년부터 학행(學行)으로 천거되어 내시교관(內侍教官), 위수(衛率), 종부시주부(宗簿寺主簿), 공조참의, 사성(司成), 찬선(贊善) 등에 임명되었으나 한 번도 이에 응한 적이 없었다.

그의 학설은 율곡의 주기설(主氣說)에 퇴계의 주리설(主理說)을 절충한 농암학설로 소위 낙론의 정통이었다. 그의 문하에는 수많은 성리학자들이 배출되었는데 선진적인 고증학자도 출현했으니 박윤원(朴胤源), 홍대용(洪大容), 황윤석(黃胤錫), 김이안(金履安) 등이 그 대표적인 인물들이다. 시호는 문경(文敬)이다.

22. 권상하(權尙夏, 1641~1721)의 호(號) 수암(遂庵)의 첫 자를 따서 존칭(尊稱) 옹(翁)을 붙인 것. 자는 치도(致道). 조선 안동인(安東人). 동춘(同春) 송준길(宋浚吉)·우암(尤庵) 송시열(宋時烈)의 문하에서 배우고 우-

암의 적통(嫡統)을 이었다. 시호(諡號) 문순(文純). 권돈인(權敦仁)의 고조(高祖). 호파(湖派)의 원조(元祖).

23. 제주목사 권직(權溭, 1792~1859)은 1845년(헌종 11) 10월 20일 동부승지(同副承旨)에 낙점되었으나 1846년 3월까지 재직. 5월 16일 좌부승지(左副承旨)에 제수되어 서울로 갔다. 후임 제주목사 이의식(李宜植, 1792~1856년경)은 충청병사(忠淸兵使)로 1845년 10월 27일에 제주목사에 제수되었으나 12월까지 충청병사로 재직하다가 1846년 5월 제주목사로 부임했다.

24. 소진(蘇晉, 676~734). 당 옹주(雍州) 남전(藍田)인. 호부상서 하내군공(河內郡公) 소향(蘇珦, 635~715)의 아들. 어려서부터 문장으로 알려졌고,「팔괘론(八卦論)」을 지어 방영숙(房穎叔)과 왕소종(王紹宗)의 찬탄을 받았다. 진사와 대례과(大禮科)에 상등으로 급제. 중서사인(中書舍人) 겸 숭문관학사(崇文館學士)로 현종(玄宗)의 제명(制命)을 도맡아 지었다. 사주자사(泗州刺史) 이부시랑을 거쳐 태자좌서자(太子左庶子)에 이르렀다. 부친의 작위인 하내군공을 습봉받았다.

25. 영로(穎老). 누구의 별칭인지 미상.

26. 정서는 정동(貞洞)의 6촌 형 좌의정 김도희(金道喜, 1783~1860) 댁(宅)에 보내는 편지

27. 『시경(詩經)』「소아(小雅)」편 상체(常棣) 장은 형제(兄弟)의 연락(燕樂)을 노래한 것이다. 당체(棠棣)는 상체(常棣)의 이칭(異稱)으로 곧 형제(兄弟)를 의미하는 말로도 쓰인다.

28. 『시경(詩經)』「소아(小雅)」편 벌목(伐木) 장이 붕우(朋友) 고구(故舊)의 연락(燕樂)을 노래한 것이다.

29. 『시경(詩經)』「빈풍(豳風)」편 7월(七月) 장에 '爲此春酒 以介眉壽.(이 봄 술로써 늙은이를 오래 살게 한다.)'라 한 것에서 인용한 내용.

30. 『시경(詩經)』「대아(大雅)」편 행위(行葦) 장에 '酌以大斗. 以祈黃耇(큰 술잔으로 잔을 쳐서 오래 살기를 기원한다)'라 한 데서 인용한 것.

31. 당(唐) 왕유(王維, 699~759)의 9월 9일 억산중형제시(九月九日憶山中兄弟詩)에서 '遙知兄弟登高處 遍揷茱萸少一人.(멀리서 알겠구나. 형제들이 높은 곳에 올라, 두루 수유 가지 꽂는데 한 사람 부족한 것을.)'이라는 데서 인용한 것이다(9월 9일에 국화주(菊花酒)를 마시고 쑥떡을 먹으며 수유나무 가지를 차면 장수(長壽)한다 하여 형제 친지들이 모여서 이러한 의식을 치르던 데서 연유한 시구(詩句)이다).

32. 난노(難老). 장수(長壽)를 보장하는 잔치나 의식. 『시경』「노송(魯頌)」편 반수(泮水) 장에 '旣飮旨酒, 永錫難老.(이미 맛있는 술을 먹었으니, 길이 난로를 내린다.)'에서 여유한 말이다.

33. 침개의 감응(鍼芥之應). 자석(磁石)은 능히 쇠침(鐵鍼)을 이끌고 호박(琥珀)은 능히 개자씨를 모은다는 의미로 사람의 정성 투합(投合)을 비유하는 말.

34. 『법원주림(法苑珠林)』, 100권, 당 도세(道世, 600경~683) 율사가 고종 총장(總章) 원년(668)에 편찬한 불교 용어 해설집. 100편(篇) 668부(部)의 항목으로 분류하고 경(經), 율(律), 논(論) 삼장의 내용을 종합적으로

이끌어 해설하였다. 중국 불교 사전의 선구라 할 수 있다. 『법원주림집(法苑珠林集)』 또는 『법원주립전(法苑珠林傳)』 등으로도 일컫는다.

35. 『종경록(宗鏡錄)』. 100권, 북송 법안종(法眼宗)의 제3대 조사인 영명(永明) 연수(延壽, 904~975) 선사가 편찬한 책. 『종감록(宗鑑錄)』 또는 『심경록(心鏡錄)』이라 부르기도 한다. 대승경론(大乘經論) 60부와 인도, 중국 성현 300인의 저서 및 역대 선승(禪僧) 어록(語錄), 계율서, 속서(俗書) 등을 널리 인용 방증하여 "마음 밖에 부처가 없고, 눈에 보이는 것이 모두 법이다(心外無佛, 觸目皆法)."라는 선지(禪旨)를 피력하였다.

고려 왕이 사신을 보내 연수 선사에게 제자례를 올리고 시물을 풍부하게 내린 인연으로 연수 선사는 고려 승 36인에게 친히 인가(印可) 수기(授記)하여 법안 종풍이 해동에서 크게 떨쳤다 한다. 따라서 『종경록』은 고려 이래로 우리나라에서 자못 중시되어왔다.

36. 『대혜서(大慧書)』. 간화선(看話禪)의 대성자인 남송 대혜(大慧) 종고(宗杲, 1089~1163) 선사 찬술. 『대혜보각선사서(大慧普覺禪師書)』, 『대혜서문(大慧書問)』, 『대혜서장(大慧書狀)』, 『서장(書狀)』 등으로 불린다. 거사 40명과 승려 2명에게 보낸 총 62통의 서간문으로 꾸며져 있는데 간화선의 종지가 잘 드러나 있다.

그래서 고려 중기에 보조(普照) 지눌(知訥, 1158~1210)이 이 책을 통해 사상적 전기를 마련하고 조계 종지(曹溪宗旨)를 확립한 이래 우리 선종사에서 그 영향력은 매우 컸다. 지금까지도 우리나라 불교 전문 강원에서 사집과(四集科)의 교재로 이를 학습하고 있다.

9
비석(碑石)

1. 광산 김씨 묘표(光山金氏墓表)

貞夫人光山金氏之墓.

'정부인 광산 김씨의 묘'라는 묘표의 전면자(前面字)다. 추사가 48세 때 쓴 예서 글씨인데 특이하게도 필획의 굵기가 일정하여 변함없고, 점획의 좌우대칭이 엄격하며, 좌우 파임의 곡선 처리가 과장되어 전서(篆書) 필의가 돋보인다. 팔분예서와 전서를 융합하여 전한 고예법을 창신해내려는 의도가 아직 무르익지 않은 단계의 추사 예서 글씨가 아닌가 한다.

'숭정기원후 4계사 5월 일 통정대부 승정원 좌승지 규장각대교 경주 김정희 예서'라고 음기(陰記) 말미에 써놓았다.

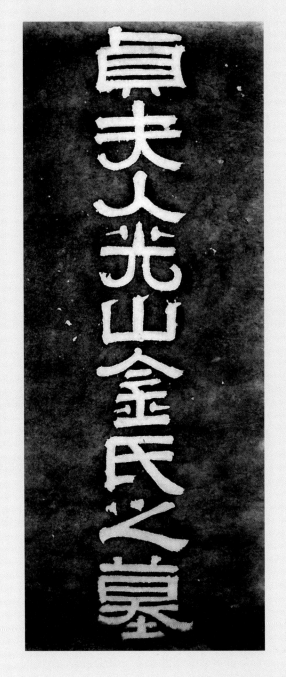

광산 김씨 묘표(光山金氏墓表)

순조 33년 계사(1833) 5월, 48세, 비석 탁본, 99×51cm, 전북 완주군 용진면 용흥리 비석 소재

2. 연담탑비명(蓮潭塔碑銘)

蓮潭塔碑, 無銘詞. 其門下要余補之, 遂以偈題之. 其偈曰,

蓮潭大師, 有碑無銘, 有是有一, 無是無二.

有非是有, 無非是無, 有無之外, 文字般若, 的的明明.

是惟師之, 眞面自呈. 那山人.

연담[1]탑비는 명사(銘詞)가 없다. 그 문하(門下)가 내게 이를 보완해달라고 요청하기에 드디어 게송(偈頌)으로 이를 지었다. 게송은 이렇다.

연담 대사가, 비는 있으나 명(銘)이 없으니, 있는 것(有)은 하나가 있고(유일(有一), 이름이 유일이다.), 없는 것(無)은 둘이 없다.(무이(無二), 자가 무이다. 둘이 없으므로 비만 있고 명이 없기 마련이다.)

유(有)가 이 유(有一의 有)가 아니고, 무(無)가 이 무(無, 無二의 無)가 아니라면, 유무(有無)의 밖에서, 문자반야(文字般若, 문자로 얻은 지혜)는 환하게 밝으리라.

이로써 오직 대사의 진면목이 스스로 드러날 뿐이다. 나산인.

　　연담 대사의 유일(有一) 무이(無二)라는 이름과 자를 이끌어 비만 있고 명이 없는 것은 당연하다고 장난친 내용이다. 유일무이하지 않다면 문자에서 얻은 지혜로 대사의 진면목이 제대로 드러날 것이라 하여 대강백으로 저서가 많은 연담 대사의 업적을 칭송하면서 추사 자신의 명사(銘詞)가 명문장임도 은근히 자랑했다.

　　초의가 추사의 아내 상(喪, 1842년 11월 13일 부인 예안 이씨 돌아감)을 문상하고 위로하기 위해 1843년 봄에 제주도로 건너가서 8월 말까지 반년 넘게 추사와 함께 지내는데 그사이 학문과 예술, 불교와 차, 비지(碑誌)의 찬술 등을 상론하며 지낸다. 그러던 중 초의의 법증조(法曾祖)인 연담(蓮潭) 유일(有一, 1720~1799)의 탑비가 비문만 있고 명사가 없는 것을 얘기하다가 추사에게 명사 지어주기를 부탁했던 모양이다. 추사는 갑자기 장난기가 발동하여 그 자리에서 이 명사를 지어 초의에게 전하였다. 이름과 자가 '유일' '무이'인 줄을 알았기 때문이다.

　　대소폭소할 내용이지만 선기(禪機) 충만한 명문장과 원만장중하고 졸박천진(拙樸天眞)한 글씨

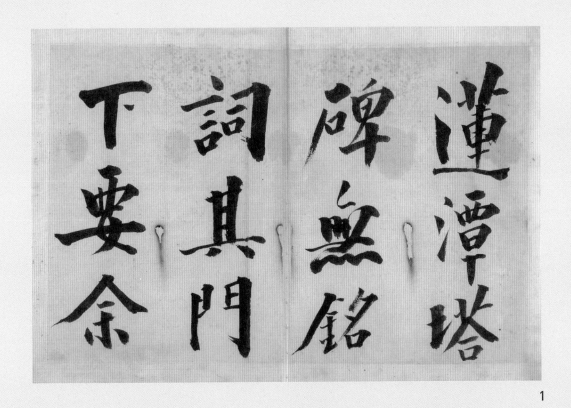

1

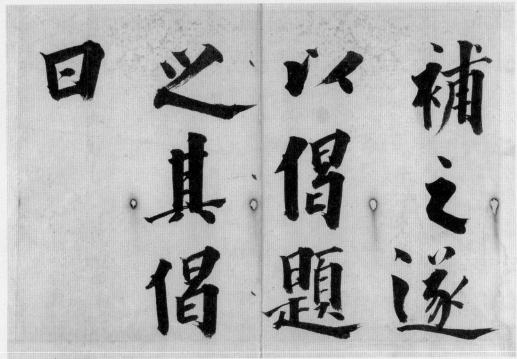

2

연담탑비명(蓮潭塔碑銘)
헌종 9년 계묘(1843) 7월경, 58세, 지본묵서, 12면, 각면 23.0×35.2cm, 수원박물관 소장

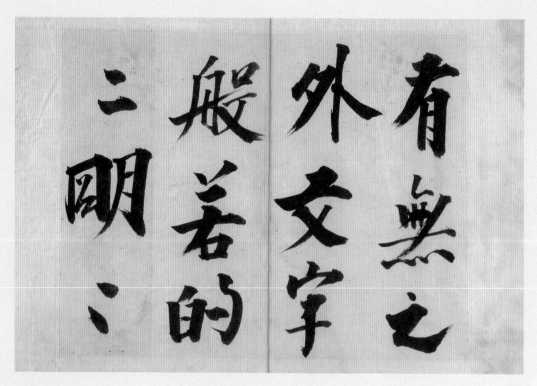

有無之

外文字

般若的

三明三

5

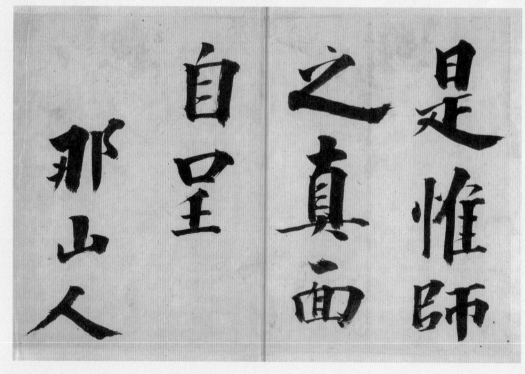

是惟師

之真面

自呈

那山人

6

연담탑비명(蓮潭塔碑銘)(계속)

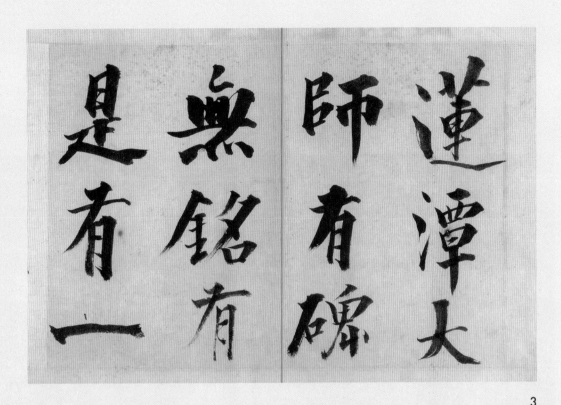

蓮潭大師有碑無銘有是有一

3

無是無二有非是有無非是無

4

大唐西京千福寺多寶佛
塔感應碑文
南陽岑勛撰
判尚書武部員外郎琅
邪顏真卿書
朝議郎
朝散大

也粵妙法蓮華諸佛之祕藏
也多寶佛塔證經之踴現
也發明資乎十力弘建在
東海徐浩題額
夫撿校尚書都官郎中

그림 47 〈다보탑비(多寶塔碑)〉. 당(唐), 752년, 안진경(顏真卿) 서(書)

에 매료되어 초의는 보배로 간직한 것 같다. 풍자가 극심한 내용이라서 차마 세상에 내놓을 수는 없었던 듯 뒷날 초의는 그 뜻을 윤색하여 예서로 자신이 다시 쓰면서 그 전말을 대강 후기에 밝혀놓고 있다.

추사 글씨는 안진경의 〈다보탑비(多寶塔碑)〉[2](그림47)풍의 해서 글씨에 팔분예서 필의를 융합하여 법고창신해낸 해서로 결구에서 획의 비수(肥瘦) 조화가 다채롭다.(수원박물관 편,『삼사탑명·두륜청사』, 2015. 12. 참조)

3. 강릉 김공 묘표(江陵金公墓表)

贈童蒙敎官 江陵金公之墓 令人慶州金氏坿左.

'증 동몽교관 강릉 김공의 묘. 영인 경주 김씨를 좌측에 붙이다.'라는 묘표의 전면자(前面字)다. 〈오봉 2년 각석〉이나 〈경명(鏡銘)〉에서 보이는 전한 고예풍으로 썼는데 점획의 변화에서 팔분에서 필의를 감지할 수 있다. 〈석문송(石門頌)〉3(그림 48)을 연상할 만큼 우직할 정도로 순후고박(純厚古樸)한 특징을 보인다.

측면 비음 말미에 '월성 김정희 전(月城金正喜篆)'이라 하였다. 비석을 세우는 이가 두전(頭篆)의 개념으로 전면자를 이해하고 있었다는 의미로 받아들여야 할 듯하다.

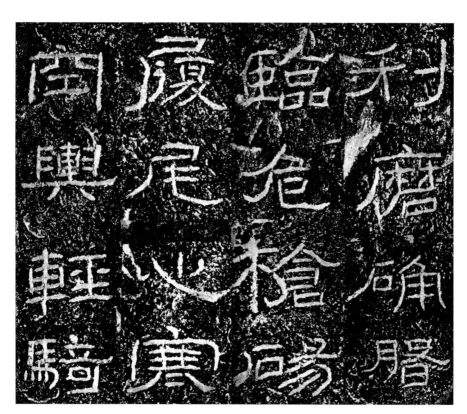

그림 48 〈석문송(石門頌)〉, 후한(後漢), 148년

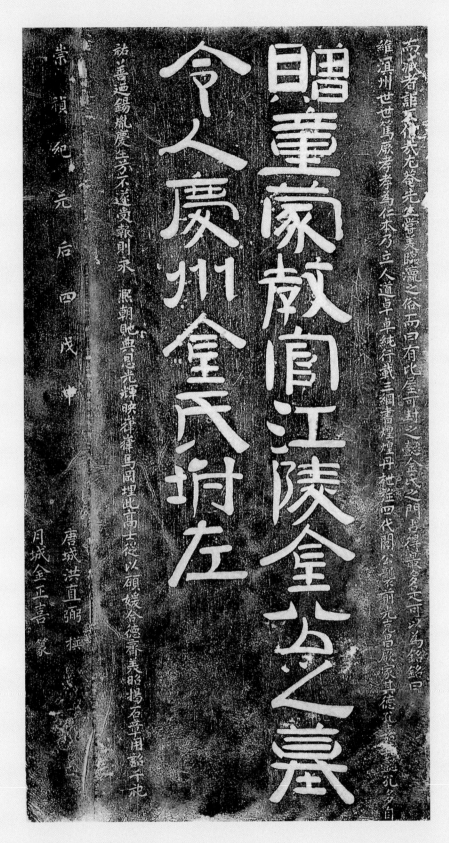

강릉 김공 묘표(江陵金公墓表)

헌종 14년 무신(1848), 63세, 비석 탁본, 104×66cm, 소재지 미상

Left margin header

4. 백파율사비(白坡律師碑)

華嚴宗主白坡律師 大機大用之碑.

화엄종 우두머리인 백파[4] 대율사의 대기대용[5] 비.

我東近無律師一宗, 惟白坡可以當之, 故以律師書之. 大機大用, 是白坡八十年 藉手
著力處. 或有以機用殺活, 支離穿鑿, 是大不然. 凡對治凡夫者, 無處非殺活機用, 雖
大藏八萬, 無一法出於殺活機用之外者. 特人不知此義, 妄以殺活機用, 爲白坡拘執
着相者, 是皆蜉蝣撼樹也. 是烏足以知白坡也.

昔與白坡, 頗有往復辨難者, 卽與世人所妄議者大異. 此個處, 惟坡與吾知之. 雖萬
般苦口說, 人皆不解悟者. 安得再起師來, 相對一笑也. 今作白坡碑面字, 若不大書
特書 於大機大用一句, 不足爲白坡碑也. 書示雪竇白巖諸門徒. 果老記付.

貧無卓錐, 氣壓須彌. 事親如事佛, 家風最眞實. 厥名兮亘璇, 不可說轉轉.

阮堂學士 金正喜撰幷書.(『阮堂先生全集』 권7 『作白坡碑面字書贈其門徒』 참조)

우리 동쪽 나라에 근래 율사(律師) 1종(宗)이 없었는데 오직 백파만이 그를 감당할 수 있으므로
율사로 썼다. 대기대용(大機大用)은 백파가 80년을 손대고 힘을 쏟은 곳이다. 혹자는 기용(機
用) 살활(殺活)[6]로 지리하게 천착함이 있다고 하는데 이는 결코 그렇지 않다.

무릇 범부를 상대하여 다스리는 것에 살활기용이 아닌 곳이 없으니, 비록 대장경이 팔만이나
한 법도 살활기용(殺活機用)의 밖에서 나온 것이 없다. 특히 사람들이 이 뜻을 모르고 망령되이
살활기용으로 백파의 고집스러운 착상을 삼는 것은 모두 하루살이가 나무를 흔드는 격이다.
어찌 족히 백파를 안다 할 수 있으랴!

예전에 백파와 더불어 자못 가고 오며 따지는 일이 있었는데 곧 세상 사람들이 망령되이 의논
하는 것과는 크게 달랐다. 이런 곳은 오직 백파와 나만 알 뿐이니 비록 만 가지로 입이 아프게
말한다 해도 사람들은 모두 이해하지 못하는 것이다.

어찌하면 대사를 다시 일으켜 와서 마주 보고 한번 웃을 수 있을까. 이제 백파의 비면 글씨를
쓰면서 만약 대기대용 한 구절을 크게 쓰고 특별하게 쓰지 않는다면 백파비라고 할 수 없다.

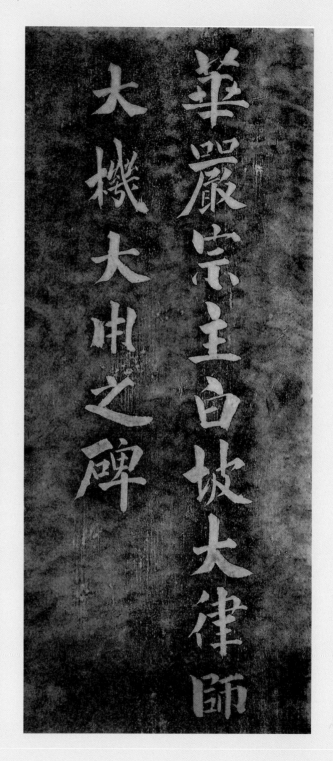

華嚴宗主白坡大律師
大機大用之碑

我東近無律師一宗惟白坡可以當之故以律師書之大機大用是白坡八
年稱宇者乃屬此有大機用來活手腕是大宗匠鑒是大宗匠對治凡夫者無慮非
縱活機用雖大藏八萬無一法出於此故活機用之外若特人宗知義安以能
活機用為白坡拘執看相者是皆妄知和白坡也普今白坡
煩有往復難詰者即与世人賢議者大衆此個屢炎吾故之難萬殊書
口説人皆不俞悟者安浮再延師來相對一笑也今依白坡碑面字若不大書
特書差大機大用一句一不足為白坡碑也書正寶白巖諸門徒黑若老記付
貧無卓錐壓須彌事親如事佛宗風最眞實厥名正喜璇不可説轉二
阮堂學士金正喜撰 并書
崇禎紀元後四戊午五月 日立

백파율사비(白坡律師碑)
철종 6년 을묘(1855) 봄, 70세, 비석 탁본, 123.5×50.5cm, 원 비는 전북 고창 선운사 소재

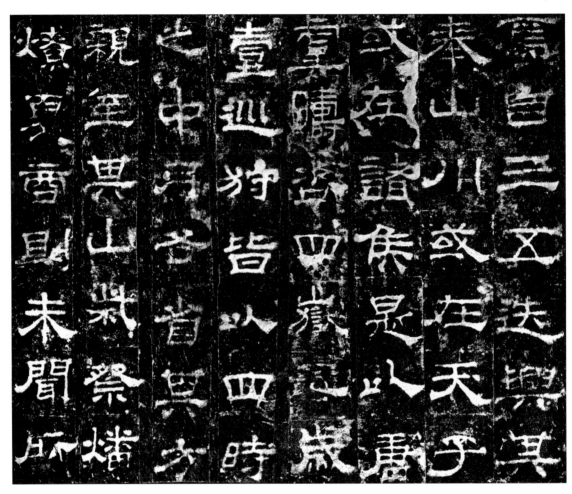

그림 49 〈서악화산묘비(西嶽華山廟碑)〉, 후한(後漢) 165년

설두(雪竇, 1824~1889)[7]와 백암(白巖, 1801~1876)[8] 등 여러 문도에게 써서 보여준다. 과천 늙은이
가 써 부친다.

가난해서 송곳 꽂을 수 없으나, 기개는 수미산을 누른다.

부모 섬기기를 부처님 섬기듯 하니, 가풍(家風)이 가장 진실하구나.[9]

그 이름은 긍선(亘璇)이나, 회전한다 말할 수 없네.

완당 학사 김정희가 짓고 아울러 쓰다.

(『완당선생전집』 권7 「백파비 전면자를 짓고 써서 그 문도에게 주다」 참조)

전면자(前面字)는 주경방정(遒勁方正, 힘차고 굳세며 모지고 반듯함)한 구양순체 해서에 〈서악화산
묘비(西嶽華山廟碑)〉[10(그림 49)]풍의 방경고졸(方勁古拙, 모지고 굳세며 예스럽고 어수룩함)한 예서 필의
를 섞어 썼다. 필획의 비수(肥瘦) 변화가 현란하여 마치 팔분예서를 보는 듯한 느낌이다.

비음(碑陰), 즉 후면자(後面字)는 전한 〈동용서〉와 후한 〈예기비〉로 이어지는 예서 필법에 저수량
과 휘종으로 이어지는 수금서(瘦金書)풍을 융합한 행서. 비수(肥瘦) 장단(長短) 곡직(曲直)이 자유
분방하게 어우러져 점획과 자법(字法) 및 장법(章法)에서 청경고졸(淸勁古拙, 맑고 굳세며 예스럽고 어
수룩함)의 극치를 드러내 보여준다. 추사체의 완성된 모습이라 하겠다. 선ㆍ교ㆍ율(禪敎律) 삼종(三
宗) 종주로 학덕을 겸비했던 백파 대사의 비석 문자에 어울리는 글씨라 하겠다. 예서처럼 보이는 행
서다.

백파가 돌아가고 나서 3년 뒤인 철종 6년 을묘(1855) 봄에 백파의 법손인 백암(白巖) 도원(道圓,
1801~1876)과 그 제자인 법증손 설두(雪竇) 유형(有炯, 1824~1889)이 추사를 찾아와 부탁해 받아낸 비
문으로 철종 9년 무오(1858) 5월에 고창 선운사에 비석을 세웠다.

5. 효자 김복규 정려비(孝子金福奎旌閭碑)

朝鮮 孝子 贈參判 金公福奎 旌閭碑.

조선 효자 증 참판 김공복규 정려비.

경명(鏡銘)에 남은 전한 고예 필법을 근간으로 〈익주태수북해상경군비(益州太守北海相景君碑)〉[11] [그림 50] 풍의 팔분에서 필의를 융합한 듯한 추사 말년의 예서 필법으로 쓴 글씨다. 방경고졸(方勁古拙)하고 천진무구(天眞無垢)하여 어린이 글씨인 듯하다.

비석 뒷면에는 추사가 짓고 쓴 정려송(旌閭頌)을 새겼다. 내용은 다음과 같다.

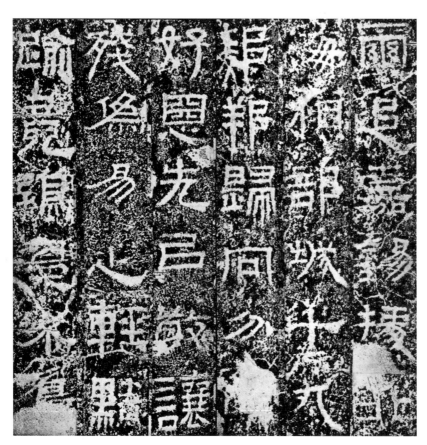

그림 50 〈익주태수북해상경군비(益州太守北海相景君碑)〉, 후한(後漢), 144년

金福奎孝子也　純宗癸未旌閭頌曰

靈芝之根歟醴泉之源歟孝子有孝

子㷜楔　恩榮世世光　　院堂金志喜書

嗚呼吾王考縂判公以六行無備

著口碑者多矣至若得神助療父病叶夢兆占母葬莫非

孝感之所致也然詳之則近於溢美略之則欠於記實故

先君教官公將竪碑以是難之不肖以遺命乞銘於阮翁

其文若是簡嚴又名烏曰兩世旌孝閭曰孝德行慶堂曰

六行立言之重於斯盡矣何敢架疊謹書其𥄗云甫

崇禎紀元後四乙卯九月

日長孫永孚之子敏根竪

生員永坤謹識濬根謹書

永禧　瀰根同

永學　璟根剞

朝鮮孝子　贈參判

金﹡福奎旌閭碑

효자 김복규 정려비(孝子金福奎旌閭碑)

철종 6년 을묘(1855) 9월, 70세, 비석 탁본, 97×38×18cm, 전북 임실군 임실읍 정원리 비서 소재. 전주시 삼천동 삼기리에서 1983년 이전.

金福奎 孝子也. 純宗癸未, 旌閭. 頌曰 靈芝之根歟, 醴泉之源歟. 孝子有孝子, 綽楔

恩榮世世光. 阮堂 金正喜 書.

김복규는 효자다. 순종 계미(1823)에 정려했다. 송은 이렇다.

영지의 뿌리인가, 예천의 근원인가.

효자에게 효자 있으니, 정려문 세워주는 은혜와 영광, 대대로 빛난다.

완당 김정희 쓰다.

안진경풍의 해서를 예서 필의로 썼다. 원만장중하고 방경고졸한 특징을 보인다.〔『완당선생전집(阮堂先生全集)』권7 「김효자정려송(金孝子旌閭頌)」 참조〕

6. 효자 김기종 정려비(孝子金箕鍾旌閭碑)

朝鮮 孝子 贈敎官 金公箕鍾 旌閭碑.

조선 효자 증 교관 김공기종 정려비.

부친인 〈김복규 정려비〉 전면자(前面字)와 동일한 예서 필법으로 썼다. 아마 한자리에서 연속해
서 써내었을 듯하다. 〈김복규 정려비〉를 먼저 썼던 듯 필력이 더욱 굳세고 참신하다. 〈김기종 정려
비〉는 재벌 쓰는 능숙함은 있으나 초벌의 참신성과 모험성은 감소한 느낌이다.

비석 뒷면에 역시 추사가 짓고 쓴 정려송이 있으니 그 내용은 다음과 같다.

金箕鍾 福奎子也. 世其孝其父, 旌閭後二十九年 今上 辛亥, 贈童蒙敎官, 越二年 癸
丑, 復於其閭. 頌曰, 烝烝孝子, 肫肫之仁. 潔白之養, 于陵之蘭. 吁嗟乎! 感通草木,
而不華兮. 猛鷲柔伏, 而自來親. 一片貞珉, 萬歲不敗, 傳告後民. 阮堂 金正喜 書.

김기종은 복규 아들이다. 대물려 그 효를 그 아버지에게 하니 정려 후 29년인 금상 신해(철종 2년,
1851)에 동몽교관을 증직하였고 2년 지난 계축년(1853)에 다시 그 정려를 거듭하였다. 송은 이렇다.

이어지는 효자는, 정성스러운 어짊이다.

결백한 봉양은, 남해의 난초일세.

아아! 초목에 감통하니, 꽃도 피지 않는다.

사나운 매도 부드럽게 굴복하여, 스스로와 친해진다.

한 조각 비석은, 만세에 썩지 않아, 뒷사람에게 전해 고하리라.

완당 김정희 쓰다.

崇禎紀元後 四乙卯九月日竪.

숭정기원후 4을묘(1855) 9월 일 세우다.

〈김복규 정려비〉 비음 글씨와는 다르게 저수량풍의 해서인데 청경유려(淸勁流麗)한 수금서풍의
행서와 〈예기비〉풍의 유려전아한 팔분에서 필의가 혼연융합하여 청경고아(淸勁高雅)한 품격을 드
러내고 있다.(『완당선생전집』 권7 「김효자정려송」 참조)

朝鮮孝子　贈教官　金箕鍾旌閭碑

金箕鍾福奎子也世其孝其父施閭後二十九年

今 上辛亥　贈童蒙教官越三年癸丑復施於其閭

頌曰　烝烝孝子胜胜之仁潔白之養于陔之

蘭吁嗟乎感通艸木而不華于猛鷙柔伏而自來

親一斤眞珉万世不敗傳吉後民　阮堂金正喜書

崇禎紀元后四乙卯九月　日豎

효자 김기종 정려비(孝子金箕鍾旌閭碑)

철종 6년 을묘(1855) 9월, 70세, 비석 탁본, 97×39×8cm, 전북 임실군 임실읍 정월리 비석 소재. 전주시 삼천동 삼거리에서 1983년 이전

주(註)

1. 유일(有一. 1720~1799). 자는 무이(無二). 호는 연담(蓮潭). 속성은 천(千). 화순 출신. 18세에 법천사(法泉寺) 성철(性哲)에게 출가. 안빈심(安貧諶)에게 구족계를 받다. 해인사의 호암(虎巖) 체정(體靜)에게 입실(入室) 수학. 영허(暎虛), 용암(龍巖), 설파(雪坡), 풍암(楓巖) 등을 따라 배우며 교학에 통달. 30년 강설에 100여 명의 학인이 따르다. 장흥 보림사 삼성암에서 열반. 세수 80세, 법랍 62세. 『서장사기(書狀私記)』, 『도서사기(都序私記)』, 『선요사기(禪要私記)』, 『절요사기(節要私記)』 각 1권, 『기신사족(起信蛇足)』, 『원각사기(圓覺私記)』, 『능엄사기(楞嚴私記)』, 『현담사기(玄談私記)』 각 2권, 『임하록(林下錄)』 5권 등 많은 저술을 남기다.

2. 〈다보탑비(多寶塔碑)〉. 89쪽, 주 10 참조.

3. 〈석문송(石門頌)〉. 〈사예교위양맹문석문송(司隷校尉楊孟文石門頌)〉이니 섬서성 포성현(褒城縣) 북쪽 석문의 절벽에 새겨진 송이다. 석문은 포사의 계곡에 있는데 이 절벽에는 〈축군개통포사도각석〉을 비롯해서 많은 옛 석각들이 새겨져 있다. 후한 환제 건화(建和) 2년(148)에 새겼고 고예 필의가 아직 남아 종횡경발(從橫勁拔, 종횡으로 굳세게 뽑아냄)하고 표일각장(飄逸脚長, 나부끼듯 휘날리며 다리가 긺)한 특징이 있다.

4. 긍선(亘璇. 1767~1852). 속성은 이(李)씨. 전주(全州)인. 전라도 무장(茂長, 현재 전북 고창) 출신. 호는 백파(白坡). 정조 2년(1778) 12세에 고창 선운사(禪雲寺) 시헌(詩憲) 장로에게 출가. 평안도 초산 용문암(龍門庵)에서 수련하다가 정조 14년(1790)에 방장산 영원암(靈源庵)으로 가서 당대 화엄의 대가였던 설파(雪坡) 상언(尙彦, 1707~1791)에게 수학하고 그의 화엄 학통을 이어 법증손(法曾孫)이 된다.

설파가 입적한 후 1792년에 장성 백양산 운문암(雲門庵)에서 화엄 강회를 열자 100여 명의 대중이 운집하였다. 이곳에서 20여 년간 후학을 지도하다가 순조 11년(1811) 불법의 궁극 목표가 문자에 있지 않고 견성(見性)에 있음을 깨닫고 다시 초산 용문암으로 들어가 5년 동안 수선결사(修禪結社) 운동을 펼쳐 조사선(祖師禪)의 새 기풍을 진작시킨다.

이후 운문암으로 돌아와 선법을 현양하며 선 수행의 지침서인 『선문수경(禪文手鏡)』 1책을 저술하니 호남선백(湖南禪伯)으로 칭송되었다. 여기서 임제종(臨濟宗)의 조사선풍(祖師禪風)을 철저히 계승하려는 그의 보수적인 선관(禪觀)은 고증학의 영향으로 조사선의 한계에 비판적인 태도를 보이던 초의와 추사에게 강력한 도전을 받게 되어 신랄한 왕복 도론이 진개되기도 힌다. 그럼에도 불구하고 초의와 추사는 그 학덕을 존숭하여 당대 제일의 선교종주(禪敎宗主)로 떠받들었다.

순조 30년(1830) 귀암사(龜巖寺)를 중수하고 선강 법회(禪講法會)를 열어 선문 중흥의 기치를 내거니 팔도 납자들이 운집하였다. 이후도 참선 수행과 선종 관련 저술에 종사하다 철종 3년(1852)에 열반하니 세수 86세 법랍 74세였다. 귀암사에 탑을 세우고 화장사에 진영을 봉안했으며, 선운사에는 비석을 세웠는

데 비문은 추사가 짓고 썼다. 저서는 『선문염송사기(禪門拈頌私記)』 5권, 『선요기(禪要記)』 1권, 『작법귀감 (作法龜鑑)』 2권, 『문집(文集)』 4권 등이 있다.

5. 대기대용(大機大用). 대기는 근본을 깨달은 경지. 대용은 깨달음을 펼치는 활발한 작용. 마조(馬祖) 도일(道一, 709~788)로부터 백장(百丈) 회해(懷海, 720~814), 황벽(黃蘗) 희운(希運), 임제(臨濟) 의현(義玄, ?~867)으로 이어지는 임제종의 종지(宗旨)로 마조에서 시작하여 임제에서 완성된 선풍(禪風)이다. 마조 문하 48선지식 가운데 대기를 얻은 이는 백장 1인이고 대용을 얻은 이는 황벽 1인뿐이라 한다. 대기대용은 전광석화처럼 빠르게 이루어진다.

6. 살활(殺活). 죽이는 수단과 살리는 수단. 종사가 학인을 지도하거나 선사들이 상호 간에 선기(禪機)를 교환하는 방법이다. 살은 무엇이건 허용하지 않는 부정의 방법이고, 활은 무엇이건 허용하는 긍정의 방법이다.

7. 유형(有炯, 1824~1889). 속성 이(李)씨. 완산(完山)인. 전라도 옥과(玉果) 출신. 속명은 봉문(奉聞). 19세 (1842) 장성 백암산 백양사에서 백파의 제자인 정관(正觀) 쾌일(快逸)에게 출가. 이듬해 침명(枕溟) 한성(翰醒)에게 구족계를 받고 영귀산 귀암사의 백파 선강 법회에서 학업을 마쳤다. 사형인 백암(白巖) 도원(道圓, 1801~1876)의 법을 이어 백파 대사의 법증손이 되었다. 10여 년간 강경하면서 선을 겸수했다.

스승 백암과 함께 추사를 찾아가 백파 대사의 비문과 영찬을 받아 오고 '설두(雪竇)'라는 당호 현액도 받아 왔다. 1870년 무악산 불갑사를 중수하고 1889년 환옹(幻翁) 환진(喚眞)의 청으로 양주 천마산 봉인사에서 선강 법회를 개최. 그해 중추에 영귀산 소림굴로 돌아와 열반, 세수 66세, 법랍 46세. 『선원소류(禪源溯流)』와 시집 『해정록(楷正錄)』을 남겼다.

8. 도원(道圓, 1801~1876). 행장 미상.

9. 백파의 아버지는 덕흥대원군의 9대손 이종환(李宗煥, 1729~1795)으로 그 부친 이형삼(李亨三)과 함께 효행(孝行)으로 이름났다. 기정진(奇正鎭)이 지은 「효행록」과 홍현주(洪顯周)가 지은 묘지명(墓誌銘)에 기록되어 있다.

10. 〈서악화산묘비(西嶽華山廟碑)〉. 177쪽, 주 12 참조

11. 〈익주태수북해상경군비(益州太守北海相景君碑)〉. 124쪽, 주 12 참조

추사체 이해를 위한
서예사 특강

1

중국 서예사(中國書藝史)의 흐름

1. 서예의 기원

1) 상형문자(象形文字)의 도화성(圖畵性)

세계미술사상 글씨가 예술의 한 분야로 우대되는 것은 중국 문화권 내에서일 뿐이다. 이는 중국 문화권 내에서 통용되고 있는 한자(漢字)가 상형문자(象形文字)라서 자체(字體)의 기본이 물상(物象)의 형용(形容)이므로 근본적으로 도화성(圖畵性)을 내포하고 있기 때문이다.

『회남자(淮南子)』권8「본경훈(本經訓)」이나「창힐전(倉頡傳)」에 서기전 2700년께의 황제(黃帝) 시대에 좌사〔左史,사관(史官)〕창힐(倉頡)이 새와 짐승의 발자취를 본떠 처음으로 글자를 만들었다는 전설적인 기록을 남기고 있는 것도 이런 상형문자의 생성을 합리화하기 위한 수단이었을 것이다.

그러나 현재 고고학적인 발굴을 통해서 확인할 수 있는 문자는 상 대(商代, 서기전 1776) 이후에 국한되며 그것도 은 대(殷代, 서기전 1401)에 들어서야 많은 예를 접하게 된다. 이는 은(殷) 수도의 옛터 은허(殷墟)에서 19세기 말 이래 명문(銘文)이 새겨져 있는 많은 동기(銅器)들이 출토되고, 또 거북이 등판〔龜甲〕이나 짐승뼈〔獸骨〕에 길흉(吉凶)을 점치는 내용인 복사(卜辭)를 새긴 갑골문(甲骨文)그림1이 대량으로 쏟아져 나왔기 때문이다. 이들을 통해서 보면 아직 은 대까지는 글씨가 물상(物象)을 형용하는 그림의 단계를 크게 벗어나지 못하고 있는 것을 알 수 있다.그림2

그러나 주 대(周代, 서기전 1122)에 들어서면 점차 글씨 본연의 의미인 기호적(記號的) 성격이 강화되어가는데

그림1 〈갑골문(甲骨文)〉, 은(殷), 서기전 1401∼1122년

그림2 〈상조정(象祖鼎)〉, 은(殷), 서기전 1401∼1122년

동주(東周, 서기전 781)로 접어들면서 이런 현상은 가속화된다. 그래서 제자백가(諸子百家)가 출현하여 중국 문화의 기틀을 마련해놓는 춘추시대(春秋時代, 서기전 722)에 이르면 그림의 단계를 벗어나 글씨의 체제를 거의 완비해놓는다. 따라서 이 시기부터는 점차 글씨에 직역적인 특성도 나타나게 되니 소위 주문(籀文), 고문(古文)의 분화(分化)가 그것이다.

2) 주문(籀文)과 고문(古文)

주문(籀文)·고문설(古文說)은 후한(後漢) 시대 허신(許愼)의 『설문해자(說文解字)』에서 소전(小篆) 이전에 있었던 서체(書體)를 열거하면서부터 나오게 되는데 왕국유(王國維)의 연구 결과〔「사주편소증서(史籀篇疏證序)」〕에 의하면 주문(籀文)은 서주(西周)의 옛 땅 서쪽 진(秦) 지방에서 사용되던 문자로 종주(宗周)의 정계문자(正系文字)이고, 고문(古文)은 공자(孔子)가 출생한 동쪽 제로(齊魯) 지방의 문자라는 것이다. 따라서 주문(籀文)은 진시황(秦始皇)이 천하 통일(서기전 221) 이후에 문자 통일을 단행하기 위해 이사(李斯)로 하여금 만들게 했다는 소전체(小篆體)의 조형(祖型)일 것이며, 주문(籀文)이라 한 것도 이사가 지은 자서(字書)인 『사주편(史籀篇)』에서 따온 이름일 것이라 했다.

그래서 은주(殷周)의 고동기(古銅器)에 새겨진 금문(金文)과 가장 가까운 서체가 주문(籀文)이고, 고문(古文)은 춘추시대 이후 전국시대(戰國時代, 서기전 403)에 걸쳐 제로(齊魯) 지방에서 출토되는 고동기 및 천화(泉貨)의 글씨체와만 같다는 것이다.

그런데 진시황이 책을 불사르고 선비들을 묻어 죽이는 분서갱유(焚書坑儒) 같은 극단적인 강압 정책으로 문자 통일을 강행한 결과, 이 제로 지방의 동방(東方) 문자는 드디어 세상에서 쓰이지 않게 되었다. 이에 뒷날 한(漢)의 건국 후에 공자 사당(祠堂) 벽 속에 감춰두었던 유교 경전들이 이 문자로 적힌 채 발견되었으나 이미 사문자화(死文字化)되었으므로 당시 사람들이 고문(古文)이라 불렀다는 것이다.

그래서 허신도 소전체 이전에 주문과 고문이 있었다고 기록하였으나 이 시기는 고동기나 갑골문 같은 자료를 접하지 못하였으므로 구체적으로 그 차이가 어떻다는 것을 몰랐을 것이라고 하였다. 상당히 타당성 있는 견해이다. 그러나 원래 세상에서 알고 있던 주문의 의미와는 상당히 거리가 있다.

3) 석고문(石鼓文)이 곧 주문

당 초(唐初) 이부시랑(吏部侍郎) 소욱(蘇勖)이 석고(石鼓)의 중요성을 말한 이래 당 대(唐代)의 문인 묵객(文人墨客)들은 이를 많이 언급했는데 그중에서도 장회관(張懷瓘)이 가장 대표적이다.

그는『서단(書斷)』에서 "주문은 주태사(周太史) 주(籒)가 만든 것인데 고문이나 대전(大篆)과 조금 다르다.『칠략(七略)』에 이르기를 사주(史籒)는 주(周) 시대 사관(史官)인데 그가 지은『대전(大篆)』십 오 편(十五篇)은 학동(學童)에게 가르치는 글씨책이었다. 공자묘의 벽 속에서 나온 고문과도 체를 달리하니 한(漢)의 견풍(甄豐)은 육서(六書)의 둘째 번인 기자(奇字)가 이것이라 한다고 했다. 그 유적은 석고문(石鼓文)^{그림3}이 있어 전해지는데 대개 선왕(宣王)이 사냥하는 것을 풍자하려고 쓴 것이다. 지금 진창(陳倉)에 있다."라고 하여 석고문(石鼓文)이 곧 주문(籒文)이고 주문은 사주(史籒)가 만든 문자라는 의미로 그런 이름을 얻은 것처럼 이야기하고 있다.

그 이후에는 이 내용이 거의 정설로 받아 들여져서 석고문이 서주(西周) 선왕(宣王) 시대(서기전 827~서기전 782) 사주가 만들 어 쓴 문자인 것처럼 전해져 내려오게 되었 다. 그러나 동유(董逌)의『광천서발(廣川書 跋)』, 정대창(程大昌)의「옹록(雍錄)」, 홍둔(洪 遁)의「기양석고제발(岐陽石鼓題跋)」, 곽종 창(郭宗昌)의『금석사(金石史)』, 옹방강(翁方 綱)의『복초재문집(復初齋文集)』, 왕창(王昶) 의『금석췌편(金石萃編)』등에서는 주(周) 성 왕(成王, 서기전 1115~서기전 1078) 설을 주 장하기도 한다.

최근 고동기와 갑골문의 대량 출토에 따 른 비교 연구에 의하면 이 석고문이 동주(東 周) 시대 진(秦) 지방에서 만들어진 것만은 틀림없다 한다. 나카무라 후세쓰(中村不折)

그림3 〈석고문(石鼓文)〉, 서주(西周) 선왕(宣王), 서기전 827~ 서기전 782년

는 「석고지상설(石鼓之詳說)」 상(上)에서 진(秦) 문공(文公) 16년(서기전 750)의 각석(刻石)이라는 확정론을 펴기도 하는데 어떻든 왕국유의 고문·주문설과 연결시켜 보면 비록 이 석고문이 주 선왕 때 사주가 자신이 만든 주문으로 직접 쓴 것은 아닐지라도 주문으로 분류되어야 할 것은 틀림없는 사실이라 해야 할 것 같다.

2. 진시황의 통일 문자

1) 소전(小篆)의 출현

전국(戰國)시대 이후 천자(天子)의 권위를 완전 상실하고 일소국왕(一小國王)으로 전락해 있던 동주(東周)의 왕통(王統)이 진(秦) 장양왕(莊襄王, 서기전 249~서기전 247)에 의해서 끊기게 되자(서기전 249) 천하는 명목상의 주인마저 없는 대란(大亂) 상태로 돌입한다. 그러나 30년이 채 못 되는 동안 진왕(秦王) 정(政)은 6국(國)을 통일하여 진 제국(秦帝國)을 건설하고 천자(天子)로서 시황제(始皇帝)의 위(位)에 오른다.(서기전 221)

그는 통일의 완벽을 기하기 위해 법가(法家)인 이사(李斯)를 승상으로 기용하여 법가 사상을 국시(國是)로 하는 사상 통일 정책을 쓰는 한편 법도(法度), 율력(律曆), 도량형(度量衡), 거궤(車軌), 의관(衣冠) 등 일체의 제도, 문물을 획일화시키는 강력한 중앙집권 정치를 실행한다. 이런 통일 정책을 수행하려면 우선 문자의 통일이 급선무였을 것이다. 이에 이사의 진언을 받아들여 그로 하여금 이 일을 주관하게 했던 모양이다.

그러나 춘추전국시대 이래 사상적 자유를 마음껏 누려온 지식인들이 이에 동조할 리가 없다. 그래서 분서갱유(焚書坑儒)라는 극단적인 강압 정책을 쓰게 되었는데 이는 문자 통일과 사상 통일이라는 이중 효과를 가져왔다. 이런 과정에서 진 제국의 통일 문자로 출현하는 것이 소전체(小篆體)이다.

보통 말하기는 이사가 대전(大篆, 주문(籀文))을 가감하여 소전을 만들고 이 소전체로 각석(刻石) 및 동기의 명문을 직접 써서 문자 통일을 주도하였다고 한다.(동유(董迫),『광천서발(廣川書跋)』. 왕국유(王國維),『관당집림(觀堂集林)』권 18, 후지와라 소스이(藤原楚水),「시황(始皇)의 각석(刻石)과 진금석학(秦金石學)」등)

그러나 반고(班固, 32~92)가『한서(漢書)』를 서술한 후한(後漢) 전반기까지는 아직 이사의 소전제작설(小篆製作說)이 이루어지지 않고 있었던 듯『한서』「예문지(藝文志)」에서는 다만 진승상(秦丞相) 이사가「창힐(蒼頡)」7장(章)이라는 것을 지었다고 하면서 중거부령(中車府令) 조고(趙高)의「원력(爰歷)」6장 및 태사령(太史令) 호모경(胡母敬)의「박학(博學)」7장과 함께 문자를 많이『사주편(史籀篇)』에서 취해왔으나 전체(篆體)가 자못 달라 진전(秦篆)이라 한다고 하여 당시 세 사람이 각기 지은 자서(字書)가 진전(秦篆)이었음을 말하고 있다.

또한 동시대 후배인 허신(許愼)은「설문해자서(說文解字序)」에서 거의 같은 내용을 기술한 다음,

"이 세 책이 사주(史籀)의 대전(大篆)을 취하면서 크게 생략하고 고치니 이른바 소전(小篆)이란 것이다."라고 하여 소전이 이사 한 사람의 제작이 아님을 더욱 분명히 하고 있다. 그리고 뒤이어 소전은 진시황이 정막(程邈)을 시켜 만든 것이라고 하였다. 이로 보면 소전은 이사 주도 아래 학자·명필들이 중지를 모아 개혁해낸 진 제국의 통일 문자라 해야 하겠다.

2) 이사(李斯) 제작설(製作說)

세월이 지나면서 이러한 통일 문자 제작설의 내용은 점차 이사 한 사람에게로 집중되어갔던 듯 서진(西晉) 위항(衛恒, ?~291)의 「사체서전병서세(四體書傳幷書勢)」에서는 바로 이사가 대전을 보태고 덜었다는 내용을 덧붙이고 아울러 이사가 전서(篆書)에 뛰어나다고 이름나 있었으며 여러 산의 석각과 동인명(銅人銘)도 모두 이사의 글씨라고 했다. 이로부터 이사는 일약 소전의 창시자로 부상되고 모든 진 대(秦代)의 저명한 각서(刻書) 명문(銘文)들이 그의 글씨로 전해지게 된다. 여기에는 그럴 만한 이유가 있었다. 위항이 살던 시대는 진이 망한 뒤 500년 가까이 되는 시기였다. 따라서 진 대 문화 유적은 이미 석각동명(石刻銅銘)이 아니면 남아 있을 수가 없었다.

그런데 다행히 진시황이 통일 문자인 소전을 제정한 다음 이를 천하에 공포하고 자신의 위업을 과시하기 위해서 과거 동방 문화의 중심지였던 제(齊), 초(楚), 연(燕) 지역을 순수(巡狩)하며 진덕(秦德)을 칭송하는 내용을 방형(方形) 석주(石柱)에 소전으로 새겨 세워놓은 기념석〔제 지방의 〈역산각석(嶧山刻石)〉, 〈태산각석(泰山刻石)〉, 〈지부각석(之罘刻石)〉, 〈낭야대각석(琅琊臺刻石)〉, 연 지방의 〈갈석산각석(碣石山刻石)〉, 초 지방의 〈회계각석(會稽刻石)〉〕이 거의 그대로 남아 있었던 것이다. 이들 중 〈역산각석〉을 이보다 훨씬 뒤에 북위(北魏) 태무제(太武帝, 424~450)가 쓰러뜨렸다는 기록으로도 이를 알 수 있다.

그러나 불행하게도 이 각석에는 짓고 쓴 사람의 이름이 새겨져 있지 않았다. 다만 시황의 각석 후면에 추각(追刻)의 형태로 새겨진 이세황제(二世皇帝)의 각석에 시종신(侍從臣)들의 이름이 나열되는데 그중에 승상 이사의 이름이 맨 위에 새겨져 있을 뿐이었다.

이에 사서(史書)를 통해 이사의 행적을 익히 아는 이 시기 지식인들은 누구의 창제라고 못 박기 좋아하는 심리에 의해 이 진황각석(秦皇刻石)의 글씨가 모두 이사의 글씨이며, 이를 만든 것도 이사라는 부연 설명을 가하였을 것이다. 6개나 되는 각석의 글씨체가 동일하기 때문에 더욱 이 논지는 타당성을 부여받을 수 있었다.

이렇게 하여 이루어진 것이 바로 위 항의 「사체서전병서세」일 것인데 이것이 당(唐) 태종(太宗, 627~649)이 칙명(勅命)으로 짓게 한 정사(正史)인 『진서(晉書)』 권36 「위관전(衛瓘傳)」에 수록됨으로써 이후부터는 정설로 세론을 좌우하게 되었다.

현재 이 진황각석들은 거의 원석(原石)이 남아 있지 않은 형편인데 다만 〈태산각석〉그림4과 〈낭야대각석〉이 일부의 잔자(殘字)를 남기고 있다. 전해지는 탁본들은 모두 송(宋) 이후의 복각본(覆刻本)들이다.

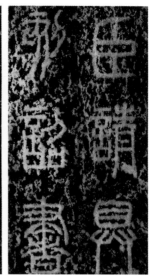

그림4 〈태산각석(泰山刻石)〉, 진시황(秦始皇) 28년, 서기전 219년

3) 소전(小篆)이 곧 정막(程邈)의 예서

이상에서 살펴본 바에 의하면 진황각석문(秦皇刻石文)은 이사가 썼든 말았든 간에 진의 통일 문자인 소전체임이 분명하다. 사실 앞서 살펴본 주문(籒文), 즉 대전(大篆)인 석고문(石鼓文)과 비교해 보면 획수를 많이 생략하고 회화적인 원형미(圓形味)를 문자적인 방형미(方形味)로 바꿔놓아 문자로서의 자체(字體) 정비를 분명히 하고 있는 것을 확인할 수 있다. 갸름하고 단정하며 균제(均齊)된 서체가 된 것이다.

그 과도기적인 현상은 통일 전의 진에서 사용하였다고 생각되는 호부(虎符, 1973년 중국 섬서성 서안 부근 출토)의 동명(銅銘) 글씨그림5에서도 찾아볼 수 있다.

『한서(漢書)』 「예문지(藝文志)」에서 전체(篆體)가 자못 달라졌다든지 「설문해자서(說文解字序)」에서 줄이고 고쳤다는 내용과 일치하는 변화이다. 그런데 『한서』 「예문지」는 계속해서 이때 예서(隸書)를 처음 만들었는데 관옥(官獄)의 일이 많아서 간편하게 생략하여 죄수〔도예(徒隸)〕들에게 사용하였으므로 예서(隸書)라 하였다고 한다.

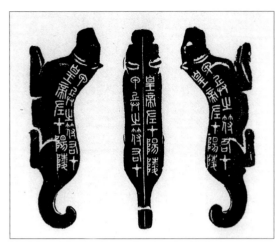

그림 5 〈호부(虎符)〉, 진(秦) 통일 이전, 서기전 221년 이전

「설문해자서」에서는 이를 좀 더 자세히 기술하기를 "이때 진이 경전을 불태워버리고 구전(舊典)을 물에 씻어버리며 크게 노예를 징발하여 역사를 일으키니 변방의 관리나 옥을 맡은 관리들의 직무가 번다하게 되었다. 비로소 예서가 나와 간략함을 취하니 고문(古文)이 이로 말미암아 끊어졌다."라고 하였다. 이 말들은 모두 소전에 대한 기사 뒤에 바로 이어지는 이야기들이다.

그러나 대전을 간편하게 줄여 소전을 만드는 것도 진 제국의 천하 통일이라는 엄청난 사회 변혁의 결과, 통일 제국의 강력한 중앙집권력과 그에 따른 문화 역량에 의해 겨우 이루어진 일이다. 이조차 지식인들의 저항에 부딪혀 분서갱유를 단행해야 할 만큼 어려운 시련을 겪어야 했던 사실을 상기한다면 소전이 만들어진 직후에 다시 더 간편한 예서의 출현이란 상상도 할 수 없으며, 또 당시 진 제국의 사정으로 보아 그럴 틈도 없었다.

진의 통일이 시황 26년(서기전 221)이고 통일 문자를 과시하기 위해 각처에 각석을 세우는 것이 동왕(同王) 28년부터 32년에 걸치는 시기이며, 33년에는 이사가 분서(焚書)할 것을 주청(奏請)하여 허락을 받고 35년에는 갱유(坑儒)를 단행한다. 37년(서기전 210)에는 〈회계각석〉 건립을 끝으로 진시황이 돌아간다.

소전이 완성된 뒤 불과 10년 만에 진시황이 돌아가는데 그사이에 어떻게 새로운 문자의 출현이 있을 수 있겠는가. 더구나 정막(程邈)에 대한 최초의 기사인 「설문해자서」에서는 분명히 소전은 진시황이 하두인(下杜人) 정막으로 하여금 만들게 한 것이라고 명기하고 있음에서이랴.(三日 篆書卽小篆. 秦始皇 使下杜人 程邈所作也.)

4) 예서(隷書)의 의미

이래서 곧 소전이 예서임을 알겠는데 이를 위항은 「사체서전병서세」에서 보다 자세히 부연 설명

하고 있다.

"혹은 말하기를 하두인 정막이 아현(衙縣)의 옥리(獄吏)가 되어 죄를 지으니 시황이 10년을 운양(雲陽)에 가둬두었다. 옥중에서 대전을 가지고〔이 부분은 이대전(以大篆)이라야 문리(文理)가 통하니 작(作)은 이(以)의 오자(誤字)이다.〕적은 것은 늘리고 모난 것은 둥글게 하고 둥근 것은 모나게 하여 시황에게 아뢰니 시황이 좋다 하고 내놓아 어사(御史)를 삼고 글씨를 제정하게 하였다. 혹은 이르기를 막(邈)이 제정한 것은 바로 예자(隷字)라고 한다." 한 것이 그 내용이다.

그리고 뒤이어 "진이 이미 전(篆)을 사용했는데 아뢰는 일이 번다하여 전자로는 이루기가 어려웠다. 곧 예인(隷人)으로 하여금 글씨를 돕게 하고 예자(隷字)라 했다. … 예서(隷書)라는 것은 전을 빨리 쓴 것이다."라고 하였다. 이로 보면 정막이 옥중 예인으로 소전을 만드는 데 결정적인 역할을 하였던 것 같으니 사실 소전의 제작자는 정막이고 이사는 이를 배후 조종한 주도자가 아니었던가 한다.

따라서 소전이 곧 정막의 예서임을 알 수 있겠는데 아울러 이 서체의 출현이 정막 개인의 능력만으로 이루어진 것이 아니고 지금까지의 서체 변천 추세와 통일된 진 제국의 문화 역량이 혼연일치되어 시대적 요구에 부응한 것이었음도 드러나게 되었다.

이 시기에 북변(北邊)의 영웅이던 몽염(蒙恬) 장군이 「필경(筆經)」을 지어 용필법(用筆法)을 논하였다는 「진한위사조용필법(秦漢魏四朝用筆法)」〔진 대(晉代), 작자미상〕의 내용과도 연결시켜 생각해볼 문제이다.

근래 서도사가(書道史家)들이 주장하는 것처럼 예서가 정서(正書)에 대한 부속(附屬) 서체라는 의미라고 한다면 대전(大篆), 즉 주문(籒文)이 정서이고 이를 간편하게 고친 소전(小篆)이 예서가 되는 것은 당연하니 더욱 소전과 진예(秦隷)는 같은 서체를 지칭한다고 보아야 할 것이다.

3. 전한(前漢)의 고예(古隷)

1) 예서의 종류

근대 서도금석학(書道金石學)의 대가인 후지와라 소스이(藤原楚水)는 그의 저서인 『서도금석학(書道金石學)』(1953)에서 서도사(書道史)를 잘 모르는 서예가들은 그 정확한 의미를 잘 모를 것이라고 하면서 예서(隷書)는 세 가지 의미가 있다고 설명하고 있다.

첫째가 고예(古隷)니 이 서체는 진(秦)으로부터 전한(前漢)에 걸쳐서 오로지 쓰이던 것이다. 소전(小篆)을 빨리 쓴 것으로 원형미(圓形味)가 방편미(方扁味)로 바뀌었는데 지금 예서라고 하는 것과 비슷하나 파임〔파책(波磔)〕이 없는 것이 다르다.

이 서체는 진의 정막이 만들었다고 하나 그럴 리 없고 용필(用筆)의 관계와 속도의 어하에 따라 자연스럽게 이루어진 형태로 지금 전하는 진의 권량(權量, 저울추나 되)에 새겨진 시황(始皇) 및 2세(二世)의 조서(詔書)와 전한(前漢)의 고동기(古銅器) 관지(款識)에서 볼 수 있다. 이 서체는 전서와 팔분(八分)의 중간이므로 혹은 고예라고도 하고 또 소전이라고도 한다.

수(隋) 안지추(顏之推)는 『안씨가훈(顏氏家訓)』 서증편(書證篇)에서 이를 고예라 하였고, 남송(南宋) 홍괄(洪适, 1117~1184)은 『예속(隷續)』에서 소전이라 하였다. 『설문해자』나 『한서』 「예문지」 등에서 예서라 한 것은 모두 이것이다.

소전을 초솔(草率)하게 써서 돋우는 법〔도법(挑法)〕이나 좌우 삐침도 없고 점획(點劃)에 누르고 드는〔부앙(俯仰)〕 형세도 없으니 후세에 예서라고 부르는 팔분서(八分書)와는 다르다고 하였다.

둘째로는 오늘날 보통 예서라고 부르는 팔분서가 후한(後漢) 시대 주로 쓰던 예서이며, 셋째로는 정서(正書), 즉 해서(楷書)를 위진(魏晉) 시대로부터 당 대(唐代)에까지 예서라고 불렀다 하였다. 그리고 청조(淸朝)의 대(大)서도금석학자(書道金石學者) 옹방강(翁方綱)도 첫째를 고예 또는 예고(隷古), 진예(秦隷)라 부르고 그다음은 팔분(八分) 혹은 분예(分隷), 한예(漢隷)라 하며, 셋째를 해예(楷隷) 또는 금예(今隷)라고 불러야 한다고 했다 하여 자가논리(自家論理)에 고전성을 부여하려 했다.

그래서 사실 이 주장은 현재까지 아무 비판 없이 전승되어 히라야마 간스키(平山觀月)의 『신중국서도사(新中國書道史)』(1965)나 나카타 유타로(中田勇次郎)의 『중국서론집(中國書論集)』(1970)에 그대로 전재되고 있다.

그러나 우리가 앞에서 살펴본 바에 의하면 소전이 곧 진예이어야 하니 소전을 초솔하게 쓴 간편체가 진 대(秦代)에 있을 수 없다. 실제 현존하는 모든 진 대 문자 속에서 소전 이외에 이를 간편하게 한 새로운 서체는 찾아볼 수도 없다. 따라서 소전, 즉 진예를 간편하게 한 새로운 서체의 출현은 상당한 세월이 흘러 시대사조(時代思潮)가 바뀐 어느 시대를 기다리지 않으면 안 되게 된다. 이것이 미술사에 나타나는 보편적 진리이다.

2) 한 초(漢初) 서체(書體)

법가(法家) 사상에 입각한 가혹한 무단(武斷)정치는 진이 통일 제국을 이룩하는 데 있어서는 매우 효율적이었지만 일단 통일을 이룬 다음에 백성을 다스려나가는 데 있어서는 그렇게 적당한 것은 못 되었다. 지나친 준법(遵法)의 강요는 인간의 기본 자유를 속박하기 때문이다. 그래서 진시황이 돌아가고 나자(서기전 210) 바로 민심이 이반되어 천하는 대란 상태로 돌입한다.

진승(陳勝)을 필두로 하여(서기전 209) 군웅이 계기(繼起) 쟁패하는 가운데 진은 한(漢) 고조(高祖) 유방(劉邦, 서기전 206~서기전 195)에게 멸망당하니(서기전 207) 통일한 지 불과 15년 만이다. 그 후 유방은 항우(項羽)와의 최후 결전에서 승리하고 천하를 재통일하는데(서기 202) 이로부터 통일 한 제국(漢帝國)이 중국 전토를 장악하게 된다.

한은 진을 멸한 다음 진의 가혹한 법제(法制)를 일체 폐기하고 살인자는 죽어야 하고 사람을 상하게 하거나 훔친 자는 죄받는다는 약법(約法) 삼장(三章)으로 민심을 수습하고 유가(儒家)인 역이기(酈食其), 육고(陸賈)의 말을 들어 숙손통(叔孫通)과 같은 유가로 하여금 의제(儀制)를 제정케 하여 국기(國基)를 다져나갔다.

그러나 행정 능력이 탁월하였던 소하(蕭何)는 진이 다져놓은 통일 기반을 조금도 손상하지 않고 그대로 계승하여 한 제국의 터전을 삼았다. 따라서 한 초(漢初)의 문물제도는 겉으로는 유가 의례를 좇는 듯하나 실상은 법가식(法家式)이 진 제도를 그대로 계승한 것이었다.

그래서 『사기(史記)』 권121 「유림열전(儒林列傳)」에서 "효문제(孝文帝, 서기전 179~서기전 157)도 본래 형명지언(刑名之言)을 좋아하였으며, 효경제(孝景帝, 서기전 156~서기전 141)도 유자(儒者)에게 맡기지 않았다."라고 하고 있다. 따라서 이 시기의 문자도 진의 통일 문자인 소전, 즉 진예를 계승해서 쓸 수밖에 없었을 것이다.

그러나 외형적으로나마 유가 의례가 국제(國制)로 채택되고 제자백가에 대한 탄압을 완전 철폐한 상태에서 서방(西方) 문자를 중심으로 한 진예의 전통이 순수하게 지켜질 리는 없다. 차차 제(齊), 노(魯), 초(楚), 연(燕) 등의 전통을 이은 동방(東方) 문자의 영향이 이에 미치기 시작하였다. 한의 개국 세력들이 모두 이 지방 출신이라는 것도 그 큰 이유 중의 하나였을 것이다.

거기에다 문자 발전의 당연한 추세에 의해서 점차 도화적(圖畫的)인 원형미(圓形味)가 사라지고 문자적인 방편미(方扁味)가 강조되는 현상도 계속되었다. 그래서 차차 서체가 변화의 조짐을 보이게 된다.

3) 무제(武帝)의 사상(思想) 통일과 고예(古隸) 확산

그런데 무제(武帝, 서기전 140~서기전 87) 시대에 이르면 "국가라 하는 것은 하늘의 질서를 지상에 재현하는 것이니 북극성 아래에 하늘의 별들이 존비(尊卑)의 계급적 질서를 가지고 통솔되고 있듯이 지상의 국가도 역시 천자(天子) 아래에서 모든 관민들이 그 계급적 질서를 지켜 통솔되지 않으면 안 된다. 그러므로 지상에 있어서 질서유지의 원리는 예(禮)밖에 없다."〔가와카쓰 요시오(川勝義雄), 「지나 중세(中世) 귀족정치의 성립에 대하여」, 『사림(史林)』 33권 4호〕는 내용의 제권(帝權) 절대론이 유가인 동중서(董仲舒)에게서 나오자 절대군주적 성향이 강하던 무제는 이에 경도되어 유가 이념을 국시로 삼고 법가 및 종횡가(縱橫家) 등 패도(覇道) 사상을 물리친다.

그러나 왕도(王道)를 주장하는 유가 사상 자체가 그렇듯이 다른 사상을 물리적인 힘으로 탄압하여 소멸시키려 하지 않고, 다만 유교를 가르치는 오경박사(五經博士) 제도를 신설하여 이곳에서 길러진 박사 제자들이 관로(官路)에 진출하는 데 유리하게 하였을 뿐이다.

그 결과 무제 초(서기전 137)에 오십 인으로 시작한 제자 수가 소제(昭帝, 서기전 86~서시전 74) 때에는 일백 인으로 증원해야 했고, 선제(宣帝, 서기전 73~서기전 49) 말에는 다시 배로 늘려야 했다.〔『한서(漢書)』 권88 「유림전(儒林傳)」〕 이렇게 유교 사상이 한 제국의 통치 이념으로 서서히 뿌리를 내리면서 사상 통일을 이루어나가는 사이 서체(書體) 역시 소전으로부터 탈화(脫化, 형용이나 형식을 지키면서 변화 발전시킴)하여 새로운 체제를 확립해간다.

이 신서체(新書體)를 고예(古隸)라 부르는데 이 서체가 어떻게 이루어지는가 하는 것은 문제(文帝, 서기전 179~서기전 157) 시대에 만들어졌다고 생각되는 〈선우화친방전(單于和親方塼)〉^{그림 6}과 무제

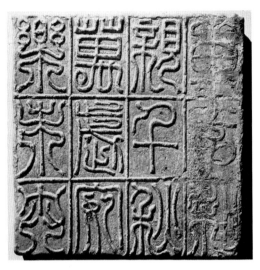

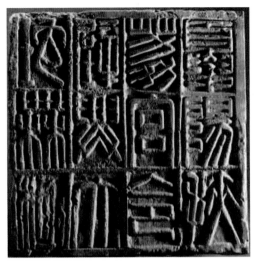

그림 6 〈선우화친방전(單于和親方塼)〉, 전한(前漢) 문제 (文帝), 서기전 179~서기전 157년

그림 7 〈하양부려궁전(夏陽扶荔宮塼)〉, 전한 무제(武帝), 서기전 140~서기전 87년

(武帝) 시대에 만들어진 〈하양부려궁전(夏陽扶荔宮塼)〉^{그림 7} 및 원제(元帝, 서기전 48~서기전 33) 때의 〈경녕원년명조전(竟寧元年銘條塼)〉^{그림 8}의 글씨체를 비교해보면 확연히 깨달을 수 있다.

아직도 도화적인 곡선미가 주조를 이루는 〈선우화친방전〉은 소전체 그것에서 크게 벗어났다고 볼 수 없는데 무제 때 피서궁(避暑宮)으로 건립된 부려궁(扶荔宮) 터에서 1960년에 발견된 〈하양부려궁전〉에 이르면 거의 모든 획이 직선에 가깝게 변하고 있다. 이는 앞서 말한 대로 문자 발달의 당연한 과정을 보이는 현상이기도 하겠지만 유교 경전의 강학(講學)이 적극화되면서 속기(速記)의 필요성이 절실해진 시대 분위기를 대변하는 것이라고 보는 것이 더욱 타당할 것이다.

유교를 특히 좋아하여 일경(一經)에 능통한 사람이라도 그 요부(徭賦)를 면제해주고 수년 동안에 용도(用度)기 부족하여 박사제자원(博士弟子員)을 천 인(千人)으로 늘리며 군국(郡國)에는 오경백석졸사(五經百石卒史)를 두는 등 유교 진흥책에 심혈을 기울인 원제(元帝) 말년인 경녕(竟寧) 원년에 만들어진 〈경녕원년명조전〉의 서체가 가장 방편직절(方扁直折)한 문자적 특징을 나타내고 있는 것은 이를 더욱 명

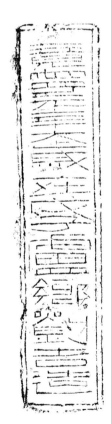

그림 8 〈경녕원년명조전(竟寧元年銘條塼)〉, 전한 원제(元帝), 서기전 33년

확하게 증명해주는 사실이다.

무제 이후에 이런 문자적 특징이 강조되는 이유 중에는 대원(大苑) 정벌(서기전 102) 이래 서역(西域) 문물에 묻어 들어온 서역 문자(그리스나 페르시아 및 인도 문자)의 영향도 무시하지 못할 만큼 존재했던 것이 아닌가 한다. 모두 표음문자로서 기호적인 성격만을 가진 직선적인 문자들이었기 때문이다.

4. 팔분서(八分書) 출현

1) 유교적 이상주의

한 무제(漢武帝, 서기전 140~서기전 87)는 무자(武字) 시호(諡號)가 말해주듯이 절대군주적 성향이 강한 무단적(武斷的) 인물이었다. 그래서 흉노를 비롯한 주변 국가들을 정벌하여 사방으로 국토를 확장하니 한(漢)의 위세는 천하에 떨치게 되었다.

이때 우리나라도 무제의 침공을 받아 위만조선(衛滿朝鮮)이 멸망당하고 한사군(漢四郡)이 설치되는데(서기전 108) 이로써 우리나라는 처음으로 이민족의 식민 통치를 경험하게 되고 고도로 발전한 한(漢) 문화의 강한 문화 충격에 의해 중국 문화권으로 휩쓸려 들게 된다. 한자(漢字)의 사용도 이때부터 시작된 것이다.

실제 낙랑군(樂浪郡)의 고지(故地)였던 평양(平壤) 부근에서는 낙랑을 통치하던 한인(漢人) 관리들의 무덤으로부터 무제 이후의 서체로 씌어진 인장(印章), 봉니(封泥), 동기(銅器) 및 칠기(漆器) 명문 등이 허다하게 발견되고 있다.〔우메하라 쓰에지(梅原末治)·후지타 료사쿠(藤田亮策),『조선고문화종감(朝鮮古文化綜鑑)』 2, 3책 「낙랑 편(樂浪篇)」, 1948, 1959〕

그런데 앞서 잠깐 언급했듯이 무제는 이런 확장 정책과 강력한 절대군주권의 확립을 위해서 유교 사상을 통치 이념으로 채택하였다. 교화에 의한 덕치(德治)를 주장하는 왕도 정치와 한민족(漢民族)이 천하의 중심이어야 한다는 중화관(中華觀)이 중심을 이루는 이념이었다. 이렇게 천자(天子)의 절대 권력을 인정하는 유교 사상은 무제의 확장 정책을 합리화시켰을 뿐만 아니라 한 제국의 주도 이념으로도 손색없는 것이었다.

그래서 무제의 현손(玄孫)인 원제(元帝, 서기전48~서기전 33)는 황제 자신이 유교 이념에 심취하여 태자 때 부황인 선제(宣帝, 서기전 73~서기전 49)로부터 다음과 같은 한탄 겸 꾸지람을 들을 정도였다고 한다.

"한가(漢家)에는 스스로 제도가 있는데 왕도(王道)와 패도(覇道)를 섞어 쓰는 것이다. 어찌 순전히 덕교(德敎)에만 맡겨서 주(周)나라 정치를 본받겠느냐. 또 속유(俗儒)들은 시의에 통달하지 못하고 옛날이 옳고 지금이 그르다고 하기만 좋아하여 사람으로 하여금 이름과 실제를 어지럽혀 지킬 바를 알지 못하게 하니 어찌 족히 맡길 만하겠느냐. 우리 집안을 어지럽힐 사람은 태자로구나."〔『한서(漢

書)』권9, 「원제기(元帝紀)」〕

이 말대로 원제는 유교 이념의 실천에 심혈을 기울였으니 이로부터 유교 사상은 한 제국의 통치 이념으로 확고한 자리를 굳히고 지식인들은 이의 학습을 필수 과정으로 여겼다.

이어 성제(成帝, 서기전 32~서기전 7) 시기에는 태학생(太學生)이 공자(孔子)의 삼천 제자를 본받아 삼천 명이 되었으며, 평제(平帝, 1~5) 시에는 외척 왕망(王莽, 서기전 44~서기 23)이 정권을 잡고 태학 에 인원수의 제한을 두지 않았다.〔『한서(漢書)』권88 「유림전(儒林傳)」〕

그러다 결국 왕망이 유교 이념을 교묘히 이용하여 섭정(攝政)이란 주공(周公)의 전례로 제권(帝 權)을 탈취하고 선양(禪讓)이란 요순(堯舜)의 고사(故事)로 제위(帝位)마저 가로채 가기에 이르러 전 한(前漢)이 멸망하고 신(新, 9~23)이 서게 된다.〔『한서(漢書)』권99 「왕망전(王莽傳)」〕 왕망이 이렇게 엉뚱 한 간계를 부릴 수 있었던 것은 유교적 이상주의가 상하에 팽배해 있었기 때문이다.

2) 팔분(八分)과 유교

그러나 왕망은 유교적 이상 국가 건설에 조급한 나머지 법령(法令)을 자주 고치고 세금을 과중하 게 부담시키며 주변 민족들〔四夷〕을 무시하는 졸렬한 정책을 쓰게 되어 내외로 크게 인심을 잃는다. 그래서 민심은 다시 유씨(劉氏)를 그리워하게 되니 왕망은 나라를 세운 지 15년 만에 망하고 경제(景 帝)의 지손(支孫)인 유수(劉秀)가 나라를 회복하여 제위에 나간다. 이가 곧 후한(後漢)의 시조인 광무 제(光武帝, 25~57)이다.

광무제는 스스로 장안(長安)에 나가 상서(尙書)를 배운 박사 제자 출신으로 당시 사조(思潮)를 익 히 알기 때문에 등극한 후에 수레에서 내리지도 않고 바로 먼저 대유(大儒)를 찾아보고 경전(經典)의 빠진 것을 널리 구하며 유사(儒士)를 불러들여 오경박사(五經博士) 제도를 부활시키되 각 가풍(家風) 을 인정하여 14박사를 두기에 이르렀다.

다시 건무(建武) 5년(29)에는 태학을 크게 지었으며, 명제(明帝, 58~75)는 즉위하자 이곳에 나아가 스스로 강경(講經)할 정도였다. 이에 호위무사까지 『효경 장구(孝經章句)』에 통하였으며, 흉노에서 도 자제(子弟)를 보내어 태학에 입학시켰다.

장제(章帝, 76~88), 화제(和帝, 89~105)가 모두 이를 계승하여 유교 진흥책에 골몰하였고, 순제(順 帝, 126~144)는 적포(翟酺)의 말에 감동하여 태학을 240방(房) 1850실(室)로 늘렸다. 질제(質帝) 본초

(本初) 원년(146)에 양태후(梁太后)가 대장군(大將軍) 이하 600석(六百石, 1년 녹봉이 주곡 600석인 중급 말단 관리. 최고 2000석부터 최하 100석에 이르는 차등이 있었다.)에 이르는 관리들의 자제를 모두 태학에 입학시키라는 조서(詔書)를 내림으로써 이제 태학생 수는 3만 명에 이르렀다.〔『후한서(後漢書)』권 79,「유림전(儒林傳)」〕

그래서 관리들과 지방 호족 및 외척들과 연결된 이들은 강력한 정치 세력을 형성하여 소위 청류(淸流)로 불리게 되었는데 환관(宦官) 중심의 탁류(濁流) 세력과 충돌하여 실패함으로써 소위 '당고(黨錮)의 화'(172)가 일어나는 것은 다 아는 사실이다.〔히가시 신지(東晋次),「후한 말(後漢末)의 청류(淸流)에 대하여」,『동양사연구(東洋史硏究)』32권 1호, 1973〕

이렇게 유교가 전ㆍ후한(前後漢)을 통해 그 통치 이념으로 크게 흥륭하여가자 초기에는 소전(小篆)에서 탈화(脫化)한 고예체(古隷體)가 공식 문자인 정서(正書)로 이에 병행하여 통용되었으니 이 이야기는 앞에서 살펴본 바와 같다.

그런데 여기서 우리는 고예의 형성이 필기 도구의 발달과 불가분의 관계가 있었으리라는 사실을 외면해서는 안 된다. 진예, 즉 소전이 몽염(蒙恬) 장군의 모필(毛筆) 개량〔청(淸) 조익(趙翼),「해여총고(陔餘叢考)」〕과 유관하였던 것처럼 고예가 일반화되기 시작하는 무제 말년께에는 붓이 점차 편필(扁筆) 형태에서 원필(圓筆) 형태로 바뀌어가고 있었다고 생각된다. 이것은 혹시 서역(西域) 문화의 영향일지도 모르겠다.

그래서 자연히 붓끝을 모으기 위해 들고 누르는 운필묘(運筆妙)가 발생할 수 있는데 그 사실을 무제 태초(太初) 원년(서기전 96) 명(銘)이 있는 서역 발견 목간(木簡)에서 확인할 수 있다.〔히라야마 간스키(平山觀月),『신중국서도사(新中國書道史)』p.78〕 대략 이 시기에 주 말(周末)에 발명되었다는 먹(墨)의 제조술도 크게 진보하여 일반화되었으리라 생각된다.

이것이 팔분서(八分書) 출현의 계기인데, 특히 문예(文藝)를 숭상하는 유교 문화가 점차 발전의 도를 더해가면서 박사 제자원(弟子員)들의 수가 기하급수적으로 증가하여 그 수요 증대에 따른 붓과 먹의 개량이 더욱 활발해지자 드디어 전한 말로부터 왕망의 신(新)에 걸치는 서력 기원 초에는 현재 쓰는 것과 같은 조심필(棗心筆, 대추씨 모양이 붓)이 발명되는 듯하다.

그래서 들고 누르는 데〔부앙(俯仰)〕 따른 좌우 삐침〔별(撇), 책략(磔掠)〕과 대고 떼는 데〔기수(起收)〕 있어서 돋우는 법〔도법(挑法)〕이 자연히 생기게 되었다. 이 삐침이 있는 팔분서가 정서(正書)인 고예에 대한 예서, 즉 일반 통행서로 그 자리를 굳게 되니 고예는 다시 점차 사문자화(死文字化)하여 그 이전에 진예〔秦隷, 소전(小篆)〕가 그러하였던 것처럼 의식 문자(儀式文字)로 남기에 이르렀다.

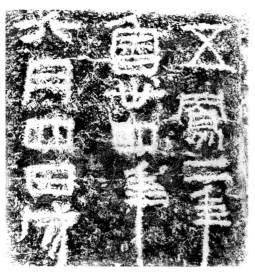

그림9 〈노효왕각석(魯孝王刻石)〉, 전한(前漢), 서기전 56년

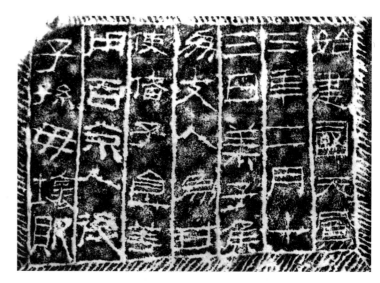

그림10 〈내자후각석(萊子侯刻石)〉, 신(新), 16년

그 과정을 보여주는 것으로 선제(宣帝) 오봉(五鳳) 2년(서기전 56) 명의 〈노효왕각석(魯孝王刻石)〉^{그림9}과 신(新)의 천봉(天鳳) 3년(16) 명 〈내자후각석(萊子侯刻石)〉^{그림10}을 들 수 있다.

3) 낙랑(樂浪)의 점제비(秥蟬碑)

이런 과정의 진전은 유교 사상이 유일한 통치 이념으로 점차 뿌리를 굳게 내려 사회 통념을 획일화하여가는 후한 대에 접어들면서 더욱 가속화된다. 그래서 이제는 팔분서가 예서(종속된 서체)가 아닌 정서(正書)의 자리를 차지하여 공식 문자로 쓰이게 된다. 그 실례를 우리는 낙랑(樂浪)의 속현(屬縣)이던 점제현(秥蟬縣, 『한서(漢書)』 권28 지리지(地理志)에서 선(蟬)은 제(提)로 읽는다 했으니 점제라 읽어야 한다.)의 고지(故地)인 평남(平南) 용강군(龍岡郡) 해운면(海雲面) 성현리(城峴里)에 있는 〈점제비(秥蟬碑)〉^{그림11}에서 찾을 수 있다.

이 비는 1913년 이마니시 류(今西龍)가 발견하여 처음 세상에 알려진 것으로 파손과 마멸이 심하기는 하나 대부분 그 자체(字體)를 분명히 파악할 수 있어 많은 관계 학자들의 연구 결과, 후한 장제(章帝) 원화(元和) 2년(85) 제작설이 정설로 받아들여져 한비(漢碑)의 남상(濫觴)이라 하고 있다.〔가쓰라기 스에하루(葛城末治), 「조선금석고(朝鮮金石攷)」, 1935. 나카무라 후세쓰(中村不折), 「한비의 연구(漢碑之研究)」 하

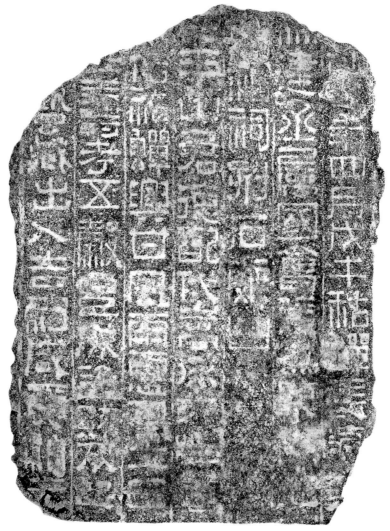

그림11 〈점제비(秥蟬碑)〉, 후한(後漢), 85년

(下), 1933)

이 비는 "지금 산천의 귀신으로 전례(典禮)를 받는 것이 아직 차서(次序)가 정해지지 않았으니 뭇 제사를 디욱 늘릴 것을 의논하니 풍년을 기원하라."라는 장제 원화 2년의 조서(詔書)에 의해 점제현 에서 그 지방의 수호신인 산군(山君)의 신사(神祠)를 세우고 신덕(神德)을 칭송한 내용을 비석에 새 긴 것이다.

인공이 가해지지 않은 네모난 화강암 판석(板石, 높이 150센티미터, 너비 109센티미터, 두께 12센티 미터)의 정면을 물갈이(물과 숫돌로 돌의 표면을 매끄럽게 연마하는 것)해서 7항(行)의 세로 계선(界線)

그림12 〈한중태수축군개통포사도마애각기(漢中太守鄁君開通褒斜道磨崖刻記)〉. 후한(後漢). 63년

을 긋고 14센티미터 정도 크기의 팔분서로 가득 씌어져 있는데 서체는 전아(典雅)하고 질박(質樸)하며 네모반듯하여〔아박방정(雅樸方整)〕고격(古格)이 풍긴다. 삐침과 파임이 분명한 팔분서이나 아직 고예가 갖는 직선미를 완전히 청산하지 못하여 팔분서로의 난만한 발전이 이루어지기 전 단계의 서체임을 보여준다.

이것이 〈삼로휘자기일기(三老諱字忌日記)〉(52), 〈한중태수축군개통포사도마애각기(漢中太守鄁君開通褒斜道磨崖刻記)〉(63), 그림12 〈대길매산지기(大吉買山地記)〉(76) 등 자연석에 각자(刻字)하는 각석으로부터 판석의 4면을 물갈이해서 세우게 되는 후한 말기의 수많은 팔분서 비석들로 이어지는 중간 단계 비(碑) 형식임(판석의 정면만 물갈이하는)과 함께 이 비석을 원화 2년 제작이라고 보게 하는 큰 이유이다.

그러므로 우리나라는 세계서도사상 팔분서의 최고비(最古碑)를 가지게 되는 셈이며, 이 비석은 이후 우리 선민들이 서예를 익히는 한 기준이 되기도 했을 것이다. 그래서 사실 우리의 서도사는 이 〈점제비〉로부터 그 서장(序章)을 열지 않으면 안 된다. 낙랑 고분에서 출토된 명기(明器)들의 명문 중에는 그 이전의 서체도 있지만 이는 우리 선민들과 직접적인 관계가 그리 많지 않았다고 생각되기 때문이다.

5. 팔분서(八分書)의 예술성

1) 명필(名筆) 명문장(名文章) 배출

유교의 정치 이념은 하늘의 질서를 지상에 재현하는 것을 목표로 하므로 북극성과 같은 천자(天子)를 중심으로 뭇별들과 같은 현자(賢者)들이 이를 보좌할 필요가 있었다. 그래서 그런 인재들을 등용하기 위해 일찍부터 선거제(選擧制)를 실시하고 있었으니 이는 향리(鄕里) 주민들의 향평(鄕評)을 기준으로 하여 덕망 있는 인재를 뽑아 쓰는 방법이었다. 유교적인 학문과 덕행이 있는 인재를 마을에서 뽑아내고 다시 고을에서 추천하는 형식인 이선향거(里選鄕擧)의 방식으로 조정에 천거하면 조정에서는 이를 중앙 관료로 발탁하는 것이었다.

대체로 20만 인구 중에 1명을 뽑는 비율로 전국에서 인재를 고루 뽑아 쓰는 것을 원칙으로 하였는데 1년에 200여 명이 뽑히게 되었다. 유교 이념이 일반 민중에게까지 깊이 침투하여 생활화되는 후한 시대에 이르면 유교 윤리의 근간이 되는 효렴(孝廉)이 인물 평가의 기준이 되어 다른 덕망에 우선하였으므로 선거 과목이 이 일과(一科)로 통일된다. 그런데 이 선거 제도는 초기에는 비교적 정당하게 운영되었지만 점차 지방에 호족 세력이 성장해나가면서부터는 이들이 그 세력을 이용하여 향평을 조작하는 폐단을 만들어내었다.

그 결과, 호족의 자제들만이 선거에 들게 되고 이들이 중앙 관료가 되면 다시 중앙 권력과 결탁하여 권문세족화(權門世族化)하는 경향을 나타내었다. 즉 각 지방에서 문벌 귀족(門閥貴族)이 생겨난 것이다. 이들이 후한 말에 청류(淸流)를 자처하던 부류들이었다.〔히가시 신지(東晉次),「후한말(後漢末)의 청류(淸流)에 대하여」〕

이들은 자신이 선거에 들 만한 효렴의 귀감이라는 것을 천하에 과시할 필요가 있었다. 그래서 효행(孝行)을 돋보이게 하려고 조상의 묘소(墓所)치레를 장엄하게 하고 염치를 아는 사람이 되기 위해 스승에게는 물론 상사(上司)나 사신을 천거해준 거수(擧主)에게 보은하는 방법으로 그들의 학덕(學德)을 기리고 장례를 성대하게 치러주는 일들을 다투어 행하였다. 그 결과, 효자(孝子)나 문생(門生), 고리(故吏)들이 세우는 신도비(神道碑) 및 공덕비(功德碑)는 전국의 방방곡곡을 메워 수천수만을 헤아리게 되었다.〔이치무라 산지로(市村瓚次郎),「한 대(漢代) 건비(建碑)의 유행(流行) 및 그 후의 금제(禁制)에 취(就)하여」,『서원(書苑)』, 2권 9호, 1938〕

명사의 경우는 한 사람의 비석이 여러 곳에 세워지기도 하고 여러 사람이 그 비문을 짓고 쓰기도 하였는데, 여기서 세상은 자연히 명필능문지사(名筆能文之士)의 출현을 기다리게 되었을 것이다. 그래서 비석 세우는 것이 크게 유행하던 환제(桓帝, 147~167), 영제(靈帝, 168~188) 시기에는 명필(名筆)과 명문장(名文章)이 쏟아져 나오게 된다.

명필만 꼽자면 채옹(蔡邕, 132~192), 장지(張芝), 유덕승(劉德升), 사의관(師宜官), 양곡(梁鵠), 한단순(邯鄲淳), 모홍(毛弘), 좌백(左伯), 호소(胡昭) 등이 그들이다. 이 중에서 채옹은 당세를 대표하는 명필이자 명문장이었기 때문에 비문의 주문이 폭주하여 그 문집에 수록되어 있는 비문만도 30여 편이 되고 양광(楊廣)이나 양사(楊賜)의 경우는 각각 3편씩 지어주고 있다.〔『채중랑집(蔡中郎集)』권6〕 그 글씨도 모두 채옹 자신이 썼으리라 생각된다.

이 시기는 태학제생(太學諸生)이 3만여 명에 이르는 청류 세력의 절정기로 유교 이념이 부화(浮華)로 치달아 그 본연 면목을 상실함으로써 유자지풍(儒者之風)이 쇠퇴해가던 때였다.〔『한서(漢書)』, 권71,「유림전(儒林傳)」상(上)〕 즉 유교 문화가 절정을 지나 부란(腐爛) 상태로 돌입한 것이다. 이런 때 예술은 마치 단풍이나 저녁노을처럼 난만하게 꽃을 피우게 된다. 그 유교 문화의 난만한 꽃이 바로 팔분서(八分書)이다. 이는 글씨를 잘 쓰는 사람을 홍도문(鴻都門)으로 불러 모아 수백 인을 얻었다는 영제의 보호 정책에 힘입은 바도 컸을 것이다.

2) 한비(漢碑) 형제(形制)

한편 입비(立碑)의 유행은 서체의 발전만 가져온 것이 아니라 비형(碑形)을 크게 발전시켰다. 유희(劉熙)의 『석명(釋名)』, 당(唐) 봉연(封演)의 『봉씨문견기(封氏聞見記)』, 남송(南宋) 홍괄(洪适)의 『예속(隷續)』, 청(淸) 고염무(顧炎武)의 『금석문자기(金石文字記)』, 완원(阮元)의 『산좌금석지(山左金石志)』 등에서는 한결같이 주 대(周代)에 왕후(王侯)의 능에 하관(下棺)의 안정을 위해 밧줄을 도르래로 걸어 내리기 위해 전후에 세웠던 도르래 기둥인 비목(碑木)이 한비(漢碑)의 시원(始源)이라 이야기하고 있다.〔줄을 입힌다는 의미의 피(被)에서 비(碑)로 변전(變轉)되었다 한다.〕

어느 때 신하들이 왕의 아름다운 공적을 이곳에 적기 시작하고 그것을 버리지 않고 무덤길 입구인 수구(遂口)에 세워놓기 시작하여 신도비(神道碑)가 되었다는 것이다. 하기야 수혈식(竪穴式) 토분묘(土墳墓)에서 필요하던 비목이 횡혈식(橫穴式) 축실묘(築室墓)인 한 대 묘제(墓制)에는 필요가 없

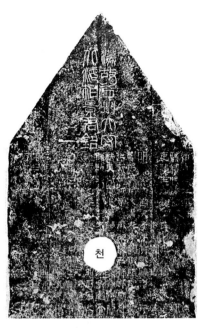

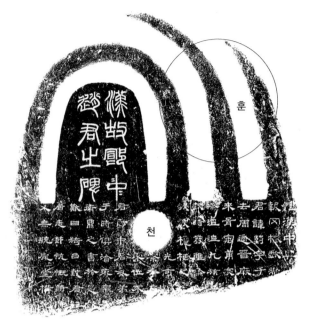

그림13 규수(圭首)의 천(穿), 〈북해상경군비〉, 후한, 144년

그림14 원수(圓首)의 훈(暈)과 천(穿), 〈조군비(趙君碑)〉, 후한, 26년

었을 터이니 이런 변화가 있을 수 있다. 그래서 비수(碑首)가 삼각형의 규수(圭首)^{그림13}를 하기도 하며, 원형(圓形)의 원수(圓首)^{그림14}가 되기도 하는데 원수일 경우는 밧줄이 급히 풀리는 것을 방지하기 위해 밧줄을 걸어 제어할 수 있는 홈이 그 위에 파여 있던 흔적이 남아 있으니 이것이 훈(暈)이라는 것이다.

그리고 도르래 장치가 되어 있던 구멍이 천(穿)이라는 이름으로 빗돌의 이마에 뚫려 있다고 하였다. 즉 주비(周碑)의 원형을 충실하게 계승하면서 그 위에 비문(碑文)을 새겨 넣었기 때문에 이런 불필요한 장식이 가해졌다는 것이다.

그런데 이 천수백 년래의 정설(定說)에 대해서 근래 서도사가(書道史家)인 나카무라 후세쓰(中村不折)는 「진비(秦碑)의 연구(研究) 한비(漢碑)의 형제(形制)」(1933)에서 이를 전면 부정하고 있다. 한비(漢碑)의 형제(形制)는 홀(笏)이 염규(琰圭)와 완규(琬圭) 및 패옥(佩玉)인 상(璋), 장(琤), 호(琥), 벽(璧) 등의 형태를 본떠 만들었다는 것이다.

특히 규수비(圭首碑)는 염규를 본뜬 것이고, 원수비(圓首碑)는 완규를 본뜬 것이라서 채옹이 그 문집(文集) 중 「호공비명(胡公碑銘)」에서 완염(琬琰)에 새긴다 하였으니 송(宋) 두대규(杜大珪)가 명신비전(名臣碑傳)을 편록(編錄)하고 『완염집(琬琰集)』이라 하였다고 강력히 주장하면서 한비의 형제가

주비의 계승이 아니라 홀과 패옥에서 연유한 형태임을 다섯 가지로 열거하여 논증하고 있다.

후한 말기 이전의 유례가 남아 있지 않은 형편에서 주비와 연결시킨다는 것은 무리라고 하는 그의 주장이 일면 타당성이 있는 듯하다. 그러나 역사 유물은 보호될 것만이 보호되기 때문에 그 이전 것이 인멸될 가능성도 있고 시대사조에 따라서 영구성 있는 재료를 쓰지 않았을 경우도 있으므로 근대의 과학 정신만 내세워 구설(舊說)을 전면 부정하려 한 것은 오히려 조급성을 보인 비과학적 태도가 아니었던가 한다.

그런데 중국인들이 신분을 상징하고 비망기(備忘記)를 적기 위해 공식 석상에 항상 지니고 다니던 홀의 형태에서 한비의 시원 양식을 찾으려 한 것은 매우 참신한 발상이었다고 하지 않을 수 없다. 그 시원이야 어떻든 한비는 장방(長方) 판형(板形)의 비신과 이를 받치는 네모난 비꽂이〔方趺〕로 되어 있는 것이 기본 형태이다. 비신은 원수, 규수의 구별이 있고 원수일 경우 훈이라는 홈이 파여 있는데 그 두드러진 부분의 양 끝에 용두(龍頭)를 붙여 용신(龍身)으로 장식하기도 하였다.〔〈정계선비(鄭季宣碑)〉, 〈고이비(高頤碑)〉, 〈번민비(樊敏碑)〉 등〕**그림15**

그림15 〈번민비(樊敏碑)〉, 후한, 174년

그림16 〈심부군궐(沈府君闕)〉, 후한, 2세기

이것이 장차 이수(螭首)의 선구가 될 터인데 이 시기에는 아직 그런 정형이 이루어지지 않아 혹은 주작(朱雀)을 장식하기도 하고(〈장천비(張遷碑)〉), 인물이나(〈조교비(造橋碑)〉, 〈석사비(石祠碑)〉) 기린(麒麟, 〈방웅걸비(邦雄傑碑)〉) 등을 조각하기도 하였으며, 비수에는 주작, 방부에는 현무(玄武)를 새겨 귀부(龜趺)의 선구를 보인 것도 있다.(〈유민비(柳敏碑)〉, 〈육물비(六物碑)〉, 〈몰자비(沒字碑)〉, 〈심부군궐(沈府君闕)〉)그림16 〈익주태수무명비(益州太守無名碑)〉는 현무 좌우에 다시 용호(龍虎)를 새겨 사신(四神)을 모두 표현하기도 했다.

천은 원공(圓孔)으로 규수일 경우 삼각형의 저변 중앙에 뚫려 있고 원수일 경우 훈의 기점(起點)에서 조금 내려온 중앙에 뚫려 있다. 액(額)의 비제(碑題)는 보통 소전(小篆)으로 써서 전액(篆額)이라 하는데 보통은 천과 비수 사이에 두 줄로 새겨지며 간혹 천의 좌우로 벌려지기도 한다.

3) 유교 문화의 꽃

비신에는 보통 전면과 후면에 비서(碑序)와 명(銘)이 연속적으로 새겨지는데 때로는 후면에 비음(碑陰)이라 하여 비를 세우게 된 내력과 동참자들의 명단이 새겨지기도 한다. 간혹 소전으로 쓴 비도 있지만 대부분 팔분서로 쓰고 있어 현재 알려진 팔분비만도 백여 기가 넘는다.

팔분이란 이름이 어째서 쓰이게 되었는가에 대해서는 예부터 제설(諸說)이 분분하나 아직 명쾌한 해답은 없다. 혹은 채옹의 딸인 채문희(蔡文姬)의 말이라 하여 정막(程邈) 예서에서 2분(分)을 취하고 이사(李斯) 소전에서 8분을 취하여 팔분서라 하였다 하나 이는 앞서 우리가 살펴본 바와 같이 두 서체가 같은 것이니 더 거론할 것이 없다.

당(唐) 장회관(張懷瓘)은 『서단(書斷)』에서 "예초(隷草)로 해법(楷法)을 지으니 글자가 바야흐로 팔자(八字)형으로 나뉘었다."라고 하여 팔자형으로 분배(分背)되는 자형(字形) 때문에 얻은 이름이라 하니 미진하지만 이 말을 정설로 받아들일 수밖에 없다. 원래 이 서체는 조심필(棗心筆)의 사용에 따라 그 운필묘(運筆妙)에 의해 생성된 것이라는 이야기를 앞서 하고 나왔다.

그런데 그 운필묘의 무한한 다양성 때문에 개성 있는 전문 서예가들이 출현할 수 있었고 드디어 글씨가 예술의 한 분야로 승격할 수 있게 되었다. 수많은 한비의 팔분서체가 저마다 독특한 품격을 지니고 그 나름의 예술성을 갖추고 있지만 그중에서도 대표적인 것을 뽑아 크게 분류한다면 다음 몇 가지로 나눌 수 있다.

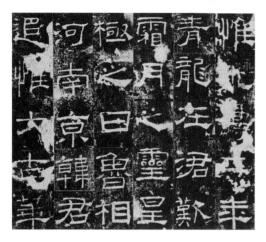

그림 17 〈예기비(禮器碑)〉, 후한, 156년

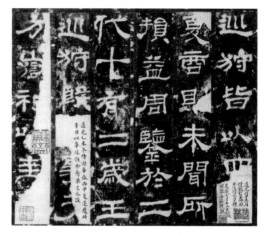

그림 18 〈서악화산묘비(西嶽華山廟碑)〉, 후한, 165년

정상적인 필법과 온건한 서풍을 가지고 격조 높은 귀족적인 한예(漢隷)의 정통을 보여주는 것으로 〈을영비(乙瑛碑)〉(153), 〈예기비(禮器碑)〉(156),^{그림17} 〈공주비(孔宙碑)〉(164), 〈서악화산묘비(西嶽華山廟碑)〉(165),^{그림18} 〈사신비(史晨碑)〉(169), 〈희평석경(熹平石經)〉(175), 〈조전비(曹全碑)〉(185) 등이 있다.

필법은 무시하지 않지만 격식이나 교졸(巧拙)에 구애되지 않는 분방성과 장식기 없는 것으로는 〈북해상경군송(北海相景君頌)〉(143), 〈노준비(魯峻碑)〉(173), 〈백석신군비(白石神君碑)〉(183)^{그림19} 등이 있다.

느긋한 필치로 정취 있는 친근미를 보이는 것으로는 〈양맹문석문송(楊孟文石門頌)〉(148),^{그림20} 〈봉룡산송(封龍山頌)〉(164), 〈양회표기(楊淮表記)〉(173) 등이 있고, 야취횡일(野趣橫溢)하여 소박한 필치를 보이는 것으로 〈서협송(西狹頌)〉(171), 〈장천비(張遷碑)〉(186)^{그림21} 등을 꼽을 수 있다.

이상 열거한 한비의 글씨들은 유교 사상이 최초로 피워낸 가장 아름다운 꽃인 팔분서 중에서도 백미(白眉)를 이루는 것으로 그 서품(書品)은 서예사상 최고의 경지로 평가하지 않으면 안 된다.

그래서 청 말(淸末) 비파(碑派) 서예가들은 이를 그들이 도달해야 할 구경처(究竟處)로 삼았고 그 이상이 우리나라의 추사 김정희에 의해서 이루어져 추사체를 탄생시켰다.

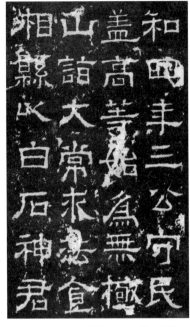

그림 19 〈백석신군비(白石神君碑)〉, 후한,
183년

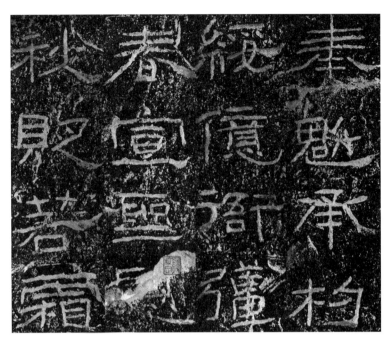

그림 20 〈양맹문석문송(楊孟文石門頌)〉, 후한, 148년

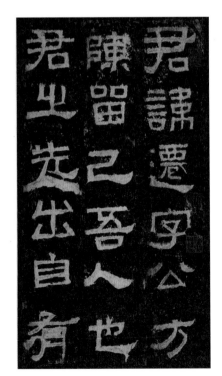

그림 21 〈장천비(張遷碑)〉, 후한, 186년

6. 초서(草書)의 변천

1) 종이 발명과 서체 변화

중국인의 3대 발명 중의 하나인 종이는 후한(後漢) 화제(和帝, 89~105) 시대 상방령(尙方令)으로 있던 환관(宦官) 채륜(蔡倫)이 처음 만들어서 원흥(元興) 원년(105)에 그 제조법을 상주(上奏), 공포하였다고 하는데 나무껍질, 삼껍(삼실을 만들기 위해 삼을 삼는 과정에서 발생하는 삼 꺼시랭이), 헌옷, 그물 등으로 만들었다고 한다.〔『후한서(後漢書)』권78,「환관열전(宦官列傳)」채륜 조(蔡倫條)〕 그 후에 이 제지법(製紙法)은 곧 중국 문화권에 전파되어 우리는 이미 삼국시대에 우리 손으로 종이를 만들어 쓰고 그 기술을 일본에 전해주었다.〔610년 고구려 승 담징(曇徵)에 의해서〕

그 후 751년에는 당군(唐軍)이 사라센 군대와 서역에서 싸우다가 참패하여 많은 포로를 냄으로써 사라센 제국은 포로 중에 제지공(製紙工)을 가려내어 사마르칸트에서 종이를 만들어내게 하니 이것이 제지법의 서방 전파 단초이다. 이래서 종이는 곧 유럽에서도 사용하게 되어 전 세계적으로 인류 문화 발전에 크게 공헌하게 된다. 종이의 이런 큰 공적은 차차 이루어지는 것이지만 당장 그것이 발명되었을 때인 후한 시대에는 우선 서체(書體) 발전에 혁신적인 변화를 가져오게 하였다.

이제껏 금속, 돌, 귀갑(龜甲), 수골(獸骨), 수피(獸皮), 죽간(竹簡), 죽편(竹片), 목엽(木葉), 목간(木簡), 직포(織布) 등이 글씨 쓰는 바탕으로 사용되어왔었는데 어느 것 하나 글씨 쓰기에 적당한 것은 없었다. 가장 많이 쓰이던 것이 죽편이나 목간 및 직포였는데 죽간은 무겁고 직포는 비싸서 모두 쓰기에 불편하였다.〔죽간은 엮어서 보관하였으므로 편(篇)이라 하고 직포는 말아서 보관하였으므로 권(卷)이라 하여 그 순차를 매겼는데 그 전통이 지금까지 남아 책의 순차를 몇 권, 몇 편 등으로 붙이고 있다.〕

그런데 이제 한없이 가벼우며 대량 제조가 가능한 종이가 발명되고 보니 저록(著錄), 서사(書寫) 등 문방(文房)의 일에 일대 혁신이 일어나지 않을 수 없었다. 이에 이미 진(秦) 대 이래로 개량에 개량을 거듭해오던 붓과 먹도 종이의 특성에 맞도록 다시 개량, 발전하게 되니 붓은 끝이 뾰족한 대추씨 모양의 조심필(棗心筆)이 되었다. 먹은 송연(松烟)과 아교를 주 원료로 하여 일단 벼루에 갈아 쓰게 되면 일정 기간이 지난 후부터 탈색하거나 지워지지 않는 특수 물감이 되었다. 즉 오늘날 쓰고 있는 것과 같은 문방사우(文房四友)의 기본 형태가 거의 완성된 셈이다.

이렇게 필기도구가 완비되면 자연히 이에 따른 서체 변화가 다양하게 이루어질 수밖에 없는데,

더구나 앞에서 살펴본 대로 이 시기는 유교 문화의 발전이 그 극치에 이르러 부란(腐爛, 썩어 문드러짐)의 단계로 접어들어 효제충신(孝悌忠信)의 유교적인 덕망을 외적인 치레로 꾸며 드러내려는 말기적인 폐단이 횡행한 결과, 신도비나 공덕비 등이 크게 유행하고 이 비석들을 명문(名文), 명필(名筆)로 짓고 쓰려 하니 서체의 다양한 변화, 발전은 약속된 것이나 마찬가지였다. 그래서 팔분서의 난만한 발전이 이루어졌던 것이니 이는 앞에서 살펴본 바이다.

2) 초서의 출현

그러나 위와 같은 제반 여건 아래에서 다만 소위 명석서(銘石書)라 하여 비석에 새기는 데 알맞게 근엄정중하고 우미화려한 팔분서체만 발전할 리는 없다. 갖춰진 필기도구와 세련된 문방(文房) 취미는 곧 정서체(正書體)인 팔분서를 기준으로 하여 다양한 서체를 창안해내니 팔분서를 급히 써낸 장초(章草)는 팔분서와 거의 동시에 출현하고 그사이 중간 서체인 행서(行書) 역시 이 시기에 자연스럽게 이루어진다. 파책(波磔)을 자제하여 필획을 평직화(平直化)하고 기수필(起收筆, 시작하고 끝내는 붓질)을 모지게 마무리 짓는 해서[楷書, 금예(今隷)]의 시원도 이에서 싹을 보인다.

점획의 변동이 있는 독립적인 서체는 아니지만 추필(帚筆, 빗자루 붓)을 경쾌하게 써서 필흔(筆痕, 붓 자국)을 남겨 비동(飛動)의 형세를 보이는 비백체(飛白體)의 출현도 이 시기에 이루어진다. 이런 제체(諸體) 출현 중에서 가장 문제가 되는 것이 장초이다. 그 내용도 문제려니와 그 소종래(所從來, 좇아 내려온 바, 즉 내력)에 관해서도 제설(諸說)이 분분하여 각인각설(各人各說)이 있기 때문이다.

이를 알기 위해서 우리는 우선 초서(草書)란 어떤 것인가에 대해서 살펴보아야 하겠다. 초서라는 용어가 처음 등장하는 것은 역시 허신(許愼)의 「설문해자서(說文解字序)」이다. "한나라가 일어나매 초서가 있게 되었다(漢興有草書)."라는 내용이다.

이 내용은 다시 위항(衛恒)의 『사체서세(四體書勢)』의 초세(草勢)로 이어져서 부연설명된다. "그 만든 이의 성명을 알지 못하며 장제(章帝, 76~88) 때에 이르러서 제왕(齊王)의 재상이던 누도(杜度)가 잘 쓴다고 일컬어졌고 뒤에 최원(崔瑗), 최식(崔寔) 부자가 역시 잘 썼으며, 장지(張芝)는 이들에게 배웠고 그 아우 장욱(張旭)과 제자인 강익(姜翊), 양선(梁宣), 전언화(田彦和), 위탄(韋誕)들이 모두 초서를 잘 썼다."라고 하였다.

그리고 남제(南齊) 왕승건(王僧虔)은 다시 『고래능서인명(古來能書人名)』에서 위기(衛覬), 위관(衛

琯), 위항(衛恒) 3대와 장지 누님의 손자인 삭정(索靖) 등을 초서의 명가로 꼽고 있다. 아직까지는 다만 초서라 하였을 뿐 어느 기록에도 초서의 종류를 나누지 않고 있다.

그런데 당 대(唐代)에 이르면 장회관이 『서단(書斷)』에서 '한(漢) 황문영사(黃門令史) 사유(史游)가 장초를 만들었다'고 하면서, '남제(南齊) 왕자(王子) 소자량(蕭子良)은 한제왕상(漢齊王相) 두조[杜操, 두도(杜度)의 오기(誤記)인 듯]가 만들었다'고도 하며, 왕음(王愔)은 '원제(元帝, 서기전 48~33) 시 사유가 급취장(急就章)을 짓고 예체(隷體)를 풀어서 거칠게 쓴 것이 이것이라 한다'고 하여 당시 통행하는 제설을 싣고 있다. 이로 보면 대체로 육조(六朝) 말기부터 장초라는 명칭이 생겨 초체(草體)를 구분하려 했던 것이 아닌가 한다.

3) 초서의 종류

왕음의 말이 계속되어 장초의 특징을 이야기하니 "예서의 규구(規矩)를 덜어내어 마음대로 뛰달리고 급속히 이르도록 하니 초창(草創)의 뜻이 있다 하여 초서라 한다." 했으며, "군장(君長)이 신하에게 고령(告令)하는 데 알맞았으므로 광무제(光武帝), 명제(明帝), 장제(章帝)가 이를 모두 좋아하였는데 장제 때 두도는 이로써 황제를 받들었고 위문제(魏文帝)도 유광통(劉廣通)을 초서로 등용하니 대체로 장주(章奏)에 쓰이는 서체라 하여 장초라 한다." 하였다.

이에 대해서 『사고전서제요(四庫全書提要)』의 급취장 조(急就章條) 등에서는 '급취장의 장(章)을 취하여 장초(章草)라 한다'고 하고, 당(唐) 서호(徐浩)의 「고적기(古蹟記)」나 장언원(張彦遠)의 『서법요록(書法要錄)』, 채희종(蔡希悰)의 「법서론(法書論)」 등에서는 '후한(後漢) 장제(章帝)의 글씨라는 의미로 장초라 한다' 하였다.

이 세 가지 설(說)에 대해서 고래로 많은 서론가(書論家)들이 비판을 가하여 왔으니 송(宋) 황백사(黃伯思)가 『동관여론(東觀餘論)』에서 한 초에 이미 초서가 있다 하였으므로 초서의 선구인 장초를 후한 장제 때 만들었을 리 없으므로 후세에 가탁한 명칭일 것이라 하고 명(明)의 원화(袁華)는 「등문원임급취장발(鄧文源臨急就章跋)」에서 급취 편(急就篇)이 황문령(黃門令) 사유(史游)가 지은 자서명(字書名)임을 밝혔다. 근세인(近世人) 임지균(林志鈞)은 「장초고서(章草考序)」에서 초예(草隷)니 장초니 하는 것은 모두 같은 자체를 일컫는 것이며 통칭해서 초서라 하고 기초(起草)의 의미가 있으므로 고초(藁草)라고도 한다고 하였다.

후지와라 소스이(藤原楚水)는 보다 더 합리적인 주장을 하고 있다. 서체는 어느 한 사람이 일시에 만드는 것이 아니라 자연스러운 필요에 따라 점차 변하는 것이니 초서를 사유나 장제의 소작(所作)이라고 하는 것은 무리다. 장초는 예서의 첩서(捷書, 빨리 쓴 글씨)라 하므로 고예(古隷)나 팔분서와 동시생(同時生)일 테니 장제는 물론 사유보다도 훨씬 이전에 만들어진 것이라고 보아야 한다고 하면서 나진옥(羅振玉)의 「한진서영(漢晉書影)」에서 보인 선제(宣帝) 신작(神爵) 4년(서기전 58)의 서역 출토 목간이 장초체인 것을 예로 들고 있다. 〔후지와라 소스이(藤原楚水), 「지(紙)의 발명(發明)과 한 말 서풍(漢末書風)의 변화(變化)」, 『서원(書苑)』 4권 1호, 1939〕

그리고 희각미(姫覺彌)의 「초예존서(草隷存序)」를 이끌어 장초가 장지(張芝)의 금초(今草)와 전혀 다른 것임을 말하고 있다. 장초는 팔분서를 첩서하였으므로 파책(波磔)을 갖추고 한 자 한 자 독립하여 있는 데 반해 금초는 파책이 없고 계속 이어지는 연면체(連綿體, 이어지는 글씨체)라는 것이다.

원래 '초서〔草書, 금초(今草)〕를 장지가 만들었다'고 한 것은 장회관의 『서단』부터인데 다시 장언원은 『법서요록』에서 "장지가 최원과 두도의 장초를 배워 그것을 변화시켜 금초를 만들었다. 글씨의 체세(體勢)가 일필(一筆)로 이루어져서 기맥(氣脈)이 통련(通聯)하여 끊어지지 않으니 이를 일필서(一筆書)라고 한다."라고 하여 다시 이를 부연 설명하였다. 이에 대해서 후지와라 소스이는 '이것이 장지 개인의 제작이라기보다 서법의 자연적인 발전 경로라고 말하며 장지가 그러한 변화를 집대성(集大成)하였을 뿐'이라고 하면서 '이런 사실은 근래 서역 출토의 한진(漢晉) 목간의 서체로 확인할 수 있다'고 주장한다.

그러면서 "세상에는 초서가 진서〔眞書, 해서(楷書)〕를 첩서(捷書)한 것처럼 알고 있으나 그것은 잘못이다. 초서는 장초로부터 변화한 것이며 또 장초는 팔분의 첩서이다. 진서도 팔분의 봉방(鋒芒)을 거둬들인 것이니, 팔분으로부터 말한다면 진서는 그의 아들이고 초서(금초)는 그의 손자이지만 시기로 말한다면 진서는 초서보다 늦게 완성된 것이다."라고 하여 팔분서로부터의 서체 발달 계제(階梯)를 천명하고 있다. 이런 주장은 현재 학계에 그대로 계승되어 정설로 받아들여지고 있으니 나카타 유타로(中田勇次郎)의 『중국서론집(中國書論集)』 「한자(漢字)의 서체(書體)와 자형(字形)」(1970)이나 히라야마 긴스기(平山觀月)의 『신중국서도사(新中國書道史)』의 3장 「2. 서제의 이행」에서 그것을 확인할 수 있다.

7. 위진(魏晉) 해서(楷書)와 그 전파

1) 위진의 시대상

전·후한(前後漢)을 이끌어온 유교 이념도 환제(桓帝), 영제(靈帝) 사이(147~188)에 여신(餘燼)을 불태운 것을 고비로 하여 치세(治世) 능력을 상실한다. 지식층들이 건전한 실천 윤리에 바탕을 둔 근본 교리를 망각하고 장구(章句) 해석에 집착하여 부화허탄(浮華虛誕, 가볍게 꾸미고 실속 없이 속임)에 빠지게 됨으로써 행위 규범이던 예교(禮敎)도 입신출세를 위한 한 수단으로 전락하여 형식만 남은 허례로 변경되니 이제는 예교가 오히려 민중을 속박하는 굴레가 되었다. 이에 백성들은 예법을 도외시하게 되었고 뜻있는 지식인들도 이 질곡에서 벗어나야겠다는 생각을 하게 된다.

그래서 당시의 지식인들은 무위자연법(無爲自然法)을 주장하는 도가사상(道家思想)으로 인위적 예교의 속박만을 강조하는 유교 이념을 대체하려 한다. 드디어 왕필(王弼)과 하안(何晏) 같은 학자는 유교 경전을 도가적(道家的)인 입장에서 주석(註釋)까지 내지만 근본적으로 무위법(無爲法)은 치세와는 무관한 것이므로 지식인들은 스스로 탈속방일(脫俗放逸, 세속에서 벗어나 마음대로 치달림)한 자기 몰입으로 세속과 절연하여 고담준론(高談峻論, 고상하고 날카로운 담론)과 탐미적인 생활로 유유자적(悠悠自適, 한가하게 스스로 즐김)하는 소극적 방법에 머물러 스스로 사회참여를 포기해버린다.

이들이 소위 청담파(淸談派)들인데 죽림칠현(竹林七賢)으로 일컬어지는 산도(山濤, 205~283), 완적(阮籍, 210~263), 혜강(嵇康, 223~262), 유령(劉伶), 왕융(王戎, 234~305), 완함(阮咸), 향수(向秀)가 그 대표로 꼽히고 있는 것은 널리 알려진 사실이다. 따라서 일민(逸民)을 자처하는 이들은 얽매이기 싫어하는 그들의 생활 태도대로 글씨도 방일(放逸)한 행초체(行草體)를 즐겨 쓰게 되었다. 이 시기에 행초체가 크게 발달하여 장차 그 전통을 이은 왕희지(王羲之, 303~379)에 의해 행초체의 완비(完備)를 가져오게 한 이유다.

그러나 시대사조가 이와 같이 현실을 외면한 부탄(浮誕, 가볍게 속임)한 쪽으로 기운다 해도 모든 지식인들이 죄다 이에 휩쓸리는 것은 아니었다. "학자는 노장(老莊)으로 종(宗)을 삼아 육경(六經)을 버리고 담자(談者, 말하는 이)는 허탕(虛蕩, 허랑방탕)으로 분변하는 기준을 삼아 명검(名檢, 명분 있는 가르침으로 언행을 검속함)을 천하게 여기며, 행신(行身, 처신)하는 사람은 방탁(放濁, 방탕하고 혼탁함)으로 탁 트였다 하고 절신(節信, 절의와 신의)을 좁다 하며, 벼슬에 나가는 자는 구차하게 얻는 것

으로 귀함을 삼고 바르게 사는 것을 비루하게 여기며, 벼슬 사는 자는 헛된 것을 바라는 것으로 높음을 삼고 부지런하고 삼가는 것을 비웃는 세태라도 유송(劉頌)이나 부함(傅咸)은 이를 규정(糾正, 조사하여 바로잡음)하려 든다."〔『진서(晉書)』 권5「효민제기론(孝愍帝紀論)」〕

배외(裴頠), 강돈(江惇), 변호(卞壺), 범녕(范寧), 응첨(應詹), 웅원(熊遠), 진군(陳頵) 등이 모두 정도(正道) 회복을 위해 많은 노력을 기울인 인사들이다. 이런 소수의 바른 사람들이 혼탁한 세상을 멸망에 이르게 하지 않고 근근이 이끌어 소생하게 하는 것이 인류 역사의 되풀이되는 진행 과정이지만 이 시기에도 이런 사람들이 있어 새 나라의 건설을 모색하고 전통에 바탕을 둔 건전한 새 문화의 창조를 희구하였으니 그 대표되는 사람이 종요(鍾繇, 151~230)였다.

2) 종요(鍾繇)와 해서(楷書)

종요는 영천(潁川) 장사인(長社人)으로 환제(桓帝), 영제(靈帝) 간의 청류명사(淸流名士)인 종호(鍾皓)의 손자이다.〔『후한서(後漢書)』 권62,「순한종진열전(荀韓鍾陳列傳)」 종호 조(鍾皓條)〕 일찍이 효렴(孝廉)으로 천거되어 후한(後漢) 조정에서 사예교위(司隷校尉) 벼슬을 살았으나 조조(曹操)의 신임을 받아 어사중승(御史中丞), 시중상서사복(侍中尙書司僕), 동무정후(東武亭侯)에 피봉되고 위(魏)의 개국공신으로 상국(相國)이 되어 태부(太傅)의 위에 올랐으며 정릉후(定陵侯)에 피봉되고 사후에 시호(諡號)를 성후(成侯)라 한 대학자이자 정치가이다.〔『삼국지(三國志)』 권13, 위서(魏書) 종요화흠왕랑전(鍾繇華歆王朗傳) 종요 조(鍾繇條)〕

남제(南齊) 왕승건(王僧虔)의 『고래능서인명(古來能書人名)』에 의하면 종요는 동군(同郡)의 호소(胡昭)와 같이 행서(行書)를 잘 썼다는 유덕승(劉德昇)에게서 글씨를 배웠으며, 그 글씨에는 3체가 있는데 첫째가 명석서(銘石書)로 가장 신묘한 것이었고, 둘째가 장정서(章程書)로 비서(秘書)에 전해주고 소학(小學)에게 가르쳐주는 것이었으며, 셋째가 행압서(行押書)로 서로 소식을 들려주는 것이니 3법을 세인들이 모두 좋아하였다고 하고 있다. 이로 보면 명석서는 비석에 새기는 후한 이래의 팔분서이고, 장정서는 상주문(上奏文) 및 법령(法令) 등 공식 문서나 기록에 사용하는 정식의 실용서체이며 행압서는 서간(書簡)에 주로 쓰는 행초체(行草體)인 것을 알 수 있다.〔나카타 유타로(中田勇次郎) 편(編), 『서도예술(書道藝術)』 별권(別卷) 3, 중국서도사(中國書道史) 삼국(三國), 진(晉), 오호십육국(五胡十六國)〕

그런데 당 장회관의 『서단(書斷)』에서는 "종요가 조희(曹喜), 채옹(蔡邕, 132~192), 유덕승에게 글

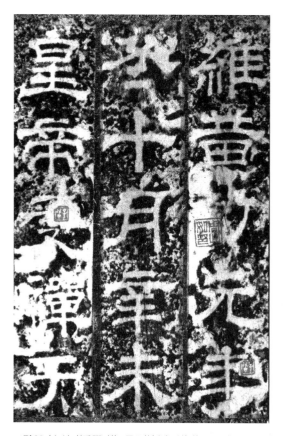

그림22 〈수선비(受禪碑)〉, 종요(鐘繇), 위(魏), 220년

씨를 배웠으며, 진서〔眞書, 해서(楷書)〕는 세상에 짝이 없으니 강유(剛柔)가 갖추어 있으며 점획(點劃) 사이에 이취(異趣)가 많아 그윽하기 끝이 없고 고아(古雅)함이 넘쳐나니 진한(秦漢) 이래 1인뿐이라고 할 만하다고 극찬하고 그것이 덕(德)을 쌓은 결과'라고 말하였다. 그러면서 '행서는 왕희지(王羲之), 왕헌지(王獻之)에 버금가며, 초서는 위관(衛瓘, 220~291), 삭정(索靖, 239~303) 아래이고, 팔분은 위(魏) 〈수선비(受禪碑)〉그림22가 있는데 이것은 가장 뛰어나다고 한다."라고 하였다.

그리고 뒤이어 예서와 행서는 신품(神品)에 들고 팔분과 초서는 묘품(妙品)에 든다고 하여 역시 해서와 행서가 그의 특기임을 강조하고 있다. 여기서 예서라는 것은 금예(今隸)의 의미로 해서〔楷書, 진서(眞書)〕를 가리키는 말이다.

『서단』은 예서를 설명하며 "팔분은 소전(小篆)을 빨리 쓴 것이고 예서(금예, 해서)는 팔분을 빨리 쓴 것이다. 한 진준(陳遵)은 자(字)가 맹공(孟公)으로 경조(京兆) 두릉인(杜陵人)이다. 애제(哀帝) 시에 하남태수(河南太守)가 되어 예서를 잘 썼는데 남에게 보낸 척독(尺牘)을 주인이 모두 비장하고 그것을 영광스럽게 생각하였다. 이것은 그 예서의 좋음을 창개(創開)한 것이다. 이후 종원상〔鍾元常, 종요(鍾繇)〕과 왕일소〔王逸少, 왕희지(王羲之)〕가 각각 그 극치를 이루었다. 정막(程邈)은 곧 예서의 시조이다."라고 하였다. 진예로부터 금예에 이르는 각 시대의 예서를 동일 서체로 이해하려 한 것이다.

장회관은 당시에 해서를 예서라고 하는 상식에 사로잡혀 팔분이 한예이고 그 이전에 전한의 고예와 진의 진예가 있는 줄을 모르고 있었던 듯, 분명히 한예 즉 팔분서를 의미하였을 고예의 예서와 진예를 가리킨 정막의 예서를 같은 것으로 놓고 설명하여 의미를 혼란시키고 있다.

이런 오류는 더 앞에서 팔분서를 설명하는 데서도 같이 범하고 있는데 특히 팔분이 정서이고 금예(지금 우리가 해서라고 한다.)는 예서라는 당대까지의 상식적 관념에 의해서 장정서를 팔분서로 보

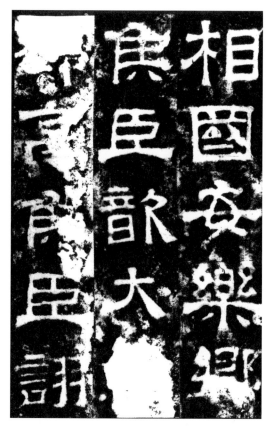

그림23 〈공경상존호주(公卿上尊號奏)〉, 종요, 위(魏), 220년

그림24 〈선시표(宣示表)〉, 종요, 위, 3세기

고 있어 명석서와 장정서의 의미를 교란시킨다. 이미 종요 당시에 팔분서가 정서의 기능을 상실해가고 있어 종요가 새로이 금예체를 정비하여 새로운 해서의 단서를 열어놓고 있는 것을 미처 생각지 못하고 예(隷)니 해(楷)니 하는 문자에 집착하여 그 의미가 불변하는 것으로 보았기 때문에 이런 잘못이 저질러진 것이다.

〈공경상존호주(公卿上尊號奏)〉^{그림23}와 〈수선표(受禪表)〉가 종요의 명석서로 세상에 알려져왔는데 모두 한예의 파책을 자제한 위예(魏隷)라 할 수 있는 팔분서이니 그의 글씨라 할 수 있으며, 법첩(法帖)에 실려 전해오는 〈선시표(宣示表)〉,^{그림24} 〈묘전병사첩(墓田丙舍帖)〉, 〈환시첩(還示帖)〉, 〈천이진표(薦李眞表)〉, 〈역명표(力命表)〉 등도 그의 글씨로 알려지고 있는데 모두 소해체(小楷體)이다. 이것들이 뒷날 왕희지를 비롯한 후대 서예가들의 임서(臨書)라 할지라도 장정서의 원형을 보여주는 것이라 한다면 해서(금예)의 기본은 종요에게서 이루어졌다고 하겠다.

3) 해서의 전파

그런데 이와 같이 팔분서체가 변화하여 금예인 해서가 이루어지는 시기에 중국은 이민족(異民族)들로부터 최초의 강력한 충격을 받는다. 문화적으로는 유교 사상의 부정과 도가 사상의 미흡에 따른 사상적 공백기를 틈타 외래 사상인 불교가 전 중국을 석권하기에 이르렀고〔불경(佛經)의 번역과 서사(書寫)가 해서(楷書)의 발전을 재촉한 국면은 최근 서역과 돈황 등지에서 발견되는 많은 불경들이 해서로의 진행 과정을 보여주고 있는 것으로 충분히 짐작할 수 있다.〕 정치적으로는 서북변(西北邊)의 야만족들인 5호(五胡)가 중원(中原)을 유린하여 한족(漢族)들이 이민족의 지배를 받기에 이르렀다.

주변 민족의 입장으로 보면 중국 세력이 비로소 약해져서 그 속박으로부터 벗어나 바야흐로 자주 독립할 기회를 얻었다 할 수 있다. 사상 공백이 가져온 서진(西晉) 시대의 분란이 중화(中華) 질서를 뿌리째 흔들어놓았기 때문이다. 이 틈에 황하 일대의 북중국에서는 5호(胡)들이 16국(國)을 세우며 다투는 5호 16국 시대가 전개되는데, 우리도 기회를 놓치지 않고 고구려가 한 무제 이래 420여 년 동안 평양을 근거지로 식민 통치를 해온 낙랑군(樂浪郡)을 멸망시킴으로써(313) 한반도 내에서 중국 세력을 완전히 축출하고 고구려, 백제, 신라, 가야의 4국이 고대국가 체제를 정비한다.

이 중에서 고구려는 중국과 직접 국경을 맞대게 되어 늘 그들과 쟁패하지 않을 수 없었으니 그에 따라 뺏고 뺏기는 사이에 중국 문화가 가장 신속하게 전파되기도 하였다. 그래서 종요가 활동하던 때와 거의 같은 시기에 바로 종요의 명석 서체와 같은 서체가 고구려 환도성(丸都城)에 남겨진다.

동천왕(東川王) 20년(246)에 위장(魏將) 관구검(毋丘儉)이 환도성을 함락하고 환도산(丸都山) 위에 기공각석(紀功刻石)그림25을 남기는데〔『삼국사기(三國史記)』 권17 고구려본기(高句麗本紀) 5, 『삼국지(三國志)』 위지(魏書) 권28. 왕관구제갈등종전(王毋丘諸葛鄧鍾傳). 관구검 조(毋丘儉條)〕 그것이 바로 위예(魏隸)인 명석서로 종요의 〈공경상존호주〉 및 〈수선표〉 서체

그림25 〈관구검기공각석(毋丘儉紀功刻石)〉, 위(魏), 246년

그림 26 〈동수 묘지명(冬壽墓誌銘)〉, 고구려, 357년

와 동일하다. 그다음 고구려에 남겨진 서적(書蹟)은 고국원왕(故國原王) 3년(336)에 전연(前燕)으로부터 고구려에 내투(來投)해 와서 대방(帶方) 고지(故地)인 황해도 지역을 위임 통치하다가 현지에서 서거(357)했으리라 생각되는 동수(冬壽)의 묘(墓) 서측실(西側室) 입구 왼쪽 벽면에 묵서(墨書)된 묘지명(墓誌銘)^{그림26}이 그것이다.

물론 중국인(中國人) 내투자(來投者)의 글씨로 보아야 하겠지만 이미 당시에 고구려 국내에서 쓰이던 서체임은 틀림없으니 고구려 글씨에 크게 영향을 준 서체라고 보아도 큰 무리가 없겠다. 팔분의 흔적을 많이 남기고 있으나 분명히 해서의 특징을 모두 갖추고 있어 장정서가 이런 것이 아니었는가 한다. 파책(波磔)이 많이 자제되고 기필(起筆)이 가늘고 수필(收筆)이 굵고 무딘 특징은 위진(魏晉) 사경체(寫經體)와도 상통하는 것으로 위(魏) 감로(甘露) 원년(256) 서사 〈비유경(譬喩經)〉의 서체와 비슷하다.

8. 고구려의 글씨

1) 해서(楷書)의 선구

북중국에서 5호(五胡)의 쟁패는 전진(前秦, 310~394)에 의해 종식되는 듯했으나 세조(世祖) 부견 (符堅, 357~385)이 동진(東晉) 정벌의 백만 대군을 일으켰다가 비수전(淝水戰)에서 사현(謝玄)의 8만 군에게 어처구니없이 패하면서부터(383) 북중국은 다시 대란(大亂)의 소용돌이 속에 휘말려든다.

전진의 약화를 틈타 5호의 실력자들이 각처에서 반란을 일으켜 나라를 세우고 패권을 다투 기 시작했기 때문이다. 후진(後秦, 384~417), 서진(西秦, 385~431), 후량(後涼, 386~404), 남량(南涼, 397~414), 북량(北涼, 397~439), 서량(西涼, 400~421), 후연(後燕, 384~409), 서연(西燕, 385~394), 남연(南 燕, 398~410), 북연(北燕, 409~436), 후위(後魏, 386~534) 등이 그것인데 이들은 장차 후위(北魏)에 의해 서 재통일될 때까지(439) 반세기 남짓 쟁패를 그치지 않는다.

고구려가 이런 좋은 기회를 놓칠 리 없다. 소수림왕(小獸林王, 371~383)은 숙적이던 전연(前燕, 285~370)을 전진이 정벌하게 되자 이를 도와 멸망시키고 전진과 수교(修交)하여 불교를 받아들이며 (372) 태학(太學)을 세워 자제(子弟)를 교육하는 등 문화 진흥에 따른 국력 배양에 심혈을 기울이는 한편 전연의 멸망으로 서북 국경이 안정되자 선왕(先王)이 전망(戰亡)한 구원(舊怨)을 갚기 위해 백 제와의 전단을 다시 연다.

그러나 곧 비수전을 계기로 북중국이 다시 대란 상태로 돌입하고 숙적이던 선비족(鮮卑族) 모용 연(慕容燕)이 만주와 동북 중국 일대에서 나라를 세워 세력을 떨치려 하자 고구려는 바로 북진정책 으로 정략을 바꿔 만주로 진출한다. 고국양왕(故國壤王) 2년(385)의 요동(遼東), 현도(玄菟) 2군(郡) 함락이 그 첫출발 신호인데 모용씨(慕容氏)와의 밀고 밀리는 쟁패가 거듭되다가 마침내 고구려의 알렉산드로스 대왕이라 할 수 있는 광개토대왕(廣開土大王, 392~412)의 출현으로 요수(遼水) 이동(以 東)은 끝내 고구려 영토로 편입되게 되니 이때부터 요동은 우리 땅이 되었다.

그뿐만 아니라 광개토대왕은 숙신(肅愼), 거란(契丹) 등 북변의 주변 민족을 아우르고 백제, 신라, 가야를 복속시키며 왜(倭)에게까지 그 위력을 과시하여 의연히 동북아시아의 패자(霸者)로 군림하 게 되었다. 이런 과정에서 이미 부조(父祖) 이래 불교(佛敎)와 유교(儒敎)의 본격적인 도입으로 중국 문화에 대한 이해를 철저히 하고 있던 광개토대왕은 선진한 중국 문화의 흡수, 소화에 전력을 다하

그림27 〈모용진 묘지명(慕容鎭墓誌銘)〉, 고구려, 408년

였던 것 같다.

　더구나 요동 지방은 후한 말 공손씨(公孫氏)가 차지하면서부터 중국 문화가 깊이 뿌리내린 곳이다. 이곳을 손에 넣은 광개토대왕은 그 문화 기반을 그대로 받아들여 고구려 전통문화의 질적 향상을 도모하려 했던 듯하다.

　요동태수(遼東太守)였던 진(鎭, 모용진(慕容鎭)일 듯 한데 남연(南燕)에서 상서(尙書)로 활약한 모용진은 남연이 망하기 전해인 409년 여름까지 남연에 있었던 기록이 『진서(晉書)』권128 재기(載記) 모용초 조(慕容超條)에 나오므로 그가 아니라 후연(後燕)에서 활약하던 다른 모용진인 것 같다.)을 받아들여 건위장군국소대형(建威將軍國小大兄)의 고구려 벼슬을 주어 평양 지방을 다스리게 하고 그가 그곳에서 죽자(408) 중국의 묘제대로 장사 지내게 하여 그 무덤이 평양 덕흥리(德興里)에서 발견된 것으로도 미루어 짐작할 수 있다.

　이 무덤에서는 벽화와 더불어 묵기(墨記)된 묘지명^{그림27}이 발견되었는데 그 서체는 팔분기(八分氣)를 약간 남긴 해서(楷書)로 위진(魏晉)시내에 출현한 선수적인 해서체의 전형을 보인다.

701

2) 광개토대왕비(廣開土大王碑)

광개토대왕의 문화 정책은 영락(永樂) 2년(383) 평양에 9사(寺)를 창건하였다든지〔『삼국사기(三國史記)』권18 고구려본기(高句麗本紀) 광개토대왕 2년 조〕 담시(曇始)가 태원(太元) 말(395년경)에 경률(經律) 수십 부를 가지고 요동에 가서 삼승법(三乘法)을 전파하여 고구려 불교의 시원을 이루어놓았다든지〔『고승전(高僧傳)』권10 신이(神異) 하(下) 담시 조(曇始條)〕하는 불교 진흥에 관한 사실은 기록으로만 남아 있지만 그것이 단순한 불교 수용에만 그치지 않았던 것을 다른 문화 유적에서 확인할 수 있다.

대왕이 돌아간 뒤에 중국식 시호법(諡號法)을 비로소 받아들여 평생의 업적을 나타내는 광개토지호태왕(廣開土地好太王)이라는 시호를 쓴 것이나, 왕릉(王陵)에 비로소 신도비(神道碑)에 해당하는 능비(陵碑)를 세우는 등 중국식 제도 문물의 시행이 감행된 것이 그것이다.

그러나 광개토대왕은 당시 북중국에서 발호하던 5호의 제왕들이 곧바로 중국의 문물제도를 모방하여 중국화하던 것과는 다른 태도를 보였다. 항상 고구려적인 전통 위에서 이를 흡수, 소화한 것이다. 시법에서도 능의 소재지를 밝히던 전통적인 고구려 시법을 앞세워 '국강상(國岡上) 광개토지평안호태왕(廣開土地平安好太王)'이라 하였으며 능비에서도 고구려의 거석(巨石) 문화 전통에 충실하면서 한식(漢式) 신도비(神道碑) 양식을 받아들임으로써 한비(漢碑)와는 달리 거대한 방주형(方柱形) 자연 입석(自然立石)의 4면에 비문을 돌려가며 새기는 독특한 기법을 보였다.

고구려 옛 도읍터인 집안읍(輯安邑) 동쪽 산기슭에 자리 잡은 피라미드형의 대왕릉〔大王陵, 장군총(將軍塚)이라 잘못 불려지고 비(碑)도 대금황제비(大金皇帝碑)라 오전(誤傳)되어왔다.〕은 높이 13.5미터, 한 변 길이 30미터의 거대한 규모인데 그 전방 1킬로미터 지점에 대왕릉의 신도비인 〈광개토대왕비(廣開土大王碑)〉그림28가 서 있다. 높이 5.4미터, 각 면 폭 1.5미터의 녹회색 각력응회암(角礫凝灰巖) 자연 석주를 모양대로 다듬은 다음 자경(字徑) 10센티미터 정도 되는 큰 글씨를 44항으로 나누어 1,800여 자를 새겨 넣은 것이 이 비이다.

비문의 내용은 서(序)에 해당하는 부

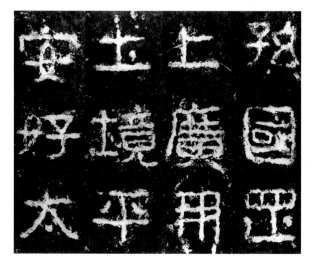

그림28 〈광개토대왕비(廣開土大王碑)〉, 고구려, 414년

분(6항까지)에서 고구려의 개국 시말(開國始末)과 대왕의 위업을 약술하고, 기(記)에 해당하는 부분(7항에서 29항까지)에서는 대왕의 공적을 기려 64성(城) 1,400촌(村)을 공파(攻破)한 내용을 기술하고 있으며, 마지막 부분(30항 이후)에서는 수묘인(守墓人) 연호(烟戸)에 대한 교령(敎令)과 유훈(遺訓)을 기록하고 있다.

서체는 위진 시대에 공식 서체로 자리를 굳힌 금예〔今隷, 해서(楷書)〕체의 전형을 보이는 것으로 파책(波磔)의 기미가 거의 사라져서 필획이 곧고 고르다. 운필(運筆)에 있어 붓끝이 지난 흔적을 남기지 않는 장봉법(藏鋒法)으로 썼기 때문에 자연히 기필(起筆)과 수필(收筆)에 있어서도 돋우는 법〔挑法〕으로 모지게 붓끝을 모아나가게 되니 이에 따라 글씨체는 질박웅경(質樸雄勁, 바탕 그대로 꾸밈없고 순박하며 크고 굳셈)하고 방정근엄(方正謹嚴, 네모반듯하며 점잖고 엄숙함)한 특징을 나타내게 되었다.

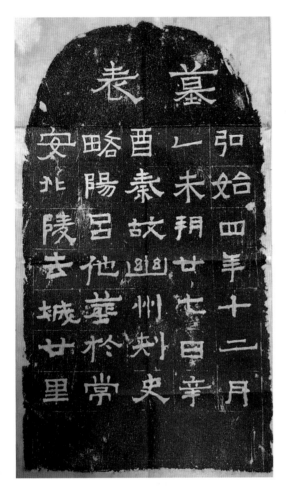

그림 29 〈여헌(呂憲) 묘표(墓表)〉, 전진(前秦), 402년

동진(東晉)에서 서성(書聖) 왕희지(王羲之, 303~379)가 나와 이제 막 해행(楷行)의 필법을 완성의 단계로 이끌어 올린 직후에 고구려에서 이처럼 해서의 준칙을 보여주는 대규모 비문을 남겼다는 것은 당시 고구려 문화 수준이 중국 문화를 충분히 수용할 만한 단계에 이르렀음을 증명하는 것이라 하겠다. 이런 규모의 금석문은 당시 남·북중국 어디에서도 남겨놓고 있지 못하며 이와 같이 웅경방정(雄勁方正, 크고 굳세며 네모반듯함)한 해서의 금석 진적도 중국에서 찾아보기 힘든데 다만 홍시(弘始) 4년(402) 명(銘)이 있는 전진(前秦) 요동태수(遼東太守) 여헌(呂憲)의 묘표(墓表)^{그림29}에서 이와 비슷한 글씨체를 확인할 수 있다.

따라서 이 광개토왕릉비의 글씨는 북조(北朝) 계통 해서의 준칙(準則)을 보이는 가장 확실하고 풍부한 금석서도사 자료라 할 수 있으며 세계적인 보배라 할 만하다. 비석이 세워지는 것은 장수왕(長壽王) 2년(414)경이다.

3) 모두루(牟頭婁) 묘지명(墓誌銘)

이 밖에 광개토왕릉과 관계된 서도사 자료가 둘이 더 있다. 하나는 1946년 경주(慶州) 호우총(壺杆塚)에서 발견된 〈광개토대왕호우(廣開土大王壺杆)〉^{그림30}의 표면 밑바닥에 음각된 '을묘년(乙卯年) 국강상(國岡上) 광개토호태왕(廣開土好太王) 호우(壺杆) 십(十)'이라는 금문(金文)이다. 다른 하나는 광개토대왕릉의 배총(陪塚)인 모두루총(牟頭婁塚)의 전실 벽면에 묵기(墨記)한 모두루의 묘지명 진적이다.

호우의 금문은 을묘년이라고 한 것으로 보아 장수왕 3년(415) 을묘에 제작된 것으로 짐작되는데 그 서체가 광개토대왕릉비와 거의 한 솜씨라 할 만큼 방불한 해서체(楷書體)이다. 다만 청동 그릇 밑바닥에 새긴 몇 자 안 되는 글씨이므로 자체(字體)의 크기를 자유롭게 하여 원형 공간에 어울리게 하면서 운필(運筆)도 보다 원활, 경쾌하게 함으로써 파책(波磔)의 묘를 되살린 듯 근엄방정한 특징이 감소되어 상대적으로 경쾌화려한 느낌을 갖게 하는 것이 다를 뿐이다.

다음 〈모두루 묘지명〉^{그림31}은 1935년 이토 이하치(伊藤伊八)가 발견하였는데 전실(前室) 정벽(正壁) 굽도리에 '대사자(大使者)

그림30 〈광개토대왕호우(廣開土大王壺杆)〉, 고구려, 415년

그림31 〈모두루 묘지명(牟頭婁墓誌銘)〉, 고구려, 5세기

모두루(牟頭婁)……'로 시작된 묵서 묘지명이 81항 10자의 규모로 씌어 있는 것이다. 바둑판 모양으로 종횡의 계선(界線)을 긋고 그 안에 한 자씩 써나간 해서체의 글씨이나 광개토대왕릉비의 방정근

엄한 서체와는 달리 파책의 묘를 한껏 살려 붓끝을 경쾌하게 뽑아 나감으로써 마치 비양(飛揚)하듯 표표한 기운이 자간(字間)에 횡일(橫溢)한다.

언뜻 보면 〈위십삼자잔비(魏十三字殘碑)〉 등에서 보이는 위예(魏隷)의 특징이 남아 있는 듯도 하고 〈위감로원년사비유경(魏甘露元年寫譬喩經)〉등과 같은 위진 대 사경체(寫經體) 같기도 하나 자세히 살펴보면 이는 광개토대왕릉비문 글씨와 같은 해서의 준칙이 완성된 뒤에 이를 충실히 익히고 나서 다시 운필의 묘를 살려 한껏 멋부린 서체임을 알 수 있다.

기필과 수필에서 도법(挑法, 돋우는 법)의 정확한 구사를 확인할 수 있기 때문이다. 이로 보면 이미 장수왕 초년인 5세기 초에 고구려의 서예 수준은 서예 발전의 극치를 달리고 있던 중국의 서예 수준에 조금도 손색이 없었을 뿐만 아니라 독자적인 서체로의 진전을 도모하고 있었다고 생각할 수 있을 것 같다.

9. 왕희지(王羲之) 서체의 완성

1) 시대적 배경

후한 말 유교 문화의 꽃으로 피어나기 시작한 서예는 팔분서(八分書)를 기점으로 하여 본격적인 예술 분야로 등장하기 시작하여 장초(章草)와 금초(今草), 해서(楷書), 행서(行書)로 서체 변화를 거치면서 삼국(三國), 위(魏), 서진(西晉)의 혼란기를 지나온다. 그사이 특히 도가(道家)의 허무 사상(虛無思想)에 바탕을 둔 청담(淸談)의 유행이 방일불기(放逸不羈, 마음대로 치달려서 매이지 않음)한 일민(逸民, 학덕을 구비하고도 세상에 나서지 않는 사람)을 지식인의 이상상(理想像)으로 부상시켜놓았기 때문에 방일한 서체인 행서와 초서가 크게 발전하여 개성미를 자랑하게 되었으니 종요(鍾繇)의 행압서(行押書)가 이런 부류였다.

그러나 한편 후한의 정서체인 팔분이 유교 이념의 조락(凋落)과 함께 그 생명력을 잃어가게 되자 이에 대신하는 정서체의 출현이 요망되지 않을 수 없게 되었다. 이에 붓끝을 모지게 모아 나감으로써 파책의 장식성을 배제한 질박웅경(質樸雄勁, 바탕 그대로 꾸밈없고 순박하며 크고 굳셈)한 금예체, 즉 해서체(楷書體)를 창안해내는데 대체로 이것이 종요로부터 비롯된다는 것을 앞에서 언급하였다.

그런데 이 해서의 발달은 곧 불경(佛經)의 서사(書寫)와 직결되어나가는 듯하니 위진(魏晉) 시대의 사상적 공백기를 틈타 전 중국을 석권하기 시작한 불교 사상이 바로 해서 발전의 사상적 바탕이라 해도 틀린 말은 아닐 것 같다. 불교가 중국 문화 발전에 끼친 공로 중의 하나로 꼽을 수 있는 일이다.

위진의 혼란기에 이와 같은 다양한 발전을 보인 서체는 한족이 중원을 5호에 내맡기고 양자강(揚子江) 유역으로 근거지를 옮겨 동진(東晉)을 건설한(318) 이후에 안정을 되찾아가자 점차 체제 정비에 들어간다. 즉 중화문화의 핵심이었던 북래(北來) 귀족들이 삼국(三國) 오(吳)의 세력 기반이었던 토착 호족들과 타협하여 동진을 건설한 후에 광활환 장강(長江, 양자강) 및 절강〔浙江, 전당강(錢塘江)〕 유역을 개간하여 방대한 장원을 건설해가니 화북 지방보다 기후 조건이 좋은 이곳에서 곧 경제적으로 윤택해질 수 있었다.

그 위에 남북 귀족 세력의 연합에 의해서 추대된 황제였기에 제권(帝權)이 미약하여 귀족 전횡(專橫)의 특권을 마음껏 누릴 수 있었고, 풍광명미(風光明媚)하고 온난다습한 자연환경이 탐미적(耽美的) 문화생활에 적합하였다. 그 때문에 북래 귀족들은 자신의 문화 역량을 바탕으로 이곳에 훌륭한

새 문화를 건설할 수 있었던 것이다.

그러나 체제 정비가 이루어졌다 해도 귀족의 특권이 한껏 보장된 사회 분위기에서 안정된 경제 기반을 가지고 제권조차 좌우하던 귀족들의 의식은 방일불기(放逸不羈)의 전통적 사고에서 벗어나려 하지 않았다. 그래서 이들은 탈속자오(脫俗自娛, 세속에서 벗어나 스스로 즐김)의 분방한 생활 태도를 가지게 되고 자연히 탐미적인 조형예술에 몰입하는 현상을 보였다.

그 결과, 서화(書畵)는 물론 조각까지도 비약적인 발전을 보여 각가(各家)의 성인(聖人)을 배출하니 서성(書聖) 왕희지(王羲之, 303~379), 화성(畵聖) 고개지(顧愷之, 346~407), 각성(刻聖) 대규(戴逵, 326~396)의 출현이 그것이다.

2) 예술성 발휘

따라서 이 시기의 서체는 예술성이 마음껏 발휘될 수 있는 것이라야 하였다. 그런 서체로는 흥취가 일어나는 대로 마구 휘갈겨나갈 수 있는 일흥불억(逸興不抑, 멋대로 일어나는 흥취를 억제하지 못함)의 초서(草書)나 행서(行書)가 가장 제격이었다. 그래서 초서와 행서가 귀족 사회에서 크게 애호되어 각 가문의 가학(家學)으로 전수되기에 이른다. 특히 서신 왕래와 경조(慶弔) 인사 등 귀족들의 일상사에 이 행초체(行草體)가 널리 쓰였는데 한편 정중한 공식 문서와 경사(經史) 기록 및 불전(佛典) 서사 등 고문(高文) 대책(大冊)에는 단정한 해서가 반드시 쓰이게 되니 해행초(楷行草)의 발달은 필연적인 것일 수밖에 없었다.

더구나 당시 귀족들은 이로써 인물의 평가 기준을 삼았기 때문에 귀족들에게 있어서 서예 수련은 필수 덕목이 되었던 것이다. 이에 자연히 법도 있는 서체의 정비가 절실히 요망되었으니 서성 왕희지의 출현은 이런 시대 상황을 대변하는 것이라 해야 할 것이다.

『진서(晋書)』 권80 「왕희지열전(王羲之列傳)」에 의하면 왕희지는 산동(山東) 낭야(琅邪)의 명족(名族)으로 종백부(從伯父) 왕도(王導, 276~339)가 승상으로 동진의 남도(南渡)를 주도하였으며, 부친 왕광(王曠) 역시 회남태수(淮南太守)로 이에 적극 찬동하여 동진 건국을 실현시킨 북래 귀족의 중심 가문이었다 한다.

그런 가문답게 왕희지 일족은 수많은 명사(名士)들을 배출하는데 서예로 이름을 얻은 이만도 20여 명을 헤아린다. 그중에 왕희지가 가장 뛰어났으니 이미 어려서부터 그의 종백부들인 왕도, 왕돈

(王敦, 266~324)의 촉망을 받았으며, 중부(仲父) 왕이(王廙, 276~322)로부터는 서법을 전수받았다. 이들 일족은 본래 종요(鍾繇)의 서법을 계승하고 있었던 듯 승상 왕도가 남하하면서 오직 종요의 〈선시표(宣示表)〉를 품고 내려왔다는 기사로도 이를 짐작할 수 있다. 그래서 왕희지도 종요체를 익혀 이를 더욱 발전시킴으로써 해행초의 전형을 이룰 수 있었다고 생각된다.

왕희지가 자신의 글씨에 대해 상당한 자부심을 가져 초성(草聖)으로 불리는 장지(張芝)까지도 인정하지 않으면서 종요에게만은 한 걸음 양보하는 말을 하고 있는 것도 이런 관계를 나타내는 것이라고 보아야 할 것이다.〔『진서(晉書)』본전(本傳)〕

그의 집안이 대대로 오두미교(五斗米教)를 신봉하였다는『진서(晉書)』본전(本傳)의 기록도 왕희지가 도가 사상을 바탕으로 하여 탈속불기의 방일한 서체를 즐겨 쓸 수밖에 없는 환경이었음을 분명히 말해주는 내용인데 그래서 그런지 현존하는 왕희지의 글씨는 대부분 행초(行草)뿐이다.

물론 그것들도 후세의 임모본(臨模本)들이어서 그 진영(眞影)이 얼마나 남겨져 있는지 의심스럽지만 그 필세(筆勢)만은 자못 활달하여 왕희지 글씨로서 손색이 없는 것이 대부분이다. 장회관(張懷瓘)의『서단(書斷)』에 의하면 초(草), 예〔隷, 지금의 해서(楷書)〕, 팔분(八分), 비백(飛白), 장(章), 행(行) 등

그림32 〈황정경(黃庭經)〉, 왕희지, 동진(東晉) 영화(永和, 345~ 356) 연간

그림33 〈난정서(蘭亭敍)〉, 왕희지, 동진 영화 9년(353년)

제체(諸體)에 정통해서 스스로 일가를 이루었는데 그중에서 해·행·초서와 장초 및 비백은 입신(入神)의 경지에 들었고 팔분은 묘품(妙品)에 들 만하다고 하였다.

그러나 현재 그의 서적(書跡)으로 전해지고 있는 것을 보면 해서에 〈악의론(樂毅論)〉, 〈황정경(黃庭經)〉, 그림32 〈동방삭화찬(東方朔畫贊)〉 등이 있고 행서로 〈난정서(蘭亭敍)〉 그림33가 대표되며 행초로는 〈상란첩(喪亂帖)〉, 〈공시중첩(孔侍中帖)〉 등이 있고 독초(獨草)로는 〈십칠첩(十七帖)〉, 〈표노첩(豹奴帖)〉 등이 있는 중에 해서에서는 생기가 많이 결여되고 행초로 갈수록 발랄해지는 것을 알 수 있어 아무래도 왕희지의 특기는 행초에 있었던 것이 아닌가 한다.

어쨌든 왕희지에 이르러서 글씨의 글꼴 형태(字形)를 나누는 서체의 형성은 이미 완벽의 단계에 이르렀다고 보아야 하니 그의 글씨로 전해지는 해행초의 제체가 현재 쓰이고 있는 서체 그대로인 것으로도 이를 알 수 있다. 그래서 이후부터는 글씨를 어떻게 쓰느냐 하는 표현 방법인 필체의 변화 발전은 있을지언정 글씨의 표현 형태인 서체의 변화는 없게 되었다. 다시 말하면 서체가 완성된 것이다.

3) 후대에 미친 영향

이 때문에 왕희지는 생존 시부터 글씨로 세상의 존경을 받게 되는데 그의 부인(夫人) 치씨(郗氏, 명필(名筆) 치감(郗鑒)의 딸)도 역시 명필로 알려졌으며 그의 일곱 아들도 모두 명필이었다. 그중 막내인 왕헌지(王獻之)가 특히 뛰어나 부풍(父風)을 이었음으로 흔히 이왕(二王)이라 일컫는데 왕헌지의 행초는 청람(靑藍)의 격이 있다 하여 세상에서 더욱 진중시된다. 그의 글씨로 전해지는 〈지황탕첩(地黃湯帖)〉, 그림34 〈중추첩(中秋帖)〉, 〈이십구일첩(廿九日帖)〉 등은 과연 『서단』에서 말한 대로 '대붕(大鵬)이 바람을 가르고 고래가 물을 뿜는' 듯한 기상이 엿보여 헛말이 아닌 듯하다.

그래서 이후에 이들 이왕의 진적은 서예의 준칙으로 영원히 추앙되니 가히 서지경(書之經)이라 할 만하다. 이에 왕희지 글씨는 서예 애호가들에게 무가(無價)의 보배가 되었으니 일찍부터 제왕가(帝王家)의 진장(珍藏)에 들게 되었다. 남조(南朝) 송(宋) 무제(武帝, 420~422)는 왕서(王書) 십지(十紙)를 일권(一卷)으로 하여 수장하였고, 명제(明帝, 465~472)는 58질(帙) 640권을 수집했으며, 양(梁) 무제(武帝, 502~549)는 78질 767권을 비장했었고, 당(唐) 태종(太宗, 627~649)은 13질 128권을 모았었으며, 북송(北宋) 휘종(徽宗, 1101~1125)은 선화어부(宣和御府)에 왕희지 진적 243점, 왕헌지 진적 89

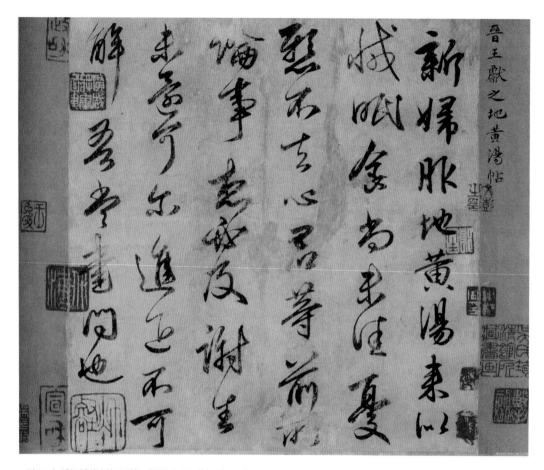

그림 34 〈지황탕첩(地黃湯帖)〉, 왕헌지, 동진(東晉), 4세기

점을 소장했었다고 한다.

　이렇게 제왕가에 집중적으로 수장되었기 때문에 병란(兵亂)을 당하면 한꺼번에 소실되는 비운을 맞아서 왕희지의 진적이 오히려 일찍 소멸된 이유가 되었다는 것이 청 말(淸末) 용경(容庚)의 주장인데(「이왕묵적현전고(二王墨迹見傳考)」) 타당성 있는 견해이다.

　이와 같이 서예를 애호하는 역대 제왕으로부터 필부에 이르기까지 왕희지의 글씨를 서예의 기본으로 삼았기 때문에 왕희지 이후에 서체의 변화는 생심도 할 수 없는 것이 되었는지도 모른다.

　그중에서도 특히 당 태종의 왕희지 존숭은 가히 벽(癖)에 가까울 정도였으니 스스로 『진서(晉書)』 「왕희지열전(王羲之列傳)」의 사평(史評)을 쓰는 것은 물론이고 〈난정서〉의 원본을 구하기 위해 소익(蕭翼)으로 하여금 승(僧) 변재(辯才)를 속여 뺏게 하며 이를 당시의 명필인 구양순(歐陽詢, 557~641), 저수량(褚遂良, 569~658) 등에게 임서(臨書)하게 하는 등 갖은 열성을 다 보인다. 이 결과 왕희지의 서

2

한국 서예사 대강
(韓國書藝史大綱)

1. 서예의 수용과 전개

2. 서예의 발전

3. 선종(禪宗)과 서예

4. 고려 초창(初創)의 기개(氣槪)와 전통의 계승

5. 순환적(循環的) 발전 양상

6. 신구(新舊)의 갈등

7. 조선 성리학과 석봉체(石峰體)

8. 진경시대(眞景時代)의 다양한 고유색(固有色)

9. 북학(北學)과 추사체(秋史體)

10. 근대 서예의 난맥상

1. 서예의 수용과 전개

1) 삼국 이전의 서예

우리나라는 한(漢)의 침입과 한사군(漢四郡)의 설치(서기전 108)에 의해서 한 문화의 직접적인 영향을 받게 된다. 당시 한 제국은 이미 문자 발전이 상당한 수준에 올라 있어 상형문자(象形文字)에서 표출해낼 수 있는 추상적인 문자미(文字美)를 서서히 추구해가고 있었다. 즉 진(秦)의 소전(小篆)에서도 보이던 회화성을 과감하게 탈피하여 기호적 문자성이 강한 고예체(古隸體)를 이루어냈던 것이다.

따라서 우리나라는 한문이라는 문자를 받아들이면서 겸하여 서예라는 신예술 분야를 수용하게 된다. 우리는 이런 사실을 당시 유물을 통하여 확인할 수 있으니 평남(平南) 용강(龍岡)에 있는 〈점제현신사비(秥蟬縣神祠碑)〉(85)그림1와 평양(平壤) 부근의 낙랑(樂浪) 고분에서 출토된 많은 부장품(副葬品) 명기(銘記) 글씨가 그 대표적인 예이다. 〈점제비(秥蟬碑)〉의 서체는 아직 파책(波磔, 파임)이 분명히 나타나지 않은 고예체인데 서법(書法)이 아박방정(雅樸方正, 전아하고 순박하며 모지고 반듯함)하여 동시대를 대표할 만한 우수한 품격을 갖추고 있다.

고분 출토품의 명기로는 〈진시황이십오년 명동과(秦始皇二十五年銘銅戈)〉에 새겨진 소전체(小篆體)의 글씨가 가장 고체(古體)인데 예술성을 논할 만한 명필은 아니다. 다음 〈왕근신인(王根信印)〉,그림2 〈왕수사인(王壽私印)〉, 〈왕선인신(王椹印信)〉, 〈왕광사인(王光私印)〉, 〈낙랑태수연왕광지인(樂浪太守椽王光之印)〉 등의 소전(小篆) 인문(印文)은 자법(字法)의 결구(結構)가 잘 조화되어 있으며 필획이 힘차고 분명하여 매우 정제된 전서(篆書)의 아름다움을 유감없이 발휘한다. 〈낙랑태수장(樂浪太守章)〉, 〈낙랑대윤장(樂浪大尹章)〉, 〈조선령인(朝鮮令印)〉, 〈조선우위(朝鮮右尉)〉

그림1 〈점제현신사비(秥蟬縣神祠碑)〉, 낙랑(樂浪), 85년

그림2 〈왕근신인(王根信印)〉, 낙랑, 1세기 그림3 봉니(封泥), 낙랑, 1세기

등의 봉니(封泥, 문서 등을 봉인할 때 쓰는 진흙 인장)) 소전 인서(印書)도 같은 아름다움을 보이고 있다.^{그림3}

이에 못지않게 전서미(篆書美, 전서의 아름다움)를 드러내고 있는 것이 경감(鏡鑑)의 명문(銘文)인데 〈화문대신수경(畵紋帶神獸鏡) 전서명(篆書銘)〉^{그림4}은 양각(陽刻)으로 인문(印文)같이 장방형(長方形)의 공간에 네 글자를 새기되 가는 선으로 공간을 4등분하여 균분(均分)된 사구(四區)에 각 1자씩 새겨 넣는 독특한 방식을 보이고 있다. 이 외에 고예(古隷)와 팔분서(八分書)의 경감 명문도 무수히 많다. 이들 거의 전부가 감상과 과시를 위해 새겨진 것이므로 명구명필(名句名筆)로 이루어져 있어 서예사적 가치가 충분한 것들이다.

고예 경명(鏡銘)의 예로는 〈사규십이호문경(四虯十二弧紋鏡)〉, 〈기봉경(夔鳳鏡)〉,^{그림5} 〈거섭원년 내행화문경(居攝元年內行花紋鏡)〉을 꼽을 수 있고, 팔분 경명을 가진 경감(鏡鑑)의 예로는 〈동야연화 내행화문경(凍冶鉛華內行花紋鏡)〉, 〈연희칠년수뉴수수경(延憙七年獸紐獸首鏡)〉(164), 〈방격규구사 신경(方格規矩四神鏡)〉 등을 들 수 있다. 해서에 가까운 위진 예서체 명문(銘文)을 가진 것으로는 〈반 룡사령삼서경(盤龍四靈三瑞鏡)〉, 〈신수화상경(神獸畵像鏡)〉 등이 있다.

또한 〈건평사년기칠반서(建平四年記漆盤書)〉(서기전 3)와 〈수화원년기칠이배서(綏和元年記漆耳 杯書)〉(서기전 8)도 당시 고예의 대표가 될 만한 서예이며 〈영평십이년칠이배서(永平十二年漆耳杯 書)〉(68)는 팔분 초기의 서법을 보이는 훌륭한 글씨이다. 채협총(彩篋塚) 출토 〈채협(彩篋)〉의 고사 도(古事圖) 인물명(人物名) 글씨도 명필이라서 위진 예서의 진수를 보여준다.

그림 4 〈화문대신수경(畵紋帶神獸鏡)〉, 낙랑, 1세기 **그림 5** 〈기봉경(夔鳳鏡)〉, 낙랑, 1세기

2) 고구려의 서예

고구려(高句麗, 서기전 37~668)는 한사군의 점령지 안에서 일어나 오랜 항쟁 끝에 한사군을 몰아내고(313) 고토를 완전 회복하여 강국이 된 나라이다. 따라서 고구려는 한사군의 문화유산을 고스란히 전수받았을 뿐만 아니라 북중국과의 빈번한 교섭으로 문화 영향을 끊임없이 받았으므로 점차 그 문화 수준이 중국과 어깨를 겨룰 만하게 되어갔다.

그래서 비록 귀화한 중국인 예술가의 솜씨로 이루어졌을 가능성이 크기는 하지만 황해도(黃海道) 안악(安岳)의 대방태수(帶方太守) 동수(冬壽, 289~357) 묘의 묘지명(墓誌銘)^{그림6}과 평양 부근 요동태수(遼東太守) 모용진(慕容鎭, 332~408) 묘의 묘지명 묵서(墨書)는 동진 시대(東晋時代) 해서(楷書)의 대표작이라 해도 손색이 없을 만큼 뛰어난

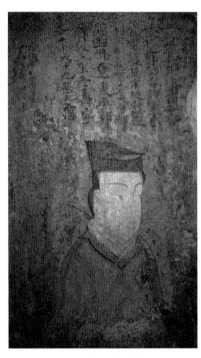

그림 6 〈동수묘지명(冬壽墓誌銘)〉, 고구려, 357년

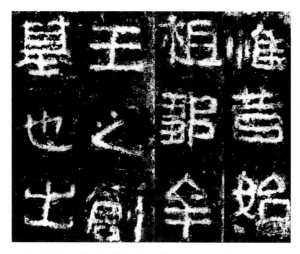

그림7 〈광개토대왕비(廣開土大王碑)〉, 고구려, 414년

수준이다.

　다음 고구려 영토를 가장 넓게 확장하여 광개토경평안호태왕(廣開土境平安好太王)의 시호를 얻은 〈광개토대왕릉비(廣開土大王陵碑)〉는 장수왕(長壽王) 2년(414)에 구도(舊都) 통구(通溝) 부근에 세워지는데 크기〔높이 5.4미터, 각면 폭(各面幅) 1.5미터의 방주형(方柱形)〕로나 서체의 아름다움으로나 당시 중국 문화권 내에서 짝할 만한 대상이 없을 정도이다.

　글씨는 누가 썼는지 알 수 없지만 고구려 서예가의 솜씨로 보아야 할 것은 당연하다. 서체는 위예법(魏隸法)에 동진(東晉)의 해법(楷法)을 가미하여 파책(波磔)의 기교를 극도로 자제한 예해 혼합체(隸楷混合體)로 질박웅경(質樸雄勁, 바탕 그대로 꾸밈없고 순박하며 웅장하고 굳셈)하고 방정근엄(方正謹嚴, 모지고 반듯하며 점잖고 엄숙함)한 특징을 보인다.^{그림7}

　다음 광개토대왕릉(廣開土大王陵)의 배릉(陪陵)이라고 생각되는 대왕의 중신(重臣) 모두루(牟頭婁)의 묘지명 묵서(墨書)가 또한 명필이다. 육조사경체(六朝寫經體)와 같이 예서의 풍미가 담긴 해서인데 필획(筆劃)이 활달비동(豁達飛動, 막힘없이 툭 터지고 날아 움직임)하여 웅비(雄飛)의 기상이 넘친다.

　평양 시대(427~668)의 문화가 보다 세련된 것이어서 더 높은 수준으로 서예가 발전하였을 터이나 불행하게도 이 시기의 서예다운 서예 유품은 남은 예가 아직 알려져 있지 않다. 다만 〈연가칠년명금동불입상(延嘉七年銘金銅佛立像)〉(539)의 광배(光背)에 새겨진 명문(銘文) 글씨^{그림8} 역시 〈모두루묘지명(牟頭婁墓誌銘)〉풍의 활달한 해서체이고 평양성(平壤城) 석각명

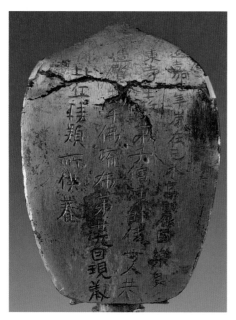

그림8 〈연가칠년명금동불입상(延嘉七年銘金銅佛立像)〉, 고구려, 539년

(石刻銘)(569 추정) 글씨는 방경(方勁, 모지고 굳셈)한 해서로 북조(北朝)의 기개가 엿보인다.

이런 웅경방정(雄勁方正, 웅장하고 굳세며 모지고 반듯함)한 서예 전통이 장차 구양순(歐陽詢, 557~641) 글씨 숭상으로 이어지니 고구려는 당 고조(唐高祖, 618~627)에게 사신을 보내어 그 글씨를 요구하고〔『구당서(舊唐書)』권189 상(上) 구양순전(歐陽詢傳), 『신당서(新唐書)』권198 구양순전〕천남생(泉南生)의 묘지명(墓誌銘)(679)도 구양순의 아들 구양통(歐陽通)에게 쓰게 하였던 듯하다.

3) 백제의 서예

백제(百濟, 서기전 18~660)는 한반도에서 가장 기후 조건이 좋고 물산이 풍부한 서남부 지역을 장악한 나라였다. 거기에다 해상으로 남중국과 직결됨으로써 일찍부터 온아유려(溫雅流麗, 온화하고 전아하며 유창하고 화려함)한 남조풍(南朝風)의 문화 성향을 가지게 된다. 수도가 현재 한국의 수도인 서울에 있을 당시(서기전 18~475)의 문화 유적은 거의 남은 것이 없어 그 문화 성격을 짐작할 수 없지만 공주(公州) 시대(475~538)와 부여(扶餘) 시대(538~660)의 문화유산은 꽤 많이 남아 있어 그 문화 성격을 밝히는 데 많은 도움을 주고 있다.

공주 시대에 남겨진 서예의 대표작은 단연 무령왕(武寧王, 501~522)릉에서 출토된 왕과 왕비의 묘지명^{그림9} 및 매지권(買地券)의 글씨라 해야 할 것이다. 유려전아(流麗典雅)하며 천진표일(天眞飄逸, 지극히 순진하고 나부끼듯 휘날림)한 서법은 왕희지체의 신수(神髓)를 보는 듯하여 남조(南朝) 서예와 연계되어 있음을 직감하게 되는데, 실제 『남사(南史)』제42권 소자운전(蕭子雲傳)에서 이런 사실을 확인할 수 있다.

백제의 사신이 명필로 소문난 소자운(蕭子雲)의 글씨를 얻으러 갔다가 그가 마침 지방관으로 가기 위해 배를 타고 떠나므로 만날 수 없게 되었다. 백제 사신은 출발해 가는 배를 쫓아가며 그를 향해 한 걸음 걷고 절하고 한 걸음 걷고 절하기를 30여 번이나 하는 정성을 기울였다. 마침내 배를 3

그림9 〈무령왕 묘지명(武寧王墓誌銘)〉, 백제, 525년

일 동안이나 멈추게 하면서 글씨 30여 장을 받을 수 있었고 금화 수백만 냥을 대가로 지불하였다는 것이다.

부여 시대 글씨로는 〈사택지적비(砂宅智積碑)〉(594)^{그림10}가 남아 있다. 이 비문 글씨는 방경근엄(方勁謹嚴, 모지고 굳세며 점잖고 엄숙함)한 북조풍(北朝風)의 특징을 보이는데 이는 위덕왕(威德王) 17년 (570) 이래에 백제가 북제(北齊)에서 수(隋)로 이어지는 북조(北朝)와 친밀한 외교 관계를 지속함으로써 그 문화 영향을 받은 사실을 반영하는 현상이 아닌가 한다. 그러나 이 글씨에도 유려전아한 백제적 풍운(風韻)이 감도는 것을 간과해서는 안 된다. 이것은 백제 문화 전반에 흐르는 전통적 특성이기 때문이다.

그래서 백제가 멸망하고 나서 그 고도(古都)에 세워지는 당군(唐軍)의 기공비(紀功碑)인 〈대당평백제국비명(大唐平百濟國碑銘)〉(660)과 〈당유인원기공비(唐劉仁願紀功碑)〉(663)^{그림11}도 유려경쾌한 저수량(褚遂良, 596~658)체로 쓰이고 있으며 망국태자(亡國太子)로 당(唐)의 포로가 되어 그곳에서 일생을 마친 부여륭(扶餘隆)의 묘지명도 저체(褚體)로 씌어진다.

그림10 〈사택지적비(砂宅智積碑)〉, 백제, 594년

4) 신라의 서예

신라(新羅, 서기전 57~668)는 한반도의 동남쪽을 차지한 나라이다. 이곳은 태백산맥(太白山脈)과 소백산맥(小白山脈)이 삼면을 에워싸타 지역과의 교통을 차단하므로 항상 문화 전파 속도가 늦는 지역이었다. 따라서 서예 수용도 상당히 늦은 시기에 이루어지는 듯하니 진흥왕(眞興王, 540~575) 22년(561)에 세워지는 〈창녕순수비(昌寧巡狩碑)〉(561)^{그림12}에서 서예의 시원을 찾을 수 있다. 이도 법흥왕(法興王) 15년(528)에 불교를 공인함으로써 고구려와 백제로부터 전도승(傳道僧)들이 들어와서 문화 수준을 급격히 높여놓았기 때문에 가능

그림11 〈당유인원기공비(唐劉仁願紀功碑)〉, 당(唐), 663년

하였을 것이다.

그러나 신라는 산세가 웅준중첩(雄峻重疊, 웅장하고 높으며 거듭 쌓임)하여 웅강(雄強, 웅장하고 굳셈)한 고구려 기질과 상통하는 풍토성을 가지고 있었으므로 모든 문화 성향은 고구려 풍을 선호하는 경향이 컸다. 이에 서예에서도 고구려풍의 북조(北朝) 서법(書法)이 환영받았던 듯 〈창녕순수비〉는 팔분기(八分氣)가 아직 남아 있는 진해법(晋楷法)으로 쓰였는데 매우 졸박(拙樸, 서툴고 순박함)하고 서울 〈북한산비(北漢山碑)〉(568)와 함흥(咸興) 〈황초령비(黃草嶺碑)〉(568)그림13 및 이원(利原) 〈마운령비(磨雲嶺碑)〉(568)는 모두 동일인의 솜씨인 듯한데 주경전중(遒勁典重, 힘차고 굳세며 전아하고 정중함)하여 북비(北碑)의 일등 서품(書品)에 견줄 만하다.

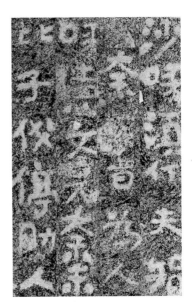

그림12 〈창녕순수비(昌寧巡狩碑)〉, 신라, 561년

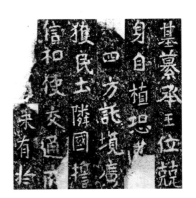

그림13 〈황초령비(黃草嶺碑)〉, 신라, 568년

2. 서예의 발전

1) 통일의 기상

신라는 지정학적으로 삼국 중 가장 불리한 입장에 처해 있었다. 그렇기 때문에 오히려 역경을 딛고 일어나 삼국을 통일할 수 있었을 것이다. 삼국 통일의 강인한 정신 기반은 유교(儒敎)의 충효의용(忠孝義勇)과 불교의 자비 정신을 결합하여 만든 화랑정신(花郞精神)이었다. 이는 살신성인(殺身成仁)의 철저한 극기 훈련을 통해서만 이룩될 수 있는 것으로 자연 강건(强健)한 기상과 절도 있는 방정(方正)한 태도가 요구되었을 것이다.

이에 화랑정신이 살아 있을 때까지는 그 정신에 가장 알맞는 구양순체(歐陽詢體)가 씌어질 수밖에 없었다. 그래서 통일의 주역들인 〈태종무열왕릉비(太宗武烈王陵碑)〉(661),^{그림14} 〈문무왕릉비(文武王陵碑)〉(680), 〈김유신묘비(金庾信墓碑)〉(673), 〈김인문묘비(金仁問墓碑)〉(694) 등의 글씨가 한결같이 주경방정(遒勁方正, 힘차고 굳세며 모지고 반듯함)한 구양순체로 씌어지고 있었다.

그림14 〈태종무열왕릉비(太宗武烈王陵碑)〉, 신라, 661년

2) 다양한 발전

그러나 통일의 대업을 이룩한 그 감격이 차츰 잊혀져 가고 통일을 주도했던 세대들이 모두 타계할 만큼 세월이 흘러가면서 강건방정(强健方正, 굳세고 씩씩하며 모지고 반듯함)한 화랑정신은 점차 변질되어갔다. 이제는 통일로 축적된 부강을 바탕으로 안락과 평화를 구가하는 이상적인 화엄불국토(華嚴佛國土)를 신라에 구현해내자는 향락주의(享樂主義)가 문화 발전과 더불어 싹트기 시작한다.

그러니 긴장된 감각을 요구하는 구양순체가 이런 사조 아래에서 더 이상 환영받을 리 없다. 그래서 8세기에 들어가면서부터 구체보다도 훨씬 유려경쾌한 저수량체(褚遂良體)의 유행을 보게 되니 〈황복사탑금동함명문(皇福寺塔金銅函銘文)〉(706),^{그림15} 〈감산사 아미타여래조상기(甘山寺阿彌陀如來造像記)〉, 〈감산사 미륵보살조상기(甘山寺彌勒菩薩造像記)〉(719) 등의 글씨가 그 대표적인 예이다.

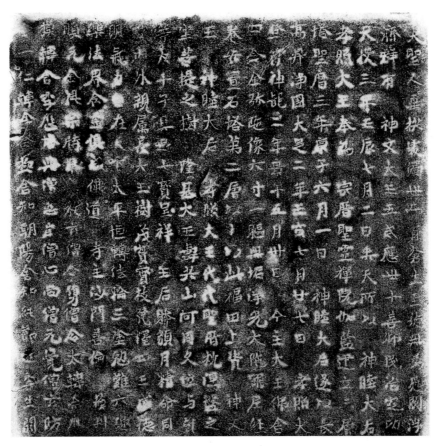

그림15 〈황복사탑금동함명문(皇福寺塔金銅函銘文)〉, 통일신라, 706년

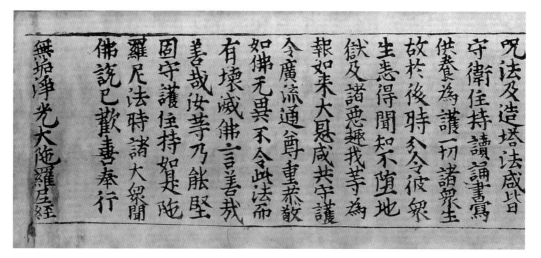

그림16 〈무구정광대다라니경(無垢淨光大陀羅尼經)〉, 통일신라, 8세기

　이후 8세기 중반에 이르면 통일신라 문화는 정녕 절정에 올라 화엄종(華嚴宗) 이상(理想)의 현세구현(現世具現)인 화엄불국사(華嚴佛國寺)의 조영으로 그 대단원(大團圓)을 장식하게 된다. 이때 문화 성향은 성당(盛唐) 문화와 연계되면서 화려장엄하고 비후장중(肥厚莊重, 살지고 두터우며 장엄하고 정중함)한 특성을 보이는 것이었다.

　석굴암(石窟庵) 조각에 흐르는 표현 정신도 모두 이런 것들이다. 따라서 서예도 비후장중한 안진경(顏眞卿, 708~784)체를 숭상하게 되었으니 석가탑 안에서 발견된 목판(木板) 두루마리본 〈무구정광대다라니경(無垢淨光大陀羅尼經)〉^{그림16}과 〈성덕대왕신종명문(聖德大王神鐘銘文)〉 등의 글씨가 그 대표적인 예이다.

　그러나 한편에서는 이런 비후미(肥厚味, 살지고 두터운 맛) 취향의 신식 감각과는 대조적으로 청아수려(淸雅秀麗, 맑고 전아하며 빼어나게 아름다움)한 육조풍(六朝風)의 복고적 감각에 탐닉하기도 하였으니 〈집왕성교서(集王聖敎書)〉풍의 청경수려(淸勁秀麗, 맑고 굳세며 빼어나게 아름다움)한 왕희지 집자비(集字碑)가 세워진다든지 왕희지체에 능한 김생(金生, 711~799경)이라는 대서예가가 출현하였다는 기록을 통해서도 이를 확인할 수 있다. 왕희지 집자비는 〈무장사 아미타여래조상사적비(鍪藏寺阿彌陀如來造像事蹟碑)〉(801)^{그림17}가 그것이고 김생이 신라의 왕희지로 높이 평가되었다는 기록은 『삼국사기(三國史記)』 권 48 김생전(金生傳)의 내용이다.

　그런데 실제 현존하는 김생 필적으로 가장 믿을 만한 것은 〈백률사 석당기(柏栗寺石幢記)〉 탁본(817)과 고려 초에 단목(端目)이 김생의 글씨를 집자하여 세운 〈태자사 낭공대사백월서운탑비

그림 17 〈무장사 아미타여래조상사적비(鍪藏寺阿彌陀如來造像事蹟碑)〉, 왕희지 집자(集字), 통일신라, 801년

그림 18 〈태자사 낭공대사백월서운탑비(太子寺郎空大師白月栖雲塔碑)〉, 김생(金生) 집자, 통일신라, 954년

(太子寺郎空大師白月栖雲塔碑)〉(954)^{그림18}의 글씨인데 이 글씨를 보면 일견 비후장중(肥厚莊重)하여 왕희지체라기보다 오히려 안진경 필법이 근간을 이루고 있음을 직감할 수 있어 김부식(金富軾, 1075~1151)의 『삼국사기』 김생전 내용이 의심스럽게 된다.

3. 선종(禪宗)과 서예

1) 북종선계(北宗禪系)의 보수적 서체

9세기로 접어들면서 신라 사회는 동요의 기미를 보이기 시작한다. 왕족 간의 왕위 다툼으로 시작된 상층 귀족의 분열은 드디어 지방 반란을 유발시키고 그 결과, 지방에 대한 중앙의 통제력이 상실되어 지방은 군웅(群雄)의 할거장(割據場)으로 변하여간다. 즉 통일 왕국이 다시 해체되어나간 것이다. 이런 과정에서 글씨도 다른 문화 현상과 같이 절정기의 난만(爛漫)한 발전의 명맥을 무의미하게 이어가면서 서서히 쇠퇴해가는 양상을 보인다.

〈선림원종명(禪林院鍾銘)〉(804), ^{그림19} 〈창림사 법화석경(昌林寺法華石經)〉, 〈법광사탑기(法光寺塔記)〉(828) 등이 저수량체로 씌어졌고, 승(僧) 영업(靈業)이 쓴 〈단속사 신행선사탑비(斷俗寺神行禪師塔碑)〉(813)^{그림20}와 승(僧) 혜강(慧江)이 쓴 〈봉암사 지증대사적조탑비(鳳巖寺智證大師寂照塔碑)〉 등

 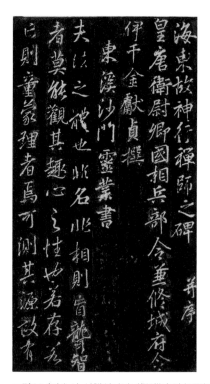

그림19 〈선림원종명(禪林院鍾銘)〉, 통일신라, 804년 **그림20** 〈단속사 신행선사탑비(斷俗寺神行禪師塔碑)〉, 영업(靈業), 통일신라, 813년

은 모두 왕희지체였다는 사실이 이런 현상을 대변하는 것이다. 이 중에 왕체(王體)로 씌어진 선사의 탑비는 모두 왕실과 밀착되어 있던 보수적인 북종선계의 선사 탑비들이다. 신라 극성기의 서법을 묵수(黙守)하려는 보수적인 경향의 표현으로 보아야 하겠다.

2) 남종선비(南宗禪碑)와 구양순체

밤이 기울면 새벽이 준비되듯이 통일신라 사회의 사상 기반이던 화엄종이 화엄불국사 조영을 이루어낼 만큼 제구실을 다한 다음 서서히 부란(腐爛, 썩어 문드러짐)해가면서 주도 능력을 상실해가자 새 사회의 건설을 위한 새로운 이념으로 선종 사상이 서서히 자리를 잡아가게 된다.

초기에는 온건한 북종선(北宗禪)이 들어와 왕실의 비호를 받기도 하지만 9세기 중반경부터 '불립문자(不立文字) 직지인심(直指人心)'의 기치를 내세우고 귀족화된 교종 불교를 정면 부정하는 급진적인 남종선(南宗禪)이 뿌리를 내리기 시작하자 일반 대중의 열광적인 지지 속에 이 남종선은 각 지방에 웅거(雄據, 크게 자리를 틂)한 호족들의 통치 이념으로 받아들여져서 새 사회 건설의 사상 기반으로 자리를 군혀간다.

이에 신라 왕실에서도 이들의 세력을 현실적으로 인정하지 않을 수 없어 각 문파의 산문(山門) 개설(開設)을 공인하고 그 조사(祖師)들에게 국사(國師) 시호를 내리며 탑과 비석을 왕명으로 세워주는 회유책을 쓰게 된다. 이로 말미암아 탑비 예술(塔碑藝術)이 크게 발전하고 아울러 서예도 따라서 발전한다.

남종선이 시대사조를 일변시켜나가는 것과 동시에 그에 동조하는 신지식층들은 새로운 이념의 건실성을 대변하기에 가장 알맞는 구양순체를 다시 쓰기 시작한다. 남종선사(禪師)들과 신분적으로나 수학 과정이 비슷한 당(唐)나라 유학생 출신의 유학자들이 신서체운동(新書體運動)의 선구자들이니 요극일(姚克一), 최치원(崔致遠, 857~?), 최인연(崔仁渷, 868~944) 등이 그 대표적인 구양풍(歐陽風) 복고의 주역들이다.

요극일은 〈황룡사 구층탑지(黃龍寺九層塔誌)〉(872)[그림21]와 〈대안사 적인선사조륜청정탑비(大安寺寂忍禪師照輪清淨塔碑)〉를 썼고 최치원은 〈쌍계사 진감선사대공탑비(雙磎寺眞鑑禪師大空塔碑)〉(887)[그림22]를 썼으며 최인연은 〈성주사 낭혜화상백월보광탑비(聖住寺郎慧和尚白月葆光塔碑)〉(890)[그림23]를 썼다.

그림 21 〈황룡사 구층탑지(黃龍寺九層塔誌)〉, 요극일(姚克一), 통일신라, 872년

그림 22 〈쌍계사 진감선사대공탑비(雙磎寺眞鑑禪師大空塔碑)〉, 최치원(崔致遠), 통일신라, 887년

이들의 글씨는 단순한 구양체(歐陽體)의 모방이 아니라 주경방정(遒勁方正, 힘차고 굳세며 모지고 반듯함)한 구양순의 체격(體格)에 온건전아(穩健典雅)한 우세남(虞世南)의 필의와 유려경쾌(流麗輕快)한 저수량의 풍운(風韻)을 곁들인 복합적인 필체이다. 그래서 엄정전아(嚴正典雅, 엄숙하고 반듯하며 법도에 맞고 우아함)하면서도 경쾌한 특징을 보이고 있다. 이러한 필체의 형성은 신라 극성기에 다양한 발전의 결과로 김생체를 이룩했던 서예 전통의 바탕이 있었기 때문에 가능했을 것이다.

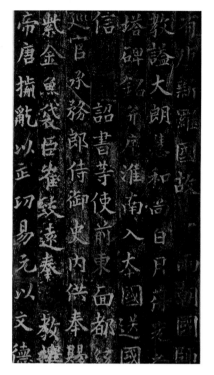

그림23 〈성주사 낭혜화상백월보광탑비(聖住寺朗慧和尚白月葆光塔碑)〉, 최인연(崔仁渷) 통일신라, 890년

4. 고려 초창(初創)의 기개(氣槪)와 전통의 계승

1) 건실성(健實性)의 강조

고려 통일(936)로 신지식층들이 염원하던 신사상(新思想)에 입각한 새로운 체제의 왕국이 건설되었다. 따라서 신라 말과 후삼국시대에 걸쳐 팽배해오던 남종선(南宗禪) 사상은 고려의 건국이념으로 확고한 자리를 잡기에 이르렀으니 구산선문(九山禪門)이 국가적인 보호 아래 확립되는 것으로 이를 확인할 수 있다. 이에 남종선을 사상 기반으로 하는 구양순체는 그대로 고려 초기를 주도하여 가는데 초창(初創)의 참신한 의욕과 기개가 가미되어 더욱 주경(遒勁)하고 더욱 방정(方正)한 모습을 보인다. 그 글씨들을 구체적으로 살펴보면 다음과 같다.

이환추(李桓樞)가 쓴 〈광조사 진철대사보월승공탑비(廣照寺眞澈大師寶月乘空塔碑)〉(937)^{그림24}나 〈보리사 대경대사현기탑비(菩提寺大鏡大師玄機塔碑)〉(939) 등의 글씨는 마치 구양순의 〈구성궁예

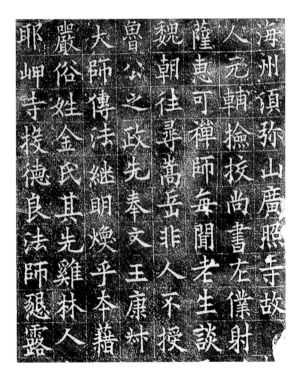

그림 24 〈광조사 진철대사보월승공탑비(廣照寺眞澈大師寶月乘空塔碑)〉, 이환추(李桓樞), 고려, 937년

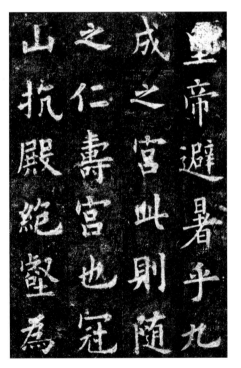

그림 25 〈구성궁예천명(九成宮醴泉銘)〉, 구양순(歐陽詢), 당(唐), 632년

천명(九成宮醴泉銘)〉(632)^{그림25}과 같이 굳세고 해맑은 필치이다. 구족달(具足達)이 쓴 〈정토사 법경대사자등탑비(淨土寺法鏡大師慈燈塔碑)〉(943)^{그림26}의 글씨는 굳세고 모질기가 구양순의 글씨를 훨씬 능가하여 험경(險勁, 험상궂고 굳셈)의 극치를 이루니 운필(運筆)의 절도(節度)가 도끼로 찍어내듯 삼엄예리(森嚴銳利, 꽉 차서 엄숙하고 베일 듯 날카로움)하다. 이런 글씨들은 모두 통일의 의지와 기개를 표출한 걸출한 작품들이다.

다음 유훈률(柳勳律)이 쓴 〈무위사 선각대사편광탑비(無爲寺禪覺大師遍光塔碑)〉(946)도 구족달의 험경한 글씨와 비슷한데 모가 많이 깎이어 웅혼한 기상과 장중한 기품을 드러내는 세련미를 보이나 오히려 안진경의 풍미를 느끼게 한다.

이것은 〈오룡사 법경대사보조혜광탑비(五龍寺法鏡大師普照慧光塔碑)〉(944)를 승(僧) 선경(禪冏)이 김생체(金生體)로 쓰고 〈태자사 낭공대사백월서운탑비〉를 승(僧) 단목(端目)이 김생 집자로 해결하는 등 일련의 고유색 현양운동과 상관 있는 변화라고 볼 수도 있다.

이런 변화를 고비로 해서 장단열(張端說)이 쓴 〈봉암사 정진대사원오탑비(鳳巖寺靜眞大師圓悟塔碑)〉(965), 〈고달원 원종대사혜진탑비(高達院元宗大師慧眞塔碑)〉(975)의 글씨에서나 한윤(韓允)이 쓴 〈보원사 법인국사보승탑비(普願寺法印國師寶乘塔碑)〉(977)^{그림27}의 글씨에서 우리는 구양순체가 이미 그 험경한 기상을 상실하고 청아(淸雅)한 기품만 남아서 청경유려(淸勁流麗, 맑고 굳세며 유창하고 화려함)한

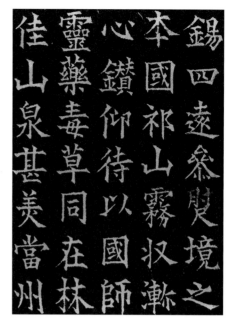

그림26 〈정토사 법경대사자등탑비(淨土寺法鏡大師慈燈塔碑)〉, 구족달(具足達), 고려, 943년

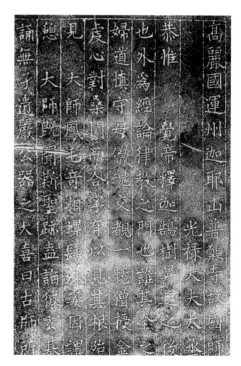

그림27 〈보원사 법인국사보승탑비(普願寺法印國師寶乘塔碑)〉, 한윤(韓允), 고려, 977년

저수량체의 형태로 변화해가고 있음을 느낄 수 있다. 이는 광종(光宗)의 왕권 강화 정책에 따른 문사(文士) 중심의 중앙집권 체제 확립과 그를 뒷받침하는 교종(敎宗) 사상의 재등장이라는 시대사조 변화와 직결되는 현상이라 해야 할 것이다.

2) 화려한 변화

남종선은 문호(門戶)의 분립(分立)을 인정하는 것이므로 난립된 상태에서 연립적인 통일을 이루는 데는 적절한 사상이었으나 중앙집권적인 절대왕권의 신장을 위해서는 부적당한 것이었다. 그래서 왕권의 절대화를 모색해가던 광종 대로부터 남종선은 점차 왕실로부터 외면당하기 시작한다.

그래서 화엄종(華嚴宗)의 탄문(坦文)이 왕사(王師)를 거쳐 국사(國師)가 되었고 서거 후에 탑비가 세워지는 것을 계기로 점차 선사(禪師)들의 탑비 건립이 감소하다가 현종(顯宗, 1010~1031) 대로 접어들면서부터는 완전히 소멸되는 현상을 보인다.

반면에 이 시기부터는 법상종(法相宗) 출신의 왕사, 국사비(碑)가 뒤를 이어 건립되었다. 이는 곧 법상종이 주도 이념으로 부상한 것을 말해주는 것이다. 유식론(唯識論)을 바탕으로 가장 논리적인 철학 체계를 내세우는 법상종의 부상은 불립문자를 내세워 반논리성(反論理性)을 강조하는 선종에 대한 반동 작용(反動作用)이었다. 이런 반동 작용이 가능했던 것은 광종 9년(958) 이래 과거제도(科擧制度)에 의해서 인재를 등용한 결과 귀족들이 점차 문인화(文人化)되어 현학적(衒學的) 분위기가 팽배해갔기 때문이다.

따라서 문화 성격도 종래의 반장식적(反裝飾的) 단순성(單純性)이나 건실방정성(健實方正性, 씩씩하고 충실하며 모지고 반듯한 성품)에 반한 장식적 번욕성(繁縟性, 번거롭게 많이 꾸미는 성품)이나 화려연미(華麗姸媚, 화려하며 곱고 아리따움)의 장식적 기교를 지향함으로써 청경연미(淸勁姸媚)나 유려전아(流麗典雅)의 미태(媚態, 아리따운 태도)를 내재해가게 된다.

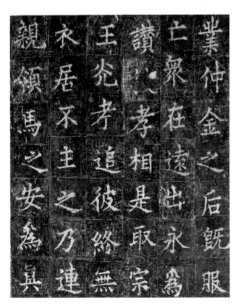

그림 28 〈대자은현화사비(大慈恩玄化寺碑)〉, 채충순(蔡忠順), 고려, 1021년

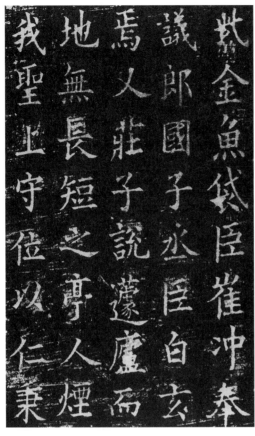

그림29 〈봉선홍경사갈기(奉先弘慶寺碣記)〉, 백현례(白玄禮), 고려, 1021년

그림30 〈공자묘당비(孔子廟堂碑)〉, 우세남(虞世南), 당(唐), 626년, 703년 중각(重刻)

이를 구체적으로 살펴보면 다음과 같다.

채충순(蔡忠順, ?~1025)이 쓴 〈대자은현화사비(大慈恩玄化寺碑)〉(1021)^{그림28}와 김거웅(金巨雄)이 쓴 〈거돈사 원공국사승묘탑비(居頓寺圓空國師勝妙塔碑)〉(1021)의 글씨는 일견 구양순체와 같이 규각(圭角, 모서리)이 예리하나 연미성(妍媚性)이 스며 있어 청경작약(淸勁綽約, 맑고 굳세고 얌전함)한 필법이 되었고, 행서(行書)로 쓴 〈현화사비음(玄化寺碑陰)〉은 청경유려한 필치가 되었다.

그에 비해서 백현례(白玄禮)가 쓴 〈봉선홍경사갈기(奉先弘慶寺碣記)〉(1021)^{그림29}의 글씨는 온아수려(溫雅秀麗, 온화하고 전아하며 빼어나고 아름다움)하여 마치 우세남(虞世南)의 〈공지묘당비(孔子廟堂碑)〉^{그림30}를 보는 느낌인데 이런 글씨체는 문종(文宗, 1047~1082)의 어필(御筆)로 알려진 〈삼천사 대지국사탑비(三川寺大智國師塔碑)〉에 그대로 이어져서 인후청수(仁厚淸秀, 어질고 후덕하며 맑고 빼어남)한 기품을 자랑한다.

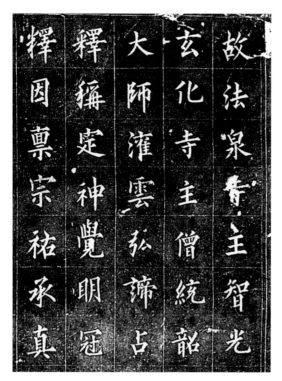

그림 31 〈법천사 지광국사현묘탑비(法泉寺智光國師玄妙塔碑)〉 비음(碑陰), 안민후(安民厚), 고려, 1085년

이 글씨체는 우연하게도 동시대를 살면서 북송(北宋) 문화를 주도해나갔던 소식(蘇軾, 1036~1101)의 웅후장쾌(雄厚壯快, 웅장하고 후덕하며 씩씩하고 쾌활함)한 서풍(書風)과 비슷해서 그의 전구(前驅, 앞장 선 사람)를 보는 듯하니 기이한 느낌이 든다. 하지만 과거시험의 내용이 같아서 양국의 문사들이 공부하는 교재가 동일했다는 생각을 하면 문화의 동질성이란 면으로 쉽게 이해할 수 있을 듯하다. 더구나 고려는 삼국시대 이래 중국 서예 발전의 성과를 충분히 수용하여 그 발전 경험을 동일 보조로 자체 정리해온 수백 년의 문화 전통을 가지고 있었음에랴. 더 말할 나위도 없다.

민상제(閔賞濟)가 쓴 〈칠장사 혜소국사비(七長寺慧炤國師碑)〉(1060)와 안민후(安民厚)가 쓴 〈법천사 지광국사현묘탑비(法泉寺智光國師玄妙塔碑)〉 비음(碑陰)그림31에서는 오히려 백현례풍이 주가 되고 채충순풍이 종이 된 듯 청경수려(清勁秀麗)하면서도 인후(仁厚)한 기품이 감돈다. 이런 서풍은 곧 채유탄(蔡惟誕)이 쓴 〈금산사 혜덕왕사진응탑비(金山寺慧德王師眞應塔碑)〉(1111)로 계승되어 청경수장(清勁脩長, 맑고 굳세며 홀쭉하고 길쭉함)한 세련된 서체로 발전한다. 이제 구양순체가 화려연미한 방향으로 변화 발전할 수 있는 마지막 단계에까지 이른 것이다.

5. 순환적(循環的) 발전 양상

1) 왕희지체의 유행

문종(文宗, 1047~1082)에서부터 예종(睿宗, 1106~1122)에 이르는 70여 년간은 고려왕조 500여 년 중 가장 안정된 속에서 빛나는 문화 발전을 이루어가던 시기이다. 문사(文士)들은 이미 포화 상태가 될 만큼 많이 배출되었고, 국력이 남아돌아서 13층 황금탑을 두 번씩이나 조성한다든지(1078년과 1089년), 대장경(大藏經)을 조판(彫板)하는 것(1087) 말고도 여진(女眞)을 정벌하고 육성(六城)을 구축하는 등의 사업으로 힘을 과시한다.

따라서 일부 문사들의 현학적 욕구 충족에 기여하며 번욕한 논리와 화려한 장식성만을 추구하는 법상종 사상은 더 이상 환영될 수 없었다. 이에 문종의 제4왕자로 출가한 대각국사(大覺國師) 의천(義天, 1055~1101)이 나서서 천태종(天台宗)을 개설하고 선교(禪敎) 양종(兩宗)을 통합시키려는 신사상운동(新思想運動)을 전개한다.

교관겸수(敎觀兼修)를 주장하여 교학(敎學)과 관심(觀心)을 겸수(兼修)해야 한다고 한 그의 종지(宗旨)는 이때까지 자가일변도(自家一邊倒)의 편벽한 주장만 해오던 불교계에 분명히 새바람을 일으킬 만한 것이었다. 거기에다 왕실의 절대적인 보호가 있게 되자 천태종은 일시에 전 불교계를 압도하게 된다.

그런데 의천이 왕위 계승권까지 가진 왕자 출신이라는 사실은 천태종의 성향을 지극히 귀족적인 방향으로 몰고 가게 했다. 더구나 그 계승자들이 모두 역대 왕의 제4왕자나 제 왕자(諸王子)의 자제(子弟)들이었으므로 이런 현상은 더욱 심화되었다. 그래서 천태종은 이후 화려하게 전개되는 문화적 난만기(爛漫期)를 주도해나가게 된다. 이런 문화적 난만성을 반영하는 서체로 등장하는 것이 왕희지체이다.

신라 문화의 난만기에도 그 난만성을 반영하는 서체였는데 이제 고려 문화의 난만기에 다시 등장하는 순환 현상(循環現狀)을 보인 것이다. 그러나 그사이 경발삽상(輕拔颯爽, 가볍고 빠르며 바람 소리처럼 시원함)하고 청경유려한 저수량체가 가교(架橋) 역할을 담당하기도 하니 구양순체의 변화가 한계에 이르면서 자연스럽게 이어지는 서체 발전 방향이라고도 할 수 있을 것이다.

어떻든 이원부(李元符)가 쓴 〈반야사 원경왕사비(般若寺元景王師碑)〉(1124)^{그림32}에 이르면 마치 북송

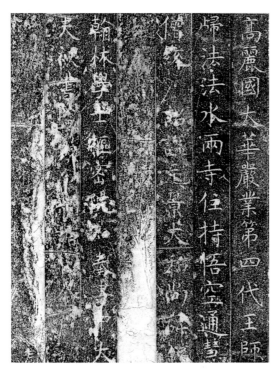

그림 32 〈반야사 원경왕사비(般若寺元景王師碑)〉, 이원부(李元符), 고려, 1124년

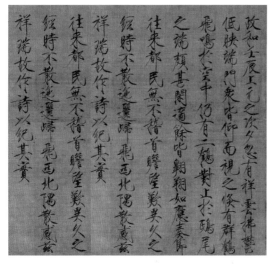

그림 33 〈서학도 발문(瑞鶴圖跋文)〉, 휘종(徽宗), 북송(北宋), 1112년

휘종(徽宗, 1101~1125)의 수금서(瘦金書)[그림33]를 보는 듯한 착각에 빠진다. 원경왕사(元景王師) 낙진(樂眞)이 대각국사를 좇아 송에 건너갔던 행적이 있으므로 그런 인연으로 이런 서체를 비문에 쓰게 하지 않았나 하는 생각이 들기도 한다. 〈난정서(蘭亭敍)〉의 청경유려(淸勁流麗)한 필의(筆意)도 느낄 수 있어 장차 왕희지체로 넘어가는 과도기적인 변화인 것만은 틀림없다.

이런 서법(書法)은 대각국사의 문인(門人)인 승린(僧獜)이 쓴 〈선봉사 대각국사비(僊鳳寺大覺國師碑)〉(1132)에서도 확인할 수 있는데 조금 비후원만(肥厚圓滿, 살지고 두터우며 둥글고 넉넉함)할 뿐이다. 오언후(吳彦侯)가 쓴 〈영통사 대각국사비(靈通寺大覺國師碑)〉(1125)의 본문 글씨는 구양순체의 신수(神髓)를 보이는 것이지만 그 비음(碑陰)을 쓴 대각국사 문인 영근(英僅)과 혜소(慧素)의 글씨는 왕희지체의 필법을 보이고 있어 대각국사 문중에서 모두 왕희지체 서법을 익히고 있었음을 확인하게 된다.

그러나 왕희지체의 신수를 얻어 본격적으로 이를 구사하는 것은 대감국사(大鑑國師) 탄연(坦然, 1069~1158)으로부터이다. 그가 쓴 〈문수원 중수비(文殊院重修碑)〉(1130)[그림34]는 왕희지 집자라고 해도 속을 만큼 〈집왕성교서(集王聖教序)〉 필의를 완벽하게 터득하여 써내었다.

그래서 이인로(李仁老, 1152~1220)가 "본조(本朝)에서는 오직 대감국사와 홍관(洪灌)이 이름 떨칠

뿐이다."『파한집(破閑集)』권(卷) 하(下)]라 하고, 이
규보(李奎報, 1168~1241)가 「동국제현서결평론서
(東國諸賢書訣評論序)」에서 탄연을 신라 김생에
이어 신품(神品) 제이(第二)에 놓음으로써[『동국이
상국집(東國李相國集)』후집(後集) 권11] 이후의 여러
기록들이 한결같이 탄연을 고려 제일의 서예가
(書藝家)로 꼽게 된 모양이다.

그는 13세에 6경(經)의 대의(大義)를 통달하고
15세에 명경과(明經科)에 급제한 천재로 숙종 잠
저 시에 왕손인 예종(睿宗, 1079~1122)의 소년사
부(少年師傅)로 초빙되었다가 19세에 출궁입산
(出宮入山)한 인물이었다. 따라서 숙종과 예종
의 극진한 예우를 받으면서 사굴산문(闍崛山門)
의 대선사로 성장해가는데 왕실과의 특별한 인
연 때문에 대각국사를 좇아 뒤에는 천태종에 입
문하기도 하고 다시 상선(商船)을 통해 송(宋) 아
육왕산(阿育王山) 광리사(廣利寺) 개심선사(介諶
禪師)의 인가를 얻어 조계선(曹溪禪) 즉 남종선맥
(南宗禪脈)의 계승을 자처하기도 한다.

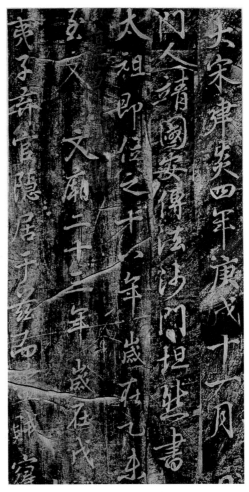

그림34 〈문수원 중수비(文殊院重修碑)〉, 탄연(坦然), 고
려, 1130년

〈운문사 원응국사비(雲門寺圓應國師碑)〉(1148)
도 역시 그의 글씨인데 중경(重勁, 묵직하고 굳셈)한 필획과 유려한 필치가 무리 없이 어우러져 신묘
(神妙)한 조화를 이루고 있다. 이것은 이미 왕희지체의 틀을 벗어난 탄연체(坦然體)라 해야 할 것으
로 역시 한국미의 특징인 강경명정성(剛硬明正性)이 깃들어 김생체와 비견할 만하다.

이 탄연체는 인종(仁宗, 1109~1146)과 문공유(文公裕, 1086~1159)에게 그대로 이어졌던 것을 〈묘향
산 보현사지기(妙香山普賢寺之記)〉(1141)^{그림35}에서 확인할 수 있고 그의 비인 〈단속사 대감국사비(斷
俗寺大鑑國師碑)〉(1172)에서는 그의 문인 기준(機俊)도 그의 서법을 계승하고 있음이 확인된다.

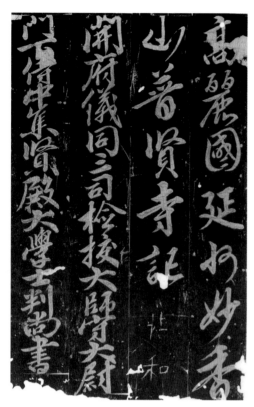

그림35 〈묘향산 보현사지기(妙香山普賢寺之記)〉, 문공유(文公裕), 고려, 1141년

2) 탄연체(坦然體)와 고유색

왕희지체가 유행하는 것과 거의 동시에 안진경체(顔眞卿體)가 쓰이는 것도 신라 성기(盛期)와 동일한 현상이다. 이오(李顗, 1050~1110)가 예종(睿宗) 원년(1106)에 지었다는 〈승가굴 중수기(僧伽窟重修記)〉그림36의 글씨는 마치 안진경의 〈천복사 다보탑감응비(千福寺多寶塔感應碑)〉그림37 글씨를 그대로 옮겨 쓴 듯하다. 집자비(集字碑)가 아닌가 의심이 가는데 『대동금석서(大東金石書)』와 『해동금석총목(海東金石總目)』에서는 이를 모두 탄연의 글씨로 전하고 있다.

이 기록들을 믿는다면 탄연은 왕체(王體)에 능하기 이전에 안체(顔體)의 신수(神髓)를 먼저 얻고 있었다는 이야기가 된다. 이도 김생체(金生體) 형성 과정과 동궤(同軌)를 이루는 현상이다. 그렇게 보면 〈운문사 원응국사비(雲門寺圓應國師碑)〉의 탄연체에서 보인 중경한 필획은 안체에서 온 것이라 해야 할 것이다.

따라서 왕체와 안체가 결합하였다는 면에서는 김생체와 다를 바 없다 하겠다. 다만 김생체는 안체의 장중한 체격에 왕체의 수려한 필의가 가미된 것이고 탄연체는 왕체의 청경(淸勁)한 체격에 안체의 중량이 첨가된 것이 다를 뿐이다.

이는 비후장중성(肥厚莊重性, 살지고 두터우며 장엄하고 정중한 성품)을 표현의 기본으로 하던 신라 전성기의 조형 정신과 청경표일(淸勁飄逸, 맑고 군세며 나부끼듯 휘날림)을 표현의 기본으로 삼은 고려 전성기의 조형 정신의 차이에서 온 자연스러운 상이점일 것이다. 어떻든 왕주안종(王主顔從, 왕희지체를 주로 삼고 안진경체를 종으로 함)의 왕안 합체(王顔合體, 왕희지와 안진경의 융합체)인 탄연체는 이후 문신과 무신 집권 시대(1170~1259)를 풍미하면서 고려 고유 서체로 확고한 자리를 굳혀간다.

문종(文宗)·예종(睿宗) 연간의 건전한 문화 발전의 결과, 고려는 인종(仁宗, 1123~1146) 대로부터 문화적 난만기(爛漫期)를 맞이하게 된다. 그러나 이미 전대(前代)에 포화 상태를 이룬 문사들은 그

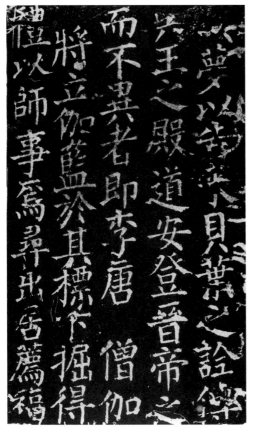 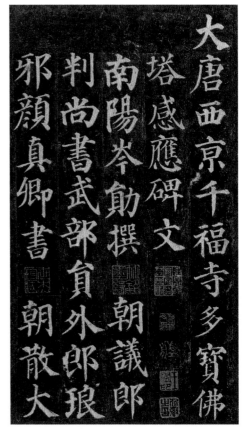

그림 36 〈승가굴 중수기(僧伽窟重修記)〉, 이오(李顗), 고려, 1106년

그림 37 〈천복사 다보탑감응비(千福寺多寶塔感應碑)〉, 안진경(顔眞卿), 당(唐), 752년

돌파구를 찾기 위해 학파 간의 세력 다툼을 벌여 자체 정리를 하게 되니 이자겸 난(李資謙亂, 1126)과 묘청 난(妙清亂, 1135)이 그런 싸움이었다.

그 결과, 이자겸 일파의 남경(南京) 세력과 정지상(鄭知常) 일파의 서경(西京) 세력을 몰아낸 김부식(金富軾) 일파의 동경(東京) 세력은 일당독재의 전횡을 자행하여 소위 문신 독재 시대를 연출한다. 이에 불만을 품은 무신들은 반란을 일으켜(1170) 문신 세력을 타도하고 국왕의 폐립을 자행하며 무신 독재 정권을 이끌어간다.

문화사에서 중기로 구분되어야 할 고려 문화 난만기는 이렇게 뮤무신(文武臣)이 전횡으로 왕권 부재의 상태가 지속되는 시기였다. 이런 와중에 왕권과 밀착되어 있던 천태종이 힘을 잃어가는 것은 당연한 일이었다. 이에 보조국사(普照國師) 지눌(知訥, 1158~1210)이 나와 돈오점수(頓悟漸修)와 정혜쌍수(定慧雙修)를 주장하여 남북선(南北禪)을 통합하고 선(禪)과 교(敎)를 통합하려 한다.

천태종이 교의 입장에서 선을 아우른 것이라면 이는 남종선의 입장에서 북종선과 교를 아우르겠다는 것이었다. 그런데 뜻밖에 이런 논리는 무신 난과 그 정권을 합리화시키기에 알맞는 것이었다. 그래서 최씨 정권(1196~1258)은 자가 통치의 기본 이념으로 이를 받아들여 이와 밀착되어간다.

그런데 조계종(曹溪宗)은 고려의 건국이념이었던 남종선이 고려에서 토착 심화되는 발전 과정을 거쳐 이루어진 고려 고유 사상이었다. 따라서 이를 사상적 바탕으로 삼는 시대라면 당연히 모든 문화 부분에서 고려 고유색이 현양(顯揚)되기 마련이다. 그리고 무신 정권 시대의 문화 성향은 무인들이 가지는 과시적 장식성 추구욕 때문에 다분히 화려 장엄을 요구하는 특징을 보인다.

그래서 최씨 정권도 화려한 상감청자의 제조라든지 방대한 팔만대장경의 조성과 같은 화려 장엄한 문화유산을 남기고 있다. 탄연체는 이런 시대 사조에 가장 알맞는 서체였다. 이에 천태종을 사상적 배경으로 하여 출현하였으면서도 오히려 조계종을 사상 기반으로 하는 최씨 집권 시대에 더욱 환영받는 결과를 가져와 조계종에서도 무리 없이 이를 자가 서체로 수용하게 된다. 그런 글씨들을 구체적으로 열거해보면 다음과 같다.

그림 38 〈서봉사 현오국사비(瑞鳳寺玄悟國師碑)〉, 유공권(柳公權), 고려, 1185년

740

최선(崔詵, ?~1209)의 〈용수각 개창기(龍壽閣開創記)〉(1181)는 마치 〈난정서〉의 필법을 얻은 듯 유려전아하고 석(釋) 연의(淵懿)의 〈용문사 중수기(龍門寺重修記)〉(1185)는 탄연의 〈문수원 중수비(文殊院重修碑)〉 글씨와 방불하다. 유공권(柳公權, 1132~1196)의 〈서봉사 현오국사비(瑞鳳寺玄悟國師碑)〉(1185)그림38의 글씨는 마치 문공유(文公裕)의 〈묘향산 보현사지기(妙香山普賢寺之記)〉를 계승한 듯한데 필획이 보다 둔중해져서 안진경의 장중기(莊重氣)가 노골화되고 있다.

그러다가 결국 〈직지사 대장전비(直指寺大藏殿碑)〉(1186)그림39에 이르러서는 탄연과 왕희지의 글씨를 함께 집자하여 비서(碑書)를 쓰고 있으니 이는 바로 당시 탄연체에 대한 일반의 생각을 대변하는 현상이라 해야 할 것이다. 이런 집자 비서는 후일 〈인각사 보각국사정조탑비(麟角寺普覺國師靜照塔碑)〉(1295)에서도 확인할 수 있다.

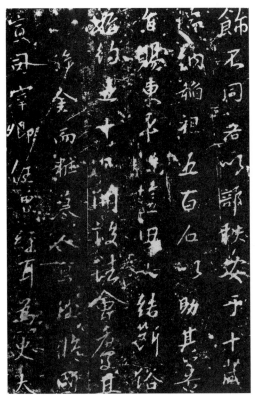

그림 39 〈직지사 대장전비(直指寺大藏殿碑)〉, 탄연(坦然), 왕희지 집자(集字), 고려, 1186년

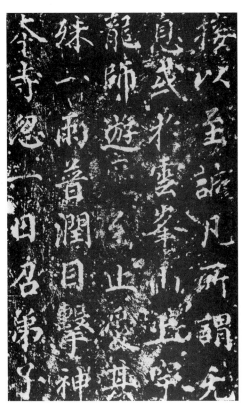

그림 40 〈송광사 진각국사원소탑비(松廣寺眞覺國師圓炤塔碑)〉, 김효인(金孝印), 고려, 1235년

한편 탄연체는 시대가 내려올수록 점차 안진경체의 장중한 분위기가 살아나서 청수(淸秀)한 체격을 압도해가니 김효인(金孝印, ?~1253)의 〈보경사 원진국사비(寶鏡寺圓眞國師碑)〉(1224)와 〈송광사 진각국사원소탑비(松廣寺眞覺國師圓炤塔碑)〉(1235)^{그림40} 등이 그런 대표적인 예이다.

아마 이것이 보다 더 조계종 취향으로 변질되어나가는 현상이었을 것이다. 지금 그 서적(書蹟)은 볼 수 없지만 이규보가 신품4현(神品四賢)으로 꼽은 네 사람 중 나머지 둘인 최우(崔瑀, 1179~1249)와 유신(柳伸)도 그의 평찬(評贊) 내용으로 미루어보면 모두 탄연체의 신수를 얻은 서예가였다고 생각된다.

6. 신구(新舊)의 갈등

1) 송설체(松雪體)의 도입

고려에서 최씨 정권이 무단 독재를 자행하고 있는 동안 대륙에서는 풍운이 일고 있었으니 몽고가 천하 통일을 꿈꾸며 끊임없는 정복 전쟁으로 대제국을 건설해가고 있었던 것이다. 드디어 금(金)을 제압한 몽고는 고려를 침공하기에 이르렀는데(1231) 최씨 정권은 정권 유지에만 혈안이 되어 수도를 강화(江華)로 옮김으로써(1232) 국토와 백성을 버려두는 어리석음을 범하였다.

이로부터 최씨 정권이 몰락하기까지(1258) 근 30여 년 동안 백성들은 항전다운 항전도 못 해보고 조정과 몽고군으로부터 시달리느라 피폐할 대로 피폐해 있었다. 그래서 최씨 정권을 무너뜨린 다음 더 항전할 기력이 없어 몽고에게 항복하니(1259) 이제부터 고려는 몽고 제국의 부용국(附庸國)이 되고 말았다.

이 부용국 시대(1260~1352)를 고려 후기로 구분 지을 수 있는데, 이 시대는 자주권을 상실한 시기였으므로 자아를 어떻게 지켜나가야 할지가 가장 큰 문제였다. 역대 고려왕들은 이 문제를 비교적 현명하게 대처해나가는 듯하니 고려 문화가 송(宋) 문화와 동질성인 것을 기화로 송 문화를 더욱 철저하게 수용하려는 자세를 보임으로써 자아 상실의 방지는 물론 자기 상승의 계기로 삼으려 했다.

그 대표적인 경우가 만권당(萬卷堂)의 설치였다. 이는 원(元) 세조(世祖)의 외손자이던 고려 충선왕(忠宣王, 1275~1325)이 학문 연구를 위해 원도(元都) 연경(燕京)에 설치한 기관인데, 당시 한족 일류 학자들인 조맹부(趙孟頫, 1254~1325), 요수(姚燧), 염복(閻復) 등을 이곳으로 초빙하고 본국에서는 이제현(李齊賢, 1287~1367) 등 연소신예(年少新銳, 나이 젊어 새롭고 날카로움)한 학자들을 불러와 서로 교유하게 함으로써 송 문화의 진수를 고려 학자들이 직접 전수받을 수 있게 했던 것이다.

그래서 고려 학자들은 이곳을 통해서 주자(朱子) 성리학(性理學)은 물론 송설(松雪) 조맹부의 서화까지도 직접 전수해 온다. 그의 서체인 송설체는 송 대의 방종미(放縱美, 거리낌없이 멋대로 놀아나는 아름다움)에 대한 반작용으로 세련된 정제미를 추구한 결과 연미화려(姸媚華麗, 곱고 아리따우며 빛나고 아름다움)한 특징을 나타내었다.

이는 중기 이래 고려 서예계의 주류를 이루어온 탄연체의 특징과 일맥이 상통하는 점이기도 하였다. 다만 송설체는 방종에서 정제된 세련미를 찾으려 한 데 반해 고려에서는 경직방정(硬直方正, 군

세고 꼿꼿하며 모지고 반듯함)에서 유려한 세련미를 찾으려 한 출처의 차이가 있었을 뿐이다.

어떻든 이런 유사성 때문에 송설체는 곧바로 고려에 전수되어 행촌(杏村) 이암(李嵒, 1297~1364)과 같은 송설체의 대가를 배출해낸다. 그가 조송설과 서로 구분할 수 없을 정도로 송설체를 잘 썼다는 사실은 이미 이색(李穡)이 쓴 그의 묘지명에서 밝히고 있지만〔『목은문고(牧隱文藁)』권 17 철성부원군(鐵城府院君) 이문정공(李文貞公) 묘지명(墓誌銘)〕 실제 우리는 그것을 〈문수사 장경비(文殊寺藏經碑)〉(1327)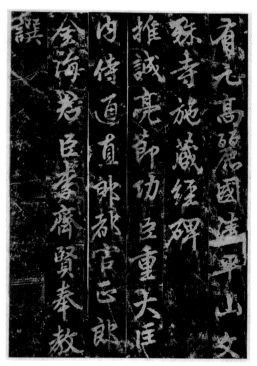그림41에서 확인할 수 있다.

이 비의 비음(碑陰)을 쓴 석(釋) 성징(性澄)의 글씨도 역시 송설체이고 풍류 제왕으로 서화에 정통하여 휘종(徽宗)과 병칭(並稱)되는 공민왕(恭愍王, 1330~1374)의 〈안동웅부(安東雄

그림41 〈문수사 장경비(文殊寺藏經碑)〉, 이암(李嵒), 고려, 1327년

府)〉편액 글씨도 역시 연미화려한 송설체이다. 행촌의 자제 이강(李岡, 1333~1368)도 송설체의 명인으로 알려져 있지만 그의 필적은 분명히 전하는 것이 별로 없다.

2) 보수 성향의 반등

그러나 이런 신문화가 아무리 몽고 문화가 아닌 한족의 문화라 하더라도 원 지배 체제하에서 이를 생각없이 함부로 수용한다는 것은 전통 있는 고려 지식인들의 자존심에 용납될 수 없는 일이었다. 그래서 이를 전수해온 뒤에 그다음 세대들부터는 전통을 바탕으로 한 또 다른 신문화운동을 일으켜 사수성을 고양하려는 움직임을 보이게 되니 이런 자주적 신문화운동이 성공하여 결국 조선(朝鮮)을 건국하는 것이라고 생각된다. 물론 이 운동의 바탕이 되고 있었던 것은 새로 도입된 주자 성리학이었음은 재론의 여지가 없다.

그림42 〈법주사 자정국존보명탑비
(法住寺慈靜國尊普明塔碑)〉, 김원발
(金元發), 고려, 1342년

그림43 〈신륵사 보제선사사리석종기
(神勒寺普濟禪師舍利石鍾記)〉, 한수
(韓脩), 고려, 1379년

따라서 이런 운동을 일으켜가던 세대들은 고의로 만권당계(萬卷堂系)의 원(元) 문화(文化)를 외면하려는 자세를 취하게 되니 서예에서도 그런 현상이 여실히 드러난다. 즉 연미화려한 송설체를 좇지 않고 종래 탄연체에서 유래하여 최씨 정권 말기부터 조계종의 선적(禪的) 욕구에 따라 그 본색을 점점 노정(露呈)해오던 안진경체를 본격적으로 쓰기 시작한 것이다.

즉 안체(顔體)가 가지는 졸박성을 배제하고 건엄장중(健嚴莊重, 씩씩하고 엄숙하며 장엄하고 정중함)함만을 취하여 건국의 기상을 드러내고자 했다. 그런 대표적인 예가 원에서 집현전대학사(集賢殿大學士)까지 지내고 귀국하여 조선 태조(太祖) 때 축산부원군(竺山府院君)에 피봉된 김원발(金元發)의 〈법주사 자정국존보명탑비(法住寺慈靜國尊普明塔碑)〉(1342)그림42의 글씨이다.

다음 고려 말기 제일 서예가로 꼽히는 한수(韓脩, 1333~1384)의 글씨도 이런 서체이다. 다만 비후성을 많이 제거하여 근엄단중(謹嚴端重, 점잖고 엄숙하며 단아하고 정중함)한 특징을 보이니 〈회암사 제납박타존자부도명(檜巖寺提納薄陀尊者浮屠銘)〉(1372), 〈광통보제선사비(廣通普濟禪寺碑)〉(1377), 〈신륵사 보제선사사리석종기(神勒寺普濟禪師舍利石鍾記)〉(1379)그림43 등의 글씨가 모두 그렇다.

한수는 자신이 성리학자로 벼슬이 판후덕부사(判厚德府使)에 이르고 청성군(淸城君)에 피봉된 인물이다. 그 장자 한상경(韓尙敬, 1370~1423)은 조선 개국공신으로 영의정까지 지냈으니 그가 신사회 건설을 꿈꾸던 신문화운동의 주역이었음은 짐작하고도 남음이 있다.

〈신륵사 대장각기(神勒寺大藏閣記)〉(1383)와 〈안심사 사리석종기(安心寺舍利石鍾記)〉(1384) 및 〈태고사 원증국사탑비(太古寺圓證國師塔碑)〉(1385)그림44를 쓴 권주(權鑄, ?~1394)도 역시 한수와 거의 구별할 수 없을 정도로 같은 체의 글씨를 쓰고 있다. 그러니 이 시기 서체의 주류는 바로 탄연체로부터 탈화(脫化)한 이런

고려식 안체(顔體)였다고 하겠다. 권주 역시 당
시 대표적인 성리학 가문 출신으로 권근(權近,
1352~1409)과 육촌 형제 간이니 한수와 같은 성
향을 가졌던 성리학자였으리라 생각된다.

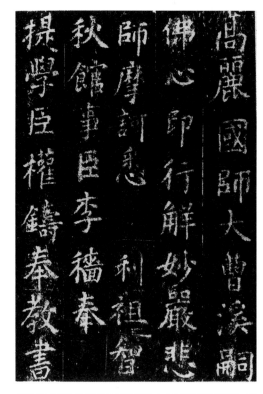

그림 44 〈태고사 원증국사탑비(太古寺圓證國師塔碑)〉, 권
주(權鑄), 고려, 1385년

7. 조선 성리학과 석봉체(石峰體)

1) 송설체의 정착과 조선화

성리학이 이처럼 급속도로 발전해나가는 것과 반비례해서 불교는 급속도로 쇠퇴해간다. 삼국 이래 천여 년 동안 한민족의 사상적 기반이 되어왔던 불교가 이제 더 이상 정신계를 주도해나갈 수 없을 만큼 노쇠하였다. 고려왕조의 국시로 500년 가까이 보호 숭앙되는 동안 방만해질 대로 방만해지고 부패할 대로 부패하여 자성과 개혁으로도 치유할 수 없는 지경에 이른 것이다. 그래서 조계종의 자체 정화 노력도 무위로 돌아가고 결국 주자 성리학에게 사상적 주도권을 빼앗기게 된다. 그러나 고려왕조가 건재하는 한 불교는 그 내용이 어찌 되어가건 제도적으로 보호받게 되어 있었다.

이에 급진 성리학자들이 나서서 고려왕조를 전복시키고 새 왕조를 개창하니 이것이 조선왕조이다. 따라서 조선왕조는 개국 벽두(劈頭)부터 성리학을 국시로 천명하고 불교를 가혹하게 억압해간

그림45 〈태조건원릉비(太祖健元陵碑)〉, 성석린(成石璘), 조선, 1409년

다. 이런 과정에서 개국 세력들은 그대로 근엄장중(謹嚴莊重)한 안풍(顏風)의 글씨를 써가니 조선 태조(太祖, 1335~1408)의 어필체(御筆體)가 그러하고 성석린(成石璘, 1338~1423)의 〈태조건원릉비(太祖健元陵碑)〉(1409)그림45 글씨 역시 이와 같다.

그러나 전조(前朝)의 잔존 세력 및 불교를 재기 불능일 만큼 가혹하게 다스려 국가 기반을 확고하게 한 태종(太宗, 1401~1418) 때를 고비로 조선왕조는 국시로 천명한 성리학 이념에 합당한 체제 정비에 들어간다.

세종대왕(世宗大王, 1397~1450)은 집현전(集賢殿)을 설치하여 연소 재사(年少才士, 나이 어리고 재주 있는 선비)들로 하여금 성리학을 본격적으로 학습 연찬(研鑽)케 하고 그들이 성리학적 국체 정비(國體整備)를 담당하도록 하는 현명한 문화 정책을 과감하게 추진해간다. 따라서 만권당 시절의 순수한 학문 풍토가 되살아

그림 46 〈문종어필(文宗御筆)〉, 문종(文宗),
조선, 15세기

나서 글씨도 이제는 송설체를 근본적으로 연구하여 수용하는 여유를 보이게 된다.

　집현전 학사들과 더불어 이런 역할을 일선에 나서서 주도한 인물이 시문서화금기(詩文書畵琴碁)에 정통하여 쌍삼절(雙三絶)로 꼽히던 안평대군(安平大君) 이용(李瑢, 1418~1453)이었다. 그는 송설체를 조송설보다 더 수려연미(秀麗妍媚, 빼어나고 화려하며 곱고 아리따움)하게 구사하였으므로 명(明)에서조차 그의 글씨를 당대 제일로 꼽을 정도였다.

　그러니 당대 예원(藝苑)은 미연(靡然)히 (휩쓸리듯) 그의 서체를 좇아 송설체 일색이 되어가기에 이른다. 형왕(兄王)이던 문종(文宗, 1414~1452)이 이를 좇아 가경(佳境, 아름다운 경지)에 이르렀고 집현전 학사이자 이종형제이던 강희안(姜希顔, 1418~1465)도 그를 방불하게 추종하고 있었으며 집현전 학사들로는 박팽년(朴彭年, 1417~1456), 이개(李塏, 1417~1456), 성삼문(成三問, 1418~1456), 서거정(徐居正, 1420~1488), 성임(成任, 1421~1484) 등이 모두 그를 따랐다.

　문종의 어필^{그림46}은 『열성어필첩(列聖御筆帖)』에 등재되어 있는데 청경유려(淸勁流麗)하여 안평

747

그림 47 〈몽유도원도발(夢遊桃園圖跋)〉, 안평대군 이용(李瑢), 조선, 1447년

체(安平體)와 방불하며 강희안의 글씨는 〈윤형묘비(尹炯墓碑)〉(1453)에서 그 진면목을 볼 수 있는데 조금 비후하여 유려장중(流麗莊重)한 맛을 낸다.

안평대군의 글씨는 세상에 전하는 것이 많이 있지만 그의 득의필(得意筆)로 현존 대표작이라 할 만한 것은 〈몽유도원도발(夢遊桃園圖跋)〉(1447)[그림47]이라 하겠다. 유려경쾌(流麗輕快)하고 쇄락청일(灑落淸逸, 시원하고 깨끗하며 맑고 뛰어남)하여 한마디로 청경수려하다고 해야 할 이 글씨는 이미 송설의 문호를 훨씬 벗어나서 안평 독자의 세계로 상승한 것이다. 여기에 병기된 박팽년의 서(序)와 이개, 성삼문의 제사(題辭) 글씨도 또한 모두 송설체의 신수(神髓)를 얻은 명필들이다.

그런데 이렇게 송설체를 조선에 정착시킨 주역들은 불행하게도 세조(世祖, 1417~1468)의 왕위 찬탈 과정에서 모두 절의를 지키다가 도륙당하고 세조 찬탈의 주역들인 세조 자신이나 신숙주(申叔舟, 1417~1475) 등은 안체류(顔體流)의 개국 세대들의 서풍을 잇고 있어서 일시 송설체의 정착이 동요되는 현상을 보이기도 한다.

그러나 잔존한 집현전 세력인 서거정, 성임, 강희맹(姜希孟, 1424~1483) 등이 송설체의 맥을 굳건하게 잇고 있는 위에서 당시 지식층들이 거의 이를 추종하였으며 곧 성종(成宗, 1457~1494)이 집현전 학풍 부활을 염원하고 안평체를 사숙하여 그와 구별할 수 없을 정도라 할 만큼〔김안로(金安老)『용천담적기(龍泉談寂記)』, 이긍익(李肯翊)『연려실기술(練藜室記述)』권 4 성종조고사본말(成宗朝故事本末)〕송설체

를 잘 써냈으므로 송설체는 드디어 조선 국서체(國書體)로 정착하게 된다.

그래서 임희재(任熙載, 1472~1504), 김희수(金希壽, 1475~1527), 성세창(成世昌, 1481~1492) 등이 송설체의 대가로 부상한다. 이들은 한결같이 성종 대에 길러진 신진 사대부로 김종직(金宗直, 1431~1492)계의 정통 성리학통을 잇고 있는 사람들이었다.

그런데 성종은 세종대왕에 버금갈 만큼 학예 진흥에 진력한 임금으로 송설체의 정착에 만족하지 않고 서예사상 고전적 기준이라는 왕희지체의 보급에도 열을 올렸던 듯하니 〈왕희지십칠첩(王羲之十七帖)〉을 모각(模刻) 인출(印出)하였다는 기록으로도 이를 확인할 수 있다.〔『국조인물고(國朝人物考)』중(中) 한형윤행장(韓亨胤行狀)〕이 시기에는 마침 명 영락(永樂) 연간(1403~1424)에 각성(刻成)한 《동서당집고첩(東西堂集古帖)》이 명으로부터 수입되어 민간에도 전파된 흔적도 보인다.〔어득강(魚得江)『관포집(灌圃集)』제4책 서동서당집고첩후(書東西堂集古帖後)〕따라서 왕체의 보급은 시간문제일 뿐이었다.

성종의 학예 진흥 정책으로 길러진 신진 성리학자들은 성종이 돌아가자 세조의 왕위 찬탈을 협찬한 공신 계열의 훈척(勳戚) 세력들로부터 강력한 도전을 받게 된다. 이에 신구(新舊) 세력의 정쟁이 연산군(燕山君)의 광기를 부추겨 결국 무오(戊午, 1498), 갑자(甲子, 1504)의 양차 사화(士禍)를 불러 일으키고 신구 양파(兩派)가 대량으로 도륙되는 막대한 피해를 입는다.

그 결과 중종반정(中宗反正, 1506) 이후에는 성리학적 이상을 현실 정치에 구현해보려는 이상주의적 신경향을 가진 보다 더 연소한 신진사류(新進士類)들이 대거 등장한다. 이들이 장차 지나친 이상주의 실현을 강행하려다가 기묘사화(己卯士禍, 1519)에 대화(大禍)를 입게 되므로 이들을 기묘명현(己卯名賢)이라고 부르는데 이들은 우선『소학(小學)』에 입각한 성리학적 행의(行儀) 규범의 실천을 부르짖었으므로 근엄단정(謹嚴端正)한 행의의 구비를 사대부의 첫째 덕목으로 생각하였다.

따라서 서체도 연미지태(姸媚之態, 곱고 아리따운 태도)가 있는 송설체는 점잖지 못한 것으로 평가할 수밖에 없어 미려하지만 단정한 왕희지체를 익히려 하였다. 기묘명현의 대표적 인물 중의 하나인 자암(自庵) 김구(金絿, 1488~1534)가 "종왕서체(鍾王書體)를 익혀 스스로 일가를 이루니 인수체(仁壽體)라 하였다."라고 한 기록이 이를 말해준다.〔『자암집(自庵集)』부록(附錄) 안응창찬(安應昌撰) 자암김신생묘지(自庵金先生墓誌)〕그러나 이 왕체기 이미 조선 국서체로 정착히어 뿌리내린 송설체의 도도한 흐름을 갑자기 막을 수는 없었으니 오히려 그 흐름에 편승하여 송설체가 가지는 연미지태를 불식하려는 쪽으로의 노력을 보이게 된다.

그 대표적인 사람들이 소세양(蘇世讓, 1486~1562), 서경덕(徐敬德, 1489~1552), 성수침(成守琛,

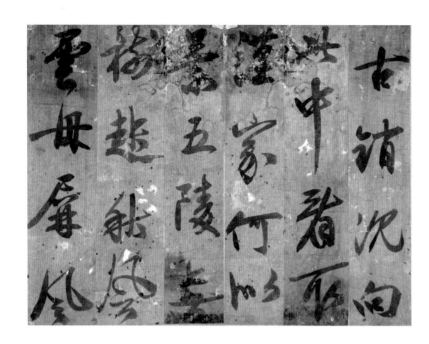

그림 48 〈청송필적(聽松筆跡)〉, 성수침(成守琛), 조선, 16세기

그림 49 〈선조 문순공 유묵첩(先祖文純公遺墨帖)〉, 이황(李滉), 조선, 16세기

1493~1564), 이황(李滉, 1501~1570), 김인후(金麟厚, 1510~1560), 송인(宋寅, 1516~1584) 등의 성리학자들이었다. 이 중에서 특히 성수침과 이황의 글씨는 그들이 장차 조선 성리학계의 태두로 떠받들려지는 것만큼 큰 영향을 끼치게 된다.

성수침의 글씨는 위진 고법을 도용(導用, 이끌어 씀)하여 창고웅혼(蒼古雄渾, 예스럽고 웅장하며 큼직함)한 기상을 보였고[그림48] 이황의 글씨는 이왕(二王, 왕희지와 왕헌지)의 주경전중(遒勁典重, 힘차고 굳세며 전아하고 정중함)한 기품을 보였다.[그림49] 어느 것이나 송설체의 특징이자 결점으로 지적되는 연미지태를 벗어버린 것은 마찬가지지만 송설체의 법도(法度)를 완전히 외면한 것은 아니었다. 즉 송설체가 성리학적 행의 규범에 맞도록 근엄단정하게 변화하여 조선화되어간 것이다.

2) 석봉체의 성립과 발전

기묘사화의 일대 타격으로 크게 사기가 저하되었지만 중종(中宗, 1488~1544)의 현명한 판단으로 성리학자들은 다시 정계에 복귀한다. 그러나 겨우 12세에 등극한 명종(明宗, 1534~1567)의 모후로 수렴청정하던 문정왕후(文定王后, 1501~1565) 윤씨가 을사사화(乙巳士禍, 1545)를 일으켜 중종 말년에 정계에 복귀한 사림들을 일망타진하고 반동적인 불교 부흥 정책을 펴나가자 성리학자들은 모두 산야에 숨어 성리학 연구에만 몰두한다.

그리고 수차례 걸쳐 당하는 사화의 원인이 성리학 이념이 일반 백성의 지지를 얻을 만큼 널리 이해되고 있지 못해 지지 기반이 허약하기 때문이란 사실을 통감하고 이를 일반 민중에게 확산시키는 노력을 기울인다. 이런 노력으로 성리학의 완벽한 이해와 일반적 확산이라는 두 가지 성과를 이루어낸 세대들이 바로 송설체를 조선화시킨 청송(聽松) 성수침이나 퇴계(退溪) 이황의 세대들이다.

그다음 율곡(栗谷) 이이(李珥, 1536~1584)와 우계(牛溪) 성혼(成渾, 1535~1598) 시대에 이르면 성리학 연구를 보다 더 심화하여 주자 성리학의 이일분수(理一分殊, 이는 하나인데 다른 모습으로 만물에 나누어져 있다.) 이기이원론(理氣二元論) 단계를 뛰어넘어 이기일원론(理氣一元論)의 실천적 행동 철학으로 발전시킨다. 즉 과거 주자(朱子)나 퇴계가 만물생성의 원리인 이(理)와 원인인 기(氣)를 병존적 존재로 보아 이기를 우주 생성의 2대(二大) 요소로 본 것에 반하여 율곡은 기는 이에 종속된 것으로서 우주 생성의 근본은 이 하나뿐이라고 주장하여 원인인 능동의 기만 작용하면 항상 원리인 부동의 이는 그곳에 내재되어 있게 마련이라는 명쾌한 논리로 과감한 실천을 강조하게 된 것이다.

이로부터 성리학은 이미 주자 성리학의 단계를 뛰어넘어 조선 성리학으로 심화된다고 보아야 한다. 이런 조선 성리학이 차츰 이해되어가기 시작하자 문화 전반에 걸쳐 조선 고유색이 드러나는 조짐을 보이니 문학에서 송강(松江) 정철(鄭澈, 1536~1593)이 한글문학인 가사문학(歌辭文學)을 일으키는 것이나 한문학에서 간이(簡易) 최립(崔岦, 1539~1612)이 고문(古文)으로의 복고를 표방하며 조선 고유 문체의 창안을 시도하는 것들이 모두 그런 현상이었다.

글씨도 예외일 수 없으니 바로 석봉(石峰) 한호(韓濩, 1543~1605)에 의한 석봉체의 출현이 이와 같은 맥락을 보이는 것이었다. 이들은 모두 율곡의 지우(志友)이거나 권우(眷佑)를 받고 성강한 율곡 측근 인사들이었다.

석봉은, 율곡을 사숙(私淑)하고 석봉과 친교가 두터웠던 월사(月沙) 이정구(李廷龜, 1564~1635)가 그의 묘갈명(墓碣銘)에도 쓰고〔『월사집(月沙集)』권47 한석봉묘갈명(韓石峯墓碣銘)〕진외가(陳外家) 8촌 형이

던 간이(簡易)가 그의 서첩 서(序)에서도 썼듯이〔『간이집(簡易集)』권3 한경홍서첩서(韓景洪書帖序)〕 "커서 꿈에 두 번이나 왕희지가 글씨를 써주었기 때문에 이로 말미암아 자부심을 갖고 그 법첩을 얻어 임모해서 더욱 핍진(逼眞)해졌다."라고 한 것처럼 성장한 다음에야 왕희지체를 익혔던 모양이니 연소 시절에는 당시 유행하는 송설체를 익혔음이 틀림없다.

그래서 추사(秋史)가 '비록 송설기미(松雪氣味)가 있으나 역시 고법을 깨달아 지켰다'고 했을 것인데〔『완당선생전집(阮堂先生全集)』권8 잡지(雜識) 조자고운(趙子固云)〕 실제 그의 글씨를 보면 송설기미가 남아 있다. 여기에 왕체 해서로 전해지는 〈악의론(樂毅論)〉, 〈황정경(黃庭經)〉, 〈효녀조아비(孝女曹娥碑)〉에서 보이는 해정단아(楷正端雅, 곧고 반듯하며 단정하고 전아함)한 맛을 가하고 우리 고유의 예술 감각인 강경명정성(剛硬明正性, 굳세고 단단하며 밝고 반듯한 성품)을 다시 첨가하여 근엄단정하고 강경박실(剛硬樸實, 굳세고 단단하며 순박하고 진실함)한 그의 서체를 이루어냈을 것이다. 그런데 사실 이는 이미 청송과 퇴계로부터 그 단초가 보이던 것으로 율곡과 우계의 서법에서 더욱 노골화되던 특징이고 조선 성리학이 요구하던 서체이기도 하였다.

그래서 이 석봉체는 곧 율곡의 학문에 심복(心服)하던 선조(宣祖, 1552~1608)의 마음을 크게 사로잡아 어필체를 이루게 하였다. 이에 제 왕자(諸王子) 종척(宗戚)들과 대소 신료 및 유생까지 모두 이 서체를 따라 쓰게 되니 이제 석봉체는 전 조선을 석권하게 되었다. 더구나 석봉은 만년에 임진왜란을 만나 구원 나온 명군(明軍)과의 협동을 위해 사자관(寫字官)으로 무수한 자문(咨文)을 명군과 명나라 조정에 써 보내게 되는데 이때 그 글씨의 아름다움이 명의 상하에 널리 알려져 필명이 중국 천하에까지도 진동하게 된다.

그래서 당시 명의 거유(巨儒)였던 왕세정(王世貞)이 그의 글씨를 보고 "목마른 천리마가 시내로 달려 나가는 것 같고 성난 사자가 바윗돌을 치는 것 같다."〔『선조수정실록(宣祖修正實錄)』권135, 31년 신축 삼월 을묘 조〕라고 극찬하기도 한다.

석봉의 글씨는 전하는 것이 많으나 선조 16년(1583)에 왕명을 받들어 쓴 해서 〈천자문(千字文)〉^{그림50}이 그 대표작이

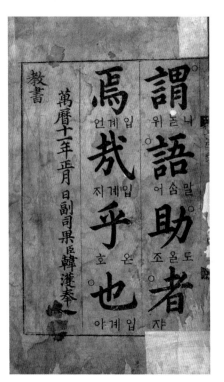

그림 50 〈천자문(千字文)〉, 한호(韓濩), 조선, 1587년

라 할 수 있겠다. 이는 선조 20년(1587)에 판각(板刻)하여 전국에 반포했으므로 석봉체 학습의 교과서가 되기도 한 것이다. 그 외에 행서로는 〈등왕각시서(滕王閣詩序)〉와 〈광한전백옥루상량문(廣寒殿白玉樓上樑文)〉이 판각되어 널리 유포됨으로써 역시 석봉체 행서의 교과서가 되었다.

이로 말미암아 선조, 원종(元宗, 1580~1619), 인조(仁祖, 1595~1649)의 어필도 모두 석봉체이고 인목대비(仁穆大妃, 1584~1632)와 의창군(義昌君) 이광(李珖, 1589~1645) 및 정명공주(貞明公主, 1603~1685)까지도 석봉체를 잘 썼다. 역대 어필은 『열성어필첩(列聖御筆帖)』에 등재되어 있고 인목대비의 진적(眞蹟) 〈민우시(憫牛詩)〉는 국립중앙박물관에 수장되어 있으며 정명공주의 걸작 〈화정(華政)〉그림51 이대자(二大字) 및 〈유합(類合)〉 1책(册)은 간송미술관에 수장되어 있다.

의창군 글씨는 〈인빈묘신도비(仁嬪墓神道碑)〉가 대표작이고 화엄사(華嚴寺) 〈대웅전〉 편액도 널리 알려져 있다. 이 밖에 대관거유(大官巨儒)로부터 향사(鄕士) 승려에 이르기까지 글씨를 쓴다는 사람치고 이를 좇아 쓰거나 영향받지 않은 사람들이 거의 없을 정도라 그 이름을 매거(每擧)할 겨를이 없지만 석봉 이후에 특히 걸출한 석봉체 서예가로 꼽히는 사람은 예조판서(禮曹判書)를 지낸 죽남(竹南) 오준(吳竣, 1587~1666)이다.

그의 서법은 석봉보다 조금 더 거칠고 비후하여 주건장중(遒健莊重, 힘차고 씩씩하며 장엄하고 정중함)한 맛을 내니 〈도갑사 도선국사수미대선사비(道岬寺道詵國師守眉大禪師碑)〉(1653)그림52 글씨와 〈화엄사 벽암대사비(華嚴寺碧岩大師碑)〉(1663) 글씨는 그의 대표작으로 꼽을 만하다. 그러나 그는 불행한 시대에 나서 글씨를 잘

그림 51 〈화정(華政)〉, 정명공주(貞明公主), 조선, 17세기

그림52 〈도갑사 도선국사수미대선사비(道岬寺道詵國師守眉大禪師碑)〉, 오준(吳竣), 조선, 1653년

썼던 까닭에 병자호란(丙子胡亂, 1636)의 치욕을 기록한 〈대청황제 공덕비(大淸皇帝功德碑)〉(1639)의 서사관(書寫官)으로 뽑히어 이 비문을 쓰는 수모를 당하고 사림의 빈축을 사서 평생 한을 품고 지냈다 한다. 〈대청황제 공덕비〉의 글씨는 단아정중(端雅鄭重)하다.

8. 진경시대(眞景時代)의 다양한 고유색(固有色)

1) 양송풍(兩宋風)의 근간

조선 성리학의 성립은 필연적으로 조선 성리학자들의 정권 장악을 가져오게 하였으니 율곡학파(서인)가 주도하고 퇴계학파(남인)가 동조함으로써 이루어진 인조반정(仁祖反正, 1623)이 그것이다. 따라서 성리학의 이상인 왕도정치(王道政治)의 구현은 예치(禮治)라는 정치 형태를 가져오게 하였고 이를 위해서 율곡학파의 수장인 사계(沙溪) 김장생(金長生, 1548~1631)이 『가례집람(家禮輯覽)』 10권 6책을 편찬하며 퇴계 문인 용졸재(用拙齋) 신식(申湜, 1551~1623)이 『주자가례(朱子家禮)』를 번역한 『가례언해(家禮諺解)』 5책을 내놓는다.

이로써 조선왕조에 바야흐로 성리학의 이상인 예치의 시대가 도래하는데 마침 임진왜란(壬辰倭亂, 1592~1598)으로 조선과 명이 피폐한 틈을 타서 강성해진 만주(滿洲)의 여진족이 대륙을 넘보게 됨으로써 중화 질서는 파괴되고 이를 고수하려던 조선은 이들에게 양차에 걸쳐 무력으로 유린되며 병자호란(丙子胡亂, 1636)에 끝내 인조가 청 태종(太宗)에게 항복하는 치욕을 당한다. 이로 말미암아 이제 막 예치의 이상을 구현시키려던 조선의 지식층들은 극도의 좌절감에 빠지게 된다.

여기서 이들은 자기 회복의 방법으로 주자 성리학의 절대 신봉과 이의 탈피라는 두 가지 노선을 제기하는 듯한데 율곡의 정통 학맥을 이은 우암(尤庵) 송시열(宋時烈, 1607~1689)과 동춘(同春) 송준길(宋浚吉, 1606~1672) 일파가 전자에 속하고, 비순정 주자학적 요소가 강하던 소북계(小北系) 출신인 백호(白湖) 윤휴(尹鑴, 1617~1680)와 미수(眉叟) 허목(許穆, 1595~1682) 일파가 후자에 속한다.

그래서 이들은 각기 자가 학파의 이론적 근거 마련을 위해 부심하게 되었으니 송시열은 주자 연구에 심혈을 기울여 『주자대전차의(朱子大全劄疑)』 121권 17책과 『주자언론동이고(朱子言論同異攷)』 6권 3책을 지어 주자 연구를 매듭짓고 윤휴는 경서(經書)의 주자주(朱子註)를 쓸어버리고 독자적인 주소(註疏)를 내기에 이르렀다.

이에 양대 학파에서는 '복수설치(復讐雪恥)'와 '예치'라는 대내외적 목표 설정은 동일했지만 수주자학(守朱子學)이냐 탈주자학(脫朱子學)이냐 하는 근본적 노선 차이로 예에 대한 해석의 상이를 가져와 '천하동례(天下同禮)'를 주장하는 수주자학파와 '왕자례부동사서(王者禮不同士庶)'를 주장하는 탈주자학파의 대립이 끝내 예송(禮訟)이라는 정쟁 형태로까지 비화하기에 이르렀다. 그러나

조선왕조 개창의 근본이념으로 수용되어 200여 년의 저작(咀嚼) 소화 끝에 겨우 자기화에 성공함으로써 신생의 조선 성리학으로 탈바꿈한 주자 성리학은 이제 겨우 그 이상을 현실에 구현해보려는 초창의 단계에 돌입해 있는 상태였다.

이런 형편에서 주자학을 부정한다는 것은 곧 보수화를 의미하는 반동적 사고이기 쉬운데 실제로 이를 주장한 소북계 인사들은 보수적 기질이 강한 명문 구가(舊家) 출신들이었다. 그래서 그들의 보수적 경향으로의 탈주자학 이론은 일반의 지지를 얻지 못하게 되는데 더구나 '왕자례부동사서'를 주장하여 왕권을 절대화시키려는 움직임은 일시 왕권과 결탁하여 성공하기도 하지만 더욱 일반으로부터 외면당하는 결과를 가져와 갑술환국(甲戌換局, 1694)을 계기로 이들의 주장은 철저하게 봉쇄당하니 이제부터는 조선 성리학이 절대적인 가치 기준으로 확고한 자리를 차지하게 된다.

한편 조선 성리학파들은 본래 명에서 주자학 발전이 크게 이루어지지 않은 데 반해 조선에서의 발전에 긍지를 갖고 주자학의 적파(嫡派) 정통임을 자부하고 있었는데 이제 한족의 명이 여진족 청에게 멸망당하자 중화 문화가 중국 대륙에서 소멸한 것으로 보고 중화 문화의 여맥을 조선이 계승한다는 포부와 자세를 자임하게 된다. 이는 야만족 청에게 무력으로 굴복당한 수치와 절망에 대한 심리적 치유에 더없는 묘방(妙方)이었다.

이러한 자긍과 적개심이 병자호란 이후 조선을 지탱시켜준 정신적 지주가 된다. 이로부터 조선은 명의 후계자임을 자칭하며 조선이 곧 중화라는 조선중화사상을 부르짖고 조선제일주의에 입각하여 제반 문화 현상에 조선 고유색을 현양해나가니 미술사에서 동국진풍(東國眞風)이라고 총칭할 수 있는 온갖 고유색이 나타난다.

서예는 이런 시대사조에 가장 민감하게 반응한다. 우선 제일 첫 반응이 양송체(兩宋體)의 풍미와 미수체(眉叟體)의 출현이다. 양송이라 함은 송시열과 송준길을 병칭하는 것으로 이들은 율곡학파의 적통을 이은 법손(法孫)들이었으므로 당연히 석봉체를 쓰게 마련이었는데 조선 성리학의 체제를 완비하고 이 이상을 과감하게 실천해나간 백세유림(百世儒林)의 태두답게 기질이 웅혼하고 행의가 장중하였으므로 석봉체의 골격을 가지면서도 웅건장중(雄建莊重, 웅장하고 씩씩하며 장엄하고 정중함)한 무게와 기품을 더하여 별격(別格)을 이루어놓는다.

이런 현상은 만년으로 갈수록 더하여 안진경체가 가지는 웅건장중미나 비후미를 연상할 정도가 되니 송시열의 논산(論山) 〈황산서원비(黃山書院碑)〉(1664)그림53나 송준길의 전주(全州) 〈화산서원비(華山書院碑)〉(1664)그림54 및 대전(大田) 〈박팽년유허비(朴彭年遺墟碑)〉(1668) 등이 그 대표적인 예이다.

그림 53 〈황산서원비(黃山書院碑)〉, 송시열(宋時烈), 조선, 1664년

그림 54 〈화산서원비(華山書院碑)〉, 송준길(宋浚吉), 조선, 1664년

이에 그들을 추종하는 일세 유림들이 모두 그들의 서체를 배워 쓰게 되니 이의현(李宜顯, 1669~1745)의 함안(咸安) 〈조려신도비(趙旅神道碑)〉(1726), 이간(李柬, 1677~1727)의 부여(扶餘) 〈의열사비(義烈祠碑)〉(1723), 정언섭(鄭彦燮, 1686~1748)의 동래(東萊) 〈임진전망유해총비(壬辰戰亡遺骸塚碑)〉(1731), 이양신(李亮臣, 1689~1739)의 정읍(井邑) 〈송시열수명유허비(宋時烈受命遺墟碑)〉(1731), 민우수(閔遇洙, 1694~1756)의 순창(淳昌) 〈삼인대비(三印臺碑)〉(1744)와 정읍 〈고암서원묘정비(考岩書院廟庭碑)〉(1747), 홍계희(洪啓禧, 1703~1771)의 〈안심사 사적비(安心寺事蹟碑)〉(1759) 등에서 이를 확인할 수 있다. 즉 양송서체는 그들의 학문처럼 후학들에게 서법 정전(正典)으로 계속 추앙받게 되었던 것이나.

양송서체가 이처럼 웅건장중한 틀을 형성해가는 데는 물론 양송의 기질과 행의가 바탕을 이루는 것이지만 그의 사우이던 곡운(谷雲) 김수증(金壽增, 1624~1701)이 금석학 연구에 정심(精深)하여 중국과 한국의 역대 금석 선서(善書)에 밝고 팔분서(八分書)에 정통하여 서법 정전(正典)이 무엇이고

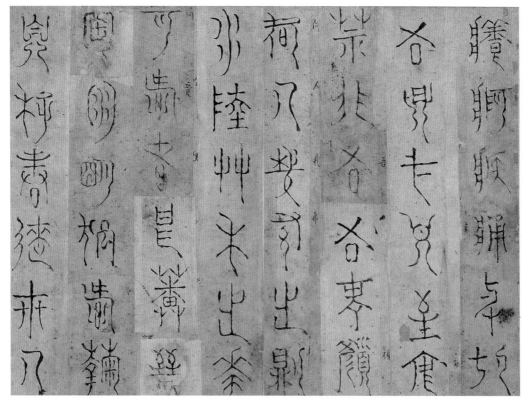

그림 55 〈고문전(古文篆)〉, 허목(許穆), 조선, 17세기

안체 연원이 소전(小篆)과 팔분(八分)임을 누누(縷縷, 자세하고 자세함) 상론(詳論, 상세하게 말함)하였을 터이니 이로부터 영향을 받았음이 크리라 생각된다.

　한편 미수 허목은 그의 학문이 주자 이전의 원 유학(原儒學)을 지향한 것처럼 서법 또한 삼대(三代) 문자로의 복고를 신념으로 하여 당송 대 내지 명 대의 위작일 수 있는 〈형산신우비(衡山神禹碑)〉의 기괴한 서체를 근간으로 진안(眞贋, 진짜와 가짜) 불문하고 고전체(古篆體)의 특징을 취하여 고문전(古文篆)그림55이란 새로운 서체를 창안해낸다. 기고창경(奇古蒼勁, 기이하고 예스러우며 묵은 듯 굳셈)한 이 서체는 그 전거가 불분명하고 자체가 기이하다 하여 당시에 이를 금하자는 논의가 있을 정도였으나 어차피 그것이 조선 고유색인 것만은 틀림없는 사실이다.

2) 촉체(蜀體)와 진체(晉體)

비록 16세기 후반기에 조선 성리학의 확립에 따라 그를 사상적 바탕으로 하는 석봉체가 출현하지만 안평대군으로부터 조선 국서체로 자리를 굳혀온 송설체가 이로 말미암아 갑자기 사라지는 것은 아니었다. 일부 보수성 있는 명문 구가에서는 오히려 이를 가법(家法)으로 지켜나가기도 했다.

한석봉과 비슷한 연배로 그와 필명(筆名)을 다투던 남창(南窓) 김현성(金玄成, 1542~1621)을 비롯하여 이호민(李好閔, 1553~1634), 이홍주(李弘胄, 1562~1638), 이수광(李睟光, 1563~1628), 신익성(申翊聖, 1588~1668), 조문수(曹文秀, 1590~1647), 이명한(李明漢, 1595~1945) 등이 그 대표적인 송설체 대가들이다. 그러나 이미 김현성으로부터 송설체는 석봉체의 영향을 받아 그 연미성을 많이 배제해가니 지봉(芝峯) 이수광의 〈봉송박학사(奉送朴學士)〉(1625) 진적(眞蹟)에서 보면 단아수려한 유아지태(儒雅之態, 유학자다운 전아한 모습)가 필획을 지배하여 이미 송설체의 본면목을 일탈한 것을 실감할 수 있다.

이로부터 송설체는 연미지태를 유아지태로 바꾸어 유려단아한 조선식 송설체인 촉체(蜀體)의 단서를 여는 듯하다. 촉제란 명칭은 유득공(柳得恭, 1749~1807)이 『경도잡지(京都雜誌)』에서 말한 것처럼 조체(趙體)의 의미인 초체(肖體)가 잘못 전해져서 생겨났다고 보아야 한다.(조체의 우리말 발음이 남근을 연상시키기 때문에 이를 피하기 위해 초체로 하다가 이것이 잘못 전해졌다고 보는 것이 가장 타당하지 않을까 한다.)

어쨌든 촉체로 불리어지는 것은 조선 고유색이 노골화되는 진경시대의 일이라 생각되니 조구명(趙龜命, 1693~1737)의 『동계집(東溪集)』 권6 「제종씨가장유교경첩(題從氏家藏遺敎經帖)」(1730)에서 "우리나라 서법은 대략 세 번 변하니 국초(國初)에는 촉체를 배우고 선조·인조 이후에는 한체(韓體)를 배우고 근래에는 진체(晉體)를 배운다."라고 하여 처음으로 촉체·한체·진체의 명칭을 문자화시키고 있기 때문이다.

진경시대로 이어지는 촉체의 대가를 꼽아보면 효종(孝宗, 1619~1659), 숙종(肅宗, 1661~1720), 영조(英祖, 1694~1776), 김좌명(金佐明, 1616~1659), 신익상(申翼相, 1634~1697), 한구(韓構, 1636~?), 심익현(沈益顯, 1641~1683), 소형기(趙亨期, 1641~1699), 조태구(趙泰耉, 1660··1723), 오태주(吳太周, 1668~1716), 이삼(李森, 1677~1735) 등을 들 수 있다.

이 촉체는 진경시대까지 왕실 주변에서 겨우 명맥을 유지하나 한체인 양송체 및 진체(晉體)와 동국진체(東國眞體)에 밀려 더 이상 지탱하지 못하고 소멸하는데 촉체의 전장(殿將, 후위를 맡은 장수)이라 할 수

그림 56 〈필진도(筆陣圖) 각석(刻石) 탁본(拓本)〉, 영조(英祖), 조선, 18세기

있는 영조가 필진도(筆陣圖)를 진체 16항(行), 촉체 16항씩 써서 각석(刻石)해놓는 것은^{그림56} 화려한 고별을
의미하는 의식이었다고 할 수 있겠다.

다음 진체라 하는 것은 왕희지 부자가 살던 동진시대(東晉時代)의 서체 즉 왕희지체라는 의미이
다. 이미 석봉체가 이루어지는 것이 왕희지의 해서 법첩인 〈악의론(樂毅論)〉, 〈황정경(黃庭經)〉, 〈효
녀조아비(孝女曹娥碑)〉의 영향이었다는 사실은 앞에서 밝힌 바이다. 따라서 이후 석봉체를 쓰는 서
가(書家)들은 그 근원인 왕체의 탐구를 게을리하지 않았으니 벌써 선조 왕손인 낭선군(朗善君) 이우
(李俁, 1637~1693)로부터 왕체 연구에 골몰하게 된다.

낭선군은 서법 연구를 위해 우리나라의 역대 금석(金石) 탁본 155종을 모아 《대동금석첩(大東金
石帖)》을 꾸미기도 한 학구파였으므로 왕체의 진본이 〈집왕성교서(集王聖敎序)〉인 것도 간파하고
이를 열심히 임모하여 그 신수(神髓)를 얻기에 이른다. 이는 마치 신라나 고려 성세에 〈집왕성교서〉
풍의 왕체가 유행하던 것과 같은 현상이었으니 〈송광사 사원사적비(松廣寺嗣院事蹟碑)〉(1678)^{그림57}
와 〈백련사 사적비(白蓮寺事蹟碑)〉(1680), 〈직지사 사적비(直指寺事蹟碑)〉(1681) 등에서 이를 확인할
수 있다.

우상(右相)을 지낸 조상우(趙相愚, 1640~1718)와 영상(領相) 서명균(徐命均, 1680~1745) 등이 이를 이어 썼지만 신라나 고려처럼 이 서체가 주류를 이루어 일세(一世)를 풍미하지는 못한다. 왕체 해서의 영향이 한체를 계승한 양송체에도 동국진체에도 두루 미쳐 한결같이 왕체를 표방했기 때문이다.

그래서 조선 고유색이 고양되는 조선 전성기에는 왕체 위본인 해서법이 진본 서법을 누르고 주류를 이루기에 이르렀던 것이다. 이는 진위 판별에 어두워서라기보다 송 대(宋代) 위본인 왕체 해서가 단아 전중(端雅典重)한 특징을 보여 조선 성리학이 추구하는 미감과 일치되었기 때문이라고 보아야 하겠다.

어떻든 진경시대에는 송설체를 제외하고 모든 서체가 왕체임을 주장하게 되는데 이를 통틀어 진체라 하였으니 영조가 진체 16항이라고 써놓은 필진

그림 57 〈송광사 사원사적비(松廣寺嗣院事蹟碑)〉, 낭선군(朗善君) 이우(李俁), 조선, 1678년

도 글씨가 사실 한체에 가까운 청경수정(淸勁脩正, 맑고 굳세며 길고 반듯함)한 것이었음으로도 이를 확인할 수 있다.

3) 동국진체의 맥락

갑술환국 이래 율곡학파의 서인이 정치적 주도권을 완전 장악하게 되자 실세(失勢)한 소북계 기호남인(畿湖南人)들은 자기반성을 통해 탈주자학적인 종래의 학문 경향이 근본적인 오류였음을 자인하고 퇴계 연원의 주자학맥을 계승하는 쪽으로 선회하여 자체 정비를 강화한다.

그 대표적인 인물이 홍도 선생(弘道先生)으로 추앙되는 옥동(玉洞) 이서(李漵, 1662~1723)이다. 그는 이기설(理氣說)에서 철저히 퇴계의 입장을 고수하며 율곡과 우계설(牛溪說)을 변파(辨破)하려는 자세를 보이는데 이 학설은 장차 그의 이복제(異腹弟)인 성호(星湖) 이익(李瀷, 1681~1763)에게 전수되어 근래 소위 실학(實學)으로 일컬어지는 재야 학파를 형성해나간다.

그림58 〈애련설(愛蓮說)〉, 이서(李漵), 조선, 18세기

그런데 옥동은 부조(父祖) 이래 명필로 일컬어지는 명문 출신으로 자신도 명필이었다. 이에 미수의 기고(奇古, 기이하고 예스러움)한 서체가 세상에 용납되지 못하는 것을 만회하고자 스스로 자가 사상에 입각한 새로운 서법 정립을 시도한다. 그의 행장에 의하면 왕희지의 〈악의론〉에서 필력을 얻었다 하고 있으나 실제 그의 서법이 완성된 단계인 50세 때(1711)의 글씨를 보면 파임과 삐침〔책략(磔掠)〕을 무겁게 마무리 짓는 미불(米芾)의 필의가 있어 전통적인 촉체를 바탕으로 미법(米法)을 부분적으로 수용하였던 흔적이 보인다. 그림58

어떻든 그는 법도에 맞는 서법 창안으로 양송체에 맞서고자 하였던 듯 「필결(筆訣)」을 지어 자가 서법의 이론적 근거를 제시하니 이것이 한국서예사상 최초의 서론(書論)이다. 그의 서론은 철저하게 『주역(周易)』의 이치에 바탕을 둔 것으로 획에 음양(陰陽), 오행(五行), 삼정(三停), 사상(四象)이 들어 있음을 설파하고 그 성질에 맞도록 운필(運筆)해야 글씨가 된다고 하면서 〈영자팔법(永字八法)〉을 사상(四象)으로 분류하고 각 획의 운필을 삼정법(三停法)으로 처리하는 것으로 서법의 기본을 삼는 것이었다.

서론을 지나치게 역리(易理)에 합치시키려는 데서 무리한 논리 전개가 없지 않지만 주자 성리학의 사고 체계에 충실하려 한 면에서는 당시 조선 성리학적 시대사조를 그대로 반영하는 것으로 볼 수 있어 동시대에 겸재(謙齋) 정선(鄭敾, 1676~1759)이 역리에 바탕을 두고 미법(米法)을 부분적으로 수용하여 동국진경산수화풍(東國眞景山水畵風)을 창안해내는 것과 동궤(同軌)를 이루는 것이라 할 수 있겠다. 다만 겸재는 양송으로 전해 내려온 율곡계의 조선 성리학에 바탕을 두었고 옥동은 퇴계계의 조선 성리학에 바탕을 둔 것이 다를 뿐이다.

이렇게 이루어진 옥동체(玉洞體)를 세상에서는 동국진체(東國眞體)라 불렀는데 이 동국진체는 그의 학예에 절대 공명하던 서화의 명인 공재(恭齋) 윤두서(尹斗緖, 1668~1741)에게 전해지고 다시 공재의 이질(姨姪)인 백하(白下) 윤순(尹淳, 1680~1741)에게 전해져서 원교(員嶠) 이광사(李匡師,

1705~1777)에 이르게 된다고 한다.〔이서(李溆), 『홍도선생유고(弘道先生遺稿)』 부록(附錄) 현손(玄孫) 시흥(是鉷) 찬(撰) 행장(行狀)〕

그러나 동국진체는 윤백하(尹白下)에게 전해지면서 크게 변질된다. 백하는 학맥의 연원이 율곡·우계로 이어지되 현실주의적인 생각을 가졌던 소론계(少論系) 학자였으므로 이상주의적 색채가 짙은 고유한 동국진체의 서론(書論)과 필법을 묵수하려 하지 않았던 것이다. 당시 소론들이 일반적으로 가지던 명 문화의 실질 계승 주장대로 백하는 미법의 토대 아래 문징명(文徵明, 1470~1559)을 수용해갔기 때문이다.

즉 동국진체의 조선 고유색을 명조풍(明朝風)의 중국색으로 환원시켜가기 시작한 것이다. 그래서 원교에 이르러 조선명조체(朝鮮明朝體)로 서체 완비를 보게 되니 이는 마치 겸재의 동국진경산수화풍이 소론계 현재(玄齋) 심사정(沈師正, 1707~1769)에게 전해져서 조선남종화풍(朝鮮南宗畵風)으로 변질되는 것과 같은 현상이라 해야 하겠다.

그런데 원교는 미법을 바탕으로 문체를 수용한 백하의 서법을 계승하면서 도리어 〈악의론〉, 〈동방삭화상찬(東方朔畵像讚)〉 등 왕희지 위본 해서를 그대로 진본으로 믿어 이를 해서의 근본으로 삼았기 때문에 결국 조선 고유색을 강조한 결과를 가져와 진체(晉體)가 그대로 동국진체가 되어 동국진체의 고유 성향을 강화시켜놓고 만다.

이것이 원교의 한계인데 마침 청조 고증학의 영향이 미치기 시작하여 진한(秦漢) 이래 고비(古碑)의 진탁(眞拓)들이 많이 전해져 와서 이를 무수히 접했으면서도 아직 소화해내지 못한 것도 그중의 하나다. 한편 원교는 옥동의 「필결(筆訣)」을 본받아 훨씬 더 방대한 체재를 갖춘 「원교서결(員嶠書訣)」그림59 전후 양편을 저술해내어 동국진체의 이상적 체계를 발전적으로 정비해놓는다.

그림 59 「서결(書訣)」, 이광사(李匡師), 조선, 18세기, 간송미술관 소장

9. 북학(北學)과 추사체(秋史體)

1) 북학 진흥과 서체 변천

영조(英祖, 1724~1776) 시대를 절정기로 난만하게 꽃피었던 진경문화는 그 사상적 기반인 조선 성리학이 말폐(末弊)를 노정(露呈)하며 조락(凋落)해가자 그와 함께 쇠퇴해간다. 그러자 이를 대체할 신사상으로 청조 고증학(淸朝考證學)을 받아들이려는 움직임이 집권층의 연소신예한 자제들로부터 일어나기 시작한다.

이것이 소위 북학운동인데 이는 담헌(湛軒) 홍대용(洪大容, 1731~1786)에 의해서 처음 주창된다. 그는 세손익위사시직(世孫翊衛司侍直)을 지내면서 당시 세손이던 정조(正祖, 1752~1800)에게 이를 알려 장차 정조로 하여금 이를 진흥케 하니 정조는 즉위하자 곧 규장각(奎章閣)을 개편하고 연소신예한 재사(才士)들을 모아 이 신사상운동에 적극 종사하도록 한다.

이에 담헌의 지우(知友)로 북학에 심취한 연암(燕巖) 박지원(朴趾源, 1737~1805)의 제자들인 이덕무(李德懋, 1741~1793), 유득공(柳得恭, 1749~1807), 박제가(朴齊家, 1750~1805) 등이 중심이 되어 규장각을 이끌어가며 북학운동에 열중한다. 따라서 정조(正祖, 1776~1800) 시대에 북학이 서서히 뿌리를 내려가게 되니 이에 따라 단아삽상(端雅颯爽, 단정하고 전아하며 바람 소리처럼 시원함)하던 진경문화 풍토는 차츰 화려장중한 북학 문화 풍토로 바뀌어나가게 된다.

그래서 서예도 정조의 돈실원후(敦實圓厚, 돈후하고 충실하며 원만하고 후덕함)·졸박무교(拙樸無巧, 서툴고 순박하며 꾸밈없음)의 취향에 따라[『홍재전서(弘齋全書)』권164 일득록(日得錄) 문학(文學)] 전예(篆隷)나 안진경체를 주로 써나가게 되어 이덕무와 이서구(李書九)는 전예기가 있는 졸박청고(拙樸淸高, 서툴고 순박하며 맑고 고상함)한 필법을 구사하였고 박제가는 안기(顏氣) 있는 원후장중(圓厚莊重, 둥글고 두터우며 장엄하고 정중함)한 필법을 쓰니 이는 정조어필체^{그림60}와 방불한 서체이다.

그런데 앞서 이야기한 것처럼 양송체가 전예의 영향을 받아 이미 웅건장중한 특징을 보이고 있었다. 이에 그 제자들 사이에서는 이를 안체의 영향이라고 생각하였던지 안체를 따라 쓰는 사람도 생겨났으니 송준길의 문인(門人)으로 소론 영수(領袖)가 된 남구만(南九萬, 1629~1711)이 그 대표적인 예이다. 그의 글씨인 공주(公州) 〈쌍수정기적비(雙樹亭紀蹟碑)〉(1708)^{그림61}를 보면 안법(顏法)을 충실하게 따랐으나 비후장중미가 없어 졸박흉용(拙樸洶湧, 서툴고 순박하며 일렁거림)한 특징을 보인다. 이

그림60 〈제문상정사(題汶上精舍)〉, 정조(正祖), 조선, 18세기

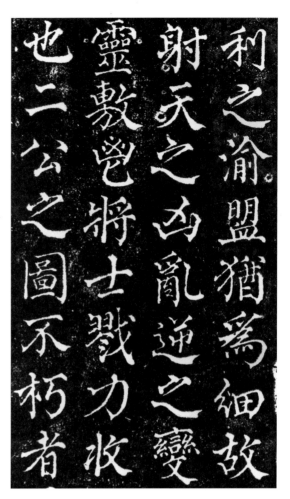

그림61 〈쌍수정기적비(雙樹亭紀蹟碑)〉, 남구만(南九萬), 조선, 1708년

런 서법은 그의 생질(甥姪)들인 박태유(朴泰維, 1648~1686), 박태보(朴泰輔, 1654~1689) 형제에게 전해지는데 이들 역시 안체 운필의 특징이라는 연미잠두법(燕尾蠶頭法, 제비 꼬리나 누에 머리처럼 마무리 짓거나 시작하는 운필법)만 취하였을 뿐 비후장중미는 없다. 이런 서체는 송시열의 수제자 권상하(權尙夏, 1641~1721) 문인인 윤봉오(尹鳳五, 1688~1769)에게로 이어져서 금산(錦山) 〈백세청풍비(百世淸風碑)〉(1761)와 영천(永川) 〈권응수신도비(權應銖神道碑)〉(1761)에서 이를 보여주고 있다.

그래서 정조는 송자(宋子)로 떠받들 만큼 존앙(尊仰)하던 송시열의 『홍재전집(弘齋全集)』 권 162 일득록(日得錄) 문자 2 및 권 172 일득록 인물(人物)〕괴산(槐山) 〈문정공 송시열묘비(文正公宋時烈墓碑)〉(1779) **그림62** 문(文)을 어제(御製)로 짓고 안진경의 집자로 쓰게 하여 그 웅혼강건한 행의 기상에 맞추려 하

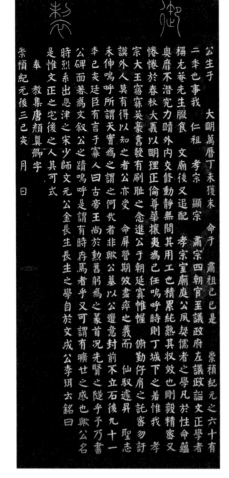

그림62 〈문정공 송시열묘비(文正公宋時烈墓碑)〉, 안진경(顏眞卿) 집자(集字), 조선, 1779년

그림63 〈예서(隸書)〉, 이인상(李麟祥), 조선, 18세기

였다. 또 무장으로 존경을 아끼지 않던 아산(牙山) 〈충무공이순신묘비(忠武公李舜臣墓碑)〉(1794) 비문 역시 어제로 짓고 안체 집자로 쓰게 하였다. 이로부터 경향(京鄕)의 문인 사대부들 사이에 안체 안법이 크게 유행하여 한 시대의 풍조를 이루게 된다.

한편 예서의 맥은 김수증(金壽增)에게서 사계(沙溪) 김장생(金長生)의 현손인 김진상(金鎭商, 1684~1755)에게로 이어지고 김진상에게서는 송준길의 현손인 송문흠(宋文欽, 1710~1752)과 이경여(李敬輿)의 현손 이인상(李麟祥, 1710~1760)[그림63]에게 전해진다. 이후에는 송시열 문인 유명뢰(兪命賚)의 증손 유한지(兪漢芝, 1760~1834)에게 이르는 사승 관계를 보이면서 발전하니 예서만큼은 노론의 전유물이 되었던 듯한 느낌이 든다.

2) 추사체의 형성

이렇게 확고한 신구(新舊) 사조가 교체되는 전환기에는 항상 신사조의 확고한 지표를 마련해줄 천재의 출현이 있게 마련이다. 그런 불세출의 천재로 태어난 이가 바로 추사(秋史) 김정희(金正喜, 1786~1856)이다. 추사는 고조부 김흥경(金興慶, 1677~1750)이 영의정을 지내고 증조부 김한신(金漢藎, 1720~1758)이 영조 제일부마(第一駙馬) 월성위(月城尉)인 명문에서 태어난다.

그래서 조선 성리학통을 잇는 명문자제들이 거치는 교육 과정대로 성리학의 기초 학문은 물론 기본 교양인 서예 수련도 거치는데 본래 천재적인 총명을 타고나서 이미 소년기에 이것을 모두 수료하여 20대 초반에 벌써 일가를 이룰 정도였다고 한다.

그런데 그의 가문은 율곡계의 조선 성리학통을 잇는 노론이었으므로 그가 받은 교육은 전통적인 조선 성리학이었을 것이다. 그러나 왕실의 지친(至親)인 그의 조부와 백부는 신사조의 도래를 필연적 사실로 받아들일 만큼 진보적인 사고를 가졌던 듯 추사를 일찍부터 북학의 기수인 박제가에게 맡겨 교육시킨다. 그래서 추사는 전통적인 조선 성리학과 북학을 동시에 기초 학문으로 익혔던 것이다.

그의 천재성이 신구 학문을 모두 소화할 수 있었기 때문에 그는 벌써 24세 때 청도(淸都) 연경(燕京)에 가서 청조 고증학계(淸朝考證學界)의 노대가인 옹방강(翁方綱, 1733~1818)과 장년 학자 완원(阮元, 1764~1849)을 경탄케 하여 그들과 사제의(師弟義)를 맺고 이미 난만한 수준에 있던 그들의 고증학 정통을 온전히 전수받아 온다. 그래서 북학파들의 이상이었던 고증학의 문호를 당당하게 개설하고 경학(經學), 금석학, 역사학 등 제반 분야에서 청조 고증학의 수준에 못지않은 업적을 내기 시작하였다.

한편 당시 청조 학예계에서는 그사이 진행된 금석학 연구의 성과를 토대로 신서학운동을 전개해 나가고 있었다. 즉 진한(秦漢) 이래 비문 서체의 연구를 통하여, 법첩에 각인된 역대 명필의 필적이 천여 년 세월이 지나는 동안 누차 전모(轉摹, 계속 옮겨가며 모사함)되어 원형을 상실하고 있는 데 반해 비문 글씨는 세워지던 당시의 원형을 그대로 유지하고 있으므로 이 비문서야말로 원적에 가장 가깝다는 사실을 발견하였다. 또한 이제까지 서법의 극칙(極則)으로 맹신해왔던 왕희지체의 근원은 팔분예서이고 그 예서의 아름다움은 서예미의 극치를 이루는 것이라는 사실도 깨달았다.

이에 비서(碑書)로 서예 수련의 근본을 삼아야 한다고 주장하기 시작한다. 그런데 그 비학운동(碑學運動)의 방법은 각기 달라 옹방강 일파에서는 비주첩종(碑主帖從, 비학을 주로 삼고 첩학을 종으로

함)의 겸수(兼修, 겸해서 수련함)를 주장하여 온건 개혁론을 내세웠고 등석여(鄧石如, 1743~1805) 일파에서는 첩학(帖學)을 전면 부정하고 비학절대론(碑學絶對論)을 내세우는 급진 개혁론을 주장하기에 이르렀다.

마침내 완원이 「남북서파론(南北書派論)」과 「북비남첩론(北碑南帖論)」을 저술하여 급진 개혁론을 이론적으로 뒷받침하게 되자 장차 청조 서학계는 비학 일색으로 급변하게 된다. 이런 상황 아래에서 청조 서학계는 그들의 이론에 입각하여 새로운 이상적 서법 창안을 염원하였지만 아직 만족할 만한 새로운 서법을 창안해내지 못하고 있었다.

그런데 추사의 천재성은 단순히 학문에만 그치는 것이 아니었다. 오히려 예술적 천재성이 더욱 탁월한 편이었다. 이에 추사는 옹방강, 등석여, 완원과 모두 학연을 맺으며 그들의 서학(書學)을 전면 수용한 다음 그의 예술적 천재성을 발휘하여 비학파들이 염원하던 이상적인 새로운 서체를 창안해내니 이것이 추사체이다. 그래서 추사체는 고예와 팔분예서에 근본을 두고 전예해행초(篆隷楷行草)의 필의를 고루 융합한 위에 역대 명가 서법의 특징도 겸취(兼取, 겸해서 취함)하는 복합적 요소를 가지게 되는데 여기에 조선 서예 발전의 성과가 응축되어 내재하게 됨은 당연한 일이었다. 즉 고조부 이래 가전(家傳)으로 내려오던 한체, 촉체, 진체의 전통을 추사는 고루 소화하여 자기화한 것이다.

그 위에 다시 북학파들의 서체로 등장한 안체를 바탕에 깔며 김수증 이래 노론계의 서맥으로 이어져오던 팔분예서 맥을 충실하게 계승하고 있었으므로 청조 석학들의 신출 비학 이론을 순식간에 이해하고 그에 입각한 이상적인 서체를 창안할 수 있었다. 그래서 추사체는 우리 고유의 예술 감각인 강경명정(剛硬明正) 다변성을 가지게 되어 화강암 암산(岩山)과 같이 강경한 골기(骨氣)와 푸른 하늘과 같이 삽상(颯爽)한 기운과 사계(四季)의 변화와 같이 다양하고 분명한 조형적 변화를 보이게 되는 것이다.

3) 추사 서파의 성립

이미 북학파의 등장으로부터 안체의 유행을 가져와 조선 고유색을 보이던 촉체, 한체, 진체와 동국진체는 점차 쇠미해가는 현상을 나타내는데 추사가 출현하여 추사체를 완성하고 고도의 서학(書學) 이론을 바탕으로 「원교서결(員嶠書訣)」의 무법고루(無法固陋)함을 조목조목 변파하니〔『완당선생전집(阮堂先生全集)』권6 서원교필결후(書員嶠筆訣後)〕추사 당대의 필가(筆家)로 추사에 경도하지 않는

사람이 없게 되었다. 그래서 전후배(前後輩)를 막론하고 추사 서법을 추종하여 일파를 형성해가게 된다. 추사 서파로 분류할 수 있는 서가들을 구체적으로 열거해보면 다음과 같다.

자하(紫霞) 신위(申緯, 1769~1847)는 시·서·화 삼절로 꼽히던 추사의 전배(前輩)인데 정조어필 체와 방불하게 원후유려(圓厚流麗, 둥글고 두터우며 유창하고 아름다움)한 서법을 구사하였지만 추사 체의 영향을 받고서는 〈벽로방고(碧蘆舫稿)〉그림64 글씨에서처럼 강경혼후(剛硬渾厚, 굳세고 단단하며 큼직하고 두터움)한 추사체를 따라 쓰고 있다.

다음 눌인(訥人) 조광진(曺匡振, 1772~1840) 역시 추사 전배로 초기에는 원교의 동국진체를 따라 쓰다가 안진경을 체득하고 그다음에는 전예를 익히는 시변(時變, 시류의 변천)을 모두 거친다. 그다 음에 추사의 인가를 받을 만큼 추사 서법에 근접하니 〈학고산방(學古山房)〉그림65 진적에서 추사 필의 가 감지되는 것으로 그 대강을 짐작할 수 있다.

권돈인(權敦仁, 1783~1859)은 추사와 각체일심(各體一心, 몸은 각각이나 마음은 하나임)이라 할 수 있을 만큼 뜻이 통하는 지우(知友)였다. 그래서 추사체를 방불하게 따라 써 소자(小字)에서는 구별 할 수 없을 정도이나 대자(大字)에 가서는 골력(骨力)이 부족하고 횡획(橫劃, 가로획)의 어깨가 올라 가서 이의 식별이 가능하다.

다음 추사의 두 아우들이 있으니 중씨(仲氏) 김명희(金命喜, 1788~1857)와 계씨(季氏) 김상희(金相 喜, 1794~1861)가 그들이다. 이들이 모두 추사체를 따라 썼으나 김명희가 특히 추사체의 신수(神髓) 를 얻어 소자(小字)는 그의 솜씨로 대필하여도 구별하지 못할 정도였다 한다.

그림64 〈벽로방고(碧蘆舫稿)〉, 신위(申緯), 조선, 19세기

그림 65 〈학고산방(學古山房)〉, 조광진(曺匡振), 조선, 19세기

　다음 제자로는 이당(怡堂) 조면호(趙冕鎬, 1803~1887), 위당(威堂) 신헌(申櫶, 1811~1884), 흥선대원군(興宣大院君) 이하응(李昰應, 1820~1898), 만향재(晩香齋) 남상길(南相吉, 1820~1869), 추당(秋堂) 서상우(徐相雨, 1831~1903), 표정(杓庭) 민태호(閔台鎬, 1834~1884), 황사(黃史) 민규호(閔奎鎬, 1836~1878) 등 명문 출신의 대관(大官)을 비롯하여 조희룡(趙熙龍, 1789~1866), 이상적(李尙迪, 1803~1865), 방희용(方羲鏞, 1805~?), 허유(許維, 1809~1892), 전기(田琦, 1825~1854), 오경석(吳慶錫, 1831~1879), 김석준(金奭準, 1831~1915) 등 중인층들이 있어 모두 추사체를 따라 썼는데 이 중에서 신헌과 대원군은 그 필의를 체득하고 조희룡과 허유는 그 필법을 전수받아 모두 방불하게 써내니 실상 이들은 이 시대를 대표하는 서가들이었다.

10. 근대 서예의 난맥상

1) 추사체의 퇴조

추사체는 고도의 서학 이론을 바탕으로 역대 서법을 총망라하여 이룩한 한국 서예사의 결정체이 므로 흉중(胸中, 가슴속)에 만권서(萬卷書)를 품고 완하(腕下, 팔목 아래)에 천종(千種) 비첩(碑帖)을 갖추지 않으면 이를 익힐 수 없는 고답적(高踏的)인 서예 형식이었다. 따라서 누구나 그 미감에 공감하여 좋아할 수는 있어도 이를 배워 쓰기는 지난한 것이었다.

우선 기초 학문에서 역부족을 절감하고 중체습득(衆體習得) 과정에서 일체도 못 미치는 능력의 한계를 드러내기 때문이다. 이에 어지간한 천재가 아니고서는 감히 그를 배울 엄두도 내지 못하였고 배운다 하더라도 중간 과정에 머물러서 어느 일체를 전공하고 마는 경우가 허다했다.

이형태(李亨泰)와 윤광석(尹光錫, 1832~?)은 유석암(劉石巖) 필법에 머무르고 유상(柳湘), 한응기(韓應耆, 1821~1892)는 구양순체에 머물렀으며 김석준이 안체에 그친 것 등이 이를 말해주는 것이다. 그래서 추사체가 일반화되기는 처음부터 어려웠으니 추사에게 직접 배운 세대들 중 몇몇이 이의 신수(神髓)를 터득하였을 뿐 나머지는 근처에 가보지도 못한 것이 그 실정이었다. 그리고 비록 필의와 필법에서 그의 신수를 터득했다 하더라도 추사가 가지는 뛰어난 조형 감각은 도저히 따를 수 없는 것이어서 추사체의 확산 발전은 더욱 기대하기 어렵게 되었다.

따라서 이런 고답적인 예술 양식은 이를 뒷받침해주는 사상 기반이 확고하게 자리를 잡아 안정된 사회를 이루어줄 때 비로소 그를 바탕으로 꽃피워갈 수 있는 것이었다. 그런데 추사에게서 직접 배운 세대들이 그들의 이상을 구현해보려다 실패한 대원군 집정기(1864~1873) 이후에는 일본을 앞세운 서구 문화가 물밀 듯 들어와 갈피를 잡을 수 없을 만큼 가치 체계를 혼란시키니 추사체의 계승 발전은 이제 무망(無望)한 것이 되고 말았다.

2) 자아 상실과 전통의 단절

강화도조약(1876)을 계기로 일본을 앞장세워 밀려들기 시작한 서구 문화의 충격은 한사군 시대

에 받았던 한 문화의 충격보다 훨씬 더 심각한 것이었다. 서구 문화는 완전히 상반된 가치 기준을 가지고 있었기 때문이다. 이에 조선 지식층들은 갈피를 잡을 수 없을 만큼 대혼란 속에 빠지게 된다. 더구나 일본이 서구의 발달된 기계문명의 이기(利器)로 무장된 물리적 힘을 사용하여 국권을 유린한 다음 전통적인 가치관의 변개를 강요하자 혼란은 더욱 가중된다. 대부분의 지식층들은 이에 강력한 반발을 보였지만 일부에서는 이의 불가피성을 내세워 이에 동조해가니 소위 개화라는 명목으로 일본식 서구화가 진행된 것이다.

개화 세력은 일본 식민 통치의 정책적 비호 아래 점점 팽창해가게 되는데 서구식 학교교육만을 학력으로 공인한 식민 정책과 전통적인 가치관을 고수하려는 구지식층들이 저항의 수단으로 사회 참여를 거부하고 서구 문화 수용을 외면한 것이 더욱 개화 세력의 팽창을 부채질한 것이다.

이런 시대 상황에서 예술의 발전을 기대한다는 것은 대낮에 달을 보려고 하는 것만큼 무리한 일이다. 그래서 서예도 극도로 침체되어 새로운 기운을 찾아볼 수 없게 된다. 그러나 아직 전통적인 가치관을 고수하는 구지식층들이 건재하고 개화된 신지식층도 점증(漸增)하는 혼란기였으므로 각기 그 학습 연원과 취향에 따라 다양한 서법을 구사하고 있었으니 그를 대강 분류하여 살펴보면 다음과 같다.

추사의 말학(末學) 제자들인 서상우(徐相雨, 1831~1903), 오경석(吳慶錫, 1831~1879), 김석준(金奭準, 1831~1915), 정학교(丁學敎, 1832~1914) 등은 추사체에 기준을 두어 예법(隸法)에 정통하였고, 이희수(李喜秀, 1836~1909)는 눌인(訥人) 조광진(曺匡振)의 문인으로 눌인체를 계승하고 있었으며 운미(芸楣) 민영익(閔泳翊, 1860~1914)과 위창(葦滄) 오세창(吳世昌, 1864~1953)은 각기 추사 문인 민태호와 오경석의 자제로 역시 부법(父法)을 이어 추사 법통을 계승하고 있었다. 특히 민영익은 그의 조부의 외조부가 되는 추사 조부 김이주(金頤柱, 1730~1797)의 서체와 방불한 진체에 바탕을 둔 행해(行楷)에 예기(隸氣)를 가미하여 자가 서체를 삼았고 전법(篆法)에 바탕을 둔 사란법(寫蘭法)으로 일가를 이루어 당대 서화계를 주도해나갔다. 그러니 사실상 추사 서화 정신을 가장 온전히 계승한 추사 서파의 정통 계승자라 하지 않을 수 없었다.

한편 오세창도 전서에 일가를 이루고 서화 감식과 수장에 타의 추종을 불허하여 역시 추사 가풍을 제대로 이어가고 있었다. 그 외에 정학교의 자제 정대유(丁大有, 1852~1927)와 대원군의 연동(研童) 김응원(金應元, 1855~1921)도 추사 가풍으로 훈도(薰陶)되었다고 해야 하겠으나 그들의 서법은 이미 추사 서파의 문한(門限)을 벗어나 속화되고 있었다.

다음 해사(海士) 김성근(金聲根, 1835~1918)과 동농(東農) 김가진(金嘉鎭, 1846~1922), 석촌(石邨) 윤

용구(尹用求, 1853~1936)는 모두 명문 거족의 후예답게 동국진체의 여맥을 잇고 있어 일견 미불이나 문징명 및 동기창체의 영향이 강한 듯 보인다.

다음 권동수(權東壽, 1842~?)와 김태석(金台錫, 1875~1954), 민형식(閔衡植, 1875~1947)은 안진경체를 익혀 행해 모두 원후장중한데 김태석은 아울러 전법에도 뛰어나서 전각(篆刻)을 잘하였고 유창환(兪昌煥, 1870~1935)은 특히 초서에 능하였다.

다음 개화파로 일본과 밀착되어 그곳에 망명 교거(僑居)하였던 인물들인 김옥균(金玉均, 1851~1894), 지운영(池雲英, 1852~1935), 서광범(徐光範, 1859~?), 박영효(朴泳孝, 1861~1939), 안경수(安駉壽, ?~1900), 황철(黃鐵, 1864~1930) 등의 글씨는 정도의 차이는 있으나 일본풍이 상당히 스며들어 있어 장차 개화 세대들의 서예 경향을 예시해주고 있다. 이런 현상은 일본에 교거하지 않았다 하더라도 일제와 밀착하여 개화 세력을 주도해나간 국내의 개화파들에게서도 두드러지게 나타나는 현상이었으니 김돈희(金敦熙, 1871~1937)가 그 대표적인 인물이다.

4-1 연경 가는 조운경을 보내며 (送曺雲卿入燕) 1811년, 26세	한묵연 (翰墨緣)	시암 (詩盦)	홍두산장 (紅豆山莊)		
4-2 자하의 작은 초상 (紫霞小照)과 제시(題詩) 1812년, 27세	김정희인 (金正喜印)				
5-1 직성 · 수구 (直聲秀句) 행서 대련 1822년, 37세	김정희인 (金正喜印)	내각학사 (內閣學士)			
6-1 난설이 기유했던 16도에 붙인 시첩 (題蘭雪紀遊 十六圖詩帖) 1825년, 40세	정희인 (正喜印)	동해제일통유 (東海第一通儒)	인추란이위패 (紉秋蘭以爲佩)	심정금석문자 (審定金石文字)	
3-1 기러기 발 모양의 등잔대에 새긴 글씨 (鴈足鐙銘) 1825년, 40세	김정희인 (金正喜印)				
3-2 완당이 고예(古隷)를 따라 쓴 서첩 (阮堂依古隷帖) 1825년, 40세	김정희인 (金正喜印) 김정희인 (金正喜印)	동국유생 (東國儒生) 조선국인 (朝鮮國人)	김정희인 (金正喜印) 우연욕서 (偶然欲書)	추사묵연 (秋史墨緣) 추사 (秋史)	예당사정 (禮堂寫定) 정(正) 희(喜)
5-2 고목 · 석양 (古木夕陽) 행서 대련 1826년, 41세	김정희인 (金正喜印)	내각학사 (內閣學士)			

774

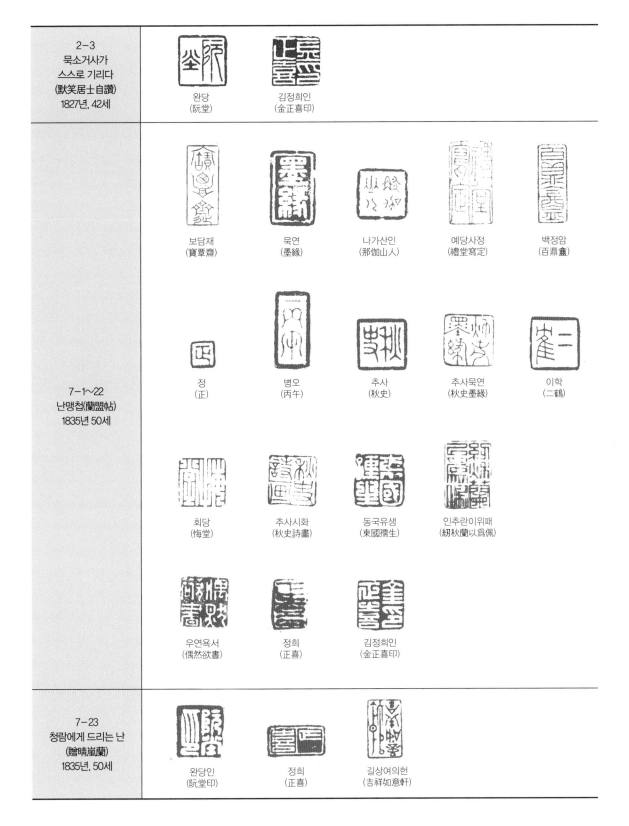

2-3 묵소거사가 스스로 기리다 (默笑居士自讚) 1827년, 42세		

완당 (阮堂)

김정희인 (金正喜印)

7-1~22 난맹첩(蘭盟帖) 1835년 50세		

보담재 (寶覃齋)

묵연 (墨緣)

나가산인 (那伽山人)

예당사정 (禮堂寫定)

백정암 (百鼎盦)

정 (正)

병오 (丙午)

추사 (秋史)

추사묵연 (秋史墨緣)

이학 (二鶴)

회당 (悔堂)

추사시화 (秋史詩畵)

동국유생 (東國儒生)

인추란이위패 (紉秋蘭以爲佩)

우연욕서 (偶然欲書)

정희 (正喜)

김정희인 (金正喜印)

7-23 청람에게 드리는 난 (贈晴嵐蘭) 1835년, 50세		

완당인 (阮堂印)

정희 (正喜)

길상여의헌 (吉祥如意軒)

6-2 취미 태사가 잠시 노닐러 감을 보내는 시첩 (送翠微太史暫游詩帖) 1835년, 51세	김정희인 조선국인 병오 (金正喜印) (朝鮮國人) (丙午)
7-24 지초와 난초가 향기를 함께하다 (芝蘭竝芬) 1843년, 58세	정희 추사 (正喜) (秋史)
7-25 뜻 높은 선비가 거닐다 (高士逍遙) 1844년, 59세	정희 추사 (正喜) (秋史)
6-3 「원교필결」 뒤에 씀 (書員嶠筆訣後) 1844년, 59세	중봉 현비 원정사 중봉 완당 (中鋒) (懸臂) (元貞士) (中鋒) (阮堂)
7-27 세한도(歲寒圖) 1844년, 59세	추사 완당 정희 장무상망 (秋史) (阮堂) (正喜) (長毋相忘)
4-5 유리병 속의 술 (琉璃瓶裏酒) 행서권(行書卷) 1845년, 60세	정희 (正喜)
4-6 고봉 화상(高峯和尙) 선게(禪偈) 행서(行書) 1845년, 60세	김정희인 추사 (金正喜印) (秋史)
2-7 시경루(詩境樓) 1846년, 61세	추사 (秋史)

6-4 소동파와 황산곡 기록 (東坡山谷記) 1847년, 62세	완당 (阮堂)	찬제거사 (屬提居士)	
6-5 난정첩 연구 (禊帖攷) 1849년, 64세	해내존지기 (海內存知己)	금석교 (金石交)	김정희인 (金正喜印)
6-6 글씨 쓰는 비결(書訣) 1849년, 64세	완당 (阮堂)	천축고선생 (天竺古先生)	
4-8 장포산의 진적첩에 발함(張浦山眞蹟帖跋) 1849년, 64세	해내존지기 (海內存知己)		
4-10 수운(峀雲) 유덕장(柳德章) 묵죽(墨竹) 제발(題跋) 1849~1851년 64~66세	완당 (阮堂)		
5-3 화법·서세 (畫法書勢) 예서 대련 1849년, 64세	김정희인 (金正喜印)	추사 (秋史)	
5-4 호고·연경 (好古研經) 예서 대련 1850년, 65세	김정희인 (金正喜印)	추사 (秋史)	
4-11 마음을 가지런하게 함(齊心) 1851년, 66세	완당 (阮堂)		

2-11 잔서완석루 (殘書頑石樓) 1851년, 66세	완당 (阮堂)	동이지인 (東夷之人)	동해한구 (東海閒鷗)
2-13 사야(史野) 1852년, 67세	김정희인 (金正喜印)		
4-12 지빠귀 시 이야기 두루마리 (百舌詩話軸) 1852년 67세	완당인 (阮堂印)		
2-12 침계(梣溪) 1851~1852년 66~67세	김정희인 (金正喜印)	추사예서 (秋史隸書)	
6-7 글씨를 논함(書論) 1852년, 67세	김정희인 (金正喜印)	완당 (阮堂)	금문지가 (今文之家)
4-13 매화를 찾아서 (探梅) 1853년, 68세	추사 (秋史)		
2-14 계산무진 (谿山無盡) 1853년, 68세	김정희인 (金正喜印)		
6-8 세 가지 보배 전서 (三寶篆) 1853년, 68세	완당 (阮堂)	김정희인 (金正喜印)	노과 (老果)

2-15 황화주실 (黃花朱實) 1853년, 68세	김정희인 (金正喜印)	완당 (阮堂)		
3-3 한 대 전서 남은 글자 (漢篆殘字) 1853년, 68세	동이지인 (東夷之人)	김정희인 (金正喜印)	추사 (秋史)	추사예서 (秋史隸書)
3-4 전서 필의가 있는 한나라 예서 (篆意漢隸) 1853년, 68세	완당인 (阮堂印)			
5-5 차호 · 호공 (且呼好共) 예서 대련 1853년, 68세	김정희인 (金正喜印)	완당 (阮堂)		
5-6 천벽 · 경황 (淺碧硬黃) 행서 대련 1853년, 68세	김정희인 (金正喜印)	완당 (阮堂)		
5-7 범물 · 어인 (凡物於人) 행서 대련 1854년, 69세	김정희인 (金正喜印)	완당 (阮堂)		
5-8 시위 · 마쉬 (施爲磨淬) 예서 대련 1854년, 69세	김정희인 (金正喜印)	완당 (阮堂)		
6-9 영원히 집안 소장으로 삼을 서첩(永爲家藏帖) 1854년, 69세	완당 (阮堂)	동이지인 (東夷之人)	추사한묵 (秋史翰墨)	동해한구 (東海閒鷗)

2-16 경경위사 (經經緯史) 1854년, 69세	완당 (阮堂)			
7-28 글씨와 그림을 한데 합침 (書畵合璧) 1854년, 69세	김정희인 (金正喜印) 추사 (秋史)	정희 (正喜) 완당 (阮堂)	추사한묵 (秋史翰墨) 치절 (擬絕)	정희 (正喜) 추사 (秋史)
6-10 대련 구절 시 이야기 (聯句詩話) 행서첩(行書帖) 1854년, 69세	완당사서 (阮堂史書) 완당 (阮堂)	나무삼보 (南無三寶) 완당 (阮堂)	추사한묵 (秋史翰墨)	
2-17 신안구가(新安舊家) 1854년, 69세	김정희인 (金正喜印)	완당 (阮堂)		
2-18 숭정금실(崇禎琴室) 1854년, 69세	김정희인 (金正喜印)	완당 (阮堂)	조선열수지간 (朝鮮洌水之間)	
6-11 완당과 우염의 걸작을 합쳐놓은 서첩 (阮髯合璧帖) 1854년, 69세	매화구주 (梅華舊主)	비운각 (飛雲閣)		

2-19 사십로각 (四十鑪閣) 1855년, 70세	매화구주 (梅華舊主)	비운각 (飛雲閣)		
7-29 묵란 (墨蘭) 1855년, 70세	염 (髯)			
7-30 불이선란(不二禪蘭) 1855년, 70세	낙교천하사 (樂交天下士)	김정희인 (金正喜印)	추사 (秋史)	고연재 (古硯齋)
6-12 왕어양의 시를 행서로 쓴 뛰어난 작품첩 (漁洋詩 行書逸品帖) 1855년, 70세	고연재 (古硯齋)	추사 (秋史)		
6-13 전당시초(全唐詩鈔) 행서시첩 (行書詩帖) 1855년, 70세	김정희인 (金正喜印)			
5-9 유애 · 차장 (唯愛且將) 행서 대련 1855년, 70세	김정희인 (金正喜印)	완당 (阮堂)		
5-10 강성 · 동자 (康成董子) 행서 대련 1855년, 70세	완당예고 (阮堂隸古)	김정희인 (金正喜印)		
5-11 한무 · 완재 (閒撫宛在) 행서 대련 1855년, 70세	김정희인 (金正喜印)	완당 (阮堂)		

5-12 하정 · 진비 (夏鼎秦碑) 예서 대련 1855년, 70세	김정희인 (金正喜印)	완당 (阮堂)	
5-13 만수 · 일장 (万樹一莊) 행서 대련 1856년, 71세	김정희인 (金正喜印)	완당 (阮堂)	
5-14 춘풍 · 추수 (春風秋水) 행서 대련 1856년, 71세	김정희인 (金正喜印)	완당 (阮堂)	
5-15 추수 · 녹음 (秋水綠陰) 행서 대련 1856년, 71세	김정희인 (金正喜印)	완당 (阮堂)	
5-16 구곡 · 경정 (句曲敬亭) 행서 대련 1865년, 71세	김정희인 (金正喜印)	완당 (阮堂)	
5-17 대팽 · 고회 (大烹高會) 예서 대련 1856년, 71세	동해서생 (東海書生)	완당추사 (阮堂秋史)	